ICONOGRAPHIE
MOLIÉRESQUE

PAR

PAUL LACROIX

(BIBLIOPHILE JACOB)

CONSERVATEUR DE LA BIBLIOTHÈQUE DE L'ARSENAL

SECONDE ÉDITION

REVUE, CORRIGÉE ET CONSIDÉRABLEMENT AUGMENTÉE

PARIS

AUGUSTE FONTAINE, LIBRAIRE

35, 36 ET 37, PASSAGE DES PANORAMAS, ET GALERIE DE LA BOURSE, 1 ET 10

1876

ICONOGRAPHIE

MOLIÉRESQUE

PARIS. — TYP. G. CHAMEROT, RUE DES SAINTS-PÈRES, 19.

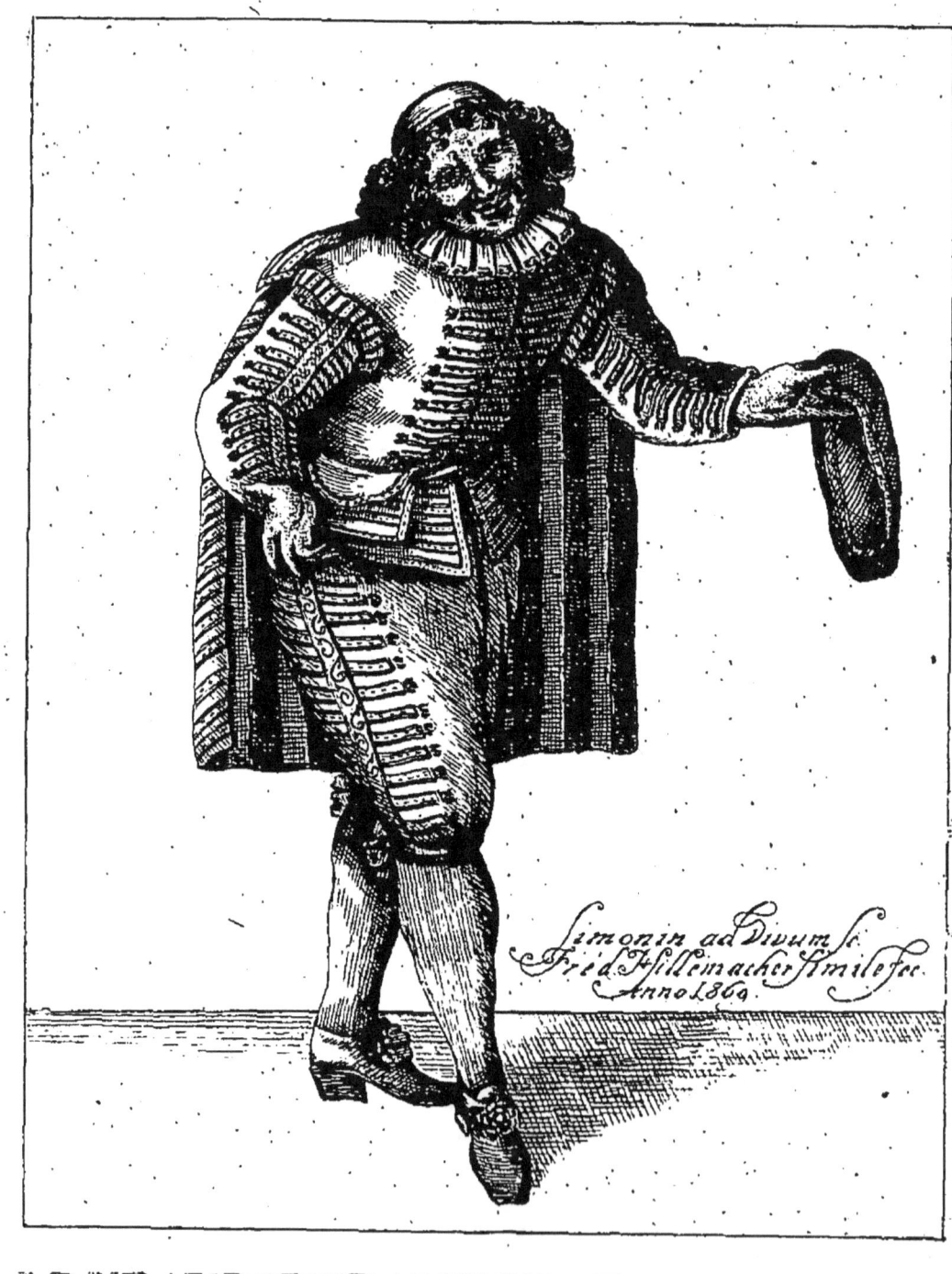

LE VRAY PORTRAICT DE Mʳ DE MOLIERE
en habit de Sganarelle

ICONOGRAPHIE
MOLIÉRESQUE

PAR

PAUL LACROIX

(BIBLIOPHILE JACOB)

CONSERVATEUR DE LA BIBLIOTHÈQUE DE L'ARSENAL

SECONDE ÉDITION

REVUE, CORRIGÉE ET CONSIDÉRABLEMENT AUGMENTÉE

PARIS

AUGUSTE FONTAINE, LIBRAIRE

35, 36 ET 37, PASSAGE DES PANORAMAS, ET GALERIE DE LA BOURSE, 1 ET 10

1876

PRÉFACE

Nous disions, en 1872, quand nous publiâmes une première édition de l'*Iconographie moliéresque*, tirée seulement à cent exemplaires in-8 et in-12 (*Vincent Bona, imprimeur de S. M. à Turin. Nice, chez J. Gay et fils, éditeurs*) : « Notre essai se présente avec toutes les erreurs et toutes les fautes inséparables d'un ouvrage entièrement nouveau ; il ne se perfectionnera et ne se complétera que dans des éditions subséquentes, si la bienveillance des moliéristes, plus nombreux et plus passionnés que jamais, encourage une entreprise qui a besoin du concours de tous (car les recherches auxquelles nous nous sommes livré sont loin d'avoir obtenu les résultats que nous devions en attendre); il y a encore bien des tableaux, bien des dessins, bien des gravures à découvrir et à signaler. » Nous ajoutions : « Le plan que nous avons suivi, après mûre réflexion, nous semble appelé à recevoir toutes les augmentations qu'on voudra y introduire par la suite. »

Notre espoir, nos vœux se sont réalisés, puisque nous pouvons mettre sous presse aujourd'hui, trois ans après la publication de notre essai, une seconde édition, qui n'a de rapports avec la première que par son objet et par son plan. Cette nouvelle édition était, d'ailleurs, indispensable pour servir de complément à la seconde édition de la *Bi-*

bliographie moliéresque. Quant à la première édition de l'*Iconographie,* on pouvait dire que personne ne la connaissait et que son existence même avait été à peine constatée par les bibliographes. Les cent exemplaires dont se composait l'édition faite à l'étranger furent, en effet, accaparés par les marchands d'estampes et par quelques libraires, au moment même de la mise en vente. L'ouvrage est donc resté absolument inconnu.

Quelques iconographes, entre autres M. le baron Pichon, le savant président de la Société des Bibliophiles français, avaient bien voulu nous donner, pour cette *Iconographie,* des notes, des conseils et des encouragements. Notre seconde édition a trouvé, dans M. Mahérault, qui s'est intéressé à nos travaux avec tant de bienveillante sympathie, un bien actif et bien précieux collaborateur. M. Mahérault, l'auteur d'un des livres d'iconographie les plus parfaits sur l'œuvre de Gavarni, nous a prêté un si obligeant et si utile concours, que nous avons à cœur de lui attribuer tout ce qu'il y a de bon dans notre ouvrage, en gardant pour nous seul la responsabilité des imperfections et des erreurs qui peuvent s'y trouver. Nous lui exprimons ici toute notre reconnaissance, en déclarant que, sans lui et sans sa coopération assurée, nous n'eussions pas eu le courage d'entreprendre et surtout d'achever un ouvrage qui nous a coûté beaucoup de temps et de recherches, et qui est, pour ainsi dire, une exception au milieu de nos études ordinaires et favorites.

Nous avions cependant, à certains égards, des idées un peu opposées à celles de M. Mahérault, qui, en soutenant les siennes, nous a permis de défendre les nôtres, même au point de vue de l'iconographie. Ainsi, nous regardons comme un portrait de fantaisie celui qui ne reproduit pas exactement et complétement un portrait original, dessiné ou peint d'après nature. Voilà pourquoi nous faisons d'abord un relevé descriptif de tous les des-

sins ou tableaux contemporains, plus ou moins authentiques, qui nous donnent le portrait de Molière, à différents âges, avec différents costumes, et dans différentes phases de sa vie. Ce sont là, à notre avis, les véritables originaux, et ceux-là même, qui n'existent plus, mais qui sont représentés par d'anciennes copies peintes ou gravées, nous paraissent devoir servir de base à une iconographie moliéresque. Viennent ensuite les reproductions successives, les copies plus ou moins infidèles, les imitations plus ou moins fantaisistes. En un mot, nous croyons qu'il s'est conservé de Molière un assez grand nombre de types originaux, qui offrent des dissemblances notables, même dans les traits du visage, même dans l'expression de la physionomie, et qui ne doivent pas être relégués parmi les apocryphes.

Il est bien difficile d'avoir, de la même personne, trois ou quatre portraits analogues, sinon semblables, quand ces portraits ont été faits à des années d'intervalle et sous des conditions diverses de santé, d'existence, d'humeur ou de sentiment. Les traits du visage, considérés en eux-mêmes, garderont sans doute plus ou moins leur forme, leurs linéaments, leurs méplats, leur corrélation d'ensemble; mais l'expression, qui seule caractérise une physionomie, se modifiera et changera du tout au tout. Allez voir, par exemple, au Musée de Versailles, les portraits de Napoléon Bonaparte, depuis le général en chef de l'armée d'Italie jusqu'au prisonnier de Sainte-Hélène: c'est le même homme, et ce n'est jamais la même tête, ni la même physionomie. Il en doit être ainsi de Molière : non-seulement Molière, comédien, dans le costume d'un de ses rôles, ne saurait ressembler le moins du monde à Molière rêvant ou travaillant dans son cabinet; mais encore, comme Molière était d'une nature si sensitive et si impressionnable, le caractère de sa figure a dû varier sans cesse, selon les circonstances de sa vie intime ou exté-

rieure. On aurait donc bien de la peine à retrouver, dans un portrait de Molière jeune, quelque chose de la physionomie de Molière à l'âge de cinquante ans, lorsque, fatigué et malade, soucieux et morose, il sentait venir la mort et comptait tristement, en écoutant le tintement de l'horloge, les heures qui lui restaient à vivre. Ici, c'est la peinture de Mignard, gravée par Nolin; là, c'est la peinture de Sébastien Bourdon, gravée par Beauvarlet.

M. Mahérault, au contraire, ne fait pas grand cas des portraits, dessinés ou peints, qui n'ont pas été gravés et qui ne sont pas consacrés par la tradition. « Je me méfie, et je crois avoir raison, nous disait-il, de tous ces portraits qu'on nous donne pour des Molière et qui ne nous offrent peut-être, comme celui qu'a gravé Beauvarlet, que des personnages inconnus. Quelle garantie nous présentent-ils? Aucune. Quinze vrais portraits de Molière! ajoutait-il; rien que cela suffirait pour démontrer la fausseté de plus des trois quarts de ces portraits, avant tout examen. Pour nous faire admettre le contraire, chacune des personnes auxquelles ils appartiennent a-t-elle recueilli tous les renseignements qui peuvent résoudre la question, documents écrits ou imprimés, constatant quelle est leur provenance, et par quelle filière, depuis le dix-septième siècle, ils ont passé pour venir jusqu'à nous? Quel est leur auteur? Les procédés de peinture, le caractère du dessin sont-ils bien ceux du temps? Je doute que, hors ceux d'une notoriété non contestée, il s'en trouve d'autres, quoi qu'on dise, méritant un peu de confiance. Ainsi que l'a établi la dissertation de M. H. Lavoix, et que le confirment les comparaisons auxquelles je me suis livré pour reconnaître les types qui ont servi aux divers portraits de Molière gravés jusqu'à ce jour, il n'en faut reconnaître que deux réellement originaux. Ce sont ceux de Mignard : le premier reproduit par la gravure de Nolin, et dont on ignore le sort; le second, gravé par Audran, et qui n'est

autre que le grand portrait couronné de lauriers ou le petit portrait ovale, tous deux appartenant à la Comédie-Française. Pourquoi supposer qu'il en existe d'autres, quand d'ailleurs la tradition n'en mentionne que deux? N'est-ce donc pas assez? Est-ce que les portraits originaux de Corneille, de Racine, de La Fontaine, sont en beaucoup plus grand nombre? On n'en demande pas davantage cependant. Ne mettrons-nous pas un terme à cette rage d'*inventer* des portraits de Molière? »

Nous rapportons textuellement ces paroles, pleines de tact et de sens, mais empreintes d'une défiance et d'un scepticisme que nous ne partageons pas entièrement. Tous les portraits originaux ne sont pas connus, et tous, il est vrai, ne méritent pas de l'être, mais il ne faut pas désespérer d'en découvrir, et d'excellents, témoin le petit portrait de Molière, peint par Mignard, que vient d'acquérir la Comédie-Française, et que M. Mahérault a été un des premiers à admirer. N'a-t-on pas gravé, pour la *Collection des grands Écrivains français* publiée par M. Hachette, un portrait de La Fontaine, qui n'avait jamais été gravé, qui était à peine signalé et qui se trouvait depuis la mort de La Fontaine dans la famille de sa femme, chez MM. Héricart de Thury? N'ai-je pas moi-même fait graver un nouveau portrait de Molière, d'après la photographie d'un tableau attribué à Lebrun, découvert en 1866 et brûlé dans l'incendie de l'Hôtel de Ville en 1871? Nous persistons à croire que les dessins et les tableaux anciens qui nous donnent des portraits authentiques de Molière sont plus nombreux que ne le pense M. Mahérault, et nous avons, en conséquence, relevé avec soin tous ceux que nous indiquaient des catalogues de vente ou d'autres documents, en reproduisant la description qui nous était fournie par ces documents et ces catalogues, et toutefois sans garantir en rien l'authenticité du portrait, ni celle de la peinture ou du dessin.

D'après ce système, adopté dans notre *Iconographie moliéresque,* nous avouons que nous eussions voulu pouvoir publier au moins la liste détaillée, sinon la description raisonnée, des 129 dessins ou peintures que Soleirol était parvenu à rassembler, et qui ne sont désignés, dans les catalogues de vente de son cabinet, que par deux ou trois mentions collectives. Là-dessus, M. Mahérault, qui connaissait le cabinet de Soleirol[1], et qui en avait suivi la vente, s'est efforcé de diminuer nos regrets : « La réunion en lots de 129 portraits de Molière peints ou dessinés, nous dit-il, en révèle bien le peu d'importance sous tous les rapports, l'infime médiocrité, ou la fausseté, et d'ailleurs les prix auxquels ont été vendus ceux catalogués isolément comme méritant une attention spéciale, viennent corroborer mon opinion à leur égard. Si un seul de ces portraits eût pu inspirer quelque confiance, pense-t-on que, parmi les cent personnes, amateurs ou marchands, qui assistaient à la vente, il ne s'en fût pas trouvé deux au moins en état de juger, qui l'eussent disputé aux enchères et lui eussent fait atteindre un prix beaucoup plus élevé? » Nous n'étions pas convaincu, sachant quelle est la bizarre fortune des ventes publiques, où nous avons vu acheter au prix de 40 fr. un superbe tableau d'Ingres, revendu depuis 15,000 fr., et qui en vaut le double. N'est-ce pas dans une vente de livres, à la salle Silvestre, que Guichardot avait acheté, moyennant une vingtaine de francs, le plus beau recueil et le plus complet des eaux-fortes de Claude Lorrain, qui ont été revendus en détail à des prix énormes?

Quant à notre opinion sur les portraits de fantaisie, M. Mahérault ne la partage pas davantage. Selon lui, un portrait, peint ou gravé d'après un type consacré, n'est plus un portrait de fantaisie et ne doit être considéré

[1] Voy. à la suite de notre Étude sur les portraits de Molière, une Note de M. Mahérault sur la collection Soleirol.

que comme une simple interprétation, bien ou mal réussie, intelligente ou maladroite, de l'original. « Dès qu'on a reconnu, nous disait-il, à quel type se rattache un portrait, il ne faut tenir aucun compte, à mon avis, des changements que, selon sa fantaisie, pour un motif ou pour un autre, le dessinateur ou le graveur a pu apporter à la physionomie, ni de ceux qu'ils ont cru devoir faire à ce qui n'est qu'accessoire dans un portrait ; et, lors même qu'au lieu du buste primitif, on a devant soi une figure à mi-corps ou en pied, ne devra-t-on pas logiquement la ranger sous la rubrique du type, d'où la tête dérive ? L'addition de bras ou de jambes n'altère en rien ce type, en effet. Il est bien entendu, toutefois, que les modifications dont je parle doivent toujours être mentionnées dans la description des dessins et des gravures. » Ces réflexions sont fort justes et fort sages ; nous y avons fait droit, en indiquant autant que possible les types principaux d'après lesquels les portraits ont été exécutés. Tous ces portraits gravés ont reçu, suivant l'expression de M. Mahérault, le baptême de la publicité ; ce qui oblige à leur donner place dans notre *Iconographie,* quelque peu dignes qu'ils soient souvent d'être signalés. Mais, tout en constatant les types, nous persistons à dire leur fait, même assez crûment, aux portraits gravés, qui nous semblent appartenir au domaine de la fantaisie ou de l'ignorance.

Dans notre ouvrage, dont le plan n'a été qu'étendu et augmenté, on trouvera donc, en première ligne, les portraits de Molière, peints ou dessinés, qui ont été faits de son vivant ou peu de temps après sa mort, ou qui auraient été copiés d'après d'anciens tableaux et dessins. Nous avons décrit ou indiqué non-seulement ceux qui existent dans des collections publiques ou particulières, mais encore ceux dont l'existence a été mentionnée en d'autres temps, lors même que la trace de ces portraits serait aujourd'hui

perdue, car on peut du moins conserver l'espoir de les voir reparaître un jour ou l'autre[1].

Après avoir passé en revue ces peintures et ces dessins, qu'on doit regarder comme des originaux plus ou moins authentiques, nous avons décrit un petit nombre de portraits, gravés aussi du vivant de Molière, dans des estampes de livres, mais d'après des dessins qui n'existent plus et qui peuvent, jusqu'à un certain point, passer pour de véritables originaux. Viennent ensuite les autres portraits gravés ou lithographiés, qui, sans être classés toujours chronologiquement, le sont autant que possible suivant l'original qu'ils reproduisent et qu'ils annoncent dans leur légende. Ainsi, on aura sous les yeux, grâce à ce classement systématique, toute la série des portraits d'après Mignard, Sébastien Bourdon, Coypel, Lebrun, Houdon, etc. Quant aux portraits qui ne portent pas l'indication d'un original, nous les caractérisons, pour ainsi dire, en désignant le type que chacun d'eux nous paraît rappeler de près ou de loin. La nomenclature des portraits de Molière se termine par la série des bustes, des statues, des statuettes et des médailles qui le représentent.

[1] Nous devons aller au-devant des critiques qu'on ne manquera pas de nous adresser, sur le défaut d'exactitude et sur l'insuffisance de quelques-unes de nos descriptions iconographiques, dans lesquelles nous n'avons pu nous astreindre à un système uniforme et méthodique. Les pièces que nous avions à décrire se trouvaient tellement dispersées, qu'il n'était pas possible d'espérer de les voir de nos propres yeux : il a donc fallu nous en tenir trop souvent aux indications que nous fournissaient les catalogues. Nous n'eussions jamais réussi à les retrouver une à une, à travers les divisions multiples de la classification et du catalogue de notre Cabinet des Estampes à la Bibliothèque nationale, malgré toute l'obligeance des savants conservateurs de cet immense dépôt. Nous n'avions pas des années à consumer dans un pareil travail de recherches minutieuses et souvent ingrates, sinon inutiles. D'autres viendront, après nous, qui prendront le soin et la peine de compléter et de perfectionner un ouvrage que nous considérons toujours comme un essai, et dont personne, mieux que nous, ne connaît les lacunes et les imperfections.

L'*Iconographie moliéresque*, pour être complète, devait décrire, sous diverses catégories, les dessins et les estampes qui se rapportent à l'histoire de Molière, et qui représentent la maison où il est né, la maison des Poquelin sous les piliers des Halles, sa maison de campagne à Auteuil, la maison où il est mort dans la rue de Richelieu; les salles de spectacles, où il a joué avec sa Troupe à Paris et au palais de Versailles; les costumes qu'il a portés dans ses rôles; les portraits de sa femme Armande Béjart; les portraits des comédiens de sa Troupe; ceux de ses maîtres, de ses condisciples, de ses collaborateurs, de ses protecteurs, de ses libraires et surtout de ses amis; ceux aussi de ses ennemis et de ses rivaux; les estampes représentant divers épisodes de sa vie; les vues et les plans des localités, des villes, des monuments, qui se rattachent à ces épisodes, et enfin sa sépulture et son tombeau, au cimetière de Saint-Joseph, à l'Élysée du Musée des Petits-Augustins, et enfin au cimetière du Père-Lachaise.

Aux portraits gravés de Molière, dont la plupart ont été faits pour orner des éditions de ses Œuvres, depuis celle de Lyon, 1692, jusqu'à ce jour, il était tout naturel de réunir la nomenclature chronologique des suites de figures exécutées pour l'ornement de ces éditions, en indiquant, autant que possible, le nombre de ces figures pour chaque édition, et en renvoyant au n° de la *Bibliographie moliéresque,* sous lequel cette édition est décrite. Quelques-unes de ces suites de vignettes sont rares et recherchées : il était indispensable d'en signaler les différents états et d'y joindre des détails sur leur rareté et leur valeur. Nous avons été très-heureusement secondé, dans ce travail délicat et difficile, par un moliériste passionné, M. Barbier, juge au tribunal de Châtellerault, à qui nous devons la communication d'un catalogue manuscrit des figures gravées pour les Œuvres de Molière. Ce catalogue, qui énumère et décrit toutes les pièces de sa collection

particulière, nous a permis de ne pas recourir aux éditions mêmes, que nous aurions eu beaucoup de peine à retrouver, et dans les exemplaires desquelles les figures manquent souvent ou bien ne présentent que des suites incomplètes. M. Barbier nous a rendu un grand service que nous nous plaisons à reconnaître, en lui adressant nos plus vifs remercîments.

Il y a, en outre, un certain nombre d'estampes isolées, exécutées en France et à l'étranger d'après les comédies de Molière, et destinées la plupart à être mises sous verre ou conservées dans les portefeuilles des amateurs. Nous n'osons pas dire que nous les ayons toutes mentionnées, mais néanmoins cette section de notre *Iconographie* est encore assez complète. Les dessins et les gravures de costumes qui se rapportent aux comédies de Molière ne pouvaient pas être laissés de côté, comme ils l'avaient été dans la première édition de notre ouvrage. Ces dessins et ces gravures, dispersés et détruits par l'usage, sont de la plus grande rareté, et il n'était pas facile de les retrouver pour les décrire, de manière à former une sorte de galerie des acteurs et actrices célèbres qui ont joué dans les comédies de Molière.

Enfin, nous avons donné, pour la première fois, une liste chronologique des tableaux et des dessins ayant trait à la vie de Molière ou à ses œuvres, et qui ont été exposés aux Salons depuis 1806, car nous n'en avons pas trouvé, avant cette date, dans les livrets des Salons. La dernière section de notre ouvrage comprend les vues et les plans du Monument de Molière.

En rassemblant les matériaux de l'*Iconographie moliéresque*, nous éprouvions une espèce de honte à penser que personne en France n'avait encore songé à élever à notre grand Molière un monument littéraire et artistique, semblable à celui que le fameux acteur américain Burton a eu la patience de consacrer à Shakespeare. « M. Burton, lisons-

nous dans le *Chasseur bibliographe* du libraire François (n° de mars 1863), possède dans sa bibliothèque un Shakspeare in-folio, illustré, dont chaque pièce est renfermée dans un portefeuille spécial, où se trouvent, en gravures ou dessins, de nombreux portraits de personnages historiques, des vues de sites ou de villes, mentionnés dans la pièce, des costumes d'acteurs, etc. Le chiffre de ces gravures ou dessins s'élève souvent à plus de 200 par pièce. Cette collection se compose de 42 portefeuilles, qui renferment 8,000 pièces et, entre autres, 100 portraits au moins de Shakespeare. » Outre cette collection unique, M. Burton avait rassemblé, sur l'histoire du Théâtre de toutes les nations, une bibliothèque considérable, et sur Shakspeare, en particulier, sous le titre de *Skasperiana-Burtonensis*, une autre collection composée de 1,500 volumes, dont le catalogue détaillé a été imprimé en 1860, pour la vente aux enchères qui eut lieu, cette année-là, à New-York.

M. Auguste Fontaine, dont la librairie ancienne est peut-être la plus riche du monde en livres précieux (voy. ses Catalogues bibliographiques, qui ont paru de 1872 à 1875), avait bien compris cependant, il faut le dire à son éloge, ce que les Bibliophiles français devaient et pouvaient faire pour les grands Écrivains de la France : avant de publier la *Bibliographie moliéresque* et la *Bibliographie cornélienne*, il avait lentement et silencieusement recueilli, à grands frais, une quantité d'éditions de Molière et de Corneille, les plus rares, les plus recherchées, les plus précieuses, et déjà, en quelques mois, tous ces beaux livres sont sortis de son magasin, pour aller préparer des collections spéciales qui ne le céderont en rien à celles que l'Angleterre et l'Amérique forment à l'envi en l'honneur de Shakespeare.

L'*Iconographie moliéresque* aidera donc beaucoup les amateurs qui auraient l'idée d'imiter l'exemple de M. E. Burton, en faisant une collection relative à Molière, ana-

logue à celle que ce comédien shakspearomane a faite relativement à Shakespeare. Dans tous les cas, elle ne sera pas inutile aux bibliophiles et aux amis de la littérature dramatique, car nous avons, à leur intention, jeté çà et là, dans notre travail iconographique, une foule de notes et de commentaires historiques qui concernent Molière, sa vie et ses œuvres.

<div style="text-align:right">P. L. JACOB,
Bibliophile.</div>

1^{er} septembre 1875.

ÉTUDE

SUR LES

PORTRAITS DE MOLIÈRE.

Mon savant collègue M. Henri Lavoix a publié une dissertation critique, pleine de recherches et de précieux renseignements, sur les portraits de Molière (*Gazette des Beaux-arts,* 177º livraison, 1ᵉʳ mars 1872). Dans cette étude ingénieuse, il s'est appliqué à examiner les principaux portraits, peints ou gravés, qui existent aujourd'hui et qui, malgré des différences presque inconciliables, ont été donnés, à diverses époques, comme la représentation fidèle des traits et de la physionomie de notre illustre auteur comique; il a donc essayé d'établir quels étaient les plus ressemblants et les plus authentiques de ces portraits. Avant lui, H.-A. Soleirol s'était livré à un travail du même genre, mais avec des matériaux et des documents d'une autre espèce, dans son curieux ouvrage intitulé : *Molière et sa Troupe* (Paris, l'Auteur, 1858, gr. in-8).

Soleirol avait réuni, à force de patience et de soins, une immense collection de portraits peints, dessinés et gravés d'acteurs et d'auteurs dramatiques. Parmi ces portraits, qu'une vente publique a malheureusement dispersés après sa mort, on remarquait « 164 portraits ou costumes de Molière, tant bons que mauvais, dont 35 gravures et 129 dessins ou peintures [1] ». C'est d'après cette collection vraiment extraordi-

[1] Voy. à la suite de cette Étude une Note très-importante de M. Mahérault sur la collection de portraits historiques relatifs au Théâtre, rassemblée par H.-A. Soleirol, chef de bataillon du génie en retraite, ancien élève de

naire, et en s'aidant aussi de la connaissance des portraits peints conservés alors dans plusieurs cabinets publics et particuliers, que Soleirol a cherché, non sans beaucoup de tact et de sagacité, à retrouver le véritable type de la figure de Molière. On peut dire qu'il avait vécu, pendant trente ans, avec les portraits de ce grand homme, comme disait La Fontaine dans sa lettre à Maucroix sur la Fête de Vaux : *Molière, c'est mon homme*, ou, suivant une variante contemporaine, *c'est notre homme*.

Je commencerai, par une observation qui n'a pas été faite : c'est qu'il y a eu deux hommes dans Molière, le poëte, l'observateur, le *contemplateur* (c'est le surnom que ses amis lui avait attribué), et le comédien, l'artiste scénique, souvent même le bouffon. Ajoutons, aussi, que Molière, depuis sa jeunesse jusqu'à sa mort, avait changé plusieurs fois de physionomie, par suite de ses fatigues, de ses maladies et de ses chagrins.

Il n'existe qu'un seul témoignage contemporain écrit, qui puisse nous servir à établir la ressemblance des portraits de Molière; c'est celui de madame Poisson (Marie-Angélique Du Croisy), fille de Philbert Gassot, sieur du Croisy, camarade et ami du chef de la Troupe des Comédiens du roi. Cette ancienne actrice, qui se souvenait d'avoir vu Molière au théâtre du Palais-Royal, lorsqu'elle avait quatorze ans à peine, consigna ce souvenir, à l'âge de plus de quatre-vingts ans, en 1740, dans une lettre fort intéressante, insérée au *Mercure de France*, sur les comédiens qu'elle avait connus durant le cours de sa carrière théâtrale : « Il n'était ni trop gras, ni trop maigre ; il avait la taille plus grande que petite, le port noble, la jambe belle ; il marchait gravement, avait l'air très-sérieux, le nez gros, la bouche grande, les lèvres épaisses, le teint brun, les sourcils noirs et forts, et les divers mouvements qu'il leur donnait lui rendaient la physionomie extrêmement comique. »

Voilà donc le portrait de Molière, portrait d'après nature,

l'École polytechnique, et vendue après sa mort en 1861, par les soins de M. Vignères, marchand d'estampes. M. Mahérault est pour nous un juge compétent autorisé en matière d'art et d'histoire littéraire ; tout en nous inclinant devant son jugement, nous nous permettons de faire quelques réserves au sujet de la collection Soleirol, où se trouvaient beaucoup de pièces fausses ou douteuses, mais qui en contenait un grand nombre d'un mérite et d'une valeur incontestables.

pris sur le vif, peu de temps avant sa mort. C'est surtout le poëte, le rêveur, le directeur de théâtre, tel que la petite du Croisy, âgée alors de treize à quatorze ans, avait pu le voir souvent dans les coulisses, ou dans le foyer des acteurs. Il y a cependant un trait qui ne doit appartenir qu'au comédien : « Ses sourcils noirs et forts, et les divers mouvements qu'il leur donnait, lui rendaient la physionomie extrêmement comique. » On peut affirmer, au contraire, d'après le portrait peint par Mignard et gravé par Nolin, que Molière avait la physionomie non-seulement sérieuse, mais encore triste, mélancolique, pensive, même grave et sévère. Baudeau de Somaise disait de lui, en 1660, dans la *Pompe funèbre de Scarron* : « C'est un bouffon trop sérieux. »

Deux témoignages contemporains ne s'appliquent qu'au portrait du comédien. Dans l'*Impromptu de l'Hôtel de Condé*, par Antoine-Jacob Montfleury, un des personnages de la pièce, le Marquis, « regardant le premier feuillet de l'*École des femmes*, où Molière est dépeint », dit :

N'est-ce pas là Molière ?

ALIS.

Oui.

LE MARQUIS.

Oui, c'est son portrait...
Plus je le vois et plus je le trouve parfait.
Ma foi, je ris encor, quand je vois ce portrait.

Ce passage prouve que la gravure, qui est en tête de la première édition de l'*École des femmes*, gravure signée des initiales de François Chauveau, ami de Molière (*Paris, Louis Billaine*, 1663, in-12), offre un bon portrait de Molière dans le rôle d'Arnolphe : « Il est assis, dit M. H. Lavoix en décrivant cette estampe, il est assis, coiffé du large chapeau à forme haute ; il a les cheveux courts, la moustache noire ; l'impériale est légèrement indiquée ; il tient un livre de la main gauche et montre de la main droite son front à Agnès, à laquelle il fait la leçon. »

Dans la même comédie de l'*Impromptu de l'Hôtel de Condé*, Alcidon, un des personnages de la comédie, dépeint ainsi Mo-

lière, en costume de théâtre, jouant le rôle de César dans la tragédie de Pierre Corneille, *la Mort de Pompée* :

> Madame, avez-vous vu, dans les tapisseries,
> Ce héros de romans?
> Il est fait tout de même ; il vient le nez au vent,
> Les pieds en parenthèse et l'épaule en avant ;
> Sa perruque qui fuit le côté qu'il avance,
> Plus pleine de lauriers qu'un jambon de Mayence ;
> Les mains sur les côtés, d'un air peu négligé ;
> La tête sur le dos, comme un mulet chargé ;
> Les yeux fort égarés ; puis, débitant ses rôles,
> D'un hoquet éternel sépare ses paroles.

Voilà Molière dans un rôle de tragédie, tel que le représente, et justement dans le même rôle, un portrait du temps, peint à l'huile que possède la Comédie-Française et que M. Henri Lavoix attribue à Mignard.

Soleirol s'autorise des nombreux portraits qu'il avait sous les yeux, pour constater que Molière porta la moustache pendant une partie de sa vie, comme on la portait généralement à la ville et à la cour ; que cette moustache était châtain clair, et qu'il la noircissait en la renforçant et en l'augmentant, quand il devait entrer en scène. Quant à la *large barbe* qu'il avait adoptée dans certains rôles, notamment dans celui d'Orgon, de la comédie du *Tartuffe,* elle était, bien entendu, postiche. Cette discussion est très-satisfaisante. Il en résulte aussi que les sourcils *noirs et forts*, dont parle Mme Poisson, étaient noircis et charbonnés, quoiqu'ils fussent devenus assez longs et épais dans les dernières années de la vie de Molière.

Des trois portraits de face que Soleirol a choisis dans sa collection et qu'il fit graver, sous ses yeux, pour accompagner son ouvrage et pour marquer les variations les plus caractérisées que la figure de Molière avait subies, depuis sa jeunesse jusqu'à sa mort, le premier portrait est tiré « d'une belle miniature à l'huile sur cuivre », dans laquelle Molière paraît avoir 25 ans ; le second « d'un portrait de grandeur na-
« turelle, fait à l'estompe aux trois crayons et signé *Sophie*
« *Chéron*, représentant Molière dans le rôle d'Harpagon, de
« *l'Avare,* c'est-à-dire après 1669 », et le troisième, le plus âgé : « d'un portrait à l'huile, de grandeur naturelle, fait très-
« peu de temps avant la mort de Molière. » Soleirol ajoute :

« Peut-être même le portrait en miniature à l'huile est-il celui qui devrait inspirer le plus de confiance, quoique l'on n'ait que la gravure de Beauvarlet pour point de comparaison, parce qu'il fut fait en 1646, quand Molière quitta sa famille; et qu'il pourrait être que ce fût un souvenir qu'il lui eût laissé et pour lequel il eût posé. Il n'était pas alors dans sa gloire, tandis que plus tard les autres portraits auront bien pu se faire de souvenir, comme cela se pratique, la plupart du temps, pour les acteurs en renom. »

Soleirol s'occupe ensuite des portraits gravés plutôt que des portraits peints ou dessinés de Molière; il prélude à cet examen par ces remarques judicieuses : « Quant à sa figure, sous le point de vue de la forme, elle était ovale et presque maigre vers 1646; elle s'est ensuite engraissée peu à peu; en 1668, elle était pleine et ronde; puis, elle s'est ridée, tout à coup amaigrie et de nouveau allongée vers sa dernière année... Deux causes ont dû produire le prompt changement qui s'est opéré dans la figure de Molière, à partir de 1671 : son raccommodement avec sa femme et l'abandon du régime hygiénique qu'il suivait pour sa maladie de poitrine; depuis le mois de mars 1667, il ne vivait que de lait, et il se remit à la viande. »

La conclusion de Soleirol, au sujet des portraits gravés de Molière, est à peu près conforme à celle de M. Henri Lavoix, sauf en ce qui concerne le portrait de Sébastien Bourdon, quoique les deux critiques aient pris un point de départ absolument différent : « Parmi les portraits de Molière qui sont gravés, dit Soleirol, on n'en voit que trois qui puissent inspirer de la confiance. Celui qui fut gravé en 1685 par Nolin, d'après Mignard, ami de Molière; ce portrait semble représenter ce dernier vers 1670. Celui de 1705, fait par Audran, également d'après Mignard, et qui peut donner la figure de notre célèbre auteur, vers 1665. Enfin, le portrait gravé par Beauvarlet, publié en 1773, d'après Sébastien Bourdon, employé aux peintures des Tuileries; ce doit être Molière vers 1652. »

Le jugement de Soleirol sur ce dernier portrait et sur deux autres portraits gravés, qui n'ont pas été généralement acceptés comme authentiques, mérite d'être encore consigné ici : « Le portrait gravé par Beauvarlet est critiqué par beaucoup de

monde, sous le rapport de la ressemblance ; cependant voici un fait qui semble prouver qu'il est bon. C'est que la miniature à l'huile, dont on a parlé et qui, dit-on, représente Molière vers 1648, donne évidemment la figure du même homme que la gravure de Beauvarlet, mais seulement dans un âge moins avancé. Comme on peut le voir, la figure en est maigre, tandis que celle de la gravure de Beauvarlet est grasse. La gravure d'Habert, faite en 1686, d'après Mignard, semble avoir été tirée de la même peinture que la gravure d'Audran, d'où on doit croire qu'Habert aura mal rendu le modèle qu'il avait choisi. La gravure de Crépy, qui fut contemporain de Molière, représente bien certainement ce dernier à un âge antérieur d'un peu à celui de la gravure de Nolin ; mais le format en est trop petit et le burin n'en est pas assez fin, pour que ce soit un bon portrait. » Soleirol aurait pu ajouter que le portrait gravé par Beauvarlet reproduit le tableau original de Sébastien Bourdon, qui fut l'ami de Molière, comme on peut l'affirmer non-seulement d'après un tableau de ce maître, derrière lequel est collée une inscription qui paraît de la main de Molière et qui constate leur amitié, mais encore d'après une tradition constante, qui faisait remonter cette amitié à la rencontre de Molière avec Sébastien Bourdon, dans la ville de Montpellier, en 1655 ou 1656. Disons, en outre, que Beauvarlet ayant exécuté sa gravure pour le premier centenaire de Molière et sous les auspices des gentilshommes de la chambre du roi, le choix de l'original n'a pas été fait à la légère, et qu'il faut y voir le résultat d'une délibératton du Comité des sociétaires de la Comédie-Française.

Soleirol consacre deux pages à étudier le portrait de Molière qui fait partie du Musée du Louvre, où il a été longtemps attribué à Mignard, et que les nouveaux catalogues désignent seulement comme une peinture anonyme de l'École française du xviie siècle. Soleirol s'efforce de prouver que ce portrait n'est autre qu'une œuvre de fantaisie, postérieure de 20 ans à la mort de Molière, et que cette même peinture, dont l'origine est demeurée inconnue, a servi depuis de type à Antoine Coypel, pour faire un autre portrait que la gravure a souvent répété. « Du reste, dit-il, en comparant le tableau du Musée

avec les portraits de Molière qui peuvent inspirer le plus de confiance sous le rapport de la ressemblance, et qui font voir de proche en proche les variations successives de sa figure, on aperçoit, entre ledit tableau et ces derniers portraits, plusieurs différences. Les plus fortes sont celles qui existent dans les dimensions de la tête, dans la moustache, et qui ont été déjà signalées. Les autres consistent en ce que, dans le tableau du Musée, les sourcils sont moins arqués, les yeux plus grands, les pommettes des joues plus saillantes ; on y voit encore que la bouche est plus grande et le cou plus long. Une chose, toutefois, qui est à l'avantage du tableau dont il s'agit, c'est qu'il présente une figure animée comme celle d'un homme de génie, et que les figures de ce genre sont rares. »

Soleirol en vient à déclarer que la plupart des portraits de Molière, soit en sculpture, soit en peinture, soit en gravure, soit en lithographie, « sont des compositions faites d'après le tableau du Musée ou d'après celui de Coypel; d'où il résulte très-probablement que la figure la plus connue, la plus accréditée pour être celle de Molière, est une figure de convention, enfin la figure d'un autre homme. »

M. Henri Lavoix a suivi une autre marche méthodique, pour en arriver, comme nous l'avons dit, à des conclusions à peu près analogues. Il ne fait aucun cas du tableau de la collection du Louvre, qu'il regarde comme une médiocre copie, exécutée vers 1715 ; mais il n'a pas de peine à démontrer qu'il a existé, qu'il existe peut-être encore plusieurs portraits peints par Mignard, différents les uns des autres, d'après lesquels ont été gravés originairement les premiers portraits de Molière. Il regrette qu'on ait perdu la trace de celui que Mignard avait laissé à sa fille, la comtesse de Feuquières, et qui était encore en sa possession vers 1730, suivant l'attestation formelle de l'abbé de Monville, auteur de la *Vie de Mignard*. Il considère aussi comme un original de Mignard le portrait que possédait la fille de Molière, mariée à Rachel de Montaland, et que ce dernier, mort en 1738, légua par testament à son ami Dubois de Saint-Gelais. En l'absence de ces deux originaux, il cite celui que Charles Coypel (ou plutôt Antoine Coypel) avait peint d'après Mignard, dit-on, et qui est aujourd'hui chez M. le docteur

Gendrin. Il cite aussi avec éloge le portrait que la Comédie-Française acheta en 1869, et qui représente Molière dans le rôle de César, de *la Mort de Pompée*, tragédie de Pierre Corneille.

Ce portrait et tous ceux qui ont reproduit la physionomie factice du comédien, dans un de ses rôles, soit tragiques, soit comiques, n'offrent pas le véritable portrait de Molière. Nous accepterons, au contraire, comme un type réel, le petit portrait de Molière, en pied, qui figure avec la date de 1670 dans le curieux tableau des *Farceurs françois et italiens, depuis soixante ans,* que le Théâtre-Français possède dans sa collection, et qui y est entré, en 1839, par un don de M. Delorme, de Sens, lequel tenait ce tableau de la libéralité de l'archevêque de Sens, cardinal de Luynes. Ce portrait a une importance que M. Henri Lavoix n'a pas manqué de reconnaitre, mais il doit avoir subi quelques restaurations maladroites.

M. Henri Lavoix, n'ayant pas retrouvé les tableaux peints par Mignard, a dû les chercher dans les meilleures gravures qui ont été faites d'après ces tableaux. « Il existe, dit-il, plusieurs états d'une gravure qui représente Molière : le poëte a la figure ronde, les traits accentués, les sourcils épais, les lèvres fortes, quelques rides au front, une légère moustache s'abaissant sur les coins de la bouche. Molière, qui paraît avoir cinquante ans environ, coiffé de la grande perruque, vêtu d'une robe de chambre serrée au poignet et que dépasse un petit bout de manchette, est assis, tenant un livre de la main gauche, et de la main droite une plume. C'est un portrait sans prétention, sans apparat, un portrait intime ; Molière est chez lui ; il porte cette robe de chambre de brocart rayé, doublée de taffetas bleu, que l'inventaire dressé, après son décès, a consignée parmi les habits de ville à l'usage du défunt. C'est bien Molière tel que nous l'a dépeint Mlle Poisson ; c'est lui, avec cette gravité que le travail de la pensée avait imprimée sur ce visage, dont la bonté et la douceur tempéraient la sévérité. Le portrait est de Mignard. Nolin l'a gravé en 1685 ; Perrault lui a donné place dans la galerie des *Hommes illustres qui ont paru en France pendant ce siècle (Paris,* Antoine *Dezallier,* 1695, in-fol.). C'est probablement celui que Mignard peignit en 1666, en même temps que celui d'Armande Béjart,

ainsi que nous l'apprend son historien, l'abbé de Monville. A qui appartenait-il? A Molière, sans doute, et il resta dans la famille du poëte. »

Les autres portraits gravés, exécutés depuis, ne seraient, la plupart, dans l'opinion de M. Henri Lavoix, que des arrangements et des imitations, qui s'éloignent plus ou moins de l'original primitif, notamment le beau portrait gravé par J. Cathelin, pour l'édition de 1773, d'après une peinture de Mignard. Quant au portrait gravé par Beauvarlet, d'après un tableau attribué à Sébastien Bourdon, M. Henri Lavoix soutient que le personnage qu'il représente n'est pas Molière. « Quoi! dit-il, Molière avec cette longue perruque coquettement frisée, avec cette petite cravate à nœud passée dans une dentelle flottante, enveloppé dans sa robe de chambre, les mains longues et effilées sortant de ces fines dentelles, avec ces façons, cet air d'un fermier-général au xviiie siècle? Mais rien ne s'éloigne plus de sa physionomie que ce portrait. » M. Henri Lavoix semble même porté à croire que ce portrait « à figure grasse, au nez relevé, à l'œil noir et rond, aux lèvres épaisses, » serait plutôt le portrait de Quinault que celui de Molière.

Ce n'est pas l'original de ce portrait, qui se trouvait dans le cabinet de Denon, à la vente duquel le portrait bien connu, peint par Charles Coypel et gravé par Lépicié, fut présenté sous le nom de Sébastien Bourdon, que Denon lui avait attribué on ne sait pourquoi. Ce portrait est décrit, il est vrai, très-insuffisamment dans le Catalogue rédigé par l'habile expert Perignon : « Molière, la plume à la main, et réfléchissant; au milieu des volumes qui couvrent sa table, on remarque les comédies de Térence. Parmi le petit nombre des portraits qui existent de cet homme célèbre, celui-ci se distingue par l'exécution, un excellent coloris, et surtout par une expression vive et prononcée qui porte à en croire la ressemblance parfaite. » Ce portrait passa depuis dans la collection de portraits historiques du général Despinoy, où il reprit le nom de son véritable auteur; mais, depuis la vente de cette collection, en 1850, on ne sait pas ce qu'il est devenu.

Nous sommes loin de dédaigner, comme l'a fait M. Henri Lavoix, le portrait, qui est bien de Sébastien Bourdon, et dont

l'original se trouve chez M. Aug. Vitu, sinon au Musée de Montauban, dans la collection d'Ingres. Ce portrait, répétons-le, a été fait d'après Molière jeune, et nous le rapprocherons de la petite miniature que possédait Soleirol et à laquelle il donne la date de 1646, car il y a beaucoup d'analogies entre ces deux portraits. Celui qu'on attribue à Sébastien Bourdon aurait été peint vers 1655 ou 1656, lorsque Molière rencontra Sébastien Bourdon à Montpellier, ville natale de cet artiste, qui s'était lié alors avec le chef de la Troupe de campagne des Béjart. Le portrait peint par Sébastien Bourbon rappelle naturellement le tableau de la *Sainte Famille,* découvert en 1840, avec cette inscription dont l'authenticité paraît moins contestable : « Donné par mon ami Séb. Bourdon, peintre du Roy et directeur de l'Académie de peinture. Paris, le vingtquatrième de juin mil sixcens septante. J. B. P. Molière. »

Un des portraits peints par Mignard, celui que Nolin grava en 1685, est donc certainement bien postérieur au portrait peint par Sébastien Bourdon ; nous n'hésitons pas à le reporter aux dernières années de la vie de Molière, qui y est représenté grave, sévère, triste, avec les rides que les chagrins domestiques avaient mises sur son visage. Il ne faut donc pas confondre ce portrait, gravé par Nolin, avec ceux qui représentent Molière plus jeune, plus insouciant, plus ardent, plus heureux. On peut dire avec certitude que son mariage avec Armande Béjart en 1663 amena une transformation complète dans son existence, dans son caractère, dans son humeur, dans sa physionomie.

Cette transformation physique et morale se faisait sentir surtout dans un tableau d'apothéose, attribué à Lebrun, que M. Henri Lavoix n'a pas cité et qui a péri dans l'incendie de l'Hôtel de Ville, mais dont on a par bonheur une belle photographie au tiers de la grandeur de l'original. Ce tableau, appartenant à la collection municipale, représentait Molière assis, à demi étendu sur un lit de repos, le coude appuyé sur une pile de livres, pendant que sous ses yeux le Génie de la Comédie chasse à coups de fouet le démon de l'hypocrisie sous les traits du Tartuffe et le démon du vice caractérisé sous les traits d'une Euménide. Rien n'égalait la douceur et la mélancolie de

la figure de Molière dans cette belle composition, qui pourrait bien avoir été gravée, si on doit la reconnaître dans cette description d'une estampe, qui n'a été signalée que par Soleirol : « Un ancien portrait gravé, qui est une Apothéose, offre également une petite moustache ; la figure en est si morne, si maigre, les joues si creuses, que l'on est porté à croire que ce portrait a été fait par quelqu'un qui aura vu Molière à son lit de mort, et qui aura tâché d'en conserver le souvenir ; d'où l'on conclut que Molière porta la moustache jusqu'à la fin de sa carrière. L'Apothéose dont on parle est rognée jusqu'à la planche. Pour s'assurer de l'exactitude du nom qui est écrit à la main, on aurait désiré voir une autre épreuve de cette gravure, ou rencontrer quelqu'un qui en eût vu ; mais on a fait de vaines recherches à ce sujet. Toutefois, il est à croire que c'est bien Molière qu'on a voulu représenter. »

M. Henri Lavoix, après avoir cité en passant deux ou trois portraits peints, notamment celui qui est conservé à Chartres dans la collection de M. Marcille et qui a été gravé par M. Hillemacher, semble assez indifférent à l'égard de ces portraits qu'il regarde comme des imitations plus ou moins éloignées du type consacré par Mignard et par les graveurs Nolin et Audran. Il ne se préoccupe peut-être pas assez de rechercher les peintures originales, en supposant qu'elles ont été fidèlement interprétées et reproduites par ces graveurs. Ce n'est pas tout à fait notre sentiment, et nous n'avons que trop souvent remarqué combien peu les graveurs se piquent de fidélité et d'exactitude dans l'interprétation d'une œuvre peinte. Sait-on d'ailleurs quels sont les portraits de Molière, peints par Mignard, que Nolin et Audran ont gravés, l'un en 1685 et l'autre en 1705 ? Car on peut affirmer que ce sont bien là deux portraits distincts, faits à deux époques différentes.

Depuis que M. Henri Lavoix a publié sa dissertation, on a retrouvé un portrait de Molière, et ce n'est peut-être pas celui qu'Audran a gravé. Ce beau portrait, provenant de la succession de l'évêque de Winchester, a été cédé à la Comédie-Française par M. Adolphe Thibaudeau. Molière est représenté jeune, dans cette peinture de petite dimension. Il porte une grande perruque d'un blond cendré, tombant sur les épaules, et de petites

moustaches; il est vêtu d'une robe de chambre en soie écarlate, qui laisse voir la chemise ouverte et le cou nu; il a des manchettes de dentelle et tient de la main droite un carnet relié à fermoirs. Ce portrait n'est pas signé, mais on y reconnaît le pinceau de Mignard, qui s'accuse avec tant d'éclat qu'on ne saurait douter de son authenticité. Nous ne pouvons mieux faire que de nous en rapporter à deux excellents connaisseurs, M. Mahérault et M. Perrin, administrateur du Théâtre-Français, qui a eu la bonne fortune d'acquérir pour son théâtre ce superbe portrait de Molière.

« La Comédie-Française a vraiment de la chance, nous écrivait M. Mahérault au mois d'août dernier : avec l'admirable buste de Houdon, qu'elle a toujours eu, elle possède, depuis quelques années, le beau portrait de Molière couronné de lauriers dans le rôle de César, et la voilà qui, aujourd'hui, vient d'acquérir (et pour rien, par le temps qui court du prix des objets d'art) un second portrait, qui, à mes yeux, est bien supérieur au premier. Il n'est pas douteux que le type des deux têtes ne soit identique, mais laquelle des deux peintures, puisque l'une doit nécessairement dériver de l'autre, est la reproduction, est l'originale? M. Perrin a eu la complaisance, avec une gracieuseté charmante, de réunir les deux tableaux dans la même salle et de me les montrer ensemble près l'un de l'autre pour me mettre à même de les comparer. De cette comparaison attentive, il résulte pour moi que le nouveau venu doit être considéré comme le premier en date. Il est évidemment fait d'après nature. Il y a, dans toute la figure, une vitalité qu'on chercherait en vain dans une copie, et qu'on ne retrouve pas au même point dans le portrait à la couronne de lauriers. Ces yeux voient, cette bouche respire, ces narines aspirent, l'esprit et le génie de l'homme éclatent dans ce regard! La tête, au reste, est peinte avec un soin extrême, *con amore*, et dans une de ces dimensions qu'affectionne le portrait fait d'après nature par un ami. Le travail est des plus finis, sans être léché, et il me semble que le faire de Mignard apparaît plus que dans le grand portrait aux lauriers. La tête de ce dernier est la reproduction agrandie du portrait nouvellement acquis, et, selon moi, celui-ci serait l'original. Mais c'est là chez

moi une affaire de sentiment, et mon opinion n'aurait qu'une bien mince valeur si elle n'était corroborée par celle d'un homme tout à fait compétent : M. Perrin partage mon avis, et je me félicite de me trouver d'accord avec lui sur une de ces questions d'art auxquelles il s'entend si merveilleusement. »

Voilà donc un des portraits peints par Mignard retrouvé, et peut-être deux, si l'opinion se confirme que Mignard serait aussi le peintre du grand portrait couronné de lauriers. Mais ces deux portraits fussent-ils bien de Mignard, il faudrait encore en chercher au moins deux autres, ceux que Nolin et Audran ont gravés et qui ne se rapportent que de très-loin aux deux portraits que la Comédie-Française possède aujourd'hui.

Ce fut certainement en 1657 ou 1658 que Mignard peignit Molière pour la première fois. A cette époque, Mignard parcourait les provinces méridionales, en improvisant partout des portraits, sur son passage : « Revenu à Avignon, dit son historien l'abbé de Monville (p. 55 de la *Vie de Pierre Mignard*), il y trouva Molière. Ces deux hommes rares eurent bientôt lié une amitié qui n'a cessé qu'avec leur vie. » Molière était alors à la tête de la Troupe des Béjart, et sa réputation de comédien avait devancé dès lors ses succès d'auteur dramatique. Il jouait la tragédie de préférence à la comédie, et il tenait surtout à se distinguer comme acteur tragique. Il faut donc supposer que Mignard l'avait vu et l'avait applaudi dans le rôle de César de la *Mort de Pompée*. N'est-ce pas là le premier portrait que Mignard fit de Molière ?

En 1665, il en fit un aussi, et ce serait alors celui que la Comédie-Française vient d'acquérir. « Il peignit Molière à peu près dans le même temps (1665), dit l'abbé de Monville (p. 93 de son ouvrage). Leur amitié augmentoit chaque jour. L'estime l'avoit fait naître, l'estime la fortifioit sans cesse. » Un peu plus tard, en 1666 ou 1667, autre portrait peint par Mignard. « Mignard fit de Molière, dit plus loin l'abbé de Monville, un portrait digne de l'auteur du *Misanthrope,* et digne en même temps de celui qui peignit le Val-de-Grâce. Il est chez Mme la comtesse de Feuquières, » ajoute en note l'abbé de Monville. Ce portrait-là, dont on a perdu la trace depuis 1730, ne nous semble pas être celui qui a été gravé par Audran en 1705 et

qui avait été peint *en petit*. Quant au portrait, que Nolin a gravé en 1685 et qui nous montre Molière vieilli et assombri dans la dernière période de sa vie (1671 ou 1672), il est encore à découvrir. Dans tous les cas, le catalogue de l'œuvre gravé par Mignard, tel que l'a dressé l'abbé de Monville, ne mentionne que deux portraits de Molière : « Jean-Baptiste Poquelin de Molière, gravé par Jean-Baptiste Nolin ; un autre portrait de Molière, en petit, gravé par Benoist Audran. »

Le portrait gravé par Audran serait, selon nous, celui qui se trouvait chez Molière, à sa mort, et qui depuis, après le décès de sa veuve, devenue la femme de Guérin d'Étriché, passa dans les mains de sa fille unique, Marie-Madeleine-Esprit Poquelin de Molière, mariée à Rachel de Montalant en 1705. Il n'est pas désigné nominativement dans l'État des biens de cette demoiselle, au moment de son mariage, mais on peut être sûr qu'il était compris parmi les *portraits de famille* désignés en bloc dans cet État, puisqu'il reparaît, en 1734, dans le premier testament du sieur de Montalant, qui s'en dessaisit en faveur de son ami Dubois de Saint-Gelais, et qui le lui avait remis, à titre de legs, quatre ans avant sa mort (voy. les *Recherches sur Molière et sur sa famille,* par M. Eudore Soulié, p. 292 et 342). L'existence de deux portraits de Mignard est donc bien établie, vers la même époque, l'un chez la comtesse de Feuquières en 1730, l'autre chez Dubois de Saint-Gelais en 1734.

L'examen attentif et comparé des deux portraits peints de la Comédie-Française et des deux gravures de Nolin et d'Audran nous a permis de fixer approximativement la date de quatre peintures de Mignard : le grand portrait couronné de lauriers serait de 1657, comme nous l'avons dit plus haut ; le petit portrait ovale, qui est aussi la propriété du Théâtre-Français, peut être daté de 1665. Serait-ce là le portrait, *en petit,* que reproduit la gravure d'Audran ? En tous cas, il a existé un troisième portrait, peint par Mignard en 1666 ou 1667, et que l'abbé de Monville cite comme le plus beau de tous. C'était celui que la fille de Mignard, veuve du comte de Feuquières, avait toujours gardé et qu'elle possédait encore en 1730. Quant à la gravure de Nolin, elle annonce un autre

portrait, qui aurait été peint vers 1671 ou 1672, dans les dernières années de Molière, à la suite de ses chagrins domestiques, de ses grandes fatigues de comédien et d'auteur, et surtout de sa maladie de poitrine. Ce quatrième portrait, peint par Mignard, ne nous est donc connu que par la gravure de Nolin. Il faudrait, en outre, avoir sous les yeux le portrait peint que M. Marcille attribuait à Mignard, et une autre peinture attribuée également à Mignard, qu'Alexandre Lenoir a vendue à lord Sunderland, pour décider si ces deux portraits sont bien de Mignard et s'ils n'offrent pas des répétitions d'un des quatre portraits authentiques, qui étaient bien de Mignard et que nous avons rattachés à quatre époques distinctes de la vie de Molière.

Sans rappeler le portrait peint, par Sébastien Bourdon, vers 1657, et le portrait en pied qui figure dans le grand tableau des Farceurs français et italiens avec le costume de leurs principaux rôles, il est impossible de ne pas admettre que Molière n'ait pas été peint, de son vivant, par d'autres artistes que Pierre Mignard; il le fut probablement par C. Lebrun, par Nicolas Loir, par Bon Boulogne, par François Chauveau, par Roland Lefèvre, etc. Ces portraits contemporains ont chacun une valeur relative, suivant le mérite du peintre, et l'on ne saurait leur refuser, surtout s'ils ont été faits d'après nature, le privilége de nous avoir conservé la ressemblance du modèle plus fidèlement que des estampes qui ne sont que des imitations ou des traductions plus ou moins fidèles d'une peinture originale.

Coypel, dans un portrait peint sous l'inspiration d'une des peintures de Mignard, et Houdon, dans un buste qui accuse une réminiscence lointaine du tableau de Coypel, sont là pour nous prouver que dans les œuvres d'art le type change et se transfigure en s'idéalisant, et que l'interprétation d'un type reçu peut arriver, sous l'influence d'un génie divinateur, à une sorte de création nouvelle, qui remplace avec bonheur l'ancienne forme et l'objet réel par une image de convention, plus vraie ou du moins plus vraisemblable que la véritable image. Ainsi le Molière de Coypel, pour nous servir des expressions de M. Henri Lavoix, « c'est bien Molière, le Molière de Mignard, et l'on retrouve facilement le texte primitif à travers les fan-

taisies du traducteur. Lépicié et Ficquet l'ont gravé l'un et l'autre, et Boucher l'a reproduit en tête de la grande édition in-4 de 1734. » Quant au buste de Molière, par Houdon, c'est également Molière, Molière non pas tel qu'il était, mais tel qu'on se figure qu'il devait être. Nous laissons la parole au maître des critiques d'art, pour apprécier cette œuvre unique, ce chef-d'œuvre de la sculpture moderne :

« Le buste de Houdon est une merveille, a dit T. Thoré dans l'introduction de son *Salon de* 1847. La tête ombragée de cheveux flottants, séparés au milieu comme la chevelure du Christ, s'incline légèrement vers la droite. La moustache, un peu retroussée, laisse voir ces lèvres éloquentes, amplement dessinées dans un caractère de bienveillance et de chaste volupté. La narine, bien ouverte, paraît se mouvoir sous des impressions sublimes. Il n'y a jamais eu de nature généreuse et abondante, avec le nez et les lèvres minces. Les arcs des sourcils sont proéminents et ils cintrent un grand œil loyal et clairvoyant. Sur le cou nu, le sculpteur a noué une écharpe négligée, simple ajustement qui fait valoir la physionomie poétique de l'auteur du *Misanthrope*. Le plus grand éloge qu'on puisse faire de ce buste de Molière, outre le sentiment et l'habileté de l'exécution, c'est qu'il a l'air d'être exécuté d'après nature.

« La tête de Molière est la plus humaine, dans le vrai sens du mot, que la tradition nous ait conservée, comme son génie est le plus sympathique et le plus universel. Que la forme et l'expression du visage sont sympathiques! Pour ma part, je ne connais pas de plus belle tête que celle de Molière; elle se soutient, comme beauté, mais avec un caractère tout autre, à côté des têtes parfaites, originales, sculptées par les artistes grecs. J'ai la terre-cuite de Molière, par Houdon, en pendant au bronze du Médecin grec, dont l'original est à la Bibliothèque. Molière représente l'homme moderne, si l'on peut ainsi dire, en opposition à l'homme de l'antiquité. La tête grecque est régulière et inflexible; la tête de Molière est mélancolique et passionnée; elle se fait aimer, tandis que l'autre se faire admirer. Le Grec a de l'aigle; Molière n'a que de l'homme. Presque toutes les têtes de l'histoire ancienne ou moderne ont une analogie plus ou moins lointaine avec quelque race ani-

male; Molière ne ressemble à aucun type de la création inférieure. Il est véritablement formé à l'image de Dieu, suivant le symbole de la Genèse. »

Et pourtant Houdon, qui a fait un buste si digne de Molière, vivait un siècle après lui, et ne l'avait vu que dans la peinture de Coypel. Coypel, quoique plus voisin du temps où Molière a vécu, n'avait pu le comprendre et le deviner, qu'en s'inspirant d'un tableau de Mignard, peint d'après nature. Les grands artistes ne savent pas copier, parce qu'ils donnent toujours carrière à leur génie original; les mauvais artistes ne savent pas copier davantage, parce qu'ils sont incapables de s'élever à la hauteur du modèle qu'ils ont choisi. Faites faire le même portrait par dix peintres différents, et vous aurez dix portraits absolument dissemblables, dont le meilleur sera peut-être le plus éloigné de l'original.

On s'explique ainsi comment les nombreux portraits gravés de Molière se ressemblent si peu les uns les autres et accusent souvent entre eux de telles différences, qu'on a peine à se persuader qu'ils représentent le même personnage. Les peintures originales sont rarement reproduites avec une scrupuleuse fidélité, et le type se modifie, se transforme et se perd, à mesure qu'il s'éloigne de sa source. Voilà pourquoi nous cherchons dans les œuvres contemporaines la ressemblance la plus exacte, matériellement parlant, de Molière, et nous sommes forcés pourtant de reconnaître que, longtemps après lui, de grands artistes ont pu le représenter d'imagination, sous des traits qui, pour n'être pas d'une exactitude parfaite, n'en sont pas moins acceptés, par l'opinion publique ou plutôt par le sentiment général, comme la meilleure et la plus idéale interprétation de l'homme et de son génie. Les tableaux peints par Mignard sont vrais, dans la plus large acception du mot: la peinture de Coypel et la sculpture de Houdon ne nous donnent pas des portraits authentiques, et néanmoins ces portraits-là sont approuvés et glorifiés comme les plus conformes à l'idée qu'on se fait généralement de Molière.

On ne doit donc pas s'étonner que les artistes d'ordre secondaire ou inférieur, qui ont gravé des portraits de Molière, d'après quelque type connu, n'aient pas quelquefois conservé le

moindre vestige de ce type, qui n'est plus même reconnaissable à première vue. En bien des cas, le défaut de justesse dans l'œil de l'artiste, son peu d'habileté manuelle, son ignorance du dessin, auront suffi pour amener des déviations assez graves dans le caractère de la figure ou dans les traits du modèle, et, comme notre savant et digne ami M. Mahérault nous le fait remarquer, « quand à ces causes générales se joint cette circonstance particulière, que ces portraits, pour la plupart, n'ont pas été gravés d'après l'édition *princeps*, mais les uns sur les autres, d'après des copies plus ou moins fautives déjà, sans parler (nouvelle source d'infidélité) du dessin, première copie qui a dû être faite préalablement au crayon pour être transportée sur la planche de cuivre, on ne doit plus être surpris de toutes les altérations qui en sont résultées : le type s'est effacé plus ou moins, s'il n'a pas entièrement disparu. »

Telle est la raison qui nous porte à donner toujours la préférence aux portraits contemporains peints ou dessinés, et à les considérer, malgré leurs dissemblances, comme des originaux que la gravure arrivera inévitablement à changer plus ou moins, en les interprétant. Le graveur étant un traducteur, on peut lui appliquer presque toujours le mot proverbial : *traduttore, traditore.* Il y a des traducteurs qui voient faux et qui rendent faux ; il y en a d'autres qui s'efforcent d'enjoliver un modèle, d'autres qui l'enlaidissent sans le vouloir, d'autres enfin qui le modifient et le métamorphosent, de propos délibéré. On peut supposer, par exemple, que Nolin, à qui nous devons une si bonne gravure du dernier portrait de Molière par Mignard, a exagéré le caractère triste et sombre de la figure, qui, tout en conservant ses traits et ses linéaments, a complétement changé d'aspect. Autre exemple : Beauvarlet, qui a fait un si magnifique portrait d'après la peinture de Sébastien Bourdon, s'est plu à bien rendre l'expression de la physionomie radieuse qui convient à Molière, jeune et heureux de sa jeunesse, plein d'espoir et d'avenir, content de lui-même et des autres. Puis, vient Duflos, qui copie Beauvarlet, et qui accentue encore davantage le caractère souriant et gracieux de la figure, qu'on ne reconnaît plus si on la rapproche

des portraits gravés d'après Mignard. On s'explique comment M. Feuillet de Conches, un excellent juge cependant, a pu dire, *à priori,* dans ses observations sur les portraits apocryphes (*Revue des Deux-Mondes,* 15 nov. 1849, p. 621) : « Qui ne répugnerait à accepter la tête qui a été gravée par Beauvarlet et placée sous la protection du nom de Sébastien Bourdon ? Qu'y a-t-il là des traits du plus rare esprit du grand siècle, de cette physionomie profonde, sérieuse, jusqu'à la tristesse, comme celle de tous les génies comiques ? »

Il faut, dans un portrait, faire la part du graveur qui déforme et qui transforme, à plaisir ou à son insu. Cependant on aurait grand tort de croire que la physionomie la mieux caractérisée ne varie pas. Est-ce qu'un paysage, quel qu'il soit, ne change pas graduellement, selon les effets de la lumière et de l'ombre, selon l'heure et selon la saison ? N'en est-il pas de même du visage humain qui reflète toutes les impressions de l'âme, toutes les nuances de la pensée et du sentiment ? Qui oserait dire que Molière a toujours été rêveur, mélancolique, morose ? Molière, l'ami de Chapelle, le convive de la Croix de fer ; Molière, l'amant de Madeleine Béjart et l'amoureux de Mlle du Parc, qui, malgré son port de reine et ses grands airs tragiques, avait ses *bonnes,* comme on disait, et se mettait volontiers en belle humeur de galanterie ; Molière, qui chantait à table avec Dassoucy et qui ne redoutait pas la gaudriole, le gros mot et le sous-entendu gaillard ! Tel est le Molière que Sébastien Bourdon a eu pour modèle, et il l'a peint tel qu'il l'a vu. Molière, à cette époque, avait trente-trois ou trente-quatre ans.

Si les graveurs sont trop souvent les coupables qui ont travesti un portrait, les peintres eux-mêmes, en face de leur modèle vivant, sont portés aussi à en exagérer les formes et l'expression. Il suffit de forcer un peu la ressemblance, pour arriver à la grimace, à la caricature. En revanche, un peintre peut s'inspirer devant son modèle et en idéaliser, en diviniser même le caractère. C'est ce que Michelet a cru voir dans le portrait anonyme, qui est au Louvre et qui provient de l'ancienne collection du roi, portrait qui a été attribué tour à tour à Mignard, à Lebrun, à Lenain, et qui en fin de compte n'est resté à personne : « L'artiste, dit Michelet, un peintre secon-

daire peut-être, mais ce jour-là en face d'un tel original, s'est trouvé transformé. Ce visage est celui d'un grand révélateur, et non pas moins celui d'un créateur. La vigueur mâle y est incomparable avec un grand fonds de bonté, de loyauté, d'honneur. Rien de plus franc, de plus net. La lèvre est sensuelle et le nez un peu gros, trait bourgois que le peintre a cru devoir ennoblir avec quelque peu de dentelle. A quoi bon? On n'y songe pas. L'intensité de la vie qui est dans cet œil noir absorbe, et l'on ne voit rien autre. »

Eh bien! ce portrait peint a été copié par Mauzaisse, pour le Musée de Versailles, et la copie ne reproduit ni le dessin ni la couleur du tableau original. Ensuite Mauzaisse a lithographié ce même portrait, et il n'a rien conservé de Molière, dans cette lithographie, quoique le type soit incontestablement le même que celui du tableau du Louvre. Desenne, le célèbre dessinateur de vignettes destinées à l'ornement des livres, a prouvé encore mieux que, sous le crayon d'un dessinateur très-habile et très-consciencieux, la ressemblance d'un portrait, exécuté d'après un original, pouvait n'être plus qu'une chose vague et imparfaite. Desenne n'a dessiné qu'un seul portrait de Molière, mais ce portrait a été gravé quatre ou cinq fois par de bons artistes, et tous ces portraits ne se ressemblent pas entre eux ; il n'en est pas même un seul qui ressemble au portrait-type que l'artiste a prétendu reproduire.

Ces réflexions préliminaires étaient indispensables pour diriger le lecteur intelligent, au milieu de tous les portraits de Molière, peints, dessinés, gravés et lithographiés, que nous avons mentionnés ou décrits dans notre *Iconographie*. Nous croyons devoir y ajouter une sorte d'essai de classement chronologique des portraits peints, qui ont servi de modèles aux portraits gravés, et un relevé systématique des principaux types qui ont été adoptés par la gravure. Notre classement serait plus complet et plus méthodique, si nous avions pu réunir sous nos yeux tous les portraits peints, et même si nous nous étions donné la tâche de bien étudier ceux qui se trouvaient dans la collection Soleirol ou qui ont figuré, en 1873, au Musée-Molière, dans lequel on avait rassemblé à la hâte tant de précieuses reliques de notre grand comique.

Portraits peints ou dessinés d'après nature.

1640. Molière, à 19 ans, au sortir du collége; miniature; chez M. A. Audenet.

1645. Molière, fondateur de l'Illustre Théâtre; miniature; chez M. A. Vitu.

1646. Molière, à 25 ans; miniature. (Elle était chez M. Soleirol, et il l'a fait graver pour son ouvrage.)

1652. Molière, à 30 ans; dessin de Roland Lefèvre; chez M. Walferdin.

1655. Molière travaillant, miniature; chez M. A. Vitu.

1656. Molière, à l'âge de 35 ans; peinture de Sébastien Bourdon; chez M. A. Vitu.

— Autre peinture, du même peintre; dans la collection Ingres, au Musée de Montauban.

1658. Molière, couronné de lauriers, dans le rôle de César, de la *Mort de Pompée;* peinture attribuée à Mignard; à la Comédie-Française.

1661. Molière méditant; peinture attribuée à Lebrun et qui pouvait être de l'époque de la Fête de Vaux. (Elle était chez le général Despinoy.)

1662. Molière, avec le costume de Sganarelle, de l'*École des maris*, dans le tableau des *Farceurs italiens et françois*; à la Comédie-Française.

1664. Molière, à l'âge de 42 ans, peinture attribuée à Mignard et qui rappelle le Molière couronné de lauriers; chez M. le docteur Gendrin.

1665. Molière, en robe de chambre, son carnet à la main, « portrait en petit; » peinture attribuée à Mignard; à la Comédie-Française.

1666. Molière, dans le rôle de Lycas, de la *Pastorale comique;* peinture anonyme; chez M. A. Vitu.

1667. Molière, à l'apogée de son talent et de sa gloire, après la représentation du *Misanthrope;* peinture de Mignard. (Ce portrait, aujourd'hui perdu, était chez la comtesse de Feuquières, en 1730.)

1668. Molière, dans le rôle d'Harpagon de *l'Avare;* dessin de Mlle Chéron. (Il était chez M. Soleirol, qui l'a fait graver pour son ouvrage.)

1669. Apothéose de Molière, après la représentation du *Tartuffe;* tableau allégorique attribué à Lebrun. (Brûlé dans l'incendie de l'Hôtel de Ville en 1871.)

— Molière, à l'âge de 47 ans, après la publication de *George Dandin*, peinture attribuée à Nicolas Loir; chez M. A. Vitu.

1670. Molière à l'âge de 48 ou 49 ans, peinture anonyme; au Louvre.
— Autre portrait, exécuté vers la même époque; peinture attribuée à Mignard; chez M. Marcille, à Chartres.
1671. Molière malade ou convalescent; peinture de Mignard, qui a été gravée par Nolin. (Elle est aujourd'hui égarée ou perdue.)
1672. Molière vieux et triste, à l'âge de 50 ans; peinture anonyme. (Elle était chez Soleirol, qui l'a fait graver pour son ouvrage.)
1673. Dernier portrait fait du vivant de Molière, ou peu de mois après sa mort; miniature de Drujon. (Elle était chez M. Miller, où elle a été dérobée pendant la Commune.)

Portraits peints ou modelés depuis la mort de Molière, et plus ou moins idéalisés :

Peinture de Van der Werf, datée de 1690; chez M. Arsène Houssaye.
Peinture de J. ou Pierre Van Schuppen, exécutée vers la même époque. (Elle est aujourd'hui perdue.)
Peinture de J.-B. Santerre, élève de Boulogne aîné, exécutée vers 1700; chez M. Opigez.
Miniature, signée : *Cheron, p. 17...*, représentant Molière jeune, avec perruque blond-châtain, en robe de chambre rouge brochée d'or et doublée de bleu; dans un vieux cadre ovale noir à filets d'or; chez M. Claye. (Cette petite miniature n'est pas citée dans l'*Iconographie*.)
Peinture de Coypel, faite vers 1730, d'après le Molière couronné de lauriers et d'après la miniature de Drujon. (Ce tableau se trouvait chez le général Despinoy, après avoir passé dans le cabinet de Denon.)
Peinture de François van Schuppen, exécutée à Vienne en Autriche vers 1734. (Elle était, à Lyon, chez Brossette, qui l'avait reçue en présent de J.-B. Rousseau.)
Buste en terre cuite, modelé par Houdon en 1776. (Ce buste, qui appartient à Mme Lacroix, diffère des bustes en marbre, que possèdent l'Institut et la Comédie-Française.)
Bustes en marbre, plus grands que nature, sculptés par Houdon. (A l'Institut de France et au Théâtre-Français.)

Types principaux des portraits gravés.

Nolin, d'après Mignard.
Audran, d'après Mignard.
Lépicié, d'après Coypel.

Cathelin, d'après le portrait couronné de lauriers.
Beauvarlet, d'après Sébastien Bourdon.
Garneray, d'après Houdon.
St-Aubin, d'après Houdon.
Mauzaisse, d'après le portrait du Louvre.
Tardieu, d'après un tableau inconnu attribué à Mignard.
Lalauze, d'après le tableau de l'Apothéose de Molière.

Cette nomenclature, que nous regrettons de n'avoir pu faire plus complète et mieux étudiée, ne comprend pas tous les portraits peints ou dessinés qui sont signalés dans notre *Iconographie*; nous nous trouvions forcés d'éloigner d'une classification chronologique ceux qui n'étaient pas décrits d'une manière satisfaisante dans les catalogues que nous avions seulement sous les yeux et qui par conséquent ne nous offraient aucun moyen de constater le caractère et l'origine de ces portraits. Nous nous en tenons donc à un simple essai, qui pourra plus tard être perfectionné, car nous n'avons pas vu la plupart des tableaux que nous classons souvent d'après les indications fournies par les propriétaires eux-mêmes.

Quant aux types principaux des portraits gravés, ils sont du moins indiqués avec plus de certitude, et il suffira maintenant de les désigner, pour donner une idée approximative des gravures faites d'après ces types, mais qui s'en éloignent ordinairement de la façon la plus capricieuse et la plus fantaisiste. Il n'y a malheureusement pas de termes précis qui puissent donner la mesure des dissemblances et des variétés, qu'on remarque entre deux portraits absolument différents et empruntés l'un et l'autre cependant au même type. Pour nous, répétons-le ici, un portrait gravé n'est vrai et authentique, qu'autant qu'il reproduit fidèlement un original exécuté d'après nature. Le reste n'est que fantaisie et œuvre d'imagination. Nous avons décrit, dans notre *Iconographie*, près de deux cents portraits gravés, et il n'en est peut-être pas dix qui nous rendent plus ou moins la véritable physionomie de Molière.

NOTE

SUR LA COLLECTION DE PORTRAITS FORMÉE PAR M. DE SOLEIROL ET VENDUE EN 1861[1].

Je connaissais assez à fond la collection Soleirol ; je l'ai, à plusieurs reprises, examinée avec soin et à loisir, non pas seulement dans son ensemble et en me bornant aux objets qui couvraient les murs de l'appartement, mais en détail, pièce par pièce, en compulsant, en outre, tout ce que renfermaient les portefeuilles et les armoires. L'auteur de l'*Iconographie moliéresque* me paraît avoir été un peu induit en erreur sur cette collection, sur une partie du moins. Aussi, je ne saurais partager ses regrets relativement à la dispersion des « 164 portraits ou costumes de Molière tant bons que mauvais, dont 35 gravures et 129 dessins ou peintures ».

Je m'explique : les portraits gravés de Molière étaient généralement connus, n'étaient point des raretés et se retrouvent à la Bibliothèque nationale : rien à regretter de ce côté. Quant aux portraits ou costumes peints ou dessinés, auxquels s'appliquent, comme aux gravures, ces mots : « tant bons que mauvais », je ne crains pas d'affirmer qu'ils étaient tous mauvais ; il est facile d'en juger par ceux que Soleirol a fait graver pour son ouvrage « Molière et sa Troupe », et qu'il a dû choisir nécessairement comme les meilleurs.

En ma qualité de collectionneur, j'apprécie plus que tout autre l'intérêt que présentait la Galerie théâtrale de Soleirol, et toutes les peines qu'il a dû se donner pour la former, tout le dévouement qu'il a apporté à cette œuvre. Toutefois, ne le perdons pas de vue, les deux grandes séries qui la composaient, les peintures et dessins d'une part, les gravures de l'autre, ne doivent pas être con-

[1] Une des notes que M. Mahérault nous avait envoyées au sujet de notre premier essai d'*Iconographie moliéresque* (Nice, chez J. Gay et fils, éditeurs, 1872, in-8 de xx et 37 pp.) contenait sur le cabinet Soleirol, si peu et si mal connu, malgré ses trois ou quatre catalogues de vente, des détails qui nous ont paru assez neufs et assez curieux pour devoir être publiés. Cette Note, que nous imprimons *in extenso*, sera le meilleur appendice que nous puissions ajouter à l'*Étude* qui précède. — P. L.

fondues ensemble dans le regret que mérite seule la dispersion de la dernière; elle était, en effet, aussi précieuse par son immense quantité que par la qualité et la rareté d'une partie des pièces et par l'importance, au point de vue du théâtre, de documents auxquels les publications de cette espèce donnent une certaine authenticité. La série si nombreuse des dessins et peintures était loin d'avoir l'importance qu'elle aurait eue si elle avait été faite avec plus de discernement. Le quart à peine avait une valeur historique ou artistique réelle; le reste était un ramassis d'œuvres sans nom, de faux portraits et de costumes apocryphes.

M. Soleirol était un excellent homme, mais sans esprit de critique, sans connaissances ni sentiment artistiques, ne sachant pas discerner une copie d'un original, une mauvaise peinture d'une bonne. Son amour pour le Théâtre avait seul présidé à la formation de sa Galerie, et, comme il était très-passionné, il se laissait naturellement aveugler par sa passion, qui lui fournissait toujours des arguments pour le persuader de l'authenticité des portraits qu'il acquérait.

Ce brave homme, qui était incapable de supposer qu'on pût vouloir le tromper, était tombé entre les mains d'un certain marchand d'estampes du passage du Pont-Neuf, qui l'exploita de la manière la plus indigne. Il avait fait chez celui-ci plusieurs acquisitions, parmi lesquelles se trouvaient quelques dessins, portraits et costumes d'acteurs, provenant, lui avait dit son vendeur, d'un des cabinets les plus riches en ce genre, celui du chevalier de Mouhy, auteur d'un Dictionnaire dramatique. Cette provenance était possible; elle alluma les désirs de Soleirol, et le marchand, voyant à qui il avait affaire, lui fit espérer qu'il parviendrait à le rendre possesseur des trésors de ce cabinet; mais à la condition de patienter toutefois, attendu que celui qui les détenait ne se décidait que difficilement à les céder. Que fit alors notre honnête commerçant? Il établit dans un taudis une manufacture mystérieuse où il retenait en charte privée, jusqu'à ce qu'il eût terminé sa tâche, un pauvre artiste, du nom de Champion, tombé dans la dernière misère et l'abjection, qui, moyennant le plus mince salaire ou quelques bouteilles de vin, lui fabriquait autant de portraits et de costumes qu'en pouvait souhaiter Soleirol. Il venait ensuite chaque semaine apporter au trop confiant collectionneur des paquets de ses honteux produits, dont celui-ci était toujours la dupe. On ne saurait se faire une idée, à moins de l'avoir vu, comme je l'ai vu, jusqu'où allait la crédulité de ce galant homme : il s'extasiait devant le premier gribouillage, pourvu qu'on l'eût affublé d'un nom de théâtre; un chiffon de papier sur lequel avait été griffonné à la plume une tête de profil par la main la plus inhabile, mais où était inscrit le nom de Molière, était accepté par lui, sans difficulté, comme une œuvre du temps, digne d'être conservée.

Avec quel plaisir, avec quel bonheur, il me montrait ses nou-

velles acquisitions, dont il ne mettait jamais en doute l'authenticité ! J'essayai plusieurs fois de la discuter avec lui, et, bien que je ne connusse pas alors l'existence de la mystérieuse fabrique de dessins, de lui soumettre au moins quelques observations générales tendant à le mettre en garde contre des erreurs si faciles en pareille matière. Il me fallut y renoncer pour ne pas blesser son amour-propre, et parce qu'au fond, se complaisant dans ses illusions, il ne voulait pas absolument, ce me semble, qu'on lui dessillât les yeux.

La fabrique ne se bornait pas au fonds du chevalier de Mouhy; après celui-ci, ce fut le tour des cabinets de Baptiste aîné, de Baptiste cadet et autres artistes encore, qui avaient, à leur mort, laissé quelques dessins que s'étaient partagés leurs héritiers. C'est sous ces étiquettes qu'étaient reçues et classées, comme portraits authentiques, les œuvres que le sieur Champion venait à peine de terminer.

Tous les dessins qu'apportaient le marchand n'étaient pas sans doute le produit de sa fabrique occulte; il les entremêlait souvent d'œuvres de meilleur aloi, soit qu'elles provinssent réellement de ce fameux cabinet de Mouhy, où cependant je crois bien qu'il y avait du mélange, soit qu'il les eût recueillies ailleurs; mais il donnait toujours à toutes une source se rattachant au Théâtre.

Soleirol d'ailleurs ne s'en tenait pas à ce seul fournisseur, et s'adressait à tous les marchands, pour augmenter sa collection; aussi, malgré la masse de pièces fausses qui la déparaient, était-elle des plus curieuses et des plus intéressantes; et, a moins d'avoir, comme moi, connu personnellement tous les artistes qui, depuis le commencement du siècle, ont successivement plus ou moins brillé sur la scène française, il était bien difficile qu'on ne se laissât pas aller à croire à l'exactitude de tous ces portraits auxquels le propriétaire donnait, avec une si imperturbable conviction, des noms célèbres au théâtre. Mais, je ne saurais trop le répéter, sous le rapport de l'art comme sous celui de l'authenticité, la plus grande partie des peintures et dessins n'avaient aucune valeur.

Pour ma part, je n'y avais remarqué, comme vraiment digne d'attention, qu'une suite assez nombreuse de ces charmants petits portraits en pied d'acteurs de la Comédie-Française, de la Comédie-Italienne et de l'Opéra, peints sur vélin par Foësch et Wischer, et dont j'ai pu acquérir la plus grande partie à la vente de 1864. (Encore se trouvait-il parmi eux plusieurs mauvaises imitations ou contrefaçons, dont je me suis empressé de me défaire.) Et, de plus, un dessin aux trois crayons de Moreau le jeune, vendu par le marchand comme le portrait en pied d'après nature de la Guimard; portrait apocryphe, ai-je besoin de le dire? et que la fortune a favorisé d'une manière trop étrange, depuis sa sortie de la Galerie théâtrale Soleirol, pour que je ne m'y arrête pas un instant.

Ce prétendu portrait n'est autre chose qu'une simple étude pour la figure de la danseuse dans « la Petite Loge » de l'«Histoire du Costume au 18ᵉ siècle », étude, pour la pose et le costume de laquelle madame Moreau avait servi de modèle à son mari. Je possède un dessin semblable pour la femme que l'on voit à droite dans « le Rendez-vous de Marly », faisant partie du même ouvrage, dont les gravures sont aujourd'hui si appréciées et recherchées. Soleirol avait payé le sien une vingtaine de francs, ce qui alors était un prix pour une petite figure d'étude d'un maître, qui n'était pas à la mode comme il l'est maintenant. Mais c'était le portrait de la Guimard!! et l'on n'en connaissait pas! — A la vente de 1861, ce même dessin fut adjugé à 320 fr.! comme portrait de la Guimard, bien entendu! Et à la vente Niel, en 1872, il s'est élevé à 1,200 fr.! toujours comme portrait de la Guimard!!! et non pas, qu'on le sache bien, à cause de son mérite réel (qui n'est pas contestable, bien qu'il soit loin de valoir une aussi forte somme), mais parce que les enchérisseurs étaient convaincus qu'ils se disputaient le portrait véritable de la célèbre danseuse. Avisez-vous donc de dire qu'il n'en est rien à la personne qui en a donné un tel prix! C'en est fait : le nom est acquis aujourd'hui à ce dessin, et voilà une erreur accréditée à tout jamais. Il a suffi, pour cela, qu'un marchand de mauvaise foi l'ait ainsi baptisé, et que le premier acquéreur ait accepté la dénomination, sans chercher à s'éclairer, et la lui ait conservée par entêtement ou amour-propre dans sa collection[1].

[1] Nous nous sommes fait un scrupule de ne rien changer à cette notice si curieuse, qui nous donne des détails absolument inconnus sur une collection, fort intéressante, malgré les justes critiques que M. Mahérault a consignées ici. On doit reconnaître que Soleirol avait été souvent trompé et s'était quelquefois abusé lui-même sur le mérite de ses découvertes ; mais il n'en avait pas moins une confiance inébranlable à l'égard des attributions qu'il croyait pouvoir accepter. Ainsi, comme l'a dit son neveu dans la Préface du premier *Catalogue de la Galerie théâtrale, recueillie par feu M. H.-A. Soleirol, chef de bataillon du génie en retraite* (Paris, 1861, in-8 de 51 pp) : « Lorsqu'il achetait un portrait dont le nom n'était pas connu, c'était avec une patience infatigable qu'il le cherchait, en s'aidant des livres, des costumes, des coiffures du temps, où le portrait avait été fait ; c'était une véritable énigme qui l'intéressait par cela même qu'elle présentait plus de difficultés... Lorsqu'il achetait un portrait avec un nom sur étiquette, et qu'il avait quelque méfiance sur l'exactitude de la dénomination, il en ajournait l'examen jusqu'à ce qu'il eût obtenu de nouveaux renseignements qui pussent lui faire reconnaître si l'attribution était vraie ou fausse. » Peu de temps avant sa mort, qu'il pressentait, il chargea M. Vignères de faire la vente de cette Galerie théâtrale, et par convention formelle il enjoignit à cet intelligent et honnête marchand d'estampes de suivre ses notes et ses attributions, et de désigner en *italique* les noms et signatures peints ou écrits sur l'objet. Depuis cette vente, bien des portraits qui en viennent, et qui avaient été adjugés à vil prix, ont regagné la valeur qu'ils doivent avoir, et ils occupent maintenant une place honorable dans des collections distinguées. — P. L.

DIVISIONS

DE

L'ICONOGRAPHIE MOLIÉRESQUE

	Pages.
Préface...	
Étude sur les Portraits de Molière......................	xiii
Note sur la collection de portraits formée par M. de Soleirol, et vendue en 1861...............................	xxxvi

ICONOGRAPHIE MOLIÉRESQUE.

I. Portraits de Molière...............................	1
I. Tableaux, Dessins et Miniatures...............	ibid.
II. Gravures contemporaines, d'après des dessins originaux....................................	15
III. Gravures et lithographies d'après différents portraits de Molière................................	18
IV. Bustes, Statues et Médailles..................	55
II. Maisons et meubles de Molière. — Sa maison natale, la maison de son père, la maison où il est mort; sa maison de campagne à Auteuil; ses fauteuils, ses tapisseries et ses tableaux.................................	61
III. Théatres de Molière. — Vues et plans des salles de spectacle où Molière a joué et fait jouer ses pièces; mise en scène et décorations, etc........................	67

	Pages.
IV. Costumes de Molière, dans les rôles qu'il a joués	81
V. Portraits d'Armande Béjart, femme de Molière	91
VI. Les Amis de Molière. — Portraits de ses maîtres, de ses condisciples, de ses amis intimes, de ses collaborateurs, de ses libraires, de ses protecteurs, etc.	97
VII. Portraits de quelques Ennemis de Molière	135
VIII. Portraits des comédiens et des comédiennes de la Troupe de Molière	146
IX. Estampes relatives à divers ouvrages de Molière	176
X. Estampes relatives à la vie de Molière	186
XI. Vues et plans des villes, des monuments, des habitations et des localités, auxquels se rattache quelque épisode de la vie de Molière	195
I. Molière, dans sa vie privée, à Paris	ibid.
II. Molière et l'Illustre Théâtre	217
III. Molière en province, avec la Troupe des Béjart.	223
IV. Molière et sa Troupe, en Visite, à la Cour	237
V. Molière et sa Troupe, en Visite, chez les princes et grands seigneurs	249
XII. Sépulture et tombeau de Molière	257
XIII. Suites de figures pour les Œuvres de Molière	264
XIV. Estampes représentant des scènes ou des personnages des comédies de Molière	282
XV. Costumes et portraits des Artistes du Théâtre-Français et d'autres théâtres, dans les rôles des comédies de Molière	305
XVI. Peintures, dessins, tapisseries et sculptures, représentant des scènes ou des personnages des comédies de Molière	315
XVII. Tableaux et dessins représentant des épisodes de la vie de Molière ou des scènes de ses comédies, et qui ont figuré aux Expositions de peinture, à Paris, depuis 1802	320
XVIII. Monument de Molière, ou Fontaine Molière	327
Ad Molierum, pièce de vers latins, par J. Maury, jésuite	332

A Molière. En lui adressant un exemplaire du *Theatrum universæ vanitatis, seu Excursus morales in Ecclesiasten Salomonis*.. 334

APPENDICE.

I. Portraits des Auteurs anciens et modernes, dont Molière a traduit ou imité les ouvrages...................... 337

II. Portraits des Biographes et des Panégyristes de Molière ... 354

III. Portraits des Auteurs dramatiques qui ont composé des pièces de théâtre sur la vie de Molière ou en son honneur... 358

IV. Portraits des Auteurs dramatiques qui ont mis au théâtre, sous une autre forme, les pièces de Molière, ou qui en ont fait des imitations......................... 362

V. Portraits des Traducteurs ou Imitateurs des pièces de Molière, en langues étrangères............................ 365

VI. Portraits des Poètes qui ont composé des vers sur Molière.. 367

VII. Portraits des Éditeurs, Commentateurs et Critiques des œuvres de Molière.......................... 368

VIII. Portraits des Artistes qui ont peint, ou dessiné, ou gravé le portrait de Molière, ou qui ont fait des tableaux, des dessins ou des estampes sur ses comédies.......... 377

 I. Peintres et dessinateurs........................... *ibid.*
 II. Sculpteurs .. 381
 III. Graveurs et lithographes....................... *ibid.*

Table des noms d'artistes cités dans l'Iconographie moliéresque... 395

FIN DE LA TABLE DES DIVISIONS.

> *J'ay receu de Monsieur le sieur thresorier de la bourse des estats du languedoc la somme de six mille liures a nous accordez par messieurs du Bureau des comptes de laquelle somme ie le quitte faict a Pezenas ce vingt quatriesme iour de feburier 1656*
>
> **MOLIÈRE**
>
> *quittance de six mille liures*

FAC-SIMILE DE L'AUTOGRAPHE DE MOLIÈRE
(Pézenas, 24 février 1656.)

...s la reproduction publiée dans le « Rapport sur la découverte d'un autographe de Molière, présenté à M. le préfet de l'Hérault », par M. L. de la Cour de la Pijardière (Louis Lacour), archiviste du département. *Montpellier, impr. Ricard frères, 1873, in-8.*

ICONOGRAPHIE
MOLIÉRESQUE

I

PORTRAITS DE MOLIÈRE

I. — Tableaux, dessins et miniatures.

1. Portrait de Molière, à l'âge de 30 ans environ. Dessin, par Roland Lefèvre, peintre français du xvii° siècle.

> Il est représenté à mi-corps, assis, vêtu d'une espèce de robe de chambre, tenant des deux mains un registre relié ; il a les cheveux épars et ne porte pas de moustache ; il regarde à droite.
> Dessin aux trois crayons, forme ronde ; 38 centimètres sur 29.
> Ce portrait, qui paraît avoir été fait d'après nature, lorsque Molière commençait à se distinguer comme acteur dans sa troupe de campagne, c'est-à-dire vers 1652, n'a jamais été gravé. Il se trouve dans la belle collection de tableaux de M. Walferdin.

2. Portrait de Molière, dans le rôle de César de la tragédie de *la Mort de Pompée* ; attribué à Mignard.

> Ce beau portrait est entré au Foyer de la Comédie-Française, en 1869 ; acquis en vente publique, à la salle de la rue Drouot, après le décès d'un musicien de l'Opéra, nommé Vidal, au prix de 6,500 fr.

« Ce n'est plus Molière chez lui, dit M. Henri Lavoix, c'est Molière en scène et acteur dans une tragédie. L'œil est grandement ouvert, le regard lumineux, éclatant, la moustache accentuée, la perruque un peu courte, soigneusement arrangée ; la tête est mâle, hardie, pleine de feu et de passion. Molière est représenté avec l'habit romain, tel qu'on l'entendait alors. Il porte une perruque que ceint une couronne de lauriers. » M. Lavoix, qui attribue ce portrait à Mignard, est tenté d'y reconnaître celui-là même que le peintre s'était réservé et qu'il laissa, en mourant, à sa fille, la comtesse de Feuquières.

Ce portrait ayant servi de type aux portraits gravés des éditions de Hollande et de Belgique, depuis celle de 1725, serait peut-être de Pierre van Schuppen, qui avait peint un portrait de Molière, qu'on ne retrouve plus. Ant.-Jacob Montfleury, dans l'*Impromptu de l'Hôtel de Condé*, semble viser ce même portrait, lorsqu'il décrit Molière jouant le rôle de César, qui devait être un de ses principaux rôles dans la tragédie :

Plus chargé de lauriers qu'un jambon de Mayence...

Peinture à l'huile, sur toile.

3. PORTRAIT DE MOLIÈRE, peint par un artiste inconnu de l'École française.

En buste ; tête ronde, brune et colorée ; gros sourcils noirs, moustaches ; le col nu, chemise plissée.

Au dos de la toile est écrit : *Portrait du sieur Molière, acteur et fondateur de l'Illustre Théâtre,* 1645.

Ce portrait, qui appartient à M. Auguste Vitu, a été exposé, en 1873, au Musée-Molière. Voy. n° 19 du Catalogue.

Peinture à l'huile, sur toile. H. 60 cent. L. 49.

4. PORTRAIT DE MOLIÈRE, dans le rôle d'Harpagon, dessin par Sophie Chéron.

Ce portrait signé : *Sophie Chéron,* représente Molière à l'âge de 48 ans environ, vu de face, avec le costume qu'il portait dans sa comédie de *l'Avare.*

Soleirol, qui possédait ce portrait dans sa collection théâtrale et qui en faisait le plus grand cas (voy. le premier Catalogue de sa vente, 1861, n° 599), l'avait fait graver, par un anonyme, pour la notice qu'il a publiée sur *Molière et sa troupe* : « Ce dernier portrait, dit-il, est celui qui offre le plus de garanties sous le rapport de la ressemblance, parce qu'on en possède un grand nombre d'autres, qui à peine en diffèrent et qui semblent avoir été faits à des épo-

ques très-rapprochées du temps de ce dernier portrait, soit avant, soit après. » (Page 45).

Dessin à l'estompe, sur papier, aux trois crayons.

Ce dessin n'a pas trouvé d'acquéreur à la vente aux enchères, ce qui ne prouverait pas qu'il était absolument méprisable, mais M. Mahérault nous fait observer que la signature ne prouve rien, car elle peut être fausse : « Harpagon, dans l'*Avare*, est un vieillard, ajoute-t-il, et Molière a dû se grimer, accuser fortement des rides pour jouer ce rôle. Loin de là : la figure est ronde et pleine, sans la moindre ride ; il paraît plus jeune que son âge, et ce devait être le contraire ; nez ordinaire, petite bouche, ce qui est opposé au type bien connu. »

Voy., au sujet de ce dessin et de tous les portraits dessinés ou peints, provenant de la collection Soleirol, ce que Mr Mahérault dit de cette collection, dans une Note qui fait suite à notre Étude sur les portraits de Molière, en tête de l'*Iconographie*.

5. PORTRAIT DE MOLIÈRE, dans de rôle de Lycas de la *Pastorale comique,* peint par Pierre Monier.

Molière est représenté en chemise, le col et l'épaule droite entièrement nus ; cheveux courts, petites moustaches ; il est coiffé d'une couronne de fleurs sauvages ; sa main gauche est appuyée sur une houlette ornée de rubans rouges qui se répètent dans l'ajustement de la chemise. Le paysage représente la vallée de Tempé.

Au dos de la toile est écrit : « *Portrait de M. Molière dans son rôle de la Pastorale comique qui fut représentée devant Sa Majesté à Saint-Germain le 2 décembre l'an 1666, peint par le sieur Monier, élève de M. Bourdon.* »

Ce tableau, qui appartient à M. Auguste Vitu, a été exposé, en 1873, au Musée-Molière. Voy. n° 17 du Catalogue.

Peinture à l'huile, sur toile. H. 88 cent. L. 72.

6. PORTRAIT DE MOLIÈRE, peint par un artiste français du XVIIe siècle.

Ce portrait, provenant de l'ancienne collection du Roi, a toujours été classé dans l'École française, au Louvre, mais il n'a pas été toujours exposé dans les salles du Musée. Il porte aujourd'hui le n° 659. Il avait été longtemps attribué mal à propos à Pierre Mignard. On l'a donné depuis à Coypel. M. Villot, en imposant un nouveau classement et un nouveau Catalogue aux tableaux de l'École française, a relégué celui-ci parmi les œuvres des peintres inconnus.

La copie de ce portrait, dans les Galeries de Versailles, a été faite par Mauzaisse. (Salle n° 152, n° 2821 du Catalogue.)

Cette copie est plus petite que l'original. (H. 63 cent. L. 52.)

On doit s'étonner que M. Eud. Soulié, dans son Catalogue du Musée de Versailles, ait laissé à ce tableau l'attribution que l'Administration du Musée du Louvre lui avait donnée, en 1837, en le décrivant sous le nom de Coypel. Peut-être avait-il cru y reconnaître le pinceau de Noël Coypel, qui vivait du temps de Molière, et non celui de son petit-fils Charles Coypel.

Molière est représenté assis, le corps tourné à droite, la tête vue de trois quarts et dirigée à gauche. Il porte une perruque ; il a de petites moustaches, et il est vêtu d'une robe de chambre brune doublée de jaune, avec une chemise garnie de dentelles. On lit, sur le fond du tableau, en lettres d'or : *Iean. Baptiste. Poqvelin. de. Molière.*

Peinture à l'huile, sur toile, forme ronde. H. 70 cent., L. 70.

La Comédie-Française possède une copie ancienne de ce portrait.

Une autre copie ou répétition du portrait anonyme du Musée du Louvre se trouve chez M. Dargaud, qui déclare son tableau égal et même supérieur à ce dernier : « Les lèvres sont épaisses et lancent des traits comme un arc, dit-il dans son *Voyage en Danemark* (1861, in-18, p. 17) ; les joues palpitent et les yeux répandent des torrents de vie. »

7. PORTRAIT DE MOLIÈRE, jeune, en perruque blonde, ancienne peinture.

Ce portrait, appartenant à M. Courtois, a été exposé au Musée-Molière, en 1873. Voy. n° 20 du Catalogue.

8. PORTRAIT DE MOLIÈRE, jeune, tableau du temps.

Ce tableau, appartenant à M. Philippe Saint-Albin, a été exposé au Musée-Molière, en 1873. Voy. n° 21 du Catalogue.

9. PORTRAIT DE MOLIÈRE, jeune, tableau du temps, attribué à Mignard.

Il est représenté à mi-corps, assis, vêtu d'une espèce de robe de chambre en soie écarlate, qui laisse voir la chemise ouverte et des manchettes de point d'Alençon ; il tient de la main droite un carnet relié à fermoirs. On ne voit pas le bras gauche. Quoique le buste et la tête soient de face, il regarde à droite. La perruque, tombant sur les épaules, est d'un châtain cendré, peut-être légèrement poudrée. Il a de petites moustaches.

Portrait ovale, peint à l'huile, dans le style de Mignard ; il est très-fin de ton ; les yeux ont une expression très-vive et très-remarquable.

H. 280 mm. L. 220 mm.

Ce charmant portrait, qu'on peut regarder comme l'original d'après nature, qui a été depuis reproduit dans le grand portrait où Molière est représenté, en comédien, dans le rôle et le costume de César, de la tragédie de *la Mort de Pompée* (voy. plus haut, dans notre *Iconographie,* n° 2), vient d'être acquis par M. Perrin, pour la Comédie-Française. Il provient de la succession de l'évêque de Winchester, et il fut cédé à la Comédie par M. Adolphe Thibaudeau, en mai 1875. On peut dire, à présent, que nous avons un des portraits peints par Mignard, ou du moins la première pensée d'un de ces portraits.

10. Portrait de Molière, attribué à Pierre Mignard.

Il est représenté assis, la main droite sur le bras d'un fauteuil et ramenant de la main gauche sa robe de chambre sur sa poitrine. Il est coiffé d'une perruque brune et enveloppé d'une robe de chambre à fleurs d'or et d'argent sur fond gris : il a un jabot brodé et des manchettes de dentelles.

Peinture à l'huile, sur cuivre, ovale. H. 25 cent. L. 19.

Collection du comte Despinoy, vendue en 1850.

Un autre portrait attribué à Mignard se trouvait depuis longtemps dans la collection de M. Alexandre Lenoir, lorsqu'il fut vendu, en 1838, à lord Sunderland, en Angleterre. M. Édouard Fournier dit, dans le *Roman de Molière* (p. 164), que l'attribution de ce portrait est moins douteuse que celle du portrait du Louvre, attribué aussi à Mignard ; il ajoute, comme s'il avait vu cette peinture, que le peintre a représenté Molière, « vieilli et plus morne, mais sans être éteint. L'œil est plus triste, mais brûle encore ». Voy. ci-après, n° 76, la seule gravure qui existe de ce tableau.

M. Bossange, libraire à Paris, possédait aussi un portrait de Molière, attribué à Mignard. Nous ne l'avons pas vu, mais il a été dessiné et lithographié par Jean Belliard en 1829. Voy. plus loin, n° 68.

Il y avait aussi, en 1730, un portrait de Molière, peint par Mignard, chez la comtesse de Feuquières, fille de ce peintre. L'abbé de Monville, dans la *Vie de Mignard,* où malheureusement aucune date précise n'est marquée, parle de ce tableau, qui aurait été peint vers 1666, quand Molière avait 44 ans.

11. Portrait de Molière, attribué à Charles Lebrun.

Jeune, un rouleau de papier à la main droite, drapé dans un manteau jaunâtre ; la chemise est rattachée par un rubis. L'expression de la physionomie indique que l'esprit du poëte est absorbé par ses créations. Fond vert.

Peinture à l'huile, sur toile, forme ovale. H. 72 cent. L. 57.

Collection du comte Despinoy, vendue en 1850.

Il est impossible de ne pas admettre, avec la tradition, l'existence d'un portrait de Molière, par Pierre Lebrun. Ce grand peintre avait connu Molière chez Fouquet, puisqu'il s'était chargé de faire les décorations de la Fête de Vaux, où la comédie des *Fâcheux* fut représentée pour la première fois en 1661. Sans doute, les rapports intimes de Mignard avec Molière avaient dû éloigner de celui-ci Lebrun et ses amis ; le poëme de la *Gloire du Val de Grâce* fut pour l'orgueil de Lebrun un coup bien sensible. Mais le ministre Colbert intervint dans la querelle, et une réconciliation habilement préparée rapprocha le peintre et le poëte. Molière consentit à ne pas faire réimprimer son poëme, dont l'édition d'apparat resta presque ignorée dans les mains de quelques personnes. C'est à cette époque que Lebrun aurait fait un portrait de Molière, pour consacrer leur rapatriage.

12. PORTRAIT DE MOLIÈRE, peint au XVIIe siècle et attribué à Mignard.

Cet excellent portrait, appartenant à M. le docteur Gendrin, serait, dit-on, celui dont Charles Coypel s'est inspiré pour peindre le portrait qui a été si souvent copié d'après la gravure originale de Lépicié : « La grande perruque tombe à flots, dit M. Henri Lavoix, l'œil est vivement ouvert, la moustache accusée, la lèvre un peu épaisse, le type scrupuleusement observé ; la joue s'appuie sur la main gauche, la main droite écrit, et le coude porte sur deux tomes, au dos desquels on lit ces mots : *Plaute* et *Térence*. La chemise entr'ouverte est serrée au poignet par un ruban et retombe en manchettes. C'est bien Molière, le Molière de Mignard. » On suppose que c'est là le portrait même qui a été gravé par Lépicié et ensuite par Ficquet.

Peinture à l'huile, sur toile, forme carrée.

13. PETIT PORTRAIT DE MOLIÈRE, attribué à Mignard, peinture du temps.

Ce tableau, qui appartenait à M. Camille Marcille, de Chartres, fut exposé, en 1873, au Musée-Molière. Voy. n° 14 du Catalogue. Il a été gravé plusieurs fois par M. F. Hillemacher. La provenance de ce portrait n'est pas connue, et l'on ne peut se défendre d'un certain doute, en constatant qu'il ne ressemble à aucun des autres portraits attribués à Mignard.

14. PORTRAIT DE MOLIÈRE, en pied, peint en 1670, par un anonyme.

Ce portrait se trouve dans un tableau que la Comédie-Française possède depuis 1839 et qui avait appartenu longtemps au cardinal

de Luynes, archevêque de Sens, avant qu'un amateur de cette ville, M. Delorme, en devint possesseur et en fît don à la Comédie, par l'entremise de M. Regnier.

Ce curieux tableau présente la scène d'un théâtre, avec le décor d'une place ou d'un carrefour, où figurent, dans le costume de caractère que chacun avait adopté, les principaux comédiens qui s'étaient fait un nom dans la farce depuis le commencement du xvii^e siècle. On lit au-dessus d'eux cette inscription dans une banderole : *Farceurs françois et italiens depuis soixante* (ans) *et plus, peints en* 1670. Voici, dans leur ordre, les noms de ces comédiens, qui sont placés, dans le tableau, de gauche à droite, sur deux ou trois plans, et dont les portraits reproduisent exactement ceux qu'Abraham Bosse, Roüsselet, Huret, Leblond, Regnesson, etc., ont dessinés ou gravés : MOLIÈRE, POISSON, JODELET, TURLUPIN, LE CAPITAN MATAMORE, GAUTIER GARGUILLE, GUILLOT GORJU, GROS GUILLAUME, ARLEQUIN, LE DOCTEUR GRATIEN BALOURD, POLICHINEL, PANTALON, BRIGUELLE, TRIVELIN, SCARAMOUCHE, PHILIPPIN. Le nom est écrit en lettres d'or au-dessus de chaque personnage. On peut supposer que la ressemblance des uns et des autres est d'une scrupuleuse fidélité, car le portrait de Poisson reproduit exactement celui que Netscher a peint et qui se trouve aussi dans la belle collection de peintures historiques de la Comédie-Française.

Peinture à l'huile, sur toile. Le personnage de Molière, placé au second plan près de la bordure du tableau, à gauche, a environ 50 cent. de hauteur.

M. Henri Lavoix décrit en ces termes ce portrait de Molière : « Debout, dans un des coins de la toile, il porte le grand chapeau à larges bords orné d'un galon d'or, la grande perruque noire, une forte moustache et l'impériale à l'avenant ; il a le costume de *l'École des femmes,* identique à celui que donne la gravure de la première édition de la pièce. » M. Regnier, qui a fait offrir ce tableau à la Comédie-Française, lui a consacré une curieuse notice dans le *Magasin pittoresque* (tome XXXII, page 369). Il diffère d'opinion avec M. Henri Lavoix, et dit que Molière est représenté dans son costume de l'*École des maris :*« Ce qui constate le mieux l'irrécusable ressemblance de notre portrait, c'est l'inventaire des biens et du mobilier de Molière, fait après sa mort ; document si curieux et dont l'inespérée découverte est due à la sagacité patiente de l'auteur des *Recherches sur Molière et sur sa famille,* M. Eudore Soulié. On trouve, dans cet inventaire, l'état des costumes de théâtre de Molière, et l'habit de Sganarelle, de l'*École des maris,* y est ainsi décrit : « Un habit, consistant en haut de chausses, pourpoint, manteau, col, escarcelle et ceinture, le tout de satin couleur de musc. » Or, cette couleur de musc, *espèce de couleur brune* (Dict. de l'Acad.), d'un ton jaunâtre, très en usage au temps de Molière, est celle du portrait peint ; en outre, la description de l'huissier-priseur répond de point en point à ces vers de Molière ou plutôt de Sganarelle dans l'*École des maris :*

> Quoi qu'il en soit, je suis attaché fortement
> A ne démordre point de mon habillement;
> Je veux une coiffure, en dépit de la mode,
> Sous qui toute ma tête ait un abri commode;
> Un bon pourpoint bien long, et fermé comme il faut,
> Qui, pour bien digérer, tienne l'estomac chaud;
> Un haut de chausses fait justement pour ma cuisse;
> Des souliers où mes pieds ne soient point au supplice;
> Ainsi qu'en ont usé sagement nos aïeux,
> Et qui me trouve mal n'a qu'à fermer les yeux.

« Ajoutons enfin que, sauf un changement insignifiant dans la coiffure, le costume de notre portrait est identiquement semblable à celui de Sganarelle gravé en tête de l'édition princeps de l'*École des maris*. »

Il est à désirer que ce tableau soit gravé. Au reste, ce n'est peut-être pas l'original qui se trouve aujourd'hui à la Comédie-Française, car quelques bons juges ont cru y voir les caractères d'une copie. L'exécution, dans tous les cas, n'est pas aussi peu soignée qu'on l'a dit. On sait qu'il existe, de ce tableau précieux, une répétition tout à fait identique, mais moins ancienne, puisqu'elle est datée de 1681, chez M. de la Pilorgerie, à Laval.

M. Gondar, expert du Musée de Nantes, a comparé cette copie avec le tableau de la Comédie-Française, et il assure que l'une et l'autre sont de la même main.

Bibliogr. moliér., n° 1417.

Une autre répétition presque semblable de ce tableau, laquelle appartient à M. Arsène Houssaye, avait été exposée, en 1873, au Musée-Molière. Voy. n° 31 du Catalogue de ce Musée.

15. PORTRAIT DE MOLIÈRE, à mi-corps, en 1672, ancien tableau.

Ce tableau, qui figurait dans le premier Catalogue de vente de Soleirol en 1861, sous le n° 287, et qui ne fut vendu que 49 fr., n'était pas aussi méprisable qu'on l'a dit, au moment de la vente. C'était, d'ailleurs, bien réellement un ancien tableau, qui représentait Molière dans les dernières années de sa vie. « Ce n'est, nous écrit néanmoins M. Mahérault, qu'une mauvaise copie du portrait de Mignard, gravé par Nolin, qu'on a cherché à déguiser, en modifiant la perruque, le costume et la pose du corps. »

On nous fait remarquer que ce tableau était sous crasse, en très-mauvais état, lorsqu'il a été vendu. Ce serait plutôt une copie directe d'un portrait peint par Mignard, que du portrait gravé par Nolin. La figure est altérée et amaigrie, comme elle devait l'être après la grande maladie de Molière en 1671; l'expression en est triste, sévère, mais calme; la perruque, très-ample, à grosses boucles, est

d'un châtain cendré et cache une partie du front. Le costume se compose d'un pourpoint boutonné, avec une grosse cravate nouée négligemment; le manteau tombe sur les bras et les couvre à demi.

Peinture à l'huile, sur toile.

16. Portrait de Molière, en miniature, peint par Drujon en 1673.

Ce portrait, qui se trouvait en 1829 chez un ami de Beffara, ne nous est connu que par cette description qu'il en a donnée dans une lettre à M. de Soleinne : « Sur un papier collé au dos est écrit : *Donné par Boileau, qui le tenoit de Molière lui-même, au P. Sanlecque, et par le petit-neveu de ce dernier, inspecteur des études, à M. L. F. (Louis Fockedey), comme prix de poésie latine en* 1779. Molière est représenté écrivant, la joue gauche appuyée sur la main et le coude sur deux volumes in-4º ; il est revêtu d'une robe de soie verdâtre doublée de soie rose ; deux ou trois lignes illisibles sont inscrites au haut d'un papier et au-dessus de sa plume. » Le nom du peintre Drujon est absolument inconnu, et la miniature, qu'on lui attribue, rappelle beaucoup le tableau de Coypel.

Cette miniature appartenait, en dernier lieu, à M. Miller, de l'Institut, bibliothécaire de l'Assemblée nationale ; elle a disparu en 1871, lorsque les fédérés, pendant le règne de la Commune, ont envahi et occupé l'appartement de M. Miller, au palais du Corps Législatif.

17. Portrait de Molière, peint par Nicolas Loir.

Demi-nature ; jeune et maigre, la figure tournée vers la droite, petites moustaches, justaucorps sombre, jabot et manchettes de dentelles ; il feuillette un livre à images. Derrière une draperie verte, au fond, à droite, une petite bibliothèque, où l'on distingue, sur le dos d'un livre, ces deux titres de comédies : *George Dandin. Les Précieuses, tome II.*

Au dos de la toile est écrit : *Portrait de J.-B. Poquelin, dit Molière, peint par M. Nicolas Loir, élève de M. Sébastien Bourdon.*

Ce tableau, qui appartient à M. Auguste Vitu, a été exposé au Musée-Molière, en 1873. Voy. nº 18 du Catalogue.

Peinture à l'huile, sur toile. H. 68 cent. L. 55.

18. Portrait de Molière, au pastel, par Vivien ou Nanteuil.

Ce beau portrait, de grandeur naturelle, se trouvait, sans désignation, à la vente de San Donato (prince Demidoff). Il a été signalé par M. Mahérault, au moment de la mise aux enchères. Acheté 500 fr., par un notaire de Paris, dit-on.

On a vu reparaître ce portrait, appartenant à M. Silvius Du Boys, dans la 2º Exposition d'ouvrages de peinture pour les Alsaciens et Lorrains demeurés Français, qui s'est ouverte le 22 juin 1874. Il figure, avec le nom de *Nanteuil,* au Catalogue supplémentaire, sous le n° 945.

« Vivien est né en 1657, nous écrivait M. Mahérault à propos de l'article que nous avions consacré à ce portrait dans la première édition de l'*Iconographie moliéresque;* il n'avait donc que 16 ans à la mort de Molière, et, si le portrait a été fait d'après nature, c'est à tort que je l'ai attribué à Vivien, dont il rappelle la manière plutôt que celle de Nanteuil ; mais, s'il en est autrement, si c'est une copie de quelque peinture originale, ma désignation peut subsister. »

19. PORTRAIT DE MOLIÈRE, peint par Sébastien Bourdon.

Molière, coiffé d'une perruque longue, vêtu d'une robe de chambre brun-rouge, rabat de dentelle, avec un nœud noir en forme de cravate, la main droite posée sur la gauche, est assis, tourné à gauche, sur un fauteuil rouge à crépines d'or, devant une table couverte d'un drap rouge, où se trouve un encrier de plomb dans lequel est plantée droit une plume à longues barbes.

Ce portrait passe pour être l'original de la célèbre gravure de Beauvarlet d'après Sébastien Bourdon, faite, en 1773, pour le premier centenaire de la mort de Molière.

Le type du portrait de Sébastien Bourdon diffère notablement du type généralement accepté, tel que l'ont popularisé Audran, Coypel et Houdon. Cependant Soleirol le regardait comme authentique, et la gravure de Beauvarlet ayant été dédiée aux premiers gentilshommes de la chambre du roi, qui avaient la haute direction de la Comédie-Française, on peut supposer que le choix de l'original avait été fait par eux-mêmes.

Ce tableau a été acheté, en 1865, à l'hôtel des Ventes, par M. Aug. Vitu. Il arrivait de Bruxelles, où il avait été retrouvé en assez mauvais état par un brocanteur. Il avait antérieurement appartenu au roi Charles X, qui en avait fait présent à une personne attachée à la Comédie-Française, laquelle personne émigra, après la Révolution de 1830, et alla mourir à Bruxelles, où son mobilier fut mis à l'encan et dispersé. C'est M. Aug. Vitu qui nous a communiqué ces renseignements.

Ce tableau a été exposé, en 1873, au Musée-Molière. Voy. n° 11 du Catalogue. Il est absolument différent de celui qui fait partie du Musée de Montauban et que nous citons, sous le numéro suivant, en regrettant de ne pouvoir le décrire.

Peinture à l'huile, sur toile. H. 1m10. L. 0m84.

20. Portrait de Molière, tableau peint par Sébastien Bourdon, appartenant au Musée de Montauban.

Ce tableau, qui fait partie de la collection Ingres, léguée au Musée de Montauban, a été longtemps conservé dans l'atelier du donateur. Il était exposé au Musée-Molière, lors du Jubilé de 1873. Voy. le n° 10 du Catal. Ce précieux tableau est tellement encrassé et enfumé, qu'on a peine à en distinguer les beautés. Ingres me disait, en parlant de cette belle peinture : « Je n'ai pas eu le courage de faire nettoyer mon tableau, dans la crainte de le livrer à un barbare ; mais je le vois tel qu'il est, parce que je le comprends. C'est bien là Molière. »

C'est, en effet, d'après ce portrait, mais en l'animant de sa propre inspiration, qu'Ingres a composé la figure de Molière, qui se trouve placé, au premier plan, à droite, dans l'*Apothéose d'Homère,* ce chef-d'œuvre du maître, peint pour servir de plafond à une des salles de l'ancien Hôtel-de-Ville de Paris et qu'on en avait retiré, par bonheur, pour le remplacer par une copie, quelques années avant l'incendie de mai 1871.

Depuis, dans la dernière année de sa vie, Ingres avait fait une grande aquarelle de son *Apothéose d'Homère,* pour compléter et corriger la composition primitive de ce tableau ; dans cette aquarelle, il a donné plus d'importance encore à la figure de Molière, en l'idéalisant encore davantage et en la mettant encore plus en évidence ; il voulait, disait-il, que Molière s'élevât au-dessus de la foule des génies modernes. Cette belle aquarelle n'a pas été gravée, mais il en existe une admirable photographie, au tiers de grandeur de l'original, exécutée en 1865 par M. Ch. Marville, photographe du Musée du Louvre. Ingres avait l'intention de faire graver son aquarelle, qu'il a intitulée : *Homère déifié.*

21. Portrait de Molière, peint pour sa famille (par Mignard ou Sébastien Bourdon?).

Ce portrait appartenait à la fille unique de Molière, qui épousa en 1705 le sieur de Montalant ; il n'est pas indiqué spécialement dans l'inventaire de ses meubles, où l'on mentionne en bloc les portraits de famille. Le sieur de Montalant, qui survécut à sa femme et mourut en 1738, dans sa maison d'Argenteuil, avait donné et légué, par son premier testament (voy. les *Recherches sur Molière et sur sa famille,* publ. par M. Eud. Soulié, pag. 342), « le portrait de feu M. Molière » à son ami, Du Bois de Saint-Gelais, connaisseur distingué en matière d'art, et secrétaire de l'Académie royale de peinture et de sculpture. On ignore la destinée de ce portrait, qui était déjà délivré au légataire, lors de la rédaction du premier testament de Claude Rachel, sieur Montalant, en date du 11 janvier 1734.

22. La Comédie de Molière, tableau peint vers 1667 et attribué à Pierre Lebrun.

Molière, étendu sur un lit de repos à draperies pendantes, s'appuie sur les volumes de ses œuvres ; il est représenté jeune, sans perruque, petites moustaches, la tête presque de face ; il est vêtu à l'antique avec une chlamyde bleue. Au pied du lit, à droite, le Génie de la Comédie, sous les traits d'un Amour, armé d'un arc, repousse deux figures allégoriques, le *Vice* et l'*Hypocrisie*. Dans le fond, motif d'architecture, colonnade avec un rideau vert ; au-delà, un jardin dans le style de Lenôtre.

Ce précieux tableau, qui n'a pas été gravé, faisait partie de la collection municipale de la ville de Paris. Il fut acquis de M. Maurice du Seigneur, architecte, à la demande de MM. Ingres et Baltard, qui le regardaient comme une œuvre excellente. Il a été brûlé dans les incendies du mois de mai 1871. On en a conservé une bonne photographie, demi-grandeur de l'original.

Peinture à l'huile, sur toile.

23. Portrait de Molière, par J.-B. Santerre, élève de Boulogne aîné.

Ce tableau, appartenant à M. Opigez, a été exposé, en 1873, au Musée-Molière. Voy. n° 15 du Catalogue.

24. Portrait de Molière, attribué à Charles Coypel.

Molière est représenté jeune ; de légères moustaches ombragent ses lèvres ; le nez gros, la bouche grande, les lèvres épaisses, le teint brun, les sourcils forts et noirs. C'est le portrait si connu, dont la gravure a été mise souvent en tête des œuvres du poëte comique. Il est assis à son bureau, dans l'attitude de la méditation, accoudé sur deux volumes de Plaute et de Térence. La tête appuyée sur la main gauche, il jette sur le papier les idées qui lui viennent. Il est vêtu d'une robe de chambre rougeâtre, dont les manches relevées laissent voir ses manchettes.

Provenant du cabinet Denon, selon le Catalogue de la collection du général Despinoy, vendue en 1850. Ce portrait était attribué à Sébastien Bourdon, dans la *Descript. des objets d'art, qui composent le cabinet de feu M. le baron V. Denon* (Paris, 1826, in-8, n° 141).

Peinture à l'huile, sur toile. H. 80 cent., L. 84.

Nous n'osons pas dire que ce tableau soit le même que celui qui se trouve aujourd'hui chez M. le docteur Gendrin. Voy. plus haut, n° 7.

25. Portrait de Molière, tableau peint par Adrien Vander Werf : il est signé : *Van der Verf*, 1690.

Ce tableau, qui appartient à M. Arsène Houssaye, a été exposé au Musée-Molière, en 1873. Voy. n° 12 du Catalogue.

26. Portrait de Molière, ancien dessin.

Il est représenté écrivant, la tête appuyée sur la main gauche.
Ce portrait appartient à M. Auguste Vitu.
Dessin à la sepia, forme ronde, signé Bertin. On peut supposer que c'est Nicolas Bertin, élève de Jouvenet et de Bon Boullogne.
11 centimètres de diamètre.

27. Portrait de Molière, peint à Vienne (en Autriche), par François Van Schuppen.

Ce portrait que J.-B. Rousseau avait envoyé de Vienne à son ami Brossette, vers 1734, ne peut pas être considéré comme un original, quoique le peintre l'ait peut-être copié d'après le portrait qu'un de ses ancêtres, Pierre ou Jean van Schuppen, avait fait d'après nature, et qui a été gravé souvent dans les éditions de Hollande. On ne sait ce qu'est devenu ce portrait, qui ornait le cabinet de Brossette, à Lyon.
M. Henri Lavoix dit que le Théâtre-Français possède, depuis vingt ans, une bonne copie de ce même portrait.

28. Portrait de Molière, dessin qui paraît avoir servi pour la composition du buste de Houdon.

En marge est écrit : *D'après une fresque de François Perier, faite en l'an* 1665 (?). Il faut remarquer, en passant, que Fr. Perrier est mort en 1650 !
Ce portrait appartient à M. Auguste Vitu.
Dessin à la pierre noire, sur papier. H. 60 cent. L. 46.

29. Portrait de Molière, jeune, en costume Louis XIII, avec la grande collerette; peint à l'huile, pour la Comédie-Française, par Picot.

Ce portrait de fantaisie, exécuté pourtant d'après les meilleurs documents, se trouve placé, au-dessus de la cheminée, dans le salon de lecture du Théâtre-Français.

30. Molière, à l'âge de 25 ans, peint sur cuivre, dans un cadre ovale du temps, sculpté et doré.

Ce portrait, qui faisait partie de la collection théâtrale de Soleirol, a été vendu, en 1861, avec cette collection (premier Catalogue, 1861, n° 286).
Soleirol possédait, en outre, deux autres portraits peints de Molière (n°s 288 et 289 du même Catalogue) ; mais, au moment de la vente, on a contesté leur ressemblance et, par conséquent, leur

authenticité. Le premier n'a été vendu que 7 fr. et le second n'a pas trouvé d'acquéreur. On ne sait pas ce qu'ils sont devenus depuis.

31. Portrait de Molière, très-jeune, en costume de tragédie, miniature du temps.

Cette miniature, appartenant à M. A. Audenet, a été exposée en 1873, au Musée-Molière. Voy. n° 22 du Catalogue.

32. Portrait de Molière, miniature, d'après Mignard.

Ce portrait, appartenant à M. Lefèvre, de Rouen, a été exposé en 1873, au Musée-Molière. Voy. n° 23 du Catalogue.

33. Portrait de Molière, en 1655, miniature du temps.

Vêtu d'une robe de chambre à ramages d'or sur fond blanc, avec une longue perruque rousse ; il est assis dans un fauteuil rouge devant une table couverte d'un tapis vert ; il porte à l'annulaire de la main droite la bague traditionnelle, que le peintre Pierre Monier lui met à la main gauche, dans un autre portrait (voy. plus haut, n° 5). Derrière une draperie jaune, un corps de bibliothèque à trois étages. Une inscription demi-circulaire au-dessus de sa tête contient ces mots : *J.-B. Poquelin Molière*. 1655.

Ce portrait appartient à M. Auguste Vitu.

Miniature collée sur bois, forme carrée. H. 23 cent. L. 18.

34. Portrait de Molière, peint vers 1666, miniature.

Assis sur un fauteuil de soie jaune broché d'argent, devant une table sur laquelle est une feuille de papier oblong, où l'on distingue uniquement le mot *Tartuffe* ; il est vêtu d'un justaucorps et d'un manteau de soie noire, avec rabat et manchettes de dentelles ; ce qui paraît avoir été d'origine le costume de *Tartuffe*. La tête se rapproche du type le plus généralement accepté.

Miniature sur vélin, collée sur bois, forme carrée. H. 12 cent. L. 9.

35. Portrait de Molière, ancienne miniature.

Il est représenté écrivant, et la tête appuyée dans la main gauche, le coude gauche reposant sur deux gros livres reliés. Il est vêtu d'une robe de chambre bleue, doublée de rouge.

Au-dessus de la tête, cette inscription en lettres d'or : *J.-B. Poquelin de Molière*.

Miniature sur vélin, collée sur bois. H. 19 cent. L. 15.

Ce portrait, qui, ainsi que le précédent, appartient à M. Auguste Vitu, paraît avoir été gravé, au xviiie siècle, avec le nom de Boucher, pour être placé en tête des Œuvres de Molière.

II. — Gravures contemporaines, d'après des dessins originaux.

36. Portrait de Molière, en pied. *Simonin fecit.* La tête de face, inclinée à droite, le corps tourné vers la gauche, il tient son bonnet à la main. On lit au-dessous cette inscription : *Le vray portrait de M. de Molière en habit de Sganarelle.* In-fol.

Ce portrait, dessiné sans doute d'après nature vers 1666, représente Molière, en sa qualité d'orateur de la Troupe, faisant une harangue ou une annonce au public, suivant l'usage, à la fin de la représentation.

Cette gravure, très-expressive, quoique d'un travail assez grossier, n'existe qu'au Cabinet des estampes de la Bibliothèque Nationale et provient sans doute de la collection de l'abbé de Marolles.

Quoique la figure soit grimaçante dans ce portrait, on y reconnaît pourtant le type du portrait gravé par Nolin, lequel n'a paru qu'en 1685, et par conséquent seize ou dix-sept ans après celui-ci, puisque, suivant Chappuzeau, La Grange avait succédé à Molière, comme orateur de la Troupe, six ans avant la mort de ce dernier.

37. Molière, dans le rôle de Sganarelle, de *l'École des maris*, gravé par un anonyme, en 1661. Au-dessous, sur une draperie : *L'École des maris.* In-12.

Cette gravure, qui accompagne la première édition de *l'École des maris* (Paris, G. de Luyne, 1661, in-12), représente la scène du second acte, dans laquelle Isabelle, que Sganarelle tient embrassée, donne sa main à baiser à Valère. Molière est très-reconnaissable dans le personnage de Sganarelle. La décoration, avec les lustres du théâtre, est curieuse.

François Chauveau est le dessinateur et le graveur de cette estampe, qui figure dans son Œuvre gravé, recueilli par sa famille et légué à la Bibliothèque du Roi.

Bibliogr. moliér., n° 5.

38. Molière, dans le rôle d'Arnolphe, de *l'École des femmes*, gravé par François Chauveau, en 1663. Au bas de la planche, à gauche : *F. C. fec.,* et au-dessous : *L'Escole des Femmes.* In-12.

Cette gravure, qui nous donne un portrait, sans doute très-res-

semblant, de Molière dans un de ses rôles, où il s'est le mieux dépeint, avait été faite pour accompagner la 1^{re} édition de l'*École des femmes* (Paris, Louis Billaine, 1663, in-12). L'artiste a représenté la scène du deuxième acte, où Arnolphe, assis, interroge Agnès qui se tient debout devant lui. Nous avons là un bon portrait d'Armande Béjart, plutôt que de M^{lle} de Brie, qui certainement n'a pas créé le rôle d'Agnès.

Bibliogr. moliér., n° 6.

39. MOLIÈRE ET SA FEMME, représentés avec les costumes de leurs principaux rôles et couronnés par Thalie; gravés par Fr. Chauveau, en 1666. Deux pièces in-12.

Ce sont les deux frontispices de la première édition des Œuvres de Molière, publiée en 1666, 2 vol. in-12. Dans le premier frontispice, on reconnaît Arnolphe et Agnès, de l'*École des femmes ;* dans le second, Sganarelle, de l'*École des maris*, et Mascarille, de l'*Étourdi*. On ne peut douter de la ressemblance de ces portraits, dessinés d'après nature par François Chauveau, un des amis de Molière et de sa femme.

Ces deux frontispices sont composés avec beaucoup de goût et d'élégance; le premier est surmonté du buste de Térence, et l'on voit au bas deux singes dans des guirlandes de feuillages avec une tête de satyre. Dans le second frontispice, Thalie couronne Molière et Armande Béjart; au bas, un trophée d'instruments de musique.

Bibliogr. moliér., n° 267.

40. MOLIÈRE, dans le rôle de Sganarelle, de l'*Amour médecin*, gravé par un anonyme, en 1666. Au-dessous, sur une draperie : *L'Amour médecin*. In-12.

Cette gravure, qui accompagne la première édition de la pièce (Paris, Pierre Trabouillet, 1666, in-12), représente la scène (II^e du second acte), où Sganarelle se dispose à payer les médecins, avant la consultation. La ressemblance des quatre docteurs doit être assez bien caractérisée ; il faut se rappeler que cette comédie fut jouée « sous le masque ». Quant au personnage de Sganarelle, c'est évidemment le portrait de Molière, avec le costume qu'il portait et qui est décrit dans son Inventaire après décès.

On attribue à Fr. Chauveau cette estampe, qui se trouve d'ailleurs dans son Œuvre gravé, à la Bibliothèque Nationale de Paris.

Bibliogr. moliér., n° 11.

41. MOLIÈRE, dans le rôle de Sganarelle, du *Médecin mal-*

gré lui, gravé par un anonyme, en 1667. Au bas, sur une draperie : *Le Médecin malgré luy*. In-12.

Cette gravure, qui accompagne la première édition du *Médecin malgré lui* (Paris, Jean Ribou, 1667, in-12), donne le costume que Molière portait dans la pièce, mais n'offre pas un portrait exact et ressemblant.

L'artiste, qui ne doit pas être François Chauveau, car le dessin est aussi mauvais que la gravure, a représenté la scène 6 de l'acte III, lorsque Sganarelle passe un bras sur les épaules de Géronte, et l'empêche de regarder ce que sa fille et Léandre font ensemble. Le costume de Sganarelle, en robe de médecin, avec son grand chapeau, n'est pas décrit dans l'Inventaire de Molière, quoique le rôle ait été créé par lui ; mais Molière ne le jouait plus, dans les dernières années de sa vie, où il s'était dessaisi d'une partie de ses anciens rôles.

Bibliogr. moliér., n° 13.

42. MOLIÈRE, dans le rôle d'Alceste, du *Misanthrope*, gravé par un anonyme, en 1667. Au bas, sur une draperie : *Le Misanthrope*. In-12.

Cette gravure, qui accompagne la première édition du *Misanthrope* (Paris, Jean Ribou, 1667, in-12), représente la première scène du premier acte, dans laquelle Molière est assis, le chapeau sur la tête, écoutant Philinte qui lui parle. C'est un portrait d'après nature, mais assez grossièrement exécuté, quoique le dessin accuse la main habile de Chauveau. La décoration nous donne l'aspect d'une *salle* dans une maison de la bourgeoisie riche.

Bibliogr. moliér., n° 12.

43. MOLIÈRE, dans le rôle d'Orgon, de la comédie du *Tartuffe*, gravé par un anonyme, en 1669. In-12.

Cette gravure, qui accompagne la seconde édition du *Tartuffe* (Paris, Jean Ribou, 1667, in-12), représente la scène d'Elmire avec Tartuffe, pendant qu'Orgon est caché sous la table. Molière, qui jouait Orgon, montre sa tête, en relevant le tapis, mais sa ressemblance n'est pas bien caractérisée, à cause de la grimace qu'il fait.

Quelques historiens du Théâtre soutiennent que Molière ne jouait pas seulement le rôle d'Orgon, mais aussi celui de Tartuffe. Cependant son Inventaire après décès ne décrit que le costume d'Orgon.

Cette estampe est certainement de François Chauveau, qui ne

l'a pas signée, parce qu'il gravait à cette époque beaucoup d'estampes de sainteté, pour l'exécution desquelles il avait la vogue et qui lui procuraient de gros bénéfices.

Bibliogr. moliér., n° 15.

44. *Scaramouche enseignant, Elomire étudiant.* Gravé par L. Weyen, 1670. In-12.

Cette jolie gravure, qui avait été faite à Paris en 1670, pour orner la comédie satirique de Le Boulanger de Chalussay, *Elomire hypocondre*, offre le portrait de Molière dans un costume de théâtre. Elle est fort rare et ne se trouve que dans peu d'exemplaires de la pièce.

Bibliogr. moliér., n° 1159.

III. — GRAVURES ET LITHOGRAPHIES, D'APRÈS DIFFÉRENTS PORTRAITS DE MOLIÈRE.

D'APRÈS UN ORIGINAL INCONNU :

45. PORTRAIT, gravé par un anonyme, à Lyon, en 1692. In-12.

Ce portrait, qui diffère de tous les autres, et qui se trouve en tête de l'édition des Œuvres publiées à Lyon en 1692, représente Molière avec une grande perruque, enveloppé dans un manteau qui laisse voir sa chemise garnie de dentelles ; il a l'air triste et sévère ; il porte de très-petites moustaches.
Dans un ovale, avec cette incription : *Jean B^te Poquelin Molière, premier comédien de S. M. très-chrétienne et le plus fameux poëte comique de son siècle, né en 1621, mort en 1673.*

Bibliogr. moliér., n° 283.

Il est probable que ce portrait, le premier qui ait figuré en tête d'une édition des Œuvres de Molière, avait dû être gravé d'après quelque mauvais tableau exécuté à Lyon, par un peintre de la ville, à l'époque où la comédie de l'*Étourdi* y fut représentée avec un si brillant succès. L'ouvrage de M. Brochoux, les *Origines du Théâtre de Lyon*, a constaté la situation florissante de la Troupe des Béjart et de Molière, pendant son séjour à Lyon.

D'APRÈS DIFFÉRENTS PORTRAITS PEINTS PAR MIGNARD :

46. — *Jean Baptiste Poquelin de Molière.* Il est en robe

de chambre, assis de profil, le corps tourné à droite, la tête de trois quarts, du même côté; un livre dans la main gauche, une plume dans l'autre main. Sur la muraille, au fond à droite, un cartel dont les aiguilles marquent deux heures trente-cinq minutes. En bas, au-dessous du trait carré, à gauche: *Petrus Mignard Trecensis pinxit.* A droite : *Jo. Baptis. Nolin sculpsit.* 1685. In-fol.. (H. 250mm. L. 200.)

Il existe cinq états de cette bonne gravure, qui est très-rare et qui reproduit un tableau de Mignard, qu'on ne possède plus :

— 1er état, avant toute lettre. Le doigt annulaire et le petit doigt de la main droite pliés. Le bout du doigt du milieu en dehors du T. C.

— 2º état. Les deux mains refaites, les deux derniers doigts de la main droite allongés et le doigt du milieu en dehors du T. C. Le bec de la plume également en dehors.

— 3º état. Le cartel posé sur un pilastre, au lieu d'être appliqué à la muraille.

— 4º état, avec la lettre. Celui qui est décrit plus haut.

— 5º état. La gravure est rognée du bas et des côtés et entourée d'une bordure ovale qu'encadre un rectangle : les mains, sauf une petite partie de la gauche, et le cartel, se trouvent ainsi supprimés. Dans le bas de la bordure ovale, un écusson avec armoiries allégoriques : un masque de théâtre et trois miroirs. H. 246mm., L. 136, y compris l'encadrement; et en dedans de l'ovale, H. 170mm., L. 136.

Ce dernier état est celui publié dans *les Hommes illustres qui ont paru en France pendant le siècle,* avec leurs portraits au naturel, par Charles Perrault (Paris, 1696-1700, 2 tomes en 1 vol. gr. in-fol.). C'est ce dernier état qu'on assure avoir été retouché et modifié par Edelinck, qui a gravé, avec Lubin, tous les portraits du Recueil de Ch. Perrault, aux frais de Michel Bégon, intendant de la Rochelle.

Bibliogr. moliér., nº 979.

Le cartel, placé derrière le personnage, près de sa tête, et dont les aiguilles marquent deux heures trente-cinq minutes, a préoccupé les chercheurs, qui ont voulu voir ici une indication précise de l'heure où Molière serait mort dans la nuit du 17 au 18 février 1673.

47. — Autre portrait, d'après Mignard. Dans une bordure rectangulaire. Molière est représenté assis, à mi-jambes, presque de face, la tête de trois quarts tournée

à gauche, le bras droit appuyé sur une console ; il porte une grande perruque ; il regarde de face et indique de la main gauche un objet qu'on ne voit pas. On lit au-dessous : *Jean Baptiste Poquelin de Molière poëte comique. A Paris, chez Crépy.* In-4.

Il y a des épreuves avec l'adresse de Crépy : *rue St-Jacques, à St-Pierre.*

48. — *Habert sculp. à Paris, rue Saint-Jacques.* Le corps tourné à droite, la tête de trois quarts à gauche. Médaillon ovale, dans un parallélograme rectangulaire orné des attributs de la Comédie, avec cette inscription autour du médaillon : *Jean Baptiste Poquelin de Molière, décédé à Paris le 17 février 1673.* In-fol. (H. 250mm. L. 174.)

Au-dessous, cette légende :

> Pour réformer les mœurs, pour régler notre vie,
> En vain ont travaillé les plus doctes esprits ;
> De cet auteur fameux la fine raillerie
> Nous en dit plus que leurs écrits.

Parmi les attributs, une feuille de papier à demi roulée, sur laquelle est écrit à rebours 168.. ; premiers chiffres probablement de l'année où la gravure avait été exécutée. Cette gravure est brutale, mais d'un caractère frappant, qui l'a fait considérer comme un des portraits les plus ressemblants de Molière. Le tableau de Mignard, d'après lequel elle aurait été faite, n'est pas connu.

Il y a des épreuves avec cette adresse : *A Paris, chez Masson, rue du Petit-Pont, vis-à-vis la Rose rouge, à l'entre* (sic) *de la rue St-Jacques.*

Il y en a d'autres, où on lit au-dessous du cadre : *Mignard pinxit.*

Ce portrait aurait été publié, dit-on, en 1686. Nous sommes portés à supposer qu'il a paru plus tôt, peu de temps après la publication de la première édition complète des Œuvres, en 1682, qui n'avait pas de portrait de Molière.

49. — Portrait, d'après Mignard. De trois quarts, un peu tourné à droite. Dans un ovale d'architecture. Au-des-

sous : *Jean-Baptiste de Molière.* Sans aucun nom d'artiste. Type Audran. In-12.

Ce portrait, un des premiers qui aient paru dans une édition des Œuvres de Molière, se trouve en tête de celle de *Toulouse, Caranove,* 1699, avec les fig. de F. Ertinger.

Bibliogr. moliér., n° 299.

50. — *P. Mignard pinx. B. Audran scul.* Dans un ovale sur un socle d'architecture. Le personnage, tourné vers la droite, regarde vers la gauche. Sur le socle : *Jean Baptiste Poquelin de Molière.* 1705. In-12.

Ce beau portrait paraît avoir été fait pour la première édition de la *Vie de Moliere,* par Grimarest.

Bibliogr. moliér., n° 983.

51. — Le même, gravé par Harrewyn. In-12.

Ce portrait, d'après celui gravé par Audran, a été fait pour une édition de l'ouvrage de Grimarest, réimprimé à Bruxelles, en 1706.

Bibliogr. moliér., n° 985.

52. — *P. Mignard pinxit. B. Audran scul.* De trois quarts, tourné à gauche. En médaillon, avec encadrement d'architecture. Pet. in-8.

Ce beau portrait a été fait pour l'édition des Œuvres, de 1710.

Bibliogr. moliér., n° 301.

53. — *P. Mignard pinx. A. de Blois scul.* On lit en bas : *Jean Baptiste Poquelin de Molière.* In-12.

Ce portrait a été fait pour une petite édition des Œuvres, publiée à Amsterdam en 1713.

Bibliogr. moliér., n° 302.

54. — *W. P. Kilian calcographus.* Médaillon ovale. In-8.

Semblable au précédent. Mauvaise gravure.

55. — Le même, copie retournée, anonyme, attribuée

à Bernard Picart. Dans un cadre formé de rinceaux de feuillages. Sur une console d'architecture, est inscrit : *Jean Baptiste Poquelin de Molière.* 1725. In-12.

Au-dessous du portrait, cette légende gravée sur la plinthe :

> Tantôt Plaute, tantôt Térence,
> Toujours Molière cependant.
> Quel homme ! Avouons que la France
> En perdit trois, en le perdant.

Cette estampe, finement gravée, a été faite pour l'édition des Œuvres de Molière, qui parut, en 1725, à Amsterdam et à la Haye.

Il a fallu sans doute la regraver plusieurs fois pour les nombreuses réimpressions de cette édition, etc.

Bibliogr. moliér., nos 309, 317, 321, etc.

56. — *P. Mignard pinx. G. V. Dr. Gucht sculp.* De trois quarts, tourné à droite. Médaillon ovale dans un cadre d'architecture, avec attributs. Au bas, cette inscription : *Omne tulit punctum.* In-8.

Ce portrait a été gravé à Londres pour la traduction anglaise des Œuvres de Molière, en 1739.

Bibliogr. moliér., n° 644.

57. — *Peint par P. Mignard, gravé par L. J. Cathelin.* Au-dessous : *Molière.* De trois quarts, tourné à droite ; la tête couronnée de lauriers. Médaillon ovale, dans un cadre d'architecture, entouré de guirlandes et d'attributs. *Tiré du cabinet de M. Molinier.* In-8.

Ce beau portrait, qui, malgré l'indication de la lettre, ne reproduit pas très-fidèlement le type des portraits de Mignard, a été fait pour l'édition des Œuvres de Molière, publiée par Bret en 1773. Il y a des épreuves avant toute lettre.

Bibliogr. moliér., n° 347.

58. — *R. Delvaux fecit.* 1786. *P. Mignard pinxit.* De trois quarts, tourné à gauche. Dans un médaillon en-

touré d'un encadrement d'architecture. On lit au-dessous : *Molière né à Paris en* 1620, *mort en* 1673. In-18.

> Ce portrait, gravé pour la *Petite Bibliothèque des théâtres,* est une composition de fantaisie, type Audran, quoique l'éditeur Cazin se piquât de publier des portraits inédits d'après de bons originaux.
>
> *Bibliogr. moliér.,* n° 357.

59. — *F. Bonneville del. Compagne sculp.* De trois quarts, tourné à gauche. Médaillon ovale. Au bas : *A Paris, rue du Théâtre François, n°* 4. Type Cathelin. In-4.

> On lit au-dessous cette inscription : *Jean Baptiste Molière, poëte comique, né à Paris en* 1620, *mort le* 17 *février* 1673, *en jouant le Malade imaginaire.*

60. — *Mignard pinxit. Landon dirext.* De trois quarts, tourné à gauche. Au-dessous : *Molière,* et au-dessus : *Hist. de France.* Type Audran. Grav. au trait. In-12.

> Ce portrait a été fait pour les *Galeries historiques des hommes les plus célèbres,* publ. par Landon (Paris, Landon, 1805-1811, 13 vol. in-12, avec 936 portr.).

61. — *Peint par Mignard. Gravé par R. Delvaux.* De trois quarts, tourné à gauche. Type Audran. Médaillon entouré d'une guirlande de roses dans un parallélogramme rectangle. In-12.

62. — *F. Mignard pinx. Ingou, junior sculp.* De trois quarts, tourné à droite. Type Audran. Médaillon ovale, dans un cadre d'architecture. On lit au bas : *Jn Bte Pocquelin Molière, né en* 1620, *mort en* 1673. In-12.

> Publié d'abord dans le tome XXIII des *Annales poétiques* (1782).
>
> *Bibliogr. moliér.,* n° 1007.
>
> Ce charmant portrait paraît avoir été dessiné d'après la gravure de B. Audran, mais l'expression de la figure est changée : on a donné au personnage, en le rajeunissant, un air étonné ou inquiet.

63. — Portrait, en contre-partie de celui de 1773;

ovale, avec le nom de *Molière*, au bas. Dans un cartouche : *peint par Mignard, gravé par Cathelin*. In-8.

Cette estampe, qui fut exposée au Salon de 1802, diffère complétement de celle que Cathelin avait gravée en 1773, pour la première édition des Œuvres avec les notes de Bret (voy. ci-dessus, n° 57). Les épreuves en sont peu communes.

64. — *Dessiné d'après le tableau de Mignard et gravé par Ambroise Tardieu. Ledit tableau est copié ici pour la première fois.* De trois quarts, tourné à droite. On lit au bas : *Jn Bapto Poquelin, dit Molière, poète dramatique, né à Paris le 16 janvier 1622, mort à Paris le 17 février 1673.* Dans un médaillon ovale. In-18.

Ce portrait, dont l'original nous est inconnu, prouve qu'il a existé plusieurs portraits différents, attribués à Mignard. Dans celui-ci, Molière a la figure douce et mélancolique.

« Malgré l'assertion du graveur, qui prétend que ce tableau d'après Mignard est ici copié pour la première fois, nous écrit M. Mahérault, je me permettrai de faire remarquer qu'il reproduit la tête du portrait gravé par Nolin, également d'après Mignard. M. Tardieu n'a donc pas la priorité, comme il le pensait. La physionomie différente donnée à la figure ne me paraît pas une raison pour supposer l'existence d'un autre portrait de Mignard. Nous devons croire que M. Tardieu aura travaillé d'après quelque reproduction ou copie peinte et modifiée, comme on en a tant fait. »

65. — D'après Mignard. Type Audran. Petit médaillon carré. Sans nom d'artiste. Tiré en rouge.

Ce charmant portrait, qui paraît avoir été gravé vers 1800, est tiré sur le titre du premier volume de la *Galerie théâtrale*, seconde édition (*Paris, A. Barraud*, 1873, in-4). On aura fait sans doute un tirage à part, format in-8.

66. — *D'après Mignard, gravé par E. Scriven.* De trois quarts, tourné à droite. Type Coypel-Lépicié. In-8.

Ce portrait ne ressemble pas du tout aux portraits attribués à Mignard. Mauvaise gravure au pointillé.

67. — *Chez Daumont, rue S. Martin.* De trois quarts, tourné à droite. Médaillon ovale. On lit, au bas : *Jean*

Baptiste de Molière, poète comique, décédé le 17 *février* 1673, *âgé de* 52 *ans,* et les huit vers qui se trouvent sur le portrait gravé par Desrochers. Pet. in-4.

Voy. ci-après, n°s 110 et 111.

68. — *Mignard pinxit. Jⁿ Belliard, lith. de Delpech. L'original appartient à M. Bossange.* De trois quarts, tourné à gauche. In-fol. (H. 360^{mm}. L. 249^{mm}.)

Ce portrait fait partie de l'*Iconographie française* (Paris, V^e Delpech, 1828-40). Nous avons copié ce quatrain autographe sur une épreuve qui était encadrée dans le cabinet d'Étienne Jouy :

> Prince et législateur de la scène comique,
> Il plaît à tous les goûts, charme tous les esprits.
> Quoi qu'en dise le Satyrique,
> Molière de son art a remporté le prix.
>
> JOUY.

69. — *Mignard pinx. P. M. Alix sculp^t.* Au-dessous : *Molière.* De trois quarts, tourné à gauche. *Aqua tinta* en couleur, ovale. In-fol.

Ce portrait est différent de celui qu'Alix avait gravé d'après une peinture de Garneray. Voy. plus loin, n° 126.

70. — *Peint par Mignard, dessiné par Desenne, gravé par A. Migneret.* De trois quarts, tourné à droite. Type Nolin. Portrait ovale. In-12.

Gravé pour le *Molière commenté,* de Simonin (Paris, Migneret, 1813). Cette gravure fut exposée, sous le n° 1523, au Salon de 1819. Il y a des épreuves sur papier de Chine.

Bibliogr. moliér., n° 1557.

71. — Copie du portrait gravé par J.-B. Nolin, d'après Mignard. *Fred. Hillemacher, sc. et f.* 1857. On lit au bas : *Molière. Comédie françoise.* 1643-1673. Eau-forte. In-8.

Ce portrait a été fait pour l'ouvrage de M. F. Hillemacher, intitulé : *Galerie historique des portraits des Comédiens de la troupe de Molière* (Lyon, Nic. Scheuring, 1857, in-8).

Il y a des épreuves avant la lettre, en divers états.
Bibliogr. moliér., n° 1127.

72. — *D'après Mignard, gravé par Lignon.* In-8.

Il y a des épreuves avant la lettre, sur papier de Chine et autres papiers de choix. L'eau-forte de ce portrait n'existe pas.

73. — *Mignard pinx. Bertonnier sc.* De trois quarts, tourné à droite. Médaillon ovale dans un parallélogramme rectangulaire. On lit en haut, à gauche : *Œuvres de Molière.* In-18.

Il y a des épreuves avant la lettre, papier de Chine, sur lesquelles on lit seulement ces mots gravés à la pointe : *Bertonnier sculp*t. 1822.

Fait pour l'édition des Œuvres, publ. par Menard et Desenne fils, en 1822.

Bibliogr. moliér., n° 388.

74. — *Dessiné par Chenavard, d'après Mignard, gravé par Nargeot.* In-8.

Il y a des épreuves avant la lettre sur différents papiers de luxe, format in-fol. et gr. in-8.

75. — *Portrait de Molière par Mignard, gravé par Nolin en* 1685. En bas, à droite, le nom du dessinateur sans doute : *P. Comte.* Gravure sur bois, en manière d'eauforte. In-4.

Cette esquisse très-spirituellement faite accompagne l'article de M. Henri Lavoix sur les portraits de Molière, dans la *Gazette des Beaux-arts,* 177e livraison, 1er mars 1872.

Il a été tiré certainement des épreuves à part sur papier de Chine et sur autres papiers de choix.

76. — *Portrait de Molière.* Gravé sur bois en taille croisée, par un anonyme. In-8.

Voy. le tome Ier du *Magasin pittoresque,* p. 24.

Cette mauvaise gravure est accompagnée de la note suivante : « Le portrait que nous donnons est une esquisse fidèle du tableau original peint par Mignard et possédé aujourd'hui par M. Alexan-

dre Lenoir, ancien conservateur du Musée des Petits-Augustins. »
Voy., dans notre *Iconographie*, la note du n° [10.

D'APRÈS COYPEL :

77. — *Ch. Coypel p. B. Lépicié sculpsit.* Tête de trois quarts, tournée à gauche; une main près de la joue droite, le coude appuyé sur deux volumes reliés, au dos desquels on lit *Térence* et *Plaute*, il tient de l'autre main une plume sur le papier posé devant lui et semble réfléchir. Il vient d'écrire ces vers du *Tartuffe*, qu'on lisait sur la planche à l'état d'eau-forte et qui ont été grattés lorsqu'elle a été terminée : *L'amour qui nous attache aux beautés éternelles n'efface pas en nous...* Au bas du portrait : *Molière né à Paris en* 1620, *mort à Paris le vendredi* 17 *février* 1673. In-4.

1er état, à l'eau-forte.
2e état, avant la lettre.
3e état, avec la lettre.
Ce beau portrait a été fait pour la grande édition in-4 des Œuvres de Molière, publiée en 1734 avec les dessins de Boucher. On croit que Boucher avait dessiné un portrait qui ne fut pas accepté alors, mais que gravèrent depuis, en petit format in-12, Fessard et Legrand. Voy. ci-après les nos 82 et suiv.

Bibliogr. moliér., n° 316.

78. — *Coypel pinx. Ficquet sculp.* Tête de trois quarts, tournée à droite; il est accoudé à gauche. Dans un cadre, avec des masques de théâtre au-dessous. In-8.

C'est une copie de la gravure de Lépicié, mais la main qui tenait la plume a disparu sous l'encadrement ornementé.
Il y a 5 états différents de cette belle gravure; ils sont décrits minutieusement dans le *Catalogue raisonné de l'œuvre d'Étienne Ficquet*, par M. Faucheux.

79. — Copie italienne de la gravure de Lépicié. *Ant. Baratti scul.* Tête de trois quarts, tournée à gauche; il est accoudé à droite. Pet. in-4.

Au-dessous, dans un cartouche, cette légende : *In questa giostra, molti vins'io, nessun me vinse ancora.*

Cette gravure a été faite pour la traduction italienne des Œuvres de Molière, par Gaspare Gozzi (Venezia, 1756).

Bibliogr. moliér., n° 594.

80. — *C. Roy scul. A Paris, chez Odieuvre, m. d'estampes, quay de l'École, vis-à-vis le côté de la Samaritaine, à la Belle image.* Tête de trois quarts, tournée à droite; il est accoudé à gauche. Médaillon ovale dans un cadre d'architecture. Au-dessous : *Jean-Baptiste Molière.* Pet. in-4.

Copie de Coypel-Lépicié, avec les deux mains. Publié dans le tome III de l'*Europe illustre*, de Dreux du Radier.

Bibliogr. moliér., n° 1004.

81. — *J. Punt del. et fecit*, 1740. De trois quarts, tourné à gauche. On lit cette inscription, au bas du portrait placé dans une bordure rectangulaire : *Molière, né à Paris en 1620, mort à Paris le vendredy 17 février 1673.* In-12.

Ce portrait a paru dans plusieurs éditions des Œuvres, publiées à Amsterdam et à La Haye.

Bibliogr. moliér., n°s 321, 325, 332.

Il existe un grand nombre de tirages de ce portrait, qui a été imité ou copié, d'après le type Coypel-Lépicié, par divers graveurs hollandais, pour des éditions des Œuvres de Molière, et notamment en 1765, par N. Frankendael.

Bibliogr. moliér., n° 339.

82. — Le même, avec la même inscription. *F. Boucher del. Et. Fessard sculp.* In-12.

Bibliogr. moliér., n° 335.

« Ce portrait n'est point, comme vous l'aviez dit, une copie de la copie de Punt, nous écrit M. Mahérault ; c'est une réduction directe du portrait de Lépicié, d'après Coypel. Mais pourquoi la gravure de Fessard ne porte-t-elle pas *Coypel pinx.*, au lieu de *Boucher del.* ? Est-ce que Boucher aurait fait un dessin d'après celui-ci, pour accompagner ses compositions destinées à la grande édition des Œuvres, de 1734 ? » Voy. notre note du n° 77 et celle du n° 85.

83. — Le même, avec la même inscription. *F. Boucher del. Fessard sculp.* Mauvaise copie du précédent. In-12.

Bibliogr. moliér., n° 336.

84. — Le même. De trois-quarts, tourné à gauche. Même inscription que dans les portraits précédents. *F. Boucher del. L. le Grand sculp.* In-12.

Assez mauvaise copie, d'après Coypel-Lépicié, avec les deux mains.

Bibliogr. moliér., n°s 337, 342, et 343.

85. — *F. Boucher del. L. Legrand scul.* Type Coypel-Lépicié. In-12.

Gravé pour l'édition de *Paris, Musier fils*, 1770, et regravé depuis par des artistes de dernier ordre, pour différentes réimpressions, mais toujours avec le nom de L. Legrand.

Bibliogr. moliér., n° 344.

Boucher n'avait pas été chargé de dessiner le portrait pour l'édition in-4 de 1734, dont il fit les figures. Peut-être, comme on l'a dit, le portrait qu'il avait fait ne fut-il pas accepté. Celui que Lépicié a gravé ne porte que le nom du peintre Coypel. Quoi qu'il en soit, on demanda sans doute à Boucher un portrait, qu'il traita selon sa fantaisie, en conservant le même type, et qui fut toujours assez mal gravé.

86. — Le même. De trois-quarts, tourné à gauche. Gravé par un anonyme, avec l'inscription : *Molière, né à Paris en 1620, mort à Paris le vendredi 17 février 1673.* In-8.

Affreuse gravure, copie de Lépicié, avec les deux mains.

87. — *Coypel pinx. Macret sculp.* De trois-quarts, tourné à droite. Médaillon ovale, dans un cadre d'architecture. In-12.

Portrait de fantaisie ou plutôt d'arrangement, d'après Coypel-Lépicié.

88. — *Ch. Coypel pinx. Hulk sculp.* 1806. Tête de trois-quarts, tourné à gauche. La main tenant la plume a disparu sous le trait carré. In-8.

89. — *Sysang sc.* De trois-quarts, tourné à gauche. Il est accoudé à droite. Médaillon ovale dans un rectangle. On lit au-dessous cette légende, qui prouve que le portrait a été fait en Italie : *Gio. Battista Pochelino di Moliere.* In-8.

<blockquote>Copie réduite de la gravure de Lépicié, dans le goût italien.</blockquote>

90. — *Peint par Coypel. Gravé par Dequevauvillier.* De trois quarts, tourné à droite, accoudé à gauche. Type Lépicié, avec une seule main, celle près de la joue. Au bas, dans un cartouche, est une vignette représentant Molière et sa servante, tous deux assis. *La vignette gravée par P. Tardieu.* In-8.

91. — Anonyme. Dans un médaillon, avec encadrement d'architecture. Une guirlande de lierre suspendue au-dessus du portrait. Sur un cartouche, cette inscription : *Poquelin de Molière.* In-4.

92. — *Peint par Coypel. Gravé par Sixdeniers.* A la manière noire. In-fol. (H. 350mm. L. 260mm.)

93. — *Coypel pint. Pourvoyeur sculpt.* In-18.

<blockquote>Il y a des épreuves sur papier de Chine et sur papier blanc, in-8 et in-4.

Ce portrait a été fait pour l'édition des Œuvres, publiée par Auguis, en 1823.

Bibliogr. moliér., n° 392.</blockquote>

94. — *Gravé sur acier, par Hopwood* (d'après Coypel). Publié par Lami-Denozan. In-8.

<blockquote>Ce joli portrait fait partie de la *Collection de portraits de littérateurs célèbres*, gravés sur acier d'après les originaux authentiques, par Hopwood, et accompagnés de notices biographiques (*Paris, Lami-Denozan et Firmin Didot*, 1828, in-8).

Il y a des épreuves avant la lettre, sur papier de Chine.

Bibliogr. moliér., n° 1026.</blockquote>

95. — *Ch⁸ Coypel pinx... Hulk sculp.* Au-dessous du buste, le nom de *Molière*, sur une table de pierre. 1869. In-8.

> Ce portrait, dont la tête est gravée au pointillé, a plus de vivacité que les autres portraits qui reproduisent le tableau de Coypel. Il avait été fait pour les éditions de Petitot, en 1806. Voy. plus haut, n° 88. On a dû le regraver presque entièrement.
>
> On en a tiré des épreuves avant la lettre, sur papier de Chine et autres papiers de luxe, de différents formats.

96. — *Gravé sur acier par J. M. Fontaine.* Tête de trois quarts, tourné à droite; le personnage accoudé à gauche. Type Lépicié, avec une seule main. On lit, au bas : *Molière, né en* 1622, *mort en* 1673. In-18.

D'APRÈS JEAN OU PIERRE VAN SCHUPPEN.

97. — Gravé par un anonyme, en Hollande. Presque de face, tourné à droite. Dans un cadre à rinceaux, avec un soubassement d'architecture, dans lequel on lit : *Jean Baptiste Poquelin de Molière;* au-dessous, ces quatre vers :

> Tantôt Plaute, tantôt Térence,
> Toujours Molière cependant,
> Quel homme ! avouons que la France
> En perdit trois, en le perdant.

Le personnage presque de face, le cou nu, avec une grande perruque et petites moustaches; figure ouverte et vivante. In-12.

> Ce beau portrait a été fait pour l'édition des Œuvres, publiée à Amsterdam, en 1735.
>
> *Bibliogr. moliér.*, n° 317.
>
> Nous avons rappelé ici le nom du peintre hollandais, auquel est attribué l'original de ce portrait, qui n'est autre qu'une répétition presque identique du portrait attribué à Bernard Picard et qui reproduit la gravure d'Audran, faite d'après Mignard. Voy. ci-dessus, n° 55. L'identité du type prouverait que J. ou Pierre Van Schuppen n'aurait fait que copier ou imiter une peinture de Mignard. Voy. le n° 27 de notre *Iconographie*.
>
> Voy. ci-après, n°ˢ 100 et 101, deux portraits gravés d'après Coypel et qui portent le nom de Sébastien Bourdon.

D'APRÈS SÉBASTIEN BOURDON.

98. — *Beauvarlet sc.* 1773. Tête de trois quarts, tournée à gauche ; le coude appuyé sur une table, du même côté ; grande perruque, robe de chambre. Dans un encadrement d'architecture, en haut duquel on lit : *J. B. Poquelin de Molière née* (sic) *à Paris en* 1620. *M. le* 17 *février* 1673. Et au bas : *à M$^{\text{grs}}$ les ducs Daumont, de Fleury, de Richelieu et de Duras, p$^{\text{rs}}$ gentilshommes de la chambre du Roy, par leur très humble et très obeissant serviteur de Mailly*. Au milieu de cette inscription, un groupe d'attributs de la comédie, avec une banderole sur laquelle on lit : *Respicere exemplar vitæ morumque jubebo doctum imitatorem.* HORAT. Au bas de l'encadrement : *S. Bourdon pinx. — Beauvarlet sculp. — A Paris chez le Sr de Mailly quay de l'Ecole près le Louvre. Avec privilége du Roy*. In-fol.

1$^{\text{er}}$ état, avant toute lettre et sans encadrement.
2$^{\text{e}}$ état, avant la lettre, mais avec l'encadrement.
3$^{\text{e}}$ état, avec la lettre et la dédicace, celui qui est décrit.
4$^{\text{e}}$ état ; à la place de la dédicace, on a mis ces vers attribués à M.-J. Chénier :

> Vrai poëte du peuple, ami de la nature,
> Fléau des charlatans, il brava leurs clameurs ;
> Ses crayons vertueux flétrirent l'imposture,
> Et par le ridicule il réforma les mœurs.

99. — *S. Bourdon pinx. P. Duflos sc.* Tête de trois quarts, tournée à droite. Médaillon ovale, dans un cadre d'architecture. Au-dessous, cette légende : *Jean Baptiste Pocquelin* (sic) *de Molière, né à Paris en* 1620, *mort dans la même ville en* 1673. In-8.

Molière est représenté, dans sa première jeunesse, le nez busqué, l'œil émerillonné, la figure ouverte et la physionomie piquante. On ne sait pas où se trouve l'original de ce portrait, qui a été gravé exprès pour le tome V de l'*Encyclopédie poétique* de M. de Gaigne, en 1778.

Bibliogr. moliér., n° 244.

« C'est, nous écrit M. Mahérault, une copie du portrait gravé par Beauvarlet, auquel Duflos a eu l'esprit de donner une physio-

nomie plus vivace, plus piquante que celle de son modèle, qui est si fade et si nulle. »

100. — *Seb. Bourdon* (pinxit). *Dagneau fec.* Portrait de Molière à mi-corps, la tête de trois quarts, presque de face, et tournée à droite. Il est assis, accoudé à gauche, la main sur la joue, et tient une plume de l'autre main, qui se trouve être la gauche, par l'effet de l'impression de la pierre lithographique sur le papier. Lithogr. In-fol.

C'est la copie directe du portrait peint, qui, depuis la mort de Denon auquel il appartenait, a été rendu à Ch. Coypel, dont il porte le nom sur la gravure de Lépicié pour l'édition des Œuvres de 1734. La fausse attribution, que nous signalons ici, n'avait pas encore été relevée.

Sur la même planche, il y a, au-dessous de ce portrait, une scène des *Femmes savantes*.

Cette lithographie fait partie des *Monuments des arts du dessin chez les peuples tant anciens que modernes;* recueillis par le baron Vivant-Denon, lithographiés par ses soins et sous ses yeux, décrits et expliqués par Amaury-Duval (*Paris, Brunet-Denon*, 1829. *Imp. F. Didot,* 4 vol. in-fol.).

101. — *D'après S. Bourdon, du cabinet de M. Denon. Hesse del.* De trois quarts, tourné à droite. Dans un ovale. On lit au bas : *Molière.* Lithographie. In-4.

Ce portrait a été fait pour la *Galerie française* (Paris, impr. Firmin Didot, 1821, in-4, tome II). Voy. plus haut, n° 24.

« Ce portrait, nous écrit M. Mahérault, est celui qu'a gravé Lépicié avec le nom de Ch. Coypel et que Denon attribuait à Sébastien Bourdon. Il n'a, par conséquent, aucun rapport avec le portrait gravé par Beauvarlet. »

102. *Dessiné et gravé d'après l'original de Bourdon, par Cazenave.* De trois quarts, à droite. Type Beauvarlet. On lit, au bas : *Molière âgé de 38 ans. Né en* 1620; *mort en* 1673. In-12.

D'APRÈS UN ANCIEN TABLEAU, représentant les Farceurs français et italiens, en 1678. Voy. plus haut, n° 14.

103. — *Molière d'après un tableau du Foyer des artistes à la*

Comédie-Française. Dessin d'Eustache Lorsay, gravé sur bois, par Anseau. Gr. in-8.

Cette gravure a paru, en 1864, dans le tome XXXII du *Magasin pittoresque*, où elle accompagne une notice de M. Regnier.

Bibliogr. moliér., n° 1412.

On a tiré à part des épreuves sur papier de Chine et sur papier blanc.

104. — *Molière, d'après un tableau du Théâtre-Français* (1670). Le même portrait, gravé sur bois, en petite dimension, pour le travail de M. Henri Lavoix sur les portraits de Molière dans la *Gazette des Beaux-Arts*. In-8.

Bibliogr. moliér., n° 1413.

M. Geffroy a reproduit, en l'arrangeant un peu, le même portrait en pied, gravé à l'eau-forte et colorié, dans une édition des Œuvres de Molière, publiée en 1871, gr. in-8.

Bibliogr. moliér., n° 490.

D'APRÈS UNE MINIATURE A L'HUILE, sur cuivre :

105. — *Molière vers 1646. Tiré du cabinet de M. Soleirol. Imp. de Drouart, à Paris.* Gravure au burin. In-8.

Publié dans l'ouvrage de Soleirol : *Molière et sa troupe*, 1858. Ce portrait a été gravé d'après une miniature à l'huile, de la même grandeur que cette gravure. Voy. plus haut, dans notre *Iconographie*, le n° 30.

Bibliogr. moliér., n° 1099.

D'APRÈS UN DESSIN A L'ESTOMPE, de grandeur naturelle, par Sophie Chéron :

106. — *Molière en 1668, dans le rôle d'Harpagon, de l'*AVARE*. Tiré du cabinet de M. Soleirol. Imp. de Drouart, à Paris.* Gravure au burin. In-8.

Publié dans l'ouvrage de Soleirol : *Molière et sa troupe*, 1858. Ce portrait a été gravé, d'après un dessin à l'estompe aux trois crayons, de grandeur naturelle, signé *Sophie Chéron*. « Ce portrait, dit Soleirol, est celui qui offre le plus de garanties sous le rapport

de la ressemblance. » Voy. plus haut, n° 4. En effet, c'est à M^{lle} Chéron, élève de Lebrun, et depuis membre de l'Académie royale de peinture, qu'on attribue la *Réponse à la Gloire du Val-de-Grâce*, qui prépara la réconciliation de Molière avec le peintre Pierre Lebrun, qu'il avait peut-être trop sacrifié à Pierre Mignard, dans le poëme de la *Gloire du Val-de-Grâce*. Voy, *Bibliogr. moliér.*, n° 1195.

D'APRÈS UN PORTRAIT A L'HUILE, de grandeur naturelle, contemporain de Molière :

107. — *Molière en 1672. Tiré du cabinet de M. Soleirol. Imp. de Drouart, à Paris.* Gravé au burin. In-8.

Publié dans l'ouvrage de Soleirol : *Molière et sa troupe*, 1858.

D'APRÈS LE PORTRAIT, attribué à Mignard, appartenant à la Comédie-Française, et représentant Molière dans le rôle de César, de la tragédie de la *Mort de Pompée* :

108. — *Gilbert del. et sculp^t.* Tête de trois quarts, tournée à gauche. En bas du portrait : *Gazette des Beaux-Arts. Imp. A. Salmon. Paris.* Pet. in-4.

Cette gravure à l'eau-forte a été faite d'après le portrait, qui appartient au Théâtre-Français depuis 1867 (voy. plus haut, n° 2) ; elle accompagne l'excellent travail que M. Henri Lavoix a publié sur les portraits de Molière, dans la *Gazette des Beaux-Arts*, 1^{er} mars 1872.

Bibliogr. moliér., n° 1413.

Il y a des épreuves sur papier de Chine et autres papiers de luxe, de différents formats.

109. — *Chenavard del. Hopwood et Olivier sculp.* 1860. De trois quarts, tourné à droite. Molière est couronné de lauriers. Type Cathelin. Dans un ovale architectural, sur un soubassement, entouré d'attributs. In-8.

Ce beau portrait a été fait, pour l'édition des Œuvres de Molière, publiée par Furne, en 1863, d'après la peinture qui a été depuis achetée par la Comédie-Française ; mais M. Chenavard, tout en s'inspirant de cette peinture qui représente le comédien dans un rôle de théâtre, a idéalisé son modèle.

Bibliogr. moliér., n° 479.

D'APRÈS DES DESSINS OU DES PEINTURES, ANONYMES :

110. — *Gravé par E. Desrochers, se vend chez luy à Paris, rue St-Jacques, au Mecenas.* De trois quarts, tourné à gauche. Type Nolin. Dans un médaillon, autour duquel se trouve cette inscription : *Jean Baptiste Poquelin de Molière, poëte comique décédé le* 17 *février* 1673, *âgé de* 52 *ans.* In-4. (H. 150mm, L. 100.)

On lit au bas cette inscription :

> Molière, par son sel attique,
> En riant corrigeoit les mœurs.
> Le ridicule en proye à mille traits railleurs
> Redoutoit sa verve comique.
> Mais, depuis qu'au théâtre où brilloient ses bons mots,
> On ne voit plus regner que de fades caprices,
> Ce qui fut la terreur des sots
> Devient aujourd'hui leurs delices.

Ce portrait représente Molière, vieux avant l'âge, sombre et triste. Nous avons peine à croire que ce soit là Molière ; ce serait plutôt l'intendant Foucaut, dont Molière avait emprunté la robe de chambre pour jouer le *Malade imaginaire*.

M. Mahérault nous écrit que ce portrait n'est autre, quant à la tête, qu'une copie de celui de Nolin, tourné à gauche, au lieu de l'être à droite, avec changement d'accessoires. « Il sera facile de s'en convaincre, ajoute-t-il, par la comparaison des deux pièces en regardant l'une ou l'autre à l'envers. » Le caractère de tristesse sombre que nous avons remarqué dans ce portrait proviendrait uniquement de la condition de l'épreuve qui était sous nos yeux, car une bonne épreuve, selon M. Mahérault, est bien loin de motiver une pareille opinion.

111. — Portrait dans un ovale, autour duquel on lit : *Iean Baptiste Poquelin de Molière, poëte comique décédé le* 13 (sic) *février* 1673, *âgé de* 52 *ans.* Le personnage, tourné à gauche, regarde de face ; il est coiffé d'une grande perruque et enveloppé d'un manteau qui lui cache les mains. Type Audran. *Gravé par Petit*, 1704. *Se vend chez luy à Paris, rue St-Jacques.* In-8.

Ce portrait, au bas duquel il y a les 8 vers, cités plus haut : *Molière par son sel attique,* etc., est une copie de la gravure précédente et fait souvent partie de la suite de Desrochers.

112. — Le même, auquel on a ajouté un passe-partout gravé, pour changer le format de l'estampe, se trouve, avec beaucoup d'autres portraits de Desrochers, dans le *Parnasse françois,* de Titon du Tillet, 1732. In-fol.

Bibliogr. moliér., n° 992.

113. — Portrait gravé, en Suisse, par Karl Stocklin, 1741. In-12.

Ce portrait a été fait pour l'édition des Œuvres, publiée à Basle.

Bibliogr. moliér., n° 322.

114. — Molière assis à une table et occupé à écrire. Dessiné et gravé par D. Martini, à Hambourg, en 1751. In-8.

Dans une lettre autographe que possédait M. de Soleinne, Beffara disait, en parlant de plusieurs portraits de Molière, d'après Martini et Boucher : « Boucher a donc dessiné le portrait de Molière : est-ce sur celui peint par Drujon (Voy. dans notre *Iconographie,* le n° 16) ou sur le dessin de Martini, Hambourg, 1751 ? Ou le dessin de Martini a-t-il été fait sur celui de Boucher ? »

115 — Portrait dans un ovale placé sur un fond carré ; le personnage, tourné vers la droite, regarde presque de face. Au bas, dans un petit ovale, est un écusson chargé de trois miroirs à main. Au-dessous, on lit : *Jean Baptiste Poquelin de Molière.* In-4.

On n'a pas encore découvert si l'écusson de Molière, avec trois miroirs à main, avait été choisi par lui-même, ce qui est possible, et même probable, pour lui servir d'armes parlantes. Cet écusson figure pour la première fois au bas du portrait gravé par Nolin, d'après Mignard, du moins sur le 5ᵉ état de cette gravure, et les miroirs sont surmontés d'un masque de théâtre, qui était réellement l'emblème adopté par Molière, puisqu'il l'avait fait graver sur son argenterie. *Dictionnaire critique de biographie et d'histoire,* par A. Jal (Paris, Plon, 1872, seconde édit., gr. in-8, p. 874).

116. — *C. P. Marillier del. N. Ponce sculp.* Tête de profil, tournée à droite. Au bas, on lit : *Jean Baptiste Poquelin de Molière.* Médaillon ovale dans un encadrement oblong

où sont représentées, au-dessous du portrait, deux scènes de comédie, l'une du *Tartuffe*, l'autre des *Précieuses ridicules*, avec cette légende : *Courage, Molière, voilà la bonne comédie!* In-fol. (Le portrait n'a que 43mm.)

Cette planche, accompagnée d'une notice biographique, sur deux colonnes, qui est gravée aussi au burin, fait partie de la collection des *Illustres Français* (Paris, Ponce, 1790-92, in-fol.). Le portrait, s'il n'est pas tout entier de fantaisie, ne ressemble à aucun de ceux que l'on connaît.

117. — *Poquelin Molière, gravé par Frédéric Hillemacher, d'après le portraict* (sic) *original du temps qui est dans la collection de M. Camille Marcille à Chartres.* Tête de trois quarts, tournée à gauche. Type Nolin. Gravure à l'eau-forte. In-8.

Portrait de trois quarts; ample perruque noire, figure triste et traits marqués. Si c'est là Molière, il a été peint dans un de ses jours de mauvaise humeur et de jalousie. Ce portrait n'en est pas moins attribué à Mignard. Voy. plus haut, dans notre *Iconographie*, n° 13.

Il y a des épreuves avant la lettre, sur grand papier de Chine. Dans les épreuves de second état, on lit *portrait* au lieu de *portraict*, et *dans la Gallerie* (sic), au lieu de *dans la collection*, avec la date de 1867.

Ce portrait a été employé depuis dans la belle édition des Œuvres de Molière, publiée à Lyon chez V. Scheuring (impr. Louis Perrin, 1864-70), avec la suite de vignettes gravées à l'eau-forte par Frédéric Hillemacher.

Bibliogr. moliér., n° 482.

118. — *Frédéric Hillemacher sculp., aquaf.* 1871. *Molière. Mignature* (sic) *du temps, tirée du cabinet de M. Ad. Audenet.* Médaillon. In-8.

Cette miniature nous donne un portrait qui ne ressemble pas aux autres, et qui paraît être de la jeunesse de Molière, à l'époque où il sortait des classes du collège des Jésuites pour jouer la comédie avec la Béjart. Voy. dans notre *Iconographie*, le n° 31.

119. — *Tableau du temps, gravé par Oudaille, dessiné par*

L. Massard, diagraphe et pantographe Gavard. On lit au-dessous : *Molière (Jean Baptiste Poquelin), poète comique* † 1673. In-4.

L'original, qui se trouve au Musée de Versailles, n'est autre qu'une copie, un peu modifiée, par Mauzaisse, d'après le portrait anonyme du Musée du Louvre. Voy. plus haut, dans notre *Iconographie*, le n° 6.

Cette gravure a été faite pour les *Galeries historiques de Versailles*, publ. par Gavard. Le dessin original de l'artiste figure au n° 1429 dans le *Catal. des dessins* ayant servi à cette grande publication, et qui furent vendus par les soins de M. F. Petit, expert (*Paris*, 1863, in-8).

120. — *Molière*, d'après un portrait attribué à Mignard (Musée de Versailles). *E. Ronjat del. Ch. Barbant sc.* Gravé sur bois. Gr. in-8.

Cette gravure a paru dans le tome IV de l'*Histoire de France racontée à mes petits enfants*, par Guizot (Paris, Hachette, 1873, gr. in-8).

121. — *I. Gabriel del. et direxit*. De trois quarts, tourné à droite. In-8.

Portrait en buste, d'après un original inconnu.

D'APRÈS DIFFÉRENTS TYPES PEINTS OU GRAVÉS :

122. *Ingres del. Henriquel Dupont sculp*. Portrait en pied. Il est assis, de trois quarts, tourné à gauche, en déshabillé du matin, dans son cabinet de travail. Gr. in-8.

Ce beau portrait, inspiré par le buste de Houdon et les peintures de Mignard et de Coypel, a été exécuté d'imagination, en 1844, pour la deuxième édition du *Plutarque français*, publ. par Ed. Mennechet, où il accompagne une Notice, par Génin. C'est une admirable interprétation du génie de Molière. On en a fait un tirage à part, avant la lettre, sur grand format.

« Ce portrait ne me paraît pas avoir été exécuté d'imagination, nous écrit M. Mahérault. La tête et le haut du corps ont été dessinés d'après le portrait de Coypel, gravé par Lépicié. »

Bibliogr. moliér., n° 1028.

123. — Molière compose en déshabillé du matin dans

son cabinet, tableau de M. Ingres, gravé par Henriquel Dupont. Réduction, au trait, par A. Reveil. In-4.

Cette estampe porte le n° 96 dans les *Œuvres de J.-A. Ingres, gravées au trait, sur acier*, par A. Reveil (*Paris, Firmin Didot*, 1851, in-4).

124. — *Molière assis dans son cabinet. Ovale. Sans nom d'artiste (Richomme ou Mouilleron?). Lithographie. In-8.*

Cité, sans autre renseignement, par M. J. Sieurin, dans son *Manuel de l'amateur d'illustrations* (Paris, A. Labitte, 1875, in-8).

125. — *Fragonard del. F. Lignon sculp. Il est à mi-corps, assis, tête de trois quarts, tournée à droite. In-4.*

On a imprimé au bas le fac-simile de la signature de Molière, mais ce fac-simile a été supprimé dans le tirage, de format in-8, *imprimé par Chardon*. Ce portrait a été fait pour l'édition des Œuvres, donnée par Auger, 1819-25. Voy. *Bibliogr. moliér.*, n° 384.

Fragonard fils, en s'inspirant du portrait peint par Mignard et en conservant la pose de la figure, lui a donné un caractère bien différent, qui s'éloigne sans doute de la ressemblance, au lieu de s'en rapprocher. C'est, d'ailleurs, un défaut de l'époque, de ne jamais reproduire exactement un portrait original, mais de l'interpréter selon le caprice du dessinateur

126. — *Peint par Garneray, gravé par P. M. Alix. A Paris, chez l'auteur, rue de Vaugirard, n° 1348, en face de l'imprimerie du Directoire exécutif. Il est représenté de profil, tourné à gauche, les yeux baissés. Grand médaillon ovale, avec les attributs de la Comédie; au-dessous, dans un encadrement, une scène du Tartuffe. Gravure au lavis en couleur. In-fol.*

Portrait de fantaisie, dans le style républicain, d'après le buste de Houdon. Il coûtait 3 livres en numéraire ou 300 livres en assignats, au moment de la publication, en 1796.

127. — *Molière. Dans un cadre d'architecture. Dessiné et gravé, par J.-L. Allais, à l'aqua tinta, et souvent colorié. In-4.*

Ce portrait a été fait pour la *Galerie universelle des hommes, des femmes et des enfants célèbres*, en 1787.

Bibliogr. moliér., n° 1009.

128. — *J. B. Pocquelin* (sic) *Molière.* De trois quarts, tourné à gauche. Médaillon ovale avec anneau et nœud de ruban, gravé à l'*aqua tinta.* In-4.

Mauvais portrait qu'on ne peut ranger sous aucun type.

129. — *Molière.* De trois quarts, tourné à droite, accoudé à gauche. Médaillon rond. En haut : *Literary Magazine et British review.* En bas : *Published as the act. directs, June 1*. 1789, *by C. Forster, n° 41. Poultry.* Type Lépicié, avec une seule main, celle près de la joue. In-8.

130. — *Frilley del. Soliman sc.* De trois quarts, tourné à droite. Type Lépicié. In-8.

Publié chez Soliman, rue Pierre Sarrasin, 12. D'après quelque dessin apocryphe.

131. — Gravé par un anonyme, peut-être St-Aubin. Il est représenté de face, regardant à gauche. Type Houdon. Médaillon ovale, dans un encadrement d'architecture, avec cette inscription : *Molière,* et cette adresse : *A Paris, chez Ant.-Aug. Renouard, rue St-André des Arts.* Pet. in-4.

Ce portrait paraît composé de fantaisie, d'après le tableau de Mignard et le buste de Houdon, mais il ne manque pas de caractère et d'énergie. La figure est de face et les yeux sont vivement tournés à gauche ; l'expression du visage est celle qu'on remarque dans un ancien portrait de Rotrou. Le costume ne rappelle en rien celui des autres portraits de Molière ; il se distingue par une sorte de cravate nouée négligemment autour du cou.

132. *Poquelin de Molière.* De trois quarts, tourné à droite. Médaillon ovale dans un parallélogramme rectangle : au-dessous du médaillon, une imitation de bas-relief, représentant la scène dernière de l'*Avare. Dessiné par Lafitte : gravé par N. Ponce.* In-8.

Mauvaise reproduction du type Houdon.

Ce portrait a été fait pour une édition des Œuvres, publiée par Petitot (*Paris, H. Nicole et Gide fils*, 1812).

Bibliogr. moliér., n° 375.

133. — *A Paris, chez Benard, m^d d'estampes, rue Fromenteau, n° 12.* De trois quarts, tourné à gauche. Type Cathelin. Médaillon ovale dans un encadrement d'architecture. Au bas : *J.-B. Pocquelin* (sic) *de Molière, né à Paris en* 1620, *mort en* 1673. In-fol.

Portrait de fantaisie, inspiré par les portraits de Mignard.

134. — *Lith. Salettes j^ne et Lagravere, éditeurs, r. des Filatiers, 42, Toulouse.* La signature de *L. Romain* est dans le fond du dessin, en bas, à gauche. On lit au bas du portrait : *Molière;* et au-dessous : *L'Étincelle*. De trois quarts, tourné à droite. Type Nolin. In-4.

Ce portrait doit être de fantaisie, s'il n'est pas fait d'après quelque ancien tableau ou dessin existant à Toulouse, où Molière a passé et résidé plusieurs fois, avec sa troupe, avant 1658.

135. — *Lith. J. Pelvilain, r. Beauregard,* 6. De trois quarts, tourné à droite. Type Nolin. En haut, à gauche : *Hautecœur Martinet;* à droite : *rue du Coq S^t Honoré, n°* 13 *et* 15. Lithographie au trait, in-4.

On lit au-dessous cette singulière légende :

« Molière ? » ai-je dit en m'adressant au Concierge du Panthéon, qui a le droit d'être fier de ses nouveaux caveaux. Et il me répondit : « Molière ? Connais pas. Nous avons pas ça. » O France ! Une statue, S. V. P. »

136. — *Molière.* De trois quarts, tourné à gauche. Dans un ovale. En haut : *Théâtre-Français.* Type Beauvarlet. In-18.

Ce petit portrait se trouve dans la *Galerie dramatique, ou Acteurs et Actrices célèbres qui se sont illustrés sur les trois grands théâtres,* par J.-G. Saint-Sauveur, ornée de soixante portraits (Paris, veuve Hocquart, 1809, 2 vol. in-18).

Bibliogr. moliér., n° 1120.

137. — *P. Sudré del. Impr.-lith. de Cornillon.* De trois quarts, tourné à droite. Au-dessous : *Poquelin de Molière, né à Paris en* 1620, *mort le* 17 *février* 1673. In-fol.

<small>Ce portrait, qui rappelle la gravure en couleurs d'Alix (voy. ci-dessus, n° 126), diffère du suivant, quoique dessiné par le même artiste.</small>

138. — *Imp.-lith. de Langlumé, rue de l'Abbaye, n° 4.* De trois quarts, tourné à droite. Grand médaillon ovale. Type Houdon. *P. Sudré del.* On lit au dessous : *Poquelin de Molière, né à Paris en* 1620, *mort le* 17 *février* 1673. In-fol.

<small>Ce portrait fait partie du *Panthéon français ou Collection de personnages célèbres,* œuvre lithographique par M. Sudré (Paris, Sudré, 1823).</small>

139. — Frontispice allégorique. Apollon assis, jouant de la lyre, entouré des médaillons ovales des sept grands poëtes classiques français, parmi lesquels, en haut, à gauche, celui de Molière, de trois quarts, tourné à droite. Type Audran, d'après Mignard. *Desenne del. Hopood* (Hopwood) *sc. Publié par Roux-Dufort frères et Charles Froment,* 1826. In-8.

<small>Ce frontispice est celui de la collection des *Classiques français* (Paris, 1826, in-8 à 2 col., caractères microscopiques).
Bibliogr. moliér., n° 404.</small>

140. — Portrait-fleuron sur le titre des *Œuvres complètes de Molière.* Il est de trois quarts, tourné à droite. Au bas : *Paris, Baudouin frères, éditeurs, rue de Vaugirard, n°* 17. 1826. Type Audran. In-8.

<small>*Bibliogr. moliér.,* n° 408.</small>

141. — Gravé par un anonyme. Dans un médaillon d'architecture, avec cette simple inscription : *Molière,* et cette adresse : *A Paris, chez Menard et Desenne, rue Gît-le-Cœur, n°* 8. In-8.

<small>Portrait fantaisiste, comme tous ceux que Desenne a dessinés, même d'après les types les plus authentiques.</small>

Le personnage est tourné à droite, la tête est vue de face; la physionomie exprime l'étonnement; les yeux sont presque hagards. La perruque est à demi débouclée.

142. — *Hopwood sc.* In-8.

Ce portrait a été copié d'après celui que Fragonard fils avait composé d'imagination, en s'inspirant d'un portrait attribué à Mignard. Voy. plus haut le n° 125. Mais le dessinateur, le graveur sans doute, a encore changé l'expression de la figure, en lui donnant une perruque soigneusement frisée à petites boucles.

143. — *Taurel* (sculp.). 1824. *Imprimé par Drouart.* De trois quarts, tourné à droite. Type Audran. Au-dessous : *Molière.* In-8.

Il y a des épreuves avant la lettre, sur papier de Chine et sur papier vélin, ainsi que des épreuves de l'eau-forte.

Gravé pour l'édition des Œuvres, donnée par Aimé-Martin (*Paris, Lefèvre,* 1824-26).

Bibliogr. moliér., n° 393.

144. — *Desenne del.* 1825. *D. Hue sculp.* De trois quarts, tourné à droite. Type Nolin. Molière est entouré de onze petits médaillons, qui contiennent chacun une scène de ses pièces. Au-dessous de la figure, la Comédie éplorée devant le tombeau de Molière. Gr. in-8.

Cet affreux portrait, dans lequel on a représenté Molière vieux et grimaçant, fut fait pour orner l'édition compacte des Œuvres complètes, publiée chez Mame et Delaunay-Vallée, en 1825.

Bibliogr. moliér., n° 401.

145. — *Jean Baptiste Poquelin Molière, né à Paris le* 15 *janvier* 1620, *mort à Paris le* 17 *février* 1673. De trois quarts, tourné à droite. Médaillon ovale, dans un encadrement d'architecture. Point de noms d'artistes. Au bas : *à Paris, chez Menard et Desenne, rue Gît-le-Cœur, n°* 18. Type Nolin. In-8.

Ce portrait fait partie de la *Collection de Cent portraits représentant les personnages les plus célèbres,* gravés d'après les dessins et sous la direction de M. A. Desenne (*Paris, Menard et Desenne,* 1826,

in-4). Tous ces portraits sont différents de ceux qui avaient figuré dans les éditions in-12 et in-18 de la *Bibliothèque française*, publiée par les mêmes libraires.

146. — *Simonet jeune* (sculp.), 1822. Gravure au burin. In-12.

 Molière est représenté en buste, dans le haut d'un cadre d'architecture. Au bas de l'encadrement, Molière et sa servante, comme dans la vignette de Tardieu. Voy. plus haut, n° 90.

 Il y a des eaux-fortes et des épreuves avant la lettre.

147. — *Lorin, lith. de Langlumé.* De trois quarts, tourné à droite. Au bas : *Molière.* Dans un ovale. In-4.

 Portrait de fantaisie.

148. — Dans un ovale d'architecture, avec le nom au bas : *Molière.* Tête de trois quarts, tournée à droite; grande perruque, col nu, robe de chambre. In-8.

 Ce portrait de fantaisie, arrangé sans doute par Henri Buquet, élève de David, a été fait pour l'édition des Œuvres, publ. par Petitot, en 1817.

 Bibliogr. moliér., n° 375.

149. — *Gravé par Giraut.* De trois quarts, tourné à droite. On lit, au-dessous : *Molière (Jean-Baptiste Poquelin)* né *en* 1620, *mort en* 1673. In-12.

 Portrait un peu trop fantaisiste, qui rappelle le portrait peint par Mauzaisse, d'après celui du Musée du Louvre.

150. — *Desenne delt. A. Jehotte sculpt.* De trois-quarts, tourné à droite. Type Lépicié. Dans un ovale. In-8.

151. — *Deveria delt., Larcher sculpsit.* De trois quarts, tourné à droite. Type Lépicié. Médaillon ovale, dans un cadre d'architecture. On lit au bas : *Molière.* In-8.

 Les épreuves avant la lettre portent la date de 1823, gravée à la pointe.

 Ce portrait a été fait pour l'édition des *Lettres de Mme de Sévigné,*

ornée de 25 portraits dessinés par Deveria (*Paris, Dalibon,* 1823-24, 12 vol. in-8).

152. — *Deveria del. Couché fils dir. Lignon, sculp.* Au-dessous : *Molière.* De trois quarts, tourné à droite. La tête couronnée de lauriers. Type Audran. In-8.

> Il y a des épreuves avant la lettre, sur papier de Chine, qui sont fort rares.
>
> Ce portrait, interprété dans le goût romantique, était destiné à figurer dans la *Bibliothèque dramatique,* publ. par P. Lepeintre et Charles Nodier, chez Mme veuve Dabo, en 1824 ; mais le volume, qu'il devait orner, n'a jamais paru.

153. — *Deveria del. Bertonnier sculp.* Type Lépicié. Au bas : *J. B. P. Molière.* De trois quarts, tourné à gauche. Médaillon ovale dans un encadrement rectangle. In-8.

> Il y a des épreuves sur papier de Chine, avant la lettre.
>
> Ce portrait a été fait pour l'édition des Œuvres complètes, édit. Taschereau (*Paris, Lheureux,* 1823).
>
> *Bibliogr. moliér.,* n° 390.

154. — *Dequevauvillier sct.* De trois quarts, tourné à droite. Type Audran. Ovale dans un cadre d'architecture. In-8.

155. — *Mauzaisse. D'après un tableau qui ornait le cabinet de Louis XIV. A Paris, chez Dauty et Desmaisons.* De trois quarts, tourné à droite. On lit, au-dessous : *J. B. Poquelin de Molière, né à Paris en* 1620, *et mort le* 17 *février* 1673. La signature de Mauzaisse est dans le bas du dessin à droite. *Imp. lith. de Noël.* In-fol.

> L'original de ce portrait, malgré l'audace de la légende, n'est autre que celui qui fait partie de la collection du Louvre et dont Mauzaisse a peint une copie arrangée, pour le Musée de Versailles.

156. — *Paris, Lordereau, éditeur, rue St-Jacques,* 59. De trois quarts, tourné à gauche. Au-dessous : *J. B. Po-*

quelin *de Molière, né à Paris en* 1620, *et mort le* 10 (sic) *février* 1673. Lithogr. d'après Mauzaisse. In-fol.

Cette copie d'après la copie de Mauzaisse est devenue ici, en quelque sorte, une imitation lointaine des portraits de Mignard.

157. — *Molière.* De trois quarts, tourné à gauche. Gravure au pointillé. *Engraved by F. Posselwhete from the original picture of Lebrun school, in the collection of the Musée royal Paris, under the superintendance of the Society for the diffusion of useful knowledge, London published by Charles Knight, Pall mall East.* In-4.

Ce portrait a été gravé d'après le tableau anonyme du Musée du Louvre, que l'artiste anglais n'attribue ni à Mignard ni à Coypel, d'après le Catalogue du Louvre ou celui du Musée de Versailles.

158. — *Julien. Lith. de Ducarmé.* De trois quarts, tourné à gauche. On lit au bas : *J. B. Poquelin.* In-4.

Ce portrait porte le n° 27 dans la *Galerie universelle,* publiée par Blaisot.

159. — *A Paris, chez Fourmage.* Au dessous : *Molière.* Portrait en taille-douce, 1844. In-8.

160. — *Lithogr. de Villain.* In-4.

Portrait de fantaisie, très-laid.

161. — *Molière.* De trois quarts, tourné à gauche. *Lith. de Delpech.* Type Nolin. In-8.

C'est la réduction en contre-partie de la grande lithographie de l'*Iconographie française* de Delpech.

162. — *Lith. Delpech.* De trois quarts, tourné à droite. Type Nolin. Au bas : *Molière.* Avec le fac-simile de la signature de Molière. In-8.

Ce portrait est une autre réduction du portrait in-fol. de l'*Iconographie française* de Delpech. Il en existe un tirage, avec ce titre dans le haut : *Musée littéraire et historique.*

163. — *Poquelin de Molière*. De trois quarts, tourné à gauche. Une seule main, celle près de la joue, à droite. Médaillon rond, surmonté d'une guirlande de lierre, dans un encadrement rectangulaire. *N. Thomas sculpt*. In-4.

Le nom du graveur est au bas de la planche, avant la lettre, et a disparu sur les épreuves après la lettre.

164. — *Publié par Pourrat F., à Paris*. Gravé à l'eau-forte, par C. N. (Nargeot), d'après Duplessis-Bertaux (*sic*). In-8.

Gravé pour l'édition des Œuvres, publié chez Pourrat frères, 1831. Duplessis-Bertaux n'a jamais dessiné de portrait de Molière, mais seulement des scènes de ses comédies.

Bibliogr. moliér., n° 419.

165. — *Gravé par Pollet*. De trois quarts, tourné à gauche. Au bas : *Molière*. Type Nolin. 1833, in-8.

Ce portrait, en buste, vu de face, avec une physionomie triste et sombre, est imité d'un portrait peint, attribué à Mignard. Il faut remarquer encore une fois qu'on attribue à Mignard trois ou quatre portraits absolument différents l'un de l'autre.

La gravure de Pollet a été faite pour l'édition compacte des Œuvres, publ. par Lefevre et Tenré, en 1833, qui fut réimprimée souvent sur clichés par Firmin Didot, depuis 1840.

Bibliogr. moliér., n° 422, 437, etc.

166. — *Jean Baptiste Poquelin de Molière*. De trois quarts, tourné à gauche. Médaillon ovale dans un parallélogramme rectangle. *Mignard pinx. A Paris, chés* (sic) *Lattré. Huvenne sc*. Au-dessous du médaillon, des armoiries allégoriques, trois miroirs dans un écusson. Copie de Nolin. In-8.

167. — *Desenne del. Larcher sculp*[t]. *A Paris, chez F. Janet, éditeur, quai Voltaire, n°* 1. Portrait en pied, la tête tournée à gauche, le corps à droite. Au bas : *Molière*. Type Nolin, mais très-modifié. In-8.

Composition de fantaisie, d'après le portrait attribué à Mignard.

Elle représente Molière assis à son bureau et sa servante qui l'écoute.

Un premier état de cette gravure, avec la lettre, porte : *Fr. Janet, rue des Grands-Augustins*, 7.

168. *Ad. Lalauze sc.* De trois quarts, tourné à droite. Dans un ovale entouré d'ornements d'architecture et des attributs de la poésie et de la comédie. Au-dessous, un écusson portant trois miroirs. Le cartouche du soubassement est blanc. Type Nolin. Eau-forte. Gr. in-8.

Ce beau portrait a été fait pour la traduction anglaise des Œuvres de Molière, par Henri van Laun, actuellement en cours de publication, à Édimbourg.

Il y a cent épreuves d'artiste, sur papier de Chine, in-fol., avant le tirage des exemplaires de l'édition.

169. — *Dessiné par Tony Johannot, gravé par Porret, imprimé par E. Duverger.* De trois quarts, tourné à gauche. Au milieu d'un encadrement emblématique. Gravure sur bois. In-8.

Ce portrait de fantaisie romantique a été fait pour l'édition illustrée de Molière, avec 800 gravures dans le texte (Paris, Paulin, 1835-42, 2 vol. gr. in-8).

Bibliogr. moliér., n° 426.

170. — *Molière.* En pied, debout et de face; les deux bras croisés; il a des tablettes dans une main, un crayon dans l'autre. *Dessiné par de Triqueti. Gravé par Lefèvre.* Type Lépicié. In-4.

Ce portrait a été fait pour la première édition du *Plutarque français*, publié par Mennechet, en 1834, 8 vol. gr. in-8.

Bibliogr. moliér., n° 1027.

171. — *Molière.* De trois quarts, tourné à gauche, la tête de face; une main posée sur une table et tenant une plume. *Hopwood sc. Publié par Furne à Paris.* In-8.

Copie du portrait dessiné par Fragonard et gravé par Lignon. Cette gravure a été faite pour la *Biographie universelle* (Paris, Furne,

1841, 6 vol. gr. in-8, tome IV), mais elle a reparu dans d'autres publications.

172. — Portrait en pied; grande perruque; expression de physionomie très-dure. Sans nom d'artiste. Gravure sur bois. In-4.

Ce portrait a paru dans le *Livre des familles*, journal moral, religieux, littéraire, historique, etc. 2º année, 1846 (*Paris, Th. Houzé*), avec un article de Ch. Monselet (pp. 202-208), orné de quatre petits sujets, relatifs à la vie de Molière, gravés sur bois, par Bara-Gérard et par Coppin, d'après Timais.

173. — *Gravé par Hopwood sur acier.* De trois quarts, tourné à droite, accoudé à gauche. Type Lépicié, avec une seule main. Dans un médaillon ovale entouré des attributs du Théâtre. Gr. in-8.

Ce portrait a été fait pour le *Répertoire du Théâtre-Français* (Paris, Duprat, 1826, 4 vol. gr. in-8 à 2 col.).

Bibliogr. moliér., nº 409.

174. — *Chenavard del. Hopwood et Olivier, sc. Publié par Furne. Paris.* Molière, encore jeune, couronné de lauriers; il a une grande perruque noire et de petites moustaches. Type Cathelin. Dans un médaillon posé sur un socle d'architecture, avec des ornements de fruits et de fleurs, des masques scéniques, deux génies portant des couronnes, et l'allégorie du Phénix au milieu des flammes. In-8.

Ce beau portrait, un peu trop idéalisé, a été fait pour l'édition des Œuvres, publiée avec la 5º édition de l'*Histoire de la vie et des ouvrages de Molière*, par Taschereau (*Paris, Furne*, 1863).

Bibliogr. moliér., nº 479.

175. — *Molière.* Gravé par David-Joseph Desvachez, d'après M. Sandoz, 1870. In-8.

Nous pensons que ce beau portrait, qui a été exposé au Salon de

1870, sous le n° 5163, est destiné à l'édition que publie la maison Hachette, dans la collection des Grands Écrivains de la France.

Bibliogr. moliér., n° 495.

176. — De trois quarts, tourné à gauche, la joue appuyée sur la main droite. Type Lépicié. Médaillon ovale dans un entourage d'architecture ornementé. Gravure à l'eau-forte, par Braquemond. Pet. in-12.

Ce portrait, un peu trop fantaisiste, destiné à servir de frontispice à l'édition des Œuvres de Molière, publiée par A. Pauly (Paris, Lemerre, 1872-74, pet. in-12), a été tiré à part sur différents papiers de choix ; il y a des épreuves avant la lettre, sur papier de Chine. M. Lemerre a fait graver un autre portrait-frontispice, par Courty, pour une réduction de la suite des fig. de Boucher.

Bibliogr. moliér., n° 491.

177. — *Molière.* De trois quarts, tourné à droite. *G. Staal del. Ferd. Delannoy sc. Imp. F. Chardon aîné. Paris. Garnier frères, éditeurs.* In-8.

Portrait de fantaisie, par trop grande, où l'on a fait de Molière un Adonis, mais dont le point de départ n'en est pas moins le type Nolin.

Ce charmant portrait a été fait pour les Œuvres complètes, édition Moland (Paris, Garnier frères, 1859 et suiv., 7 vol. in-8).

Il y a des épreuves d'artiste, avant la lettre, sur papier de Chine.

Bibliogr. moliér., n° 480.

178. — *H. Allouard. Monnin sc.* Portrait en pied. Molière assis, les jambes croisées. Tête de trois quarts, tournée à gauche. Type Audran. Cheveux longs tombant sur les épaules. Costume de fantaisie, en manches de chemise, veste ouverte, col nu. Au bas du portrait : *Molière, né le 15 janvier 1622. Mort le 21 février 1673.* Au-dessous, à droite : *Moine et Falconner imp. Paris.* Gr. in-8.

Ce portrait a été fait pour l'édition des Œuvres, publ. en 1868 ; il a reparu depuis dans d'autres éditions avec les portraits des principaux personnages des comédies de Molière dessinés par Geffroy.

Bibliogr. moliér., n° 484 et 488.

179. — Dans un ovale. Lithogr. par Barry. In-4.

Ce portrait, dont il doit exister quelques épreuves d'artiste, se trouve en tête d'un morceau de musique, par M. Eugène Leveaux, intitulé : *A l'Ombre de Molière,* et composé en 1840.

Bibliogr. moliér., n° 1339.

180. — Gravé par Chapman, à Londres, 1817. In-8.

181. — Petit portrait, presque de face, tourné à gauche, la tête appuyée sur la main. Dessiné par Gigoux. Type Coypel. In-18.

Ce portrait, dont il existe quelques épreuves d'artiste sur papier de Chine, a paru, anonyme, dans le texte du *Dictionn. biographique universel et pittoresque* (Paris, Aimé André, 1834, 4 vol. gr. in-8).

182. — Gravé par Pelée, d'après Devéria, publié par Lauré. In-8.

183. — Gravé par Posselwhete, d'après Devéria. In-8.

Il est possible que ce portrait soit le même que nous avons décrit plus haut sous le n° 157; mais ce serait alors un tirage fait pour la France.

184. — Portrait, sans nom d'artistes. *A Paris, chez Jean, rue Saint-Jean de Beauvais,* 10. In-fol.

Nous croyons que ce portrait, qui n'a jamais passé sous nos yeux, est un nouveau tirage de l'ancien cuivre du portrait de Nolin, attribué à Edelinck, parce qu'on le trouve, sans nom de graveur, dans les *Hommes illustres,* de Ch. Perrault.

185. — Portrait, dans un ovale, gravé sur bois par Dumont. In-4.

Ce portrait a paru, dans le n° 2 de la *Lanterne magique,* mai 1834.

D'APRÈS LE BUSTE fait par *Houdon,* pour la Comédie-Française. Voy. ci-après, n° 196.

186. — *Dessiné et gravé par Aug. St-Aubin, d'après le buste*

fait par Houdon. De profil, tourné à droite. Médaillon ovale dans un encadrement. In-8.

> Publication d'Ant.-Aug. Renouard, qui a placé ce portrait dans son édition des Œuvres de Voltaire et dans d'autres ouvrages.

187. — Le même, plus petit, tourné à gauche. *Aug. S. Aubin fecit.* Au bas : *Molière*. Médaillon ovale dans un encadrement. In-12.

> Ce portrait, publié par Ant.-Aug. Renouard, est une reproduction en contre-partie du précédent.

188. — Réduction du portrait gravé par Saint-Aubin. De profil, tourné à droite. Trait carré à pans coupés dans un parallélogramme. Sans nom d'artiste. In-8.

189. — *Gravé par Pigeot, d'après St-Aubin*, 1814. In-8.

> Il y a des épreuves avant la lettre, sur papier vélin, avec des eaux-fortes. La planche ayant été retouchée en 1863, on en a fait encore des tirages séparés, sur différents papiers de choix, y compris des épreuves avant la lettre.

190. *Molière, d'après le buste* (par Houdon) *du Théâtre-Français. Girardet* (sculpsit). De trois quarts, tourné à gauche. In-4.

> Cette belle gravure sur étain a été faite, au moyen d'un procédé nouveau, par Karl Girardet, pour accompagner une notice (*le Foyer du Théâtre-Français*), par Hippolyte Lucas, dans le *Musée universel*, tome VII, année 1839-40.

191. — *Gayrard*. De profil, tourné à gauche. Type Houdon. Au bas : *Poquelin de Molière*. Dans un médaillon entouré des attributs de la Comédie. Gravé au trait d'après une médaille de Gayrard. In-fol.

> Ce portrait, au-dessous duquel est imprimée à 2 colonnes une Notice biographique, fait partie de la collection des *Grands hommes français*.
> La médaille de Gayrard (voy. ci-après, n° 212) avait été déjà gravée, par le procédé de A. Colas, pour le tome XIV de la seconde édition de l'*Hist. de France*, par Henri Martin, publ. en 1837.

D'APRÈS UN PORTRAIT PEINT PAR VANDER WERF.

192. — *Geoffroy sc. Sarazin imp.* Portrait du temps. Cabinet de M. Arsène Houssaye. In-8.

L'original peint à l'huile est mentionné plus haut, dans notre *Iconographie,* n° 25.

Ce portrait a été gravé pour la 6e édition de l'*Histoire du 4e Fauteuil,* par M. Arsène Houssaye (*Paris, Plon,* 1861, in-8).

Bibliogr. moliér., n° 1483.

D'APRÈS UN TABLEAU ATTRIBUÉ A LEBRUN.

193. — *Ad. Lalauze.* Dans le bas de la planche : *Imp. A. Salmon. Paris.* De face, petites moustaches et grande perruque; en costume antique. Gravure à l'eau-forte. In-8.

Ce portrait a été gravé pour la *Bibliographie moliéresque,* seconde édition (*Paris, Aug. Fontaine,* 1875). On lit cette légende, au-dessous de la gravure :

« D'après un tableau peint vers 1669 et attribué à Lebrun, représentant Molière qui évoque le Génie de la Comédie pour châtier le Vice et démasquer l'Hypocrisie. Ce tableau, qui faisait partie du Musée municipal de Paris, a été détruit par l'incendie du 24 mai 1871. »

Il a été tiré des épreuves avant la lettre sur papier de Chine et sur d'autres papiers de choix, format in-4.

Voy. plus haut, dans notre *Iconographie,* n° 22.

D'APRÈS LA STATUE DE LA FONTAINE-MOLIÈRE.

193 bis. — *Statue de Molière, par M. Seurre aîné. Fritz M. del. Bara et Gérard* (sc.). In-12.

Cette gravure sur bois est placée en tête de la 3e édit. de l'*Hist. de la Vie de Molière,* par M. J. Taschereau (Paris, J. Hetzel, 1844).

Bibliogr. moliér., n° 1019.

194. — *Molière, né à Paris en* 1622. *Mort à Paris en* 1673. De trois quarts, tourné à gauche. Médaillon ovale. Gravure sur bois, anonyme. In-16.

Ce portrait de fantaisie, où l'on reconnaît le type Mignard dégénéré, fait partie du *Musée national. Collection des personnages les plus*

célèbres, avec leurs biographies (librairie de la *Bibliothèque nationale*, rue de Valois).

IV. — BUSTES, STATUES ET MÉDAILLES.

195. BUSTE DE MOLIÈRE, en marbre, par Houdon.

Ce buste magnifique, plus grand que nature, offert à l'Académie française, par d'Alembert, au nom de l'auteur, dans une séance de cette Académie, le 23 novembre 1778, est placé maintenant, à l'Institut, dans la salle des séances ordinaires de l'Académie, avec cette inscription, qui avait été composée par l'académicien Saurin :

« Rien ne manque à sa gloire, il manquait à la nôtre. »

Ce buste, après la suppression des Académies en 1793, avait été expulsé du Louvre, où il était entré depuis quinze ans à peine ; on le transporta plus tard au Musée des Monuments français, où il fut exposé, pendant plus de vingt ans, sous le n° 281 du Catalogue descriptif. Le Musée des Petits-Augustins ayant été supprimé en 1818, le buste retourna prendre sa place à l'Institut, qui avait succédé aux anciennes Académies.

196. AUTRE BUSTE DE MOLIÈRE, en marbre, par Houdon.

Ce buste, qui reproduit celui que l'auteur avait offert à l'Académie française, mais en plus grande proportion encore, est placé dans le Foyer public de la Comédie-Française. Houdon l'avait donné aux Comédiens, en échange de ses entrées au théâtre. « Vous avez vu au Foyer du Théâtre-Français, dit M. Henri Lavoix, ce beau marbre animé du souffle de la vie ; vous vous rappelez la beauté de cette tête, souverainement intelligente, le feu du regard et le rayonnement du génie ; œuvre admirable, portrait un peu de fantaisie ; mais le talent a vaincu une fois encore la vérité absolue, et Houdon a consacré à jamais, en l'idéalisant, le type de Molière. »

M. F. Barbedienne a fait reproduire, par le procédé Colas, le buste du Théâtre-Français, non seulement de la grandeur de l'original, mais de sept autres grandeurs différentes jusqu'à la dernière réduction, qui n'a pas plus de 20 centim. de hauteur. Ces reproductions en bronze sont de la plus fidèle exactitude et toutes ciselées avec un fini précieux.

197. AUTRE BUSTE DE MOLIÈRE, en terre cuite, par Houdon.

C'est l'original des bustes en marbre, mais il offre des différences notables ; il est de grandeur naturelle ; l'expression de la physio-

nomie est moins rayonnante, mais plus humaine, plus profonde. L'ajustement diffère de celui des marbres ; il est plus simple et moins théâtral.

Ce buste en terre cuite, qui avait été acquis par M. de Miromesnil, garde des sceaux, fut exposé au Salon de 1779, sous le n° 218 du Catalogue de l'Exposition.

Ce beau buste appartient à M^me Paul Lacroix ; il lui a été légué par le savant docteur W. Burger, qui avait envoyé ce buste à l'Exposition rétrospective en 1865. On l'a revu depuis, avec le même plaisir, au Musée-Molière, en 1873. Voy. le n° 37 du Catalogue.

Il y a, au Musée de Versailles, une épreuve en plâtre du grand buste, par Houdon, dans le vestibule de la Salle de spectacle, et une reproduction en marbre du même buste, par Lequien, dans le vestibule de l'escalier de Marbre.

On connaît plusieurs autres répétitions de ce buste, en bronze. Celle qui appartient au Musée de Montauban est signé : *Houdon, 1786*. Elle a été exposée, en 1873, au Musée-Molière. Voy. 38 du Catalogue de cette Exposition.

198. BUSTE DE POQUELIN DE MOLIÈRE, par Jean-Jacques Caffieri.

Ce buste, que Caffieri destinait à la décoration du Foyer de la Comédie-Française, a été exposé, au Salon de 1781, sous le n° 233 du Catalogue de l'Exposition.

199. STATUE DE MOLIÈRE, par Caffieri.

Le modèle en plâtre de cette statue (6 pieds de proportion), qui devait être exécutée en marbre, pour le Roi, fut exposé au Salon de 1783, sous le n° 219 du Catalogue de l'Exposition.

La statue en marbre, de même grandeur, parut au Salon de 1787, sous le n° 255. Le livret de l'Exposition cite en note un long passage de la Lettre de M^lle Poisson sur le portrait physique et moral de Molière, en le faisant précéder de ces lignes : « La tête a été faite d'après un portrait peint par Pierre Mignard, son ami. »

200. STATUE en marbre, par F. Duret. (H. 1 m. 74.) Exposition de 1834.

Le modèle en plâtre avait figuré à l'Exposition de 1833, n° 2525. Habilement traitée quant à la tête et à l'ajustement, cette statue montre que l'artiste a voulu éluder la question du costume, qui passionnait alors l'École romantique.

Cette belle statue a été placée dans la grande salle des séances publiques de l'Institut.

201. STATUE DE MOLIÈRE, en bronze, par Seurre aîné.

Cette statue, plus grande que nature, est le principal ornement de la Fontaine-Molière, élevée à l'angle de la rue Richelieu et de la rue Traversière, vis-à-vis de la maison où mourut Molière, à Paris. Elle représente Molière, assis, en costume de ville, composant ses comédies. Elle a pour accessoires deux belles statues en marbre, par Pradier : la Comédie sérieuse et la Comédie enjouée. L'inauguration de ce Monument eut lieu le 15 janvier 1844, jour anniversaire de la naissance de Molière.

Voy., à la fin de notre *Iconographie,* la section consacrée au Monument de Molière.

202. STATUE DE MOLIÈRE, en pierre, par Seurre.

Cette statue, haute de 6 pieds 1/2, est placée, au nouveau Louvre, sur la terrasse du premier étage, à gauche, dans la cour du Carrousel, en entrant par le pavillon de Rohan.

Molière est représenté debout, dans l'attitude de la méditation, enveloppé d'un manteau qu'il retient de la main gauche, le bras droit replié sur la poitrine. Sur le socle, à droite, un masque comique ; derrière le socle, les volumes des Œuvres de Molière ; sur l'un d'eux, on lit le nom du statuaire : *Seurre aîné*, 1854.

L'artiste paraît avoir voulu reproduire le type de sa statue assise de la Fontaine-Molière, en accentuant encore davantage l'expression méditative du poëte philosophe.

La même statue, en plâtre, se trouve au palais de Versailles, passage de la cour d'honneur, pour aller aux jardins, n° 793 du Catalogue du Musée.

203. MOLIÈRE, statue en plâtre, par Eugène Caudron.

Cette statue a été exposée au Salon de 1863, n° 2279 du Catalogue.

204. JEAN-BAPTISTE POQUELIN, dit MOLIÈRE, statue en plâtre, par Laurent-Séverin Granfils, élève de Ramey et de Dantan aîné.

Cette statue a été exposée au Salon de 1869, n° 3469 du Catalogue.

205. MOLIÈRE, dans le costume de son temps. Il tient d'une main la comédie du *Misanthrope* et de l'autre le masque comique avec lequel il cache la statue de la Sagesse. Statuette par Espercieux.

Cette statuette fut exposée, au Salon de 1806, sous le n° 595 du Catalogue.

206. Petite statuette de Molière, réduction de la statue de Caffieri, en biscuit de Sèvres.

> Molière est représenté assis, composant une de ses comédies, la main droite posée sur le papier où il écrit, la main gauche levée, dans la pose de l'improvisation.

207. Statuette de Molière, assis, par Seurre, d'après la statue de la Fontaine-Molière.

> Cette statuette a été exécutée, de différentes grandeurs, en plâtre, en stuc et en bronze. C'est par erreur qu'on a vu figurer, au Musée-Molière, sous le nom de Pradier, une épreuve en bronze doré de cette statuette. Voy. n° 40 du Catalogue de ce Musée.

208. Statuette de Molière, debout, par Mélingue.

> Cette statuette, mise en vente chez Susse, qui en a la propriété, est exécutée, de différentes grandeurs, en plâtre et en bronze.

209. PORTRAIT DE MOLIÈRE, dans sa jeunesse, médaillon en marbre, encadré.

> Ce médaillon, qui fut donné à la Comédie-Française, par M. de la Ferté, trésorier des Menus-plaisirs du roi, n'est pas authentiqué par la tradition. On l'a tour à tour appelé *Lully, Regnard, Boursault*, etc., mais nous ne voyons pas de motif plausible pour lui retirer le nom qu'il portait en 1778, quand il entra dans la collection de portraits historiques du Théâtre-Français.

210. Médaille en bronze, représentant d'un côté le buste de Molière, avec cette légende : *J. B. Po. de Moliere*, et de l'autre un tombeau, sur lequel on lit : *Poete et comedien, m. en* 1673. Une Renommée est au pied de ce tombeau ; d'une main elle tient une trompette et de l'autre elle s'appuie sur un globe terrestre.

> Le premier exemplaire de cette médaille fut trouvé à Lyon : il avait été donné, comme un sou, à une des quêtes du Jeudi saint, en 1844. La *Revue du Lyonnais,* qui signala le fait, ajoutait : « Cette médaille, que nous croyons fort rare, nous semble appartenir, par son exécution, au siècle de Louis XIV. Nous ignorons à quelle occasion elle a pu être frappée, et nous appelons sur cette trouvaille l'attention des numismates. »

Les journaux de Paris répétèrent l'article de la *Revue du Lyonnais,* en exprimant des doutes, qui durent cesser, lorsque les numismatistes retrouvèrent dans leur collection plusieurs autres exemplaires de cette médaille, qui parait avoir été frappée, l'année même de la mort de Molière, pour être distribuée, comme un souvenir de l'illustre défunt, à ses amis. On a même supposé que cette médaille avait pu servir de jeton de présence dans la Troupe du Palais-Royal, qui, après avoir perdu son illustre chef, était allée s'établir au théâtre de la rue Guénégaud, où elle conserva les traditions de Molière jusqu'à sa réunion avec la troupe royale de l'Hôtel de Bourgogne en 1680. Nous avions toujours supposé que Molière avait fait frapper pour lui-même un jeton portant ses armes de famille (car ses parents, dont plusieurs avaient été juges et consuls de la ville de Paris, prenaient le titre de *noble homme* dans les actes de l'état civil). Peut-être s'était-il contenté de mettre sur ce jeton son emblème, qui était un masque de théâtre, ou ses armes parlantes, qui étaient trois miroirs. Mon savant ami, M. le baron Pichon, qui a fait de si curieuses recherches dans les archives de la Cour des Monnaies, vient de me montrer, à l'appui de mes suppositions, un jeton, en argent, frappé pour l'usage d'un Poquelin, parent de Molière. Face : un écusson surmonté d'un casque de chevalier, portant une sorte de château-d'eau surmonté de trois arbres, avec une cascade. Autour de la pièce, cette légende : *L. Poquelin receur général des pauvres.* Envers : les armes de la ville de Paris entre deux branches d'olivier ; légende : *Urbis et fori. pauperum. tutela.* 1664. Ce Louis Poquelin était consul en 1661.

211. MÉDAILLON DE MOLIÈRE, en plomb, dans un cadre de cuivre.

Ce médaillon, qui faisait partie d'une suite de onze médaillons de grands écrivains, a été vendu, avec la collection théâtrale de Soleirol, en 1861.

Il existe une médaille de Molière, en bronze, gravée par Curé vers 1730.

212. Médaille en bronze. Tête de Molière. *R. Gayrard sc.*

Cette médaille a figuré, au Salon, dans la collection de médailles des hommes célèbres, gravées par Raymond Gayrard.

213. Médaille en bronze. Deux têtes accolées, tournées à gauche, avec cette légende : *P. Corneille. J. B. Poquelin de Molière.* Revers : deux masques de théâtre, tragique et comique, surmontés de branches de laurier et ac-

compagnés d'un miroir. Au-dessous : *Borel*. 1834. Diam. 35mm.

Cette médaille avait été faite pour être employée, comme jeton de présence, à la Comédie-Française, mais elle a peu servi à cet usage.

214. Médaille en bronze. Tête de Molière. *Dromard sc.*

Cette belle médaille, dont le coin est depuis longtemps à l'Hôtel de la Monnaie, a été frappée en or, à un seul exemplaire, que la Comédie-Française vient d'offrir à M. Régnier, en reconnaissance de ses services comme directeur de la scène depuis plusieurs années.

215. CORNEILLE ET MOLIÈRE, jeton, face et revers, en bronze, par Valentin-Maurice Borrel, élève de Barre père.

Exposition universelle de 1855, n° 4254 du Catalogue.

216. Médaille en argent. Buste de Molière, tête à gauche, avec les cheveux flottants et la calotte au lieu de perruque. Type composé d'après Mignard, Coypel et Houdon. *J. B. Poquelin de Molière.* Revers : *Simul et singulis*. Ruche d'abeilles entre deux branches de laurier ; au bas : *Comédie françoise*. 1658-1680. *Chaplain.* Diam. 36mm.

Ce jeton de présence, fait pour Mrs les comédiens du Théâtre-Français, à la demande de Mrs Regnier et Prévost, sous l'administration de M. Édouard Thierry, n'est déjà plus en usage. Il n'a pas été mis dans le commerce.

217. MÉDAILLE frappée à l'occasion de l'inauguration de la Fontaine-Molière. Face : Molière, 1622-1673. *Caunois sculp.* Revers : Vue du Monument. *Inauguré en 1844. Visconti arch. Souscripton nationlo. Caunois sculp.* Argent ou bronze.

218. PORTRAIT DE MOLIÈRE, gravé sur ivoire, d'après l'estampe d'Edelinck, par M. Émile Royer.

Cet ivoire a figuré, en 1873, au Musée-Molière. Voy. n° 34 du Catalogue.

II

MAISONS ET MEUBLES DE MOLIERE.

Sa Maison natale; la Maison de son père; la Maison où il est mort; sa Maison de campagne a Auteuil. Ses Fauteuils, ses Tapisseries et ses Tableaux.

219. Poteau cornier de la maison natale de Molière, rue Saint-Honoré, au coin de celle des Vieilles-Étuves. Sculpture en bois du xv^e siècle. *Bureau del. Guyot sculps.* In-8.

Ce poteau sculpté, qui faisait l'encoignure de cette maison, démolie vers 1800, avait été recueilli, lors de la démolition, dans le Musée des Monuments français, sous le n° 557. La gravure qui le représente se trouve à la p. 27 du tome III du *Musée des Monuments français*, par Alex. Lenoir, administrateur de ce Musée (Paris, impr. de Guilleminet, 1802, in-8). On y voit des singes qui grimpent sur un arbre et qui secouent les branches pour faire tomber les fruits, que ramasse un vieux singe, qui a le profit de la récolte sans en avoir le travail. « Je ne suis pas éloigné de penser, en examinant ce morceau antique et curieux, dit Alexandre Lenoir, qu'il n'ait été le motif d'une fable charmante sur le pouvoir électif, dont La Mothe est l'auteur, et dont voici la fin :

> On dit que le vieux singe, affaibli par son âge,
> Au pied de l'arbre se campa ;
> Qu'il prévit, en animal sage,
> Que le fruit ébranlé tomberait du branchage,
> Et dans sa chute il l'attrapa.
> Le peuple à son bon sens décerna la puissance :
> L'on n'est roi que par la prudence.

« On a cependant laissé perdre le vieux *poteau cornier*, dit M. Édouard Fournier dans le *Roman de Molière* (p. 174). Au mois de nivôse an X, quand la maison fut détruite, on le recueillit, et il fut porté au Musée des Petits-Augustins. Il se perdit où on avait voulu qu'il se conservât. Lorsqu'au mois de janvier 1828, M. Beffara voulut le voir et le faire dessiner, on lui répondit « qu'il avait été détruit et employé dans les bâtiments ». Maintenant, pour s'en faire une idée, il faut recourir à la gravure du tableau de Vincent, sur le président Molé. La vieille maison est représentée, au fond. Il faut relire aussi la fable de La Motte, *les Singes ou le Pouvoir électif*. C'est le poteau-enseigne, qui en inspira le sujet. »

220. *Rue de la Tonnellerie* (maison dite de Molière). *Lalanne del. et sc. Imp. Delâtre.* Gr. in-8.

Cette belle eau-forte a paru dans la *Gazette des Beaux-arts*, tome XV, 1863.
Il y a des épreuves avant la lettre, sur papier de Chine.
C'est une eau-forte pittoresque, où il n'est pas facile de reconnaître, au milieu de deux rues, ce que l'artiste appelle la Maison des Poquelin.
« La maison qu'habitait le père de Molière, au moment de la naissance de celui-ci, dit Sainte-Beuve, se trouvait à l'angle des rues Saint-Honoré et des Vieilles-Étuves. Cette maison, entièrement reconstruite, porte le n° 96 de la rue Saint-Honoré et le n° 2 sur la rue des Vieilles-Étuves. » Cette vieille maison des Poquelin, qui fut démolie au commencement de ce siècle, s'appelait la *Maison des singes*, à cause du poteau sculpté qui en faisait l'encoignure. Voy. l'article précédent.
On sait aujourd'hui, grâce aux *Recherches sur Molière et sur sa famille*, par M. Eudore Soulié, que la maison de la rue de la Tonnellerie n'est pas celle où naquit Molière. Jean Poquelin, après son second mariage avec Catherine Fleurette, en 1633, acheta cette maison, située sous les piliers des Halles, devant le Pilori, et ayant pour enseigne l'image de saint Christophe. En 1668, Molière, apprenant que son père était gêné et ne pouvait faire face aux dépenses exigées pour la réparation de sa maison, lui fit prêter une somme de 8,000 livres, par Jacques Rohault, à charge de payer 400 livres de rente annuelle, qu'il ne paya jamais. Voy. l'ouvrage de M. Eud. Soulié, page 216. Cette maison a disparu, lors du percement de la rue de Rambuteau.

221. Maison de Molière. Piliers des Halles, n° 3. *Regnier del. Champin lith.* In-8.

Cette lithographie est dans le tome I de *Paris historique, promenades dans les rues de Paris*, par Ch. Nodier (Paris, Levrault, 1837, 2 vol. in-8).
Ch. Nodier soutient que la maison où naquit Molière était bien la deuxième maison, à gauche de la Vieille-Friperie, en quittant la rue Saint-Honoré, et cela, contre l'opinion de Beffara. Cette maison a été démolie en 1839, tandis que celle, qui fut bien réellement la maison natale de Molière, avait disparu depuis 1800.

Bibliogr. moliér., n° 1062.

222. *Maison de Molière* (rue de Richelieu, n° 34). *Regnier del. Champin lith.* In-8.

Cette lithographie a paru dans le tome II de *Paris historique*,

promenades dans les rues de Paris, par Charles Nodier, Aug^te Regnier et Champin (*Paris, F.-G. Levrault*, 1837, 2 vol. in-8).

C'est la maison que Molière habitait rue de Richelieu et dans laquelle il est mort. Elle porte aujourd'hui le n° 42, et non 34. Dans le dessin de Regnier, on voit à droite la fontaine telle qu'elle existait, au coin de la rue Traversière-Saint-Honoré, avant l'érection du Monument de Molière.

Voy. le bail fait à Molière, par René Baudellet, « tailleur et valet de chambre ordinaire de la Reine et bourgeois de Paris, » en date du 26 juillet 1672, dans les *Recherches sur Molière et sur sa famille*, par Eud. Soulié (*Paris, Hachette*, 1863, in-8, pp. 258 et suiv.).

223. Maison de Molière, à Auteuil. *Constant Bourgeois del. Felice Cardano sculp.* In-8.

Cette estampe, qui fait partie de la pl. 118 contenant 4 sujets, a été gravée pour le grand ouvrage d'Alexandre de Laborde : *Description des nouveaux Jardins de la France et de ses anciens Châteaux* (Paris, impr. Delalance, 1808, in-fol. max.). Une gravure sur bois dans le texte représente, en outre, l'entrée du temple, qu'on avait fait élever sur l'emplacement même de la maison de Molière.

Cette maison de Molière, qui a subsisté, presque intacte, jusqu'à la Révolution, derrière la vieille église d'Auteuil, avait complétement changé d'aspect, depuis que le peintre Hubert Robert en devint propriétaire, et la fit reconstruire à la moderne. Elle fut acquise ensuite par le comte de Choiseul-Praslin, qui avait fait bâtir une nouvelle maison de campagne et qui l'habitait en 1821. Voy. *Mes Voyages aux environs de Paris*, par J. Delort (*Paris, Picard-Dubois*, 1821, 2 vol. in-8, tome II, p. 297).

« Plein de respect pour la mémoire du grand homme qui y a séjourné, dit A. Girault de Saint-Fargeau dans son grand *Dictionnaire géographique et historique de toutes les Communes de la France* (Paris, Dutertre, 1851, impr. Firmin Didot, 3 vol. in-4, tome I^er, p. 199), les propriétaires de cet hôtel ont fait transformer en temple la maison qu'il occupait. On arrive à ce temple par les jardins : quatre marches conduisent à une rotonde en briques, précédée d'un péristyle formé par quatre colonnes d'ordre dorique, qui soutiennent un fronton, au-dessus duquel on lit : *Ici fut la maison de Molière*. Dans ce fronton, on a représenté en relief une figure de Thalie éplorée laissant tomber son masque. Dans l'intérieur de la rotonde est un beau buste de Molière, qu'accompagnent ceux de La Fontaine, de Boileau, de Corneille et de Racine. »

M. Eudore Soulié fait remarquer, dans ses *Recherches sur Molière et sur sa famille* (p. 282), que Molière louait sa maison d'Auteuil, appartenant à un sieur de Beaufort, au prix de 430 livres par an, et que la tradition a mal indiqué sans doute l'emplacement de cette maison. « Les héritiers du sieur de Beaufort, dit-il, possédaient encore

cette propriété en 1789, et il est très-douteux que la tradition soit exacte, en plaçant la maison de Molière, dans une propriété, possédée autrefois par le duc de Praslin et qui appartient aujourd'hui (1863) à M. Baraud. »

224. Fauteuil de Molière, chez M. François Astruc, à Pézénas. Vu de trois quarts, tourné à gauche. *Lith. de Boehm, à Montpellier.* In-8.

Cette lithographie, sans nom d'artiste, a été faite pour accompagner la *Notice sur le Fauteuil de Molière* (Pézénas, impr. Gabriel Bonnet, 1836, in-8).

Bibliogr. moliér., n° 1088.

225. *Fauteuil de Molière, conservé à Pézénas, peint sur les lieux*, 1836. *Nap. Thomas. Lith. Caboche et Cie, place de la Bourse, 8, à Paris.* In-8.

Publié dans le *Monde dramatique*, tome III.

Bibliogr. moliér., n° 1090.

Un autre fauteuil de Molière, dit Fauteuil du Malade imaginaire, subsiste encore et appartient à la Comédie-Française, quoique Taschereau et d'autres aient soutenu qu'il avait été brûlé dans l'incendie de l'Odéon en 1799. M. Édouard Fournier a prouvé, d'après l'opinion de M. Regnier, que le fauteuil fut sauvé des flammes et que la Comédie possède encore cette vénérable relique du théâtre de Molière. Voy. le *Roman de Molière*, pp. 177 et suiv.

226. Une Tapisserie des Amours de Gombaut et de Macée, dont il est parlé dans l'*Avare,* et ayant appartenu à Molière, suivant son inventaire après décès.

Cette curieuse Tapisserie, qui a été retrouvée par M. Achille Jubinal, fut exposée, en 1873, au Musée-Molière (voy. le n° 4 du Catalogue); mais, comme l'a fait remarquer M. Eud. Soulié, l'Inventaire après décès de Molière ne mentionne pas cette Tapisserie, qui provient de l'ancien Garde-meuble de la Couronne.

Une autre Tapisserie représentant le même sujet, laquelle se trouve au Musée de Saint-Lô, fut envoyée à l'Exposition universelle de 1867. Voy. *Bibliogr. moliér.*, n° 1421.

227. Tapisserie représentant les Amours de Gombaut et de Macée, gravure. In-8.

Cette gravure, exécutée à Grenoble, accompagne une notice de M. Gariel, sur cette Tapisserie.

Bibliogr. moliér., n° 1420.

228. *La Sainte-Famille*, tableau de Sébastien Bourdon, ayant appartenu à Molière.

Ce tableau, qui a passé dans le cabinet de M. Viardot et qu'on a pu voir au Musée-Molière en 1873 (n° 2 du Catalogue), fut découvert, à Paris, au mois de mars 1840. « Une marchande de vieilles peintures de la rue Dauphine, Mme L. Deleuze, raconte M. Édouard Fournier dans le *Roman de Molière*, pp. 148 et suiv., le gardait depuis quelque temps, sans beaucoup s'inquiéter de sa valeur qui ne lui paraissait pas considérable. Cette toile, de 18 pouces de haut sur 15 de large, où la figure de saint Jean-Baptiste domine dans une Sainte Famille, n'était, pour elle et pour ceux à qui elle l'avait fait voir, qu'une assez faible composition dans la manière la moins soignée de Sébastien Bourdon. Elle n'avait pas trouvé d'acheteur et gardait le tableau. Un jour, en le nettoyant, elle arracha sur le revers quelques bandes de papier qui tombaient en lambeaux, et mit ainsi à découvert, sur la traverse supérieure, un fragment de parchemin, portant quelques lignes écrites à la main. Elle se hâta de lire et voici ce qu'elle lut :

Donné par mon ami Seb. Bourdon peintre du Roy et Directeur de l'Academie de peinture.

Paris, ce vingquatrieme de juin mil six cens septante.

J. B. P. Moliere.

« C'était un cadeau que Bourdon, depuis longues années l'ami de Molière et plus tard son voisin (rue de Richelieu, Molière logeait près de l'*Académie des peintres*), lui avait fait, le jour de sa fête, à la Saint-Jean de 1670. »

On ne soupçonnait pas, lors de la découverte de ce tableau, qu'il pouvait être mentionné dans l'inventaire après décès de Molière, que M. Eud. Soulié ne publia qu'en 1863 dans ses *Recherches sur Molière et sur sa famille*. On y trouve, en effet, cette mention (p. 273 de l'ouvrage) : « *Item*. Un grand tableau couché, de quatre pieds de long, d'une Famille de Jésus. » Les dimensions du tableau, données par M. Édouard Fournier (18 pouces sur 15), sont nécessairement fausses, si l'on veut reconnaître ce tableau dans celui que décrit l'inventaire, en lui attribuant *quatre pieds de long*. M. Eud. Soulié fait aussi remarquer que Sébastien Bourdon a bien été *recteur* de

l'Académie de peinture, mais non *directeur*. Ce ne serait là qu'une confusion de titre, qu'il faudrait rapporter à une erreur de Molière.

L'inventaire signale, en outre, dans une autre chambre de l'appartement, sept tableaux peints sur toile, dont quatre couchés et les trois autres en hauteur, avec leurs bordures vernies ; parmi ces derniers, on trouve une *Vierge,* qui pouvait être aussi une *Sainte Famille,* non désignée, il est vrai, dans l'État des biens de Mlle Molière, en 1705, mais l'inventaire après décès du mari de celle-ci, Claude Rachel, sieur de Montalant, mentionne non-seulement *la Vierge et l'Enfant Jésus,* mais encore une *Sainte Famille,* qui lui venait sans doute de la succession de sa femme.

Bibliogr. moliér., n° 1645.

229. Tableau, peint sur toile, représentant une scène de l'*École des Maris*, ayant appartenu à Molière.

Ce tableau, qui n'a pas encore été retrouvé, s'il existe encore, est mentionné dans l'Inventaire après décès de Molière. Voy. les *Recherches sur Molière et sur sa famille,* par M. Eud. Soulié, page 273. On le voit reparaître dans l'État des biens de damoiselle Marie-Madeleine-Esprit Poquelin de Molière, avant son mariage avec Claude Rachel, sieur de Montalant, en 1705. Voy. *ibid.,* page 334. Il est encore bien indiqué, en 1738, dans l'inventaire après décès du sieur de Montalant. Voy. *ibid.,* page 353. Le sieur de Montalant avait laissé son héritage à Pierre Chapuis, comme ayant épousé une demoiselle Poquelin. « Il ne serait pas impossible, dit M. Eudore Soulié, que quelque descendant de cette famille possédât encore, sans en connaître la source, quelque revenu, quelque vieux meuble, quelque portrait de famille, peut-être même le tableau de l'*École des Maris,* transmis d'héritier en héritier jusqu'à nos jours. »

Ce tableau n'étant pas décrit, on ne peut que faire des conjectures sur le sujet qu'il représente. Nous croyons que ce sujet n'est autre que celui que François Chauveau a gravé lui-même, d'après une de ses compositions, pour la première édition de l'*École des Maris,* achevée d'imprimer le 20 août 1661, deux mois après la première représentation. Cette gravure nous donne une idée de ce qu'était le tableau.

230. Tableau représentant l'Enlèvement d'Europe, ayant appartenu à Molière.

Ce tableau n'est pas mentionné dans l'inventaire après décès de Molière, où tous les tableaux, excepté celui de l'*École des Maris,* sont cités d'une manière vague et incomplète ; mais dans l'inventaire du sieur de Montalant, qui avait conservé tous les meubles de sa femme et par conséquent ceux de Molière, on remarque,

entre six petits tableaux miniature, le premier, représentant l'*Enlèvement de Proserpine*. Ce n'est pas l'Enlèvement de Proserpine, mais bien l'Enlèvement d'Europe, que ce tableau devrait représenter, si nous attribuons à Madeleine Béjart (le juré-priseur, Jacques Taconnet, a pu se tromper à ce sujet) ce madrigal, qui paraît adressé à Molière et qui est imprimé, avec les Stances de Boileau sur l'*École des Femmes*, dans la première édition (p. 35, première partie) des *Délices de la poésie galante* (Paris, Jean Ribou, 1666, 3 part. in-12, avec 2 frontispices gravés).

Mademoiselle B... à Monsieur M... en luy envoyant un petit tableau sur lequel estoit représenté l'Enlèvement d'Europe.

> L'Amour, le plus petit des dieux,
> Qui força le plus grand, à change de nature,
> D'emprunter d'un taureau l'instinct et la figure,
> Pour de la belle Europe avoir vu les beaux yeux,
> Fut trop favorable à la flamme
> De ce maître du firmament.
> Quoi ! pour un seul petit tourment,
> Faire dans les plaisirs nager toute son âme?
> Ce Dieu ne le méritoit pas,
> Puisqu'il est perfide et volage :
> Mais, toi, que je tiens en servage,
> Et qui suis doucement son dessein et ses pas,
> Me voulant ainsi faire peindre,
> Si tu fais le taureau, j'aurai toujours à craindre,
> Car enfin si, comme ce Dieu,
> Tu pouvois avoir l'avantage
> De m'enlever en Crète ou dans un autre lieu,
> Serois-tu caution que je t'y verrois sage?

Ce madrigal cache un reproche de femme jalouse, qui *tient en servage* un amant : il mériterait d'être commenté, dans la biographie de Molière, à l'aide de la lettre de Chapelle à Molière.

III

THÉATRES DE MOLIÈRE.

Vues et plans des salles de spectacle où Molière a joué et fait jouer ses pièces ; mise en scène et décorations, etc.

231. Salle de spectacle de l'ancien Jeu de Paume de la rue Mazarine, autrefois sur les fossés de la Porte de Nesle, où Molière fit ses débuts de comédien, vers 1643.

Cette salle existait encore en 1817, sur l'emplacement actuel du passage du Pont-Neuf, qui fut percé quelques années plus tard, et

qui amena la destruction du Jeu de Paume. Elle avait conservé son ancienne physionomie, en gardant sa première destination. C'était là certainement le Jeu de paume des Métayers, dans lequel l'Illustre-Théâtre fut installé au mois de décembre 1643. Voy. les *Recherches sur Molière et sur sa famille*, par M. Eud. Soulié, page 29. Le dessin à la plume que j'avais esquissé de mémoire, pour essayer de reproduire l'aspect de ce Jeu de Paume, qu'on appelait alors, par tradition, le *théâtre de Molière*, a fait partie de la grande collection de plans de théâtres, réunie par M. de Filippi et achetée pour la Ville de Paris en 1861 : mon dessin a été brûlé dans l'incendie de l'Hôtel-de-Ville, mais on en avait fait plusieurs copies, qui existent, m'a-t-on dit, dans les portefeuilles des amateurs, et il peut être gravé un jour ou l'autre. Le Jeu de Paume, en forme de carré long, offrait sur trois côtés, dans toute sa longueur, trois étages de loges très-vastes et très-profondes, dont la décoration extérieure se composait d'attributs de théâtre peints sur toile, très-enfumés et très-dégradés. La scène, qui avait dû occuper une partie du quatrième côté de la salle, était remplacée par un mur, dans le haut duquel on avait ouvert deux grandes baies, pour éclairer le Jeu de Paume. Il faut se rappeler que l'Illustre-Théâtre avait été créé, dans le but de représenter des tragédies ou des comédies héroïques, et non des pièces à machines et à décorations.

232. *Musée royal des Antiques*. Ire *et* IIe *vues de la salle des Cariatides. Civeton del. Hibon sc.* In-4 en largeur.

Ces deux gravures au trait ont été faites pour le *Musée de sculpture antique et moderne*, par le comte de Clarac (Paris, Victor Texier, 1826-53, 6 vol. in-8, avec 6 vol. in-4 de planches). Elles se trouvent dans le premier volume de cet ouvrage.

Cette admirable salle des Cariatides, au vieux Louvre, construite par Pierre Lescot, sous le règne de Henri II, n'est autre que l'ancienne salle des Gardes, nommée autrefois le Tribunal et ornée des sculptures de Jean Goujon, dans laquelle la Troupe nomade de Molière, appelée à Paris par ordre de Monsieur, joua devant le roi et la famille royale, le 24 octobre 1658, sur un théâtre qu'on avait fait dresser exprès pour cette représentation. C'est là que Molière se fit entendre dans la tragédie de *Nicomède* et dans *le Docteur amoureux*, une des farces qu'il donnait avec le plus de succès dans la province. Louis XIV, qui avait beaucoup ri, permit ensuite à Molière de s'établir au théâtre du Petit-Bourbon, avec sa Troupe, qui prit le titre de *Troupe de Monsieur*.

Il y avait probablement, au Louvre, une autre salle de spectacle, dans laquelle la Troupe du Petit-Bourbon et du Palais-Royal allait souvent jouer la comédie *pour le Roi*. Voy., sur ces représentations, le chap. XI de notre *Iconographie*, intitulé : *Vues des villes, loca-*

lités, *monuments, habitations,* etc., *auquel se rattache un épisode de la vie de Molière.*

233. Vue de la grande salle de Bourbon, à l'hôtel du Petit-Bourbon, sur le quai du Louvre, pendant la tenue des États-Généraux de 1614. Dessin d'Ed. Wattier, d'après une ancienne estampe du cabinet de M. le chevalier Hennin ; gravé sur bois par Andrew Best. In-4.

Cette gravure se trouve à la p. 317 du tome VIII du *Magasin pittoresque*, année 1840.

La grande salle de Bourbon servait aux représentations théâtrales de la cour et surtout aux ballets du roi ; elle fut modifiée et décorée à nouveau pour l'usage temporaire des troupes nomades qui obtenaient le privilége de donner quelques représentations à Paris. C'est là, par exemple, que les Comédiens espagnols et italiens vinrent, à diverses époques, essayer leur répertoire devant le public parisien. Cette salle de spectacle n'était pas louée, mais prêtée gracieusement, par ordre du roi, aux troupes qui y jouaient la comédie ; elle avait dû subir des remaniements successifs, mais elle conservait cependant sa forme et son caractère d'architecture, avec son premier rang de loges, ses deux étages de galeries, et son parterre, lorsque les Comédiens italiens et la troupe de Molière y furent établis à demeure en 1658.

234. Fêtes théâtrales représentées au Petit-Bourbon, à Paris, en cinq planches, 1645 ; par Jacq. Torelli de Fano.

On a supposé, avec beaucoup de vraisemblance, que la troupe de l'*Illustre Théâtre*, dirigée par les Béjart et Molière, venait donner, en 1645, des représentations extraordinaires sur le magnifique théâtre du Petit-Bourbon, qui n'avait pas de troupe permanente, excepté celle des Comédiens italiens dont les représentations n'avaient lieu que trois fois par semaine. Les autres jours étaient consacrés à des pièces françaises, tragédies, ballets et opéras, qui servaient de prétexte à l'exhibition des décors et des machines, inventés par le fameux Jacques Torelli, l'impressario de la troupe italienne. Ces représentations sont parfaitement indiquées dans les Stances adressées au duc de Guise, qui avait fait don de ses habits, en 1645, aux Comédiens de *toutes les Troupes* :

> Et dedans le Petit Bourbon,
> Le lustre de ton escarlatte
> Rendra le Capitan beaucoup plus fanfaron.

235. Décorations et machines de la tragédie d'*Andromède*,

représentée sur le théâtre royal de Bourbon; en trois planches. *F. Chauveau fecit.* 1654. Gr. in-4.

On ne possède aucun détail sur la représentation de l'*Andromède* de Corneille, en 1650, au théâtre du Petit-Bourbon, et l'on ignore absolument quelle fut la Troupe qui avait monté cette grande pièce à machines; mais on sait que Molière était à Paris, en 1650, et qu'il jouait plus tard la tragédie d'*Andromède*, avec la troupe des Béjart, puisqu'on a retrouvé, dans la bibliothèque de M. de Soleinne, un exemplaire de cette tragédie imprimée à Rouen, en 1651, sur lequel Molière a fait lui-même la distribution des rôles entre les acteurs de sa troupe, en se réservant le rôle de Persée. Voy. *Bibliogr. moliér.*, n° 1646. On peut croire que les relations de Molière avec Pierre Corneille et François Chauveau datent de là.

236. ANDROMÈDE, *tragédie représentée avec les machines sur le théâtre du Petit-Bourbon.* Au bas de l'estampe : *F. C. in. et fe.* Eau-forte. Gr. in-4.

Cette estampe de Chauveau représente la scène III du 4e acte, lorsque la reine d'Éthiopie, Cassiope, entourée de sa cour, assiste à la délivrance d'Andromède, que Persée, sur un cheval ailé, vient de sauver en tuant le monstre. On voit, sur les flots, les trois Néréides, qui célèbrent la victoire de Persée, et Neptune traîné dans une conque de nacre par deux chevaux marins. Les machines et les décorations inventées par Torelli sont décrites dans la tragédie de Pierre Corneille.

On sait, d'après la distribution des rôles sur un exemplaire de cette tragédie (Catalogue Soleinne, tome 1er, page 251) représentée en 1650 ou 1651, que Molière a joué le rôle de Persée et Madeleine Béjart celui d'Andromède. Les trois Néréides étaient Mlles de Brie, Menou et Magdelon.

Il ne serait pas impossible que la troupe des Béjart et de Molière fût revenue exprès, de province, à Paris, pour jouer au Petit-Bourbon la tragédie d'Andromède avec les machines de Torelli. En tous cas, Molière semble s'être rappelé son succès dans le rôle de Persée, car on voyait chez lui une « tenture de tapisserie à personnages, fabrique d'Anvers, représentant l'histoire de Persée et d'Andromède. » *Recherches sur Molière et sur sa famille*, par Eud. Soulié, p. 270, 233 et 352.

237. Décorations et machines aprestées aux *Noces de Tetis*, ballet royal, représenté en la salle du Petit-Bourbon, par Jacques Thorelli, inventeur : dédiées à l'Eminentissime prince cardinal Mazarin. *F. Francart del. Israel*

Silvestre fecit. A Paris, 1654. Dix planches in-4, avec frontispice.

Voy. la description de ces 11 planches, dans le *Catalogue raisonné de toutes les estampes qui forment l'œuvre d'Israel Silvestre*, par L.-E. Faucheux (Paris, Renouard, 1857, in-8, page 203 et suiv.).

Le ballet des *Noces de Pelée et de Thetis*, par Benserade, avait été d'abord dansé par le roi et les princesses et dames de la cour, en 1654 ; il fut ensuite transporté au théâtre du Petit-Bourbon, où l'on en donna plusieurs brillantes représentations avec les décors et les machines de Jacques Torelli. Ces représentations précédèrent de peu d'années l'arrivée de Molière et de sa troupe à Paris, en 1658, et l'on sait que les décors et les machines, qui remplissaient les magasins du théâtre, furent employés, simultanément, par les comédiens de la troupe italienne, et par la troupe de Molière, jusqu'à la fermeture et la démolition de la salle en 1660.

Après la représentation donnée devant le roi et la cour, dans la salle des Gardes, au Louvre, le 24 octobre 1658, la troupe de Molière obtint la permission de s'établir à Paris et de jouer dans la salle du Petit-Bourbon : « Cette salle, dit Taschereau (5e édition de l'*Hist. de Molière*, p. 30), était déjà occupée par la troupe des comédiens italiens que dirigeait Torelli. En s'y établissant, elle avait fait des dépenses, dont les nouveaux venus allaient profiter : ceux-ci eurent à lui compter une somme de quinze cents livres. Il fut convenu, de plus, que les Italiens conserveraient leurs jours de représentations, auxquels ils devaient tenir, car c'était ce qu'on appelait les jours ordinaires : les mardi, vendredi et dimanche, ceux où jouaient également le Marais et l'Hôtel de Bourgogne, les seuls où l'on eût l'habitude d'aller à la Comédie ; aux arrivants furent dévolus les jours extraordinaires, les lundi, mercredi, jeudi et samedi. » D'après le Registre de La Grange, la somme de 1,500 livres, attribuée à la troupe italienne, fut rendue avec usure, en janvier 1662, à la troupe française, par ordre du roi, quand la première, revenant d'Italie, obtint de partager avec la seconde le théâtre du Palais-Royal.

La salle du Petit-Bourbon, où la troupe de Molière donna ses représentations jusqu'au mois de septembre 1660, était condamnée à disparaître : « Le lundi, 11 octobre, dit La Grange dans son Registre manuscrit, le théâtre du Petit-Bourbon commence à être démoli, par M. de Ratabon, surintendant des bâtiments du Roi, sans en avertir la Troupe, qui se trouva fort surprise de demeurer sans théâtre. On alla se plaindre au Roi, à qui M. de Ratabon dit que la place de la salle étoit nécessaire pour le bâtiment du Louvre, et que les dedans de la salle, qui avoient été faits pour les ballets du Roi, appartenant à Sa Majesté, il n'avoit pas cru qu'il fallût entrer en considération de la Comédie, pour avancer le dessein du Louvre. »

238. Ouverture du Théâtre du Palais-Cardinal. Mirame, tragi-comédie (par J. Desmarets). *Paris, Henry le Gras,* 1641, pet. in-fol., titre gravé et fig. de La Bella.

Les six belles planches doubles, dont ce volume est orné, représentent la scène de ce théâtre, avec le perron à cinq marches qui y conduisaient du parterre de la salle. On voit les deux statues qui décoraient chaque côté de l'avant-scène, ainsi que les bas-reliefs des voussures. Sur le titre gravé, la toile est baissée, et l'on aperçoit, à droite et à gauche, un page debout, chargé d'empêcher l'accès du théâtre. Dans les cinq planches qui correspondent aux cinq actes de la tragi-comédie, l'encadrement de la scène est le même et sert de passe-partout aux sujets représentés dans les estampes.

On sait que la représentation de cette pièce (en 1639), pour laquelle Desmarets avait prêté sa collaboration au cardinal de Richelieu, n'eut qu'un succès froid et indécis; mais la seconde réussit avec fracas, grâce aux applaudisseurs complaisants dont on avait rempli le parterre. Nous aimons à supposer que le jeune Molière, qui avait alors dix-sept ans, assistait à l'inauguration de ce théâtre, qu'il devait, vingt ans plus tard, faire retentir d'applaudissements plus sincères et plus enthousiastes. Le théâtre du Palais-Royal, lorsque la troupe de Molière l'occupa en 1660, était encore tel que la représentation de Mirame l'avait laissé, et n'eut à subir que des réparations peu importantes. On suppose même que tout l'ancien matériel y était resté, quoique la salle fût en assez mauvais état.

239. Louis XIII, à la Comédie, dans la Salle du Palais-Royal. Gravé par Balthasar Moncornet. In-fol. en largeur.

C'est la 4e planche d'une suite fort rare, intitulée : *les Occupations du Roy. Le Matin, le Midy, l'Après-midy et le Soir.*

La salle de spectacle est ici telle qu'elle était, après la fameuse représentation de *Mirame*, en 1639, avant que Molière eût obtenu du roi la permission d'y faire établir des loges, qu'on y avait transportées de la salle du Petit-Bourbon, en 1660, lors de la démolition de cette dernière salle. Voy. le grand ouvrage de M. Joseph de Filippi : *Parallèle des Théâtres,* pag. 7, 8 et 9.

« La troupe, qui avoit le bonheur de plaire au Roi, rapporte La Grange dans son Registre manuscrit, fut gratifiée par Sa Majestée de la salle du Palais-Royal, Monsieur l'ayant demandée pour réparer le tort qu'on avoit fait à ses Comédiens, et le sieur de Ratabon reçut un ordre exprès de faire les grosses réparations de la salle du Palais-Royal : il y avoit trois poutres de la charpente pourries et étayées, et la moitié de la salle découverte et en ruine.

La troupe commença, quelques jours après, à faire travailler au théâtre. » L'ouverture de ce nouveau théâtre eut lieu le 20 janvier 1661.

240. **Plan de l'ancienne salle de spectacle du Palais-Royal, fait immédiatement après la mort de Molière, lorsque cette salle fut donnée par le roi à Lully, pour y transporter le Théâtre de l'Académie royale de musique. Deux dessins d'architecte, à la plume. In-fol. max.**

Ces deux dessins, qui datent de mai 1673, se trouvent au Cabinet des estampes de la Bibliothèque Nationale, dans la Topographie de Paris, quartier du Palais-Royal. C'est au mois de juin 1673 que Lully prit possession de la salle, que le roi avait attribuée à l'Académie royale de musique et qui fut appropriée à sa nouvelle destination. Les représentations de l'Opéra eurent lieu dans cette salle jusqu'à l'incendie qui la détruisit de fond en comble, au mois de juin 1763.

Le plan, qui nous a conservé l'état de la salle du Palais-Royal au moment même de la mort de Molière, est complété par les annotations manuscrites de l'architecte chargé de la restauration de cette salle ; il nous a paru intéressant de les reproduire ici *in extenso*, à cause des renseignements précieux qu'elles renferment sur l'ancienne installation de la troupe de Molière.

PREMIÈRE PIÈCE.

a. a. Les deux murs de cloison, qui forment les deux côtés du fond du théâtre, sont portés sur 2 poutres, depuis la moitié de la hauteur du bâtiment jusques au toit ; et le dessous est au théâtre sur toute la largeur de la salle tant d'un côté que de l'autre. Mais, à cause que le mur *a*, du côté de Mme de Fienne, est écarté de la ligne du milieu, de 15 p., et que l'autre ne l'est que de 11 : on propose de transporter la poutre qui soutient ledit mur plus loin, où on l'a marqué en *b*, afin d'avoir autant de largeur d'un côté que d'autre pour la commodité des machines du fond.

c. c. Il y a deux piliers de pierre de taille, des 2 côtés de l'ouverture du théâtre, lesquels, en voulant avancer ladite ouverture en *d. d.*, ainsi qu'on le prétend, se rencontreront dans les mouvemens des châssis et des machines et causeront un très-grand embarras, d'autant qu'ils ne servent à rien, et qu'il faut changer la poutre qui est au-dessus ; qui est rompue et que l'on armera en décharge comme les autres. On propose de les démolir, et de se servir de la pierre pour l'élévation du théâtre.

c. e. e. Il y a deux galeries aux 2 côtés de la salle, et Vue dans le fond d'icelles, construites de charpentes, du temps de Mons. le card. de Richelieu. On propose de les abattre, ne pouvant jamais être d'aucun usage, et étant à présent la plupart délabrées par ce qu'on a fait depuis dans ladite salle.

f. f. Galerie postiche, qui étoit dans la rue, servant aux Comédiens pour la commodité des entrées. On propose de la faire rétablir pour le même usage de l'Académie, avec permission de mettre au-dessus de la porte l'inscription de l'Académie royale de musique.

DEUXIÈME PIÈCE.

a. a. a. Anciennes galeries de charpente qu'on propose de démolir.

b. Piliers de pierre de taille qu'on propose de démolir.

d. Élévation qu'on propose sur le théâtre pour la commodité des machines.

e. e. Murs du fond qu'on propose de lever.

f. f. Deux poutres, qui portent le logement de M. le comte du Plessis, lesquelles sont estayées par dessous, et dont les estais se rencontrent dans le milieu de la salle. Il est nécessaire de ranger cesdits estais et chercher les moyens d'assurer et descharger lesdites poutres par dessus.

g. Poutre qui est tout à fait pourrie et qu'il faut changer.

m. Poutre et ferme d'augmentation, qu'on demande au-dessus du théâtre.

n. Ligne de Vue pour faire voir qu'à la distance de 30 toises du Palais-Royal, sur la Place, on ne découvrira pas l'élévation du comble qu'on propose.

k. Poutre qui est soutenue par 2 estais; il est nécessaire de les ranger plus vers les murs, car autrement ils se rencontreroient dans la salle, ou amphithéâtre : mais il seroit auparavant à propos d'examiner si elle est en état de pouvoir souffrir la portée, ou s'il seroit plus à propos de la changer.

a Arcade qui est dans le fond du théâtre : on propose de l'élargir des 2 côtés, et de l'élever à la même hauteur des poutres.

b. b. Élargissement de l'arcade, et dont les pierres pourront servir à l'élévation du même mur des 2 côtés.

c. c. Ligne de Vue pour faire voir qu'on ne découvrira pas le comble de la salle, dedans la cour du Palais Royal, en l'élevant de 8 pieds et demi, comme on propose.

e. Profil de la charpente, comme on la propose, pour la décharge et sûreté des poutres, qu'on éleveroit.

241. Décorations et scènes de la *Nopce de Village*, comédie de Brécourt. Dessinées par l'auteur et gravées par Le Pautre. 7 pièces pet. in-4, en travers, avec un frontispice, in-8.

Ces charmantes gravures se trouvent dans quelques exemplaires de la première édition de cette comédie (*Paris, Théod. Girard,* 1666, in-12). On voit, dans chaque estampe, que le décor changeait à vue, au moyen d'une toile de fond. Les spectateurs privilégiés, qui étaient assis ou debout sur le théâtre pendant la représentation, sont représentés dans ces estampes, qui donnent une idée parfaite de l'aspect de la scène, ainsi que de l'ornementation architecturale de la salle du Palais-Royal, où cette comédie fut représentée, en 1663 ou 1664, et non au théâtre de l'Hôtel de Bourgogne, quoique l'auteur qui faisait partie de la troupe de Molière se soit engagé à l'Hôtel de Bourgogne, par contrat du 17 mars 1664, au commencement de la nouvelle année théâtrale.

242. *La Mort de Pompée. A Paris, chez A. de Sommaville et A. Courbé.* Au bas de l'estampe : *F. C. in. et fecit.* Gravure à l'eau-forte. In-4.

Cette estampe de François Chauveau, qui représente la scène de la mort de Pompée, telle que Philippe la raconte à Cléopâtre dans la première scène du 5e acte de la tragédie de Corneille, se trouve en frontispice dans la première édition de cette tragédie, imprimée en 1644.

Le portrait du Foyer des artistes de la Comédie-Française, lequel représente Molière, couronné de lauriers, avec le costume de César, dans la *Mort de Pompée,* prouve que ce rôle tragique était un ses principaux rôles, comme l'indique aussi un passage de l'*Impromptu de l'hôtel de Condé*. Nous ne doutons pas qu'on ne découvre, un jour, que l'*Illustre Théâtre* des Béjart avait pris cette qualification ambitieuse, parce qu'on y représentait surtout les tragédies de Pierre Corneille, qui furent réimprimées alors par les Elzevier de Leyde, avec le titre de l'*Illustre Théâtre de M. Corneille* (suivant la copie imprimée à Paris, 1644, pet. in-12).

243. Théâtre sur lequel la comédie et le ballet de *la Princesse d'Élide* furent représentés (à Versailles, dans la 2e journée des *Plaisirs de l'Ile enchantée*). *Israel Silvestre delineavit et excudit. Cum privilegio Regis.* Estampe double. In-fol.

C'est une des planches de la grande édition des *Plaisirs de l'Isle*

enchantée, avec les gravures dessinées et gravées par Silvestre (*Paris, Robert Ballard*, 1664, in-fol.).

Le texte de la Relation décrit ainsi ce théâtre improvisé : « Le Roy fit donc couvrir de toilles, en si peu de temps qu'on avoit lieu de s'en étonner, tout le rond (environné de palissades, s'avançant toujours vers le Lac) d'une espèce de dôme, pour défendre contre le vent le grand nombre de flambeaux et de bougies qui devoient éclairer le théâtre, dont la décoration estoit fort agréable. »

Bibliogr. moliér., n° 193.

244. *Les Plaisirs de l'Isle enchantée,* ordonnez par Louis XIV, roy de France et de Navarre. A Versailles, le 6 may 1664. Manuscrit grand-in-fol de 87 ff. avec peintures à la gouache, armoiries, chiffres, et rel. en mar. r. à comp. et fil., dos et coins fleurdelisés, tr. d. Armes de Noailles.

Ce beau manuscrit, dédié au roi par le sieur de Bizincour, dont les armes sont peintes sur le frontispice, avait été exécuté, à grands frais, pour Anne, comte d'Ayen et duc de Noailles, qui était un des quatorze chevaliers de l'Ile enchantée, et qui, sous le nom d'Ogier le Danois, remplissait les fonctions de juge des courses.

On ne savait pas ce qu'était devenu ce manuscrit, depuis qu'il avait figuré dans une vente de livres précieux, faite par le libraire Chardin en 1811 (Voy. la *Bibliogr. moliéresque*, 2ᵉ édit., p. 109). Nous avons constaté, avec plaisir, en lisant le Catalogue de la Bibliothèque du château de Mouchy (rédigé par Léon Techener, 30 mai 1872, Typographie de Lahure, gr. in-8, pp. 446 et suiv.), que M. le duc de Mouchy était rentré en possession de ce superbe manuscrit que la Révolution avait fait sortir des archives de la famille de Noailles.

Voici, d'après le Catalogue de la Bibliothèque du château de Mouchy, la description de ce manuscrit, qui ne renferme pas malheureusement la vue du théâtre où furent représentées trois comédies de Molière, outre les trois premiers actes du *Tartuffe*.

« Ce manuscrit est entièrement calligraphié, et quelques mots de la dédicace au Roi sont en lettres d'or. On y trouve huit belles planches peintes à la gouache, ainsi que deux frontispices et quatorze emblèmes en médaillons, surmontés de devises écrites sur des banderoles coloriées, quinze armoiries et quatre chiffres, or et couleur, suspendus à d'élégantes draperies ; enfin, quarante-sept pièces de vers : épigrammes, madrigaux, quatrains, calligraphiés sur de riches manteaux déployés ou sur des fragments de rouleaux, et un dialogue de 104 vers, entre Alcine, Célie et Dircé, à la louange de la Reine-mère (Anne d'Autriche). Les vers récités en l'honneur des Reines par Apollon, les *quatre Règnes*, les *quatre Saisons*, etc., sont

du président de Périgny ; et les vers faits pour les chevaliers ont été composés par de Benserade. »

Les belles gouaches qui font l'ornement du manuscrit ne représentent pas la *Princesse d'Élide,* ni le *Tartuffe,* dont les trois premiers actes furent joués aux Fêtes de Versailles ; la dernière seulement (fol. 81), représentant le palais d'Alcine, met en scène les trois comédiennes de la troupe du Palais-Royal, M^{lle} du Parc, M^{lle} de Brie et M^{lle} Molière, qui récitèrent le dialogue d'Alcine, de Célie et de Dircé, en l'honneur de la Reine-mère. Malgré la petite dimension des figures, on peut supposer que ce sont des portraits ressemblants.

245. *Plan de la Salle des Ballets à Versailles dans l'aisle du nord, projettée par M. Mansard.* Dessin à l'encre de Chine. In-fol., avec d'autres dessins d'architecture, relatifs au même projet.

Louis XIV, peu de temps avant la mort de Molière, avait eu l'intention de faire construire dans le palais de Versailles une salle destinée à la représentation des opéras et des ballets, pour remplacer les théâtres mobiles qu'on dressait dans les jardins ou dans les cours du palais, chaque fois qu'on devait y donner une fête extraordinaire. Molière fut consulté, à ce sujet, par le roi, qui le chargea de s'entendre avec Mansard, surintendant des bâtiments, et Vigarani, ordonnateur des fêtes de la cour.

Ce sont les projets de construction de ce théâtre, qui ont été retrouvés depuis peu d'années et qui sont réunis dans la Topographie de Versailles, au Cabinet des estampes de la Bibliothèque Nationale. Un seul de ces plans originaux offre une date : c'est le *Profil intérieur de la Salle de Versailles,* donné le 17 janvier 1686 par Vigarani. Il faut citer aussi un dessin d'architecte, colorié, qui porte ce titre, d'une écriture du temps : « Plan de la petite salle des Comédies du château de Versailles et Rez de chaussée de la Tribune de M^{me} la duchesse de Bourgogne. »

Sur une esquisse à la plume, nous avons trouvé la description suivante, qui peut offrir quelque intérêt, quoiqu'elle nous paraisse très-obscure :

« La salle de l'Opéra cont. 9 th. de large sur 17 th. 1/2 entre les murs.

« Le théastre a 30 pieds de long à l'orquestre, sur 6 th. 1/2 de large ; pour les coulisses, a 12 pieds derrière.

« L'orquestre a 9 p. 1/2 de large sur 29 p. de long.

« Le parterre a 24 p. de long sur 39 de large, compris le dessoub des loges.

« L'amphithéastre, 16 p. sur 24 pieds de large.

« Il y a 15 loges à chacque estage, de 6 pieds de large chacune sur 4 pieds.

« Le théastre a 7 th. de large sur 42 pieds entre les murs.

« La teste du théastre, 3 p., commé celui de l'Opera, sur 36 p. de profondeur. L'orquestre, 7 p. sur 30 p. de longueur.

« Le parterre, 36 p. de long sur 23 p. de large à la teste, compris l'amphitheastre de dessoub.

« Il y aura 15 loges, compris celle du Roy et de la Reyne.

« 3 loges pour les acteurs, au fond du théastre.

« 3 loges au dessus. »

246. Ballet des Muses, allégorie pour les menus plaisirs du roi Louis XIV. Estampe gravée en 1666, par Depalmeus. In-fol.

Le *Ballet des Muses*, composé par Benserade avec le concours de Molière, fut représenté, la première fois, le 2 décembre 1666, sur un théâtre construit exprès, pour cette représentation, au château de Saint-Germain en Laye. Dans la troisième entrée de ce ballet, qui en avait treize, on intercala les deux actes de *Melicerte* et une Pastorale comique, qui furent joués par la troupe de Molière. A la seconde représentation du *Ballet des Muses*, le 5 janvier 1667, on donna pour la première fois *le Sicilien ou l'Amour peintre*, comédie de Molière. Il y eut encore, en janvier et février, au château de Saint-Germain en Laye, sept autres représentations de ce même ballet, dans lequel dansait le roi, et chaque représentation amenait des changements et des augmentations de scènes, que Molière imaginait et faisait exécuter, de concert avec Benserade.

Bibliogr. moliér., n° 197 et 231.

247. *Les Festes de l'Amour et de Bacchus*, comédie (*sic*), par Quinault, Molière et Lully.

C'est la 2e pl. de la *Relation de la Feste de Versailles, du 18 juillet mil six cens soixante huit.* (Par André Félibien.) *Paris, Imprimerie royale*, 1679, in-fol., fig. (11), gravées par Le Pautre. Cet important ouvrage a été omis dans la *Bibliographie moliéresque*, où il aurait dû être placé après le n° 198.

La première esquisse de cet opéra, composée de scènes empruntées aux anciens Divertissements de Chambord, de Versailles et de Saint-Germain, fut représentée sur le théâtre du château de Versailles, avant la comédie de *George Dandin*, que Molière et sa troupe jouèrent devant le roi, pour la première fois, le 18 juillet 1668.

248. *Fêtes de l'Amour et de Bacchus*, représentées cette année (1672) : en quatre pièces.

Ces pièces se trouvent indiquées ainsi, sans autre renseigne-

ment iconographique, dans le grand recueil d'estampes concernant l'histoire de France, formé par Fevret de Fontette. Voy. la *Biblioth. historique de la France*, par le P. Lelong, édit. de Fevret de Fontette (*Paris, impr. de la veuve Hérissant*, 1768-1778, 5 vol. in-fol., tome IV, Appendices, p. 70).

Lully fit représenter, en 1672, sur son théâtre de l'Académie royale de musique, à Bel-Air, cet opéra en trois actes, dont la première esquisse avait été jouée, devant le roi, dans le Grand Divertissement royal de Versailles, le 18 juillet 1668.

249. Premier Théâtre de l'Académie royale de musique, au jeu de paume de Bel-Air, près du Luxembourg, rue de Vaugirard. Estampe gravée vers 1672.

Nous n'avons jamais vu cette estampe, que possédait M. de Filippi dans sa précieuse collection théâtrale, vendue et dispersée en 1861.

L'ouverture de ce théâtre eut lieu le 8 avril 1672, en vertu du privilége spécial accordé à Lully, qui, l'année suivante, s'emparait du théâtre du Palais-Royal, trois mois après la mort de Molière. C'est à Bel-Air que fut représenté, pour la première fois, le 13 novembre 1672, l'opéra des *Fêtes de l'Amour et de Bacchus*, auquel Molière avait contribué pour la plus grande part. On peut supposer qu'il s'était alors réconcilié avec Lully, en lui pardonnant d'avoir accaparé le privilége de l'Académie royale de musique, qu'ils avaient dû exploiter ensemble, et à frais communs.

Bibliogr. moliér., n° 206.

250. *Élévation du fond de l'amphithéâtre de la Salle des Machines* (au palais des Tuileries). — *Élévation de la face*. Deux pièces gravées par C. Lucas. (H. 220mm. L. 270mm.)

C'est sur le grand théâtre du palais des Tuileries, que fut représenté, pour la première fois, en janvier 1671, l'opéra de *Psyché*, composé par Molière, P. Corneille et Quinault, et mis en musique par Lully.

On a prétendu que Molière avait été chargé, par le roi, de diriger la construction de la salle des Machines, en 1660! On se fondait, pour appuyer cette étrange supposition, sur un devis d'architecte, au bas duquel Molière aurait écrit : « Ce devis me paroit bien entendu ; reste à sçavoir dans quel temps on rendroit les ouvrages. » Ce soi-disant autographe est évidemment faux. Ce qui eût été possible en 1670, ne l'était pas en 1660. Il est bien certain que le théâtre des Tuileries n'a pas été construit en 1660 et que Molière

n'avait rien à y voir. La salle des Machines ne fut mise en état, que dans le cours de l'année 1670, sous la direction de Vigarani.

Bibliogr. moliér., n° 1645.

251. *Troisième journée. Le Malade imaginaire*, comédie représentée dans le jardin de Versailles devant la Grotte. *Le Pautre sculps*. 1675. Planche double. In-fol.

Cette planche a paru dans les *Divertissemens de Versailles, donnez par le Roy, à toute sa Cour, au retour de la Conqueste de la Franche-Comté en l'année* MDC.LXXIV. (Pâris, Imprimerie royale, 1675, in-fol. de 34 pp., avec pl. gravées par Le Pautre.) Molière était mort depuis dix-sept mois, lorsque cette représentation du *Malade imaginaire* eut lieu à Versailles, sur le théâtre où il eût lui-même fait représenter sa pièce devant le roi, s'il avait vécu seulement quelques jours de plus. On doit imaginer que, pendant cette représentation, pour ainsi dire posthume, le souvenir de l'illustre comédien s'imposait à tous les spectateurs, surtout au moment de la Cérémonie pendant laquelle il avait été frappé à mort.

252. Costumes et décors pour les comédies de Molière et pour leur représentation à la cour de Louis XIV.

Ces dessins originaux de décors et de costumes, exécutés par les artistes qui travaillaient pour les fêtes de la cour, Sébastien Le Clerc, François Chauveau, Jean Le Pautre, Berain, Bonnart, etc., font partie d'un recueil célèbre, provenant des archives des Menus-Plaisirs et vendu par le Domaine en 1792, lors de la suppression de cette dépendance de la Maison du roi. Ce recueil, in-fol. max., précédé d'une note de M. de La Ferté, intendant des Menus, note datée de 1768, avait passé dans les mains de Baptiste aîné, sociétaire de la Comédie-Française, à la mort duquel il fut acquis par M. de Soleinne. Il est décrit dans le *Catalogue de la bibliothèque dramatique* de ce célèbre amateur (tome V, 1844. Estampes et dessins relatifs au Théâtre, n° 77). On en trouvera une description plus détaillée dans le tome IV du Catalogue des livres imprimés, manuscrits, estampes, dessins, etc., composant la bibliothèque de M. C. Leber (*Paris, P. Jannet*, 1852, in-8). Mais ce recueil n'a pas été compris dans la cession de cette bibliothèque, achetée par la Ville de Rouen, et il a reparu dans une vente publique, où M. le baron James E. de Rothschild en a fait l'acquisition.

A l'époque où s'ouvrit l'*Illustre Théâtre*, sous les auspices de Gaston d'Orléans, qui payait une indemnité aux comédiens de cette nouvelle troupe, ceux-ci, étant fort pauvres, devaient compter, pour leurs costumes, sur la générosité des seigneurs de la cour, qui leur donnaient des habits. Nous avons cité, dans la *Jeunesse de Molière*,

page 56, les Stances « à monsieur le duc de Guise sur les présens qu'il a faits de ses habits aux Comédiens de toutes les Troupes ». C'est dans cette pièce anonyme, publiée, sans doute par du Pelletier, dans un *Recueil de diverses Poésies* (Paris, Toussaint du Bray, 1646, in-8), que le nom de Molière apparaît pour la première fois, avec les noms de *la Béjart* et de *Beys*. Cette pièce n'est pas de Beys, comme nous l'avions dit, puisque Beys avait eu sa part dans les présents du duc de Guise et que la troisième strophe de ces stances (on ne l'a pas encore citée) est d'un comédien qui se plaint d'avoir été oublié dans la distribution des habits :

> Grand duc, honneur de l'univers,
> Ayde-moi de quelque mémoire,
> Et considère que ces vers
> Sont les messagers de ta gloire.
> Si pour obtenir un habit
> Les dames ont quelque crédit,
> Neuf Filles pour moy sollicitent,
> Que tu ne dois point refuser,
> Car c'est un prix qu'elles méritent,
> Pour le soing qu'elles ont de t'immortaliser.

IV

COSTUMES DE MOLIÈRE

DANS LES RÔLES QU'IL A JOUÉS.

253. Josaphat instruisant Barlaam. *Vignon inventor.* Pet. in-fol.

Nous avons vu cette gravure placée en tête du *Josaphat* de Magnon, tragédie représentée à Bordeaux par la troupe des Béjart et de Molière, et dédiée au duc d'Épernon. Le titre que nous avons conservé est écrit à la main, au milieu de la gravure, et cette écriture est bien contemporaine de l'édition in-4 publiée à Paris en 1646, avec la dédicace qui semble indiquer que Madeleine Béjart avait un rôle dans cette pièce. On peut supposer, sans trop d'efforts, que le rôle de Josaphat était joué par Molière, qui venait alors de faire représenter, à Bordeaux, sa *Thébaïde*, cette tragédie dont le manuscrit a été peut-être entre les mains de Racine, lorsque celui-ci accepta le conseil de traiter le même sujet et de refaire cette tragédie, sur le plan de la pièce de Molière, pour le théâtre du Palais-Royal.

Molière avait toujours eu, dès sa jeunesse, le goût de la tragédie, mais il ne réussit jamais à la jouer d'une manière convenable ; il

fut souvent sifflé à Paris, comme en province. C'est un fait certain, quoiqu'on ne le trouve affirmé que dans l'*Élomire hypocondre* de Le Boulanger de Chalussay. (Voy. acte IV, sc. 1re.) Voici comment cet impitoyable satirique raconte le retour de la Troupe des Béjart à Paris, en donnant la parole à Élomire :

> Nous y revinsmes donc, seurs de faire merveille,
> Après avoir appris l'un et l'autre Corneille ;
> Et tel étoit déjà le bruit de mon renom,
> Qu'on nous donna d'abord la Salle de Bourbon.
> Là, par *Héraclius,* nous ouvrons ce théâtre.....
> Loin que tout fust charmé, tout fut mal satisfait ;
> Et par le coup d'essay que je croyois de maistre,
> Je me vis en estat de n'oser plus paroistre.
> Je prends cœur toutefois, et d'un air glorieux,
> J'affiche, je harangue et fais tout de mon mieux.
> Mais inutilement je tentois la fortune :
> Après *Héraclius*, on siffla *Rodogune ;*
> *Cinna* le fust de mesme, et le *Cid* tout charmant
> Receut, avec *Pompée,* un pareil traitement.
> Dans ce sensible affront, ne sachant où m'en prendre,
> Je me vis mille fois sur le point de me pendre.

Ce fut alors que Molière se tourna exclusivement vers la comédie, et son succès ne fit que croître de jour en jour. Il se souvint qu'il avait étudié son art à l'école de Scaramouche et des maîtres de la farce, comme il le dit dans *Élomire hypocondre :*

> Et sans eux, ce talent que j'ay pour le comique,
> Ce talent dont je charme et dont je fais la nique
> Aux plus fameux bouffons, eust, avant le berceau,
> En malheureux mort-né, rencontré son tombeau.

Cependant il est bien étrange qu'aucun des contemporains ne nous ait laissé une appréciation du talent scénique de Molière ; excepté dix vers de Montfleury sur l'exagération et les défauts de son rival dans les rôles de tragédie, on ne sait rien du jeu de ce fameux comédien, si ce n'est qu'il était incomparable dans le comique, et que son public riait aux éclats, dès qu'il paraissait en scène. Il n'existe pourtant pas, dans les écrivains du temps, si ce n'est dans la *Gazette* en vers de Robinet, un éloge caractérisé de ce grand acteur. Il faut aussi s'étonner que sa physionomie, ses gestes, sa pantomime, n'aient pas été souvent reproduits et popularisés par le dessin et la gravure. A l'exception du *Sganarelle* de Simonin, on n'a pas une bonne estampe représentant Molière dans un de ses rôles : on en a dix de Scaramouche.

254. — *Molière* (année 1658). *Cœuré del. Prud'hon sculpt. Impr. par Langlois.* Gravé sur acier, sous la direction de Godefroy et colorié à la main par Mme Boddin. In-4.

Ce portrait, dont la source n'est pas indiquée, a été fait pour la

Galerie théâtrale ou Collection de portraits en pied des principaux acteurs qui ont figuré... sur les théâtres de Paris (Paris, Bance aîné, 1812, 2 vol. in-4). La pl. porte le n° 68.

255. — *Molière en 1658 (dans le rôle de Vulcain).* Tiré du cabinet de M. Soleirol. Impr. de Drouart, à Paris. In-8.

Ce portrait, tiré en bistre, a été fait d'après le dessin original, pour l'ouvrage de Soleirol : *Molière et sa Troupe.*

Ce portrait ressemble beaucoup plus au musicien Molière qu'à son illustre homonyme. Il est donc plus simple d'y reconnaître le musicien danseur et poëte, qui aura joué un rôle de Vulcain dans quelque ballet de cour, à l'époque où ce Molière-là avait plus de réputation et de succès que le jeune comédien de l'Illustre Théâtre. On peut admettre pourtant que, dès cette époque, notre Molière figurait déjà dans les ballets et les mascarades que Gaston d'Orléans faisait représenter au Luxembourg. Nous sommes même convaincu qu'il avait un goût tout particulier pour les ballets, et qu'il en a composé plusieurs, avant de faire des comédies. M. Édouard Fournier, dans les notes de sa *Valise de Molière,* s'est rangé tout à fait à notre opinion. Le *Ballet des incompatibles* prouve que Molière aurait admirablement réussi dans un genre qu'il n'a pu aborder qu'une seule fois, à la cour de Louis XIV, dans le ballet du *Mariage forcé.*

256. — *Simonin ad vivum sc. Fred. Hillemacher simile fec. anno* 1869. Vray portraict de M. Moliere en habit de Sganarelle, d'après la gravure de Simonin, qui est au Cabinet des estampes de la Bibliothèque Nationale; gravure à l'eau-forte. In-8.

Cette réduction, gravée en fac-simile, qui est en tête de notre *Iconographie,* avait été exposée au Musée-Molière en 1873. Voy. n° 36 du Catalogue.

La gravure de Simonin est décrite dans notre *Iconographie,* n° 36 :

« Un autre habit pour le *Cocu imaginaire,* haut de chausses, pourpoint et manteau, col et souliers, le tout de satin rouge cramoisi. Une petite robe de chambre et bonnet de popeline. » *Inventaire de Molière.* EUD. SOULIÉ, p. 278.

257. Molière, sous ses costumes de Mascarille et de Sganarelle, gravure de Chauveau, servant de frontispice à un recueil des Œuvres de Molière, publié par Barbin en 1673 (*sic*). *Et. David del. Tamisier sc.* In-8.

Cette gravure sur bois, exécutée en fac-simile, d'après le fron-

tispice de l'édition des Œuvres, de 1666, se trouve dans le tome XXVIII du *Magasin pittoresque*, p. 280. Voy. plus haut, le n° 39 de notre *Iconographie*.

258. Molière, dans le rôle d'Arnolphe de l'*École des femmes*. En pied et assis, de profil, tourné à droite. Année 1670. Lithogr. signée H^{te} Lecomte. *Lith. de Delpech*. In-fol.

N° 52 des *Costumes de théâtre de* 1670 à 1820, par H^{te} Lecomte. Le dessinateur paraît s'être inspiré de la gravure qui est en tête de la 1re édition de l'*École des femmes*. Voy. plus haut, dans notre *Iconographie*, le n° 38. Cette gravure a été reproduite en fac-simile dans la réimpression textuelle de la pièce, par les soins de M. Louis Lacour. Voy. *Bibliogr. moliér.*, n° 99.

259. Suite de 20 portraits en pied, représentant les principaux personnages des comédies de Molière, dessinés par Geffroy, sociétaire de la Comédie-Française, Maurice Sand et Allouard, gravés par Monnin, Maurice Sand et L. Wolff. *Imp. Moine et Falconer à Paris*. Gr. in-8.

Ces figures, plus ou moins fantaisistes, qui sont coloriées dans l'édition des Œuvres publiée par Laplace, Sanchez et Cie, en 1871, avaient déjà servi à illustrer une première édition publiée par Mellado, en 1868. Quelques-uns de ces portraits avaient paru d'abord, dans les *Masques et Bouffons* (Comédie-Italienne), de Maurice Sand (Paris, Michel Lévy, 1859, 2 vol. in-8).

Bibliogr. moliér., n° 488.

Nous donnons ci-après le détail de quelques-uns de ces portraits-costumes, quoique le dessinateur ne se soit pas préoccupé de faire des portraits qui ressemblassent à Molière. Il n'a voulu que caractériser chaque personnage, en lui donnant la physionomie de son rôle et en lui attribuant son véritable costume. Ce sera, pour nous, une occasion de mettre en regard des costumes dessinés et coloriés d'après la tradition de la Comédie-Française la description des costumes de théâtre trouvés chez Molière et inventoriés après son décès, en nous servant de l'Inventaire même, découvert et publié par M. Eud. Soulié, dans les *Recherches sur Molière et sur sa famille* (Paris, Hachette, 1863, in-8).

Bibliogr. moliér., n° 1043.

260. Suite de 10 portraits en pied de Molière, dans diffé-

rents rôles de ses comédies, dessinés par H. Allouard et Geffroy, gravés par Monnin et Wolff. In-12.

Ces portraits, gravés à nouveau d'après ceux de la grande édition in-8, ont été faits pour l'édition compacte des Œuvres, en deux volumes in-12 (*Paris, Laplace et Sanchez*, 1871). Il y a des épreuves en noir, à la sanguine, et coloriés.

Bibliogr. moliér., nº 490.

261. Portrait de Molière, en costume de théâtre, d'après un tableau du Foyer des artistes de la Comédie-Française. *Dessin d'Eustache Lorsay. Gravé par Best.* In-8.

Ce portrait, qui n'avait pas encore été gravé, a paru dans le tome XXXII du *Magasin pittoresque*, p. 369. Voy. les nos 103 et 104 de l'*Iconographie*. La gravure, attribuée à Anseau est peut-être la même que celle qui porte ici le nom de Best. « Sauf un changement insignifiant dans la coiffure, dit M. Regnier, auteur de la notice qui accompagne cette gravure, le costume de notre portrait est identiquement semblable à celui de Sganarelle, gravé en tête de l'édition princeps de l'*École des maris*. »

La description du costume de Sganarelle, dans l'Inventaire de Molière (voy. ci-après, nº 262), prouve qu'il est représenté avec ce costume, dans le tableau de la Comédie-Française, qui serait, par conséquent, contemporain de la représentation de l'*École des maris*.

Cependant la gravure qui se trouve dans la première édition de l'*École des maris* et qui a été faite sur un dessin et peut-être d'après une peinture de Fr. Chauveau, donne un costume tout différent à Sganarelle. Cette curieuse estampe a été reproduite en facsimile dans la réimpression textuelle de la pièce, par les soins de M. Loüis Lacour. Voy. *Bibliogr. moliér.*, nº 90.

262. — *Geffroy del. L. Wolff sc.* Molière, dans le rôle de Sganarelle de l'*École des maris*. D'après un tableau original qui appartient à la Comédie-Française. *Imp. Moine et Falconer. Paris.* In-8.

Ce portrait en pied a paru dans l'édition des Œuvres (*Paris, Mellado*, 1868).

Il y a des épreuves en noir et coloriées.

« Un autre habit pour l'*École des maris*, consistant en haut de chausses, pourpoint, manteau, col, escarcelle et ceinture, le tout de satin couleur de musc. » *Inventaire de Molière.* Eud. Soulié, p. 378.

263. Molière, dans le rôle de Don Juan du *Festin de pierre* (act. Ier, sc. 2). **Sans nom d'artiste. Gr. in-8.**

> Ce portrait a paru dans l'édit. des Œuvres (*Paris, Laplace,* 1871). Il y a des épreuves en noir et coloriées.
>
> « *Item.* Un jupon de satin aurore, une camisole de toile à parements d'or, un pourpoint de satin à fleurs, du *Festin de pierre.* Deux panetières, une fine, l'autre fausse; une écharpe de taffetas; une petite chemisette à manches de taffetas couleur de rose et argent fin. Deux manches de taffetas couleur de feu et moire verte, garnies de dentelles d'argent; une chemisette de taffetas rouge, deux cuissards de moire d'argent vert. » *Inventaire de Molière.* E. Soulié, p. 277.

264. Molière, dans le rôle de Sganarelle de l'*Amour médecin.* **Gravure anonyme d'après le dessin de Fr. Chauveau. In-12.**

> Nous avons déjà cité cette estampe (voy. plus haut, n° 40). Elle a été reproduite en fac-simile dans la réimpression textuelle de la première édition de l'*Amour médecin,* par les soins de M. Louis Lacour. Voy. *Bibliogr. moliér.,* n° 105.
>
> « *Item.* Une boîte des habits de la représentation des *Médecins,* consistant en un pourpoint de petit satin découpé sur roc (?) d'or, le manteau et chausses de velours à fond d'or, garni de ganse et boutons; prisé quinze livres. » *Inventaire de Molière.* E. Soulié, p. 276.
>
> Cette comédie est toujours désignée, sous le titre des *Médecins,* dans le Registre de La Grange. « C'est la première pièce où Molière s'est déclaré fièrement contre les médecins, » dit Trallage, dans une note manuscrite.
>
> « On a depuis peu, dit Guy Patin dans une lettre du 22 septembre 1665, joué à Versailles une comédie des Médecins de la cour, où ils ont esté traittez de ridicules devant le Roy qui en a bien ri. On y met au premier chef les cinq premiers médecins et pardessus le marché, notre-médecin Elie Beda, autrement le Sr Fougerais, qui est un grand homme de probité et fort digne de louanges, si on croit ce qu'il voudroit persuader. »

265. — *Geffroy del. L. Wolff scu.* Molière, dans le rôle de Sganarelle du *Médecin malgré lui* (act. II, sc. 6). *Imp. Moine et Falconer. Paris.* **Gr. in-8.**

> Ce portrait en pied a paru dans les Œuvres (*Paris, Mellado,* 1868).

Il y a des épreuves en noir et coloriées.

« *Item*. Un coffre de bahut rond, dans lequel se sont trouvés les habits pour la représentation du *Médecin malgré lui*, consistant en pourpoint, haut de chausses, col, ceinture, fraise et bas de laine et escarcelle, le tout de serge jaune garnie de radon vert; une robe de satin avec un haut de chausses de velours ras ciselé. » *Inventaire de Molière*. E. Soulié, p. 278.

Ce costume n'est pas représenté dans l'estampe qui est en tête de la première édition du *Médecin malgré lui* (voy. plus haut, n° 41), parce que Sganarelle y est représenté avec son habit de médecin. Cette gravure a été reproduite en fac-similé dans la réimpression textuelle de la première édition, par les soins de M. Louis Lacour, 1875.

266. — *Geffroy del. L. Wolff scu.* Molière, dans le rôle d'Alceste du *Misanthrope* (act. I, sc. 1). *Moine et Falconer. Paris*. Gr. in-8.

Ce portrait en pied a paru dans l'édition des Œuvres (*Paris, Mellado,* 1868).

Il y a des épreuves en noir et coloriées.

« Une autre boîte où sont les habits de la représentation du *Misanthrope*, consistant en haut de chausses et juste-au-corps de brocart rayé or et soie gris, doublé de tabis, garni de ruban vert; la veste de brocart d'or, les bas de soie et jarretières : prisé trente livres. » *Inventaire de Molière*. E. Soulié, p. 276.

Les notes manuscrites de Trallage (Bibl. de l'Arsenal, Mss. Mélanges littéraires et historiques, B. L. F., 366 *bis*, tome III) nous donnent un renseignement tout à fait imprévu sur la composition du *Misanthrope* :

« Le Sr Angelo m'avoit dit, quelque temps auparavant, que le Sr Molière, qui étoit de ses amis, l'ayant un jour rencontré dans le jardin du Palais-Royal, après avoir parlé de nouvelles de théâtre et d'autres, le Sr Angelo lui dit qu'il avoit veu représenter en Italie, à Naples, une pièce intitulée le *Misanthrope* et que l'on devroit traitter ce sujet. Il lui en rapporta tout le sujet et même quelques endroits particuliers qui lui avoient paru remarquables et entre autres ce caractère d'un homme de cour fainéant qui s'amuse à cracher dans un puits pour faire des ronds. Molière l'écouta avec beaucoup d'attention, et quinze jours après, le Sr Angelo fut surpris de voir dans l'Affiche des Comédiens françois où estoit Molière, qu'ils promettoient le *Misanthrope*, comédie de M. de Molière, et trois semaines ou tout au plus tard un mois après, on représenta cette pièce. Je lui répondis là-dessus qu'il n'étoit pas possible qu'une aussi belle pièce que celle-là, en cinq actes et dont les vers sont fort beaux, eût esté faite en aussi peu de temps. Il me répondit là-dessus que cela paroissoit incroyable, mais qu'il n'en doutoit point,

parce qu'il le sçavoit d'original et que tout ce qu'il venoit de me dire estoit très-véritable, n'ayant aucun intérest en cette pièce pour déguiser la vérité. »

Voy. aussi le costume d'Alceste, dans l'estampe qui est en tête de la première édit. du *Misanthrope*, n° 42 de notre *Iconographie*, Cette estampe a été reproduite en fac-simile dans la réimpression textuelle de cette édition par les soins de M. Louis Lacour, en 1874.

267. — *Geffroy del*. *L. Wolff sculp.* Molière, dans le rôle de Tartuffe (act. III, sc. 3). *Moine et Falconer imp. Paris.* Gr. in-8.

Ce portrait a paru dans l'édit. des Œuvres (*Paris, Mellado,* 1868).
Il y a des épreuves en noir et coloriées.

« *Item.* Une autre boite où est l'habit de la représentation du *Tartuffe*, consistant en pourpoint, chausses et manteau de vénitienne noire, le manteau doublé de tabis et garni de dentelles d'Angleterre, les jarretières et ronds de souliers et souliers pareillement garnis. » *Inventaire de Molière.* E. Soulié, p. 275.

Il est assez difficile, d'après cette description de costume, de savoir si c'était celui d'Orgon ou celui de Tartuffe, que Molière avait dans sa garde-robe de théâtre. Nous manquons absolument de détails sur la représentation des trois premiers actes de cette « comédie, nommée *Tartuffe*, que le sieur de Molière avoit fait contre les hypocrites, » dit la Relation des *Plaisirs de l'Isle enchantée*, « et qui fut trouvée fort divertissante ». Dans ces trois premiers actes, joués devant le roi et la cour, le 12 mai 1664, Molière s'était sans doute réservé le rôle de Tartuffe, comme le plus important de la pièce et qui demandait toute l'adresse et toute la prudence de l'auteur, pour ne pas paraître trop hardi ou trop révoltant. En tout cas, ce n'est pas Molière, mais Du Croisy qui créa le rôle du Tartuffe, lorsque la comédie, interdite pendant plus de trois ans, fut enfin représentée pour la première fois, le 5 août 1667, sur le théâtre du Palais-Royal. Voici la notice que Trallage consacre, dans ses Mélanges manuscrits, à ce comédien :

« Le sieur Du Croisy étoit de la Troupe françoise de Molière ; il y avoit certains rooles où il estoit original, entre autres celuy du *Tartuffe*, où il avoit esté instruit par son grand maître, je veux dire Molière, auteur de la pièce. Quelque temps après la mort de Molière, estant goutteux, il se retira à Conflans-Sainte-Honorine, qui est un bourg près de Paris, où il avoit une maison. Ses amis l'y alloyent voir. Il y vescut en fort honneste homme, se faisant aimer de tout le monde et, entre autres, du curé qui le regardoit comme un de ses meilleurs paroissiens ; il y mourut, et le curé en fut si fort touché, qu'il n'eut pas le courage de l'enterrer, et il pria un

autre curé de ses amis de faire les cérémonies à sa place, à ce que m'a dit M. Guillet de Saint-Georges, en octobre 1695. »

268. — *Geffroy del. L. Wolff scu.* Molière, dans le rôle de Sosie d'*Amphitryon* (act. Ier, sc. 1). *Imp. Moine et Falconer*. Gr. in-8.

Ce portrait en pied a paru dans l'édition des Œuvres (*Paris, Mellado,* 1868).

Il y a des épreuves en noir et coloriées.

« Une autre boîte où est l'habit de la représentation de l'*Amphitryon,* contenant un tonnelet de taffetas vert avec une petite dentelle d'argent fin, une chemisette de même taffetas, deux cuissards de satin rouge, une paire de souliers avec les lassures garnies d'un galon d'argent, avec un bas de soie céladon, les festons, la ceinture et un jupon, et un bonnet brodé or et argent fin; prisé soixante livres. » *Inventaire de Molière.* E. Soulié, p. 275.

Le Journal de l'ambassade de Pierre Johannidès Poterquin (Potenkin), en 1668, qu'on trouve dans les *Mémoires du baron de Breteuil* (n° 222, H. F., in-fol., Mss. de l'Arsenal), signale une représentation extraordinaire de cette comédie :

« Le 18 septembre 1668, la troupe du sieur de Molière représenta l'*Amphitryon* avec des machines et des entrées de ballet qui plurent extrêmement à l'ambassadeur et à son fils, à qui on présenta, sur l'amphithéâtre où ils étoient, deux grands bassins, l'un de confitures sèches, l'autre de fruits, dont ils ne mangèrent point, mais ils burent et remercièrent les Comédiens. »

269. Molière, dans le rôle d'Harpagon de l'*Avare* (act. III, sc. 5), *Moine et Falconer imp.* Dessiné par Maurice Sand et gravé sur acier, par Alex. Manceau. Gr. in-8.

Ce portrait, en pied, publié d'abord, sous le titre de *Biscegliere,* dans l'ouvrage de M. Maurice Sand, intitulé : *Masques et Bouffons* (Paris, Michel Lévy frères, 1859, 2 vol. gr. in-8), a reparu, avec le nom d'Harpagon, dans l'édition des Œuvres, ornée de dessins de Geffroy et de Maurice Sand (*Paris, Mellado,* 1868, in-8).

Il y a des épreuves en noir ou coloriées.

« Une autre boîte de la représentation de l'*Avare,* consistant en un manteau, chausses et pourpoint de satin noir, garni de dentelle ronde de soie noire, chapeau, perruque, souliers; prisé vingt livres. » *Inventaire de Molière.* E. Soulié, p. 276.

270. — *Geffroy del. L. Wolff scu.* Molière, dans le rôle de

M. Jourdain du *Bourgeois gentilhomme* (act. III, sc. 1). *Imp. Moine et Falconer. Paris.* Gr. in-8.

Ce portrait en pied a paru dans l'édition des Œuvres (*Paris, Mellado,* 1868).

Il y a des épreuves en noir et coloriées.

« Une manne dans laquelle il y a un habit pour la représentation du *Bourgeois gentilhomme,* consistant en une robe de chambre rayée, doublée de taffetas aurore et vert, un haut de chausses de panne rouge, une camisole de panne bleue, un bonnet de nuit et une coiffe, des chaussures et une écharpe de toile peinte à l'indienne, une veste à la turque et un turban, un sabre, des chausses de brocart aussi garnies de rubans vert et aurore, et deux points de Sedan ; le pourpoint de taffetas garni de dentelle d'argent faux ; le ceinturon, des bas de soie verts et des gants, avec un chapeau garni de plumes aurore et vert ; prisé ensemble soixante-dix livres. » *Inventaire de Molière.* E. SOULIÉ, p. 275.

271. Molière, dans le rôle de Scapin des *Fourberies de Scapin* (act. II, sc. 4). Dessiné par Maurice Sand et gravé sur acier, par Alex. Manceau. Gr. in-8.

Ce portrait en pied, publié d'abord sous le titre de *Scapino* dans les *Masques et Bouffons,* de Maurice Sand (*Paris, Michel Levy,* 1859), a reparu, avec le nom de Scapin, dans l'édition des Œuvres, ornée des dessins de Geffroy et de Maurice Sand (*Paris, Mellado,* 1868).

Il y a des épreuves en noir et coloriées.

Le costume de Scapin ne se trouve pas plus que celui de Mascarille dans l'Inventaire de Molière ; ce qui nous fait croire que les costumes typiques de l'ancienne comédie, tels que les Jodelet, les Crispin, les Scapin, etc., restaient dans la garde-robe du théâtre.

272. — *Geffroy del. L. Wolff scu.* Molière, dans le rôle de Chrysale des *Femmes savantes* (act. II, sc. 9). Gr. in-8.

Il y a des épreuves en noir et coloriées.

Ce portrait en pied a paru dans l'édition des Œuvres (*Paris, Mellado,* 1868).

« Un habit servant à la représentation des *Femmes savantes,* composé de juste-au-corps et haut de chausses de velours noir et ramage à fonds aurore, la veste de gaze violette et or, garnie de boutons, un cordon d'or, jarretières, aiguillettes et gants ; prisé vingt livres. » *Inventaire de Molière.* E. SOULIÉ, p. 177.

273. — *Geffroy del. L. Wolff scu.* Molière, dans le rôle

d'Argan du *Malade imaginaire* (acte 1ᵉʳ, scène 2). Grand in-8.

Il y a des épreuves en noir et coloriées.

Ce portrait en pied a paru dans l'édition des Œuvres (*Paris, Mellado,* 1868).

La description du costume du *Malade imaginaire* ne se trouve pas dans l'Inventaire de Molière, parce que ce costume était encore au théâtre et devait servir à la représentation de la pièce, interrompue par la mort de Molière, et qui ne fut reprise que le 4 mai 1673, le comédien Rosimond ayant été engagé exprès pour jouer le rôle que Molière avait créé.

V

PORTRAITS D'ARMANDE BÉJART

FEMME DE MOLIÈRE.

274. MADAME MOLIÈRE, en costume de théâtre, manteau rouge à collet bleu. Au-dessus de sa tête, en lettres d'or : *Mademoiselle Molière*. Ancienne miniature.

Miniature sur vélin, appliquée sur bois. H. 19 cent. L. 15.

Ce portrait, qui appartient à M. Auguste Vitu, est le pendant d'un portrait de Molière, qu'il possède aussi. Voy. plus haut, n° 35.

Molière, lui-même, a fait un charmant portrait de sa femme, dans le *Bourgeois gentilhomme* (acte III, sc. 9), où elle jouait le rôle de Lucile, fille de M. Jourdain.

« Elle a les yeux petits. — Cela est vrai ; elle a les yeux petits, mais elle les a pleins de feu, les plus brillants, les plus perçants du monde, les plus touchants qu'on puisse voir. — Elle a la bouche grande. — Oui, mais on y voit des grâces, qu'on ne voit point aux autres bouches ; et cette bouche, en la voyant, inspire des désirs, est la plus attrayante, la plus amoureuse du monde. — Pour sa taille, elle n'est pas grande. — Non, mais elle est aisée et bien prise. — Elle affecte une nonchalance dans son parler et dans ses actions. — Il est vrai ; mais elle a grâce à tout cela, et ses manières sont engageantes, ont je ne sais quel charme à s'insinuer dans les cœurs. — Pour de l'esprit... — Ah ! elle en a, du plus fin, du plus délicat. — Sa conversation... — Sa conversation est charmante.

— Elle est toujours sérieuse. — Veux-tu de ces enjouements épanouis, de ces joies toujours ouvertes? Et vois-tu rien de plus impertinent que les femmes qui rient à tout propos? — Mais enfin elle est capricieuse autant que personne au monde. — Oui, elle est capricieuse, j'en demeure d'accord, mais tout sied bien aux belles, on souffre tout des belles... »

Quand Molière esquissait de main de maître ce portrait d'Armande Béjart, en 1670, il était encore brouillé avec elle, mais il n'avait pas cessé de l'aimer. Ce fut peut-être le portrait qui amena une réconciliation.

Un autre portrait, non moins ressemblant, a été tracé d'après nature, cinquante ans plus tard, par Mlle Poisson, qui était, avec la veuve de Molière, à la Comédie-Française.

« Elle avoit la taille médiocre, mais un air engageant, quoyque avec de très-petits yeux, une bouche fort grande et fort plate, mais faisoit tout avec grâce, jusqu'aux plus petites choses, quoiqu'elle se mist très-extraordinairement et d'une manière presque toujours opposée à la mode du temps. »

Le ménage de Molière avait toujours été malheureux, comme on peut le voir dans la *Fameuse Comédienne,* où Armande Béjart n'est pas représentée sous des couleurs trop favorables. On peut donc faire la part de la malveillance systématique de l'auteur anonyme. Ce qui constate cette malveillance, c'est que la veuve de Molière vécut très-honorablement, après la mort de son mari, et, devenue la femme de Guérin d'Étriché ou de Trichet, qu'elle aimait depuis longtemps, elle ne fit jamais parler d'elle, d'une manière fâcheuse, jusqu'à ce qu'elle se retira du théâtre, en 1694, à l'âge de 51 ou 52 ans. Elle avait eu trois enfants de Molière; elle en eut un seul de son second mariage. Ce dernier mourut en 1708, âgé de trente ans environ. Des trois enfants de Molière, il ne resta qu'une fille, Esprit-Madeleine, née en 1665, qui avait épousé, en 1705, Claude de Rachel, sieur de Montalant, et qui ne laissa pas de famille.

275. PORTRAIT d'Armande Béjart, peinture du temps, sur toile.

Ce tableau, qui appartient à M. Arsène Houssaye, a été exposé en 1873, au Musée-Molière. Voy. n° 26 du Catalogue.

Armande Béjart, que sa sœur Madeleine avait fait élever en province, fut destinée au théâtre dès qu'elle entra dans la maison de Molière, et celui-ci se chargea de faire son éducation dramatique. Elle avait à peine dix-sept ans, lorsqu'elle parut pour la première fois sur la scène, dans le prologue des *Fâcheux,* représentés au château de Vaux, devant le roi et la cour, le 16 août 1661. Au milieu de vingt jets d'eau, un rocher se transforma en coquille qui s'ouvrit, et l'on en vit sortir une naïade dans le costume peu vêtu de son rôle. La Fontaine, dans une lettre à Maucroix, raconte ainsi

cette gracieuse apparition, qui fut accueillie par des murmures de surprise et de plaisir :

> D'abord, aux yeux de l'assemblée,
> Parut un rocher si bien fait
> Qu'on le crut rocher, en effet,
> Mais insensiblement se changeant en coquille,
> Il en sortit une nymphe gentille
> Qui ressemblait à la Béjart;
> Nymphe excellente en son art
> Et que pas une ne surpasse.

La ressemblance d'Armande Béjart avec sa sœur aînée donna lieu à bien des commentaires, mais, peu de jours après, à la seconde représentation des *Fâcheux*, qui eut lieu à Fontainebleau, on chantait un couplet, que le Recueil de Maurepas donne ainsi :

> Peut-on voir nymphe plus gentille
> Qu'estoit la Béjart l'autre jour ?
> Dès qu'on vit ouvrir sa coquille,
> Tout le monde crioit à l'entour :
> Voicy la mère d'Amour !

Depuis ce jour-là, les galants de la cour se mirent à la poursuite de la naïade à la coquille. Molière ne les découragea pas, en épousant.

276. — *Mademoiselle Molière. Comédie françoise.* 1662-1673. *Fr. Hillemacher sc.* 1857; d'après un portrait du temps, peint à l'huile, sous l'habit de Dircé. In-8.

Ce portrait a été gravé à l'eau-forte pour la *Galerie historique de la Troupe de Molière*, publ. par M. Hillemacher.

277. — MADEMOISELLE MOLIÈRE, à l'âge de 20 ans environ. Tiré du cabinet de M. de Soleirol. *Impr. Drouart à Paris.* Gravure à l'eau-forte. Gr. in-8.

Ce portrait a été gravé, pour l'ouvrage de Soleirol : *Molière et sa Troupe*, d'après un portrait peint à l'huile, de grandeur naturelle, représentant Armande Béjart dans le rôle de Dircé, une des nymphes qui figurent dans le prologue de la *Princesse d'Élide*.
On trouve, dans l'Inventaire de Molière, la description du costume même de la Princesse d'Élide, que jouait aussi Armande Béjart : « Une jupe de taffetas couleur citron, garnie de guipure ; huit corps de différentes garnitures et un petit corps en broderie et en argent fin, de l'habit de la *Princesse d'Élide* ; prisé vingt livres. » EUD. SOULIÉ, p. 279.

278. — Le même portrait, gravé à l'eau-forte. Pet. in-8.

Publié en tête d'une réimpression de la *Fameuse Comédienne* (Paris, Barraud, 1870, pet. in-8). On a fait différents tirages sur des papiers de luxe.

Une note manuscrite de Trallage, qui était instruit de beaucoup de particularités secrètes par ses rapports de famille avec le lieutenant de police La Reynie, semble confirmer en partie les désordres que le pamphlet de la *Fameuse Comédienne* impute à la femme de Molière :

« Les principaux (comédiens) débauchez ont esté ou sont encore :

« Le sieur Baron, grand joueur et satyre ordinaire des jolies femmes.

« La femme de Molière, entretenue à diverses fois par des gens de qualité, et séparée de son mary.

« Le sieur Champmeslé et sa femme, separez l'un de l'autre par leur débauche : la femme étoit grosse de son galant, et sa servante étoit grosse du sieur Champmeslé, en mesme temps. Il y auroit de quoy faire un gros livre de leurs aventures amoureuses. »

Selon l'auteur anonyme de la *Fameuse Comédienne*, Armande Béjart, mariée à Molière, avait des bontés pour l'abbé de Richelieu, qui lui donnait 4 pistoles par jour, « sans compter les habits et les regals qui étoient le par-dessus. » Tous les biographes ont crié à la calomnie. Il y a pourtant, dans le Registre de La Grange, un chiffre assez compromettant pour Mlle Molière. Chaque *visite* de la Troupe du Palais-Royal chez un prince ou un seigneur était payée 330 ou 320 livres, *prix fait*. Le 6 décembre 1661 : « Joué, chez M. l'abbé de Richelieu, l'*Escolle des maris*, 550 livres. » Molière n'était pas encore à cette École-là.

Bibliogr. moliér.; n° 1177.

279. PORTRAIT-MÉDAILLON, en buste, d'Armande Béjart. Gravé à l'eau-forte, par Launay; gravé sur acier par Rebel. Pet. in-8.

Ce portrait, qui figure sur le titre d'une réimpression de la *Fameuse Comédienne* (Paris, Barraud, 1870, pet. in-8), a été fait d'après une miniature, qui avait appartenu à M. P. de C***, conseiller à la Cour impériale et descendant d'une ancienne famille de Nimes. Il a été tiré à part sur différentes sortes de papier de luxe.

A la fin de la *Fameuse Comédienne,* on lit un quatrain qui prouve que la veuve de Molière était encore très-séduisante en 1677, à l'époque de son second mariage avec Guérin d'Étriché :

> Les Grâces et les Ris règnent sur son visage ;
> Elle a l'air tout charmant et l'esprit plein de feu.
> Elle avoit un mari d'esprit, qu'elle aimoit péu ;
> Elle en prend un de chair, qu'elle aime davantage.

280. M^me MOLIÈRE, née Béjart, dans le rôle d'Elmire du *Tartuffe*. En pied, debout, et de face; la tête de trois quarts tournée à droite. Signé *H^to L. Lith. de Delpech.* In-fol.

<small>N° 58 des *Costumes de théâtre de 1670 à 1820*, par H^te Lecomte. L'original de ce portrait n'est pas indiqué.</small>

281. MOLIÈRE ET SA FEMME, d'après un tableau de l'Exposition permanente de Londres, aquarelle. Gravure sur bois.

<small>A paru dans le *Journal illustré*, qui se publiait à Paris.</small>

282. Scènes (8) de la *Devineresse*, comédie de Thomas Corneille et de Doneau de Visé, représentée le 19 novembre 1679, et dans laquelle M^me Molière jouait un rôle. Gravures encadrant un Almanach pour l'année 1680. *A Paris, chez Claude Blageart, Court-neuve du Palais, au Dauphin.* In-fol.

<small>La veuve de Molière, qui avait épousé son camarade de théâtre, Guérin d'Étriché, en 1677, eut un grand succès dans le rôle de la Comtesse, et non, comme on l'a souvent répété, dans celui de M^me Jobin, qui fut joué par André Hubert, et ses toilettes même, quoique un peu trop étranges, furent acceptées et recommandées par la Mode. Ce prodigieux succès avait encouragé un éditeur d'estampes à lui faire les honneurs d'un Almanach historique.

L'Almanach de la Devineresse, dans lequel huit scènes de la comédie sont encadrées, avec légendes, au milieu d'une espèce de ronde du Sabbat, avait été annoncé, en ces termes, dans les derniers volumes du *Mercure galant* de 1679 : « La Muse de la Comédie est en haut, qui se divertit à voir plusieurs Esprits-folets sous différentes figures. Ils tiennent divers cartouches dans lesquels on voit toutes les scènes de spectacle de cette pièce. Les plus excellens peintres et les meilleurs graveurs ayant esté employez pour faire les dessins de cet ouvrage, et pour le graver, on n'en doit rien attendre que d'agréable et de curieux. »

Nous voyons, en outre, annoncé dans l'*Extraordinaire du Mercure galant* (édit. de Lyon, Thomas Amaulry, 1680, quartier de Janvier, tome IV), parmi les livres nouveaux du mois de février : « La Devineresse ou le Faux enchantement, par l'Autheur du Mercure galand (*sic*), 12, avec neuf figures, 35 sols. » Nous ne connaissons pas cette édition ni les figures qui l'accompagnaient.</small>

Il y avait deux ans et demi qu'Armande Béjart avait épousé son camarade de théâtre, Guérin d'Étriché, lorsqu'elle joua le rôle de la *Devineresse*. Son contrat de mariage est le dernier acte où elle figure comme veuve de Molière. Elle habitait alors dans l'île Notre-Dame, avec son futur époux. Voici l'extrait de cet acte de mariage, que Beffara avait découvert dans le registre de la paroisse de la Sainte-Chapelle basse de Paris : « Le lundi 31e jour de mai 1677, après les fiançailles et la publication de trois bans, je soussigné, curé de la paroisse de la Sainte-Chapelle de Paris, ay, en l'église de la basse Sainte-Chapelle, interrogé M. Isaac-François Guérin, officier du roy, fils de feu Charles Guérin et de Françoise de Bradane, ses père et mère, d'une part, et Gresinde Béjart, fille de feu Joseph Béjart et de Marie Hervé, ses père et mère défunts, et veuve de Jean Pocquelin, officier du roy, tous deux de cette paroisse ; et leur consentement mutuel par moi pris, les ay solennellement par paroles de présent conjoints en mariage, puis dit la messe des épousailles, en laquelle je leur ai donné la bénédiction nuptiale *(ces neuf derniers mots sont rayés)*, selon la forme de notre mère Sainte Eglise, le tout en présence des parens et amis, soussignés, assavoir de M. Jean-Baptiste Aubry, l'un des entrepreneurs du pavé de Paris, beau-frère de l'épousée, de plus en présence de mademoiselle Anne-Marie Martin, femme dudit sieur Aubry. » L'acte est signé : Izaac-François Guérin, Gresinde Béjart, Aubry, Anne Martin, etc. Dans cet acte de mariage, on a dissimulé le nom de *Molière* sous celui de *Jean Poquelin*, et le titre d'*officier du roi* cache la profession de comédien. Louis Béjart, qui vivait encore à cette époque, n'assista pas à un mariage qu'il désapprouvait sans doute ; quant à Geneviève Béjart, la dernière sœur d'Armande, elle n'existait plus alors, et son mari J.-B. Aubry n'avait pas attendu longtemps pour convoler en secondes noces.

Armande Béjart vécut, dit-on, très-honorablement avec son second mari, à qui elle donna un fils, mais elle ne paraît pas s'être montrée bonne mère à l'égard de la fille qui lui restait de son premier mariage et qu'elle aurait voulu tenir enfermée dans un couvent. Elle n'avait que 51 ans, quand elle quitta le théâtre en 1694 ; on ne l'y connaissait plus que sous le nom de M^{lle} Guérin. Son acte de décès, tiré des registres de Saint-Sulpice, nous apprend que « demoiselle Armande-Gresinde-Claire-Élisabeth Béjart, femme de M. François-Isaac Guérin, officier du roy, âgée de 55 ans », mourut, le 30 novembre 1700, « dans sa maison, rue de Touraine ».

VI

LES AMIS DE MOLIERE.

PORTRAITS DE SES MAITRES, DE SES CONDISCIPLES, DE SES AMIS INTIMES, DE SES COLLABORATEURS, DE SES LIBRAIRES, DE SES PROTECTEURS, etc.

NOTA. Nous n'avons pas songé à indiquer ici tous les portraits gravés de chaque personnage cité : ce qui eût dépassé le but que nous nous sommes proposé. Nous voulions seulement réunir, dans une espèce de galerie iconographique, les contemporains de Molière, qui ont été avec lui en rapport d'amitié ou de connaissance plus ou moins étroite; par conséquent, nous devions signaler de préférence les principaux portraits du temps.

283. PIERRE GASSENDI, célèbre savant et philosophe polygraphe, né en 1592, mort en 1655.
— *Cl. Mellan del. et sc.* In-4. — *Nanteuil.* 1658. In-fol.
— *L. Spirinx.* In-fol. — *J. Lubin.* In-fol. — *J. Lenfant.*
Tombeau de Gassendi, avec son buste et son épitaphe.

Molière, à l'âge de 17 ou 18 ans, au sortir du collège, fut admis à suivre les leçons de Gassendi, avec le prince de Conti, Hesnaut, François Bernier et Chapelle.

Gassendi était alors professeur de mathématiques au Collège-Royal, mais il ne professait la philosophie que chez lui, parce qu'il s'attaquait aux systèmes d'Aristote, malgré les défenses de l'Université de Paris. Molière s'est souvenu de la doctrine de son illustre maître, lorsqu'il se moque des docteurs aristotéliens et pyrrhoniens, qu'il met en scène sous les noms de Pancrace et de Marphurius, dans le *Mariage forcé*. Le P. Niceron raconte en ces termes (*Mém. pour servir à l'hist. des Hommes illustres,* tome III, p..225) l'admission de Cyrano parmi les jeunes gassendistes : « Ayant entendu parler du célèbre philosophe Gassendi, qui étoit pour lors précepteur du fameux Chapelle, et qui se faisoit un plaisir de donner des leçons non-seulement à son disciple, mais encore à Molière, à Bernier et à quelques autres jeunes gens, auxquels il avoit reconnu d'heureuses dispositions pour la philosophie, Cyrano, jeune homme vif et turbulent, voulut aussitôt entrer en société avec les disciples de Gassendi, et il fallut, bon gré, mal gré, l'y admettre, après qu'il eut intimidé par ses menaces le maître et les disciples, à qui d'ailleurs il fit connoître, par le brillant et les saillies de son esprit, qu'il n'étoit

pas indigne de cette faveur. » Tous les élèves de Gassendi se piquèrent de rendre hommage à son génie, en se proclamant gassendistes ; Cyrano commença un grand ouvrage de physique, qu'il n'acheva point, mais il disait, dans son *Voyage dans la Lune* : « J'ai fréquenté pareillement, en France, La Mothe le Vayer et Gassendi ; le second est un homme qui écrit autant en philosophe que le premier y vit. » Bernier publia un Abrégé de la Philosophie de Gassendi ; Chapelle fut toujours en correspondance avec son ancien précepteur ; Hesnaut et Molière s'exerçaient à traduire en vers français le poëme latin de Lucrèce.

284. FRANÇOIS DE LA MOTHE LE VAYER, savant et philosophe, membre de l'Académie française, précepteur de Monsieur frère du roi, né en 1588, mort en 1672.

— *Mellan del. et sc.* 1648. In-4. — *Nanteuil ad vivum delin. et sculpebat.* 1661. In-fol.

C'est à cet illustre savant que Molière adressa, en 1664, une lettre de condoléance, accompagnée d'un sonnet sur la mort prématurée de son fils unique, qui était aussi l'ami de Boileau, de Racine et de La Fontaine. On peut assurer que Molière dut beaucoup à la recommandation de La Mothe le Vayer, auprès du duc d'Orléans. Il nous paraît même probable que Molière, qui était un peu plus âgé que le fils de La Mothe le Vayer, lequel mourut à l'âge de 35 ans en 1664, avait assisté quelquefois, avec ce jeune homme, aux leçons que le précepteur de Monsieur, frère du roi, donnait au petit prince, qui put ainsi, dès son enfance, connaître Molière, dont il devait devenir plus tard le protecteur. La Mothe le Vayer, à qui Charles Beys adressait un sonnet laudatif dans le temps de l'Illustre Théâtre, avait l'esprit très-fin et très-gaulois, comme il l'avait prouvé, dans sa jeunesse, en composant neuf *Dialogues à l'imitation des Anciens*, sous le pseudonyme d'Orasius Tubero.

Bibliogr. moliér., n° 213.

285. CHAPELLE (Claude-Emmanuel Luillier, surnommé), né en 1626, mort en 1686.

— *C. Le Brun pinx. Ingouf Jun. sculp.* 1783. In-8.

Chapelle, condisciple de Molière aux leçons de Gassendi, fut son meilleur ami et son plus intime confident. Voy. dans ses Œuvres les deux lettres mêlées de vers, qu'il lui adressa de la campagne, et surtout l'admirable entretien qu'il eut avec lui, sur ses malheurs domestiques. Voy. la *Fameuse Comédienne*.

Nous ne possédons malheureusement qu'un bien petit nombre

de poésies de Chapelle, et celles qui sont venues jusqu'à nous ne contiennent qu'une pièce relative à Molière. C'est le récit d'un dîner au cabaret de la *Croix de Lorraine*, où Molière assistait ; il ne nous est pas indifférent de savoir quels étaient les convives :

> Ce fut à la *Croix de Lorraine*,
> Lieu propre à se rompre le cou,
> Tant la montée en est vilaine ;
> Surtout quand entre chien et loup
> On en sort, chantant *Mirdondaine*.
>
> Or là nous étions bien neuvaine
> De gens, valant tous peu ou prou...
>
> L'illustre chevalier *Qu'importe*
> Etoit vis à vis de la porte,
> Joignant le comte de Lignon,
> Homme à ne jamais dire non,
> Quelque rouge-bord qu'on lui porte.
>
> Après lui, l'abbé du Broussin,
> En chemise montrant son sein,
> Remplissoit dignement sa place,
> Et prenoit soin d'un seau de glace
> Qui rafraîchissoit notre vin.
>
> Molière, que bien connoissez,
> Et qui vous a si bien farcés,
> Messieurs les coquets et coquettes,
> Le suivoit, et buvoit assez,
> Pour, vers le soir, être en goguettes.
>
> Auprès de ce grand personnage,
> Un heureux hasard avoit mis
> Du Toc, d'entre nous le plus sage,
> Ravi de voir les beaux esprits
> Quitter Marais et marécage,
> Pour venir dans son voisinage
> Boire à l'autre bout de Paris.
>
> Quant à notre illustre et grand maître
> Le très-philosophe Barreaux,
> En ce moment il fit paroître
> Que les Anciens et les Nouveaux
> N'ont encore jamais vu naître
> Homme, qui sut si bien connoître
> La nature des bons morceaux.

Chapelle nomme encore le fils de François La Mothe le Vayer, précepteur de Monsieur, frère du roi, mais il oublie le neuvième convive, en regrettant Petitval, La Planche, Dampierre et Jonzac, qui manquaient à la fête.

Bibliogr. moliér., nᵒˢ 1166, 1167 et 1171.

286. François Bernier, philosophe et voyageur, né en 1625, mort en 1688.

— *Angelo Testa.* In-8.

Bernier avait été, avec Molière et Chapelle, l'élève de Gassendi; il partit, fort jeune, pour voyager dans l'Asie où il passa plus de vingt ans. Il avait étudié la médecine à Montpellier, mais il n'y était plus, quand Molière y arriva avec sa Troupe et y fit imprimer le *ballet des Incompatibles.* A son retour en France, en 1669, il retrouva les amis de sa jeunesse, Molière et Chapelle, qui le mirent en rapport avec Boileau, La Fontaine, etc. Bernier, qui s'occupait toujours de la philosophie de Gassendi, était un aimable convive qui savait un grand nombre de chansons bachiques, et qui les chantait à table. On doit supposer qu'il était du fameux souper d'Auteuil, où Molière fut le seul qui conserva sa raison. Voy. dans la Vie de Molière, par Bruzen de la Martinière (édit. des Œuvres, *Amst.,* 1735, tome I, p. 79), la curieuse anecdote sur Bernier, à son retour du Mogol, chez Molière.

287. Savinien de Cyrano Bergerac, littérateur et auteur dramatique, né vers 1619, mort en 1655.

— *Le Doyen sc.* In-8, avec quatre vers au bas.

Cyrano Bergerac, qui ne fut pas condisciple de Molière au Collége des Jésuites, suivit avec lui les leçons de Gassendi, qui l'avait pris en amitié. Voy., ci-dessus, le n° 283. Il était encore fort jeune, quand il fit jouer, on ne sait sur quel théâtre, sa comédie du *Pédant joué,* à laquelle, dit-on, Molière eut assez de part, pour en reprendre deux scènes, en disant : « Je prends mon bien où je le trouve. » Cette comédie étrange, mais si originale, avait été composée contre le célèbre pédant Jean Grangier, principal du Collége de Beauvais. « On dit qu'il (Cyrano) étoit encore en rhétorique, quand il fit le *Pédant joué.* » Voy. *Menagiana,* édit. de 1729, tome II, p. 22. « Une tradition même, qui expliquerait la réponse de Molière, auquel on reprochait de s'être approprié deux scènes de la comédie de Cyrano, pour les intercaler dans les *Fourberies de Scapin,* une tradition qui s'était peut-être transmise de bouche en bouche parmi les écoliers du Collége de Beauvais, donna à Molière une part d'auteur dans la composition de cette pièce. » Voy. la Notice historique sur Cyrano, en tête de l'*Histoire comique des états et empires de la Lune et du Soleil,* édit. du bibliophile Jacob, 1858, p. 16. On suppose que le *Pédant joué* et la tragédie d'*Agrippine* furent représentées sur l'Illustre Théâtre. Molière n'est pas nommé une seule fois dans les Œuvres de Cyrano, qui resta lié jusqu'à la mort avec le philosophe cartésien Jacques Rohault.

288. SCARAMOUCHE (Tiberio Fiorelli), comédien de la troupe italienne à Paris, né en 1608, mort en 1694.

— Ancienne gravure, *chez Basset* (H. 286mm. L. 212mm).

On lit ces vers, au bas de l'estampe :

> Voici l'ornement du théâtre.
> Celui que vous voyez a charmé les François.
> Il a fait le plaisir de plusieurs de nos rois,
> Parce que des Louis il étoit idolâtre.

Il est à peu près certain que Molière prit des leçons ou reçut des conseils de Scaramouche, dès ses débuts dramatiques. On sait, par Palaprat, que Molière, devenu directeur du théâtre du Petit-Bourbon et ensuite du théâtre du Palais-Royal, vivait en bonne confraternité avec les Comédiens italiens, qui jouaient alternativement sur la même scène que lui. « On peut dire de Scaramouche, qui ne paroît plus sur le théâtre : *Homo non periit, sed periit artifex*. C'étoit le plus parfait pantomime que nous ayons eu de nos jours. Molière, original françois, n'a jamais perdu une représentation de cet original italien. » Voy. *Menagiana*, édit. de 1693, p. 210.

Bibliogr. moliér., nos 230 et 1493.

289. LE MÊME.

— Scaramouche entrant au théâtre. Dessiné et gravé par Bonnart. (H. 217mm. L. 162mm.)

On lit ces vers, au bas de la gravure :

> Scaramouche est inimitable,
> Pour faire des sauts périlleux,
> Et quand il a le ventre à table,
> Il s'en acquitte aussi des mieux.

Voy. en tête de l'*Élomire hypocondre*, de Le Boulanger de Chalussay, la gravure de L. Veyen, qui représente *Scaramouche enseignant* et *Molière estudiant*. Cette gravure rare a été reproduite en fac-simile, par le procédé Dujardin, dans la réimpression d'*Élomire*, qui fait partie de la Collection moliéresque, publiée par J. Gay, à Genève, à Turin et à San Remo. Voy. plus haut, n° 44.

Bibliogr. moliér., n° 1159.

Scaramouche, qui se retira du théâtre dans les dernières années de sa vie, mourut à Paris le 6 octobre 1694. On lui fit, selon l'usage, des épitaphes en vers, les unes plaisantes, les autres tristes. Nous n'en citerons qu'une, laquelle paraît renfermer une épigramme contre la veuve de Molière, qui allait aussi quitter le théâtre :

> Las ! ce n'est pas dame Isabeau
> Qui gît dessous ce tombeau,

Ni quelque autre Sainte-Nitouche ;
C'est un comique sans pareil :
Comme le Ciel n'a qu'un soleil,
La Terre n'eut qu'un Scaramouche.

290. Le même.

— Scaramouche vieux ; dessiné et gravé par H. Bonnart. (H. 217mm L. 162mm.)

Au bas de l'estampe, des vers commençant ainsi :

« Quoiqu'il soit chargé d'un grand âge... »

Après la mort de Scaramouche, La Fontaine composa ce quatrain, qui fut mis au bas du portrait, gravé par Vermeulen :

Cet illustre comédien
De son art traça la carrière :
Il fut le maître de Molière
Et la Nature fut le sien.

Trallage, dans ses notes manuscrites, nous donne le vrai sens de ce quatrain : « Molière estimoit fort Scaramouche pour ses manières naturelles, et, le voyant jouer fort souvent, il lui a servi à former les meilleurs acteurs de sa troupe. »

On a tout lieu cependant de croire que Molière fut en délicatesse avec Scaramouche, à l'occasion de la pièce italienne : *Scaramouche ermite*, qui devait être une sorte de contrefaçon de *l'Imposteur*. « Finissons par le mot d'un grand Prince (le grand Condé), sur la comédie du *Tartuffe*, dit Molière dans la préface de cette pièce. Huit jours après qu'elle eut été défendue, on représenta devant la Cour une pièce intitulée *Scaramouche ermite* ; et le Roi, en sortant, dit au grand Prince, que je veux dire : « Je voudrois bien savoir
« pourquoi les gens qui se scandalisent si fort de la comédie de
« Molière ne disent mot de celle de Scaramouche. » A quoi le Prince répondit : « La raison de cela, c'est que la comédie de Scaramouche joue le Ciel et la religion, dont ces messieurs-là ne se soucient point, mais celle de Molière les joue eux-mêmes : c'est ce qu'ils ne peuvent souffrir. »

291. Josefo-Domenico Biancolelli, dit **Dominique**, comédien italien, célèbre dans les rôles d'Arlequin, né en 1649, mort en 1688.

— *Habert sc.*, d'après Ferdinand. In-fol.

On lit au bas ce quatrain :

Bologne est ma patrie et Paris mon séjour :
J'y règne avec éclat sur la scène comique.

> Harlequin sous le masque y cache Dominique,
> Qui réforme en riant et le Peuple et la Cour.

Dominique faisait partie de la troupe de Comédiens italiens que Mazarin fit venir à Paris en 1657. Il fut donc presque le camarade de Molière, depuis 1658 jusqu'à la mort de ce grand comique, qui l'appréciait beaucoup, comme acteur et comme homme. C'était un lettré, du meilleur ton, qui n'eût été déplacé nulle part et qui fréquentait la société des personnages les plus éminents et les plus sérieux. « Il était sérieux, studieux et très-instruit, » dit Saint-Simon, dans ses notes sur Dangeau. Le premier président de Harlay surtout faisait grand cas de lui. Ce fut peut-être pour ce joyeux comédien que Molière avait composé en français trois scènes d'*Arlequin empereur*.

Bibliogr. moliér., n° 286.

292. LE MÊME.

— *Arlequin*. Dessiné et gravé par H. Bonnart. In-4.

On lit, au bas, des vers commençant ainsi :

> « Avec son habit de folâtre... »

— Autre portrait. Gravé par Nicolas Bonnart. In-8.

On lit, au bas, des vers commençant ainsi :

> « Avec son habit de facquin.... »

— Autre. *Harlequin, comédien burlesque.*

Le manuscrit de Trallage nous a conservé un document curieux qui se rapporte à Dominique.

« Après la mort d'Arlequin (le lundi 2 août 1688), la Troupe italienne fut un mois sans jouer. Puis, elle fit apposer au coin des rues l'affiche suivante :

« Nous avons long-temps marqué notre déplaisir par notre silence, et nous le prolongerions encore, si l'appréhension de vous déplaire ne l'emportoit sur une douleur si légitime ; nous rouvrirons notre Théâtre mercredy prochain, premier jour de septembre 1688. Dans l'impossibilité de réparer la perte que nous avons faite, nous vous offrirons tout ce que notre application et nos soins nous ont pu fournir de meilleur. Apportez un peu d'indulgence et soyez persuadez que nous n'obmettrons rien de tout ce qui peut contribuer à votre plaisir.

« Payez trois louis d'or pour une loge basse, un écu pour les places aux loges basses, théâtre, amphithéâtre, et aux secondes loges ; vingt sols aux troisièmes, et quinze sols au parterre.

« Défenses sont faites exprès, par ordre du Roi, à toutes personnes, d'entrer sans payer. »

Voici des vers qui furent composés sur la mort de cet excellent comédien :

> Les Plaisirs le suivoient sans cesse.
> Il repandoit partout la joie et l'allégresse,
> Les Jeux avec les Ris naissoient devant ses pas ;
> On ne pouvoit parer les traits de sa satyre :
> Loin d'offenser personne, elle avoit des appas.
> Cependant il est mort, tout le monde en soupire.
> Qui l'eût jamais pensé, sans se désespérer,
> Que l'aimable Arlequin qui nous a fait tant rire,
> Dût si tôt nous faire pleurer !

293. JEAN-BAPTISTE TRISTAN L'HERMITE DE SOULIERS, chevalier, gentilhomme ordinaire de la chambre du Roi ; poëte, historien et généalogiste, mort vers 1670.

— *Emberson p. 1664. Sanson sc. 1667.* In-fol. — *Patigny del. et sc.* In-4, avec ornements et quatre vers.

Ce personnage, frère de François Tristan l'Hermite, l'auteur de la célèbre tragédie de *Marianne,* fut certainement un des compagnons et des amis de la jeunesse de Molière, malgré la différence d'âge qui devait exister entre eux ; car, dès 1639, lorsque Molière n'avait pas encore 19 ans, Jean-Baptiste Tristan l'Hermite avait fait jouer et imprimer, sous le nom de *sieur de Vozelle,* une tragédie, *la Chute de Phaéton,* qu'il dédiait à M. de Modène, son beau-frère, et, comme M. de Modène était l'amant de Madeleine Béjart, le sieur de Vozelle ou *Vauselle* se fit comédien dans la troupe des Béjart et suivit pendant un temps les pérégrinations de Molière en province. Il renonça sans doute au théâtre, parce qu'il reconnaissait que sa vocation n'était pas soutenue par le talent, et ses travaux de généalogiste lui firent abandonner la partie. Voy. la *Jeunesse de Molière,* par P. L. Jacob, bibliophile (*Paris, Adolphe Delahays,* 1858, in-12, p. 67). On doit s'étonner de ne pas même trouver le nom de Molière dans les *Mélanges de poésies héroïques et burlesques* du chevalier de l'Hermite (Paris, Guillaume Loyson, 1650, in-4).

294. CHARLES COYPEAU D'ASSOUCY, poëte et musicien, né en 1604, mort en 1679.

— *Michel Lasne f. ad ui* (vivum). In-4.

D'Assoucy, qui s'intitulait lui-même l'*empereur du Burlesque,* avait été fort lié avec Molière ; il le retrouva en Languedoc, avec sa Troupe, en 1656. Il a lui-même raconté cette rencontre, avec une touchante expression de reconnaissance, dans ses *Aventures* (Paris, Audinet, 1677, 2 vol. in-12). Après la mort de Molière, il

eut le courage de le défendre contre les ennemis qui outrageaient sa mémoire. Il dit, dans l'épître dédicatoire de l'*Ombre de Molière*, au duc de St-Aignan, que Molière eut plus de talent pour se faire des envieux que pour acquérir des amis : « Il fut toujours cependant mon ami, ajoute-t-il, et si, sur la fin de ses jours, il cessa de l'être, ce fut sa faute et non la mienne. »

Bibliogr. moliér., nos 1094 et 1201.

Dans ses *Rimes redoublées*, qui parurent du vivant de Molière (*Paris, Cl. Nego*, 1671, pet. in-12), il avait rendu cet hommage de gratitude et d'admiration à son ancien ami :

> Malgré le malin détracteur (Chapelle),
> J'ai toujours été serviteur
> De l'incomparable Molière,
> Et son plus grand admirateur,
> Car sur l'un et l'autre hémisphère
> Onc ne fut si galant auteur.
> Tu m'en crois bien, ami lecteur;
> Pour moi, je l'aime et le révère,
> Oui, sans doute, et de tout mon cœur.
> Il est vrai qu'il ne m'aime guère !..
> Que voulez-vous ? C'est un malheur.
> L'abondance fuit la misère,
> Et le petit et pauvre hère
> Ne cadre point à gros seigneur.

295. Pierre de Boissat, vice-bailli de Vienne, de l'Académie française, né en 1603, mort en 1662.

— Portrait, dessin au crayon rouge, dans le cabinet de Fevret de Fontette, en 1778.

Ce fut à Vienne en Dauphiné, vers 1647, que Molière fit connaissance avec Boissat, qui devint son ami. « Boissat lui témoignait beaucoup d'estime, raconte Chorier dans la *Vie de Boissat*. Quelque pièce que Molière dût jouer, Boissat voulait se trouver au nombre des spectateurs. Il voulait aussi que cet homme distingué dans son art prît place à sa table. »

Bibliogr. moliér., n° 1070.

296. Nicolas Boileau-Despréaux, poëte et littérateur, membre de l'Académie française, né en 1636, mort en 1711.

— *Fran. de Troy pinxit. P. Drevet sculpsit.* In-fol. — *Hyac. Rigaud pinxit. Petr. Drevet scul.*, 1706. In-fol.

Boileau fut toujours le plus grand admirateur et le plus grand

ami de Molière. Voy. ses Stances à Molière et la seconde Satire, qui lui est également adressée.

Bibliogr. moliér., n° 1192.

Quatre ans après la mort de Molière, Boileau réconcilia Racine avec la mémoire de ce grand homme, en glissant ces beaux vers, avec la plus délicate intention, dans une épitre qu'il adressait à l'auteur de *Phèdre*, injustement attaqué par la cabale des partisans de Pradon :

>Avant qu'un peu de terre, obtenu par prière,
>Pour jamais sous la tombe eût enfermé Molière,
>Mille de ces beaux traits, aujourd'hui si vantés,
>Furent des sots esprits à nos yeux rebutés.
>L'Ignorance et l'Erreur, à ses naissantes pièces,
>En habits de marquis, en robes de comtesses,
>Venoient, pour diffamer son chef-d'œuvre nouveau,
>Et secouoient la tête à l'endroit le plus beau.
>Le Commandeur vouloit la scène plus exacte ;
>Le Vicomte indigné sortoit au second acte.
>L'un, défenseur zélé des bigots mis en jeu,
>Pour prix de ses bons mots, le condamnoit au feu ;
>L'autre, fougueux marquis, en déclarant la guerre,
>Vouloit venger la Cour immolée au Parterre.
>Mais, sitôt que d'un trait de ses fatales mains
>La Parque l'eut rayé du nombre des humains,
>On reconnut le prix de sa Muse éclipsée :
>L'aimable Comédie, avec lui terrassée,
>En vain d'un coup si rude espéra revenir
>Et sur ses brodequins ne put plus se tenir.
>Tel fut chez nous le sort du Théâtre comique.

297. JEAN RACINE, membre de l'Académie française, né en 1639, mort en 1699.

— *Edelinck*, d'après Santerre, 1699. In-fol. Cette estampe a deux états : dans le 1er, le nom de Racine est précédé de la particule nobiliaire *de*, qui a été supprimée dans le second état. — *Desrochers*, 1701. In-8. — *Daullé sc.* 1752. In-fol.

Voy., dans l'*Hist. de la Vie de Molière*, par Taschereau (3e édit., in-12, p. 22 et suiv.), l'origine de la brouille de Racine avec son généreux ami. Racine, qui avait fait acte d'ingratitude à l'égard de Molière, l'accusa d'avoir composé sous le nom de Subligny la comédie de la *Folle querelle*, représentée, il est vrai, sur le théâtre du Palais-Royal, et qui n'était qu'une parodie d'*Andromaque*. Les deux anciens amis ne se réconcilièrent pas, mais on peut affirmer qu'ils restèrent vis-à-vis l'un de l'autre dans les termes d'une estime réciproque et d'une froide politesse. Quand la *Fameuse comédienne*

parut, on l'attribua généralement à Racine, mais le ton de l'ouvrage et surtout le caractère du style donnèrent lieu de l'attribuer plus justement à La Fontaine. Le président Bouhier le dit positivement dans sa correspondance inédite avec l'abbé d'Olivet.

Voici en quels termes La Grange a constaté, dans son Registre, l'origine de la brouille de Molière avec Racine : « Vendredi 4 décembre (1665), première représentation du *Grand Alexandre et de Porus*, pièce nouvelle de Racine. » — « Vendredi, 18 décembre. Ce jour, la Troupe fut surprise que la même pièce d'Alexandre fût jouée sur le théâtre de l'Hôtel de Bourgogne. Comme la chose s'étoit faite de complot avec M. Racine, la Troupe ne crut pas devoir des parts d'auteur audit M. Racine, qui en usoit si mal que d'avoir donné et fait apprendre la pièce aux autres Comédiens. Lesdites parts d'auteur furent réparties, et chacun des acteurs eut pour sa part 47 livres. » Il sortit de là sans doute un procès entre Racine et les Comédiens du Roi, mais on n'en a pas encore retrouvé les pièces.

298. JEAN DE LA FONTAINE, membre de l'Académie française, né en 1621, mort en 1695.

— *Edelinck sc.* In-fol. — *Fiquet.* D'après H. Rigaud. Portrait dans un ovale sur un piédestal, avec un bas-relief représentant la fable du Loup et l'Agneau. Cette estampe a trois ou quatre états, dont le 1er est avant le nom de l'artiste.

La Fontaine fut le plus fidèle ami de Molière, qui l'aimait sincèrement et qui lui reconnaissait un génie supérieur à ceux de tous ses amis. « Nos beaux esprits ont beau se trémousser, dit-il un soir après un souper chez La Fontaine : ils n'effaceront pas le Bonhomme. » Les relations de ces deux grands hommes sont soigneusement mentionnées dans l'*Hist. de la vie de La Fontaine*, par Walckenaer, et dans l'*Hist. de la vie de Molière*, par Taschereau. La dernière preuve d'affection donnée par La Fontaine à Molière est la touchante et glorieuse épitaphe, qu'il composa pour être gravée sur la tombe de l'illustre poëte dramatique :

> Sous ce tombeau gisent Plaute et Térence,
> Et cependant le seul Molière y gît.
> Leurs trois talents ne formoient qu'un esprit,
> Dont le bel art réjouissoit la France.
> Ils sont partis, et j'ai peu d'espérance
> De les revoir Malgré tous nos efforts,
> Pour un long temps, selon toute apparence,
> Térence et Plaute et Molière sont morts.

299. Pierre du Ryer, auteur dramatique et savant traducteur, membre de l'Académie française, né en 1605, mort en 1658.

— *P. G. Cossard del. pint. G. Dup. sc.* Dans un ovale d'architecture. In-18.

Duryer, qu'on appelait le *Bonhomme Duryer*, quoiqu'il eût à peine cinquante ans, à cause de l'indigence dans laquelle il était tombé, fut certainement un des amis de Molière, qui avait peut-être fait jouer quelques-unes de ses anciennes pièces à l'Illustre Théâtre, car, dans l'Inventaire après décès de Molière, on retrouve les traductions de Duryer, en exemplaires de dédicace, celles des *Métamorphoses* d'Ovide, d'Hérodote, des *Décades* de Tite-Live, etc. Voy. sur la Bibliothèque de Molière les *Dissertations bibliographiques* du bibliophile Jacob, pp. 277 et suiv.

Bibliogr. moliér., n° 1422.

300. Pierre Corneille, membre de l'Académie française, né en 1606, mort en 1684.

— *M. Lasne del. et sc.* 1643. In-4. — *L. Cossin, d'après F. Sicre,* 1683. In-fol. — *Jac. Lubin sculp.* In-fol. — *A. Paillot ad vivum del.* 1663. — *P. Lebrun p. Cochin del. E. Fiquet s.* 1766. In-4. — *P. Lebrun p. Fiquet sc.* Dans un ovale, avec ornements. In-8.

On a lieu d'être surpris que le grand Corneille, à qui Molière avait rendu tant de services, depuis qu'on représentait les pièces de son répertoire à l'*Illustre Théâtre*, n'ait pas fait acte d'amitié et d'admiration à l'égard de Molière, dans quelque poésie ou dans quelque lettre. L'exemplaire d'*Andromède*, sur lequel se trouve la distribution des rôles pour la Troupe des Béjart, prouve que Molière jouait lui-même dans les tragédies de P. Corneille. C'est au théâtre du Palais-Royal que parurent pour la première fois l'*Attila* et la *Bérénice*, de Corneille : on lui donna, après chacune de ces tragédies, la somme de 2,000 livres, « prix fait », dit le Registre de La Grange; somme considérable à cette époque pour des droits d'auteur.

Bibliogr. moliér., n° 1647.

Voici un éloge de P. Corneille, que François de Callières, l'ami de Chapelle, a inséré parmi les Éloges en vers, qui sont imprimés à la suite de son ouvrage intitulé : *De la science du monde et des connaissances utiles à la conduite de la vie* (Paris, Est. Ganeau, 1717, in-12, p. 233) :

> Héros du Théatre françois,
> Tu peignis les héros de Rome
> Plus grands qu'ils n'étoient autrefois,
> Et les mis audessus de l'homme.
> Tu fus quelquefois inégal,
> Mais dans ta manière de peindre,
> Corneille, nul ne peut atteindre
> A ton génie original.

La plus grande réputation littéraire du xviie siècle fut celle de Corneille. « Elle ne s'est pas seulement répandue en France, dit Trallage dans ses notes manuscrites, mais aussi par toute l'Europe, et l'on en peut donner pour une preuve convaincante un Cabinet de pièces de rapport, fait à Florence, qui a été vu de tout Paris et dont on avoit fait présent au cardinal Mazarin. Entre les divers ornemens qu'on y avoit employez pour l'enrichir, on voyoit aux quatre coins les médailles ou portraits des quatre plus grands poëtes qui ayent jamais paru dans le monde, deux anciens et deux modernes, sçavoir Homère et Virgile, le Tasse et Corneille. » Personne, à cette époque, n'aurait osé dire ou faire entendre que Molière était digne d'être placé au même rang.

301. THOMAS CORNEILLE, poëte, membre de l'Académie française, né en 1625, mort en 1709.

— *Mignard p. Thomassin sc.* 1700. In-fol. — *Desrochers.* In-8. — *P. Mignard pinx. Dupin scul.* In-4. (Collection d'Odieuvre.)

Plusieurs historiens ont prétendu, sans aucune raison valable, que Thomas Corneille s'était brouillé avec Molière, à l'occasion de trois vers de l'*École des femmes,* dans lesquels Arnolphe cite le fait d'un paysan, qui, voulant s'anoblir, avait entouré son champ d'un fossé *et de Monsieur de l'Ile il prit le nom pompeux.* Or, Thomas Corneille, pour se distinguer de son frère, se qualifiait du nom de M. de l'Isle. Le motif de la brouille paraissait donc assez plausible, car certainement la critique s'attaquait à cette espèce d'usurpation de noblesse. Nous avons découvert que Molière, en effet, avait visé, dans sa critique, non pas Thomas Corneille, mais un avocat au Parlement, nommé Louis Bertelin, sieur de Lisle, à qui Madeleine Béjart avait prêté, pendant ses voyages dans le midi de la France, une somme assez importante, qu'elle ne put jamais se faire rembourser. Il est vrai que, du vivant de Molière, Thomas Corneille faisait représenter toutes ses pièces au théâtre de l'Hôtel de Bourgogne et qu'il n'en eut pas une seule jouée au théâtre du Palais-Royal, où son frère donna plusieurs tragédies nouvelles ; mais ce n'est pas là une preuve de mésintelligence entre lui et Molière, d'autant plus qu'ils se trouvaient souvent ensemble chez Pierre Corneille et chez

leurs amis communs. On sait que Thomas Corneille arrangea et mit en vers *le Festin de pierre*, de Molière, mais ce fut en vertu d'un traité conclu avec la veuve de l'auteur, qui l'avait chargé spécialement de ce travail.

Bibliogr. moliér., n° 517.

302. Charles Chevillet, sieur de Champmeslé, mort en 1701.

— *Louis Lasalle. Imp. lith. de J. Caboche et Cie*. In-8.

Publié dans le *Monde dramatique*, tome IV. Ce portrait ne nous paraît pas très-authentique.

Champmeslé, l'ami et le collaborateur de La Fontaine, était certainement l'ami de Molière. Taschereau (5e édit. de l'*Hist. de la vie et des Œuvres de Molière*, p. 170) rapporte une anecdote qui prouve que Molière et Champmeslé étaient sur le pied de la familiarité la plus amicale, celle qui a toujours régnée entre les comédiens, sinon entre les auteurs. On représenta, en 1667, sur le théâtre du Palais-Royal, *Délie*, pastorale en cinq actes et en vers, qui fut attribuée à de Visé et qui parut imprimée sous son nom, avec une dédicace au Roy (*Paris, Jean Ribou*, 1667, in-12). Cette pièce, qui renferme des scènes charmantes et des détails exquis, n'était pas de l'auteur putatif, mais bien de La Fontaine et de son *compaing* Champmeslé. Voilà pourquoi on la trouve imprimée dans les Œuvres de ce dernier, qui fut souvent le prête-nom de son ami.

303. Raymond Poisson, auteur dramatique et comédien de l'Hôtel de Bourgogne, mort en 1690.

— Portrait peint, en buste.

Ce portrait faisait partie de la Galerie théâtrale de Soleirol. Voy. le Catal. de 1861.

Poisson avait couru la province comme Molière et l'y avait sans doute rencontré ; il parut à l'Hôtel de Bourgogne dès 1653, et il y resta jusqu'à sa retraite en 1685. Il n'en fut pas moins en très-bons termes avec Molière, qui ne l'attaqua point dans l'*Impromptu de Versailles*, et qui se trouvait souvent avec lui à la Cour, car Louis XIV et les grands seigneurs faisaient beaucoup cas de ce comédien, qui, malgré sa profession, avait toujours vécu dans la bonne compagnie. Il faisait imprimer ses pièces chez les libraires de Molière, Gabriel Quinet et Jean Ribou ; il disait de ce dernier dans la dédicace de son *Poëte basque*, en 1668 : « Ce libraire est fort généreux et est assurément le meilleur de mes amis. » Les ambassadeurs moscovites qui vinrent à la cour de Louis XIV, en 1667, furent invités, par le roi, à honorer de leur présence une représentation de Molière, mais ils n'allèrent pas au théâtre de l'Hôtel de Bourgogne.

Les comédiens de ce théâtre prièrent Poisson de composer à ce sujet une farce de circonstance, sous ce titre, les *Faux Moscovites*. Poisson fit la pièce qui fut jouée avec un succès de fou rire, mais il s'abstint de faire la moindre allusion malveillante à Molière, qui l'estimait comme acteur plus que comme auteur. Poisson avait inventé le type des Crispin, et il jouait merveilleusement ce rôle de valet bravache et insolent, qui n'était qu'une transformation de l'Espagnol et du Capitan de l'ancien théâtre français.

304. LE MÊME.

— *Netscher p. Edelinck sculp.* 1682. Gr. in-fol. Avec huit vers au bas de la pl. Cette estampe a quatre différents états.

Ce n'est qu'après la mort de Molière, que Paul Poisson, fils de Raymond, épousa la fille de Du Croisy, qui, quoiqu'elle fût bien jeune alors, avait fait partie de la Troupe du Palais-Royal. Les leçons du père et du fils ne réussirent pas à faire de cette belle et spirituelle personne une comédienne supportable. Trallage, dans ses notes manuscrites, dit que « elle avoit souvent de la peine à éviter les sifflets du parterre ».

305. ROBERT VINOT, composeur de sauces.

— *B. Moncornet excudit.* Portrait gravé, ovale.

Les historiens et les commentateurs de Molière ont cherché quel pouvait être ce Vinot, qui fut, avec La Grange, l'éditeur des Œuvres de Molière, publiées en 1682. Nous proposons de le reconnaître dans ce Robert Vinot, composeur de sauces, c'est-à-dire saucier-vinaigrier, qui devait être un personnage important dans le commerce et dans la bourgeoisie de Paris, puisqu'il fit graver et publier son portrait par B. Moncornet. La corporation des vinaigriers était alors très-riche et très-considérée. Ce Vinot, composeur de sauces, est nommé, dans une mazarinade en vers, *le Ministre d'Estat flambé* :

> Et Vinot n'a plus de quoy frire.

Boursault le cite aussi, avec d'illustres personnages, dans la scène vii° du *Médecin volant,* imprimée en 1661 :

> Robert Vinot, Scipion l'Africain,
> Jodelet, Mascarille, Aristote, Lucain.

Voy. les *Contemporains de Molière,* par Victor Fournel (Paris, Firmin Didot, 1863. In-8, tome 1er, p. 118).

Cependant Trallage, dans ses notes manuscrites, nomme *Vivot,* et non *Vinot,* comme un des meilleurs amis de Molière. Il ajoute

même que ce Vivot savait par cœur la plupart des comédies de son illustre ami.

Il faut donc choisir entre *Vinot* et *Vivot*. Je puis encore citer à l'appui de ce dernier un sixain adressé *à Monsieur Vivot*, par le sieur de Pinchesne dans les *Additions de quelques pièces nouvelles faites depuis l'impression des premières*, sans date, in-4 de 42 pp. (Œuvres meslées du sieur de Pinchesne, dédiées à Monseigneur le duc de Montaüsier. *Paris, André Cramoisy*, 1672, in-4) :

> Reçoy, fidèle amy Vivot,
> A la divine sœur de nos Muses dévot,
> Ces nouveaux sonnets, que la mienne
> Voulut depuis peu mettre au jour :
> Et souffre qu'elle t'entretienne
> Des grands Héros de nostre Cour.

306. JACQUES ROHAULT, philosophe, né en 1620, mort en 1675.

— *Desrochers*. In-8.

Jacques Rohault était, en 1668, un des plus anciens amis de Molière ; il est probable que leur liaison remontait au temps du collége. Lorsque Molière, touché des embarras pécuniaires de son père, imagine, pour ménager la susceptibilité du vieillard, de lui faire trouver un prêt d'argent, dont il fournirait lui-même les fonds, c'est son ami Jacques Rouhault qu'il met dans sa confidence et qu'il charge de prêter, en son privé nom, à Jean Poquelin, une somme de dix mille livres. Voy. les *Recherches sur Molière*, par Eud. Soulié, p. 65. On voit, dans l'Inventaire posthume de Molière, l'exemplaire du *Traité de physique*, que son ami lui avait offert *ex dono autoris*. Il est donc impossible que Molière ait eu la pensée de se moquer de Jacques Rohault, comme on l'a supposé, en le prenant pour type du Maitre de philosophie dans le *Bourgeois gentilhomme*.

307. TOUSSAINT ROSE, secrétaire du cabinet du roi, président en la Chambre des Comptes en 1684 ; mort en 1701.

— *R. Lochon*, 1660. In-fol. — *Landry*, d'après S. Gribelin, 1665. In-fol.

« Nous aurions pu citer, dans le nombre des personnes que Molière fréquentait, dit Taschereau, le président Rose, également lié avec Despréaux et Racine. » Voy. dans l'*Histoire de la Vie de Molière*, 3ᵉ édit., p. 111, l'anecdote relative à la chanson de Sganarelle, du *Médecin malgré lui*.

308. MICHEL DE MAROLLES, abbé de Villeloin, fécond traducteur et *curieux* passionné, né en 1600, mort en 1681.

— *Mellan,* 1648. In-4.— *Nanteuil del. et sc.* 1657. In-fol.

On a tout lieu de croire qu'il était lié avec Molière, puisque c'est le seul auteur contemporain qui ait parlé en détail de la traduction de *Lucrèce*, en prose et en vers, que le célèbre comique avait composée et que le libraire Cl. Barbin devait publier après la mort de l'auteur (voy. dans l'*Hist. de la Vie de Molière*, par Taschereau, 5ᵉ édit., in-8, p. 108). C'est là tout ce qu'on sait de cette traduction, aujourd'hui perdue, que Michel de Marolles a eue certainement sous les yeux. L'abbé de Villeloin avait beaucoup de prédilection pour les Œuvres de théâtre, surtout pour les ballets. Ménage rapporte, dans le *Menagiana,* qu'il avait entendu Molière lire trois actes du *Tartuffe*, chez M. de Montmor, « où se trouvèrent aussi M. Chapelain, M. l'abbé de Marolles, et quelques autres personnes ».

309. JEAN CHAPELAIN, de l'Académie française, né en 1595, mort en 1674.

— *Nanteuil del. et sc.* 1655. In-fol.

Une anecdote du *Menagiana* nous apprend que Chapelain, loin de garder rancune à Molière, après la représentation des *Précieuses ridicules,* où l'hôtel de Rambouillet était bien un peu en cause, applaudit franchement au succès de l'auteur. On voit, en effet, dans sa correspondance (encore inédite), qu'il avait beaucoup d'estime pour Molière. Il le recommanda, dans les Notes qu'il fournit à Colbert sur les savants et les lettrés qui méritaient d'être pensionnés par Louis XIV. Il avait placé Molière immédiatement après Corneille, avec cette mention : « Au sieur Molière, excellent poëte comique, mille livres. » « En ce même temps (1663), dit La Grange. M. de Molière a reçu pension du roi, en qualité de bel esprit, et a été couché sur l'État pour la somme de 1000 livres; sur quoi il fit un *Remerciement* en vers pour Sa Majesté. »

Bibliogr. moliér., n° 212.

310. PIERRE LE MOINE, jésuite, poëte, né en 1602, mort en 1671.

— *Ingouf junior sculp.* Dans un ovale d'architecture. 1782. In-18.

Le P. Lemoine se trouvait à Rouen, et dans l'intimité de Pierre Corneille, lorsque Molière passa, par cette ville, avec la Troupe des Béjart et de Dufresne, pour y *faire la comédie.* Il avait été régent au

Collége de Clermont, il y avait connu Molière, il était poëte et grand poëte : il fut donc tout naturellement en rapport avec l'ancien élève des jésuites, avec l'auteur dramatique, avec le comédien, qui s'était fait remarquer et apprécier par Corneille, quand il jouait les tragédies de ce grand homme sur l'Illustre Théâtre.

Le Père Lemoine, qui avait été, comme nous le supposons, régent d'une des classes d'humanités, dans laquelle se trouvait Molière, au Collége de Clermont, adressa au prince de Conti une Élégie « sur sa sortie du Collége de Clermont, après ses études achevées ». Voy. les *Poésies* du P. Pierre Lemoine, de la Compagnie de Jésus. *Paris, Augustin Courbé*, 1650, in-4, p. 263 et suiv. Dans cette Élégie, une des Muses, *la plus belle des sœurs comme la plus discrète*, la Poésie sans doute, dit au jeune condisciple de Molière :

> Il te peut souvenir avec quelle tendresse
> J'ai gouverné tes pas, j'ai conduit ta jeunesse ;
> Ta gloire et tes vertus me seront de mes soins
> D'éternels argumens et d'illustres témoins.
> J'ay fait en ces vertus, j'ay fait en cette gloire
> Ce que fait le sculpteur en l'image d'ivoire :
> La matière en est riche, elle est née avec toy,
> Mais la forme est de l'art, et cet art est de moy.

311. JEAN PALAPRAT, auteur comique et poëte, né en 1650, mort en 1721.

— *Gravé par R. Delvaux.* 1786. On lit, au bas : « Ce Pt n'avait pas encore été gravé. » In-18.

Palaprat raconte lui-même, dans la préface de ses Œuvres, édit. de 1712, comment il fut admis à vivre en pleine intimité avec Molière et les Comédiens de la Troupe italienne. Voici ce passage précieux, qui n'a pas encore été cité : « Ce grand comédien, et mille fois encore plus grand auteur, vivoit d'une étroite familiarité avec les Italiens, parce qu'ils étoient bons acteurs et honnêtes gens : il y en avoit toujours deux ou trois à nos soupers. Molière en étoit souvent aussi, mais non pas aussi souvent que nous le souhaitions, et mademoiselle Molière encore moins souvent que lui ; mais nous avions toujours fort régulièrement plusieurs *virtuosi* (je puis me servir de cette expression dans la maison d'un Italien), et ces *virtuosi* étoient les gens de Paris les plus initiez dans les anciens mystères de la Comédie Françoise, les plus sçavans dans ses annales et qui avoient fouillé le plus avant dans les Archives de l'Hôtel de Bourgogne et du Marais. Ils nous entretenoient des vieux comiques, de Turlupin, Gautier Garguille, Gorgibus, Crivello, Spinette, du Docteur, du Capitan, Jodelet, Gros René, etc. Ce dernier florissoit plus que jamais ; c'étoit le nom de théâtre ordinaire, sous lequel le fameux Poisson brilloit tant à l'Hôtel de Bourgogne.

Quoique Molière eût en lui un redoutable rival, il étoit trop au-dessus de la basse jalousie pour n'entendre pas volontiers les louanges qu'on lui donnoit; et il me semble fort (sans oser pourtant l'assurer, après quarante ans) d'avoir ouï dire à Molière, en parlant avec Dominico, de Poisson, qu'il auroit donné toutes choses au monde pour avoir le naturel de ce grand comédien. Ce fut donc dans ces soupers, que j'appris une espèce de suite chronologique de comiques jusqu'aux Sganarelle, qui ont été le personnage favori de Molière, quand il ne s'est pas jetté dans les grands rôles à manteau, et dans le noble et haut comique de l'*Ecole des femmes*, des *Femmes sçavantes*, de *Tartuffe*, de l'*Avare*, du *Misanthrope*, etc. »

Bibliogr. moliér., n° 1493.

312. JEAN LE ROYER, SIEUR DE PRADE, poëte et historien, né en 1624.

— *Fr. Picart.* In-8. Il est représenté à l'âge de 47 ans.

Molière s'était rencontré en Languedoc avec ce savant bel-esprit, qui se trouvait en relation d'études et d'amitié avec Ch. Beys et J.-B. Tristan l'Hermite, sieur de Souliers et de Vauselle. Ils se lièrent ensemble dès cette époque, et Molière fit représenter, en 1661, sur le théâtre du Palais-Royal, *Arsace, roi des Parthes*, tragédie du sieur de Prade, qui avait fait imprimer déjà deux tragédies.

Ce poëte s'est montré peu reconnaissant pour Molière, qu'il ne nomme pas même dans ses Œuvres poétiques (Paris, Nic. et Jean de la Coste, 1650, in-4).

313. DOMINIQUE BOUHOURS, savant jésuite, né en 1628, mort en 1702.

— *B. Bonvicini.* In-4. — *Et. Desrochers.* In-8. — *Habert*, d'après Jouvenet. In-fol.

Le P. Bouhours, qui avait peut-être connu le jeune Poquelin au Collége de Clermont, bien qu'il y eût entre eux une légère différence d'âge, se montra toujours le partisan et l'admirateur de Molière. C'était pourtant un jésuite, mais un jésuite lettré, bel esprit, homme de goût et homme de bonne société. Ménage, qui fut en querelle avec lui, après la publication des *Doutes sur la Langue françoise, proposés par le P. Bouhours à MM. de l'Académie*, disait avec dédain : « Le P. Bouhours était un petit régent de troisième, mais depuis sept ou huit ans il s'est érigé en précieux, en lisant Voiture et Sarrasin, Molière et Despréaux, et en visitant les dames et les cavaliers. » Bouhours, quoique jésuite et précepteur des fils de Colbert, ne cacha pas qu'il était l'auteur de cette noble épitaphe de Molière :

> Tu réformas et la Ville et la Cour,
> Mais quelle en fut la récompense ?
> Les François rougiront un jour
> De leur peu de reconnoissance.
> Il leur fallut un comédien,
> Qui mit, à les polir, sa gloire et son étude.
> Mais, Molière, à ta gloire il ne manqueroit rien,
> Si, parmi les défauts que tu peignis si bien,
> Tu les avois repris de leur ingratitude.

314. PAUL PELLISSON FONTANIER, poëte et littérateur, membre de l'Académie française, secrétaire et favori de Fouquet, né en 1624, mort en 1693.

— *G. Edelinck*, 1695. In-fol.

Pellisson, qui était le secrétaire intime de Fouquet et aussi le secrétaire de ses commandements, avait aidé sans doute à bien disposer le surintendant en faveur de Molière. La Fontaine, le protégé de Pellisson et le pensionnaire de Fouquet, n'avait pas été sans doute étranger à l'accueil bienveillant que Molière trouvait au château de Vaux, après avoir été appelé plus d'une fois *en visite*, avec sa Troupe, à l'hôtel du magnifique et libéral ministre. Pellisson fut tout d'abord le collaborateur de Molière pour la représentation des *Fâcheux*, puisqu'il composa le prologue en vers de cette comédie, prologue que la jeune Armande Béjart, costumée en naïade, prononça, d'un air héroïque, dans la mémorable Fête de Vaux. La Fontaine, en racontant les merveilles de cette Fête, dans une lettre à son ami Maucroix, parle de la pièce de Molière en ces termes :

> C'est un ouvrage de Molière :
> Cet écrivain, par sa manière,
> Charme à présent toute la Cour...
> J'en suis ravi, car c'est mon homme.
> Te souvient-il bien qu'autrefois
> Nous avons conclu d'une voix
> Qu'il alloit ramener en France
> Le bon goût et l'air de Térence ?

315. PIERRE RICHELET, auteur du fameux *Dictionnaire de la Langue françoise*, grammairien et traducteur, mort en 1698, âgé de 74 ans.

— *Vivien p. J. Langlois sc.* In-8. — *Thomassin*, 1698. In-8.

On peut classer Pierre Richelet parmi les amis de Molière, puisqu'il ne parle de lui et de ses ouvrages qu'avec éloge, ou du moins avec bienveillance, non-seulement dans le *Dictionnaire* (« Molière, dit-il, a fait une excellente comédie du *Misanthrope* »),

où il a donné carrière à son humeur caustique contre un grand nombre de ses contemporains, mais encore dans son *Traité de Versification françoise,* et dans ses notes sur *Les plus belles Lettres de la langue françoise.* Molière, sans doute, lui avait rendu service, en se moquant de Cordemoy dans le *Bourgeois gentilhomme,* lorsque Richelet, proposé pour être sous-précepteur du Dauphin, se trouva en concurrence avec Cordemoy, qui fut nommé, à sa place, lecteur ordinaire de ce jeune prince, grâce à la protection de Bossuet. Richelet obtint seulement une place inférieure de maître de langue française, dans la maison de Monseigneur. Richelet, à l'article COMÉDIEN, cite cette épitaphe de Molière, *Fameux comédien,* épitaphe dont l'auteur n'est pas connu :

> Passant, ici repose un qu'on dit être mort.
> Je ne sais s'il l'est ou s'il dort :
> Sa maladie imaginaire
> Ne peut pas l'avoir fait mourir.
> C'est un tour qu'il fait à plaisir,
> Car il aimoit à contrefaire.
> C'étoit un grand comédien.
> Quoi qu'il en soit, ci gît Molière :
> S'il fait le mort, il le fait bien.

316. LOUIS BONTEMPS, premier valet de chambre du Roi. — *De la Live.* In-8.

On peut se faire une idée des services ingénieux et indirects que Bontemps, en sa qualité de premier valet de chambre du roi, qui avait en lui toute confiance, put rendre à Molière, lequel sans doute eut occasion de le servir de la même manière auprès de Louis XIV. M. de Bontemps, comme l'appelle la *Relation des Plaisirs de l'Isle enchantée,* fut le principal ordonnateur de cette fête magnifique, à laquelle Molière eut tant de part.

« Lorsque le Roy estoit le plus amoureux de Mad. de la Vallière, dit Trallage dans ses notes manuscrites, il la vouloit régaler de temps en temps de quelque nouvel spectacle ; c'est pourquoy il pressoit extrêmement Molière, qui travailloit nuit et jour, et dès qu'une scène étoit composée, il l'envoyoit aussitost à l'acteur ou à l'actrice qui la devoit représenter, pour l'apprendre par cœur. C'est une merveille comment il n'y a pas plus de défauts dans ses pièces, eu égard à la préoccupation avec laquelle elles ont esté faites. Tout autre que Molière y auroit échoué. Mais il avoit un art de donner de l'agrément aux moindres choses, parce qu'il les plaçoit avec esprit. »

317. SÉBASTIEN BOURDON, de Montpellier, peintre ordinaire du Roi, recteur de l'Académie de peinture, né en 1616, mort en 1671.

— *Fait par H. Rigaud. Gravé par Laurent Cars, pour sa réception à l'Académie en* 1733. *In-fol.*

Le témoignage le plus touchant de l'amitié qui existait entre Molière et Sébastien Bourdon, est cette inscription autographe, qu'on a trouvée derrière un vieux tableau représentant une Sainte Famille : « Donné par mon ami Séb. Bourdon, peintre du Roy, et Directeur de l'Académie de peinture. Paris, ce vingt-quatrième de juin mil six cens septante. J. B. P. MOLIÈRE. » Ce tableau appartient aujourd'hui à M. Viardot. Voy. plus haut, n° 228. Voy. aussi le *Roman de Molière*, par M. Éd. Fournier, p. 148 et suiv.

Bibliogr. moliér., n° 1645.

318. PIERRE MIGNARD, de Troyes, premier peintre du Roi, membre de l'Académie de peinture, né en 1610, mort en 1695.

— *P. Mignard pinxit. C. Vermeulen sculpsit,* 1690. *In-fol.* — *Edelinck*, d'après Mignard. *In-fol.* — *Schmid*, d'après Rigaud. *In-fol.*

Le témoignage le plus éclatant de l'amitié de Molière pour Pierre Mignard est son poëme de la *Gloire du Val-de-Grâce*. Cette amitié datait de 1657, à l'époque où, revenant d'Italie, Mignard rencontra Molière et sa Troupe à Avignon : « C'est là, dit Taschereau (3e édit. de l'*Hist. de la vie de Molière*, p. 21), c'est là que se contracta entre ces deux hommes célèbres une union qui concourut à leur gloire mutuelle ; Mignard laissa à la postérité le portrait de son ami ; Molière, nouvel Arioste d'un autre Titien, consacra son poëme du *Val-de-Grâce* à célébrer le talent de son peintre. »

319. DENYS THIERRY, imprimeur-libraire, un des juges-consuls de la ville de Paris, mort en 1712.

— *Dionysius Thierry, consularis jurisdictionis Parisiensis præfectus,* 1689. *Ferdinand pinx.* 1690. *Cl. Duflos sculp.* 1711. *In-fol.*

« Molière avait obtenu un privilége en date du 18 mars 1671, pour faire imprimer ses Œuvres complètes, mais il ne s'occupa de cette édition que peu de mois avant sa mort. Il en avait préparé le texte et il la faisait imprimer, à ses frais, chez Denys Thierry, lorsqu'il mourut presque subitement. » Voy. *la Véritable édition originale des Œuvres de Molière*, étude bibliographique par P. L. Jacob, bibliophile, p. 15.

Bibliogr. moliér., n° 1722.

320. François Chauveau, peintre, graveur du roi, membre de l'Académie de peinture, né en 1613, mort en 1676.

— *Le Febvre pinxit. L. Cossinus fecit*, 1668. *Boudan excudit*. In-fol. — Gravé par Edelinck. In-fol.

Chauveau, qui vivait dans l'intimité des poëtes et des littérateurs de son temps, et qui avait toujours le crayon ou le burin à la main pour illustrer leurs ouvrages, a connu Molière et s'est lié avec lui, dès que Molière se fut produit comme ami des lettres et des arts, comme auteur dramatique et comme acteur. La grande pièce gravée par Chauveau, en 1665, pour la Confrérie de l'esclavage de Notre-Dame de la Charité, avec des vers signés du nom de Molière, prouve que l'artiste pouvait s'adresser avec confiance au poëte, qui était alors en pleine vogue. C'est à lui que Molière, en revanche, demanda deux frontispices gravés à l'eau-forte pour l'édition de ses Œuvres, publiée en 1666. Chauveau fit, en outre, plusieurs gravures pour les premières éditions de plusieurs comédies de Molière.

Nous trouvons, dans nos notes, que Chauveau aurait fait un portrait de Molière, sans nom, que les Iconographes ont décrit ainsi : « Un homme assis dans un jardin ; il tient un livre et paraît méditer. » Pièce en hauteur. Cette pièce n'est pas dans l'Œuvre de Chauveau, au Cabinet des estampes de la Bibliothèque Nationale.

321. Louis-Victor de Rochechouart, duc de Vivonne, maréchal de France, né en 1636, mort en 1688.

— Gravé par un anonyme (H. Bonnart?). In-4.

« Le maréchal de Vivonne, connu par son attachement pour Boileau et par les grâces de son esprit digne d'un Mortemart, voua une vive amitié à notre auteur, et, selon l'expression de Voltaire, vécut avec lui comme Lélius avec Térence. » *Hist. de la vie de Molière*, par Taschereau, 5ᵉ édit., p. 137.

322. Bernard de Nogaret de la Valette et de Foix, duc d'Épernon, colonel-général des armées du roi, gouverneur de Guyenne, né en 1592, mort en 1661.

— *Michel Lasne*, 1627. In-fol. max. — *Nanteuil*, 1650. In-fol. — *Beaubrun p. Le Brun del. Palliot sc.* In-fol. — *Mignard p. Van Schuppen sc.* 1661. In-fol.

« Le sieur Molière, dit Trallage dans ses notes manuscrites, commença à jouer la comédie à Bordeaux, en 1644 ou 45. M. d'Espernon estoit pour lors gouverneur de Guienne. Il estimoit cet

acteur, qui lui paroissoit avoir de l'esprit. La suite a fait voir qu'il ne se trompoit pas. »

323. CHARLES DE SAINTE-MAURE, duc de Montausier, gouverneur du Dauphin, né en 1610, mort en 1690.

— *S. Frosne,* 1659, d'après Vaillant. In-fol. — *Grignon,* d'après Le Febvre. In-fol. — *Tardieu,* d'après Ferdinand. In-4.

« Molière fit le *Misanthrope,* dit Saint-Simon dans ses notes sur le Journal de Dangeau. Cette pièce fit grand bruit et eut un grand succès, à Paris, avant d'être jouée à la Cour. Chacun reconnut M. de Montausier, qui le sut et s'emporta jusqu'à faire menacer Molière de le faire mourir sous le bâton..... Enfin le Roi voulut voir le *Misanthrope,* et les frayeurs de Molière redoublèrent étrangement.... M. de Montausier, charmé du *Misanthrope,* se sentit si obligé qu'on l'en eût cru l'objet, qu'au sortir de la comédie il envoya chercher Molière.... et lui dit qu'il avoit pensé à lui en faisant le *Misanthrope,* qui étoit le caractère le plus parfaitement honnête homme qui pût être, et qu'il lui avoit fait trop d'honneur et un honneur qu'il n'oublieroit jamais. »

Le *Misanthrope* fut représenté, le 4 juin 1666, sur le théâtre du Palais-Royal, mais, comme le dit Grimarest, Molière avait lu sa pièce à toute la Cour, avant cette représentation, qui ne réussit pas. « Le *Misanthrope,* dit Taschereau, est une véritable galerie des travers et des ridicules alors en faveur à la Cour. » On comprend que les ennemis de Molière aient essayé de nuire à son succès, en cherchant à reconnaître dans les personnages de la comédie quelques grands seigneurs et quelques grandes dames de la Cour. On disait donc tout haut qu'Alceste n'était autre que le duc de Montausier, Oronte le duc de Saint-Aignan, Célimène la duchesse de Longueville. « Le lendemain de la première représentation, qui fut très-malheureuse, raconte Louis Racine dans les *Mémoires sur la vie de Jean Racine,* un homme qui crut faire grand plaisir à mon père, courut lui annoncer cette nouvelle, en lui disant : « La pièce est tombée ; rien n'est si froid, vous devez m'en croire ; j'y étais. — Vous y étiez, reprit mon père, et je n'y étais pas ; cependant, je n'en croirai rien, parce qu'il est impossible que Molière ait fait une mauvaise pièce. »

324. NINON DE LENCLOS, l'Aspasie française du 17e siècle, née en 1616, morte en 1706.

— *Schmidt,* d'après Ferdinand. Pet. in-4. — Gravé

par Masquelier, d'après Raoux. In-8. — Gravé par Thomas Worlidge, à la pointe sèche, dans la manière de Rembrandt. In-8.

La chambre de Ninon ne désemplissait pas de beaux esprits, comme pour faire concurrence à la fameuse chambre bleue de l'hôtel de Rambouillet. Molière, dès ses premiers succès de théâtre, fut présenté à Ninon, qui ne fut pas étrangère ni même inutile à sa réputation. « Il lui soumettait tous ses ouvrages, dit Taschereau (5ᵉ édit. de l'*Hist. de la vie de Molière*, p. 136), et attachait d'autant plus d'importance à ses avis, qu'il la regardait comme la personne sur laquelle le ridicule faisait une plus prompte impression. » L'abbé de Châteauneuf, qui rapporte ce fait comme le tenant de Molière même, ajoute que ce dernier étant allé lui lire son *Tartuffe*, « elle lui fit le récit d'une aventure qui lui était arrivée avec un scélérat à peu près de cette espèce, dont elle lui traça le portrait avec des couleurs si vives et si naturelles, que si sa pièce n'eût pas été faite, disait-il, il ne l'aurait jamais entreprise, tant il se serait cru incapable de rien mettre sur le théâtre d'aussi parfait que le Tartuffe de Ninon. »

325. MARIE-CATHERINE DES JARDINS, plus tard dame de Villedieu, née en 1640, morte en 1683.
— Gravé par Desrochers. In-4.

Il est certain que Mˡˡᵉ des Jardins avait été comédienne en province dans la Troupe de Molière, qui fut en galanterie avec elle, si l'on ajoute foi à l'anecdote racontée par Tallemant des Réaux (*Historiettes*, édit. de Paulin Paris, tome VII, p. 256). Quoi qu'il en soit, Molière fit acte de souvenir et de bienveillance, en faisant représenter, par la Troupe du Palais-Royal, le *Favori*, comédie de Mˡˡᵉ des Jardins. Celle-ci, il est vrai, avait contribué au succès des *Précieuses ridicules*, en publiant le *Récit de la farce des Précieuses*. Bibliogr. moliér., n° 1206.

Nous voyons, dans un recueil de Mélanges, écrit au XVIIᵉ siècle (*Bibl. de l'Arsenal*, Mss., B. L. F., in-fol., 264 *ter*), que Mˡˡᵉ des Jardins, devenue Mᵐᵉ de Villedieu, était « grande, bien faite, fine, railleuse, délicate en sentiments ». François de Callières, qui paraît l'avoir beaucoup connue, lui a consacré cet Éloge, en la rangeant parmi les Muses de la France :

> Villedieu, de l'amour et victime et prêtresse,
> Sans le secours du Dieu des vers,
> Célébra par tout l'univers
> Les vifs accès de sa tendresse :
> Elle lui tint lieu d'Apollon,
> De Muses du sacré Vallon ;

> Et cette nouvelle Corinne
> A fait écouter ses doux chants,
> Et s'est placée enfin sur la double Colline
> Par ses écrits vifs et touchans.

326. CATHERINE MIGNARD, fille du peintre, mariée au comte de Feuquières, née en 1657, morte en 1742.
— *Mignard p. Daullé sc.* 1735. In-fol.

« L'auteur d'un recueil de prose et de vers, l'*Anonimiana* (Paris, Pepie, 1700, in-12), prétend que Molière était épris des charmes de la fille de son ami (Pierre Mignard), mariée depuis à M. de Feuquières. Nous n'avons découvert aucun passage d'auteur contemporain, qui puisse venir le moins du monde à l'appui de cette assertion. On sait seulement qu'elle fut marraine du troisième et dernier enfant de Molière. » Note de l'*Hist. de la vie de Molière*, par Taschereau, 3º édit., p. 218. Voici l'acte de baptême, découvert par Beffara dans les Registres de l'église de St-Eustache : « Du samedi, premier octobre 1672, fut baptisé Pierre-Jean-Baptiste-Armand, né du jeudi, 15 du mois passé, fils de Jean-Baptiste Poquelin Molière, valet de chambre et tapissier du Roy, et d'Armande-Claire-Élisabeth Béjart, sa femme, demeurant rue de Richelieu. Le parrain, messire Pierre Boileau, conseiller du Roy en ses Conseils, intendant et contrôleur général de l'argenterie et des menus-plaisirs et affaires de la chambre de S. M. La marraine, Catherine-Marguerite Mignard, fille de Pierre Mignard, peintre du Roy. » L'acte est signé : J.-B. Poquelin Molière, Boileau et Catherine Mignard. Cet enfant mourut dix jours après son baptême. Catherine Mignard épousa, en 1696, le comte de Feuquières ; elle avait alors près de quarante ans. Saint-Simon dit, au sujet de ce mariage, qu'elle « était encore belle, et que Bloin, premier valet de chambre du roi, l'entretenait depuis longtemps, au vu et au su de tout le monde. » Molière n'était plus là pour y voir.

327. Mme DE LA SABLIÈRE, l'amie de La Fontaine, morte en 1693.

— Portrait dessiné par Colin, 1823, gravé par Tony Johannot. In-8. — Lithogr. de Delpech. In-fol. et in-8.

Mme de la Sablière, l'amie fidèle de La Fontaine, ne pouvait être que l'amie de Molière, qui fréquentait souvent sa maison : « Il est assez bien établi, dit M. Taschereau dans la 5º édit. de *l'Histoire de vie de Molière* (p. 225), que le latin macaronique de la burlesque cérémonie, par laquelle Molière eut l'idée de terminer son *Malade imaginaire*, fut improvisé en commun, à un souper, chez Mme de la Sablière, où se trouvaient, entre autres convives, avec Ninon de Lenclos, Molière, Boileau, et, on l'en a accusé, le médecin Mauvillain. »

Les relations polies et sympathiques qui existaient entre Molière et M^{me} de la Sablière avaient commencé sans doute à l'époque où il faisait, en petit comité, des lectures de son *Tartuffe*, dont la représentation était interdite par ordre du Roi. La Fontaine l'avait décidé sans peine à faire une de ces lectures chez M^{me} de la Sablière, qu'on appelait, du nom de son mari, M^{me} de Rambouillet. On trouve cette mention dans le Registre de La Grange, au 16 mars 1664 : « *L'Escolle des maris* et l'*Impromptu,* chez M^{me} de Rambouillet, 330 livres. »

328. Élisabeth-Sophie Chéron, femme de Jacques le Hay, musicienne, peintre et poëte, membre de l'Académie de peinture, né en 1648, morte en 1711.

— Portrait peint et gravé par elle-même en 1693. In-fol. — *Bricard,* d'après Santerre.

M^{lle} Chéron, élève de C. Lebrun, avant son mariage avec Jacques le Hay, prit fait et cause pour son maître, que le poëme de la *Gloire du Val-de-Grâce* avait vivement ému et affecté, car il se trouvait entièrement sacrifié à Mignard dans ce poëme où il n'était pas même nommé, quoiqu'il fût alors premier peintre du Roi. M^{lle} Chéron composa donc une réponse en vers, assez faible, toute en l'honneur de Lebrun, et elle l'envoya manuscrite à Molière, qui devint depuis un de ses amis. Cette réponse n'a paru que longtemps après, en 1700, dans un recueil intitulé l'*Anonimiana*, dont M^{lle} Chéron pourrait bien être l'auteur. Le brouillon autographe, chargé de ratures, se trouve dans les Mélanges inédits de Trallage, à la Bibliothèque de l'Arsenal. Le début de ce poëme intitulé : *la Coupe du Val-de-Grâce à M. de Molière*, est un éclatant éloge de l'auteur de la *Gloire du Val-de-Grâce ;* en voici les premiers vers :

> Esprit de nos jours le plus rare,
> Toy de qui la plume sépare
> Ton nom d'entre tous les Acteurs,
> Pour le mettre au rang des Autheurs ;
> Toy qui sans effort de ta veine
> Corriges la nature humaine,
> Et qui par un art merveilleux
> Joins au plaisant le sérieux;
> Qui critiques sans complaisance
> Toutes les sottises de France...

Bibliogr. moliér., n° 1195.

329. Gaston de France, duc d'Orléans, fils de Henri IV, né en 1608, mort en 1660.

— *Michel Lasne del. et sc.* In-4. — *Lasne,* d'après

Fr. Chauveau. In-fol. Dans une Thèse. — *Vandyck p. Vosterman sc.* In-fol. — *Poilly sc.* In-fol.

Longtemps avant que M. Eudore Soulié eût découvert les documents qui ont jeté un nouveau jour sur la jeunesse de Molière, nous avions entrevu que Gaston d'Orléans avait été le premier protecteur de l'*Illustre Théâtre* et de Molière, car Madeleine Béjart fut la maitresse en titre d'Esprit de Raymond, baron, puis comte de Modène, et ce dernier était gentilhomme de la chambre de Gaston d'Orléans. Nous voyons, en effet, dans un acte notarié du 17 septembre 1644, publié par M. Eud. Soulié, qu'un des associés de Molière, Germain Clérin, est qualifié « comédien de l'*Illustre Théâtre*, entretenu par Son Altesse Royale ». On s'explique ainsi comment les acteurs de l'Illustre Théâtre étaient appelés sans cesse, *en visite*, au Luxembourg, où ils jouaient non-seulement des tragédies et des comédies, mais encore des ballets et des pièces en musique.

330. François de Beauvillier, duc de St-Aignan, lieutenant général des armées du roi, premier gentilhomme de la chambre du roi, ami et protecteur des poètes et des littérateurs à la Cour, né en 1610, mort en 1687.

— *Balthasar Montcornet excu.* In-4. — *Larmessin.* In-4. — *Michel Lasne.* In-8. — *Daret,* 1645. In-4.

Le duc de Saint-Aignan, qui composa, pour les Fêtes de Versailles de 1664, la scène des Deux Nymphes avec Alcine (Mlle Molière jouait le rôle de Dircé), était trop amoureux de la poésie pour ne pas avoir pris Molière en grande amitié : ce qui le prouve, c'est que les ennemis de Molière essayèrent de lui faire tort auprès de ce puissant protecteur, en disant que le personnage d'Oronte, dans le *Misanthrope*, avait été composé d'après le duc de Saint-Aignan. Cependant, dit Grimarest, « Molière avoit lu son *Misanthrope* à toute la Cour, avant que de le faire représenter, et le duc de Saint-Aignan ne s'étoit pas reconnu sous les traits d'Oronte ; il sut donc mauvais gré à ceux qui s'obstinoient à le reconnoître, et il n'en voulut pas à Molière. »

Le duc de Saint-Aignan se mêlait de faire des comédies, et il en fit représenter une, à beaux deniers comptants. On lit dans le Registre de La Grange : « Le jeudy, 10 janvier 1664, joué dans nostre salle, au Palais-Royal, pour le Roy, la *Bradamante ridicule*, qui nous avoit esté donnée et commandée de la jouer, par M. le duc de Saint-Aignan, premier gentilhomme de la chambre du Roy, qui avoit donné cent louis d'or à la Troupe pour la despence des habits qui estoient extraordinaires. »

331. Henri de Lorraine, duc de Guise, célèbre par son aventureuse expédition de Naples, né en 1614, mort en 1664.

— *L. Cittermans p. Morin sc.* In-fol. — *Hans p. Rousselet sc.* 1656. In-fol. — *Portrait équestre. Daret.* In-fol.

Le duc de Guise, qui comptait parmi ses gentilshommes le baron de Modène, amant en titre de Madeleine Béjart, fut certainement un des premiers protecteurs de Molière. A l'époque de l'*Illustre Théâtre*, on publia une pièce de vers (*Recueil de diverses poésies*. Paris, Toussaint du Bray, 1646, in-8), adressée à monseigneur le duc de Guise « sur les présents qu'il a faits de ses habits aux Comédiens de toutes les Troupes ». C'est dans cette pièce de vers que l'on trouve pour la première fois le nom de Molière, qui avait eu sa part dans cette distribution d'habits de cour :

> La Béjart, Beys et Molière,
> Brillants de pareille lumière,
> N'en paroissent plus orgueilleux,
> Et depuis cette gloire extrême,
> Je n'ose plus m'approcher d'eux,
> Si ta rare bonté ne me pare de même.

332. Philippe de France, duc d'Orléans, frère de Louis XIV, né en 1640, mort en 1701.

— *Daret*, 1657. In-4. — *Fr. Poilly*, d'après J. Nocret. In-fol. — *Larmessin*. In-4. — *B. Moncornet.* — *Van Schuppen*, 1660, d'après J. Nocret. In-fol. — *Nanteuil del. et sc.* 1671. In-fol. — *Mignard p. Scotin sc.* In-fol. — *Le Febvre p. Van Schuppen sc.* 1670. In-fol.

Le jeune duc d'Orléans fut le premier protecteur de Molière et de sa Troupe, lorsque les amis de ce dernier lui conseillèrent de se rapprocher de Paris, en 1658, et de se tenir prêt à être mandé par le roi. On peut donc attribuer, presque avec certitude, à Monsieur, influencé par son ancien précepteur La Mothe le Vayer, la recommandation spéciale qui détermina Louis XIV à faire venir à Paris la nouvelle Troupe, qui devint la *Troupe de Monsieur,* et qui s'installa sous ce titre à l'Hôtel du Petit Bourbon. Le frère du roi avait promis à ses comédiens ordinaires une gratification qu'il ne leur paya jamais, mais il les couvrit de sa protection et les aida ainsi à se mettre dans les bonnes grâces de la Cour et du public. Loret, dans sa Gazette en vers, raconte en ces termes, sans toutefois nommer Molière, la première visite que Monsieur rendit au théâtre qui por-

tait son nom, peu de temps après l'ouverture de ce théâtre, pour y voir représenter l'*Étourdi* et le *Dépit amoureux* :

> De notre Roi le frère unique
> Alla voir un sujet comique,
> En l'Hôtel du Petit-Bourbon,
> Mercredi, que l'on trouva bon,
> Que ses comédiens jouèrent,
> Et que les spectateurs louèrent.
> Ce prince y fut accompagné
> De maint courtisan bien peigné,
> De dames charmantes et sages,
> Et de plusieurs mignons visages.
> Le premier acteur de ce lieu,
> L'honorant comme un demi-dieu,
> Lui fit une harangue expresse,
> Pour lui témoigner l'allégresse
> Qu'ils recevoient du rare bonheur
> De jouer devant tel seigneur.

333. HENRIETTE-ANNE D'ANGLETERRE, fille du roi Charles Ier et d'Henriette de France, première femme de Philippe duc d'Orléans, née en 1644, morte en 1670.

— *Mellan sc.* In-8. — *Larmessin sc.* In-4.

Henriette d'Angleterre tint sur les fonds, avec Louis XIV, le premier enfant de Molière, le 28 février 1663. Molière était alors valet de chambre tapissier du roi et chef de la Troupe de Monsieur. Mais la protection particulière dont l'honorait la duchesse d'Orléans s'était déjà traduite par des témoignages de bienveillance, que Molière ne put mieux reconnaître qu'en dédiant à Madame *l'École des femmes*, comme il avait dédié *l'École des maris* à Monsieur.

334. JEAN-FRANÇOIS SARRASIN, conseiller du Roi, poëte français, né en 1603, mort en 1654.

— *Nanteuil delin.* 1649, *et sculp.* 1656. In-4.— *Jac. Lubin sculp.* In-fol.

Sarrasin, qui était secrétaire du prince de Conti, aux États du Languedoc, témoigna beaucoup de sympathie à Molière, que le prince de Conti avait mandé, avec sa Troupe, au château de la Grange. « Pendant que cette Troupe se disposoit à venir sur mes ordres, raconte l'abbé Daniel de Cosnac dans ses Mémoires, il en arriva une autre à Pézénas, qui étoit celle de Cormier. » Le prince vouloit donner la préférence à Cormier, mais, ajoute Daniel de Cosnac, « pressé par Sarrasin, que j'avois intéressé à me servir, il

accorda qu'ils (les Comédiens de Molière) viendroient jouer une fois sur le théâtre de la Grange. » Avec l'aide de Sarrasin et de Cosnac, Molière rentra dans les bonnes grâces de son ancien condisciple. Les biographes de Molière rapportent que Sarrasin étant mort subitement (le prince de Conti fut accusé d'être cause de sa fin tragique), la place de secrétaire des commandements du prince aurait été offerte à Molière, qui la refusa. L'exemple du pauvre Sarrasin n'était pas fait pour décider Molière à lui succéder. Son Éloge en vers a été fait par Fr. de Callières, qui ne le connaissait que par ses œuvres et par le témoignage de Chapelle :

> Par des attraits jusqu'alors inconnus,
> Sarrasin seul, de la belle Venus,
> Sembloit avoir emprunté la ceinture :
> Il fut suivi des Grâces et des Ris,
> Lorsqu'il chanta l'amour et la souris,
> Mais quand il fit la *Pompe de Voiture,*
> Pur Castillan, Latin, Toscan, François,
> Nouvel Orphée, à toute la Nature,
> Il fit sentir les charmes de sa voix.

Dans un Recueil de mélanges du xviie siècle (Bibl. de l'Arsenal, Mss., B. L. F., 364 *ter*), il est dit que Sarrasin, « mort en 1657 (*sic*), par la disgrâce de son maistre, qu'il encourut en se meslant d'une affaire qui luy déplut, écrivit en mourant une lettre à Ménage, une à Mlle de Scudéry, que M. de Conty retint. »

335. ARMAND DE BOURBON, PRINCE DE CONTI, né en 1629, mort à Pézénas en 1666.

— En costume d'abbé. *Grég. Huret.* In-fol. — *Daret,* 1646. In-4. — *Daret,* 1647, in-fol. Dans un ovale, porté par des anges. — Dans un ovale, porté par un ange. *Fr. Chauveau.* In-fol. Dans la Thèse de Louis-Albert de Chaulnes.

Le prince de Conti, qui avait eu Molière pour condisciple quand il suivait le cours de philosophie de Gassendi, rendit certainement quelques services d'argent à Molière, comédien, mais il les lui fit payer par de mauvais procédés, en diverses circonstances, quoiqu'il eût appelé auprès de lui la Troupe des Béjart pendant les États de Languedoc. Il se brouilla depuis avec Molière, quand il devint dévot, et l'on s'explique ainsi comment Molière ne lui a pas dédié une seule pièce. L'antipathie du prince et du comédien s'accusa davantage, jusqu'à ce que le prince composa et fît imprimer son *Traité de la Comédie,* où il n'épargnait pas plus le comédien que l'auteur dramatique. Ce traité ne parut qu'après la mort de l'auteur, et, si Molière n'y était pas nommé, il se trouvait clairement

désigné dans ce passage : « Si l'on veut regarder la simple Comédie dans son progrès et dans sa perfection, soit pour la matière et les circonstances, soit pour les effets, n'est-il pas vray qu'elle traite presque toujours des sujets peu honnestes ou accompagnés d'intrigues scandaleuses ? Les expressions même n'en sont-elles pas sales ou du moins immodestes ? Peut-on nier ces vérités des plus belles comédies d'Aristophane et de celles de Plaute et de Térence ? Les Italiens, qui sont les premiers comédiens du monde, n'en remplissent-ils pas leurs pièces ? Les farces françoises sont-elles pleines d'autre chose ? Et, mesme de nos jours, ne voyons-nous pas ces mesmes deffauts dans quelques-unes des comédies les plus nouvelles ? »

Bibliogr. moliér., n° 1519.

336. LOUIS DE BOURBON, PRINCE DE CONDÉ, dit le *Grand Condé,* né en 1621, mort en 1686.
— *J. Boulanger,* 1651. In-fol. — *Poilly,* 1660. In-fol. — *Nanteuil del. et sc.* 1662. In-fol.

Le grand Condé, qui avait tant d'admiration pour les tragédies du grand Corneille, fut amené tout naturellement à éprouver de la sympathie pour Molière qui les jouait, comme il les comprenait, avec beaucoup de passion et de grandeur. Condé, peu sympathique à la comédie et surtout à la farce, ne dut apprécier Molière qu'à partir du moment où celui-ci eut abordé la comédie sérieuse. C'est alors surtout que la Troupe du Palais-Royal fut appelée, en visite, chez M. le Prince, à Chantilly et au Raincy. Condé se déclara hautement pour Molière, dans les controverses religieuses que le *Tartuffe* avait fait naître, et il ne contribua pas peu à obtenir du roi la permission de représenter cette pièce, malgré la cabale des faux dévots et des ennemis de l'auteur. On sait que ce prince pleura la mort de Molière.

337. AMADOR-J.-B. DE VIGNEROT, ABBÉ DE RICHELIEU.
— *Daret,* 1643. In-fol. — *Lochon.* Gr. in-fol. — *Michel Lasne.* In-fol. — *Poilly.* In-fol. — *J. Morin,* d'après Ph de Champagne. In-fol.

L'abbé de Richelieu, que le pamphlet de la *Fameuse Comédienne* nous présente comme un des amants d'Armande Béjart et amant à beaux deniers comptants, n'en était pas moins un des amis de Molière et un de ses plus bruyants admirateurs. Le Registre de La Grange nous apprend que la troupe du Palais-Royal allait souvent en visite chez le grand seigneur ecclésiastique et qu'elle était toujours royalement payée. Voy. plus haut, n° 278.

338. Jean-François-Paul de Gondi, coadjuteur de l'archevêque de Paris Jean-François de Gondi son oncle, et cardinal de Retz, mort en 1679, à l'âge de 66 ans.

— *Michel Lasne.* In-fol. — *G. Rousselet*, d'après Ph. de *Champaigne.* In-fol. — *Cl. Mellan.* In-fol. — *Le Brun del. Rousselet sc.* In-fol. obl. — *Nanteuil sc.* 1650. In-fol. — *Van Schuppen,* 1662. In-fol. — *Lochon,* 1664. In-fol.

Nous ne doutons pas des rapports de sympathie et d'estime, qui avaient dû s'établir entre Molière et le Coadjuteur, dès l'époque de la Fronde, lorsque Molière revint, avec sa Troupe nomade, à Paris, dans les premiers mois de 1651, quand Gondi l'eut emporté sur Mazarin et fut devenu le fétiche des Parisiens. On peut supposer que cette Troupe donna des représentations dans la capitale, qui était alors au pouvoir des princes en rivalité les uns contre les autres. Les théâtres avaient rouvert leurs portes fermées depuis près de trois ans, et l'on croyait en avoir fini avec la guerre civile. Nous sommes même bien tenté d'attribuer à Molière une mazarinade anonyme, signée J. B. P. P. (Jean-Baptiste Poquelin, Parisien), et intitulée : *La Paix asseurée de la part de Dieu présentée au Roy* (Paris, Guill. Sassier, 1651, in-4 de 8 pages). Les événements amenèrent l'échec et la disgrâce du cardinal de Retz, mais Molière resta fidèle à cette illustre amitié, et longtemps après, quand le cardinal quitta sa retraite de Commercy pour venir passer quelques semaines à Paris, où il fut aussitôt entouré par ses anciens partisans, M^{me} de Sévigné écrivait, le mercredi 16 mars 1672 : « Nous tâchons d'amuser notre cher cardinal; Corneille lui a lu une tragédie, qui sera jouée dans quelque temps (*Pulchérie*) et qui fait souvenir des anciennes; Molière lira samedi *Trissotin* (les *Femmes savantes*), qui est une fort plaisante pièce; Despréaux lui donnera son *Lutrin* et sa *Poétique*. »

339. Charles de Riants de Villeray, maître des requêtes et procureur du Roi au Châtelet.

— *J. Patigny,* 1664. In-fol.

Molière, sous le nom de son libraire Claude Barbin, a dédié la première édition de l'*Étourdi*, en 1663, à messire Armand-Jean de Riants de la Galesière, procureur du roi au Châtelet, qui était le père de Charles de Riants de Villeray. Il est présumable que ce procureur au Châtelet avait rendu quelque service de procédure à Molière, lors de la ruine de l'Illustre Théâtre, quand le pauvre comédien était poursuivi par ses créanciers et emprisonné pour dettes. Nous avons oublié de dire, dans notre *Bibliographie*, que le

duc de La Vallière, dans la *Bibliothèque du Théâtre François* (Dresde, Michel Groell, 1768, 3 vol. in-8), cite une édition in-4 de l'*Étourdi*, imprimée à Paris en 1658, qu'on n'a pas encore retrouvée.

Bibliogr. moliér., n° 1.

340. J.-B. Lully, musicien, né en 1633, mort en 1687.

— *Paulus Mignard Nic. dictus Auen*[is] *pinxit. Joann. Lud. Rousselet sculp. Parisiis et ex.* Gr. in-fol. — *Jac. Lubin*, 1694. In-fol.— *Édelinck*, 1695. In-fol.— *Bonnard*. In-fol. — *Desrochers*. In-4.

Dès que Lully fut mort (22 mars 1687), même avant ses obsèques, les épigrammes les plus sanglantes attaquèrent sa mémoire et firent le procès à ses mœurs. Voici une de ces épigrammes, qu'on peut attribuer à La Fontaine :

> Quel dommage ! Le pauvre Lully,
> Cet homme en musique accomply
> Et qui faisoit des airs si tendres,
> Il est mort et fort regretté.....
> Mais, au moins s'il fut mort comme il l'a mérité,
> Nous en eussions gardé les cendres.

Un seul poëte se trouva, qui, loin de faire écho à ces outrages au défunt, composa une pièce élogieuse, en vers et en prose, qu'il dédia à une amie de Lully, la maréchale duchesse de la Ferté. Cette pièce, qui ne paraît pas avoir été imprimée, existe dans les manuscrits de Trallage ; elle est intitulée : *le Triomphe de Lully aux Champs-Élysées*. Nous y remarquons ce passage, lorsque Polymnie se présente devant Apollon « et lui apprend que les juges (des enfers) ont remis à sa prudence le choix des honneurs que Lully méritoit de recevoir. »

« Aussitost, il fit assembler son Conseil, qui fut composé des neuf Muses et de deux poëtes françois qu'il estime beaucoup, qui sont Corneille et Molière. A dire le vray, la chose fut bientost résolue, parce qu'on ne s'opposa point au dessein qu'Apollon avoit de donner à Lulli le grand Triomphe. Presque toutes les Muses avoient intérest à lui faire de l'honneur, puisqu'il leur en avoit tant rendu, les ayant fait admirer chacune dans les sciences et dans les arts, qu'elles ont inventés. Corneille et Molière assurèrent encore tout de nouveau le Dieu du Parnasse, que jamais homme n'avoit porté son honneur plus loin que Lulli, et que, par son art, il avoit fait admirer des vers qui n'auroient pas été supportables sans les ornemens de la musique. Apollon donna donc les ordres nécessaires pour ce Triomphe. »

341. Le même.

— *Dessiné par C. N. Cochin, d'après le buste de Collignon et gravé par Aug. de Saint-Aubin en* 1770. Médaillon. In-4.

Taschereau dit, dans l'*Hist. de la vie de Molière* (5ᵉ édit., in-8, p. 133) : « Il voyait aussi quelquefois le célèbre Lully. Il s'amusait de ses contes et de ses bouffonneries, et quand il voulait égayer ses convives, il disait à l'excellent pantomime : « Baptiste, fais-nous rire ! » Taschereau ne s'est pas rendu compte de l'intimité qui ne cessa de régner entre Molière et Lully, jusqu'au jour où Lully abusa de la confiance de son illustre ami, pour se faire attribuer, à lui seul, le privilége de l'Académie royale de musique, en mars 1672. Ils furent dès lors brouillés, quoique Molière eût consenti à composer avec Quinault la pastorale des *Fêtes de l'Amour et de Bacchus,* qui fut représentée, le 13 novembre 1672, au théâtre de Bel-Air, où avait été installée l'Académie royale de musique.

Bibliogr. moliér., n° 206.

Trallage, dans ses notes manuscrites, s'est attaché à justifier Lully, en le présentant comme acquéreur direct de l'ancien privilége de l'Opéra, que le Roi n'aurait fait que confirmer : « M. Perrin, introducteur des ambassadeurs auprès de feu Monsieur le duc d'Orléans, ayant cru que les opéras pouvoient estre introduits en France, demanda le privilége et l'obtint. Il fit ensuite une société avec feu M. Lambert, maistre de la musique de la feue Reine-Mère, dans laquelle une personne d'une qualité distinguée (le comte de Sourdeac), et qui avoit fait paroistre sa magnificence dans un spectacle qu'il avoit libéralement donné au public, et dont il avoit fait luy-mesme les machines, se fit un plaisir d'entrer. Cette nouveauté plut au public et eut assez de succez. Mais enfin ces messieurs s'estant brouillez et M. Perrin croyant avoir juste sujet de se plaindre, transporta son privilége à M. de Lulli, avec l'agrément du Roy. On voulut l'inquiéter, mais ayant droit de celuy à qui appartenoit véritablement le privilége, la justice se déclara de son costé. Après cela, le Roy luy accorda tout ce qu'il put souhaiter, pour rendre l'Opéra considérable. Ainsi ceux qui ont cru qu'au préjudice du premier privilége le Roy en avoit donné un second qui annulloit le premier, n'ont pas esté bien instruits. Le Roy garde l'équité en toutes choses, et si M. de Lulli ne se fust accommodé du privilége avec celuy à qui il avoit esté d'abord donné, il n'en auroit pas obtenu un autre. »

342. Isaac de Benserade, poëte, membre de l'Académie française, né en 1612, mort en 1691.

— *Edelinck sculp.* In-fol.

Benserade, qui fut pendant plus de vingt ans chargé de composer

les ballets du roi et qui s'était fait en ce genre une spécialité, où il croyait être sans rival, avait vu avec une certaine inquiétude la concurrence dont le menaçait Molière, très-habile et déjà exercé dans la composition des ballets; car, outre le *Ballet des Incompatibles*, dansé à Montpellier devant le prince de Conti, en 1655, Molière avait composé certainement plusieurs ballets de cour, pour Gaston d'Orléans, et un de ces ballets, le *Ballet des vrais moyens de Parvenir*, fut repris à Lyon en 1654 et dansé par la troupe de Molière. Benserade était connu par ses bons mots et ses épigrammes; il en essaya contre Molière, et l'on cite deux vers d'un intermède des *Amants magnifiques*, qu'il avait parodiés assez plaisamment. Molière lui rendit la pareille et lui prouva que la partie n'était pas égale entre eux. Lambert, qui faisait la musique des ballets de Benserade, et qui avait pour Molière un sincère attachement, acheva la réconciliation entre les deux poëtes. Benserade dut se souvenir qu'il avait lui-même proclamé, dans ce quatrain du *ballet des Muses*, la supériorité de Molière :

> Le célèbre Molière est dans un grand éclat ;
> Son mérite est connu de Paris jusqu'à Rome.
> Il est avantageux partout d'être honnête homme,
> Mais il est dangereux, avec lui, d'être un fat.

François de Callières, qui a vécu dans la société de Molière et des poëtes contemporains, fait cet éloge de Benserade, imprimé à la fin de son ouvrage *De la science du monde*, en 1717 :

> Les Jeux et les Amours blondins
> Voloient autour de Benserade,
> Et les Dieux enjoués, badins,
> Le prirent pour leur camarade.
> Poëte fécond et sans art,
> Il laissoit aller au hasard
> Son génie heureux et facile.
> Les vifs et naturels portraits,
> Dont il enrichit nos balets,
> Charmeront la Cour et la Ville,
> Et par des traits hardis autant qu'ingénieux,
> Il sçut plaire à nos demi-dieux.

343. PHILIPPE QUINAULT, poëte dramatique, membre de l'Académie française, né en 1635, mort en 1688.

— *Edelinck sculpsit*. In-fol. Ses armoiries sont gravées au bas du portrait. Cette estampe a deux états : l'un avec les armoiries ébauchées; l'autre avec les armoiries achevées. — *Sornique*. In-8, dans la collection d'Odieuvre.

Quinault avait commencé par se mettre dans son tort à l'égard

de Molière, en lui prenant le sujet de l'*Étourdi,* avant que cette comédie fût connue à Paris, et en y faisant représenter l'*Amant indiscret ou le Maitre étourdi,* en 1654. Plus tard, Molière se vengea de ce plagiat : quand Quinault eut mis au théâtre la *Mère coquette ou les Amants brouillés,* en 1664, il invita de Visé à faire, sous le même titre, une comédie, en cinq actes et en vers, où il mit du sien et qu'il fit jouer sur son théâtre du Palais-Royal en 1665. Cette dernière pièce fut imprimée l'année suivante (*Paris, Théodore Girard,* 1666, in-12). Ils se réconcilièrent depuis, car ils étaient faits pour s'estimer l'un l'autre. Quinault devint le collaborateur de Molière et composa les intermèdes de *Psyché;* ce fut le point de départ des succès lyriques de Quinault.

Nous citerons ici l'Éloge de Quinault, mis en vers par François de Callières et publié à la suite *De la science du monde,* en 1717 :

> Toi qui, par de tendres chansons,
> D'une agréable symphonie,
> Et d'une touchante harmonie,
> Sçûs si bien animer les sons ;
> Quinault, le plus parfait modèle
> De cette alliance si belle,
> Ton nom jamais ne périra ;
> Car c'est l'union poétique
> De la Muse avec la Musique,
> Qui nous fit aimer l'Opéra.

344. Jean Berain, dessinateur des Menus-plaisirs du Roi, né en 1630, mort en 1697.

— *J. Vivien pinx. Suzanna Sylvestre effigies sculp. an.* 1711. *Cl. Duflos sculp.* 1709. In-fol.

Voy. ci dessus, n° 252, le Recueil de dessins de Jean Berain, pour les Menus-plaisirs du roi. « Jean Berain, dit Mariette dans son *Abecedario,* avait un talent singulier pour toutes les sortes de décorations et généralement pour tout ce qui étoit susceptible d'ornements, qu'il inventoit et qu'il dessinoit avec beaucoup de facilité. Jamais il n'y a eu de décorations de théâtre mieux entendues, ny d'habits plus riches et d'un meilleur goût que ceux dont il a donné les dessins pendant qu'il a été employé par l'Opéra de Paris, c'est-à-dire pendant presque toute sa vie. On auroit eu peine à trouver une imagination plus féconde ; aussi, n'y avoit-il aucune feste de conséquence que l'on entreprit sans le consulter. Il présidoit à toutes celles qui se donnoient à la Cour. » On peut affirmer que ce fut Jean Berain qui inventa les décorations et les costumes du théâtre du Palais-Royal, lorsque Vigarani, le décorateur italien, fit enlever et détruire, de concert avec Ratabon, surintendant des bâtiments du roi, les décorations et les machines que le fameux Torelli avait

exécutées pour le théâtre du Petit-Bourbon. Voy. le *Roman de Molière*, de M. Édouard Fournier (Paris, Dentu, 1863, in-12, p. 96).

Trallage, dans ses Mélanges inédits, nous a conservé le nom du machiniste du théâtre de Molière ; la note est curieuse, mais nous n'en citons que ce qui se rattache à notre sujet : « Le Sr Du Fort, machiniste ou décorateur des Comédiens françois à Paris, a deux filles qui dansent présentement à l'Opéra. La cadette est assez jolie et fort jeune…. L'aînée Du Fort est aimée par le duc de Valentinois…. Ces deux filles n'étoient autrefois que deux petites crasseuses que Mme Molière souffroit, par charité, au coin de son feu, se traînant dans les cendres et lui rendant les services les plus bas. Je doute qu'elles voulussent maintenant la regarder, tant elles le portent haut. Le bonhomme Du Fort, leur père, enrage ; mais il faut prendre patience, à peine d'estre bastonné par les amans. »

345. ROBERT BALLARD, imprimeur du roi pour la musique. — *Robert Ballard consulariæ jurisdictionis præfect. an. 1666. Le Fèvre pinx. Cl. Duflos sculp.* Gr. in-fol.

Molière était en bonnes relations avec la famille des Ballard et surtout avec Robert Ballard, qui avait un privilége du roi, datant du XVIe siècle et souvent confirmé, qui lui attribuait exclusivement le droit d'imprimer tous les ouvrages de musique et par extension tout ce qui de près ou de loin pouvait se rapporter à la musique. C'est ainsi qu'il publiait seul les programmes des Ballets de Cour et les Relations des Fêtes, auxquelles la musique vocale ou instrumentale était appelée à concourir. Il y eut, cependant, à l'occasion de ce droit d'impression, quelques litiges entre lui et Molière, qui ne souffrit pas que ses pièces, quoique jouées à la Cour, fussent incorporées dans les programmes des ballets et des pièces en musique.

Bibliogr. moliér., chap. V, n° 190 et suiv.

NOTA. — Nous n'avons pas trouvé les portraits de plusieurs autres amis de Molière, que nous aurions voulu faire figurer dans ce chapitre :

Le vicomte du Buisson, qui s'était mis de la cabale contre l'*École des femmes* et qui redevint ensuite un des amis les plus dévoués de l'auteur.

Le comte de Jonzac, un des convives du cabaret de la Croix de Lorraine ;

Le poëte Hesnaut, un des élèves de Gassendi, le condisciple de Molière et de Chapelle ;

Le poëte athée Desbarreaux, autre convive littéraire du cabaret de la Croix de Lorraine :

L'avocat-poëte Bonaventure Fourcroy, qui fit représenter la comédie de *Sancho Pança* sur le théâtre du Palais-Royal.

Gauthier de Costes de la Calprenède, auteur dramatique, à qui Molière fit une avance de 200 livres sur une tragédie que ce poëte s'engageait à donner au théâtre du Palais-Royal.

Jean Magnon, un des auteurs de l'Illustre Théâtre et poëte tragique ordinaire de la Troupe de Molière.

Claude Boyer, autre fournisseur de pièces tragiques et comiques du théâtre du Palais-Royal.

Le poëte Bouillon, que Molière avait connu dans la maison de Gaston d'Orléans, à laquelle ce mauvais poëte était attaché.

Le poëte de St Gilles, un des intimes de la société de Boileau, de La Fontaine, de Molière, etc.

Le poëte de Subligny, auteur ou collaborateur de la *Folle querelle*, comédie qui fut attribuée à Molière.

Le gazetier Robinet, dit Du Laurens, auteur du *Panégyrique de l'École des femmes (Bibliogr. moliér., no 1146).*

Le poëte comédien Charles Beys, le camarade de Molière à l'Illustre Théâtre et dans la Troupe des Béjart, en province.

Le comte de Guilleragues, ambassadeur à Constantinople, un des anciens habitués de la société de Molière et de Boileau. (On peut supposer que l'exemplaire non cartonné de l'édition de 1682, qui revint de Constantinople à Paris, pour passer dans la bibliothèque de M. de Soleinne, avait appartenu à Guilleragues.)

Le comte de Modène, qui avait été un des premiers amants de Madeleine Béjart, et qui n'en fut que mieux l'ami de Molière.

Samuel Chappuzeau, l'auteur du *Théâtre françois*, qui renferme de si précieux détails sur la Troupe de Molière (*Bibliogr. moliér.*, no 1207), etc., etc.

Voy. l'*Hist. de la vie de Molière*, par Taschereau, 5e édit. in-8.

VII

PORTRAITS

DE QUELQUES ENNEMIS DE MOLIÈRE.

346. FRANÇOIS AUBUSSON, DUC DE LA FEUILLADE, pair et maréchal de France, colonel du régiment des Gardes Françaises, mort en 1691.

— *Larmessin*. In-4. — *Arnoult*. In-fol.

C'est le duc de La Feuillade, que l'on désignait généralement comme l'original du Marquis de la *Critique de l'École des femmes*, et qui, pour se venger de l'auteur, feignit de l'embrasser, dans une galerie de Versailles, lui saisit la tête à deux mains et la lui frotta rudement contre les boutons de son habit, en répétant *Tarte à la*

crème. Le roi fut indigné de l'injure faite à Molière, et déclara qu'il prenait fait et cause pour lui contre tous ses ennemis.

347. Jacques de Souvré, grand-prieur de l'ordre de Malte, né en 1600, mort en 1670.

— *P. Mignard p. Lenfant sc.* 1667. In-fol.

Jacques De Souvré était l'ennemi de Molière, avant qu'il se fût déclaré publiquement, sur le théâtre même où il avait sa place de spectateur, l'adversaire le plus hostile de l'auteur de *l'École des femmes*. Molière le railla, sans le nommer, dans la *Critique de l'École des femmes*. C'est de ce personnage que Boileau s'est moqué dans ce vers de son épître à Racine, où il rappelle la coalition des gens de Cour contre cette comédie :

> Le Commandeur voulait la scène plus exacte.

348. Guillaume de Lamoignon, seigneur de Basville, premier président au parlement de Paris, né en 1617, mort en 1677.

— *Nanteuil,* 1659. In-fol. — Trois autres portraits, gravés par le même, 1661, 1663 et 1677. — *Fr. Poilly,* d'après C. Le Brun, 1666. In-fol. — *Poilly,* d'après Mignard, 1666. In-fol., dans une Thèse.

Le premier président de Lamoignon, malgré son amitié pour Boileau, qui n'avait pas cessé de défendre son ami, se montra très-hostile contre Molière, à cause de la comédie de l'*Imposteur,* que Bourdaloue lui avait signalée comme outrageante pour la religion et ses ministres, et qui fut arrêtée à la seconde représentation (samedi 6 août 1667), par ordre du parlement de Paris. L'anecdote relative ette défense de jouer le *Tartuffe,* et le mot de Molière (« M. le premier président ne veut pas qu'on le joue »), ont été vivement controversés par la critique moderne. La lettre de Grimarest, publiée par Taschereau (3º édit. de l'*Hist. de la vie de Molière,* p. 252), est pour nous, au contraire, une preuve de la vérité de cette anecdote, Grimarest ayant pris la peine d'envoyer au premier président de Lamoignon, fils du magistrat mis en cause à l'occasion du *Tartuffe,* le passage de la *Vie de Molière,* qui regardait la représentation de cette comédie. C'est un fait avéré que Guillaume de Lamoignon avait peu de sympathie et de bienveillance pour Molière. Nous remarquons, à ce sujet, que la bibliothèque du château de Bâville et de l'hôtel de Lamoignon ne contenait pas une seule édition des Œuvres de Molière, contemporaine de l'auteur. On n'y voyait pas d'édition

antérieure à celle de 1734, en 6 volumes in-4, mais on y trouvait un exemplaire de dédicace de l'ouvrage de Grimarest, publié en 1705.

349. HARDOUIN DE BEAUMONT DE PÉRÉFIXE, archevêque de Paris, né en 1605, mort en 1670.

— *R. Nanteuil ad vivum pingebat et sculpebat.* In-fol.

Voy. dans l'*Hist. de la vie et des ouvr. de Molière,* par Taschereau (*Paris, Furne,* 1863, in-8, p. 165), le Mandement de l'archevêque de Paris, contre l'*Imposteur,* de Molière, en date du 11 août 1667.

Bibliogr. moliér., n° 1215.

Nous avons trouvé, dans les mss. de Trallage, un sonnet en bouts rimés sur l'archevêque de Paris, sonnet épigrammatique, qui pourrait être signé Molière, et qui doit dater de l'année 1667, où tous les poëtes se mirent à rivaliser d'adresse et de savoir-faire pour composer des sonnets sur des rimes proposées, dont la dernière offrait le mot *bibus,* nouvellement créé et mis à la mode. Voici un de ces sonnets, dans lequel on peut soupçonner quelque allusion à ce Mandement hostile à Molière et à sa comédie :

Un homme qui sans cesse a l'esprit au *bivouac,*
Qui prend la vérité pour un monstre d' *Afrique,*
Qui toujours des flatteurs écoute la *musique*
Et s'égare partout et *ab hoc et ab hac ;*

Qui sans flamme et sans feu fume plus que *tabac ;*
(*Ici manque un vers, dont la rime était* *brique.*)
Qui dans tous ses desseins n'a fin ni *politique,*
Et dans tous ses projets ne fait que du *mic-mac ;*

Qui pour les moindres maux se trouve sans *remède,*
Qui se croit un Alcide et n'est qu'un *Ganymède,*
Qui sur les saintes Lois ne fait que des *rebus,*

Qui se laisse tourner comme on fait une *esclanche,*
Qui ne sçait samedy ce qu'il fera *dimanche :*
C'est le grand Péréfixe ou l'homme de *bibus.*

350. FRANÇOIS DE HARLAY CHANVALON, nommé archevêque de Paris en 1671, mort en 1695, à l'âge de 70 ans.

— *R. Lochon,* d'après N. Loyr, 1659. In-fol. — *Van Schuppen del. et sc.* 1659. In-fol. — *Lenfant,* d'après Champagne, 1664. In-fol. — *Nanteuil del. et sc.,* 1671. In-fol. — *Nanteuil,* 1673. Gr. in-fol.

L'archevêque de Paris ne céda qu'à un ordre secret de Louis XIV, en

enjoignant au curé de Saint-Eustache « de ne donner la sépulture au corps de défunt Molière, qu'à la condition que ce seroit sans aucune pompe, avec deux prêtres seulement, hors des heures du jour, et qu'il ne se feroit aucun service solennel pour lui, ni dans ladite paroisse de Saint-Eustache, ni ailleurs, même dans aucune église des réguliers. » L'illustre mort resta donc sans sépulture, depuis le vendredi soir 17 février (s'il est vrai que Molière soit mort à 10 heures du soir et non à 2 heures et demie du matin) jusqu'au mardi soir 21. Le choix du cimetière de Saint-Joseph, où Molière fut inhumé, était une injure faite à sa mémoire, car ce cimetière, dépendance du grand cimetière des Saints-Innocents, avait été destiné surtout à recevoir les enfants morts-nés qui n'avaient pas été baptisés. Mais, en dépit des défenses de l'archevêque, qui ordonna de faire l'inhumation à neuf heures du soir, c'est-à-dire en pleine nuit, sans prêtres, et sans cierges allumés, « le convoi n'en fut pas moins brillant et éclairé, dit Titon du Tillet dans son *Parnasse françois* : tous les amis de Molière y assistèrent, ayant chacun un flambeau à la main. »

351. Louis Bourdaloue, jésuite, célèbre prédicateur, né en 1632, mort en 1704.

— *Elise Cheron p. De Rochefort sc.* 1704. — *Et. Desrochers*, 1705. In-8. — *C. Simonneau*, d'après Jouvenet, 1707. In-8.

Bourdaloue, ami du premier président de Lamoignon, se montra un des adversaires les plus violents de Molière, lorsque celui-ci voulut faire représenter sur son théâtre la comédie du *Tartuffe*, dont les trois premiers actes seulement avaient été joués devant le Roi à Versailles, pendant la fête des Plaisirs de l'Ile enchantée. Il n'attendit pas que cette comédie fût représentée à Paris et imprimée, pour prononcer un sermon ou plutôt un réquisitoire contre l'auteur et sa comédie, qu'il n'avait pas réussi à faire interdire et condamner par l'Autorité civile.

Bibliogr. moliér., 1212.

352. François Guénaut, médecin de la Reine.

— *R. Nanteuil ad vivum pinge. et sculpebat.* In-fol.

Le médecin Guénaut, qui figure sous le nom de Macroton dans l'*Amour médecin*, est une des victimes que Louis XIV avait livrées à la critique de Molière, au moment où Boileau, dans sa satire des Embarras de Paris, le désignait à la réprobation publique :

Guénaut, sur son cheval, en passant, m'éclabousse.

353. Antoine Daquin, premier médecin du Roi, après

avoir été premier médecin de la Reine, mort en 1696, à l'âge de 69 ans.

— *Loir p. H. Jans sc.* In-fol. — *Rigaud p. Jans sc.* 1693. In-fol.

C'est Molière qui se fit de Daquin un ennemi irréconciliable, en le traduisant sur la scène avec sa figure et son costume dans la comédie de l'*Amour médecin*, où le docteur Tomès n'est autre que ce médecin. On peut dire avec certitude que Molière avait été invité ou autorisé par Louis XIV à dire au premier médecin du roi ses vérités. Voy. l'*Hist. de la vie de Molière*, par Taschereau, 3º édit., pp. 72 et suiv.

354. ZACHARIE JACOB, dit MONTFLEURY, comédien de l'Hôtel de Bourgogne, né en 1600, mort en 1667.

— Théâtre de l'Hôtel de Bourgogne. Année 1639. Rôle d'Asdrubal, tragédie du même nom. *A. Bosse pinxt. F. delt. Prud'hon sculp. Imprimé par Langlois.* In-4. Ce portrait fait partie de la *Galerie théâtrale,* de Bance.

Molière, dans l'*Impromptu de Versailles*, avait tourné en ridicule le jeu des acteurs tragiques de l'Hôtel de Bourgogne et s'était moqué surtout de Montfleury. Celui-ci ne se borna pas à faire composer par son fils l'*Impromptu de l'Hôtel de Condé;* il présenta au Roi une requête, dans laquelle il accusait Molière d'avoir épousé sa propre fille. « La requête avait été présentée vers la fin de 1663, dit Taschereau dans l'*Hist. de la vie de Molière* (3º édit., p. 57), et le 28 février suivant, la duchesse d'Orléans et le Roi firent à l'accusé l'insigne honneur de tenir son premier enfant sur les fonts de baptême. »

355. Mlle BEAUCHATEAU (Madeleine Du Bouget), comédienne de l'Hôtel de Bourgogne, morte en 1683.

— Portrait peint, qui faisait partie de la Galerie théâtrale de Soleirol. Voy. le Catal. de 1861, nº 38.

Molière, dans l'*Impromptu de Versailles*, avait imité Mlle Beauchâteau dans le rôle de Camille, des *Horaces*, et Beauchâteau dans celui du *Cid*, en exagérant les défauts de leur jeu et de leur débit : « Admirez, disait-il, après avoir déclamé les vers adressés à Curiace : *Iras-tu, ma chère âme,* etc., admirez ce visage riant qu'elle conserve dans les plus grandes afflictions. » Ce fut donc Mlle Beauchâteau qui se chargea de souffler le feu parmi ses camarades de l'Hôtel de Bourgogne et qui finit par les amener à partager son ressentiment contre Molière. Voy. à la fin de l'*Impromptu de l'Hos-*

tel de Condé, par A. J. Montfleury (*Paris, Pepingué*, 1664, in-12), le Refrin (*sic*) sur les différends des Troupes de l'Hostel et du Palais.

356. Claude Deschamps, sieur de Villiers, comédien de l'Hôtel de Bourgogne et auteur dramatique, né en 1624, mort en 1678.

— Portrait, peint d'après nature (peut-être apocryphe), qui faisait partie de la Galerie théâtrale de Soleirol. Voy. n° 1 du Catalogue de 1861.

Villiers devint le champion de l'Hôtel de Bourgogne et fit jouer sur ce théâtre *la Vengeance des Marquis, ou Réponse à l'Impromptu de Versailles*, comédie représentée avec succès le 13 décembre 1663. Voy. l'*Hist. de la vie de Molière*, par Taschereau, 3º édit., p. 50. « Molière, dit-il, alla voir jouer la *Vengeance des Marquis*, sur un des bancs alors placés des deux côtés de la scène. Son arrivée fit une grande sensation, mais il garda une très-bonne contenance, car de Villiers, un de ses envieux, se trouva réduit à dire qu'*il fit tout ce qu'il pouvoit pour rire, mais qu'il n'en avoit pas beaucoup d'envie.* » Quoi qu'il en soit, selon toute apparence, le privilége fut refusé au libraire Gabriel Quinet pour l'impression de cette comédie, qui ne parut qu'en 1664 dans un recueil intitulé : *les Soirées des Auberges*. « Il y a certainement, dans cette comédie, avons-nous dit, en réimprimant la *Vengeance des Marquis* dans la Collection moliéresque, des allusions perfides qui nous échappent et qui sautaient alors aux yeux de tout le monde. »

Bibliogr. moliér., n° 1152.

357. Dorimond, auteur dramatique et comédien du Théâtre de Mademoiselle.

— Portrait, en grisaille sur carton (peut-être apocryphe), qui a fait partie de la Galerie théâtr. de Soleirol. Voy. le Catal. de 1861, n° 7.

Dorimond fut un des ennemis les plus acharnés de Molière, puisqu'il le poursuivit encore après sa mort, en publiant des vers injurieux contre lui. Il avait fait partie de la Troupe de Mademoiselle (de Montpensier), qui n'était pas trop bienveillante pour Molière ; mais la cause de son ressentiment fut la représentation du *Festin de pierre*, qui vint interrompre la vogue de la tragi-comédie qu'il faisait représenter, sous le même titre, avec un grand succès, sur le Théâtre de Mademoiselle.

Bibliogr. moliér., nos 1200 et 549.

358. ANTOINE-JACOB MONTFLEURY, avocat et auteur dramatique, fils du comédien de l'Hôtel de Bourgogne, né en 1639, mort en 1685.

— P^t *en pastel par Nanteuil. Dessiné et gravé par D'Elvaux,* 1787. In-12.

Montfleury fils épousa la querelle de son père contre Molière et répondit à l'*Impromptu de Versailles*, par l'*Impromptu de l'hôtel de Condé*, représenté en janvier 1664 sur le théâtre de l'Hôtel de Bourgogne. Voy. la notice qui précède la réimpression de cette pièce dans la Collection moliéresque.

Bibliogr. moliér., n° 1154.

359. GILLES MÉNAGE, érudit et littérateur, né en 1613, mort en 1692.

— *Rob. Nanteuil ad vivum faciebat.* In-4. — *P. Van Schuppen sculp.* 1698. In-4.

Ménage, un des gladiateurs littéraires les plus redoutables de son temps, n'osa pourtant pas s'attaquer à Molière, qui n'avait aucune sympathie pour les pédants et qui ne s'en cachait pas. Au sortir de la représentation des *Précieuses ridicules*, il prit Chapelain par la main (c'est lui-même qui le raconte dans le *Menagiana*) : « Monsieur, lui dit-il, nous approuvions, vous et moi, toutes les sottises qui viennent d'être critiquées si finement et avec tant de bon sens ; mais, pour me servir de ce que saint Remy dit à Clovis, il nous faudra brûler ce que nous avons adoré et adorer ce que nous avons brûlé. » On est fondé à croire qu'il donna lieu à Molière de se plaindre de lui et d'user de représailles, car ce ne fut pas sans raison que l'auteur des *Femmes savantes* le mit en scène sous le nom de Vadius. Ménage fit semblant de ne pas se reconnaître, bien que tout le monde l'eût reconnu, mais on doit penser qu'il clabauda sourdement contre Molière, sans réussir à mettre les rieurs de son côté. Il affecta toujours de se montrer l'admirateur et le partisan de Molière ; il lui fit même une belle épitaphe, qui commence ainsi :

Deliciæ procerum, totâ notissimus aulâ, etc.

360. FRANÇOIS COTIN, prêtre, docteur en théologie, prieur de Marly et chapelain du Roi, né en 1604, mort en 1682.

— *Van Schupen le jeune.* Gravure à la manière noire. In-4.

On sait combien Molière, qui avait pris fait et cause pour Boileau dans sa querelle avec l'abbé Cotin, acheva de ridiculiser ce malheureux poëte, en le mettant en scène dans la comédie aristophanesque des *Femmes savantes*, qui n'est citée que sous le titre de

Trissotin dans le Registre de La Grange. Taschereau, dans son *Hist. de la vie de Molière*, 3e édit. in-12, pp. 170 et suiv., a réuni tous les détails qui concernent la vengeance tardive de Molière contre Cotin; mais il s'est trompé, en disant que Cotin avait désigné Molière dans ces vers de la *Satyre des Satyres*, publiée en 1666 :

> Despréaux, sans argent, crotté jusqu'à l'échine,
> S'en va chercher son pain de cuisine en cuisine;
> Son Turlupin l'assiste, et jouant de son nez,
> Chez le sot campagnard, gagne de bons dînés.....
> On les promet tous deux, quand on fait chère entière,
> Ainsi que l'on promet et Tartuffe et Molière.

Les deux derniers vers cités prouvent suffisamment que le *Turlupin* n'est pas Molière, mais bien un des frères de Boileau, nommé Puymorin, qui parlait et chantait du nez, de manière à exécuter une foule d'intermèdes bouffons. Le ressentiment de Molière à l'égard de Cotin ne provenait que des sermons de ce prédicateur, qui, à l'occasion de la comédie du *Tartuffe*, n'avait épargné ni l'auteur ni le comédien. Ces sermons ne furent pas publiés, quoique l'abbé Cotin eût recueilli soigneusement les moindres pièces en vers ou en prose, qu'il avait fait circuler dans la société des Alcovistes et des Précieuses.

361. FRANÇOIS HÉDELIN, abbé d'Aubignac, littérateur, né en 1604, mort en 1676.

— *Rousselet*, 1663. In-4. — *Desrochers*. In-4.

L'abbé d'Aubignac, étant l'adversaire acharné de Corneille, ne pouvait pas être l'ami de Molière. Il n'osa point écrire ouvertement contre un auteur comique, qui ne craignait pas de traduire sur la scène ses ennemis et ses envieux, mais il ne perdit aucune occasion de manifester son mauvais vouloir, et quand il publia sa *Pratique du théâtre*, en 1669, il eut soin de laisser dans l'ombre les comédies de Molière, qu'il se garda bien de nommer. Il avait des appuis considérables à la Cour, et s'il n'obtint pas la place d'intendant des spectacles, qu'il sollicitait, on peut supposer que Molière ne fut pas étranger à cet échec.

362. GABRIEL DE ROQUETTE, évêque d'Autun en 1666, mort en 1707, à l'âge de 85 ans.

— *Beaufrère sc.*, 1667. In-fol. — *Chasteau sc.* In-fol. — *Gantrel sc.*, 1694. In-fol.

« L'abbé de Choisy nous apprend, dit Taschereau dans son *Hist. de la vie de Molière* (3d édit., p. 125), que Molière, en traçant le principal rôle de *Tartuffe*, eut en vue l'abbé de Roquette, depuis évêque d'Autun. » L'abbé de Roquette était la créature et l'ami de la du-

chesse de Longueville, qui devint dès lors très-hostile à Molière. Cette épigramme, attribuée à Boileau, nous apprend comment le prototype du *Tartuffe* s'était fait une réputation de bon prédicateur :

> On dit que l'abbé Roquette
> Prêche les sermons d'autrui ;
> Moi qui sais qu'il les achète,
> Je soutiens qu'ils sont à lui.

« M^{me} de Sévigné, ajoute Taschereau, confirme pleinement l'assertion de l'abbé de Choisy, quand elle écrit : « Il a fallu dîner chez M. d'Autun : *le pauvre homme !* »

Nous ne résistons pas à la démangeaison de citer une épigramme inédite, assez croustilleuse, contre l'évêque d'Autun, qui s'y montre *in naturalibus* dans son rôle de Tartuffe. Voici cette épigramme, que nous empruntons aux manuscrits de Trallage :

> D'Authun, ce digne évesque expert en vénerie,
> Mieux duit qu'aucun prélat à distinguer gibier,
> Docte en chiens, en oyseaux, en haute volerie,
> Hardy, haut à la main, preux et bon cavalier,
> Avecque La Moussaye estant, ces jours passez,
> Et tous deux ayant bu quelque peu plus qu'assez,
> Les yeux étincelans et de zèle et de joye,
> Luy dit, tout transporté
> Plus de l'ardeur du vin que de la charité :
> « Que n'es-tu dans la bonne voye ?
> J'en donnerois, dit-il, ouy, là, j'en donnerois... »
> Il répéta ce mot plus de cinq ou six fois,
> Cherchant de quoi donner pour sauver l'hérétique.
> La Moussaye, à la fin, le voyant empesché,
> Luy dit, voulant ayder à faire son marché :
> « Donne-moy tes c....., je me fais catholique ! »
> Alors ce bon prélat, ayant un peu douté,
> Et ne trouvant point de défaite :
> « Touche là, luy dit-il. Parbieu ! l'affaire est faite,
> Mais rends-moy ce qu'ils m'ont coûté. »

Lacurne de Sainte-Palaye dit, dans sa *Biblioth. des Auteurs français* (Mss. à la Bibl. de l'Arsenal), que « la comédie du *Tartuffe* fut faitte d'après l'abbé de Roquette sur les Mémoires que Guilleragues, ami de l'abbé de Cosnac, avoit donnez à l'auteur. »

363. JEAN LORET, poëte, auteur de la Gazette en vers, mort en 1665.

— *Mich. Lasne sc.* 1646. In-4. — *Nanteuil del. et sc.* 1658. In-fol.

Jean Loret, qui rédigeait la Gazette en vers publiée depuis sous le titre de *la Muse historique,* fut certainement un des envieux de Molière les plus malveillants et les plus sournois. Il avait organisé

contre lui la conspiration du silence ; en parlant, dans sa Gazette, des représentations du Petit-Bourbon et du Palais-Royal, c'est-à-dire pendant plus de quatre ans, il s'abstint de nommer Molière, soit comme auteur, soit comme acteur, et la première fois qu'il le nomma, dans la lettre du 21 mai 1664, ce fut pour lui décocher un trait perfide, à l'occasion du *Tartuffe*, quand les trois premiers actes de cette comédie seulement eurent été *essayés* devant le Roi, sous le titre de *l'Hippocrite*, à la fête des Plaisirs de l'Ile enchantée. Il ne faut pas oublier que les Lettres de Loret étaient adressées à la duchesse de Longueville et que celle-ci portait un vif intérêt à l'abbé de Roquette, qu'on avait désigné comme le prototype de la comédie nouvelle.

364. Géraud de Cordemoy, philosophe et historien, membre de l'Académie française, né en 1626, mort en 1684.

— *De Rochefort sc.* 1703. In-4.

On peut affirmer que Molière avait eu à se plaindre gravement de Cordemoy, puisqu'il l'a ridiculisé dans le personnage du Maître de philosophie, du *Bourgeois gentilhomme*, où il emprunte des phrases textuelles à un ouvrage bizarre de Cordemoy, intitulé : *Discours physique de la parole*, qui avait paru en 1668. Molière frappait à la fois, dans cette critique, le protégé de Bossuet, qui venait de placer Cordemoy en qualité de lecteur ordinaire du Dauphin, et l'admirateur passionné de Descartes, qui n'épargnait pas dans ses livres les Gassendistes.

365. Louis Maimbourg, jésuite et prédicateur, depuis historien, né en 1610, mort en 1686.

— *Simoneau*, 1686, d'après Moclon. In-4. — *Habert*, 1686. In-4.

Les historiens de Molière ne parlent pas de l'hostilité que le P. Maimbourg avait fait éclater dans ses sermons contre l'auteur du *Tartuffe*. Ils s'étaient connus sans doute l'un et l'autre chez les Jésuites. Voici en quels termes Antoine Arnauld, dans un passage de polémique anonyme, caractérisait ce fougueux et facétieux prédicateur : « Il y a plus de vingt ans qu'étant allé par hasard en la chapelle du Collége de Clermont, je vis monter en chaire un homme d'une mine extraordinaire et qui n'étoit pas de ceux dont l'Écriture dit que la sagesse de leur âme reluit sur leur visage. On ne voyoit, au contraire, que fierté dans ses yeux, dans ses gestes et dans tout son air ; et il auroit été capable de faire peur aux gens, si cette fierté n'eut été mêlée avec des gestes de théâtre qui tendoient à faire rire. » Cette citation fera mieux comprendre une épi-

gramme, que nous avons trouvée dans les manuscrits de Trallage, *sur le père Maimbourg, jésuite, et Molière, comédien.*

> Un dévot disoit en colère,
> En parlant du *Tartuffe* et de l'auteur Molière :
> « C'est bien à lui de copier
> Les sermons qui se font en chaire,
> Pour en divertir son parterre !
> — Paix ! lui dis-je, dévot : il a droit de prêcher,
> Car c'est un droit de représaille
> Que vous ne sauriez empêcher.
> Ne croyez pas que je vous raille :
> Je vais le faire voir aussi clair que le jour,
> Et si vous ne fermez les yeux à la lumière,
> Vous verrez que Maimbourg a copié Molière,
> Et que, par un juste retour,
> Molière a copié Maimbourg. »

Nota. — Nous n'avons pas trouvé les portraits de divers contemporains de Molière, que l'histoire de sa vie nous présente comme ses envieux rivaux ou ses implacables ennemis, savoir :

L'abbé Michel de Pure, qui avait composé une comédie des *Précieuses* et qui accusa Molière de plagiat. (*Bibliogr. moliér.*, n° 1691.)

Rosimond, comédien du Marais, auteur d'un autre *Festin de pierre*, qu'il fit réimprimer en Hollande sous le nom de Molière (*Bibliogr. moliér.*, n°s 551 et 708).

François Châtelet, dit Beauchâteau, comédien de l'Hôtel de Bourgogne, critiqué dans l'*Impromptu de Versailles*.

Hauteroche, comédien et auteur du même théâtre, critiqué également dans l'*Impromptu*.

Boursault, à qui Molière ne pardonnait pas d'avoir copié son *Médecin volant* et qui se fit le champion de l'Hôtel de Bourgogne, en y faisant représenter la comédie du *Portrait du peintre* (*Bibliogr. moliér.*, n°s 1147 et 545).

Baudeau de Somaize, l'auteur de la *Pompe funèbre de Scarron*, de la comédie des *Véritables Précieuses*, et de divers autres ouvrages contre Molière. (*Bibliogr. moliér.*, n°s 1141 et suiv., 1193 et suiv.)

C. Jaulnay, auteur de l'*Enfer burlesque* (*Bibliogr. moliér.*, n°s 1196 et suiv.).

Le Boulanger de Chalussay, auteur de la comédie d'*Elomire hypocondre* et de la *Critique du Tartuffe* (*Bibliogr. moliér.*, n°s 1159 et 1157).

Chevalier, comédien du Marais, auteur de la comédie des *Amours de Calotin*, etc. (*Bibliogr. moliér.*, n° 544.)

Le comédien Marcel, auteur du *Mariage sans mariage*, réconcilié depuis avec Molière (*Bibliogr. moliér.*, n° 1161).

Pierre Roullé, curé de Saint-Barthélemy, auteur du *Roy glorieux au monde* (*Bibliogr. moliér.*, n° 1209).

Le sieur de Rochemont, avocat. (*Bibliogr. moliér.*, n°s 1211 et suiv.)

VIII

PORTRAITS

DES COMÉDIENS ET DES COMÉDIENNES

DE LA TROUPE DE MOLIÈRE.

366. Galerie historique des Portraits des Comédiens de la Troupe de Molière, gravés à l'eau-forte sur des documents contemporains, par Frédéric Hillemacher. Avec des détails biographiques succincts relatifs à chacun d'eux. Dédié à la Comédie Françoise. *Lyon, Nicolas Scheuring,* 1858, in-8, avec 32 portraits.

Nous donnons ci-après, en conférant les recherches biographiques de M. Frédéric Hillemacher avec l'admirable *Dictionnaire de biographie et d'histoire,* par A. Jal, la description des portraits qui composent cette curieuse Galerie, formée avec soin d'après les trop nombreux originaux que possédait Soleirol et dont malheureusement l'authenticité n'a pas été toujours bien établie. Nous devons, de préférence, décrire ces portraits, sur la seconde édition de l'ouvrage (*Lyon, Nic. Scheuring,* 1869, in-8), augmentée d'un portrait, M. Hillemacher ayant retouché et souvent gravé à nouveau plusieurs autres portraits, qu'il a datés de 1867 et 1868, pour les distinguer des anciens, en modifiant surtout les costumes.

Ces portraits, d'un travail si précieux et si intelligent, ont été tirés à part, sur différents papiers de luxe.

Bibliogr. moliér., n° 1127.

Quant à la *Galerie théâtrale, ou Collection des portraits en pied des principaux Acteurs qui ont figuré ou qui figurent sur les trois premiers Théâtres de la capitale* (Paris, Bance ainé, 1812-1823, 2 vol. in-4 avec 96 pl. color. au pinceau), elle ne renferme qu'un portrait de Molière en costume de théâtre et un seul portrait appartenant aux Comédiens de sa Troupe.

Ces Comédiens, ou du moins la plupart, menaient une conduite régulière et vivaient honorablement, qu'ils fussent mariés ou non; l'Église n'avait jamais songé à les excommunier ni à leur refuser la sépulture chrétienne; ce fut la représentation de *Tartuffe,* qui changea tout cela et qui leur donna dans la société une position équivoque, qu'ils ont gardée jusqu'à la Révolution. Jean-Nicolas de Trallage, que sa parenté avec le lieutenant de police Nic.-Gabr. de

La Reynie mettait à même de bien savoir les choses et qui d'ailleurs fut lié avec les Comédiens de la Troupe de Molière et ceux de la Troupe italienne du Palais-Royal, fait en ces termes leur éloge, dans ses notes manuscrites :

« Il y a d'honnestes gens dans toutes les conditions, mais ordinairement en petit nombre. Quoique les Comédiens soyent décriez parmi certains caffars, il est certain néanmoins que, de mon temps, c'est-à-dire depuis 25 ou 30 ans, il y en a eu, et même il y en a encore, qui vivoient bien régulièrement et même chrestiennement, sçavoir :

Le sieur Molière ;
Le sieur La Grange et sa femme ;
Le sieur de Viller (de Villiers) ;
Le sieur Poisson, le père, et sa femme ;
Le sieur Beauval et sa femme ;
Le sieur Raisin l'aîné ;
Mme Raisin, femme du sieur Raisin le cadet, autrement Mme Longchamp ;
Arlequin, défunt, sa femme Aularia et ses deux filles, Isabelle et Colombine ;
Le sieur Angelo ou le docteur Balouardo ;
Le sieur Michele Fracasani ou Polichinelle ;
Le sieur Pierrot. »

367. MARIE-MADELEINE BÉJART, l'aînée des Béjart, fille de Joseph Béjart, sieur de Belleville, écuyer, huissier des eaux et forêts de France, et de damoiselle Hervé ; comédienne et fondatrice de l'Illustre Théâtre avec ses frères et Molière ; née en 1618, morte en 1672.

— Portrait ovale, peint en buste.

Ce portrait faisait partie de la Galerie théâtrale de Soleirol. Voy. le Catalogue 1861, n° 41.

Madeleine Béjart était la maîtresse en titre du baron de Modène (Esprit de Raymond de Monmoiron), gentilhomme de Gaston d'Orléans, lorsqu'elle créa l'*Illustre Théâtre* en 1643 et qu'elle y fit entrer Molière, âgé de 21 ans, qui l'aimait. Madeleine paraît avoir été très-galante ; elle devait être assez belle et pleine de séductions, quoique rousse, ce qui n'était pas un agrément et un motif de succès en ce temps-là. Mais elle avait un autre charme auquel Molière put être sensible : elle s'occupait de poésie et de littérature ; on connaît d'elle ces vers adressés à Rotrou, sur sa tragédie d'*Hercule mourant* (Paris, Toussainct Quinet, 1636, in-4) :

> Ton Hercule mourant te va rendre immortel ;
> Au Ciel comme en la Terre, il publiera ta gloire,
> Et, laissant icy bas un temple à ta mémoire,
> Son bûcher servira pour te faire un autel.

La tradition du Théâtre veut qu'elle ait fait représenter une ou deux Comédies de sa composition, en province ou à Paris. Le Registre de La Grange cite seulement une pièce, qu'elle avait *raccommodée*. Elle fut réellement associée avec Molière, jusqu'à l'époque de sa mort, et pourtant ils ne vivaient pas en trop bonne intelligence, quand elle fut devenue vieille. Voy. l'*Impromptu de Versailles,* scène première. Elle joua d'abord les reines et les princesses; plus tard, les soubrettes et les rôles ridicules. Elle laissa toute sa fortune à la femme de Molière, qu'on appelait sa sœur et qui serait plutôt sa fille. Brossette le déclare dans ses Mémoires sur Despréaux : « M. Despréaux m'a dit que Molière avoit été amoureux premièrement de la comédienne Béjart, dont il avoit épousé la fille. »

368. LE MÊME.

— *Mademoiselle Béjart. Comédie françoise.* 1645-1672. *Fr. Hillemacher sc. aq. f.* 1867 ; d'après un ancien portrait peint à l'huile. Gravé à l'eau-forte, pour la *Galerie historique de la Troupe de Molière.*

Madeleine avait eu une grande réputation de comédienne à Paris, avant la chute de l'*Illustre Théâtre.* Cette réputation la suivait en province, comme on peut l'affirmer d'après l'épître de Magnon, en tête de la tragédie de *Josaphat,* jouée à Bordeaux et dédiée au duc d'Épernon, gouverneur de Guyenne. « Cette protection et ce secours, Monseigneur, dit-il, que vous avez donnés à la plus malheureuse et à l'une des plus intéressantes comédiennes de France, n'est pas la moindre action de votre vie. » C'était l'époque où le baron de Modène avait abandonné la Béjart et l'enfant qu'il avait eu d'elle, pour suivre le duc de Guise dans son expédition de Naples. Tallemant des Réaux, l'auteur de la *Fameuse Comédienne,* et Bayle sont les seuls contemporains qui parlent des innombrables galanteries de la Béjart, pendant sa jeunesse. Nous ne trouvons qu'un témoignage un peu vague de ces galanteries dans le *Recueil de diverses poésies héroïques et burlesques,* recueillies par le sieur T. Lhermite (*Paris, Vᵉ G. Loyson,* 1652, in-4, p. 64) :

Réponse à la lettre de M. B.

Que de puissants efforts par de si foibles armes,
 Si par mes soupirs et mes larmes
Ce beau cœur se réduit sous les traits de pitié,
Et s'il conçoit pour moy quelque peu d'amitié !
Mais, ô divin objet dont mon âme est blessée,
Un reste de soupçon demeure en ma pensée,
 Si pour me l'ôter de l'esprit
Je ne lis dans tes yeux ce que ta main m'écrit.

Madeleine Béjart avait eu, en 1638, avant de se lier avec Molière, une fille reconnue par son amant le baron de Modène, qui donna pour parrain, à cette fille naturelle, son fils légitime, âgé de 8 ans. Voici l'acte de baptême, dans lequel on a voulu voir celui d'Armande Béjart, sous un autre nom : « Onzième de juillet (1638), fut baptisée Françoise, née du samedy troisiesme de ce présent moys, fille de messire Esprit Raymond, chevalier, seigneur de Modène et autres lieux, chambellan des affaires de Monseigneur, frère unique du Roy, et de damoiselle Magdeleyne Béjart, la mère, demeurant rue Saint-Honoré ; le parrain Jean-Baptiste de l'Hermite, escuyer, sieur de Vauscelle, tenant pour messire Gaston-Jean-Baptiste de Raymond, aussi chevalier, seigneur de Modène ; la marraine, damoiselle Marie Hervé, femme de Joseph Béjart, escuyer. » Jal, qui a cité cet acte, après Beffara, en tire cette induction que le père de l'enfant assistait en personne au baptême. Voy. *Dict. de biographie et d'histoire*, p. 179. Vingt-sept ans plus tard, en 1665, Madeleine Béjart tenait sur les fonts, avec M. de Modène, une fille de Molière et d'Armande Béjart. A cette époque, malgré la dénonciation de Montfleury, portée devant le roi deux années auparavant, personne n'eût osé publiquement accuser Molière d'avoir épousé sa propre fille.

369. GENEVIÈVE BÉJART, dite MADEMOISELLE HERVÉ, sœur de Madeleine, née en 1624, morte en 1675 ; elle avait épousé en premières noces Léonard de Loménie de La Villaubrun, et en secondes J.-B. Aubry des Carrières.

— *Mademoiselle Hervé. Comédie françoise.* 1658-1673. *Fr. Hillemacher*, 1668 ; d'après un ancien dessin, au trait. Gravé à l'eau-forte, pour la *Galerie historique de la Troupe de Molière*.

M^lle Hervé avait débuté d'abord à l'Illustre Théâtre ; elle suivit sa sœur et ses frères en province et resta au théâtre jusqu'à son décès. Elle jouait les soubrettes et les utilités. Voy. l'*Impromptu de Versailles*, scène première. Après la mort de Molière, elle fut compromise, ainsi que son second mari J.-B. Aubry, dans un épouvantable procès, où Lully était en cause. Voy. *Bibliogr. moliér.*, n° 1170. Voici son extrait mortuaire retrouvé par A. Jal dans les Registres de Saint-Sulpice : « Le quatriesme jour de juillet 1675, a esté faict le convoy, service et enterrement de Geneviefve Béjart, aagée de quarante-quatre ans, femme de M. Aubry, paveur ordinaire du Roy et l'un des entrepreneurs du pavé de Paris, morte le 3e du présent mois, rue de Seyne, à l'hostel d'Arras, et ont assisté aud. enterrement Jean-Baptiste Aubry, son mary, et Louis Béjart,

Lesguizé, lieutenant au régiment de la Ferté, son frère, et plusieurs autres amis de la deffuncte.

370. JOSEPH BÉJART, l'aîné, un des fondateurs de l'*Illustre Théâtre*, né vers 1617, mort en 1659.

— *J. Bejart l'aisné. Comédie françoise. 1645-1659.* Fr. Hillemacher sc. aq. f. 1857; d'après un petit portrait à l'aquarelle. Gravé à l'eau-forte, pour la *Galerie historique de la Troupe de Molière*.

Joseph Béjart, qui jouait les premiers rôles de la tragédie, quoique bègue, et qui surtout administrait les affaires de la Troupe, avait amassé un trésor en numéraire : on trouva, chez lui, après sa mort, 24,000 écus en or. Son Recueil héraldique des Seigneurs barons des États de Languedoc, imprimé à Lyon en 1655-57, prouve qu'il avait de l'instruction. La dédicace du livre au prince de Conti pourrait bien être de Molière. Voy. la *Jeunesse de Molière*, par le bibliophile Jacob, p. 116 et suiv.

371. LE MÊME.

— Portrait en buste, peint en grisaille, d'après nature.

Ce portrait faisait partie de la Galerie théâtrale de Soleirol. Voy. n° 6 du Catalogue de 1861.

372. LOUIS BÉJART, le cadet, dit L'ÉGUISÉ, né en 1630, mort en 1678.

— *L. Bejart, le cadet. Comédie françoise. 1645-1670.* F. Hillemacher sc. 1857; d'après une miniature du temps. Gravé à l'eau-forte, pour la *Galerie historique de la Troupe de Molière*.

Louis Béjart avait fait partie de la Troupe de Molière, en province ; il remplissait les troisièmes rôles dans le tragique ; on voit, dans la distribution des rôles d'*Andromède*, en 1651, qu'il en jouait deux ou trois alternativement ; dans le comique, il excellait à jouer les valets. Il prenait le titre d'*ingénieur ordinaire du roi ;* il avait été officier au régiment de la Ferté, comme le qualifie son acte de décès.

373. LE MÊME.

— Béjart, dans le rôle de la Flèche, de l'*Avare*. En

pied et debout, de trois quarts, tourné à gauche. Année 1580. Lithogr. signée *H^to L. Lithogr. de Delpech.* In-fol.

N° 68 des *Costumes de théâtre de 1670 à 1820*, par H^to Lecomte. L'original n'est pas indiqué. En tout cas, la date de 1680 doit être changée, Béjart le cadet étant mort le 13 octobre 1678.

L'Éguisé avait créé le rôle de la Flèche, dans l'*Avare*. Harpagon disait de lui : « Je ne me plais point à voir ce chien de boiteux-là ! » parce que cet acteur était boiteux, par suite d'une blessure qu'il avait reçue à la jambe, en séparant deux hommes qui se battaient à l'épée. Son surnom de l'Éguisé venait d'un de ses rôles que nous ne connaissons pas, quoiqu'il se qualifiât de *sieur de l'Éguisé*, dans les actes de l'État civil.

On lit dans le Registre de La Grange, sous la date de 1670 : « Le sieur Béjart, par délibération de toute la Troupe, a esté mis à la pension de 1,000 liv. et est sorty de la Troupe. Cette pension a esté la première establie à l'exemple de celles qu'on donne aux acteurs de la Troupe de l'Hostel de Bourgogne. Le contrat en a été passé pardevant M^e Levasseur, rue Saint-Honoré, près de la barrière des Sergents. » La minute de ce contrat, écrit sur parchemin, est conservée chez le successeur de M^e Levasseur, lequel demeure encore rue Saint-Honoré, près de l'église Saint-Roch. Cette pièce est un curieux document pour l'histoire de la Troupe de Molière et mérite, à ce titre, d'être reproduite intégralement :

Furent présents Jean-Baptiste Poquelin de Molière ; damoiselle Claire-Gresinde Béjart, sa femme, de lui autorisée ; damoiselle Madeleine Béjart, fille majeure ; Edme Villequin, sieur de Brie ; damoiselle Catherine Leclerc, sa femme, de lui autorisée ; damoiselle Geneviève Béjart de La Villaubrun, demeurant Place du Palais-Royal ; Charles Varlet de La Grange, demeurant rue Saint-Honoré ; Philibert Gazeau, sieur Du Croisy, demeurant susdite rue ; François Lenoir, sieur de La Thorillière, et André Hubert, demeurant aussi rue Saint-Honoré, ès même paroisse Saint-Germain l'Auxerrois ;

Tous faisant, composant le corps de la Troupe du Roi représentant dans la salle du Palais-Royal, rue Saint-Honoré, paroisse Saint-Eustache, d'une part ;

Et Louis Béjart, ci-devant comédien en ladite Troupe, demeurant rue Frementeau, d'autre part ;

Lesquelles parties ont accordé entre elles ce qui en suit :

C'est à savoir qu'en conséquence de ce que ledit Louis Béjart se retire de ladite Troupe, et que pour ce faire il la requiert de lui donner une pension viagère pour vivre avec honneur, sans pouvoir

être saisie par qui que ce soit, et lui être destinée pour ses aliments, ce que ladite Troupe lui avoit accordé, avoit promis, comme elle promet par ces présentes, tant par ceux que par celles qui la composent et la composeront, et qu'elle subsistera en ladite salle du Palais-Royal ou en autre lieu en cette ville de Paris, en cas d'accident ou de changement, de bailler et payer audit Louis Béjart, ce acceptant, mille livres de pension viagère payable aux quatre quartiers, le premier échéant au dernier juin prochain, et continuer tant et si longuement que ladite Troupe subsistera en la manière que dessus ; laquelle pension lui servira d'aliments, et ne pourra être saisie en façon quelconque par qui que ce soit, le tout à condition que ledit corps de Troupe subsiste et qu'il ne se dissolve point ; et rupture d'icelle arrivant sans se pouvoir réunir, ladite pension n'aura plus cours ; et en cas que quelqu'un desdits acteurs ou actrices se retirent de ladite Troupe, soit pour entrer dans une autre troupe ou pour quitter tout à fait ladite Comédie, il sera entièrement déchargé de ladite pension viagère, de laquelle seront chargés ceux qui entreront en leurs places, ou le reste de la Troupe, en cas qu'il n'y en entre point. Et pour l'exécution des présentes, lesdites parties élisent leur domicile en la maison de ladite damoiselle Madeleine Béjart, rue Saint-Honoré, sus-déclarée, auquel lieu promettant, obligeant et renonçant.

Fait et passé audit Palais-Royal, l'an 1670, le seizième jour d'avril.

Suivent les signatures.

Il faut remarquer que Molière n'a pas pris, dans sa signature, la particule nobiliaire qui lui est attribuée dans l'acte, et qu'il a signé : *J. B. P. Molière.*

Louis Béjart mourut, sept ans après, comme nous l'apprend le Registre mortuaire de Saint-Sulpice : « Le quatorze octobre, Louis Béjart, sieur de Léguisé, officier au régiment de la Ferté, âgé d'environ quarante-cinq ans, mort le treize, rue Guénégaud, au logis du sieur Mécard, marchand chandelier, et ont assisté à son enterrement Jean-Baptiste Aubry et Isaac François Guérin, beaux-frères du deffunct. »

374. EDME VILLEQUIN, SIEUR DE BRIE, qui avait fait partie de la Troupe de Molière en province, mort en 1676.

— *De Brie. Comédie françoise.* 1653-1673. *F. Hillemacher sc.* 1857 ; d'après l'estampe de J. Sauvé, sur le dessin de P. Brissart. Gravé à l'eau-forte, pour la *Galerie historique de la Troupe de Molière.*

Le sieur de Brie n'avait aucun talent et jouait les utilités ;

Molière ne le conservait dans la Troupe que pour y garder M^lle de Brie, sa femme. De Brie était, comme mari, le plus accommodant des hommes, mais il avait, du reste, le caractère difficile et querelleur. Molière ne l'a pas fait figurer dans l'*Impromptu de Versailles*. Après la mort de Molière, lorsque les Comédiens du Marais vinrent se joindre à ceux du Palais-Royal, on n'eut garde de toucher à la part entière de De Brie, mais la veuve de Molière qui était, à vrai dire, la directrice de l'Hôtel Guénégaud, exigea que M^lle De Brie, son ancienne rivale, n'eût qu'une demi-part. Voy. la notice de M. Ed. Thierry, en tête de l'édition du Registre de La Grange.

375. Le même.

— Petit portrait en buste, peint sur cuivre, dans un cadre noir à cercle.

Ce portrait faisait partie de la Galerie théâtrale de Soleirol. Voy. le Catalogue de 1861, n° 131.

376. Catherine le Clerc du Rozet, dite M^lle de Brie, morte très âgée en 1704. Elle avait fait partie de la Troupe de Molière à Lyon.

— *Mademoiselle de Brie. Comédie françoise.* 1653-1673. F. Hillemacher sc. 1857; d'après une miniature du temps, peinte sur cuivre. Gravé à l'eau-forte, pour la *Galerie historique de la Troupe de Molière.*

Beauchamps, dans les Particularités de la vie de quelques Comédiens (à la fin de ses *Recherches sur les théâtres de France*), fait ainsi le portrait de la *demoiselle* de Brie : « Elle étoit jolie, bien faite, bonne actrice dans le comique et dans le tragique, où elle faisoit les premiers rôles ; elle dansoit et chantoit très-bien. »

M^lle de Brie eut pour rivales, non-seulement à la scène, mais encore dans la vie privée de Molière, Madeleine Béjart et M^lle du Parc. Molière, dans l'*Impromptu de Versailles,* ne la ménage pas, parce qu'il se détachait d'elle, depuis son mariage : « Vous faites une de ces femmes qui pensent être les plus vertueuses personnes du monde, pourvu qu'elles sauvent les apparences ; de ces femmes qui croient que le péché n'est que dans le scandale, etc. » Voy. à ce sujet la lettre de Chapelle à Molière. Voy. *Bibliogr. moliér.*, n° 1166.

M^lle de Brie eut plusieurs enfants, mais, ce qui donne à réfléchir, c'est que Molière n'en tint pas un seul sur les fonts : il fut seulement deux fois parrain avec M^lle de Brie, qui était marraine, à Saint-Roch le 10 septembre 1669, au baptême d'une fille de Romain Tou-

bel, marchand, et à Saint-Germain-l'Auxerrois, le 12 décembre 1672, au baptême de deux filles jumelles du comédien La Grange.

377. LA MÊME.

— M{11e} de Brie, dans le rôle d'Agnès, de l'*École des femmes*. En pied, debout, et de profil, tournée à droite. Année 1680. Lithogr. signée H^{te} *L. Lithogr. de Delpech.* In-fol.

N° 50 des *Costumes de théâtre de* 1670 *à* 1820, par H^{te} Lecomte. Le dessinateur n'a pas indiqué l'original de ce portrait.

Mlle de Brie fut l'amie et la consolatrice de Molière, qui lui resta toujours sincèrement attaché et qui vécut avec elle sous le même toit jusqu'en 1672. C'est-à cette époque seulement qu'il consentit à se séparer d'elle, pour se réconcilier avec sa femme. Mlle de Brie, qui ne se retira du théâtre qu'à l'âge de 65 ans, en avait déjà 42 lorsqu'elle créa, dit-on, le rôle d'Agnès dans l'*École des femmes*. On peut affirmer cependant que le rôle fut joué aussi, sinon créé, par Armande Béjart. Mlle de Brie était encore fort séduisante, lorsque l'auteur anonyme de la *Fameuse Comédienne* lui adressait ce madrigal, en 1680 :

> Il faut qu'elle ait esté charmante,
> Puisqu'aujourd'huy, malgré ses ans,
> A peine des attraits naissans
> Egalent sa beauté mourante.

378. RENÉ BERTHELOT, dit DU PARC, surnommé GROS-RENÉ, un des acteurs de l'Illustre Théâtre, mort en 1664.

— *Du Parc. Comédie françoise.* 1645-1664. *Fr. Hillemacher sc.* 1857; d'après un ancien portrait à l'aquarelle, sur papier. Gravé à l'eau-forte, pour la *Galerie historique de la Troupe de Molière*.

Le sieur du Parc avait créé, à Béziers, le rôle de *Gros-René* dans le *Dépit amoureux*, et le nom de ce personnage était devenu son surnom de théâtre. On peut en conclure que le type et le caractère de Gros-René se retrouvaient dans d'autres comédies ou farces que Molière avait faites pour la province et qu'il n'a pas eu le temps de *raccommoder* pour le Palais-Royal. Loret, dans sa *Muse historique,* fait un bel éloge de Gros-René :

> Homme trié sur le volet,
> Et qui vaut trois fois Jodelet.

Du Parc resta jusqu'à sa mort dans la Troupe de Molière. Il avait un embonpoint qui l'empêchait de remplir bien des rôles, mais la jalousie ne le faisait pas maigrir, et il prenait en bonne part la coquetterie de sa femme, comme Molière le lui faisait dire dans son rôle de Gros-René :

> Je suis homme tout rond de toutes les manières...
> Moi jaloux ! Dieu m'en garde et d'être assez badin
> Pour m'aller emmaigrir avec un tel chagrin.

Molière avait été à Lyon un des témoins de son mariage ; Molière fut à Paris le parrain de son dernier enfant, baptisé, le 27 janvier 1663, à Saint-Eustache, sous les noms de *Jean-Baptiste René*, fils de R. Bertelot (*sic*) et de Marquise-Thérèse de Gorle, demeurant rue de Grenelle-Saint-Honoré. La marraine était « damoiselle » Armande-Gresinde Béjar (*sic*), femme du sieur J. Bapt. Poclin (*sic*) de Molière. Du Parc et sa femme demeuraient rue Saint-Thomas du Louvre, lorsqu'il y mourut le 28 octobre 1664. On lit dans le Registre de La Grange : « Mardi quatre novembre (1664), on ne joua point, à cause de la mort de M. du Parc. »

379. MARQUISE-THÉRÈSE DE GORLA, dite MADEMOISELLE DU PARC, fille de Giacomo de Gorla, « premier opérateur du Roi », née vers 1638, morte en 1668.

— *Mademoiselle du Parc. Comédie françoise*, 1653-1667. *Fr. Hillemacher aq. f.* 1868 ; d'après un portrait à l'aquarelle, sur papier. Gravé à l'eau-forte, pour la *Galerie historique de la Troupe de Molière.*

« Cinq des plus beaux génies du siècle de Louis XIV, dit M. Hilmacher, devinrent successivement amoureux de Mlle du Parc : Molière à Lyon, en 1653 ; les deux Corneille à Rouen, en 1658 La Fontaine et Racine à Paris, en 1664. Il paraît que ce dernier fut le seul écouté. » Voy. le contrat de mariage de Du Parc et de Mlle de Gorle, dans les *Origines du Théâtre de Lyon*, par M. C. Brouchoud (Lyon, N. Scheuring, 1865, in-8). Molière a signé ce contrat, comme témoin, au mois de février 1653. Depuis cette époque, Mlle Du Parc faisait donc partie de la Troupe des Béjart. Molière ne lui ménage pas les éloges, dans l'*Impromptu de Versailles* ; il lui fait dire : « Il n'y a point de personne au monde qui soit moins façonnière que moi. — Cela est vrai, répond-il, et c'est en quoi vous faites mieux voir que vous êtes excellente comédienne, de bien représenter un personnage qui est si contraire à votre humeur. » Il eut un profond chagrin, lorsqu'elle quitta, en 1667, le Palais-Royal, pour l'Hôtel de Bourgogne, et cette désertion étant le fait de Racine, il ne pardonna jamais à ce

dernier. La pauvre Marquise, qui avait été suivie par ses adorateurs à l'Hôtel de Bourgogne, où elle eut un dernier et prodigieux succès dans l'*Andromaque* de Racine, ne jouit pas longtemps de son triomphe : « Du 13 déc. 1668, Marquise Thérèse de Gorle, veufve de feu René Berthelot, vivant sieur Du Parc, l'une des comédiennes de la Troupe royale, aagée d'environ 25 ans, décédée le onziesme du présent mois, rue de Richelieu, son corps porté et inhumé aux Religieux Carmes des Billettes de cette ville de Paris ; présens au convoy Rault Regnier, marchand apothicaire, demeurant paroisse St Germ., et Spencer, juré crieur, tesmoins. » (Registre de Saint-Roch.) Cette mort presque subite produisit d'autant plus d'émotion, qu'on l'attribuait tout bas à un empoisonnement. Les poëtes lui composèrent des épitaphes qui n'étaient pas dignes du sujet. Voici une des moins plates :

> Cette merveille de théâtre
> Qui gagnoit tous les cœurs et nous ravissoit tous,
> Dont chacun étoit idolâtre,
> N'est plus maintenant parmy nous ;
> Car les Dieux, transportés et d'amour et d'envie,
> Jaloux de notre bien, nous l'ont enfin ravie.

Nous aurions désiré trouver une épitaphe qui méritât d'être signée par Molière.

380. JULIEN BEDEAU, dit JODELET, comédien du théâtre du Marais et de l'Hôtel de Bourgogne avant de passer au théâtre du Palais-Royal, né en 1610, mort en 1660.

— *Jodelet. Comédie françoise. 1659-1660. Fr. Hillemacher sc. aq. f.* 1868 ; d'après le portrait gravé par Abraham Bosse. Gravé à l'eau-forte, pour la *Galerie historique de la Troupe de Molière*.

Jodelet fut un des meilleurs comédiens de son temps ; son nom de théâtre caractérisait un type dans lequel il s'était incarné, depuis qu'il avait créé tous les Jodelet des Comédies de Scarron. « Il avait une figure fort plaisante, dit M. Fréd. Hillemacher ; les traits de son visage étaient si marqués et si comiques, qu'il n'avait qu'à se montrer pour exciter le rire, dont il savait augmenter les éclats, par la surprise qu'il affectait lui-même de l'hilarité des spectateurs ; enfin, il parlait du nez, et ce défaut rendait son débit plus burlesque. » Le grand nombre de portraits contemporains de ce comédien est la preuve de son succès populaire. Il ne créa qu'un seul rôle dans les pièces de Molière, celui du Vicomte dans les *Précieuses ridicules*.

381. Le même.

— Dessiné et gravé par Abraham Bosse. *Le Blond excud.* Pièce anonyme. (H. 318mm. L. 210.)

A. Jal a découvert, dans les registres de Saint-Germain l'Auxerrois, l'acte d'inhumation de Jodelet, mort le Vendredi-Saint, 26 mars 1660 : « Ledit jour (27 mars), convoy de 16 (prêtres), de Julien Bedeau, comédien du Roy, pris rue des Poulies. Receu 18 l. 12 s. »

Jodelet, qu'on a nommé tantôt Julien, à cause de son nom de baptême, tantôt Geoffrin, à cause du nom sous lequel son fils entra dans l'ordre des Feuillants, avait été d'abord un des camarades de Turlupin et de Gros-Guillaume; il jouait la farce improvisée, sur des tréteaux, à la porte du théâtre; il ne portait pas de masque, mais il avait toujours le visage enfariné, avec de grandes moustaches, ce qui lui faisait la mine la plus hétéroclite du monde. Ajoutez à cela un nasillement factice ou naturel, qui donnait à son parler le cachet le plus burlesque. C'est à Scarron qu'il dut son grand succès dans les rôles de Jodelet, type bouffon et narquois, dont la création lui appartenait. Voici les comédies qu'il joua d'original à l'Hôtel de Bourgogne, et qu'il jouait encore au Petit-Bourbon dans les deux dernières années de sa vie : *Le Menteur*, 1642; la *Suite du Menteur*, 1643; *Jodelet, maître et valet*, 1645; *Jodelet, astrologue*, 1646; *Jodelet duelliste*, 1648; *Jodelet prince ou le Geôlier de soi-même*, 1655; *Don Bertrand de Cigaral*, 1650; *l'Amour à la mode*, 1651, etc. Il allait, en visite, avec Molière, chez les grands seigneurs et les financiers, pour y donner des représentations.

Le gazetier Loret a rimé cette épitaphe, en annonçant la mort de Jodelet, qui fut enterré dans l'église de Saint-Germain l'Auxerrois, tout acteur qu'il était :

> Icy gist qui de Jodelet
> Joua cinquante ans le rolet
> Et qui fut de mesme farine
> Que Gros-Guillaume et Jean Farine,
> Horsmis qu'il parloit mieux du nez
> Que lesdits deux enfarinez.
> Il fut un comique agréable,
> Et pour parler, suivant la fable,
> Paravant que Cloton, pour nous pleine de fiel,
> Eust ravy d'entre nous cet homme de théâtre,
> Cet homme archy-plaisant, cet homme archy-folastre,
> La Terre avait son Mome aussy bien que le Ciel.

382. Le même.

— *Jodelet eschappé des flammes.* Ancienne gravure. In-4.

Cette estampe n'est citée que dans le Catalogue des portraits et

estampes de la Collection parisienne de Le Roux de Lincy (*Paris, Techener*, 1855), n° 1100.

Nous ne savons pas à quel événement se rapporte cette estampe. Jodelet aurait-il failli périr dans l'incendie d'un théâtre, à Paris ou en province? L'histoire ne signale aucun incendie de ce genre, à cette époque. Cette gravure n'est peut-être qu'une scène de la dernière pièce où il ait créé un rôle : *la Feinte mort de Jodelet,* comédie de Brécourt, jouée en 1659, par la Troupe du Petit-Bourbon.

383. LE MÊME.

— *J. Falck f. Le Blond jeune excud.* In-fol.

Jodelet avait joué d'abord, au Théâtre du Marais, dans la Troupe de Mondory; il passa, en 1634, avec six de ses camarades, dans celle de Bellerose, à l'Hôtel de Bourgogne, en vertu d'un ordre du Roi. Il avait eu beaucoup de réputation dans les rôles comiques ou plutôt bouffons, auxquels il avait donné son nom et qui lui étaient spécialement réservés dans des comédies de Scarron, de d'Ouville, etc., mais on le trouvait vieux, usé et fatigant, quand il s'engagea, à l'âge de près de 70 ans, dans la Troupe du Petit-Bourbon. On s'explique pourquoi La Fontaine disait dans sa Relation de la Fête de Vaux, en 1661, où il fait un si grand éloge de Molière, de son jeu et de ses ouvrages :

> Plaute n'est plus qu'un plat bouffon,
> Et jamais il ne fit si bon
> Se trouver à la Comédie,
> Car ne pense pas qu'on y rie
> De maint trait jadis admiré
> Et bon *in illo tempore* :
> Nous avons changé de méthode,
> Jodelet n'est plus à la mode,
> Et maintenant il ne faut pas
> Quitter la Nature d'un pas.

Bibliogr. moliér., n° 496.

384. LE MÊME.

— *Jodelet.* Ancienne gravure, sans indication. (H. 180mm. L. 120mm.)

385. LE MÊME.

— *Jodelet.* Dessiné par Huret, gravé par Couvay. (H. 275mm. L. 210mm.)

On lit au bas de l'estampe :

> Dans la Farce et la Comédie,
> Jodelet, par sa raillerie,

> Ses bons mots, sa naïvveté,
> Nous charme si bien les oreilles,
> Au recit de tant de merveilles,
> Que chascun pense estre enchanté !

386. LE MÊME.

— *Jodelet.* Ancienne gravure. (H. 293mm. L. 217mm.)

On lit au bas de l'estampe :

> On peut dire de Jodelet
> Qu'il sçait jouer son personnage
> Aussi bien qu'homme de son age ;
> Faisant le maistre ou le valet
> Sa harangue est toujours polie,
> Et sans avo rien d'aftette,
> Par sa grande naïfveté,
> Il guérit la mélancolie.

387. CHARLES DU FRESNE, comédien, chef de la Troupe de province dans laquelle Molière s'était engagé avec les Béjart, mort vers 1680.

— *Du Fresne. Comédie françoise.* 1645-1659. *Fred. Hillemacher sc.*, 1864 ; d'après une ancienne aquarelle qui le représente en Bacchus. Gravé à l'eau-forte, pour la *Galerie historique de la Troupe de Molière.*

Du Fresne, fils d'un peintre du roi, était chef d'une Troupe de province, avant que la Troupe des Béjart et de Molière vînt s'associer avec la sienne. Il jouait certainement les rôles de rois dans la tragédie, mais son principal emploi était sans doute celui de régisseur, de peintre-décorateur, de metteur en scène, de costumier et d'administrateur. C'est sous ce titre qu'il se présenta à la municipalité de Nantes en 1648, pour obtenir la permission de *faire la comédie* dans la ville. Il ne figura qu'un moment à l'Hôtel du Petit-Bourbon et prit sa retraite pour aller vivre en Normandie, son pays natal.

Bibliogr. moliér., nos 1102 et 1104.

388. CHARLES VARLET, SIEUR DE LA GRANGE, orateur de la Troupe de Molière, et un des meilleurs acteurs de cette Troupe, mort en 1692.

— *De la Grange. Comédie françoise.* 1659-1673. *Fred. Hillemacher sc. aq. forti*, 1867 ; d'après l'estampe de Jean

Sauvé, sur le dessin de P. Brissart. Gravé à l'eau-forte, pour la *Galerie historique de la Troupe de Molière*.

La Grange avait parcouru la province pendant plusieurs années, avant d'être engagé dans la Troupe de Molière en 1658. C'était un excellent comédien et de plus un parfait honnête homme. Molière devint son ami, et ce fut à lui que revint de droit l'honneur de publier la première édition des Œuvres complètes de son illustre maître, en 1682. Dès son entrée dans la Troupe du Petit-Bourbon, il avait commencé à recueillir, pour son propre usage, en forme de memento, un journal du théâtre auquel il appartenait, et il conduisit ce journal jusqu'au 1er septembre 1685. C'est le fameux Registre, intitulé : *Extrait des receptes et affaires de la Comédie, depuis Pasques de l'année 1659, appartenant au sieur La Grange, l'un des Comédiens du Roy*, Registre que la Comédie-Française a fait imprimer et qui va bientôt paraître avec une notice par M. Édouard Thierry. « Ceci, dit l'auteur de cette excellente notice, ceci est le Livre d'or de la Comédie-Française, tenu par son véritable greffier d'honneur, par un des ancêtres de la Compagnie qui ont le plus fait pour la gloire de son nom et pour sa considération, cette belle moitié de sa gloire, — par l'acteur accompli qui a créé la tradition toujours vivante d'Horace et de Clitandre, — personnellement digne d'une telle estime, que, dans le grand débat du XVIIe et du XVIIIe siècle pour et contre les Spectacles, les défenseurs du Théâtre répondaient à ses plus austères censeurs : « Si vous condamnez la Comédie, condamnerez-vous un homme comme M. de La Grange ? »

Bibliogr. moliér., nos 1111 et 1665.

389. Le même.

— *Varlet de La Grange, comédien du Roy*. Portrait à mi-corps, tourné à droite. Dans un encadrement composé d'enroulements dans le style du XVIe siècle et surmonté de deux génies ailés, entre lesquels est un cartouche portant : *Dom Juan*. Gravé à l'eau-forte. On lit au bas de l'estampe : *Offert à Monsieur Édouard Thierry, Frédéric Hillemacher*. In-8.

Ce portrait, encore inédit, a été fait d'après la gravure de Sauvé, dans l'édition de 1682. M. Fréd. Hillemacher a remarqué que cette estampe, qui précède la comédie de *Don Juan*, offrait seule un portrait très-soigneusement gravé, et il a pensé avec raison que c'était celui de La Grange, qui s'y était fait représenter dans un de ses principaux rôles.

390. Marie Ragueneau, dite M^{lle} de La Grange, fille d'un comédien de la Troupe des Béjart, née en 1639, morte en 1727.

— *Mademoiselle de La Grange. Comédie françoise. 1659-1673.* Fred. *Hillemacher sc.* 1868; d'après un croquis au crayon noir. Gravé à l'eau-forte, pour la *Galerie historique de la Troupe de Molière.*

Marie Ragueneau avait été femme de chambre de M^{lle} de Brie, avant de monter sur le théâtre et d'épouser La Grange. Elle était laide et coquette, si l'on peut s'en rapporter au pamphlet de la *Fameuse Comédienne,* où elle est assez maltraitée dans ce quatrain satirique :

> Si n'ayant qu'un amant on peut passer pour sage,
> Elle est assez femme de bien ;
> Mais elle en auroit davantage,
> Si l'on vouloit l'aimer pour rien.

391. Philibert Gassot ou Gassaud, sieur du Croisy, un des meilleurs comédiens de la Troupe de Molière, mort en 1695.

— Portrait du temps, peint sur toile.

Ce portrait faisait partie de la Galerie théâtrale de Soleirol. Voy. le Catal. de 1861, n° 188. Il appartient aujourd'hui à M. Hillemacher. On l'a vu exposé au Musée-Molière, en 1873. Voy. le n° 27 du Catal.

C'était un gentilhomme de Beauce, qui se mit à la tête d'une Troupe de province, sans même changer de nom. Molière l'avait vu jouer et il s'empressa de l'engager, dès qu'il eut un théâtre fixe à Paris. On peut imaginer la variété du talent de Du Croisy, en rappelant qu'il a créé un rôle de genre différent dans la plupart des pièces de Molière. Il se surpassa surtout dans le rôle de Tartuffe : « Doué d'une physionomie douce et sympathique, dit M. Frédéric Hillemacher, ayant des yeux expressifs et une tournure qu'un certain embonpoint ne déparait pas à la scène, » il put fournir une longue et brillante carrière dramatique. Sa sœur avait épousé le célèbre comédien Bellerose, de l'Hôtel de Bourgogne.

392. Le même.

— Du Croisy, dans le rôle du *Tartuffe.* En pied, debout et de face. Lithog. signée *H^{te} L. Lith. de Delpech.* In-fol.

N° 58 des *Costumes de théâtre de 1670 à 1820,* par H^{te} Lecomte. L'original n'est pas indiqué.

Voy. sur Du Croisy la note du n° 267 de cette *Iconographie.*

11

393. Le même.

— *Du Croisy, Comédie françoise. 1659-1673. Fréd. Hillemacher*, 1868; *d'apr. le tabl. original.* Gravé à l'eau-forte, pour la *Galerie historique de la Troupe de Molière.*

Molière avait engagé, dès son établissement à Paris en 1658, Du Croisy et sa femme, qui dirigeaient une Troupe de province avec beaucoup d'intelligence. On lit, en effet, dans le Registre de La Grange, sous la date de 1659 : « Les Srs du Croisy et sa femme, et La Grange, entrèrent dans la Troupe comme acteurs nouveaux à Paris. » Du Croisy créa des rôles dans 22 pièces de Molière, depuis la représentation du *Dépit amoureux* jusqu'à celle du *Malade imaginaire.* Dans l'*Impromptu de Versailles*, il représentait le Poëte, et Molière lui donnait des conseils sur le caractère de son rôle; il l'invitait à « marquer cette exactitude de prononciation qui appuie sur toutes les syllabes et ne laisse échapper aucune lettre de la plus sévère orthographe. » On sait que Molière mettait lui-même en pratique le système oratoire qu'il indiquait ainsi à ses camarades : « Il avoit imaginé, dit l'abbé Dubos, dans ses *Réflexions sur la Poésie et la Peinture,* des notes pour marquer les tons qu'il devoit prendre en récitant ses rôles. »

394. Marie Claveau, dite Mlle du Croisy, femme du précédent.

— *Mademoiselle du Croisy. Comédie françoise.* 1659-1673. *F. Hillemacher sc.* 1857; d'après un ancien portrait à l'aquarelle. Gravé à l'eau-forte, pour la *Galerie historique de la Troupe de Molière.*

395. Jean Pitel, sieur de Beauval, ancien comédien de province, né vers 1635, mort en 1709.

— *Beauval. Comédie françoise.* 1670-1673. *Fr. Hillemacher sc.* 1857 ; d'après un portrait à l'aquarelle, sur vélin. Gravé à l'eau-forte, pour la *Galerie historique de la Troupe de Molière.*

Beauval avait été moucheur de chandelles, dans la troupe de Paphetin; il changea d'emploi, en épousant Jeanne Olivier Bourguignon, qui en fit un bon acteur, en l'attachant à la Troupe de Molière, en 1670. Il créa le rôle de Thomas Diafoirus. Aux répétitions du *Malade imaginaire,* Molière n'était pas satisfait de ses acteurs, et critiquait surtout le jeu de Mlle de Beauval dans le rôle de Toi-

nette : « Vous nous tourmentez tous, s'écria-t-elle avec impatience, mais vous ne dites rien à mon mari. — J'en serais bien fâché, répondit Molière ; je lui gâterais son jeu ; la Nature lui a donné de meilleures leçons que les miennes. » Après la mort de Molière, quand Baron, La Thorillière et sa femme eurent quitté le théâtre, pour ne pas rester sous la domination de la veuve de leur illustre et regretté maître, « Mlle de Beauval et son mary les suivirent, dit La Grange ; ainsi la Troupe de Molière fut rompue. » Ils allèrent tous signer un engagement au théâtre de l'Hôtel de Bourgogne. Beauval ne se retira de la scène qu'en 1704, à l'âge de 69 ans, et mourut le 29 décembre 1709, sur la paroisse Saint-Sulpice ; sa femme, qui avait eu de lui au moins douze enfants, lui survécut jusqu'en mars 1720. Quatre de ses fils et son gendre, Trochon de Beaubourg, qui se qualifiaient tous bourgeois de Paris, assistèrent à son enterrement. Mlle Beauval avait tenu sur les fonts, avec Molière, la fille d'un comédien du duc de Savoie, nommé Jean Uscet de Beauchamp, et le baptême eut lieu à Saint-Sauveur, le 12 février 1673.

396. JEANNE OLIVIER BOURGUIGNON, dite Mme DE BEAUVAL, ancienne comédienne de province, morte en 1720.

— Portrait du temps, peint à l'huile.

Ce portrait faisait partie de la Galerie théâtrale de Soleirol. Voy. le Catal. de 1861, n° 39. Il fut acheté, à cette vente, par M. E. Hillemacher, et on le vit exposé, en 1873, au Musée-Molière. Voy. n° 28 du Catalogue.

Ce n'est qu'en 1670 que Molière engagea, dans sa troupe, Mlle de Beauval et son mari, qui avaient jusque-là fait partie des Troupes nomades de Paphetin et de Monchaingre, dit Filandre. Elle remplissait les rôles de reine dans les tragédies et les rôles de soubrette dans la comédie. Elle ne plut pas d'abord à Louis XIV, qui voulait la renvoyer à ses succès de province, mais Molière réussit à la faire agréer, en corrigeant ses défauts et en faisant valoir ses qualités. Elle créa des rôles dans les six dernières pièces de Molière. Elle s'était retirée du théâtre longtemps avant sa mort.

397. LA MÊME.

— *Mademoiselle de Beauval. Comédie françoise.* 1670-1673. *Fr. Hillemacher sc. aq. f.* 1868 ; d'après un ancien portrait peint à l'huile. Gravé à l'eau-forte, pour la *Galerie historique de la Troupe de Molière.*

A. Jal a découvert, dans un registre de la Secrétairerie d'État, une pièce bien curieuse, laquelle prouve que les Troupes royales avaient le privilége de pouvoir choisir, dans les Troupes nomades

de province, les sujets qui, par leur talent et leur réputation, paraissaient dignes d'être mandés à Paris, en vertu d'un ordre du Roi : « De par le Roy, Sa Majesté, voulant tousjours entretenir les Troupes de ses Comédiens complètes, et pour cet effet prendre les meilleurs des provinces pour son divertissement, et estant informée que la nommée de Beauval, l'une des actrices de la Troupe des comédiens, qui est présentement à Mascon, a toutes les qualités requises pour mériter une place dans la Troupe de ses Comédiens, qui représentent dans la salle de son Palais-Royal, Sad. Majesté mande et ordonne à ladicte Beauval et à son mary de se rendre incessamment à la suite de sa Cour, pour y recevoir ses ordres : veut et entend que les comédiens de lad. Troupe qui est présentement à Mascon, ayent à les laisser seurement et librement partir, sans leur donner aucun trouble ny empeschement, nonobstant toutes conventions et traictez avec clauses de desdit qu'ils pourroient avoir fait ensemble, dont, attendu qu'il s'agit de la satisfaction et du service de Sa Majesté, elle les a relevés et dispensez : Enjoint à tous ses officiers et sujets qu'il appartiendra, de tenir la main à l'exécution du présent ordre. Fait à Saint-Germain en Laye, le 31 juillet 1670. Louis, et plus bas Colbert. » La Beauval et son mari obéirent. On lit, à ce sujet, dans le Registre de La Grange : « 1670. Quelques jours après qu'on eut recommencé (à jouer) après Pâques, M. de Molière manda de la mesme Troupe de campagne M. et Mlle Beauval, pour une part et demy, à la charge de payer 500 livres de la pension du sr Béjart et 3 livres chaque jour de représentation à Chasteauneuf, gagiste de la Troupe. » Quatre mois après, la Beauval accouchait d'une fille, qui fut baptisée le 15 novembre 1670, à Saint-Germain l'Auxerrois : le parrain était « Jean-Baptiste Poquelin Molière, tapissier, valet de chambre ordinaire du Roy » ; la marraine, « Catherine Leclerc, femme d'Edme Villequin, officier du Roy », qui n'était autre que Mlle de Brie, comédienne du Palais-Royal.

398. Loise Pitel, dite Mlle Beaubourg, fille de Pitel de Beauval et de Jeanne Olivier Bourguignon, morte en 1740.

— *Mademoiselle Beaubourg. Comédie françoise. 1673. F. Hillemacher sc. 1857*; d'après un croquis à l'encre, rehaussé au bistre. Gravé à l'eau-forte, pour la *Galerie historique de la Troupe de Molière*.

C'est elle qui, à l'âge de 8 ans, avait créé le rôle de la petite Louison dans le *Malade imaginaire*. Elle ne manquait pas d'intelligence, mais son extérieur prévenait peu en sa faveur. Elle n'en eut pas moins trois maris, dont le dernier fut son camarade de théâtre, Pierre Trochon de Beaubourg.

399. François Lenoir, sieur de La Thorillière, gentilhomme et capitaine de cavalerie, admis en 1662 dans la Troupe de Molière, mort en 1680.

— *De la Thorillière, le père. Comédie françoise.* 1662-1673. Fréd. Hillemacher sc. 1868; d'après un portrait à l'aquarelle sur papier. Gravé à l'eau-forte, pour la *Galerie historique de la Troupe de Molière.*

La Thorillière s'était fait comédien par vocation, et quoique comédien il conservait ses allures et ses prétentions nobiliaires. C'était un bel homme, ayant le visage noble et de beaux yeux, mais il gardait un air calme et riant dans les rôles les plus tragiques. Molière, dans l'*Impromptu de Versailles,* semble lui reprocher sa fatuité. Il fut envoyé, par Molière, en députation avec La Grange auprès du Roi, qui était au camp devant Lille, pour obtenir la permission de jouer le *Tartuffe.* Voici comment La Grange raconte cette ambassade : « Le 8 août 1667, le sr de la Thorillière et moi, de La Grange, sommes partis de Paris, en poste, pour aller trouver le Roi, au sujet de ladite défense (de donner une seconde représentation du *Tartuffe*). Sa Majesté étoit au siége de Lille, en Flandre, où nous fûmes très-bien reçus. Monsieur nous protégea, à son ordinaire, et S. M. nous fit dire qu'à son retour à Paris, elle feroit examiner la pièce de *Tartuffe* et que nous la jouerions. Après quoi, nous sommes revenus. Le voyage a coûté mille livres à la Troupe. » La Thorillière était, de 1663 à 1666, le secrétaire du théâtre, puisqu'il tenait les registres journaliers où sont consignés les détails de chaque représentation, le produit de la recette, la distribution des rôles, etc. Les deux registres, qu'il a rédigés lui-même ou fait rédiger sous ses yeux, seront peut-être publiés, après celui de La Grange. Aussitôt après la mort de Molière, La Thorillière abandonna le théâtre du Palais-Royal, pour entrer avec sa femme à l'Hôtel de Bourgogne : « Les sieurs La Thorillière et Baron quittèrent la troupe, pendant les fêtes de Pasques, » dit La Grange, dans son Registre, où sept ans plus tard il annonçait en ces termes le décès de son ancien camarade : « Le samedy 27 juillet 1680, M. de La Thorillière est mort à l'Hostel de Bourgogne, ce qui a donné lieu à la jonction des deux Troupes, deux mois après. » La Thorillière, décédé rue du Renard, fut inhumé à Saint-Sauveur, la vieille paroisse des comédiens. On a tout lieu de croire que sa femme, Marie Petit-Jean, était morte bien longtemps avant lui.

400. Pierre le Noir, sieur de La Thorillière, fils du précédent, né en 1659, mort en 1727.

— *De la Thorillière, le fils. Comédie françoise.* 1671.

Fr. Hillemacher sc. aq. f. 1868; d'après un portrait, peint par Gillot. Gravé à l'eau-forte, pour la *Galerie historique de la Troupe de Molière.*

Le petit La Thorillière fut un des élèves de Molière, qui lui confia un rôle d'Amour, dans *Psyché,* à côté de Baron. Plus tard, ce jeune comédien se distingua par de véritables qualités scéniques : « D'une taille médiocre, mais bien prise, dit M. Fréd. Hillemacher, il avait le visage ouvert et gracieux, de beaux yeux, le regard agréable, vif et expressif, la voix pleine et sonore. Son jeu était rempli d'action et animé d'un aimable enjouement. » Il avait épousé Angélique Biancolelli, fille de Dominique, le célèbre Arlequin de la Comédie-Italienne. Pierre de La Thorillière, quoique comédien, tenait beaucoup à sa noblesse et se souvenait que son père avait été capitaine d'une compagnie de gens de pied dans le régiment de Lorraine et maréchal de camp. Il prenait le titre d'écuyer et il fit vérifier ses armes, à la Réforme de 1697; ses armes étaient d'azur à une hure de sanglier de sable, accompagnée de trois glands de sinople.

401. Le même.

— Portrait en buste, au pastel.

Ce portrait faisait partie de la Galerie théâtrale de Soleirol. Voy. le Catal., 1861, n° 571.

402. Thérèse Le Noir de la Thorillière, dite Mlle Dancourt, fille et sœur des précédents, née vers 1660, morte en 1725.

— *Mademoiselle Dancourt. Comédie françoise.* 1671-1673. *Fr. Hillemacher sc.* 1857; d'après un croquis au crayon noir. Gravé à l'eau-forte, pour la *Galerie historique de la Troupe de Molière.*

Ce fut encore une des élèves de Molière, puisqu'elle joua, d'original, le rôle d'une des Grâces dans le ballet de *Psyché,* en 1671.

403. Mlle Raisin (Marguerite Siret), femme d'Edme Raisin, organiste de Troyes, directrice de la Troupe des Comédiens du Dauphin.

— Portrait peint, en buste.

Ce portrait faisait partie de la Galerie théâtrale de Soleirol. Voy. le Catal. de 1861, n° 350.

Cette comédienne, qui dirigeait la Troupe des Petits comédiens

du Dauphin, dans laquelle Baron avait débuté à l'âge de dix ou onze ans, courut la province, avant de venir, à plusieurs reprises, donner des représentations à Paris. On peut voir, dans la *Vie de Molière*, par Grimarest, les rapports qui existèrent entre la Raisin et Molière, depuis que l'organiste Raisin avait été admis à faire entendre au Roi l'Epinette magique, dans laquelle un de ses enfants était renfermé et jouait des symphonies, sans qu'on soupçonnât la présence de ce musicien invisible. La Troupe enfantine de la Raisin, dans laquelle figurait le petit Baron, donna plusieurs représentations sur le théâtre du Palais-Royal, grâce à l'intérêt particulier que Molière portait à cette troupe et surtout à Baron, qui en était l'étoile naissante. Il nous paraît certain que Molière avait présidé à la formation de la Troupe des Comédiens du Dauphin, et Mlle de Morville, qui était une des comédiennes de cette Troupe, nous donne à entendre, dans son *Bijou du Parnasse* (Grenoble, Jean Nicolas, 1670, in-12), qu'elle avait bien profité des leçons de Molière.

404. BEDEAU, SIEUR DE L'ESPY, frère de Jodelet, ancien acteur du Marais, mort vers 1668, à l'âge de 63 ou 64 ans.

— *De l'Espy. Comédie françoise.* 1659-1663. F. Hillemacher sc. 1857; d'après un ancien portrait en pied, à l'aquarelle. Gravé à l'eau-forte, pour la *Galerie historique de la Troupe de Molière*.

Lespy quitta le théâtre du Marais, pour s'engager dans la nouvelle Troupe du Petit-Bourbon, en 1659; il créa des rôles dans les premières pièces de Molière, et se distingua surtout dans celui d'Ariste de l'*École des maris*. Il se retira du théâtre en 1663. « Le sr de l'Espy, un des acteurs de la Troupe, aagé de plus de soixante ans, s'est retiré auprès d'Angers, à une terre, qu'il avoit achetée du vivant de son frère, qui se nomme Vigray. » (*Registre de La Grange.*)

405. MICHEL BOYRON, dit BARON, l'élève, l'ami de Molière, et le plus célèbre comédien de son temps, né en 1653, mort en 1729.

— *Baron. Comédie françoise.* 1664-1673. Fréd. Hillemacher sc. 1868; d'après le portrait gravé par Desrochers. Gravé à l'eau-forte, pour la *Galerie historique de la Troupe de Molière*.

Baron était fils d'André Boyron et de Jeanne Ausoù, comédiens de

l'Hôtel de Bourgogne; resté orphelin en bas âge, il manifesta, dès sa jeunesse, un talent dramatique extraordinaire. Molière en fut frappé, et fit tout au monde pour s'emparer de cet enfant, qui était enrôlé dans la troupe des Comédiens du Dauphin, dirigée par M^{lle} Raisin. Voy. la *Vie de Molière*, par Grimarest, et surtout la *Fameuse Comédienne*, au sujet de l'attachement de Molière pour Baron, qui ne fut jamais ingrat, même en devenant l'amant d'Armande Béjart. On n'a pas encore remarqué que Baron, qui fit paraître au théâtre la plupart de ses comédies dans le cours de l'année 1686, pourrait bien les avoir tirées en partie des papiers de Molière, que la veuve de l'illustre comédien avait alors entre les mains depuis la publication de l'édition complète de 1682.

Voici ce que dit de ces manuscrits Grimarest, qui tenait de Baron lui-même la plupart des renseignements qu'il a employés dans son ouvrage : « J'avois fort à cœur de recouvrer les ouvrages de Molière qui n'ont jamais vu le jour. Je savois qu'il avoit laissé quelques fragments de pièces qu'il devoit achever. Je savois aussi qu'il en avoit quelques-unes entières qui n'ont jamais paru. Mais sa femme, peu curieuse des ouvrages de son mari, les donna tous, quelque temps après sa mort, au sieur de La Grange, comédien, qui, connoissant tout le mérite de ce travail, le conserva avec grand soin jusqu'à sa mort. La femme de celui-ci ne fut pas plus soigneuse de ces ouvrages, que la Molière : elle vendit toute la bibliothèque de son mari, où apparemment se trouvèrent les manuscrits qui étoient restés après la mort de Molière! »

Baron n'a créé que quelques rôles peu importants dans les pièces de Molière et sous les yeux de son maître et bienfaiteur ; ce fut le rôle de l'Amour dans *Psyché*, qui lui fit faire la conquête d'Armande Béjart. On doit supposer que Molière lui avait appris, de préférence, à jouer dans la tragédie, qui convenait mieux à son génie dramatique. Molière était sans doute au-dessous de lui-même dans le genre tragique, mais les conseils qu'il donnait valaient mieux que son exemple. C'est lui qui a appris à Baron la manière d'être simple et naturel dans ses rôles tragiques, en s'élevant au plus haut point du pathétique. C'est ici le cas de rappeler encore une fois que Molière avait inventé une espèce de notation vocale pour le débit de ses rôles tragiques et comiques. Voy. ci-dessus le n° 393.

406. LE MÊME.

— *De Troy pinxit. J. Daullé sculp.* 1732. In-fol.

Il est certain que la *Vie de M. de Molière*, par Grimarest, a été inspirée et presque dictée par Baron. Grimarest avait dit, au début de cet ouvrage, le premier qu'on ait publié sur Molière : « Le Public est rempli d'une infinité de fausses histoires à son occasion. Il y a peu de personnes de son temps, qui, pour se faire honneur

d'avoir figuré avec lui, n'inventent des aventures qu'ils prétendent avoir eues ensemble. J'en ai eu plus de peine à développer la vérité, mais je la rends sur des Mémoires très-assurés.» Ces Mémoires sont ceux que Baron avait écrits. Aussi, ce fait est-il établi dans la *Lettre critique sur la Vie de Molière* : « L'Auteur nous promet la vérité des faits et veut nous faire croire qu'elle lui a coûté cher. Pour moy, je n'en crois rien, et je penserois plustost que, secouru de quelqu'un, contemporain de Molière, il a broché son ouvrage, qui est négligé en quelques endroits, et je jurerois que ce quelqu'un est Baron, car ce livre est autant sa Vie que celle de Molière. »

Bibliogr. moliér., n°s 983 et 986.

Le pamphlet de la *Fameuse Comédienne* renferme un étrange passage, qui n'en est que plus inexplicable à cause de la naïveté avec laquelle l'auteur semble laisser entendre que Molière, en recueillant dans sa maison le jeune Baron, donnait satisfaction à des goûts honteux et dépravés. Cette calomnie n'était peut-être pas une invention de l'auteur de la *Fameuse Comédienne*, car l'épigramme suivante, que nous avons cru pouvoir attribuer aussi à La Fontaine (*Œuvres inédites de J. de La Fontaine*, édit. Hachette, 1863, p. 177), en l'empruntant aux notes inédites de Trallage, prouve que les ennemis de l'honnête grand homme avaient cherché à le déshonorer dans sa vie privée, et La Fontaine s'était fait l'écho inconscient de la calomnie :

> Baron est un Alcibiade :
> Dès qu'on le voit, il persuade,
> Des dames il gagne le cœur,
> Et si ce merveilleux acteur
> Par dessus les autres éclate,
> C'est que, dès ses plus jeunes ans,
> Il eut de bons enseignements,
> Et Molière fut son Socrate.

407. Françoise Pitel, dite Fanchon Longchamp, femme de Jean-Baptiste Raisin, née en 1661, morte en 1721.

— *Mlle Raisin, dans un rôle de fée. Cœuré del. Prud'hon sculpt. Impr. par Langlois. In-4.*

Ce portrait colorié fait partie de la *Galerie théâtrale* (Paris, Bance aîné, 1812, pl. 60).

Fille aînée du sieur de Longchamp, Mlle Fanchon Longchamp, qui épousa Jean-Baptiste Raisin, à son retour d'Angleterre, où elle avait passé plusieurs années dans une Troupe française, entretenue comme Troupe royale aux frais du roi Charles II, reçut des leçons de Molière, et joua, sous ses yeux, de petits rôles dans la Troupe des Comédiens du Dauphin. Elle devint plus tard une actrice de pre-

mier ordre, mais alors son maître avait cessé de vivre. Il faut remarquer que Molière est le premier qui ait mis des enfants sur la scène, dans *Psyché*, dans la *Comtesse d'Escarbagnas* et dans le *Malade imaginaire*.

408. Marie-Angélique Gassot du Croisy, dite Mlle Poisson, après son mariage avec Paul Poisson, née en 1658, morte en 1756.

— *Mademoiselle Poisson. Comédie françoise.* 1671-1673. *Fr. Hillemacher sc. aq. f.* 1868 ; d'après un portrait en pied, à l'aquarelle, sur vélin. Gravé à l'eau-forte, pour la *Galerie historique de la Troupe de Molière*.

Mlle Poisson est ainsi caractérisée, en 1680, dans un quatrain de la *Fameuse Comédienne* :

> Elle a la taille fort mignonne,
> Beaucoup d'esprit et bien de l'agrément,
> La bouche belle et beaucoup d'enjouement,
> Mais son papa de trop près la talonne.

Elle avait été élevée sous les yeux de Molière et elle avait reçu ses conseils, dès le plus bas âge, car elle était née, pour ainsi dire, sur le théâtre. Elle joua le rôle d'une des Grâces, dans le ballet de *Psyché*, en 1671. Ce n'est qu'après la réunion des deux Troupes royales, qu'elle épousa Paul Poisson. Elle se rappelait encore, dans son extrême vieillesse, avoir connu Molière et les principaux comédiens du Palais-Royal ; elle consigna ses souvenirs dans plusieurs Lettres adressées au *Mercure de France*, en 1740.

Bibliogr. moliér., n° 1017.

409. Guillaume Marcoureau, sieur de Brécourt, ancien comédien de province et auteur dramatique, né en 1637, mort en 1685.

— *De Brécourt. Comédie françoise.* 1658-1664. *Fréd. Hillemacher sc. aq. f.* 1862 ; d'après un ancien portrait en pied, à l'aquarelle. Gravé à l'eau-forte, pour la *Galerie historique de la Troupe de Molière*.

Brécourt était arrivé avec Molière, à Paris, en 1658, et il fit partie de la Troupe jusqu'en 1664. Il créa le rôle d'Alain dans l'*École des femmes*, avec un si grand succès, que Louis XIV disait de lui : « Cet homme-là ferait rire des pierres. » Il était débauché et bret-

teur. Il fut obligé de s'enfuir, après un duel, et l'on peut croire que Molière, qui avait beaucoup d'amitié pour lui, n'eut pas de cesse qu'il n'obtînt sa grâce. Brécourt, à son retour, dut s'engager à l'Hôtel de Bourgogne, mais il n'en resta pas moins attaché à son ancien maître et bienfaiteur. Il donna une marque publique de sa reconnaissance, en composant la petite pièce de l'*Ombre de Molière,* qui a figuré, comme un panégyrique, dans la plupart des premières éditions des Œuvres de ce grand écrivain. Cet hommage public rendu à la mémoire de Molière ne fut pas oublié, lorsque Brécourt, atteint d'une maladie mortelle en 1685, fit appeler le curé de Saint-Sulpice, se confessa et voulut recevoir les derniers sacrements. Le curé, Claude Bottu de la Bermondière, ne consentit à les lui administrer qu'après lui avoir fait signer, en présence de quatre témoins, la déclaration suivante : « Je promets à Dieu, de tout mon cœur et avec une pleine liberté d'esprit, de ne plus jouer la comédie le reste de ma vie, quand il plairoit à Son Infinie Bonté de me rendre la santé. En foy de quoy j'ai signé ce 1er mars 1685. » Cette déclaration fut transcrite sur le registre mortuaire de Saint-Sulpice, au-dessous de la mention suivante : « Le 29e dudit mois, a esté fait le convoy, service et enterrement de Guillaume Marcoureau, comédien de la Troupe du Roy, qui avoit renoncé à la comédie par acte dont la copie est ci-dessous ; aagé de quarante-huit ans, mort le 28e de mars, demeurant rue de Seine, aux Trois-Poissons, et ont assisté aud. enterrement, François du Perrier, son nepveu, André Hubert, et autres amis. » Voy. le *Dictionnaire de biographie et d'histoire,* par A. Jal.

410. LE MÊME.

— Portrait de Brécourt, dessiné par lui-même, gravé par Le Pautre ; frontispice de sa comédie *la Noce de Village. Cum privilegio Re.* In-8.

On lit au-dessous de la figure :

> Auec grande Aplication
> Lo Potre a graué cet ouurage.
> I'en ay donné l'inuention,
> Ie n'en diray pas dauantage.
> BRECOURT.

Cette estampe nous montre Brécourt dans le costume du rôle du Marié villageois. Les figures qui ornent l'édition de sa comédie, représentée en 1663 au Palais-Royal, prouvent que le comédien-poëte avait du talent comme dessinateur dans le genre de La Belle. Brécourt était d'une famille de comédiens, et il avait épousé Étiennette Desurlis, sœur de Catherine Desurlis, une des actrices de l'Illustre Théâtre.

411. André Hubert, ancien acteur du Marais, retiré du théâtre en 1685 et mort en 1700.

— *Hubert. Comédie françoise. 1664-1673. Fr. Hillemacher sc.* 1857; d'après un ancien portrait à l'aquarelle. Gravé à l'eau-forte, pour la *Galerie historique de la Troupe de Molière.*

C'était un ancien acteur du Marais, qui n'entra au Palais-Royal qu'en 1664. Molière en fit un comédien excellent, de second ordre; il lui confia des rôles *marqués*, dans plusieurs de ses pièces; Hubert jouait avec originalité les rôles de vieilles femmes ridicules : Mme Pernelle, dans *Tartuffe*; Mme de Sotenville, dans *George Dandin*; Mme Jourdain, dans le *Bourgeois gentilhomme*; Philaminte, dans les *Femmes savantes*.

Hubert succéda, en qualité de secrétaire de la Troupe, à La Thorillière, après la mort de Molière; le Registre, pour l'année théâtrale de 1672 à 1673, est tout entier de sa main. C'est un volume in-folio, couvert en parchemin, sur la couverture duquel est écrit *Registre qui indique la mort de M. de Molière.* Il commence le vendredi 29 avril 1672 par les *Femmes savantes,* recette 495 livres 10 sols, part d'acteur 31 livres; il finit le mardi 21 mars 1673 par le *Malade imaginaire,* recette 633 livres, part d'acteur 23 livres 10 sols. Ce fut la dernière représentation donnée sur le théâtre du Palais-Royal par la Troupe de Molière.

412. Mlle Marotte, ancienne actrice du Marais, retirée du théâtre en 1672.

— *Mademoiselle Marotte. Comédie françoise. 1669-1672. F. Hillemacher sc. aq. f.* 1867; d'après une miniature ancienne, peinte sur argent. Gravé à l'eau-forte, pour la *Galerie historique de la Troupe de Molière.*

Le gazetier Robinet dit qu'elle était fort jolie et *pucelle au pardessus*; elle jouait les troisièmes rôles dans la tragédie et la comédie. Segrais rapporte ce qu'il lui avait entendu dire : « M. Corneille nous fait un grand tort. Nous avions ci-devant des pièces de théâtre, pour trois écus, que l'on nous faisait en une nuit : on y était accoutumé, et nous y gagnions beaucoup; présentement les pièces de Corneille nous coûtent bien de l'argent, et nous gagnons peu de chose. »

413. Henri Pitel, sieur de Longchamp, né vers 1639, mort après 1694.

— *De Longchamp. Comédie françoise.* 1659-1660. Fr. Hillemacher sc. 1857; d'après un ancien portrait à l'aquarelle. Gravé à l'eau-forte pour la *Galerie historique de la Troupe de Molière.*

Il avait couru la province avec les Troupes de campagne, lorsque Molière, qui l'avait vu jouer, l'engagea pour les rôles de valet dans la Troupe du Palais-Royal, où il ne fit que passer en 1660, comme gagiste. Il devint ensuite comédien de la Troupe de Mademoiselle, et plus tard comédien de M. le prince de Condé. Mais, dans l'intervalle, il avait monté une Troupe avec laquelle il alla ouvrir un théâtre français à Londres. Il avait avec lui son fils et ses deux filles qui faisaient partie de la Troupe subventionnée par le roi Charles II. Ce fut sans doute cette Troupe qui fit connaître en Angleterre, pour la première fois, les comédies de Molière auxquelles le Théâtre anglais a fait de si nombreux emprunts. M. Henry van Laun s'est attaché à signaler ces emprunts dans la belle traduction anglaise des Œuvres de Molière, qu'il publie maintenant, et dont les deux premiers volumes ont paru (*Edinburgh, William Paterson,* 1875, gr. in-8, avec une suite de figures dessinées et gravées par Adr. Lalauze). Le sieur de Longchamp était frère aîné de Pitel de Beauval, qui faisait partie de la Troupe de Molière. Il quitta le théâtre, vers 1680, pour prendre un emploi dans les fermes, mais ses enfants restèrent comédiens. Sa fille Françoise avait épousé J.-B. Raisin.

414. Mlle BARILLONET.

— *Mlle Barillonet. Comédie françoise. F. Hillemacher sc.* 1857; d'après un ancien portrait à l'aquarelle, sur papier. Gravé à l'eau-forte, pour la *Galerie historique de la Troupe de Molière.*

Cette actrice, qui ne jouait sans doute que des bouts de rôle, figure dans une ancienne collection de portraits, où elle est mentionnée comme faisant partie de la Troupe de Molière. M. Hillemacher nous rappelle qu'un jeune acteur du même nom représentait un Amour, dans le ballet de *Psyché,* en 1671. On peut supposer que Mlle Barillonet était une sœur de Mlle de Brie, nommée Jeanne-Françoise Brouard, qui épousa, le 25 avril 1672, Jean Baraillon ou Barillon, tailleur ordinaire des ballets du Roi. Voy. le *Dict. de biogr. et d'histoire,* par A. Jal, p. 282.

415. GAUDON OU GANDON.

— *Gaudon. Comédie françoise.* 1671. *F. Hillemacher sc.* 1857; d'après l'estampe de J. Sauvé, sur le dessin de

P. Brissart. Gravé à l'eau-forte, pour la *Galerie historique de la Troupe de Molière.*

Ce comédien n'était encore qu'un enfant, lorsqu'il joua le rôle du petit Comte, dans la *Comtesse d'Escarbagnas;* mais cet enfant fut un des élèves de Molière.

416. GIAM-BATTISTA LULLI, dit CHIACCHIARONE.

— *Chiacchiarone. Comédie françoise.* 1664-1673. *Fr. Hillemacher s.* 1857; d'après le buste, gravé par A. de St-Aubin. Gravé à l'eau-forte, pour la *Galerie hist. de la Troupe de Molière.*

Lully n'a pas fait partie réellement de la Troupe de Molière, mais il en était un des habitués, sous le nom de *Chiacchiarone,* et, de plus, il a rempli des rôles bouffons dans les ballets et les intermèdes de son ami et collaborateur, notamment dans *Pourceaugnac.*

Voici le portrait de Lulli, tracé par le poëte Senecé, dans sa *Lettre de Clément Marot à M. de***, touchant ce qui s'est passé à l'arrivée de J.-B. Lulli aux Champs-Élysées* (Paris, 1688, in-12). « Un petit homme d'assez mauvaise mine et d'un extérieur fort négligé. De petits yeux, bordés de rouge, qu'on voyoit à peine et qui avoient peine à voir, brilloient en luy d'un feu sombre, qui marquoit tout ensemble beaucoup d'esprit et beaucoup de malignité. Un caractère de plaisanterie estoit répandu sur son visage; enfin, sa figure entière respiroit la bizarrerie. »

Voy. plus haut les nos 339 et 340.

417. LOUIS MOLIER ou MOLIÈRE, danseur, musicien et poëte qui figura dans les représentations des *Plaisirs de l'Ile enchantée.*

— *Molier. Comédie françoise,* 1664. *Fr. Hillemacher sc. aq. f.* 1868, d'après un ancien portrait en pied, à l'aquarelle. Gravé à l'eau-forte, pour la *Galerie historique de la Troupe de Molière.*

Voy. dans la *Jeunesse de Molière,* par le bibliophile Jacob (Paris, Ad. Delahays, 1858, in-16, p. 147 et suiv.) les détails les plus circonstanciés sur le *Molier* ou *Molière,* maître de ballets, danseur et musicien à la Cour, où il avait acquis une réputation très-brillante, longtemps avant que notre grand Molière y fût connu et apprécié comme auteur dramatique et comédien. C'est ce Molière choré-

graphe, qui, en 1656, avait été chargé de la composition et de l'exécution du ballet, dansé devant la reine de Suède, à Essonne, dans la maison de M. Hesselin, maître de la chambre des deniers du roi : « Dans la rencontre de ce magnifique divertissement, rapporte la Relation de cette fête, on peut dire sans flatterie que le sieur de Molière s'est surpassé lui-même, tant par lesdits beaux vers et le merveilleux air du ballet, lequel fut accompagné d'une symphonie toute divine, que par la politesse et la justesse de sa danse, faisant admirer à tout le monde ce qui rassemble en sa seule personne un poëte galant, un savant musicien et un excellent danseur. » Dès que le vrai Molière eut paru, le faux Molière rentra dans l'ombre et dans le néant. Il n'y eut plus dès lors, entre les deux Molière, de confusion possible.

Nota. Après la mort de Molière, la Troupe du Palais-Royal se vit bientôt privée de sa salle de spectacle, que le roi attribuait à l'Académie royale de musique ; elle alla donc s'établir, en se réunissant à la Troupe du Marais, dans le théâtre du marquis de Sourdéac, situé à l'extrémité de la rue Guénégaud. L'ouverture de ce nouveau théâtre se fit le 9 juillet 1673. Sept ans après, la Troupe de l'Hôtel de Bourgogne fut réunie à ce qui restait de la Troupe de Molière, et cette nouvelle Troupe, où la veuve de Molière, remarié à Guérin d'Etriché, n'avait plus la haute main, ouvrit les portes de son théâtre le 25 août 1680. M. Édouard Thierry nous communique, d'après le Registre de La Grange, le tableau des noms des Comédiens et intéressés, qui formaient, en 1673, la Troupe du Théâtre Français de l'Hôtel Guénégaud, sous la direction de la veuve de Molière.

MM.		Mlles	
Du Croisy	1 part.	Molière	1 part.
Hubert	1 —	De Brie	1/2 —
De la Grange	1 —	Hervé Aubry	1/2 —
Rosimond	1 —	De la Grange	1/2 —
De Brie	1 —	Angélique (du Croisy)	1/4 —
Dauvilliers	1 —	Dupin	1 —
Guérin	1 —	Guyot	1 —
Verneuil	1 —	Dauvilliers	1/2 —
La Roque	1 —	Ozillon	3/4 —
Dupin	1/2 —		
Sourdéac, machiniste	1 —		
Champeron, —	1 —		

Béjart, pensionnaire (c'est-à-dire pensionné).

IX

ESTAMPES

RELATIVES A DIVERS OUVRAGES DE MOLIÈRE.

418. Fondation de la Confrérie de l'Esclavage de Notre-Dame. La Ste Vierge et l'Enfant Jésus portés sur un nuage ; au bas, sont agenouillés le pape Alexandre VII, d'un côté, et de l'autre, le roi Louis XIV et la reine-mère Anne d'Autriche. *F. Chauveau in. et del. Le Doyen sc.* Gr. in-fol.

Au-dessous de cette rare estampe, qui n'existe que dans l'Œuvre de Chauveau à la Bibliothèque Nationale, on lit : *La Confrairie de l'Esclavage de Nostre Dame de la Charité, establie en l'Eglise des Religieux de la Charité, par Nostre S. P. le Pape Alexandre VII, l'an* 1665 :

In funiculis Adam traham eos in vinculis charitatis.
(*Oseæ,* II, 4)

Brisez les tristes fers du honteux esclavage
Où vous tient du péché le commerce odieux,
Et venez recevoir le glorieux servage
Que vous tendent les mains de la Reyne des Cieux.
L'un sur vous à vos sens donne pleine victoire,
L'autre sur vos désirs vous fait régner en Roys ;
L'un vous tire aux enfers et l'autre dans la gloire.
Hélas ! peut-on, mortels, balancer sur le choix ?

J. B. P. Molière.

Pierre Roullé, docteur en Sorbonne et curé de Saint-Barthélemy, avait dénoncé Molière comme un athée, digne du bûcher, dans le pamphlet intitulé : *le Roy glorieux au monde,* imprimé et présenté au Roi en 1664. Voy. *Bibliogr. moliér.,* n° 1209. Molière eut le crédit de faire saisir et supprimer cet ouvrage injurieux, qui s'attaquait surtout à l'auteur du *Tartuffe.* Il répondit indirectement aux accusations dont il avait été l'objet, en composant les vers édifiants, gravés au-dessous de l'estampe, que son ami François Chauveau fut chargé de composer pour la fondation d'une Confrérie pieuse, patronnée et protégée par la Reine-mère.

Les huit vers qui sont au bas de cette estampe ont été réimpri-

més, mais très-imparfaitement, dans la plupart des éditions de Molière, depuis celle d'Auger, publiée en 1825 et suiv.

Bibliogr. moliér., n° 214.

419. Minerve conduisant la Peinture au Parnasse. Estampe allégorique, dans un cadre surmonté d'attributs. *P. Mignard inue. F. Chauveau sculp.* In-4.

Cette belle estampe est le frontispice de la *Gloire du Val de Grâce*, poëme, par Monsieur de Molière (Paris, Pierre Le Petit, ou Jean Ribou, 1669, in-4). Dans les attributs qui surmontent le cadre, on voit, entre deux aigles, la lyre de la Poésie, couronnée de lauriers et animée par le Soleil qui personnifie Louis XIV.

Le poëme de Molière est orné de trois autres vignettes :

1° Un atelier dans lequel neuf Génies s'occupent de divers travaux d'art, sous les auspices de Minerve. *P. Mignard inue. F. Chauueau scul.* Vignette qui sert d'en-tête au second feuillet du volume;

2° La reine-mère, Anne d'Autriche, offrant à la Sainte-Vierge le modèle de l'église du Val-de-Grâce, sujet gravé dans l'initiale D, qui commence le premier vers ;

3° La Peinture, accompagnée de trois Génies, ses élèves, esquisse la figure de la Vérité, sous les yeux du Temps. Estampe allégorique dans un cadre fleuronné. *P. Mignard in. F. Chauueau scul.*, In-4. A la fin du poëme et du feuillet 24.

Mignard avait fait un quatrième dessin, qui n'a pas été exécuté, « et l'on en ignore la raison », dit l'abbé de Monville (*Vie de P. Mignard.* Paris, J, Boudot, 1730, in-12). Ce dessin représentait « la Peinture, à l'aide de son génie, allumant son flambeau aux roues du char du Soleil (Louis XIV). »

Bibliogr. moliér., n° 217.

420. Molière aux Enfers. Gravure en taille-douce, sans aucun nom d'artiste. Pet. in-12.

Cette estampe, qui figure en tête de l'*Enfer burlesque*, de C. Jaulnay (*Cologne, chez Jean le Blanc,* 1677, pet. in-12), est assez bien dessinée et gravée par un artiste hollandais, dans le genre de Harrewyn ; mais la dimension de la gravure est trop restreinte, pour que le portrait de Molière puisse être fort ressemblant.

On a fait un fac-simile de cette planche, par le procédé héliographique de Dujardin, pour accompagner la réimpression du poëme satirique de C. Jaulnay (*Genève, J. Gay,* 1868, in-12). Il y a eu un tirage à part, sur papier de Chine.

Bibliogr. moliér., n°s 1198 et 1199.

421. Molière arrachant le masque à l'Imposture. Gravure signée *J.-J. Gras.* In-32.

Cette gravure sert de frontispice à une édition du *Tartuffe* (Paris, Ch. Hingray, 1844, in-32); à la fin du volume est une vignette, gravée sur bois, représentant Tartuffe à genoux devant Orgon.

422. La Boutique d'un des libraires de Molière. L'estampe est signée dans le bas *C. L.* Dans un cartouche, au-dessous : *L'Impromtu de Condé, comédie par M. Montfleury.* In-12.

Cette estampe, où l'on voit deux marquis se rencontrant chez le libraire (Guillaume de Luyne avait pris le privilége en son nom, mais il s'était associé cinq ou six de ses confrères), où se vendait la première édition de l'*École des femmes,* de Molière, se trouve dans le tome II des Œuvres de M. de Montfleury (*la Haye, chez Van den Kieboom,* etc., 1735, 2 vol. in-12).

Bibliogr. moliér., n° 1154.

423. La Tartufe. *Lagnet ex.* (H. 11 cent. L. 8.)

Cette estampe se trouve dans un recueil factice d'estampes comiques et facétieuses, gravées ou publiées par Lagniet, que possède la Bibliothèque de l'Arsenal, et qui s'ouvre par la Vie d'Wlispiegle, datée de 1663. Elle occupe la moitié du feuillet in-4, sur lequel est une autre gravure tirée en même temps et qui représente *la Moresse.*

La Tartufe est une commère à tête plate, vêtue d'une espèce de long sarrau simple, retenu aux flancs par une ceinture qui monte presque sous les bras ; sa coiffure est un bandeau de toile retombant de chaque côté ; elle tient de la main gauche un livre, où elle lit, les yeux presque fermés, en portant la main droite à sa joue, comme pour s'extasier.

Au-dessous sont gravés ces six vers, dont nous reproduisons l'orthographe :

> *Cette vieille Médus a le tein si farouche,*
> *L'estomac si mauvais, qu'il ne sort de sa bouche*
> *Qu'une halaine puante et des crachats gluants.*
> *Elle en voudroit pourtant encore bien découdre,*
> *Mais son tein jaune pasle et ses yeux de chahu...*(ant)
> *N'en rencontre pas un qui s'y veuille résoudre.*

Le nom de *La Tar-tufe* (sic) est écrit au-dessus de la tête du personnage qui paraît être une nouvelle incarnation de la Macette de Regnier. Le *Tartuffe* de Molière ayant paru pour la première fois,

sous ce titre, dans les Fêtes de Versailles en 1664, on peut croire que le nom de *Tartuffe,* emprunté aux deux mots allemands *der teufel* (le Diable) était déjà populaire à Paris.

Bibliogr. moliér., n° 1610.

424. La Grande Destruction de Lustucru par les femmes fortes et vertueuses. Gravure à l'eau-forte, par Sébastien Le Clerc. 1663. In-fol. en travers.

Cette estampe et d'autres qui furent publiées sur *Lustucru* ou *Lusse-tu-cru,* de 1660 à 1663, nous semblent avoir été inspirées par les premières pièces de Molière, le *Cocu imaginaire,* l'*École des maris,* l'*École des femmes,* etc. Toujours est-il que Baudeau de Somaise, en faisant paraître sa comédie des *Véritables précieuses* (Paris, Jean Ribou, 1660, in-12 de 6 ff. prélim. et 72 pp.), y avait ajouté un extrait d'une tragédie burlesque, intitulée : *la Mort de Lusse-tu-cru.* La première édition des *Véritables précieuses* s'épuisa en quinze jours, et l'auteur, sachant que Molière devait faire saisir l'ouvrage, supprima dans sa seconde édition tout ce qui concernait *Lustucru* et *Lanterlu.* « En faut-il conclure, avons-nous dit dans la réimpression de cette pièce, que cette légende burlesque de Lusse-tu-cru, lapidé par les femmes, légende qui eut cours vers cette époque et qui donna lieu à différentes gravures populaires comme à différentes facéties en prose et en vers, avait trait à la vie de Molière ? » Quoi qu'il en soit, Baudeau de Somaise disait dans la préface de sa seconde édition : « Je crois estre obligé de vous dire que j'ay retranché dans cette édition ce qu'il y avoit de Lusse-tu-cru dans la première, non pas que je l'estimasse mauvais, quoyque tout à fait populaire (puisque j'aurois mal fait de mettre quelque chose de meilleur dans la bouche de ceux qui en parloient), mais parce que ce qui est bon dans un temps feroit une mauvaise plaisanterie dans un autre, et que Lanterlu qui a autrefois dyverty les personnes les plus spirituelles ne seroit pas maintenant reconnu des plus stupides, à moins que l'on ne fist son histoire. » Nous ne savons rien de cette histoire, qui pourrait bien être quelque épisode de la vie de Molière en province : « La tradition de Pézénas, dit Taschereau dans l'*Hist. de la vie de Molière* (5° édit. in-8, p. 19), le fait le héros d'une aventure amoureuse dans laquelle il imposa à un mari le rôle auquel plus tard il devait être condamné à son tour. Il fut même, dit-on, surpris en tendre conversation et obligé, pour échapper à de mauvais traitements, de sauter par une fenêtre. » Brossette, dans ses notes sur les Œuvres de Boileau, nous apprend que Chapelle, l'ami de Boileau et de Molière, avait conservé un vieil almanach, à la fin duquel il y avait une pièce de vers burlesques qui finissait ainsi :

> Et le pauvre Lustucru
> Trouve enfin sa Lustucrue.

Bibliogr. moliér., n° 1141.

425. Apothéose de Scarron. Il est assis sur son fauteuil et vu de dos. On lit derrière ce fauteuil le chiffre de son âge : *Ætatis suæ* 31°. Dans un paysage montagneux, Pégase s'incline devant l'illustre cul-de-jatte, et des femmes du peuple dansent autour de lui, aux sons des pipeaux rustiques. Au bas de l'estampe : *les Œuvres de Scarron*. Le nom de l'artiste est à droite dans le cadre : *Stef. della Bella*. Eau-forte. In-4.

Cette belle eau-forte sert de frontispice à l'ouvrage de Scarron : *la Relation véritable de tout ce qui s'est passé en l'autre Monde au combat des Parques et des Poëtes sur la mort de Voiture* (Paris, Toussainct Quinet, 1648, in-4).

Molière avait été sans doute en bonnes relations avec Scarron, à l'époque de la création de l'Illustre Théâtre, mais on peut affirmer qu'il s'était mis en rapport d'intérêt avec lui, lorsqu'il fit entrer toutes les pièces du célèbre poëte comique et burlesque dans le répertoire de l'Hôtel de Bourbon, par suite de l'engagement de Jodelet qu'il enlevait à l'Hôtel de Bourgogne. Mais Scarron mourut en 1660, sans avoir pu achever quelques nouvelles comédies qu'il préparait pour la Troupe de Molière. La mort de Scarron servit de thème ou de prétexte à un auteur anonyme, pour publier une satire en prose contre la plupart des écrivains contemporains, sous ce titre : *la Pompe funèbre de monsieur Scaron* (Paris, Jean Ribou, 1660, pet. in-12). On y disait seulement de Molière, qui se présentait comme successeur de Scarron : « Molière fut ensuite mis sur le tapis, parce que les libraires avoient gagné à ses *Précieuses,* mais Monsieur Scaron le refusa tout net, disant que c'estoit un bouffon trop sérieux. » Plus loin : « L'autheur du *Cocu imaginaire* et celui des *Ramoneurs* et du *Festin de pierre* (Villiers), tous deux comédiens, se fussent battus, si on ne les en eut enpeschez. » Cette satire assez anodine mit le trouble et la zizanie dans le petit monde des auteurs ; on chercha tant qui l'avait faite, qu'on finit par le découvrir. C'était Baudeau de Somaise, qui venait de mettre au théâtre les *Véritables précieuses,* pour se faire une part dans le succès des *Précieuses ridicules.* Alors, un autre poëte, qui ne s'est pas nommé, composa une réponse en vers, à l'adresse de Baudeau de Somaise, secrétaire de la connétable Colonna (Marie Mancini). Cette réponse intitulée : *le Songe du Resveur* (Paris, Guill. de Luyne, 1660, in-12), cette réponse contenait les épigrammes que les auteurs mis

en cause par l'auteur de la *Pompe funèbre de Scarron* avait faites ou étaient censés avoir faites contre le malin auteur qui ne craignait pas de s'en prendre à toute la gent littéraire. Voici l'*Épigramme de M. Molière, dont le mesme Autheur a dit : C'est un Bouffon trop sérieux* :

 Ce digne Autheur n'estoit pas yvre,
 Quand il dit de moy dans son livre :
 C'est un Bouffon trop sérieux.
 Certe, il a raison de le dire,
 Car s'il se présente à mes yeux,
 Je l'empescheray bien de rire.

Le reste du *Songe du Resveur* est consacré à une apologie de Molière, devant lequel Apollon fait comparaître Baudeau de Somaise, qui s'en tire tant bien que mal par une amende honorable :

 Je tiens ce pauvre misérable,
 Reprit Molière d'un ton doux,
 Fort indigne de mon couroux.

Bibliogr. moliér., n° 1193 et 1194.

426. Le *Seigneur chirurgien*. Dans une chambre tendue de tapisseries et ornée de tableaux, une dame assise présente son bras à un chirurgien qui se prépare à lui faire une saignée ; à droite, un aide tient un bassin. *A. Bosse in. fe. A Paris, chez Le Blond, auec Privilege du Roy.* (H. 258mm. L. 334.)

Au bas de l'estampe sont gravés ces vers, dont nous changeons un peu l'orthographe pour les rendre intelligibles :

 Là, courage ! Monsieur, vous l'avez entrepris.
 Je tiendray bon, frottez, serrez la ligature,
 Picquez asseurement, faites bonne ouverture.
 Ah ! ce bouillon de sang vous a comme surpris ?
 Que la plébotomie espure les esprits
 Et descharge le sang de grande pourriture :
 Le souvenir m'en faict revenir le soubzris.
 Qu'un peu de sang tiré me rend fort allégée !
 Sur tous médicamens j'estime la saignée.
 Je me sens retourner en nouvelle vigueur.
 Si vous recongnoissiez qu'il me fût nécessaire,
 Recommencez le coup ; j'ay bien assez de cœur,
 J'endurerois autant que vous en voudriez faire.

Nous avons cru reconnaître, dans cette estampe, l'aventure galante du chirurgien Cressé, parent de Molière, du côté de sa mère, Marie Cressé ; aventure qui fit grand bruit à Paris en 1669 et que

Molière voulut mettre en comédie. Voici ce que Guy Patin raconte, dans une lettre du 21 novembre 1669 :

« Il y a ici un procès devant M. le lieutenant-criminel pour un de nos docteurs, nommé Cressé, fils d'un chirurgien fameux. Il a, dans son voisinage, vers la rue de la Verrerie, un barbier barbant, nommé Griselle, qui avoit une femme fort jolie, à ce qu'on dit. Le médecin a été appelé chez le barbier pour y voir quelqu'un malade; dès qu'il fut entré dans la chambre, où il faisoit sombre, quatre hommes se jetèrent sur lui et lui mirent une corde à l'entour du cou, lui voulurent lier les mains et les pieds. Il se mit en défense et se remua si bien contre ces quatre hommes, qu'ils n'en pouvoient venir à bout. Le bruit et sa résistance vigoureuse firent que les voisins vinrent au secours et frappèrent à la porte. Cela obligea ces quatre hommes de le lâcher et de s'enfuir. Le médecin alla aussitôt porter sa plainte chez le commissaire ; après quoi le barbier a été mis en prison. » Dans d'autres lettres, Guy Patin parle encore de cette affaire, « qui fait bien parler du monde qui veut que ce médecin ait été fouetté ». Il ajoute : « On dit que Molière en veut faire une comédie. » Le 25 décembre, il écrit : « Le procès de M. Cressé est sur le Bureau, mais je n'entends point dire qu'il avance. On m'a dit que M. de Molière prétend en faire une comédie ridicule, sous le titre du *Médecin fouetté* et du *Barbier cocu*. » Enfin, le 6 mars 1670, il annonce que cette affaire est tombée dans l'eau : « J'ai aujourd'hui parlé à notre médecin Cressé ; il m'a dit qu'il étoit satisfait entièrement de son barbier Griselle ; qu'il lui avoit pardonné et qu'il avoit quitté toutes les procédures. Oh ! le bon chrétien ! » Nous avons trouvé, dans les poésies inédites du temps, un grand nombre d'épigrammes qui nous donnent la clef de l'aventure du docteur Cressé. Écoutons d'abord le récit du barbier Griselle :

> Je vois, à travers la serrure,
> Quelqu'un dans cet appartement...
> On rit, on se plaint, on murmure..
> Ne seroit-ce point un amant ?
>
> Voyons un peu ce que cela veut dire !
> Ma femme avec Tyrcis !... Je suis perdu !...
> Et le bruit recommence !... On s'embrasse, on soupire...
> Ah ! c'en est fait, je suis cocu.

Voici maintenant la morale de l'histoire :

> Apprenez le malheur du médecin Cressé :
> Un Barbier, qui n'en fait que rire,
> M'a dit que dans la ville on lui venoit de dire
> Que l'un de nos bourreaux avoit esté fessé.

Reveillé-Parise, le dernier éditeur des Lettres de Guy Patin (*Paris, Baillière,* 1846, 3 vol. in 8), s'était laissé dire que la comédie de Molière venait d'être retrouvée. Faute de mieux, il faut nous contenter de cette épigramme contre les médecins :

> Rien ne nous fait mieux voir le monde renversé,
> Que l'aventure de Cressé :
> Elle est unique en son espèce.
> Ailleurs, c'est le Bourreau qui fesse,
> Icy, c'est le Bourreau fessé.

427. *Le Carnaval, mascarade.* Danses des masques sur une place publique. Gravure à l'eau-forte, sans nom d'artiste, attribuée à J.-V. Avele. Pet. in-12.

Cette jolie gravure est en tête de la pièce : *le Carnaval,* mascarade représentée par l'Académie royale de musique (Au Quærendo. *Amsterdam, chez les héritiers d'Antoine Schelte,* 1699, pet. in-12 de 22 pp.). La mascarade n'a que quatre entrées : 1re, Barbacola, maître d'école ; 2e, les Italiens ; 3e, les Égyptiens ; 4e, Pourceaugnac. Elle en avait neuf à la représentation, qui eut lieu, après la mort de Molière, le 17 octobre 1675, sur le théâtre du Palais-Royal, occupé alors par l'Académie royale de musique. Ces neuf entrées comprenaient celle des Espagnols, la Cérémonie turque et la Sérénade pour de nouveaux mariés. Trallage, dans ses notes manuscrites, dit en parlant de cet opéra-ballet : « Les vers françois sont de..... ; les vers espagnols sont de Molière ; les vers italiens sont de Molière et de Lully. » On y avait ajouté, à la première représentation, deux entrées d'un ballet de Benserade, dansé par le roi en 1668. On doit donc supposer que Lully aurait arrangé lui-même, avec le consentement de la veuve de Molière, cette mosaïque composée de fragments des intermèdes de différentes pièces du théâtre de son mari.

428. *Les Festes de l'Amour et de Bacchus.* Tircis est aux pieds de la bergère. Un satyre verse à boire à un autre berger. *F. Ert. inv.* In-12.

Cette estampe se trouve dans le premier volume du *Recueil général des Opéras représentés par l'Académie royale de musique* (Paris, Christophe Ballard, 1703).

La pastorale des *Fêtes de l'Amour et de Bacchus* a été imprimée dans les Œuvres de Quinault, auquel on l'a toujours attribuée, sans remarquer seulement que Molière est l'auteur reconnu de la plupart des scènes qui composent cette pièce formée de morceaux empruntés à ses ouvrages.

Il est possible que Quinault ait composé le Prologue ; peut-être a-t-il eu l'idée de la réunion des scènes appartenant au Divertissement de Chambord, c'est-à-dire aux intermèdes de *Monsieur de Pourceaugnac* (1669), au Divertissement de Versailles, c'est-à-dire aux intermèdes de *George Dandin* (1668), et au Divertissement de

Saint-Germain, c'est-à-dire aux intermèdes des *Amants magnifiques* (1670). Mais, comme ces scènes sont de Molière, et sans aucun changement ni addition, on peut parier à coup sûr que c'est Molière lui-même qui les aura liées ensemble, en y ajoutant plusieurs scènes nouvelles, à la prière de son ami J.-B. Lully.

Au reste, Nicolas de Trallage dit expressément, dans ses notes manuscrites, que Molière et Quinault sont les auteurs des *Fêtes de l'Amour et de Bacchus*, qui furent représentées avec succès par l'Académie royale de musique, au jeu de paume de Belair, près du Luxembourg, en 1672. La pastorale, qui parut imprimée chez François Muguet, in-4, avec figure, au moment de la représentation, et qui se vendait à la porte du théâtre, vis-à-vis *Belair*, ne porte aucun nom d'auteur.

Bibliogr. moliér., n° 206.

429. *L'Ombre de Molière.* Molière en grand habit de cour, le chapeau sous le bras, la perruque tombant au milieu du dos, est debout, de trois quarts, à droite, devant le tribunal de Pluton. Gravure de Sauvé, d'après P. Brissart. In-12.

Cette gravure, qui précède la comédie de Brécourt, *l'Ombre de Molière*, dans la première édition des Œuvres complètes de Molière (1682), a été reproduite et gravée avec plus ou moins de soin dans les éditions suivantes, faites, en France ou en Hollande, sur le modèle de l'édition de Vinot et de la Grange. L'estampe est fort bien exécutée, dans l'édition de Paris, 1710 ; elle est tout à fait mauvaise, dans l'édition de 1718, où Molière, posé à gauche, est habillé et coiffé à la mode de la Régence.

Bibliogr. moliér., n° 1163.

430. *Molière comédien aux Champs-Élysées.* Gravure anonyme. In-12.

Cette estampe représente Molière, en costume de Scapin, tenant à la main un papier qui porte ces mots : *la Lotterie de Scapin*. Elle a été faite, à Lyon, pour l'ouvrage de Bordelon, en 1694.

Bibliogr. moliér., n° 1272.

431. *Répertoire du Théâtre français.* Dans un encadrement ornementé, où sont suspendus huit médaillons représentant les bustes de profil des grands écrivains drama-

tiques français, parmi lesquels se trouve, en haut du montant de gauche, celui de Molière, sont disposés isolément sur deux colonnes, au-dessous les uns des autres, seize petits cadres contenant des compositions lilliputiennes tirées de leurs ouvrages. On voit, à la colonne de gauche : *Tartuffe,* act. IV, sc. 7, et en regard, *lundi; Amphitrion,* act. III, sc. *dernière; les Femmes savantes,* act. III, sc. 5, *mercredi; l'École des maris,* act. II, sc. 14 ; et à la colonne de droite : *les Fâcheux,* act. III, sc. 5. En haut, au-dessus de l'encadrement, au milieu, un autel autour duquel sont groupés Momus, la Comédie et la Tragédie ; en bas, au-dessous de l'encadrement, au milieu, *Une lecture,* composition dans un petit cadre ovale. On lit, à gauche : *J. Duplessi-Bertaux* ; à droite : inv[t] et sculpt[t]. 1816. — *Déposé à la direction de la librairie.* — A Paris, chez Benard m[d] d'estampes de la bibliothèque du Roi, boulevard des Italiens, n° 11. (H. 275mm. L. 210.)

432. Molière et les caractères de ses comédies, d'après Geffroy, gravé sur bois par Jahyer. In-4.

Cette gravure a été exécutée pour un journal illustré, d'après le tableau de M. Geffroy, exposé au Salon de 1857 et donné à la Comédie-Française par l'empereur Napoléon III.

433. Jubilé de Molière, au Théâtre italien, mai 1873. Gravure sur bois, par Edm. Morin. In-4.

Cette gravure a paru dans le *Monde illustré.*

M. Ballande, en célébrant le premier jubilé de Molière, deux cents ans après la mort de ce grand homme, et en inaugurant à la hâte un Musée-Molière, qui, sans avoir la prétention d'être complet, renfermait pourtant une foule d'objets curieux et intéressants, n'a fait que réaliser une idée qui s'était produite naturellement à l'époque où le Monument de Molière fut commencé. En effet, comme Taschereau l'a consigné dans la préface de la troisième édition de l'*Hist. de la vie et des ouvrages de Molière* (Paris, J. Hetzel, 1844, in-12) : « Le *Moniteur universel* du 8 décembre 1835 annonçait la fondation, au Foyer du Théâtre-Français, d'un Musée-Molière. Un grand nombre d'artistes, au dire du *Journal officiel,* et

notamment MM. Paul Delaroche, Decamps, Grandville, Johannot, Roqueplan, Devéria, Robert Fleury, Boulanger, s'étaient empressés de promettre à cette œuvre le tribut de leurs talents. Ce projet ne s'est pas encore réalisé, mais la Comédie voudra qu'il le soit. » En 1873, tous les artistes qui avaient promis de contribuer à la formation du Musée-Molière, tous excepté un seul, étaient morts, sans avoir tenu leur promesse.

Bibliogr. moliér., n° 1733.

X

ESTAMPES

RELATIVES À LA VIE DE MOLIÈRE.

434. Molière aux représentations des Farceurs du Pont-Neuf, avec cette légende : « Son père savait où le retrouver. » *Émile Bayard* (del.). Gravure sur bois. In-8.

La gravure originale a été mentionnée, plus haut, sous le n° 44. Cette gravure a paru dans la *Jeunesse des hommes célèbres,* par Eugène Muller ; dessins par Émile Bayard (Bibliothèque d'éducation et de récréation, J. Hetzel, éditeur, gr. in-8).

435. Fac-similé de la gravure de L. Weyen : *Scaramouche enseignant, Molière estudiant.* In-12.

Ce fac-similé, exécuté en héliogravure par M. Desjardins, est en tête de la réimpression d'*Élomire hypocondre,* publiée en 1867, dans la Collection moliéresque, qui compte aujourd'hui 22 volumes pet. in-12, et qui en aura 35 environ.

Bibliogr. moliér., n°.1160.

436. Molière, chez le barbier Gély, trouvant le type du *Bourgeois gentilhomme;* gravé d'après Hégésippe Vetter, par Émile-Pierre Pichard. Publié par Goupil. In-fol. oblong.

Cette gravure a figuré à l'Exposition de 1850, n° 3851 du Catalogue.

437. Molière chez le barbier de Pézénas. Il est assis et tient un cahier, sur lequel on lit : *George Dandin*. Médaillon rond, entouré de figures allégoriques, parmi lesquelles est un papier, portant : *Sonnet à la princesse Uranie, sur sa fièvre*. Au bas : *A. Desenne. P. Adam sculp.* 1818. In-8.

> Cette gravure se trouve dans le tome II de l'*Hermite en province,* par de Jouy (*Paris, Pillet,* 1818-24, 7 vol. in-12 ou in-8).
> Taschereau raconte ainsi la légende du fauteuil de Pézénas : « Pendant que Molière séjournait à Pézénas (en 1653), le samedi, jour de marché, il se rendait assidûment, dans l'après-dînée, chez un barbier de cette ville nommé Gély, dont la boutique très-achalandée était le rendez-vous des oisifs, des campagnards et des agréables, car, avant l'établissement des cafés dans les petites villes, c'était chez les barbiers que se débitaient les nouvelles, que l'historiette du jour prenait du crédit, et que la politique épuisait ses combinaisons. Le grand fauteuil de bois occupait un des angles de la boutique, et Molière s'emparait de cette place. Un tel observateur ne pouvait qu'y faire une ample moisson ; les divers traits de malice, de gaieté, de ridicule, ne lui échappaient pas, et qui sait s'ils n'ont pas trouvé leur place dans quelques-uns des chefs-d'œuvre dont il a enrichi la scène française ? » C'est ce génie observateur que Fr. de Callières a voulu surtout signaler dans cet Éloge en vers, qu'il consacre au souvenir de Molière, dans le petit livre *De la science du monde :*

>> Molière faisoit le portrait
>> De chaque sot qu'il rencontroit,
>> Et jouoit la Cour et la Ville ;
>> Acteur naïf, peintre parfait,
>> Auteur agréable et fertile,
>> Il ne lâchoit pas un seul trait,
>> Qui du plaisant et de l'utile
>> Ne produisit l'heureux effet.

438. Molière et Benserade. Gravé par Flameng. *Paris, impr. en taille-douce Delâtre,* 1859. In-4.

> Publ. en tête des *Anecdotes dramatiques. I. Molière et Benserade,* par Langlois-Fréville (Paris, Masgana, 1859, in-4).

> *Bibliogr. moliér.,* nº 1324.

> Molière était certainement en bons rapports avec la plupart des poëtes contemporains, et cependant ceux-ci ne le nomment pas même dans leurs poésies imprimées. Était-ce jalousie ou antipathie ? C'est ce qu'il est impossible de bien apprécier. Toujours est-il

que, dans les nombreux recueils de vers publiés du vivant de Molière ou peu de temps après sa mort, on ne trouve peut-être pas trois pièces élogieuses qui lui soient adressées. En revanche, les épigrammes et les épitaphes n'ont pas manqué, au moment de son décès. Cependant, parmi les Additions aux Œuvres de Martin de Pinchesne (*Paris, André Cramoisy*, 1670, in-4), une des victimes de Boileau, quoique neveu de Voiture, nous avons découvert un sixain *à Monsieur de Molière,* lequel fait partie des Civilitez galantes de l'Autheur en envoyant à ses amis les présens de son livre. Molière était donc un des amis de Pinchesne, malgré Boileau. Voici ce sixain :

> Sois juge, célèbre Molière,
> Si j'ay d'une veine écolière
> Traité les vers qui sont icy :
> De sçavoir quelque chose en mon Art je me vante,
> Si ta Muse habile et sçavante
> Les lit, sans y trouver de *si*.

439. La Fontaine, Boileau, Molière et Racine, dînant au cabaret (de la Croix de fer). *A. de N.* (Neuville). *C. La Plante.* Gravure sur bois. in-4.

Cette gravure a paru dans le tome IV de l'*Histoire de France racontée à mes petits enfants,* par Guizot (Paris, Hachette, 1875, gr. in-8).

440. Le Souper d'Auteuil. *Desenne del. Leroux sc.* On lit, au-dessous : « Oui, mes amis, c'est elle. » In-8.

Cette gravure a été faite pour la comédie intitulée : *Molière avec ses amis, ou le Souper d'Auteuil,* dans les Œuvres de Fr.-Guill.-Jean-Stanislas Andrieux (Paris, Nepveu, 1818, 4 vol. in-8).

Les épreuves avant la lettre portent cette inscription à la pointe : *Dessiné par Dessenne* (sic), *gravé par Leroux.*

Il existe une eau-forte de la même composition, gravée par un autre artiste.

Voltaire et d'autres critiques, à son exemple, ont voulu nier l'aventure du Souper d'Auteuil, où Chapelle, ayant enivré tous les convives, en l'absence de Molière, les avait déterminés à se noyer de compagnie. Mais Grimarest, qui avait raconté cette aventure d'après le témoignage de Baron, maintient l'exactitude de son récit, dans l'*Addition à la Vie de M. de Molière* : « A l'égard de l'aventure d'Auteuil, dit-il, qu'il (l'Auteur de la *Lettre critique* sur son ouvrage) prenne la peine d'aller dans ce village; il y trouvera encore de vieilles gens qui en ont été les témoins et qui lui diront que les acteurs de cette aventure étoient des personnes de qualité qui vouloient se noyer de compagnie avec M. Chapelle et avec un

quatrième, dont le nom ne mourra point chez les gens de plaisir (Baron?). » Louis Racine, dans les Mémoires sur la vie de son père, vient confirmer la déclaration formelle de Grimarest : « Ce fameux souper, quoique peu croyable, dit-il, est très-véritable... Mon père n'en étoit point... Boileau a raconté plus d'une fois cette folie de sa jeunesse. »

441. Molière et ses créanciers. Au bas de l'estampe : *Œuvres d'Abel Jannet*. Eau-forte. In-8.

Cette étrange estampe a été faite, pour la première livraison des Œuvres d'Abel Jannet, par l'auteur lui-même : *Esquisses. Molière. — H. Moreau. — Le Tintoret*, impr. en 1861.

Bibliogr. moliér., n° 1246.

442. Louis XIV et Molière (scène de l'En-cas de nuit). *Geffroy del. Ingres pinxit. Flameng sc. Paris, impr. en taille douce Delâtre.* Gr. in-8 en largeur.

Cette gravure accompagne un article de Charles Blanc, sur un dessin inédit de M. Ingres, dans le tome 1er de la *Gazette des Beaux-Arts*, année 1859.
Il y a des épreuves, avant la lettre, sur papier de Chine.

443. Louis XIV et Molière, gravé par Édouard Girardet, d'après le tableau de Gérome; publié par Goupil. 1866. In-fol. oblong. (H. 43 cent. L. 73.)

Il y a des épreuves d'artiste et d'autres, avant la lettre, sur papier de Chine.

444. Molière lisant *Tartuffe* chez Ninon de Lenclos, gravé au burin, d'après Monsiau, par J.-L. Ancelin, publié par Bance aîné. (H. 20 pouces. L. 21 p.)

Cette estampe a figuré à l'Exposition de 1810, n° 1201 du Catalogue.

445. Molière lisant son *Tartuffe* chez Ninon de Lenclos, gravé par Ancelin, d'après le tableau de Monsiau et le dessin de l'auteur de la gravure. In-fol. oblong.

Cette estampe, qui doit être différente de la précédente, a figuré à l'Exposition de 1814, n° 1230 du Catalogue.

446. Molière annonçant la défense du Tartuffe. De profil, tourné à gauche, sur la scène, devant la rampe. Au fond, à gauche, loge d'avant-scène au rez-de-chaussée, où l'on aperçoit une femme assise et un homme debout. Gravure à l'aqua tinta. *Dessiné par Bouchot. Gravé par Charon.* Au-dessous du titre, une légende de dix lignes. *A Paris, chez Charon, graveur, rue S^t Jean de Beauvais, n° 26.* La tête a été faite d'après le portrait dessiné par Garneray et gravé par Alix. In-fol.

Il y a une autre estampe qui doit être le pendant de celle-ci et que nous n'avons pas retrouvée; elle représente : Louis XIV donnant la permission de jouer Tartuffe.

447. Pirlone (Tartuffe) aux pieds de Molière, gravure italienne par un anonyme. In-32.

Cette gravure, qui porte le n° 113, accompagne le drame : *Il Moliere*, dans une des dernières éditions des Œuvres dramatiques de Goldoni (*Milano, Visaj,* 1830, 48 vol. in-32).

Bibliogr. moliér., n° 1221.

448. Scènes de la vie de Molière, dessinées par Novelli et gravées par Daniotto et Zuliani. Cinq estampes. In-8.

Ces cinq estampes, qui correspondent aux cinq actes de la pièce de Goldoni, intitulé : *Il Moliere* (1^{er} et 2^e actes, gravures signées *Daniotto;* 3^e acte, anonyme; 4^e acte, *Zuliani;* 5^e acte, anonyme), ont été faites pour la grande édition de Goldoni (*Venezia, Ant. Zatta e figli,* 1792, 47 vol. in-8).

449. Molière consultant sa servante la vieille Laforêt, gravé par Migneret, d'après Horace Vernet. In-fol. (H. 38 cent. L. 45.)

Cette estampe a été exposée au Salon de 1822.

Il est certain que Molière essayait d'abord l'effet de ses pièces, en les lisant à sa servante Laforêt. On peut, à cet égard, s'en rapporter au témoignage de Boileau, dans ses Réflexions critiques sur quelques passages de Longin : « Nous avons beau être éclairés par nous-même, dit-il, les yeux d'autrui voient toujours plus loin que nous dans nos défauts, et un esprit médiocre fera quelquefois apercevoir le plus habile homme d'une méprise qu'il ne voyoit pas.

On dit que Malherbe consultoit sur ses vers jusqu'à l'oreille de sa servante ; et je me souviens que Molière m'a montré aussi plusieurs fois une vieille servante qu'il avoit chez lui, à qui il lisoit, disoit-il, quelquefois ses comédies, et il m'assuroit que lorsque des endroits de plaisanterie ne l'avoient point frappée, il les corrigeoit, parce qu'il avoit plusieurs fois éprouvé, sur son théâtre, que ces endroits n'y réussissoient point. » Brossette ajoute en note : « Un jour, Molière, pour éprouver le goût de cette servante nommée Laforêt, lui lut quelques scènes d'une comédie qu'il disoit être de lui, mais qui étoit de Brécourt, comédien. La servante ne prit point le change, et, après en avoir ouï quelques mots, elle soutint que son maître n'avoit pas fait cette pièce. » Grimarest raconte une scène plaisante qui eut lieu au théâtre, où Laforêt accompagnait toujours son maitre. On représentait une pièce de *Don Quichotte,* sans doute celui de Guérin de Bouscal, « raccommodée » par Madeleine Béjart. Molière, qui jouait Sancho, devait faire son entrée sur un âne et attendait dans la coulisse le moment de paraître en public. L'âne ne savait pas son rôle par cœur, comme Baron le faisait remarquer finement, et il s'efforçait d'entraîner son cavalier qui avait peine à le retenir avec le licou. « Baron ! Laforêt ! criait Molière, ce maudit âne veut entrer ! » Et Laforêt, qui était de l'autre côté du théâtre, riait de grand cœur, sans pouvoir venir en aide à son maître. Enfin celui-ci se débarrassa de sa monture, qui entra seule sur la scène. « Quand on fait réflexion, dit Bruzen de la Martinière au sujet de cet épisode de la vie de Molière, quand on fait réflexion au caractère d'esprit de Molière, à la gravité de sa conduite et de sa conversation, il est risible que ce philosophe fût exposé à de pareilles aventures et prit sur lui les personnages les plus comiques. » *Vie de l'Auteur,* dans l'édition des Œuvres (*la Haye, Husson,* 1735, pet. in-12, tome Ier, page 55).

450. Molière consultant sa servante ; gravé par Larcher, d'après Desenne. Collection Janet. In-8.

A. Jal a cherché inutilement dans les actes de l'État civil de Paris la date de la mort de la servante de Molière, Laforêt ; il eut peut-être été plus heureux, s'il eût porté ses recherches sur les registres de l'église d'Auteuil. Mais il a constaté que, dans l'Inventaire après décès de Molière, « Renée Vannier, dite Laforêt, servante, » avait présenté aux notaires et huissiers-priseurs tous les objets composant le mobilier du défunt, et qu'elle avait été aidée dans son office par une fille de chambre de Mlle Molière, nommée Catherine Lemoyne. De plus, il a trouvé, dans le Registre de théâtre de La Thorillière, que Laforêt touchait souvent trois livres sur la recette, probablement pour avoir paru comme personnage muet dans la représentation. En outre, A. Jal a rencontré une autre servante de Molière, qu'il n'attendait pas : « Le lundy 9e juillet (1668)

fut inhumée Louise Lefebvre, veufve de Edme Jorand, chyrurgien, servante de cuisine de M. Molière, demeurant rue S. Thomas du Louvre. » Ont signé : VILLAUBRUN, DOMINIQUE POINSOT (Registres de Saint-Germain-l'Auxerrois).

451. Molière consultant sa servante ; d'après Hillemacher, gravé à la manière noire par François-Auguste Ledoux. *Paris, impr. en taille-douce Chardon jeune*, 1856. In-4.

Cette estampe a figuré à l'Exposition de 1861, n° 3778 du Catalogue.

452. Molière et sa servante Laforest. Dessin de Bertall, gravé sur bois. (H. 164mm. L. 142.)

Cette gravure a paru dans le *Musée des familles*, avril 1863, où elle accompagne un article de Jules Janin, intitulé : *la Comédie universelle*.

453. *Molière* (acte v, sc. 8 du drame de Mercier). *C. F. Fritzschius sculps*. In-8.

Cette estampe, qui représente Molière offrant une promesse de mariage à la fille de Madeleine Béjart, a paru dans le tome III du *Théâtre complet de M. Mercier* (Amsterdam, B. Vlam, 1778, p. in-8).

454. Mort de Molière. Il est étendu sur le fauteuil du *Malade imaginaire* ; deux sœurs de la charité sont agenouillées près de lui. Gravure au trait en travers. *Vafflard pinxt.. C. Normand sc*. In-8.

Cette gravure fait partie du Salon de 1808, publ. par Landon, in-8, tome II, pl, 44.

Grimarest a raconté en détail la mort de Molière, mais il n'a pas tout dit et surtout il n'a pas rapporté tout ce qu'on disait de cette mort dans le public. « J'ai cru, dit-il, que je devois entrer dans le détail de la mort de Molière, pour désabuser le public de plusieurs histoires que l'on a faites à cette occasion. » Quelles étaient ces histoires ? L'auteur de la *Lettre critique sur la Vie de Molière* (on croit que c'est de Visé) gourmande en ces termes Grimarest : « Eh bien ! il n'y avoit qu'à dire qu'il ne mourut point sur le théâtre ; c'en étoit assez ; on l'auroit cru, sans ces particularitez ridicules. Il faut bien qu'on le croie sur le reste, dont il ne dit pas la moitié de ce qu'il faut dire ; par exemple, sur son enterrement, dont il y auroit eu de quoi faire un volume aussi gros que son livre et qui auroit été rempli de faits fort curieux, qu'il sçait sans doute. » Grimarest, dans sa Réponse à cette Lettre critique, n'a-

joute rien aux détails qu'il avait cru devoir donner; quant aux petites circonstances que l'anonyme jugeait inutiles ou même ridicules, « elles ont du moins servi, dit-il, à détromper le Public de ce qu'il pensoit sur cette mort ». Il invite son censeur, qui paraît si bien informé, à publier ce qu'il peut savoir sur l'enterrement de Molière, pour en faire un livre fort curieux. Quant à lui, il a préféré s'abstenir : « J'ai trouvé la matière de cet ouvrage si délicate et si difficile à traiter, dit-il, que j'avoue franchement que je n'ay osé l'entreprendre. » Nous en sommes donc réduit aux conjectures. On devinera peut-être quelque chose de la vérité, en cherchant le sens de ce passage acerbe de l'*Histoire de la Médecine*, par J. Bernier (Paris, 1689, in-4) : « Après tout, il n'y eut pas trop à rire pour Molière, car, loin de se moquer de la médecine, s'il eût suivi ses préceptes, s'il eût moins échauffé son imagination et sa petite poitrine, et s'il eût observé cet avis d'un meilleur médecin, quoyque moins bon poëte que luy (Le Boulanger de Chalussay, l'auteur d'*Élomire hypocondre*) :

> Et l'on en peut guérir, pourvu que l'on s'abstienne
> Un peu de comédie et de comédienne,
> Et que choyant un peu ses poumons échaufés...

s'il eût, dis-je, suivi cet avis et qu'il eût bien ménagé l'auteur et l'acteur, ceux dont il prétendoit se railler n'auroient pas eu leur revanche et leur tour, outre que c'est une grande témérité à un mortel de se moquer de la maladie et de la mort, et particulièrement à un chrestien qui n'y doit penser qu'en tremblant. »

455. Molière mourant, assisté par deux sœurs de charité. Gravé, par Adrien Migneret, d'après le tableau de Vafflard. In-fol. (H. 38 cent. L. 45.)

Cette estampe a figuré à l'Exposition de 1817, n° 1008 du Catalogue.

456. Molière mourant. Gravé sur bois. Furne, éditeur. In-8.

457. La Chambre de Molière. *Nap. Thomas*. Lith. de Caboche et Cie, *passage Saulnier,* 19. In-4, en largeur.

Ce dessin, qui accompagne un article de E. Burat de Gurgy dans le *Monde dramatique* (tome VI, 1838), représente la mort de Molière.

13

458. Mort de Molière. Sans nom de dessinateur. *Bertrand sc.* In-4.

Cette gravure, sur bois, a paru dans le tome IV de l'*Histoire de France, racontée à mes petits-enfants,* par Guizot (Paris, Hachette, 1875, gr. in-8).

La mort de Molière était prévue depuis plusieurs années, et l'on voit déjà, dans le portrait gravé par Nolin, d'après un tableau de Mignard qu'on ne retrouve plus, les ravages que l'affection pulmonaire qui le consumait avait dû faire sur ses traits, en assombrissant encore le caractère triste de sa physionomie. « Il étoit devenu très-valétudinaire, dit Bruzen de la Martinière dans la *Vie de l'Auteur* (édit. des Œuvres de 1735), et il étoit réduit à ne vivre que de lait. Une toux qu'il avait négligée lui avoit causé une fluxion sur la poitrine, avec un crachement de sang dont il étoit resté incommodé, de sorte qu'il fut obligé de se mettre au lait pour se raccommoder et pour être en état de continuer son travail. Il observa ce régime presque le reste de ses jours. » Grimarest ajoute ce détail qu'il tenait de Baron : « Le jour que l'on devoit donner la troisième représentation du *Malade imaginaire,* Molière se trouva tourmenté de sa fluxion plus qu'à l'ordinaire, ce qui l'engagea à appeler sa femme, à qui il dit en présence de Baron : « Tant que ma vie a été mêlée également de douleur et de plaisir, je me suis cru heureux ; mais aujourd'hui que je suis accablé de peines, sans pouvoir compter sur aucuns momens de satisfaction et de douceur, je vois bien qu'il faut quitter la partie : je ne puis plus tenir contre les douleurs et les déplaisirs, qui ne me donnent pas un instant de relâche. Mais, ajouta-t-il en réfléchissant, qu'un homme souffre, avant de mourir ! Cependant je sens bien que je finis. ». C'est en vain que sa femme et Baron le conjurèrent de ne pas jouer, ce soir-là : il se sacrifia, malgré tout, à l'intérêt de ses comédiens et fut mortellement atteint sur le théâtre. On le rapporta mourant à son domicile, vers neuf heures du soir, et Hubert, dans son Registre, a marqué qu'il mourut à dix heures. On a pensé qu'il n'était mort que dans la nuit, à deux heures et demie du matin, comme l'indique le cartel qui figure dans la gravure de Nolin, d'après un tableau de Mignard. Mais le bruit ne s'était pas moins répandu, dans tout Paris, que Molière avait été frappé d'apoplexie foudroyante sur la scène, au moment même où il contrefaisait le mort dans le *Malade imaginaire,* et les ennemis de l'illustre auteur du *Tartuffe* proclamèrent partout que cette mort subite avait été la punition éclatante d'un athée. On s'explique ainsi l'objet de la requête de la veuve de Molière, adressée à l'Archevêque de Paris, pour établir que le défunt avait demandé un prêtre, avant de mourir, dans son domicile, où on l'avait transporté au sortir du théâtre.

XI

VUES

DES VILLES, DES MONUMENTS, DES HABITATIONS ET DES LOCALITÉS AUXQUELS SE RATTACHE QUELQUE ÉPISODE DE LA VIE DE MOLIÈRE.

Nota. — Nous avons voulu, dans cette section, indiquer très-sommairement une innombrable catégorie d'estampes, qu'on pourrait faire entrer dans une Iconographie, dont chaque pièce doit se rapporter à Molière, à l'histoire de sa vie ou à celle de ses ouvrages. C'eût été manquer notre but que de nous égarer dans un dédale de Vues et de Plans, qui représentent la même ville ou le même monument. Il nous a paru suffisant de décrire une seule pièce pour chaque objet, qui peut nous fournir une note ou un document biographique. On comprendra que nous devions choisir de préférence, parmi les estampes d'Israël Silvestre, de Perelle, de Mathieu Merian, de Jean Marot, etc., pour avoir des pièces contemporaines de Molière. Le Catalogue de l'Œuvre gravé de Silvestre, par M. L.-E. Faucheux (*Paris, J. Renouard*, 1857, in-8), a singulièrement abrégé notre tâche, et nous renvoyons une fois pour toutes à cet excellent ouvrage nos lecteurs qui y trouveront de plus amples renseignements. En un mot, cette section ne renfermera, en quelque sorte, que des jalons topographiques pour la biographie de Molière.

I. — Molière dans sa vie privée, a Paris.

459. Plan et description du quartier des Halles, avec ses rues et ses limites. *J. B. Scotin sculp*. In-8.

C'est dans le quartier des Halles que s'est passée la première jeunesse de Molière, qui y était né, comme la plupart de ses ancêtres et de ses parents. Son père, marchand tapissier, avait eu sans doute sa boutique sous les piliers des Halles, ancienne rue de la Tonnellerie, mais il a demeuré, depuis 1622 jusqu'en 1637, dans une maison qui faisait le coin de la rue Saint-Honoré et de celle des Vieilles-Étuves. Beffara a rectifié ainsi une erreur qui existait depuis deux siècles. Voy. sa *Dissertation sur J.-B. Poquelin-Molière* (Paris, Vente, 1821, in-8). Antérieurement à ces recherches, Alexandre Lenoir, Cailhava, et de La Porte, souffleur de la Comédie-Française, avaient fait apposer, le 4 novembre 1799, l'inscription suivante sur la maison qui portait le n° 3 dans la rue de la Tonnellerie : « Jean-Baptiste Poquelin de Molière est né dans cette maison, en

1620. » Cette inscription était gravée au-dessous d'un buste de Molière. Plus tard, on avait ajouté à l'inscription cette devise : *Castigat ridendo mores.*

L'opinion de Beffara fut confirmée par la découverte d'un Catalogue manuscrit contenant les noms des propriétaires et des locataires de la rue Saint-Honoré, avec la taxe due par chacun d'eux. On y trouve ce précieux renseignement : « Année 1637, maison où pend pour enseigne le *Pavillon des Cinges,* appartenant à M. Moreau et occupé par le sieur J. Pouquelin, maistre tapissier. Elle consiste en un corps d'hostel, boutique et cour, faisant le coin de la rue des Estuvées. Taxée à huit livres. » Voy. ci-dessus, chap. III, les Vues de la maison natale de Molière.

460. **Plan et description du quartier de Saint-Eustache, avec ses rues et ses limites.** *J. B. Scotin sculp.* In-8.

L'église de Saint-Eustache était la paroisse de la famille Poquelin. C'est dans cette église que furent célébrés le mariage et les obsèques du père et de la mère de Molière ; c'est dans cette église que Molière avait été baptisé, et quand il mourut dans la maison qu'il habitait, rue de Richelieu, on ramena son corps sur la paroisse de ses ancêtres, pour le déposer au cimetière, sans l'avoir présenté à l'église.

Voici son acte de baptême tel qu'il était inscrit sur les registres de la paroisse Saint-Eustache, aujourd'hui détruits, dans lesquels Beffara l'avait découvert en 1821, quoique tous les biographes de Molière, à l'exception de Bret, l'eussent fait naître en 1620 ou en 1621 :

« Du samedi, 15 janvier 1622, fut baptisé Jean, fils de Jean Pouguelin *(sic),* tapissier, et de Marie Cresé *(sic),* sa femme, demeurant rue Saint-Honoré ; le parrain, Jean Pouguelin, porteur de grains ; la marraine, Denise Lescacheux, veuve de feu Sébastien Asselin, vivant marchand tapissier. »

Beffara ajoute cette observation : « Le parrain, Jean Pouguelin, était aïeul paternel de Molière. Le véritable nom de cette famille était POQUELIN ; mais les registres de l'État civil, fort mal tenus alors, portent tantôt *Pouguelin,* et tantôt *Pocguelin, Poguelin, Poquelin, Pocquelin,* et même *Poclin, Poclain* et *Pauquelin.* »

461. **S‍ᵗ Eustache estoit autrefois une chappelle dédiée à Sainte-Agnez, fondée par un bourgeois de Paris nommé Alais, et depuis a esté faite paroisse et est maintenant une des plus grandes de la ville : l'an 1332, elle a esté**

accreüe et rebatie comme on la voit representée. Grande pièce gravée par Van Merlen.

Molière, marié sur la paroisse de Saint-Germain l'Auxerrois, où il avait fait baptiser son premier enfant, revint, pour faire baptiser le deuxième et le troisième, à la paroisse où il avait été baptisé lui-même et où il n'était pas connu à titre de comédien. Voici les actes de baptême de ces deux derniers enfants, d'après les registres de Saint-Eustache, qui sont aujourd'hui anéantis :

« Du mardy 4 aoust 1665, fut baptisée Esprit Magdeleyne, fille de Jean Baptiste Pouguelin Maulier (sic), bourgeois, et Armande Gresinde, sa femme, demeurant rue Saint-Honoré. Le parrain, messire Esprit de Remon (sic), marquis de Modène ; la marraine Magdel. Bezart (sic), fille de Joseph Besart (sic), vivant procureur. »

« Du samedy, premier octobre 1672, fut baptisé Pierre Jean Baptiste Armand, né du jeudy 15 du mois passé, fils de Jean Baptiste Pocquelin Molière, valet de chambre et tapissier du roy, et Armande Claire Élisabeth Béjart, sa femme, demeurant rue de Richelieu. Le parrain, messire Pierre Boileau, conseiller du roy en ses Conseils, intendant et controleur général de l'argenterie et des menus plaisirs et affaires de la chambre de S. M. La marraine, Catherine Marguerite Mignard, fille de Pierre Mignard, peintre du roy. »

Des trois enfants que Molière avait eus de sa femme, l'aîné mourut en bas âge, et le troisième, 25 jours après sa naissance. La fille seule survécut à son père et se maria en 1705 au sieur Rachel de Montalant.

Molière a tenu sur les fonts, à Saint-Eustache, plusieurs enfants nés sur la paroisse ; bornons-nous à citer l'acte de baptême suivant, découvert par A. Jal :

« Dud. jour, 12e décembre (1672), furent baptizée (sic) Marie Catherine et Claire Élisabeth, née (sic) dud. jour, filles de Charles Varlet, sieur de La Grange, bourgeois de Paris, et de Marie Raguenot (sic), sa femme, demeurant rue Saint-Honoré : le parrain de Marie Catherine, Jean Baptiste Pocquelin de Molière, valet de chambre du Roy ; la marraine, Catherine Leclerc, femme d'Edme Vilcain (sic), bourgeois de Paris ; le parrain de Claire Élisabeth, Achille Varlet, bourgeois de Paris ; la marraine, Armande Gresinde Béjard (sic), femme de Jean-Baptiste Pocquelin, sieur de Molière, valet de chambre du Roy. » Suivent les signatures.

462. Collége de Louis le Grand. Vue sur la rue. — Principale cour du Collége. *Dessiné et gravé par Martinet*

(1781). 2 petites estampes sur la même feuille. (H. 70mm. L. 86.)

Ces estampes se trouvent dans le tome III de l'*Histoire de Paris*, par Béguillet et Poncelin (Paris, 1779-81, 3 vol. in-4 ou in-8).

Marcel, qui est l'auteur de la Préface de l'édition des Œuvres de Molière, de 1682, a recueilli des faits précis sur les cinq années que le jeune Poquelin passa au collége : « Il fit ses humanités au Collége de Clermont (devenu le Collége de Louis le Grand, après la mort de Molière), et comme il eut l'avantage de suivre Monsieur le prince de Conty dans toutes ses classes, la vivacité d'esprit qui le distinguoit de tous les autres, luy fit acquérir l'estime et les bonnes grâces de ce Prince, qui l'a toujours honoré de sa bienveillance et de sa protection. Le succès de ses études fut tel qu'on pouvoit l'attendre d'un génie aussi heureux que le sien. S'il fut fort bon humaniste, il devint encore meilleur philosophe. »

« Le Collége de Clermont, dirigé par les Jésuites, dit Taschereau dans son *Histoire de la Vie de Molière* (5e édit., in-8, p. 3), reçut comme externe l'enfant qui devait être un jour l'immortel auteur du *Tartuffe*. »

« Pendant que Chapelle était au collége, dit Lefèvre de Saint-Marc dans les Mémoires sur la vie de Chapelle (en tête de l'édit. de ses Œuvres, *La Haye et Paris, Quillau*, 1755, in-16), il s'étoit lié d'une amitié qui devoit être pour la vie, avec deux jeunes gens destinés à devenir célèbres chacun dans son genre : Molière et Bernier. Il obtint de Gassendi qu'ils fussent admis aux leçons qu'il lui donnoit, et tous trois, animés d'une noble émulation, profitèrent également des instructions de cet excellent philosophe. Chapelle (né en 1626) avoit donc seize ans, lorsque Gassendi voulut être son maître. »

463. Plan et description du quartier de Saint-Denis, avec ses rues et ses limites. *J. B. Scotin sculp.* In-4, en hauteur.

C'était dans la rue Mauconseil, près de la rue Montorgueil, que le théâtre de l'Hôtel de Bourgogne se trouvait établi depuis le milieu du xvie siècle, où les confrères de la Passion cédèrent l'exploitation de ce théâtre à une troupe de comédiens, qui jouaient des pièces profanes, des tragédies, des comédies et surtout des farces. Ces comédiens formaient la Troupe royale, au moment où le jeune Molière, qui achevait ses humanités au Collége de Clermont, assista pour la première fois à des représentations théâtrales. Rotrou, Pierre Corneille, Mairet et leurs imitateurs avaient déjà régénéré la scène ; mais, à côté de leurs chefs-d'œuvre, on représentait encore avec le même succès ces farces plaisantes, souvent

libres et toujours grossières, qui divertissaient le bas peuple et quelquefois aussi des spectateurs plus raffinés.

« Le grand-père maternel du jeune Poquelin, raconte Taschereau (*Hist. de la vie de Molière*, 5ᵉ édit., in-8, p. 3), l'avait pris en affection et le menait quelquefois aux représentations de l'Hôtel de Bourgogne, auxquelles Bellerose, dans le haut comique, Gautier Garguille, Gros Guillaume et Turlupin dans la farce, donnaient alors un grand attrait. » La vocation du jeune Poquelin se prononça de bonne heure : « Le père, qui appréhendoit que ce plaisir (du théâtre) ne dissipât son fils et ne lui ôtât toute l'attention qu'il devoit à son métier, demanda un jour à ce bon homme pourquoi il menoit si souvent son petit-fils au spectacle : « Avez-vous, lui dit-il avec un peu d'indignation, envie d'en faire un comédien ? — Plût à Dieu, lui répondit le grand-père, qu'il fût aussi bon comédien que Bellerose ! » Cette réponse frappa le jeune homme: » *Vie de l'Auteur*, par Bruzen de La Martinière, en tête de ses éditions des Œuvres de Molière, 1725 et années suivantes.

464. Veüe et perspectiue de la Chapelle et Maison de Sorbonne, du costé de la court; faict par monsieur le Mercier, architecte du Roy. *Israel ex*. Gravé par Marot, d'après le dessin de Silvestre, avec les figures de La Belle. (H. 130ᵐᵐ. L. 245.)

Nous ne nous expliquons pas pourquoi Taschereau n'accorde pas de confiance « à l'assertion isolée de Tallemant des Réaux, dit-il, qui tendrait à persuader que notre premier comique, destiné par ses parents à l'état ecclésiastique, étudia avec succès la théologie, mais que, devenu amoureux de la Béjart, alors actrice dans une Troupe de campagne, il quitta les bancs de la Sorbonne pour la suivre ». Il est très-probable, au contraire, que Molière, avant d'être admis aux leçons particulières de Pierre Gassendi, avait suivi les cours de philosophie et de théologie à la Sorbonne ; ce qui n'était pas une raison déterminante pour entrer dans les ordres. Tallemant des Réaux avait là sans doute de bons renseignements, par un poëte, associé à l'Illustre Théâtre, Desfontaines, qui dédia, en 1645, « à très-généreuse, très-noble et très-vertueuse dame madame de Talmant », la tragédie de *Saint Alexis, ou l'Illustre Olympie*. Au reste, la note relative à Molière n'a été écrite sur les marges du manuscrit de Tallemant des Réaux qu'en 1663 ou 1664, après le mariage de Molière. Voici cette note (*les Historiettes*, édit. de Monmerqué et Paulin Paris, tome VII, p. 177) : « Un garçon, nommé Molière, quitta les bancs de la Sorbonne, pour la suivre (la Bejart) ; il en fut longtemps amoureux, donnoit des avis à la Troupe, et enfin s'en mit, et l'espousa. Il a fait des pièces où il y a de l'esprit. Ce n'est pas un merveilleux acteur, si ce n'est pour le

ridicule. Il n'y a que sa Troupe qui joue ses pièces ; elles sont comiques. » Ajoutons que Tallemant, dont la femme était fille du financier Rambouillet, se trouvait être beau-frère du marquis de la Sablière, chez qui Molière faisait des lectures de ses pièces, avant de les mettre au Théâtre.

465. Veüe et perspectiue d'Orléans. *Dessignée par I. Syluestre et grauée par F. Collignon. A Paris, chez Pierre Mariette.* Estampe en deux feuilles. (H. 278mm. L. 1,157.)

La Grange, ou plutôt Marcel, dans la Préface de l'édition des Œuvres de Molière, publiée en 1682, dit formellement que Molière se fit recevoir avocat. Grimarest dit la même chose, d'après le témoignage de la famille même de Molière. Le Boulanger de Chaslussay, qui certainement connaissait bien Molière, le fait parler ainsi dans la comédie aristophanesque d'*Élomire hypocondre :*

>En quarante (1640) ou quelque peu devant,
> Je sortis du collége et j'en sortis savant;
> Puis, venu d'Orléans où je pris mes licences,
> Je me fis avocat, au retour des vacances;
> Je suivis le barreau pendant cinq ou six mois.....

Plus loin, un autre personnage de cette même comédie reproduit presque textuellement le sens de ces vers :

> En quarante, ou fort peu de temps auparavant,
> Il sortit du collége âne comme devant;
> Mais son père ayant su que, moyennant finance,
> Dans Orléans, un âne obtenoit sa licence,
> Il y mena le sien, c'est-à-dire ce fleux
> Que vous voyez ici, ce roque audacieux.
> Il l'endoctora donc, moyennant sa pécune,
> Et croyant qu'au barreau ce fils feroit fortune,
> Il le fit avocat...

Dans les *Recherches sur la vie de Molière,* M. Eud. Soulié s'est attaché à démontrer (p. 22 et suiv.) que le récit d'*Élomire hypocondre* était exact et que, suivant toute apparence, Molière avait passé son examen de licence, à la Faculté de Droit d'Orléans.

M. Fournier des Ormes, dans un article intitulé *Molière avocat,* et inséré au *Constitutionnel* du 30 juin 1852, a très-bien soutenu l'opinion qui veut que Molière ait étudié le Droit, pour se faire avocat. Voy. *Bibliogr. moliér.,* n° 1478.

Nous avons lu, quelque part, que Molière, à l'époque où il s'intéressait aux succès littéraires de Racine, lui avait donné le conseil de s'essayer dans le genre comique, en lui proposant de traiter le sujet des *Plaideurs,* pour le théâtre du Palais-Royal.

Il ne faut donc pas désespérer de trouver quelque jour la Thèse de Molière, ornée peut-être d'un portrait gravé, et imprimée, selon la coutume, sur satin blanc ou de couleur. Ces thèses de satin se distribuaient alors en assez grand nombre, non-seulement aux examinateurs de la Faculté de Droit, mais encore aux personnages de distinction et même aux dames. Boileau, dans sa satire X, a dépeint ainsi l'usage que la lieutenante-criminelle Tardieu faisait de ces thèses offertes à son mari :

> Peindrai-je son jupon bigarré de latin,
> Qu'ensemble composoient trois Thèses de satin,
> Présent qu'en un procès sur certain privilége
> Firent à son mari les régens d'un collége,
> Et qui sur cette robe, à maint rieur encor,
> Derrière elle faisoit dire : *Argumentabor?*

Nous supposons que ce n'est pas la même lieutenante-criminelle qui faisait servir les Thèses de satin au même usage, mais qui les tenait cachées sous sa robe. Il s'agit d'un caleçon et non d'un jupon, et le poëte anonyme, qui a célébré ce caleçon en vers excellents, nous apprend que Mazarin, devenu premier ministre à la mort de Richelieu, avait son portrait sur les plus belles thèses de ce temps-là. Cette pièce, que nous croyons inédite et qu'on peut dater de 1659, était digne de mettre en évidence la Thèse de Molière :

> Une certaine magistrate,
> Depuis le genou jusqu'au flanc,
> Couvroit sa cuisse délicate
> D'un calesson de satin blanc,
> Mais satin d'une Thèse en profonde science,
> Dont un docteur avoit honoré l'Eminence,
> Et que cette profane à son ventre appliqua
> De sorte qu'on put voir, au moment de sa chute,
> A l'endroit qui chez elle a tant fait de dispute :
> *Questio physica.*
> Que si de ce grand Jule on y voit la figure,
> Il ne le prendra pas, s'il lui plaît, en injure,
> A présent que la Paix est faite par ses mains.
> Il pouvoit être là, comme on plaçoit Mercure
> Sur tous les grands chemins.

466. Veüe de la Cour et de la Gallerie Dauphine du Palais, à Paris. *Dessinée par Silvestre et grauée par Perelle. A Paris, chez Pierre Mariette, rue S. Jacques, à l'Espérance. Auec priuilege du Roy.* (H. 117mm. L. 157.)

L'étude raisonnée que nous avons faite d'*Élomire hypocondre* nous a convaincu que la plupart des détails qui concernent Molière dans cette comédie anecdotique peuvent être acceptés comme vrais,

en tenant compte pourtant de l'exagération à laquelle l'auteur se laisse entraîner par esprit d'hostilité et de dénigrement. On peut affirmer que Le Boulanger de Chalussay avait connu Molière et tout son entourage dramatique, à l'époque de l'Illustre Théâtre. Nous n'hésitons donc pas à croire, comme le dit l'auteur d'*Élomire hypocondre*, que Molière avait commencé son stage au barreau de Paris. Voici les vers qui confirment ce fait :

> Puis, venu d'Orléans où je pris mes licences,
> Je me fis avocat, au retour des vacances.
> Je suivis le barreau, pendant cinq ou six mois,
> Où j'appris à plein fond l'ordonnance et les loix.
> Mais, quelque temps après, me voyant sans pratique,
> Je quittay là Cujas et je luy fis la nique.
> Me voyant sans emploi, je songe où je pouvois
> Bien servir mon pays des talens que j'avois ;
> Mais, ne voyant point où, que dans la comédie
> Pour qui je me sentois un merveilleux génie,
> Je formay le dessein de faire en ce mestier
> Ce qu'on n'avoit point veu depuis un siècle entier,
> C'est-à-dire, en un mot, ces fameuses merveilles
> Dont je charme aujourd'huy les yeux et les oreilles.

Molière étant avocat, on s'explique pourquoi il ne s'est jamais moqué du barreau dans ses comédies. Voy. *Bibliogr. moliér.*, n°s 1423, 1478 et 1479. On nous permettra de faire, à cet égard, une supposition qui ne repose que sur des probabilités. Nous savons maintenant quelles poursuites acharnées les créanciers de l'Illustre Théâtre exercèrent contre Molière, qui fut emprisonné au grand Châtelet et qui y serait resté longtemps prisonnier pour dettes, si le lieutenant civil Dreux d'Aubray ne l'avait « mis hors des prisons, à sa caution juratoire ». Ceci se passait en mai 1645. Voy. les *Recherches sur Molière*, par Eud. Soulié, pp. 44 et 45. Mais toute la bienveillance du lieutenant civil et tous les efforts des *sieurs des requêtes du Palais* n'auraient pas réussi à l'empêcher d'être arrêté et emprisonné de nouveau pour les dettes de l'Illustre Théâtre. Il fut pendant trois mois sous la menace d'un nouveau procès et d'un nouvel emprisonnement. Nous supposerons donc que, pendant ces trois mois, il s'était réfugié dans l'enceinte du Bailliage du Palais, où il pouvait braver ses créanciers et les amener à un arrangement amiable, sans craindre d'être reconduit aux prisons du Châtelet. L'enceinte du Palais était, en quelque sorte, un lieu d'asile, dans lequel les officiers de la justice civile et consulaire n'avaient pas le droit de poursuivre un débiteur insolvable. Nous ne voyons pas trop, en effet, que Molière ait pu se soustraire autrement aux conséquences des poursuites que plusieurs créanciers très-âpres et très-tenaces avaient intentées contre lui. Ce fut seulement à la fin d'août que ses camarades de théâtre se portèrent caution, pour faire un emprunt qui assurait sa liberté. Nous rapprocherons de ces circonstances encore assez obscures l'existence presque ignorée d'une

épitre dédicatoire anonyme, qui avait été faite pour la première édition du *Dépit amoureux* en 1660, et qui ne se trouve pas dans la plupart des exemplaires de cette édition. Il faut croire qu'elle fut supprimée avec soin, car aucun bibliographe ne l'a citée. Nous ne l'avons pas nous-même mentionné dans la *Bibliographie moliéresque,* et cependant elle est reproduite dans l'édition des Œuvres publiée en 1666, où l'on n'a plus songé à la faire disparaître. Voici cette épître, qui, selon nous, témoigne de quelque grand service rendu à Molière, pendant les premières années de sa vie théâtrale :

A monsieur Hourlier, écuyer, sieur de Méricourt, conseiller du Roy, lieutenant-général civil et criminel au Bailliage du Palais, à Paris.

Monsieur,

Si cette pièce n'avoit receu les applaudissemens de toute la France, si elle n'avoit esté le charme de Paris et si elle n'avoit esté le divertissement du plus grand monarque de la terre, je ne prendrois pas la liberté de vous l'offrir. Il y a longtemps que j'avois résolu de vous présenter quelque chose qui vous marquast mes respects ; mais, ne trouvant rien qui fût digne de vous estre offert et qui fût proportionné à vos mérites, j'avois toujours différé le juste et respectueux hommage que je m'estois proposé de vous rendre, et j'eusse peut-estre encore tardé longtemps à le faire, si le *Dépit amoureux* de l'Autheur le plus approuvé de ce siècle ne me fût tombé entre les mains. J'ay creu, Monsieur, que je ne devois pas laisser échapper cette occasion de satisfaire aux loix que je m'estois imposées, et que tous les gens d'esprit demandans tous les jours cette pièce, pour avoir le plaisir de la lecture, comme ils ont eu celuy de la représentation, ils seroient bien aises de rencontrer vostre nom à sa teste. Pour moy, Monsieur, ma joye sera tout à fait grande de le voir passer, non-seulement dans plusieurs mains, mais encor dans la bouche des plus charmantes personnes du monde. C'est alors que chacun se souviendra de toutes les belles et avantageuses qualités que vous possédez, que les uns loueront vostre prudence, les autres vostre esprit, les autres vostre justice, les autres la douceur qui est inséparable de tout ce que vous faites, et qui est si vivement dépeinte sur vostre visage, qu'il n'est personne qui puisse douter que vos actions en soient remplies. Jugez, Monsieur, quelle satisfaction j'auray de sçavoir que l'on rendra à vostre mérite ce qui luy est deu, que l'on vous donnera des loüanges que vous avez si légitimement méritées, que l'on m'estimera d'avoir fait un si juste choix, et si glorieux pour moy, et que l'on louera le zèle et le respect avec lequel je suis,

Monsieur,

Vostre très-humble et très-obéissant serviteur

Cette épître anonyme, que nous attribuons à quelque ami de Molière, n'a été réimprimée que dans l'édition de M. Eugène Despois.

467. Vue extérieure de l'Église Saint-Paul (d'après un dessin original du xviii° siècle). Sans nom d'artiste. Gravé à l'aqua-tinta, pour l'atlas du *Tableau de Paris*, de J. B. de Saint-Victor. In-4, en hauteur. (H. 205mm. L. 150.)

On n'a trouvé dans les registres de l'État civil (aujourd'hui brûlés) de la paroisse de Saint-Paul, qu'un seul acte où figure le nom de Molière, qui, au sortir du Collége de Clermont et durant ses cours de philosophie et de droit, avait vécu sans doute dans l'intimité de la famille Béjart, établie depuis 25 à 30 ans sur cette même paroisse et demeurant tour à tour, rue de Jouy, rue Neuve-Saint-Paul, rue Culture-Sainte-Catherine, etc. Jal a donné, dans son *Dictionnaire critique de biographie et d'histoire*, un article des plus complets et des plus intéressants sur cette famille de vieille bourgeoisie parisienne, qui se consacra presque tout entière au théâtre, mais à laquelle Molière n'en était que plus attaché par tant de liens d'affection et d'intérêt. On sait que les Béjart avaient une sépulture de famille dans l'église Saint-Paul. C'est là que furent enterrés Joseph Béjart, en 1659; sa mère Marie Hervé, âgée de 80 ans, en 1670; sa sœur Madeleine, en 1672, etc. Molière a signé l'acte constatant le transport du corps de Madeleine Béjart à l'église Saint-Paul et son inhumation sous les Charniers de cette église. Il faut remarquer que la plupart des membres de cette famille Béjart étaient des comédiens et qu'ils avaient même déjà joué la comédie sur la paroisse Saint-Paul, lorsque la Troupe de l'Illustre Théâtre vint s'y fixer, pour donner la comédie dans le Jeu de Paume de la Croix-Noire, sur le port Saint-Paul. Les bâtiments de ce Jeu de Paume subsistent encore, au coin de la rue des Barrés, et sont occupés par un hôtel garni, qui conserve l'ancien nom d'Hôtel de l'Étoile.

468. Église Royal., Collegial. et Paroissiale de Saint Germain Lauxerois à Paris. *I Siluestre delin. et sculp. Israel ex. cum priuil. Regis.* (H. 90 mm. L. 116.)

Ce fut dans cette église que fut célébré le mariage de Molière avec Armande Béjart, le lundi 20 février 1662.

Voici leur acte de mariage, d'après les registres de Saint-Germain l'Auxerrois, qui ont péri dans les incendies allumés par la Commune en mai 1871 :

« Jean-Baptiste Poquelin, fils de sieur Jean Poquelin et de feue Marie Cresé (*sic*), d'une part, et Armande Gresinde Béjart, fille de feu Joseph Béjart et de Marie Hervé, d'autre part, tous deux de cette paroisse, vis-à-vis le Palais-Royal, fiancés et mariés, tout en-

semble, par permission de M. de Comtes, doyen de Notre-Dame et grand vicaire de monseigneur le cardinal de Retz, archevêque de Paris, en présence dudit Jean Poquelin, père du marié, et de André Boudet, beau-frère du marié ; de ladite Marie Hervé, mère de la mariée ; Louis Béjart et Madeleine Béjart, frère et sœur de ladite mariée. »

Cet acte est signé J. B. Poquelin (c'est Molière) ; J. Poquelin (c'est son père) ; Boudet (son beau-frère) ; Marie Hervé ; Armande-Gresinde Béjart ; Louis Béjart, et Béjart (Madeleine), sœur de la mariée. (*Dissertation sur Molière*, par Beffara, p. 7.)

Molière qui avait demeuré sur le Quai de l'École, *à la Belle-Image*, lorsque sa Troupe partageait la possession du théâtre du Petit-Bourbon avec la Troupe italienne, demeurait alors rue Saint-Thomas du Louvre, dans la maison qui faisait l'encoignure de cette rue, près de la place du Palais-Royal.

Ce fut encore à l'église de Saint-Germain l'Auxerrois qu'il fit baptiser son premier enfant, lorsque le roi, pour le venger des calomnies qui le poursuivaient, à l'occasion de son mariage avec Armande Béjart, offrit d'être le parrain de cet enfant, que le comédien Montfleury avait osé dénoncer comme le produit d'un inceste.

Voici l'acte de baptême du filleul de Louis XIV et de Madame, Henriette d'Orléans, relevé sur les registres de Saint-Germain l'Auxerrois, qui n'existent plus :

« Du jeudi, 28 février 1664, fut baptisé Louis, fils de M. Jean Baptiste Molière, valet de chambre du Roi, et de damoiselle Armande Gresinde Béjart, sa femme, vis-à-vis le Palais-Royal ; le parrain, haut et puissant seigneur, messire Charles, duc de Créquy, premier gentilhomme de la chambre du Roi, ambassadeur à Rome, tenant pour Louis quatorzième, roi de France et de Navarre ; la marraine, dame Colombe le Charron, épouse de messire César de Choiseul, maréchal du Plessy, tenante pour Madame Henriette d'Angleterre, duchesse d'Orléans. L'enfant est né le 19 janvier audit an. » *Signé* Colombet.

Cet enfant mourut le 10 novembre 1664 : « Louys, fils de Jean-Baptiste Molière, comédien de Son Altesse Royale, pris rue St Thomas (du Louvre), fut enterré par un convoy de six prestres, qui coûta huit livres. »

469. Plan et description du quartier du Louvre ou de Saint-Germain l'Auxerrois, avec ses rues et ses limites. *J. B. Scotin sculp. Bailleul le jeune scrip.* In-4.

Molière, après avoir logé sur le Quai de l'École, a demeuré pendant onze années, avec sa femme, rue Saint-Thomas du Louvre, dans une grande maison qui faisait le coin de la place du Palais-Royal. Geneviève Béjart, mariée à Léonard de Loménie, sieur de La Villaubrun, et Madeleine Béjart, qui n'avait pas voulu se met-

tre en puissance de mari, habitaient la même maison. Madeleine se contentait d'un logement composé de cinq pièces, au 4º étage. C'est là qu'elle mourut le 17 février 1672, pendant que ses deux sœurs Geneviève et Armande, ainsi que Molière, étaient à Saint-Germain-en-Laye, avec la Troupe du Palais-Royal. Peu de semaines avant sa mort, se trouvant déjà fort malade, elle avait fait son testament, en nommant son exécuteur testamentaire M. de Chateaufort, conseiller du roi et auditeur en la chambre des comptes, lequel n'accepta pas sans doute et fut remplacé par Charles Cardé, conseiller du roi et trésorier du sceau en la chancellerie de Paris.

Les registres des paroisses Saint-Germain l'Auxerrois et Saint-Paul de Paris contiennent deux actes relatifs à l'inhumation de la défunte.

« Le vendredi 19 février 1672, le corps de feue damoiselle Marie-Madelaine Béjart, comédienne de la Troupe du Roi, pris hier dans la place du Palais-Royal, et porté en convoi en cette église, par permission de monseigneur l'Archevêque, a été porté en carrosse en l'église de Saint-Paul. » Signé CARDÉ, exécuteur testamentaire, et de Voulges.

« Le 17 février 1672, demoiselle Magdelaine Béjart est décédée paroissé de Saint-Germain l'Auxerrois, de laquelle le corps a été apporté à l'église Saint-Paul, et ensuite inhumé sous les Charniers de ladite église, le 19 dudit mois. » Signé BÉJARD L'ÉGUISÉ, J. B. P. MOLIÈRE.

470. **Plan et description du quartier du Palais-Royal, avec ses rues et ses limites.** *J. B. Scotin sculp. Bailleul le jeune scripsit.* In-fol., en largeur.

Depuis que Molière, à la fin de l'année 1660, eut transporté son théâtre du Petit-Bourbon au Palais-Royal, il demeura, jusqu'à sa mort, dans le quartier du Palais-Royal, qu'on appelait alors le quartier Saint-Honoré, d'abord rue Saint-Thomas du Louvre, où il se maria, et ensuite, après la mort de Madeleine Béjart, rue de Richelieu, où il mourut, sur la paroisse de Saint-Roch. Ses enfants avaient été baptisés, le premier à Saint-Germain-l'Auxerrois, et les deux derniers à Saint-Eustache.

Molière avait dans son voisinage Lully, qui fit bâtir, dans la rue des Petits-Champs, au coin de la rue Sainte-Anne, une belle maison, laquelle ne lui coûta pas moins de 50 mille livres. Ce fut à Molière que Lully emprunta une partie de la somme nécessaire pour payer le terrain et la construction, confiée à Jean-Baptiste Predo, architecte et maître maçon. Cette maison, dont l'architecte Huet, surnommé Gittard, avait donné les dessins, subsiste encore avec sa décoration d'attributs de musique ; elle est, disait Germain Brice, « ornée par le dehors de grands pilastres composites et de

quelques sculptures qui ne font pas mauvais effet. » Le prêt de onze mille livres constituait, au profit de Molière, une rente de 550 livres, hypothéquée sur la maison ; cette rente fut rachetée, par Lully, à la veuve de Molière, le 22 mai 1673. Voy. *Recherches sur Molière et sur sa famille*, par Eud. Soulié, p. 69.

471. Veue et plan de l'Église de Saint Roc. *Jean Marot fecit. P. Mariette excud.* In-4 oblong. (H. 121mm. L. 255.)

> Registres de Saint-Roch. « Du 10 septembre 1669, Jeanne Catherine a esté baptisée, fille de Romain Toutbel, marchand, et d'Antoinette Droict... Le parrain, M. Jean Baptiste Poclain (*sic*) Molière, valet de chambre du Roy, demeurant rue Saint-Honoré, paroisse Saint-Germain ; la marraine, Catherine du Rozet, femme d'Edme de Brie, officier du Roy, memes rue et paroisse. »
> Molière demeurait alors rue Saint-Honoré, parce qu'il avait quitté momentanément le domicile conjugal, qui était toujours rue Saint-Thomas du Louvre, où Armande Béjart conservait son logement dans la même maison que ses sœurs Madeleine et Geneviève. La séparation des époux dura deux ou trois ans, et Mlle de Brie, qui pendant cette brouille de ménage avait été la consolatrice de Molière, eut le bon goût de se retirer au faubourg Saint-Germain avec son mari.

472. Coupe du Palais de Versailles, prise au milieu du Palais et de la Cour de marbre. On y voit la moitié de la chambre de Louis XIV. Gravé sur bois. Sans nom d'artiste. (H. 90mm. L. 110.) — Chambre à coucher de Louis XIV, qui est représenté recevant le duc du Maine chevalier de St Louis. *Cheirrier sc.* (H. 70mm. L. 116.)

> Ces deux gravures sur bois se trouvent aux pages 92 et 155 de l'ouvrage du comte Alex. de Laborde : *Versailles ancien et moderne* (Paris, Gavard, 1839-40, in-8, avec 800 gravures, dont le plus grand nombre a été tiré séparément sur papier de Chine).
> La chambre de Louis XIV nous rappelle deux anecdotes de la vie de Molière, qui nous paraissent également vraies, quoique la dernière, un peu exagérée sans doute par la tradition du Palais de Versailles, ait été vivement contestée, en passant au contrôle de la critique moderne. Il faut, pour apprécier la valeur de ces anecdotes, ne pas oublier que Molière, en sa qualité de valet de chambre-tapissier du roi, devait aider le premier valet de chambre de service à faire le lit du roi, lorsqu'il était de semaine à la cour. On doit aussi se rendre compte de la faveur extraordinaire que Molière

s'était acquise auprès de Louis XIV, malgré sa profession de comédien.

Citons d'abord le récit de Titon du Tillet, dans le *Parnasse françois* :

« Voici un trait que j'ai appris de feu Bellocq, valet de chambre du roi, homme de beaucoup d'esprit et qui faisoit de très-jolis vers. Un jour que Molière se présenta pour faire le lit du Roi, R***, aussi valet de chambre de Sa Majesté, qui devoit faire le lit avec lui, se retira brusquement, en disant qu'il ne le feroit point avec un comédien. Bellocq s'approcha dans le moment et dit : « Monsieur de Molière, vous voulez bien que j'aie l'honneur de faire le lit du Roi avec vous ? » Cette aventure vint aux oreilles du Roi, qui fut très-mécontent du procédé de R*** et lui en fit de vives réprimandes. »

Écoutons maintenant ce que dit M^{me} Campan, dans ses Mémoires :

« Voici une anecdote que mon père tenait d'un vieux médecin ordinaire de Louis XIV. Ce médecin se nommait Lafosse ; c'était un homme d'honneur et incapable d'inventer cette histoire.

« Louis XIV, ayant su que les officiers de sa chambre témoignaient par des dédains offensants combien ils étaient blessés de manger, à la table du contrôleur de la bouche, avec Molière, valet de chambre du roi, parce qu'il jouait la comédie, cet homme célèbre s'abstenait de manger à cette table ; Louis XIV, voulant faire cesser des outrages qui ne devaient pas s'adresser à l'un des plus grands génies de son siècle, dit un matin à Molière, à l'heure de son petit lever : « On dit que vous faites maigre chère ici, Molière, et que les officiers de ma chambre ne vous trouvent pas fait pour manger avec eux ? Vous avez peut-être faim ; moi-même, je m'éveille avec un très-bon appétit. Mettez-vous à cette table, et qu'on me serve mon *En-cas de nuit !* » (Tous les services de prévoyance s'appelaient des *En-cas*.) Alors le roi, coupant sa volaille et ayant ordonné à Molière de s'asseoir, lui sert une aile, en prend en même temps une pour lui, et ordonne que l'on introduise les entrées familières, qui se composaient des personnes les plus marquantes et les plus favorisées de la Cour. « Vous me voyez, leur dit-il, occupé à faire manger Molière, que mes valets de chambre ne trouvent pas assez bonne compagnie pour eux. » De ce moment, Molière n'eut plus besoin de se présenter à cette table de service ; toute la Cour s'empressa de lui faire des invitations. »

473. Profil du dedans de l'Église et monastère de l'Abbaye royal. du Val de Grace, bati par la Reyne Anne d'Autriche. *I. Marot fecit.* In-4, en largeur.

On voit, dans cette estampe, la disposition des peintures de la Coupole par Pierre Mignard.

« Molière a fait en vers, dit Germain Brice, dans sa *Description nouvelle de la ville de Paris* (Paris, Nic. le Gras, 1698, 2 vol. in-12, tome II, p. 146), une belle description de la peinture de ce dôme, qu'il présenta en 1669 à la Reine-mère, qui receut de grands éloges à la Cour. »

Pierre Mignard, qui, revenant de Rome à Paris quelques mois seulement avant Molière, en 1659, avait été précédé par la grande réputation qu'il s'était acquise en Italie, fut accueilli avec enthousiasme à la Cour de France, et l'on n'épargna rien pour l'empêcher de retourner à Rome, qu'il avait adoptée comme sa seconde patrie. « Ce fut alors, dit l'auteur de la *Vie de Pierre Mignard* (Paris, Jean Boudot, 1730, in-12, p. 76) que la Reine-mère vit enfin, au gré de ses souhaits, le dôme du Val-de-Grâce élevé. Persuadée qu'il ne manqueroit rien à la magnificence de cet édifice, si elle en faisoit peindre la Coupole par le sçavant maître que Rome avoit rendu peu d'années auparavant à la France, cette princesse confia ce grand ouvrage à Mignard, qui le finit en huit mois... Je ne m'étendrai sur la capacité avec laquelle Mignard a montré qu'il sçavoit appliquer les préceptes les plus profonds de son art : Molière l'a fait dans son poëme. »

On peut supposer que Molière allait souvent visiter les travaux du grand peintre, avec lequel il fut toujours lié d'une amitié si sympathique. Mais ce n'est que plus tard qu'il eut l'idée de les décrire et de les louer dans ses vers, car Mignard, après avoir achevé ses peintures du Val-de-Grâce, retourna, non pas en Italie, mais à Avignon, où il passa plus de deux ans. Il ne revint qu'en 1664, à Paris, où il avait laissé la place à son rival Charles Lebrun, qui se fit nommer premier peintre du roi, en 1662. Mignard se tint à distance de la Cour et ne consentit pas, sans beaucoup de difficultés, à peindre à fresque une chapelle de l'église de Saint-Eustache, pendant qu'il peignait un salon et un cabinet dans l'hôtel d'Hervart (ancien hôtel d'Épernon, rue Platière). Molière, dans son poëme du *Val-de-Grâce*, parle en même temps des peintures de la Coupole et de celles de la Chapelle des fonts de Saint-Eustache, cette même chapelle où Mignard fut le parrain du troisième enfant de son illustre ami, en 1672.

Bibliogr. moliér., n° 217.

Voici le sonnet qui précède la Réponse anonyme au poëme de la *Gloire du Val-de-Grâce*, et qui ne nous fait pas connaître l'auteur de cette Réponse adressée à Molière :

Le Secrétaire de la Coupe à Monsieur de Molière.

Favory des neuf Sœurs, toy qui sçais l'art de plaire,
Esprit des plus brillans qui soient dans l'univers,
Tu diras que la Coupe est mal en Secrétaire
Et qu'il entend fort peu le langage des vers.

J'en demeure d'accord, et ce n'est pas merveille
Que l'on soit ignorant dans le mestier d'autruy :
Nous avons sur la Coupe avanture pareille,
Et j'en prends à témoin ton poëme aujourd'huy.

Si tu fais bien des vers, tu sçais peu la peinture :
Jamais dans ce bel art tu ne fus grand docteur.
Moy, j'ignore du tien la règle et la mesure,
Et je suis dans la rime un fort pauvre orateur.

Mais nous ferions pourtant un ouvrage sublime,
Si nous voulions tous deux faire une liaison
Car on trouve en tes vers l'éloquence et la rime,
Et moy, de mon costé, j'ay toute la raison.

474. Veue du jardin et des berceaux de l'Hostel de Condé. *Auec priuilege. Perelle del. et sculp. à Paris, chez N. Langlois.* In-4, en largeur.

Cet Hôtel, dont le nom d'une rue nous indique l'emplacement, avait été construit, au XVIe siècle, pour Jean-Baptiste de Gondi ; il fut acheté en 1612 par Antoine de Bourbon, deuxième du nom, prince de Condé. Sous le règne de Louis XIV, l'Hôtel de Condé était le rendez-vous des beaux-esprits, lorsque Monsieur le Prince y résidait, surtout en hiver. On y faisait souvent la comédie, et les comédiens des différentes Troupes de Paris venaient y donner des représentations. Molière ne s'y montrait pas seulement en qualité de comédien, comme Titon du Tillet le raconte dans son *Parnasse françois,* où bien des traditions ont été recueillies de la bouche même des contemporains :

« Le grand prince de Condé, dit-il, honoroit Molière de son estime et de son amitié, et lui faisoit l'honneur de le faire manger avec lui. Il arriva qu'un jour Molière étant à la table de ce prince, les pages qui y servoient, ne cherchant qu'à badiner et voulant empêcher Molière de manger les bons morceaux qu'on lui présentoit, Molière, s'en étant aperçu, prit promptement une aile de perdrix, qu'on ne faisoit que poser sur son assiette : le page qui vint pour lui ôter son assiette, ne fut pas assez alerte et ne retira que l'os de cette aile de perdrix, ce qui fit rire Molière. M. le Prince lui en demanda la raison ; il lui répondit : « Monseigneur, c'est que les pages ne savent pas lire ; ils prennent les O pour les L. » On rapporte ce petit trait de plaisanterie de la part de Molière, comme une chose rare à un homme aussi grave que lui dans la conversation. »

« Monsieur le Prince (de Condé), qui envoyoit chercher souvent Molière pour s'entretenir avec lui, en présence des personnes qui me l'ont rapporté, lui dit, un jour : « Écoutez, Molière ; je vous fais venir peut-être trop souvent, je crains de vous distraire de votre travail. Ainsi, je ne vous envoierai plus chercher, parce que

je vous prie, à toutes vos heures vides, de me venir trouver. Faites vous annoncer par un valet de chambre : je quitterai tout, pour être avec vous. » Lorsque Molière venoit, le Prince congédioit ceux qui étoient avec lui, et il étoit des trois et quatre heures avec Molière ; et l'on a entendu ce grand Prince, en sortant de ses conversations, dire publiquement : « Je ne m'ennuie jamais avec Molière, c'est un homme qui fournit de tout ; son érudition et son jugement ne s'épuisent jamais. » (GRIMAREST, *Réponse à la Critique de la Vie de Molière.*)

475. Veue et perspectiue de l'Hostel de Bautru, du dessein de Mr Le Veau. *Dessigné et gravé par J. Marot. Auec priuilege du Roy. Chez P. Mariette.* In-4, en largeur.

Guillaume de Bautru, introducteur des ambassadeurs et membre de l'Académie française, étant mort en 1665, son hôtel fut vendu à Jean-Baptiste Colbert, contrôleur général des finances et ministre d'État, qui y installa sa maison et qui l'agrandit depuis considérablement, en y ajoutant l'hôtel de Bruant des Carrières, confisqué à la suite du procès de Fouquet.

Molière, après la disgrâce de Fouquet, qui avait été un de ses premiers Mécènes, ne se tourna pas d'abord, comme tant d'autres écrivains, vers l'astre naissant de la fortune de Colbert. Il se tint même à distance du nouveau contrôleur général des finances, qui lui sut gré de cette conduite honnête et réservée, car Colbert ne cessa de le recommander à la munificence du roi. On ne peut douter que ce fut lui qui porta Molière sur la liste des pensions, en 1663. Si la pension accordée à Molière ne dépassa point le chiffre de 1000 livres, il faut s'en prendre à Chapelain, qui, dans sa *Liste de quelques lettrés françois vivans en 1662, composée par ordre de M. Colbert,* avait formulé cet étrange jugement sur le mérite de l'auteur des *Précieuses ridicules :* « Molière a connu le caractère du comique, et l'exécute naturellement. L'action de ses meilleures pièces est inventée, mais judicieusement. Sa morale est bonne, et il n'a qu'à se garder de sa scurrilité. » Titon du Tillet était bien instruit, lorsqu'il a dit dans le *Parnasse françois :* « Outre la pension de mille livres que le Roi donnoit à Molière, il lui faisoit encore, de temps à autre, des gratifications. » Voici, d'après le grand recueil des *Lettres de Colbert,* publiées par Pierre Clément (voy. tome V), un relevé de ce qui regarde Molière dans les Listes des gratifications faites par le Roi aux savants et aux hommes de lettres, et l'on est fondé à croire que ces listes ne sont pas complètes :

1664. Au sieur Molière, la somme de 600 livres, que Sa Majesté lui a ordonnée par gratification 600

1665. Au sieur Molière, par gratification et pour lui donner moyen de continuer son application aux belles-lettres.	1000
1666. Au sieur Molière.	1000
1667. Au sieur Molière, par gratification	1000
1668. Au sieur Molière, par gratification, en considération de son application aux belles-lettres.	1000
1669. Au sieur Molière, en considération de son application aux belles-lettres et des pièces de théâtre qu'il donne au public.	1000
1670. Au sieur Molière, en considération des ouvrages de théâtre qu'il donne au public.	1000
1671. Au sieur Molière, en considération des ouvrages de théâtre qu'il donne au public.	1000

Titon du Tillet rapporte aussi un trait qui fait honneur au goût littéraire de Colbert et qui n'a pas été recueilli par les derniers biographes de Molière :

« M. de Colbert, qui protégeoit toutes les personnes d'un mérite distingué, dit, un jour, devant plusieurs personnes, à M. Perrault, de l'Académie françoise, qu'il étoit surpris que Molière ne fût pas de cette Académie. M. Perrault en parla à plusieurs de ses confrères, qui marquèrent qu'un homme tel que Molière méritoit des distinctions et étoit au-dessus des règles ordinaires, mais que s'il étoit reçu, il falloit qu'il ne jouât plus sur le théâtre que des rôles graves et à manteau, et qu'il renonçât aux rôles de valets, qui sont sujets à recevoir quelques coups. Il y a apparence qu'on en parla à Molière, mais cela n'eut point de suite. »

476. L'Hostel d'Angoulesme, du costé du jardin. Dessiné et gravé par Israel Silvestre. *Israel ex.* (H. 99mm. L. 173.)

Cet Hôtel, commencé au XVIe siècle par Diane, fille naturelle de Henri II, et achevé sous le règne de Louis XIII par Charles de Valois, duc d'Angoulême, devint l'Hôtel Lamoignon, lorsque le premier président au Parlement de Paris, Guillaume de Lamoignon, en eut fait l'acquisition. Ce magnifique Hôtel subsiste encore dans la rue Pavée. Molière n'y vint sans doute qu'une fois, mais sa visite était bien faite pour lui laisser des souvenirs peu agréables. Cette visite paroît avoir eu lieu, deux ou trois jours après que le premier président eut fait signifier aux Comédiens du Palais-Royal la défense de jouer l'*Imposteur,* qui avait été représenté une seule fois le 5 août 1667.

« Toutes choses seroient demeurées dans l'état que je viens de vous dire, rapporte Brossette dans ses *Mémoires sur Despréaux,* si Molière n'avoit pas eu une forte envie de jouer sa pièce. « Il me pria, m'a dit M. Despréaux, d'en parler à M. le premier président. Je lui conseillai de lui en parler lui-même, et je m'offris de le présenter un matin ; nous allâmes trouver M. de Lamoignon, à qui Molière

expliqua le sujet de sa visite. M. le premier président répondit en ces termes : « Monsieur, je fais beaucoup de cas de votre mérite ; je sais que vous êtes non-seulement un acteur excellent, mais encore un très-habile homme, qui faites honneur à votre profession et à la France, votre pays. Cependant, avec toute la bonne volonté que j'ai pour vous, je ne saurois vous permettre de jouer votre comédie. Je suis persuadé qu'elle est fort belle et fort instructive; mais il ne convient pas à des comédiens d'instruire les hommes sur les matières de la morale chrétienne et de la religion : ce n'est pas au Théâtre à se mêler de prêcher l'Évangile. Quand le Roi sera de retour, il vous permettra, s'il le trouve à propos, de représenter le *Tartuffe*, mais, pour moi, je croirois abuser de l'autorité que le Roi m'a fait l'honneur de me confier pendant son absence, si je vous accordois la permission que vous me demandez. »

« Molière, qui ne s'attendoit pas à ce discours, demeura entièrement déconcerté, de sorte qu'il lui fut impossible de répondre à M. le premier président. Il essaya pourtant de prouver à ce magistrat que sa comédie étoit très-innocente, et qu'il l'avoit traitée avec toutes les précautions que demandoit la délicatesse de la matière du sujet; mais, quelques efforts que pût faire Molière, il ne fit que bégayer et ne put calmer le trouble où l'avoit jeté M. le premier président. Ce sage magistrat, l'ayant écouté quelques moments, lui fit entendre, par un refus gracieux, qu'il ne vouloit pas révoquer les ordres qu'il avoit donnés et le quitta en lui disant : « Monsieur, vous voyez qu'il est près de midi, je manquerois la messe, si je m'arrêtois plus longtemps. »

« Molière se retira peu satisfait de lui-même, sans se plaindre pourtant de M. de Lamoignon, car il se rendit justice. Mais toute la mauvaise humeur de Molière retomba sur M. l'archevêque (M. Péréfixe) qu'il regardoit comme le chef de la cabale des dévots, qui lui étoit contraire. »

477. Veuë de l'Église d'Auteuil à une lieue de Paris.
Israel Siluestre delin. et fe. Israel exc. cum priuil. Regis. (H. 69mm. L. 137.)

La maison de campagne, que Molière habitait à Auteuil, non loin de celle de Boileau, et qu'il avait louée au sieur de Beaufort, moyennant 430 livres par an, n'existe plus ou du moins a été entièrement changée par suite de restaurations successives. Molière était donc un des paroissiens de Notre-Dame d'Auteuil. On n'a trouvé qu'une seule fois son nom dans les registres de cette église. « 1671, 20° jour de mars, a esté baptisé Jean Baptiste Claude Jennequin, fils de messire Claude Jennequin, officier du roy, et de Magdelene Lescale. Son parrain, messire J. B. Poquelin Molière, écuyer, valet de chambre du roy ; la marraine, Geneviève Jennequin,

n'ayant aucun domicile arresté. » M. Eud. Soulié suppose que Claude Jennequin était un comédien de la Troupe royale.

Ces mêmes registres de Notre-Dame d'Auteuil contiennent un autre acte de baptême du 12 mai 1668, dans lequel Racine a signé comme parrain de l'enfant d'un comédien Pierre Olivier, avec la marraine Marie-Anne Du Parc, qui avait fait partie de la Troupe de Molière, et qui était alors engagée à l'Hôtel de Bourgogne.

478. **Le Coin des Bons hommes proche de Paris.** Dessiné et gravé par Israel Silvestre. *Mariette excud.* (H. 85mm. L. 136.)

La route d'Auteuil n'était pas sûre, la nuit et même le soir, lorsque la Cour ne résidait pas à Versailles. Il y avait notamment, près du couvent des Minimes de Chaillot, un passage assez dangereux, qu'on appelait le *Coin des Bons-Hommes*. On y volait et on y assassinait les gens qui passaient par là sans être bien armés. Molière, qui allait sans cesse à sa maison d'Auteuil et qui en revenait à toute heure, devait avoir une voiture de louage, car on ne voit pas, dans son inventaire, après décès, qu'il ait eu un carrosse à lui. Souvent, il est vrai, il faisait la route à pied, quand il était accompagné par un ou deux amis. Ce fut dans un de ces voyages pédestres qu'il crut faire une mauvaise rencontre. On lit dans les *Souvenirs de Jean Bouhier*, publiés par M. Lorédan Larchey, d'après les notes manuscrites du président Bouhier :

« Chapelle et Molière, revenant un soir fort tard d'Auteuil, où ils avoient soupé avec quelques-uns de leurs amis, rencontrèrent quelques cavaliers d'assez mauvaise mine, que Molière, lequel étoit fort timide de son naturel, prit pour des voleurs, en sorte qu'il trembloit de peur. Mais Chapelle. qui étoit plus hardi ou feignoit de l'être : « Va, va ! lui dit-il, mon ami. Ils ne sont pas si méchants que tu crois. Je viens d'en voir un, qui, en bâillant, a fait un signe de croix. »

Dans une autre occasion, il était en carrosse avec un ami, lorsqu'il jeta par la portière un louis d'or à un homme qui suivait la voiture et semblait avoir de méchants desseins, en demandant l'aumône. Peut-être Molière prononça-t-il alors ces mots qui terminent la fameuse scène du Pauvre dans le troisième acte de *Don Juan* : « Je te le donne pour l'amour de l'humanité. » Quoi qu'il en soit, on expliqua cette aumône excessive par la peur que Molière aurait eue de se voir attaqué, le mendiant ayant bien la mine d'un voleur. L'anecdote est ainsi racontée dans les *Mémoires sur la vie et les ouvrages de Molière,* par de La Serre :

« Le fait suivant, dont Charpentier, fameux compositeur de musique, a été témoin, et qu'il a raconté à des personnes dignes de foi, est peu connu et mérite d'être rapporté. Molière revenoit d'Au-

teuil, avec ce musicien. Il donna l'aumône à un pauvre, qui, un instant après, fit arrêter le carrosse et lui dit : « Monsieur, vous n'avez pas eu dessein de me donner une pièce d'or ? — Où la vertu va-t-elle se nicher ! s'écria Molière, après un moment de réflexion : Tiens, mon ami, en voilà un autre ! »

479. **Maison de Boileau à Auteuil.** *Civeton del. Couché fils dir. Ahsby sculp.* In-8.

Cette estampe se trouve dans le tome Ier de l'*Histoire physique, civile et morale des Environs de Paris*, par J.-A. Dulaure (Paris, Guillaume, 1825 et suiv., in-8). On y voit Boileau qui compose, et et son jardinier Antoine qui écoute, derrière lui.

Molière avait loué une maison de campagne à Auteuil, pour être voisin de Boileau, qui habitait la sienne, une partie de l'année. C'était là que les deux amis avaient des rapports journaliers, en se consultant l'un l'autre sur leurs ouvrages. Ils passaient des journées ensemble, en tête à tête et souvent avec quelques amis. La conversation ne roulait que sur des choses littéraires. L'auteur du *Bolæana*, Jacques de Losme de Monchesnay, nous rapporte la substance d'un de ces entretiens.

« M. Despréaux m'a dit que, lisant à Molière sa satire, qui commence par :

> Mais il n'est point de fou qui, par bonnes raisons,
> Ne loge son voisin aux Petites Maisons,

Molière lui fit entendre qu'il avoit eu dessein de traiter ce sujet-là ; mais qu'il demandoit à être traité avec la dernière délicatesse ; qu'il ne falloit point surtout faire comme Desmarets dans ses *Visionnaires*, qui a justement mis sur le théâtre des fous dignes des Petites-Maisons ; car, qu'un homme s'imagine être Alexandre et autres caractères de pareille nature, cela ne peut arriver que la cervelle ne soit tout à fait altérée ; mais le dessein du poëte comique étoit de peindre plusieurs fous de société, qui tous avoient des manies pour lesquelles on ne renferme point, et qui ne laisseroient pas de se faire le procès les uns aux autres, comme s'ils étoient moins fous pour avoir des différentes folies. Molière avoit peut-être eu cette idée quand, à la fin de sa première scène de l'*École des femmes*, il fait dire à Arnolphe par Chrisalde :

> Ma foi ! je le tiens fou de toutes les manières.

Arnolphe dit, de son côté, de Chrisalde :

> Il est un peu blessé sur certaines matières. »

L'abbé de Mervesin, dans son *Histoire de la Poésie* (Paris, Giffart, 1706, in-12), a recueilli un amusant souvenir des dîners que Boileau donnait à ses amis, dans sa maison d'Auteuil :

« Dînant un jour avec M. Despréaux, Molière et deux ou trois autres de ses amis, La Fontaine soutenant contre Molière que les *a parte* du théâtre sont contre le bons sens : « Est-il possible, disoit-il, qu'on entende des loges les plus éloignées ce que dit un acteur, et que celui qui est à ses côtés ne l'entende pas ? » Après avoir soutenu cette opinion, il se plongea dans sa rêverie ordinaire. « Il faut avouer, dit tout haut M. Despréaux, que La Fontaine est un grand coquin ! » et dit longtemps du mal de lui, sans qu'il s'en aperçût. Tout le monde éclata de rire ; on lui dit enfin qu'il devoit moins condamner les *a parte*, que les autres, puisqu'il étoit le seul de la compagnie qui n'avoit rien entendu de tout ce qu'on venoit de dire si près de lui. »

480. Veue de l'Eglise Saint-Sauveur, rue Saint-Denis. *Israel Siluestre delin. et sculp. Israel ex. cum priuil. R.* (H. 91mm. L. 113.)

Cinq jours avant sa mort, le 12 février 1673, Molière venait dans cette église, qui était à vrai dire la paroisse des comédiens depuis l'origine du théâtre de la Passion, pour y tenir sur les fonts, avec Mlle de Beauval, comédienne du Palais-Royal, une fille de Jean Uscet de Beauchamp, comédien de la Troupe française du duc de Savoie, et de sa femme Claudine Mallet. Voy. le *Dict. de Biogr. et d'Hist.*, par Jal, p. 137.

Récapitulons ici la liste des enfants que Molière a tenus sur les fonts de baptême et qui sont presque tous fils ou filles de comédiens ou de comédiennes : 10 janvier 1650, à Narbonne, il est parrain de la fille d'une demoiselle Anne ; 4 mai 1659, à Paris, à Saint-Eustache, du fils d'un de ses oncles, Jean Poclin (*sic*), marchand-tapissier ; 29 novembre 1661, à Saint-Eustache, d'une fille de Martin Prevost ; 27 janvier 1663, à Saint-Eustache, d'un fils de Du Parc et de sa femme ; 23 juin 1663, à Saint-Eustache, d'un fils de son parent André Boudet ; 10 septembre 1669, à Saint-Roch, d'une fille de Romain Toutbel, marchand ; 15 novembre 1670, à Saint-Germain l'Auxerrois, de la fille de Jean Pitel de Beauval et de sa femme ; 20 mars 1671, à Auteuil, du fils de Cl. Jennequin, comédien ; 12 décembre 1672, à Saint-Germain l'Auxerrois, d'une des filles jumelles de La Grange et de sa femme ; 12 février 1673, à Saint-Sauveur, d'une fille de Jean Uscet de Beauchamp, comédien. Tous les registres des paroisses de Paris ayant péri dans les incendies du 24 mai 1871, on n'a plus guère d'espoir de retrouver à Paris un nouveau baptistaire dans lequel Molière ait signé comme parrain.

481. Plan et description du quartier de Montmartre, avec ses rues et ses limites. *J. B. Scotin sculp.* In-4, en hauteur.

Molière, qui fut enterré dans le cimetière de Saint-Joseph, situé

entre la rue du Croissant et la rue du Temps-Perdu (aujourd'hui rue Saint-Joseph), avait passé bien des fois devant ce cimetière, puisque son ami Pierre Mignard demeurait, en 1672, rue Montmartre, vis-à-vis la chapelle Saint-Joseph. (Voy. *Recherches sur Molière et sur sa famille*, par Eud. Soulié, p. 244.) Aussitôt après la mort de Molière, Mignard ne put s'accoutumer au voisinage de ce cimetière, où son meilleur ami avait été mis en terre, et il alla loger dans la rue Saint-Honoré, sur la paroisse de Saint-Roch. Ce cimetière, destiné à la sépulture des enfants non baptisés et des suicidés, avait remplacé un autre petit cimetière qui servait au même usage dans la rue du Bouloi, et la chapelle de Saint-Joseph, qui ne fut bâtie qu'en 1640, n'avait pas de fonts baptismaux.

Après l'enterrement de Molière au cimetière de Saint-Joseph, un mauvais poëte normand, qui avait sur le cœur sans doute le refus de ses tragédies, *la Mort burlesque du Mauvais riche* et *le Royal martyr*, au théâtre du Palais-Royal, composa ce sonnet injurieux à la mémoire de l'illustre défunt : *Sur la sépulture de Jean-Baptiste Poclin dit Molière, comédien au cimetière des morts-nés, à Paris :*

> De deux Comédiens la fin est bien diverse :
> Genest, en se raillant du baptême chrétien,
> Fut, mourant, honoré de ce souverain bien,
> Et souffrit pour Jésus une mort non perverse.
>
> Jean-Baptiste Poclin son baptême renverse,
> Et, tout chrétien qu'il est, il devient un payen.
> Ce céleste bonheur enfin n'étoit pas sien,
> Puisqu'il en fit, vivant, un infâme commerce.
>
> Satirisant chacun, cet infame a vécu
> Véritable ennemi de sagesse et vertu :
> Sur un théâtre, il fut surpris par la mort même.
>
> O le lugubre sort d'un homme abandonné !
> Molière, baptisé, perd l'effet du baptême,
> Et dans sa sépulture il devient un mort-né.

L'Apollon françois, ou l'Abrégé des règles de la Poësie françoise, par L. I. L. B. G. N. (les Isles le Bas, gentilhomme normand. Rouen, Julien Courant, 1674, in-12, p. 27).

II. — Molière et l'Illustre Théatre a Paris.

482. *Paris.* A° 1654. Plan topographique, sans aucun nom d'artiste. Gravé à Francfort, pour la *Topographia* de Zeiller, en 1655, sous la direction de Mathieu Merian. Dans le haut de l'estampe, à gauche, armes de France ; à droite, armes de la Ville. Les n°s des renvois

se rapportent à la légende détaillée, qui est imprimée en français dans l'édition latine comme dans l'édition allemande. Gr. in-fol. carré.

Avec ce beau Plan, dans lequel les monuments sont représentés et les rues indiquées avec leurs maisons, il est aisé de suivre, en quelque sorte, la vie de Molière depuis sa naissance jusqu'à son départ pour la province en 1646 ou 1647. Nous signalerons seulement, au n° 20, la rue des Jardins-Saint-Paul, où il logeait en 1645, et au n° 21, la rue des Barrés, où l'Illustre Théâtre avait été transporté, des Fossés de Nesle et du Jeu de Paume des Métayers, dans le Jeu de Paume de la Croix-Noire. Nous suivrons ensuite, n° 521, l'Illustre Théâtre rue de Bucy, à la Croix-Blanche, où il ferma définitivement, et plus tard, lors du retour de Molière à Paris, avec sa Troupe, nous le retrouverons au Petit-Bourbon (n° 279) et au quai de l'École (n° 521), où il avait pris un logement, *à la Belle-Image*, en 1659.

483. **Plan et description du quartier de Saint-Germain des Prez, avec ses rues et ses limites.** *J. B. Scotin sculp.* In-4.

M. Eud. Soulié, dans les *Recherches sur Molière et sur sa famille*, a rassemblé et commenté avec beaucoup d'ingéniosité les documents découverts dans les archives des notaires de Paris sur l'origine de l'Illustre Théâtre. « Le 28 décembre 1643, dit-il, Denis Beys, Germain Clérin, Jean-Baptiste Poquelin, Joseph Béjart, Madeleine Malingre, Catherine des Urlis, Geneviève Béjart et Catherine Bourgeois, tous associés pour faire la comédie sous le titre de l'*Illustre Théâtre*, demeurant fauxbourg Saint-Germain des Prés lez Paris, proche la Porte de Nesle, » passent un marché avec Léonard Aubry, paveur des bâtiments du Roi, pour faire et parfaire douze toises de long sur trois toises de large de pavé « au devant du Jeu de Paume, où ils vont jouer la comédie, sis aux faux-bourgs Saint-Germain proche la Porte de Nesle. » Le nouveau théâtre ouvrit sans doute le 31 décembre 1643, dans le Jeu de Paume des Métayers, situé entre la rue Mazarine et la rue de Seine, qui n'étaient encore que des chemins non pavés. Les documents publiés par Eud. Soulié établissent d'une manière à peu près certaine que les associés de l'Illustre Théâtre prenaient le titre de comédiens de S. A. R. Monseigneur Gaston d'Orléans, qui leur payait ou qui avait promis de leur payer une pension assez modique. L'Illustre Théâtre eut donc beaucoup de peine à se soutenir pendant une année, et quand la Troupe, chargée de dettes, résolut d'émigrer pour aller faire la comédie dans le quartier Saint-Paul, il est probable qu'elle comptait sur d'autres protecteurs, tels que le duc de Guise et le duc de la Meilleraie, etc.

La Troupe de l'Illustre Théâtre n'en continua pas moins à toucher la subvention que Gaston d'Orléans avait attribuée à ses comédiens ordinaires, qui allaient encore donner des représentations dramatiques (tragédies, comédies et ballets), au palais du Luxembourg ; mais les comédiens de Son Altesse Royale n'en furent pas beaucoup moins pauvres.

484. **Plan géométral de la Tour et de la Porte de Nesle, calqué sur le dessin original de Louis Levau, levé en 1665.** (Archives, III^e cl. n° 710.) In-4, en largeur.

Ce Plan, qui fait partie de la planche 1 des *Dissertations archéologiques sur les anciennes enceintes de Paris*, par A. Bonnardot (Paris, J.-B. Dumoulin, 1852, in-4), représente exactement la Porte de Nesle et les « anciens murs des logements de l'hostel de Nesle », le long desquels subsistaient encore les fossés de l'enceinte, où se trouvait le Jeu de Paume des Métayers où fut établi d'abord l'Illustre Théâtre.

Voici comment *Élomire hypocondre* (acte IV, scène 1) raconte la formation de la Troupe des Béjart :

> Je cherchay des acteurs qui fussent, comme moy,
> Capables d'exceller dans un si grand employ.
> Mais, me voyant sifflé par les gens de mérite,
> Et ne pouvant former une Troupe d'élite,
> Je me vis obligé de prendre un tas de gueux,
> Dont le mieux-fait estoit bègue, borgne ou boiteux.
> Pour des femmes, j'eusse eu les plus belles du monde,
> Mais le mesme refus de la brune et la blonde
> Me jette sur la rousse, où, malgré le gousset,
> Grâce aux poudres d'alun, je me vis satisfait...
> Donc, ma Troupe ainsi faite, on me vit à la teste,
> Et, si je m'en souviens, ce fut un jour de feste,
> Car jamais le parterre, avec tous ses échos,
> Ne fit plus de *ah! ah!* ny plus mal à propos.
> Les jours suivans n'estant ny festes ny dimanches,
> L'argent de nos goussets ne blessa point nos hanches,
> Car alors, excepté les exempts de payer,
> Les parens de la Troupe et quelque batelier,
> Nul animal vivant n'entra dans notre salle.

Grimarest, dans la *Vie de Molière*, dit positivement que ces comédiens, qui étaient *enfants de famille*, jouaient la comédie gratis : « C'étoit assez la coutume, dans ce temps-là, de représenter des pièces entre amis. Quelques bourgeois de Paris formèrent une Troupe, dont Molière étoit ; ils jouèrent plusieurs fois pour se divertir. Mais ces bourgeois ayant suffisamment rempli leur plaisir et s'imaginant être de bons acteurs, s'avisèrent de tirer profit de leurs représentations. »

Ces représentations eurent pourtant quelque vogue, car Tallemant des Réaux, dans ses *Historiettes*, constate le succès que Madeleine Béjart avait obtenu dans une tragi-comédie, faite pour elle probablement par son ami et allié François Tristan l'Hermite, la *Mort de Sénèque*, imprimée en 1645, mais représentée sans doute l'année précédente : « Il faut finir par la Béjart, dit Tallemant des Réaux. Je ne l'ai pas vue jouer, mais on dit que c'est la meilleure actrice de toutes. Elle est dans une Troupe de campagne. Elle a joué à Paris, mais ç'a été dans une troisième Troupe qui n'y fut que quelque temps. Son chef-d'œuvre, c'étoit le personnage d'Épicharis, à qui Néron venoit de faire donner la question. »

485. Plan et description du quartier de Saint-Paul ou de de la Mortellerie, avec ses rues et ses limites. *J. B. Scotin sculp.* In-4.

L'Illustre Théâtre, qui avait ouvert à la fin de décembre 1643, au Jeu de Paume des Métayers, sur les fossés de Nesle, n'eut qu'une année d'existence, et ferma au mois de décembre 1644 : les comédiens de Son Altesse, comme ils s'intitulaient, étaient chargés de dettes et se voyaient forcés de quitter la place. La protection de Gaston d'Orléans n'avait pu compenser le peu de succès de leurs représentations dans le faubourg Saint-Germain. Ils empruntèrent, à gros intérêts, 1700 livres, et firent transporter les loges, portes, barrières et tous les bois de leur salle de spectacle dans le Jeu de Paume de la Croix-Noire, situé rue des Barrés, près le couvent de l'Ave Maria, et ayant issue sur le quai des Ormes, ou quai Saint-Paul. C'est là que l'Illustre Théâtre fut installé le 8 janvier 1645. Voy. *Recherches sur Molière et sur sa famille*, par Eud. Soulié, p. 39 et suiv. La troupe des Béjart avait trouvé de nouveaux protecteurs, entre autres Charles de la Porte, duc de la Meilleraie, grand-maître de l'artillerie, qui exerçait une sorte de juridiction féodale sur tout le quartier de l'Arsenal. Ce quartier, voisin de la place Royale, était, d'ailleurs, le centre de l'aristocratie ; les familles nobiliaires y avaient leurs hôtels, et beaucoup de personnes distinguées appartenant à la société des beaux-esprits s'occupaient volontiers de littérature dans leurs salons. Molière n'avait donc pas compté sur les mariniers du port Saint-Paul, pour remplir son théâtre. Il était venu loger au coin de la rue des Jardins-Saint-Paul, dans une maison qui subsiste encore. Mais ses espérances furent encore une fois trompées : l'Illustre Théâtre fut obligé de fermer ses portes vers le milieu de 1645, et Molière, qui avait répondu de toutes les dettes de ses associés, se trouva aux prises avec les procureurs et les sergents à verge du Châtelet.

Le répertoire de l'Illustre Théâtre, au Jeu de paume de la Croix-Noire, n'est pas connu ; on sait seulement que l'*Artaxerce*, tragédie

de Magnon, y fut représentée en 1644 et imprimée l'année suivante. On y jouait donc de nouvelles pièces, entre lesquelles on peut citer deux tragédies de Desfontaines qui était un des associés de la Troupe : *Saint Alexis, ou l'Illustre Olympie,* et l'*Illustre Comédien, ou le Martyre de Saint-Genest.* Ces deux tragédies furent imprimées en 1645, quelques mois après avoir été représentées à l'Illustre Théâtre.

486. Le Grand Chastelet de Paris (avant 1655). Dessiné et gravé par Israel Silvestre. *Israel ex.* (H. 99mm. L. 165.)

Molière avait donné sa signature à la plupart des créanciers de l'*Illustre Théâtre*, mais ce généreux dévouement de sa part ne put conjurer la ruine de cette entreprise théâtrale, qui tomba en pleine déconfiture au milieu de l'année 1645. Alors commença une série de procès devant la justice consulaire. M. Eud. Soulié a retrouvé, dans les archives des notaires de Paris, quelques pièces de ces tristes affaires. « Le 2 août 1645, dit-il, Molière était au grand Châtelet, en vertu d'une sentence, donnée par les juges consuls, par défaut, contre lui, au profit d'Antoine Fausser, maître chandelier, faute de paiement de la somme de 115 livres d'une part et 27 livres d'autre part. C'est évidemment le fournisseur de chandelles de l'Illustre Théâtre, qui avait fait saisir le chef des comédiens. » Ce jour-là même, le procureur de Lamarre se présentait, « au nom des comédiens de Son Altesse Royale (Gaston d'Orléans) sous le titre de l'Illustre Théâtre », pour demander au lieutenant-civil, que « Jean-Baptiste Poquelin, dit Molière, soit mis hors des prisons, à sa caution juratoire, » c'est-à-dire en s'engageant à se représenter en personne au premier appel des consuls. Le pauvre Molière ne fut mis en liberté que le 13 août, Léonard Aubry, paveur des bâtiments du roi, s'étant déclaré « pleige caution repondant pour J. B. Poquelin de Molière prisonnier ès prisons du grand Châtelet. »

Voy. les *Recherches sur Molière et sur sa famille*, pp. 43 et suiv.

487. Plan du mur d'enceinte de Philippe-Auguste depuis le quai Conti jusqu'à la rue de l'École de médecine; dressé sur le Plan de Verniquet. In-4, en largeur.

Ce Plan, qui fait partie de la pl. 1 des *Dissertations archéologiques sur les anciennes enceintes de Paris,* par A. Bonnardot (Paris, J.-B. Dumoulin, 1852, in-4), nous donne le tracé de la rue Mazarine, dite rue des Fossés de Nesle, où se trouvait le Jeu de Paume des Métayers, que les Béjart transformèrent en théâtre. Mais on y voit aussi l'emplacement de la Porte Buci, située dans la rue Saint-André des Arcs, au bas de la rue Contrescarpe et à l'entrée actuelle du Passage du Commerce. On peut donc supposer que le Jeu de Paume de la Croix-Blanche, où vint s'établir l'Illustre Théâtre, en

quittant le quartier Saint-Paul, longeait l'ancienne muraille, à l'endroit même où furent construites depuis les premières maisons du Passage du Commerce, qu'on appela d'abord la Cour Saint-André des Arcs.

Il est incontestable que la Troupe de l'Illustre Théâtre, n'ayant pas réussi au Jeu de Paume de la Croix-Noire, rue des Barrés, et se trouvant obérée par les dettes qu'elle avait contractées dans cette exploitation malheureuse, revint se fixer, vers le mois d'août 1645, dans le Jeu de Paume de la Croix-Blanche, près de la Porte Bucy, et y donna des représentations pendant plusieurs mois, représentations aussi peu productives que les précédentes. Mais on n'a pas encore découvert un seul document relatif à la dernière tentative de l'Illustre Théâtre. On sait seulement que la Troupe devait alors être bien diminuée, puisqu'elle ne comprenait plus que Molière, Germain Clérin, Joseph Béjart, ses deux sœurs Madeleine et Geneviève, Catherine Bourgeois et Germain Rabel. Voy. les *Recherches sur Molière*, par Eud. Soulié, p. 47. Grimarest, dans la *Vie de Molière*, constate seulement, en ces termes, le retour de Molière et de ses camarades au faubourg Saint-Germain : « Ils s'établirent dans le Jeu de Paume de la Croix-Blanche... Ce fut alors que Molière prit le nom qu'il a toujours porté depuis, mais lorsqu'on luy a demandé ce qui l'avoit engagé à prendre celuy-là plutôt qu'un autre, jamais il n'en a voulu dire la raison, même à ses meilleurs amis. » On a lieu de croire que l'Illustre Théâtre subsista, en agonisant, jusqu'au milieu de l'année 1646. C'est alors que la Troupe se décida enfin à chercher fortune en province.

La comédie d'*Élomire hypocondre*, qui renferme les détails les plus piquants et les plus exacts (en faisant la part de la satire) sur les commencements de Molière, signale l'émigration de l'Illustre Théâtre, après ses malheureux essais au Jeu de Paume de la Croix-Noire; c'est Élomire qui raconte ainsi ses tristes débuts :

> N'accusant que le lieu d'un si fascheux destin,
> Du port Saint-Paul je passe au faubourg Saint-Germain ;
> Mais, comme mesme effet suit tousjours mesme cause,
> J'y vantois vainement nos vers et nostre prose ;
> L'on nous siffla d'abord, et, malgré mon caquet,
> Il fallut derechef trousser nostre paquet.
> Piqué de cet affront, dont s'eschauffa ma bile,
> Nous prismes la campagne, où la petite ville,
> Admirant les talents de mon petit troupeau,
> Protesta mille fois que rien n'estoit plus beau.

Il est bien certain que l'Illustre Théâtre ne jouait que la tragédie et la tragi-comédie. L'*Illustre Théâtre* de M. Corneille, dont on ne connaît que l'édition elzevirienne *suivant la copie imprimée à Paris* en 1644, renfermait seulement le *Cid*, *Horace*, *Cinna*, *Pompée* et *Polyeucte*; on y ajouta depuis *Héraclius* et *Rodogune*; c'étaient là les pièces que la Troupe des Béjart avait d'abord représentées. On peut indiquer d'autres pièces qui semblent avoir composé le ré-

pertoire de l'Illustre Théâtre à Paris et en province, sans avoir égard à la date de l'impression de ces pièces : *Eurimedon, ou l'Illustre Pirate* (1637), par Desfontaines ; *Saint Alexis, ou l'illustre Olympie* (1645), par le même; l'*Illustre Comédien, ou le Martyre de Saint Genest* (1645), par le même ; l'*Illustre Corsaire* (1640), par Mairet ; l'*Illustre Amazone,* par Rotrou (non imprimée); *Ibrahim, ou l'illustre Bassa* (1643), par Scudery; la *Mort de Caton, ou l'Illustre Désespéré,* (1648); les *Illustres Fous* (1653), par C. Beys; les *Illustres Ennemis,* par Thomas Corneille, etc.

III. — MOLIÈRE EN PROVINCE, AVEC LA TROUPE DES BÉJART.

488. Profil de la ville de Rouen. *Cum priuilegio Regis.* Gravé par Le Meusnier, d'après le dessin de Silvestre. (H. 275mm. L. 565.)

On a découvert, dans les Archives de la Cour d'Appel de Rouen, un registre des minutes des notaires de la ville, où se trouve un acte notarié qui porte les signatures autographes de Molière et de toute la Troupe de l'Illustre Théâtre, en 1643. Cet acte, qui n'a jamais été publié et qu'il n'est pas facile de déchiffrer, a été exposé au Musée-Molière (voy. n° 7 du Catalogue). Malheureusement, nous n'avons aucune indication sur la nature de l'acte, que sa date (si elle est exactement indiquée) rendrait bien intéressant pour les éphémérides de la vie de Molière, car il paraît être antérieur à l'ouverture de l'Illustre Théâtre au Jeu de paume des Métayers sur les fossés de Nesle. On peut supposer que la Troupe des Béjart serait allée à Rouen pour y donner quelques représentations, en attendant que les travaux de la transformation du Jeu de Paume des Métayers en salle de spectacle fussent achevés.

489. Vienne. Sans aucun nom d'artiste. Gravé sous la direction de Mathieu Merian, pour la *Topographia* de Zeiller, à Francfort, en 1655. Au bas de l'estampe, légende en français, avec renvois aux principaux édifices. In-fol.

Le séjour de Molière et de sa Troupe à Vienne est signalé, de la manière la plus explicite, dans les Mémoires de Chorier sur la vie de Boissat, écrits en latin. On y trouve une anecdote très-curieuse sur les rapports de Molière avec Boissat, qu'il avait connu probablement chez Gaston d'Orléans, dont Boissat avait été gentilhomme avec le titre de secrétaire ; mais il est difficile de fixer l'époque du premier passage de la Troupe de Dufresne et des Béjart à Vienne.

Taschereau le rapporte à l'année 1646 ou 1647. Au reste, on peut affirmer que Molière fit plusieurs voyages dans cette ville, où il était connu comme « acteur distingué et excellent auteur de comédie », selon l'expression de Chorier. Il y était encore notamment en 1654.

Bibliogr. moliér., n° 1070.

490. Bordeaux. Vue et perspective. Sans nom d'artiste. Gravé sous la direction de Mathieu Merian, pour la *Topographia* de Zeiller, à Francfort, en 1655. In-fol., en largeur.

On n'a pas encore découvert un document certain qui prouve l'arrivée et la résidence de la Troupe des Béjart à Bordeaux. « On pense, dit Taschereau, dans son *Histoire de la vie de Molière* (5° édit., in-8, p. 12), qu'il se rendit d'abord (en quittant Paris) à Bordeaux, où le duc d'Épernon, alors gouverneur de la Guyenne, l'accueillit avec une grande bienveillance. Si l'on en croit une ancienne tradition à laquelle Montesquieu accordait une entière confiance, il y fit représenter une tragédie de lui, qui avait pour titre la *Thébaïde,* et dont le malheureux sort le détourna à propos du genre tragique. Il est, à la vérité, impossible de fournir une preuve bien positive à l'appui de cette assertion. » Taschereau ajoute en note : « Nous devons dire que cette tradition si ancienne et si constante du passage de Molière et de sa Troupe à Bordeaux au commencement de 1646, vient d'être combattue par M. Armand Detcheverry, archiviste de la Mairie de cette ville, pages 12 et suivantes de son *Histoire des théâtres de Bordeaux* (Bordeaux, 1860, in-8). » Les notes manuscrites de Nicolas de Trallage, citées par les frères Parfaict, d'après un recueil de la Bibliothèque de Saint-Victor, nous apprennent cependant que Molière fut mandé, en 1647, par le duc d'Épernon, gouverneur de Guyenne, qui aimait beaucoup le théâtre et qui entretenait une Troupe de comédiens à Bordeaux.

491. Description de la renommée et ancienne ville de Nantes. *A Amsterdam, chez C. Danckerts*, 1645. Grande pièce gravée, en 4 feuill., avec description explicative en français et en latin.

« On sait qu'en 1648 Molière se trouvait à Nantes, dit Taschereau (*Hist. de la vie de Molière*, 5° édit., in-8, p. 14). Un des registres de la Mairie le montre, à la date du 23 avril, venant demander au Corps de ville, pour lui, pour le sieur Du Fresne et leurs camarades, la permission de monter sur le théâtre et d'y représenter leurs comédies (Molière est nommé *Morliere,* dans le registre de la Mairie).

Ce théâtre était dressé sur des tréteaux dans un Jeu de Paume, qui existait encore il y a peu d'années. Molière n'y fut pas heureux; très-suivi d'abord, il eut à subir la concurrence redoutable d'un Vénitien, nommé Segalle, qui montrait des marionnettes. »

Le séjour de Molière à Nantes en 1648 et en 1649 est depuis longtemps constaté par la publication des extraits de vieux registres du Corps municipal de Nantes. Ces extraits sont relevés plus soigneusement et cités *in extenso* dans le curieux travail de M. Benjamin Fillon : *Recherches sur le séjour de Molière dans l'ouest de la France* (Fontenay-le-Comte, 1871, in-8). On voit que Dufresne, qui avait sa famille à Nantes, s'était fait le régisseur de la Troupe des Béjart. Cette Troupe fixa sa résidence à Nantes pendant les deux années les plus turbulentes de la Fronde, et elle allait donner des représentations dans les villes environnantes. Au reste, le nom de Molière n'est mentionné nulle part dans les documents où il est question de sa Troupe. On a lieu de croire qu'il craignait encore d'éveiller les poursuites des créanciers de l'Illustre Théâtre et qu'il avait pris un autre nom à titre provisoire.

Bibliogr. moliér., n° 1066.

492. Dessin à la plume, représentant la rue où était le théâtre de Molière, à Nantes, par Hawke. In-4.

Ce dessin a figuré dans la 2e partie de la vente du Cabinet de feu M. de Lajariette, ancien receveur des finances à Nantes (*Catalogue de la collection d'estampes anciennes et modernes*, rédigé par Vignères, 1861, n° 600). La gravure, faite d'après ce dessin, porte le n° 69, parmi les estampes qui ornent l'*Histoire de Nantes*, par Guépin.

M. Benjamin Fillon (*Recherches sur le séjour de Molière dans l'ouest de la France*, pp. 7 et suiv.) pense que l'inscription commémorative, placée en 1837 sur la façade d'une nouvelle maison qui occupe l'emplacement du Jeu de Paume de la rue Saint-Léonard, pourrait bien n'être pas justifiée par des preuves certaines. Selon lui, le Jeu de Paume où la Troupe de Dufresne et des Béjart avait établi son théâtre serait celui qui a subsisté, jusqu'en 1663, dans les *douves* ou fossés de la ville de Nantes, entre la grosse tour du Papegault et l'Éperon, vis-à-vis le couvent des Cordeliers.

493. Vue de Fontenay-le-Comte (Vendée). Lithographie. 1842. In-8.

M. Benjamin Fillon a retrouvé un acte de procureur, qui prouve que la Troupe de Dufresne et des Béjart a dû venir donner des représentations à Fontenay-le-Comte (*Recherches sur le séjour de Molière dans l'ouest de la France*, p. 1). C'est une requête, au nom de Charles

Dufresne, adressée au lieutenant particulier de la ville, en date du 9 juin 1648. Ledit Dufresne, étant à Nantes avec la Troupe qu'il dirigeait en qualité de régisseur, avait « pris à loyer de Louis Benesteau, maistre paulmier, le logis où tient le Jeu de Paulme de ceste ville de Fontenay-le-Comte, pour vingt et ung jours, qui commenceront courir le quinziesme de ce présent mois de juing, à raison de sept livres tournoys par jour, y compris les dimanches et festes estant en iceluy temps, qui faict en tout la somme de cent quarante sept livres. » Dufresne avait donné des arrhes, et, par conséquent, on peut affirmer que le Jeu de Paume qu'il avait loué fut mis à sa disposition, mais deux ou trois jours après le terme convenu.

494. Angoulesme. Engoulesme. Vue en perspective. Sans nom d'artiste. Gravé sous la direction de Mathieu Merian, pour la *Topographia* de Zeiller, à Francfort, en 1655. Au-dessous d'une Vue de Blois. In-fol., en largeur.

M. Benjamin Fillon (*Recherches sur le séjour de Molière dans l'ouest de la France*) ne doute pas que la Troupe de Molière et des Béjart n'ait poussé ses tournées dramatiques jusqu'à Angoulême, en 1648 ou 1649, lorsqu'elle avait, en quelque-sorte, établi son quartier général à Nantes. « Quant à la *Comtesse d'Escarbagnas*, dit-il, elle est si bien de l'Angoumois, que je la soupçonne fort de ne faire qu'un avec Sarah de Pérusse, fille du comte d'Escars et femme du sieur Jousbert Tison, qui s'intitulait, on ne sait trop pourquoi, comte de Baignac. De l'assemblage des noms de seigneurie des deux époux : *Escars* et *Baignac*, Molière aura fait *Escarbagnas*... Ainsi en a-t-il été pour les adorateurs plébéiens de la fière Comtesse, qui, de *Herpin* et *Thibaudière*, noms portés par tant de gens depuis les bords de la Charente jusqu'à ceux de la Loire, sont devenus, sous la plume du grand comique, Harpin et Thibaudier. »

495. Vue de la nouvelle Porte Antoine, à Agen. Sans nom d'artiste. Dessiné et gravé à l'aquatinte, par Louis Brion. In-8.

Cette gravure se trouve dans le tome VIII du *Voyage dans les départemens de la France*, par J. Lavallée (*Paris, Brion,* 1791, in-8).

On ne pouvait pas douter que Molière et la Troupe de Dufresne et des Béjart eussent fait la comédie, comme ils disaient, à Agen, dans un de leurs voyages en Guyenne et en Languedoc, mais on n'en avait aucune preuve écrite. M. Adolphe Magin a retrouvé la mention suivante, dans un vieux registre de l'hôtel de ville intitulé : Journal pour l'année 1649, finissant en 1652 :

« Le treiziesme dudict (mois de février), suivant l'ordre de Monseigneur nostre Gouverneur, avons faict faire dans le Jeu de Paume ung teàtre pour les comedies et une gualerie pour mondict seigneur, où il i a esté emploié des tables et autres pieces, qui a esté prins de chez..... (en blanc).

« Le mesme jour, le sieur du Fraisne, comedien, est venu dans la Maison de ville nous rendre ses devoirs de la part de leur Compaignie et nous dire qu'ils estoient en cette ville par l'ordre de Monseigneur nostre Gouverneur. »

Bibliogr. moliér., n° 1104.

496. Plan de la ville de Tholose. *A Paris, chez Melchior Tavernier, en* 1631. Au bas de l'estampe, légende et renvois aux monuments de la ville. In-fol. max.

C'est seulement en 1864 qu'on a découvert enfin un document qui prouve le passage de Molière à Toulouse; M. Emmanuel Raymond (L. Galibert) a publié ce document dans le *Journal de Toulouse*, du 6 mars 1864 : « 16 may 1649, payé au sieur Dufresne et autres comédiens de sa Troupe la somme de soixante et quinze livres, pour avoir, du mandement de messieurs les Capitouls, joué et fait une comédie, à l'arrivée en cette ville du comte du Roure, lieutenant général pour le Roy en Languedoc. »

497. Narbonne. Vue et perspective. *Gravée par Perelle. A Paris, chez Pierre Mariette, rue St Jacques, à l'Esperance, avec privilege du Roy.* Au bas de l'estampe, à droite et à gauche, légende descriptive en latin et en français, avec renvois aux lieux remarquables, entre les deux textes. In-fol. max., en largeur.

« On retrouve Molière et Du Fresne à Narbonne, au commencement de 1650, dit Taschereau (*Hist. de la vie de Molière*, 5° édit., in-8, p. 14). Le 10 janvier, Molière figurait comme parrain, dans une paroisse de cette ville, à l'acte de baptême de l'enfant d'une demoiselle Anne. Il était dans cette ville, avec ses Comédiens, dont l'accouchée était peut-être l'Ingénue, et ils y donnèrent des représentations. »

Le passage de Molière à Narbonne est donc constaté par cet acte de baptême, découvert, à la date du 10 janvier 1650, dans les registres de l'église Saint-Paul. « Molière, dit M. Brochoux dans les *Origines du Théâtre de Lyon* (page 29), y est inscrit comme parrain d'un enfant dénommé : « fils d'Anne, ne sachant le nom du père. »

S'agissait-il alors de cette Anne Reynis, qui fut mariée, le 29 avril 1655, à Foulle-Martin, par le vicaire de Sainte-Croix (à Lyon), en présence de J.-B. Poquelin et de ses camarades de théâtre?

Le premier séjour de Molière à Narbonne avait eu lieu en 1642, lorsqu'il dut suivre Louis XIII en voyage, pour y remplacer son père, en qualité de tapissier-valet de chambre du roi. C'était là un singulier emploi pour un jeune élève des jésuites, qui avait étudié la philosophie sous Gassendi, avec le prince de Conti, Armand de Bourbon, et qui venait peut-être d'être reçu avocat, après avoir passé son examen de licencié en droit, à la Faculté d'Orléans!

498. Lugdunum. Lyon. Plan topographique. Sans aucun nom d'artiste. Gravé sous la direction de Mathieu Merian, pour la *Topographia* de Zeiller, à Francfort, en 1655. Au bas de l'estampe, légende en français, avec renvois aux monuments et aux localités. In-fol. max., en largeur.

On trouve, au n° 16, l'église paroissiale de Sainte-Croix, où Molière a tenu sur les fonts l'enfant d'un de ses comédiens, et, au n° 25, la Douane, qui touchait au Jeu de Paume, dans lequel la Troupe de Dufresne et des Béjart donnait la comédie.

Pendant ses voyages dramatiques dans le midi de la France, Molière est venu plus d'une fois à Lyon. C'était un fait acquis depuis la publication de l'édition de ses Œuvres en 1682, où on lisait dans la Préface : « Il vint à Lyon en 1653, et ce fut là qu'il exposa au public sa première comédie; c'est celle de l'*Étourdi*. » On a lieu de s'étonner que La Grange, qui avait revu cette Préface, s'il ne l'a pas écrite, ait laissé passer une fausse date, que son Registre de théâtre lui eût permis de corriger, et qui a été répétée depuis par tous les historiens de Molière et dans toutes les éditions de notre auteur.

Voici, en effet, la note textuelle qui se trouve en tête de ce fameux Registre, que nous allons avoir enfin imprimé, par les soins de la Comédie-Française et de M. Édouard Thierry, son ancien administrateur :

« L'Estourdy, comédie du Sr Molière, passa pour nouvelle à Paris, eust un grand succès et produisit de part, pour chaque acteur (du 3 nov. 1658 jusqu'à Paques 1659), soixante et dix pistolles. Cette pièce de theastre a esté représentée pour la première fois à Lyon, l'an 1655. »

Samuel Chappuzeau était à Lyon justement à l'époque où l'*Étourdi* y fut représenté avec grand succès. Il n'en a pas parlé dans ses ouvrages, du moins d'une manière spéciale; mais dans l'ouvrage intitulé *Lyon dans son lustre*, qu'il publia en 1656 à Lyon même, ou

trouve ce passage qui se rapporte à la Troupe de Molière : « Le noble amusement des honnêtes gens, la digne débauche du beau monde et des bons esprits, la Comédie, pour n'être plus fixe comme à Paris, ne laisse pas de se jouer ici, à toutes les saisons qui le demandent, et par une Troupe, ordinairement, qui, toute ambulatoire qu'elle est, vaut bien celle de l'Hôtel (de Bourgogne, à Paris) qui demeure en place. »

499. Montpellier. Sans aucun nom d'artiste. Gravé sous la direction de Mathieu Merian, pour la *Topographia* de Zeiller, à Francfort, en 1655. In-fol. max., en largeur.

La Troupe de Molière, qui était à Vienne en 1654, fut appelée à Montpellier, par le prince et la princesse de Conti, pour l'ouverture des États de Languedoc, fixée au 7 décembre de cette année-là. On ne s'explique pas comment plusieurs des historiens de Molière ont pu nier qu'il ait donné des représentations pendant la tenue des États. C'est à Montpellier que fut imprimé, chez Daniel Péch, imprimeur du Roi et de la Ville, avec la date de 1655, le *Ballet des Incompatibles, à huit entrées, dansé à Montpellier devant Monseigneur le prince et madame la princesse de Conti*. Molière est incontestablement l'auteur de ce ballet, dans lequel il jouait un rôle. Béjart l'aîné, qui fit imprimer, à Lyon, en 1655, le *Recueil des titres, qualités, blasons et armes des seigneurs barons des États généraux de Languedoc, tenus par S. A. R. Mgr le prince de Conti en la ville de Montpellier l'année* 1654, dit dans l'épitre dédicatoire de la seconde partie de cet ouvrage : « L'honneur que Vostre Altesse Serenissime daigna faire à l'ouvrage que j'osay luy présenter l'année passée m'a donné la hardiesse de luy en offrir la continuation... J'avoue qu'elle me rendit confus, lorsqu'elle eut la bonté de vouloir lire d'un bout à l'autre le livre qu'elle me commanda de luy faire voir, et qu'elle en fit son divertissement durant les entractes de la comédie qu'on représentoit devant elle. »

Bibliogr. moliér., n° 188.

500. Pézenas. Sans nom d'artiste. Gravé sous la direction de Mathieu Merian, pour la *Topographia* de Zeiller, à Francfort, en 1655. In-fol.

La Troupe de Molière et des Béjart donnèrent des représentations à Pézénas, pendant la tenue des États en 1655. « Estant commandez pour aller aux Estats, dit Dassoucy dans ses *Aventures,* ils me menèrent avec eux à Pézénas, où je ne saurois dire combien de graces je receus ensuite de toute la maison. On dit que le meilleur frère est las, au bout d'un mois, de donner à manger à son frère ; mais

ceux-cy, plus généreux que tous les frères qu'on puisse avoir, ne se lassèrent pas de me voir à leur table tout un hiver... Quoique je fusse chez eux, je pouvois bien dire que j'estois chez moi. Je ne vis jamais tant de bonté, tant de franchise, ny tant d'honnesteté que parmy ces gens-là, bien dignes de représenter réellement dans le monde les personnages des Princes qu'ils représentent tous les jours sur le théâtre. » Les États de Languedoc, ouverts, à Pézénas, par le prince de Conti, le 4 novembre 1655, furent clos le 22 février 1656. La Troupe de Molière avait eu, pour rémunération de ses services pendant les États, une assignation de 5000 livres sur le fonds des étapes de la province. Cette assignation, faite par le prince de Conti au nom des États, n'était pas revêtue de toutes les formalités nécessaires. Molière et Madeleine Béjart offrirent donc leur créance à l'entrepreneur des étapes, Martin-Melchior Dufort, et à un sieur Joseph Cassaignes, qui l'acceptèrent à forfait, moyennant remise du quart de cette créance, qui ne fut jamais payée. Voy. la singulière histoire de ladite créance dans l'ouvrage de M. Raymond sur les pérégrinations de Molière dans le Languedoc.

Bibliogr. moliér., n° 1101.

C'est de Pézénas qu'est daté un précieux reçu autographe de Molière, que M. L. de La Pijardière, archiviste de l'Hérault, a découvert dans les archives des États du Languedoc. Ce reçu d'une somme de 6000 livres ne paraît pas avoir le moindre rapport avec l'assignation de 5000 livres, que Molière et Madeleine Béjart avaient escomptée à Martin-Melchior Dufort et à Joseph Cassaignes. On sait que cet autographe est le plus important de tous ceux de Molière qu'on ait retrouvés jusqu'ici et qui ne présentent généralement qu'une signature. En voici la teneur :

« Jay receu de monsieur le Secq thresorier de la bource des Estats du Languedoc la somme de six mille livres à nous accordez par messieurs du Bureau des comptes, de laquelle somme ie le quitte. Faict à Pezenas ce vingt-quatriesme iour de febvrier 1656.

MOLIERE. »

Bibliogr. moliér., n° 1652.

501. **Agde. Languedoc.** N° 249 *ter*. *R. L. Gale lith. Imprimé par C. Hullemandel.* In-fol., en largeur.

Cette Vue d'Agde, la seule que nous connaissions, se trouve dans le grand ouvrage du baron Taylor : *Vogages pittoresques et romantiques dans l'ancienne France*, tome IV du Languedoc.

« De Pézénas (après la clôture des États), dit Taschereau dans l'*Hist. de la vie de Molière* (5ᵉ édit., in-8, p. 19), Molière allait donner des représentations dans les petites villes voisines: Marseillan, Agde, Montagnac; et on trouve encore, dans les archives de la première de ces quatre villes, l'Ordre adressé par le prince de Conti aux

Consuls de mettre en réquisition les charrettes nécessaires pour transporter le théâtre de Molière et sa Troupe, de Marseillan à La Grange (château du prince). On voit aussi, dans les archives de Marseillan, qu'une contribution fut établie sur les habitants, pour indemniser Molière des représentations qu'il y avait données. »

502. Vue de Montélimart. Dessiné et gravé à l'aquatinte, par Louis Brion. In-8.

Cette estampe se trouve dans le tome X du *Voyage dans les départemens de la France*, par J. Lavallée (Paris, Brion, an VII, départ. de la Drôme).

La Troupe de Molière faisait la comédie à Vienne et à Valence, en 1647. Elle y retourna sans doute plus d'une fois, car Molière s'était fait des admirateurs et des amis dans toutes les villes du Dauphiné, où l'on aimait le théâtre et les arts. On peut affirmer qu'elle y était revenue en 1655, après avoir donné des représentations à Lyon, car, le 18 février 1655, Antoine Baralier, conseiller du Roi, receveur des tailles en l'élection de Montélimart, empruntait à Madeleine Béjart, par acte passé devant François Vaudrot, notaire royal delphinal héréditaire de cette ville, la somme de 3,200 livres, et prenait pour caution de sa dette noble homme Julien Meindre, sieur de Rochesauve, habitant de Brioude, en Auvergne. Voy. *Recherches sur Molière et sur sa famille*, par Eud. Soulié, pag. 49 et 254. Cet emprunt se rapportait sans doute à des affaires de théâtre, puisque la femme d'Antoine Baralier, nommée Françoise Le Noir, devait être sœur ou parente de François de la Thorillière, qui devint plus tard un des comédiens de la Troupe de Molière.

503. Vue de la Cathédrale et de la place du Marché, à Béziers. *Jaime lith.* 1835. *Lith. de Benard et de Bichebois aîné, rue de l'Abbaye*, 2. In-fol., en hauteur.

Cette Vue se trouve, avec d'autres Vues de Béziers, dans le grand ouvrage du baron Taylor : *Voyages pittoresques et romantiques dans l'ancienne France*, t. IV du Languedoc.

La présence de Molière et de sa Troupe à Béziers pendant la tenue des États, en 1656, est un fait incontestable, et toutes les éditions de Molière répètent, depuis celle de 1682, que le *Dépit amoureux* a été représenté pour la première fois à Béziers en 1654. Cette fausse date n'a pas encore été rectifiée, et nous l'avons nous-même consacrée dans l'*Iconographie moliéresque*, n° 2. Pouvait-on supposer que La Grange, dans la Préface de l'édition de 1682, avait oublié cette note, qu'on lit en tête de son Registre :

« Le *Despit amoureux*, comédie du Sr de Molière, passa pareillement pour nouvelle à Paris, eust un grand succez et produisit de

part, pour chaque acteur, autant que l'*Estourdy*. Cette pièce de théastre a esté représentée pour la première fois aux Estats de Languedoc, à Beziers, l'an 1656 ; Monsr le comte de Bioule, lieutenant du Roy, président aux Estats. »

Taschereau avait pourtant corrigé, dans la 5e édit. de son *Hist. de la vie de Molière*, la faute qui se trouvait dans les éditions précédentes. « C'est dans l'année 1656, dit-il, que Molière en fit jouer (un ouvrage) bien plus digne des applaudissements (que le *Médecin volant* et le *Docteur amoureux*). Venu à Béziers, avec sa Troupe, pour les États, que le comte de Bioule, lieutenant général du Roi en Languedoc, fut chargé d'ouvrir dans cette ville, il y donna pour la première fois son *Dépit amoureux*. La pièce obtint un grand succès et attira la foule. » L'assemblée des États n'accorda pourtant pas une gratification à la Troupe de Molière, qui quitta la ville longtemps avant la clôture des États, laquelle n'eut lieu que le 1er juin 1657. Voici en quels termes cette gratification avait été refusée, à la date du 6 décembre 1656 : « Sur les plaintes qui ont été portées aux États par plusieurs députés de l'Assemblée, que la Troupe de Comédiens qui est dans la ville de Béziers a fait distribuer plusieurs billets aux députés de cette Compagnie pour les faire entrer à la Comédie sans rien payer, dans l'espérance de retirer quelques gratifications des États ; a été arrêté qu'il sera notifié, par Loyseau, archer des gardes du Roi en la prévôté de l'Hôtel, de retirer les billets qu'ils ont distribués, et de faire payer, si bon leur semble, les députés qui iront à la Comédie ; l'Assemblée ayant résolu et arrêté qu'il n'y sera fait aucune considération ; défendant par exprès à Messieurs du Bureau des Comptes, de, directement ou indirectement, leur accorder aucune somme, ni au Trésorier de la Bourse, de payer, à peine de pure perte et d'en répondre à son propre et privé nom. »

C'est à Béziers que Molière improvisa, dans un repas, une chanson que Dassoucy mit en musique. « Vous, monsieur Molière, dit Dassoucy dans ses *Aventures d'Italie* (Paris, Quinet, 1679, in-12), vous qui fîtes à Béziers le premier couplet de cette chanson, oseriez-vous bien dire comme elle fut exécutée et l'honneur que votre muse et la mienne reçurent en même temps ? » Dassoucy avait composé le second couplet. Voici le premier, qui est de Molière :

> Loin de moi, loin de moi, tristesse !
> Sanglots, larmes, soupirs !
> Je revois la princesse,
> Qui fait tous mes désirs.
> O célestes plaisirs !
> Doux transports d'allégresse !
> Viens, Mort, quand tu voudras,
> Me donner le trépas :
> J'ai revu ma princesse !

Dassoucy avait passé tout l'hiver à Béziers, avec les Comédiens

qui l'hébergeaient ; il suivit Molière à Narbonne, mais il se vit forcé, pour échapper à quelque mauvaise affaire, de lever le pied tout à coup et de disparaître avec ses deux vilains pages de musique. Voici la lettre qu'il écrivit à Molière, quand il fut arrivé sain et sauf dans une ville voisine : « Monsieur, je vous demande pardon de n'avoir pas pris congé de vous. M. Fessard, le plus froid en l'art d'obliger qu'homme qui soit au monde, me fit partir avec trop de précipitation pour m'acquitter de ce devoir. J'eus bien de la peine seulement à me sauver des roues, entrant dans son carrosse, et c'est bien merveille qu'il m'ait pu souffrir avec toutes mes bonnes qualités, pour la mauvaise qualité de mon manteau, qui lui sembloit trop lourd. Cela vient du grand amour qu'il a pour ses chevaux, qui doit surpasser celui qu'il a pour Dieu, puisqu'il a vu presque périr deux de ses plus gentilles créatures (les pages de Dassoucy), sans daigner les soulager d'une lieue. Je ne vous sçaurois exprimer avec quelle grâce le plus agile de mes pages faisoit deux lieues par jour, ni les louanges qu'il a emportées de sa gentillesse et de sa disposition pour celui qu'il y a si longtemps que je nourris. Peu s'en est fallu qu'il n'ait fait comme le chien de Xantus, qui rendit l'âme pour avoir suivi son maître avec trop de dévotion. Je ne m'étonne pas si la Cour l'a député (M. Fessard) aux États, pour le bien du peuple, le connoissant si ennemi des charges. Je lui suis pourtant très-obligé de m'avoir souffert avec mon bonnet de nuit, n'ayant promis que pour ma personne, et suis, Monsieur, etc. C. D. » Cette lettre prouve, au moins, que Dassoncy, malgré ses défauts et ses vices, n'était pas un ingrat.

504. *Lemovicum.* Limoges. Sans aucun nom d'artiste. Vue générale pittoresque. Gravé sous la direction de Mathieu Merian, pour la *Topographia* de Zeiller, à Francfort, en 1655. (Sur la même pl., Vue de Sancerre.) In-fol, en largeur.

« Une tradition locale que j'ai recueillie à Limoges même, dit Jules Claretie, dans son charmant livre intitulé : *Molière, sa vie et ses œuvres* (Paris, Alph. Lemerre, 1871, in-12, p. 48), veut que Molière ait été sifflé par le public limousin et s'en soit vengé en créant ce type ridicule de *Pourceaugnac;* qu'il eût dû, pour être logique, appeler *Pourceaugnaud,* car les terminaisons en *aud* sont limousines, tandis que les terminaisons en *gnac* sont purement gasconnes. »

Un journal local, la *Voix de la Province*, avait déjà dit en 1862 : « Molière, on l'a répété bien des fois, fut sifflé à Limoges, mais ce que tout le monde ne sait pas, c'est qu'il s'attira cette humiliation, jouant la tragédie ; il ne put jamais réussir dans ce genre, de l'aveu même de ses amis ».

505. Avignon. *Dessinée et gravée par I. Silvestre. A Paris, chez Pierre Mariette, auec priuilege du Roy.* Au bas de l'estampe, à droite, une description de la ville en 7 lignes ; à gauche, la même description en latin. Entre les deux descriptions, légende en français, avec renvois aux édifices ou lieux indiqués. (H. 207mm. L. 815.)

« Nous retrouvons la Troupe de Molière, dit Taschereau dans son *Histoire de la vie de Molière* (5e édit., in-8, p. 25), au mois de décembre 1657, installée à Avignon, où elle avait déjà également joué en 1653. Molière y rencontra Mignard, qui, revenant d'Italie où il avait séjourné pendant 22 ans, s'était arrêté dans le Comtat, pour dessiner les antiques d'Orange et de Saint-Remi, et pour faire le portrait de la trop fameuse marquise de Gange. C'est là que se contracta entre ces deux hommes célèbres une union qui concourut, pour ainsi dire, à leur gloire mutuelle. »

506. Veue de l'Arc d'Orange, et d'une partie du Chasteau et de la Ville. *Israel Siluestre delin. et sculp. Israel ex. cum priuil Regis.* (L. 137mm. L. 250.)

Molière et sa Troupe étaient à Avignon en 1657 : ils donnaient certainement des représentations dans les villes voisines et ils n'oublièrent pas Orange. Ce fut pour Molière une bonne occasion d'y aller, puisque Pierre Mignard, son nouvel ami, y allait aussi : « Mignard, continuant toujours ses études, dit son historien l'abbé de Monville, dessina toutes les antiquités d'Orange et de Saint-Remi ; il n'oublia pas

> Ces grands et fameux bâtimens
> Du Pont du Gard et des Arenes,
> Qui nous restent pour monumens
> Des magnificences romaines.
>
> (*Voyage de Bachaumont et de Chapelle.*)

« Revenu à Avignon, il y trouva Molière. » La date du Voyage des deux amis de Molière, Chapelle et Bachaumont, n'a pas encore été fixée d'une manière certaine ; nous croyons avoir pu établir, par des preuves incontestables, que ce voyage eut lieu pendant les vacances de l'année 1657, et que les deux voyageurs épicuriens se rencontrèrent avec Molière, à Avignon, à Orange et à Nîmes. « Avignon nous avait paru si beau, disent-ils, que nous voulûmes y demeurer deux jours, pour l'examiner plus à loisir. » Ces deux jours-là furent passés sans doute avec Molière et Mignard.

507. Nismes. Vue générale. Dessiné et gravé à l'aquatinte par Louis Brion. In-8.

Cette estampe se trouve dans le tome X des *Voyages dans les départemens de la France*, par J. Lavallée (Paris, Brion, an VII, départ. du Gard).

Molière était à Nîmes en 1657, puisque Madeleine Béjart y était. Le 12 avril 1657, Pierre le Blanc, seigneur de la Rouvière et de Fournigue, conseiller et juge pour le Roi en la Cour de Nismes, donnait à la demoiselle Béjart une commission concernant une créance qu'elle avait depuis plus de deux ans sur Antoine Baralier, receveur des tailles en l'élection de Montélimart, pour prêt d'une somme de 3,200 livres. Voy. *Recherches sur Molière et sur sa famille*, par Eud. Soulié, pp. 49 et 254. On trouvera certainement dans les registres de la mairie de Nîmes la trace des représentations de comédie à cette époque.

508. Veuë et Perspectiue d'une partie de la ville de Grenoble, du costé de la Porte de France. *Israel Siluestre fecit. Israel ex. cum priuil. Regis.* (H. 135mm. L. 247.)

D'après le témoignage de La Grange et de Vinot, dans la Préface de l'édition des Œuvres de Molière, publiée en 1682, Molière avait passé le carnaval (de 1658) à Grenoble, d'où il partit après Pâques et vint s'établir à Rouen. M. Eud. Soulié a cherché inutilement, dans les Archives de Grenoble, le nom de Molière et la trace du séjour de sa Troupe. Il a découvert pourtant, dans les registres de délibération de l'Hôtel de ville, la mention suivante, qui correspond aux représentations théâtrales données par la Troupe de Molière à Grenoble :

« Du 2º febr 1658. Il a esté tenu conseil ordinaire dans l'Hostel de ville, où estoient présens messieurs les quatre Consulz, & il a esté propozé par Monsr le pr Consul, touchant l'incivilité des Comédiens qui ont affiché sans avoir leur decret d'approbation ; il a esté opiné et puis conclu que les affiches seront levées, et à eux deffendu de faire aucune comédie jusqu'à ce qu'ils ayent satisfaict à la permission qui leur doib estre donnée par mesd. Srs les Consulz et du Conseil. » (Rapport sur des Recherches relatives à la vie de Molière, dans les *Archives des Missions scientifiques et littéraires*, deuxième série, tome 1er, p. 485.)

M. Eud. Soulié a pu constater, en outre, que le Jeu de Paume, dans lequel les comédiens de passage faisaient la comédie, appartenait au duc de Lesdiguières, et que la salle de spectacle actuelle a été construite à la place de ce vieux Jeu de Paume.

509. *Rotomagus. A° 1665. Rouan.* Sans aucun nom d'ar-

tiste. Plan topographique, avec des nᵒˢ qui renvoient à la légende imprimée dans la *Topographia* de Zeiller, édit. de Francfort, 1655. In-fol. max., en largeur.

Après avoir passé à Grenoble le carnaval de l'année 1658, Molière vint s'établir à Rouen, avec sa Troupe. « Il y séjourna pendant l'été, dit la Préface de l'édition des Œuvres de 1682, et, après quelques voyages qu'il fit secrettement à Paris, eut l'avantage de faire agréer ses services et ceux de ses camarades à Monsieur, frère unique de Sa Majesté, qui, lui ayant accordé sa protection et le titre de sa Troupe, le présenta en cette qualité au Roy et à la Reine-mère. Ses compagnons, qu'il avoit laissés à Rouen, en partirent aussitost, et le 24 octobre 1658 cette Troupe commença de paroître devant leurs Majestés et toute la Cour. »

M. Eud. Soulié n'a pas trouvé le nom de Molière dans les Archives de la Seine-Inférieure, mais il a reconnu que la Troupe des Béjart donnait ses représentations au Jeu de Paume des Deux Mores, sis au bas de la rue Herbière. (*Rapport sur des Recherches relatives à Molière*, en 1863.) De plus, dans le Registre des délibérations des administrateurs de l'Hôtel-Dieu en 1658, il a découvert cet article qui se rapporte aux *Comédiens de Son Altesse* (Gaston d'Orléans) : « Du vendredy 20ᵉ jour de juin. Receu par les mains de M. Le Marchand, administrateur, la somme de soixante-dix-sept livres quatre sols six deniers, que led. Sʳ a dit estre provenu du don fait par les Comédiens à la représentation d'une comédie, pour les pauvres dud. Hostel-Dieu. » On peut induire de cet article que la Troupe de Molière avait donné une représentation « pour le bénéfice des pauvres malades de l'Hôtel-Dieu », comme c'était l'usage dans toutes les villes qui avaient des hôpitaux.

Bibliogr. moliér., nᵒˢ 1065 et 1105.

Nota. — On n'a pas encore retrouvé, dans les Archives départementales et municipales, la vingtième partie des documents qui doivent donner l'histoire des pérégrinations de la Troupe des Béjart, de 1646 à 1658, dans les provinces de France. Ces documents existent certainement et seront mis au jour, dès qu'on s'occupera de les rechercher avec soin et intelligence. La Troupe de Molière et des Béjart était la meilleure des douze Troupes ambulantes, qui avaient le privilége de parcourir les provinces, en donnant des représentations, de ville en ville et de château en château. Ce fut pendant ses tournées dramatiques que cette Troupe jouait les farces de Molière, ces farces sans doute si plaisantes, et, pour nous servir des expressions mêmes de la harangue de Molière, à la suite de sa première représentation devant Louis XIV et la Cour, le 24 octobre 1658, « ces petits divertissements qui lui avoient acquis quelque réputation et dont il régaloit les provinces ». Voy. la Préface de l'édit. des Œuvres, de 1682.

IV. — Molière et sa troupe, en visite, a la cour.

Nota. — Nous empruntons au Registre de La Grange la plupart des notes que renferment les deux chapitres suivants. C'est là seulement qu'on trouve l'indication des Visites faites par la Troupe de Molière depuis 1658 jusqu'en 1673. Les *Visites* étaient des représentations données en dehors du théâtre, soit le jour, soit le soir, et payées à prix débattu. Les noms des personnages, chez qui ces Visites ont eu lieu, fourniraient d'utiles commentaires à l'histoire, encore si peu connue, de Molière. Le Registre de La Grange, que la Comédie-Française doit publier avec une introduction de M. Édouard Thierry, est maintenant tout imprimé, mais il ne paraîtra qu'au mois de janvier 1876, pour la plus grande joie des Moliéristes.

510. Veue et perspective du Palais d'Orléans, cy devant l'Hostel de Luxembourg. En haut de l'estampe, les mots *Palais d'Orleans* entourent les armes d'Orléans. On lit dans le bas : « Dedié à Son Altesse royale par son très humble et très obeissant serviteur Israel. » *A Paris, au logis de M. Le Mercier,* etc. *En l'année* 1649. Gravé par J. Marot, d'après le dessin de Silvestre, avec figures de La Belle (H. 129mm. L. 246.)

Gaston d'Orléans avait la passion du Théâtre et surtout des ballets. Nous ne doutons pas que Molière, âgé de 18 à 20 ans, n'ait figuré dans ces représentations comme acteur et peut-être comme auteur. Nous avons recueilli, dans notre collection de *Ballets et Mascarades de Cour* (Turin, J. Gay, 1868-70, 6 vol. in-12), plusieurs de ces pièces, entre autres le ballet de la *Fontaine de Jouvence* et celui de l'*Oracle de la Sibylle de Panzoust,* qui portent le cachet du génie naissant de Molière. On s'explique donc comment Gaston d'Orléans s'intéressa tout d'abord à la création de l'*Illustre Théâtre,* que lui recommandait un de ses gentilshommes, Esprit de Raymond, baron, puis comte de Modène, amant de Madeleine Béjart. On n'a pas encore trouvé de détails sur les Visites de l'Illustre Théâtre au palais d'Orléans, mais il est probable qu'on en trouvera dans les comptes de la succession de Gaston, qui donnait des pensions ou des gratifications à ses comédiens ordinaires. « L'Illustre Théâtre, dit M. Eud. Soulié (*Recherches sur Molière et sur sa famille,* p. 41), dut figurer, le 7 février 1645, dans la « grande assemblée, en l'Hôtel de Luxembourg, où Mgr d'Orléans donna la comédie, le bal et ensuite une superbe collation, à tous les princes, grands seigneurs et dames de la Cour. » *Gazette* de 1645. p. 124.

511. Veue du Louure, et de la Porte de Nesle, du costé du Fauxbourg St Germain. *Dessignée par I. Siluestre et grauée par N. Perelle. Auec priuilege du Roy. A Paris, chez Pierre Mariette.* (H. 200mm. L. 345.) — Veue et Perpectiue du dedans du Louvre, faict du Règne de Louis XIII. *Israel excudit.* Gravé par Marot et La Belle, sur le dessin de Silvestre. (H. 130mm. L. 243.)

Registre de La Grange :

« Le 29e avril (1659), joué au Louvre les *Visionnaires* (de Desmarests), pour le Roy.

« Le samedy 11 may (1659), joué au Louvre l'*Estourdy*, pour le Roy. M. Béjart tomba malade et acheva son rôle de l'*Estourdy* avec peine.

« Le mesme jour (18 mai 1659), joué au Louvre deux petites comédies : *Gros-René escolier* et le *Médecin volant,* pour le Roy.

« Le lundy 30me aoust (1660), joué, pour Monsieur, au Louvre, les *Prétieuses* et le *Cocu*.

« Le samedy 16me octobre (1660), au Louvre, le *Despit amoureux* et le *Médecin volant*.

« Le jeudy 21me octobre (1660), l'*Estourdy* et les *Prétieuses*, au Louvre.

« Le mardy 26 octobre (1660), l'*Estourdy* et les *Prétieuses*, au Louvre, chez son Éminence, M. le cardinal Mazarin, qui estoit malade dans sa chaize. Le Roy vit la comédie, debout, incognito, appuyé sur le dossier de la chaize de S. E. Sa Majesté gratifia la Troupe de trois mille livres.

« Le samedy 4 décembre (1660), joué au Louvre, pour le Roy, *Jodelet prince* (de Scarron).

« Le 25 décembre (1660), joué au Louvre *D. Bertrand* (de Thomas Corneille) et la *Jalousie de Gros-René*.

« Mercredy 28 décembre (1661), l'*Escolle des maris* et les *Fascheux,* deuant le Roy.

« On avoit esté, le samedy 14me (octobre 1662), au Louvre, pour y jouer la *Sœur* (de Rotrou).

« On avoit esté, le samedi 21me (oct. 1662), au Louvre, pour l'*Escolle des maris*.

« On avoit esté, le samedy 6me (janvier 1663), au Louvre (pour y jouer sans doute l'*École des femmes*).

« Le samedy 20me (janvier 1663), devant le Roy. Idem.

« Mardy 29 janvier (1664). Commencé, au Louvre, devant le Roy, dans l'appartement bas de la Reyne-mère, le *Mariage forcé,* comédie-ballet. Et le jeudy 31me. Idem. »

Il est à remarquer que La Grange ne mentionne nulle part, dans son Registre, une représentation à laquelle la Troupe italienne ou la Troupe espagnole aurait figuré avec la Troupe de Molière. Ces

deux Troupes jouaient seules, lorsqu'elles étaient appelées, l'une ou l'autre, à la Cour. Les détails ne manquent pas sur la Troupe italienne, qui était retournée en Italie au mois de juillet 1659 et qui n'en revint qu'au mois de janvier 1662. Quant à la Troupe espagnole, entretenue aux frais de la Reine-mère, La Grange mentionne seulement les trois représentations qu'elle donna, en juillet 1660, au Petit-Bourbon : « Il vint, en ce temps, une Troupe de Comédiens espagnols, qui joua trois fois à Bourbon, une fois à demye pist., la seconde fois à un escu, et la troisième fois, fist un four. » Depuis lors, la Troupe espagnole ne joua plus qu'à la Cour.

512. Veüe du chasteau de Vincennes, du côté du Parc. *Silvestre delineavit. A. Perel sculpsit.* (H. 150mm. L. 240.)

Registre de La Grange :

« Le mardy 6me mai (1659), joué à Vincennes, pour le Roy, *D. Japhet* (de Scarron).

« Jeudy 29me (juillet 1660), joué au bois de Vincennes, pour le Roy, l'*Estourdy* et les *Prétieuses*.

« Samedy 31me juillet (1660), joué au bois de Vincennes, pour le Roy, le *Despit* et le *Cocu imaginaire*.

« Le mesme jour (7 aoust 1660), au soir, joué pour le Roy, à Vincennes, *Sanche Panse* (de Guérin de Bouscal) et la *Pallas* (cette pièce n'est pas connue).

Le samedy 10 aoust (1660), joué pour le Roy, à Vincennes, l'*Héritier ridicule* (de Scarron) et le *Cocu*.

« Le 23 novembre (1660), un mardy, on a joué à Vincennes, deuant le Roy et S. E. (le cardinal Mazarin), *Dom Japhet* (de Scarron) et le *Cocu*.

« Lundy 31 janvier (1661), joué pour le Roy, à Vincennes, la *Folle gageure* (de Boisrobert) et *Gorgibus dans le sac*.

« Mercredy 12 septembre (1663), l'*Escolle des femmes* et *Critique*, pour le Roy, à Vincennes. »

513. Veue et Perspectiue du Palais d'Orleans et d'une partie du petit Luxembourg, du costé du jardin. *Israel ex.* Gravé par Marot, d'après le dessin de Silvestre, avec figures de La Belle. (H. 130mm. L. 246.)

Registre de La Grange :

« Samedy 9me (juillet 1661), on avoit joué l'*Escolle des maris*, chez Mme de la Trémouille, pour Mademoiselle. Receu 220 livres.

« On a joué, le jeudy 17me aoust (1662), pour Monsr de Beaufort (au Petit Luxembourg), le *Despit* et les *Prétieuses*, deuant le Roy. 330 livres,

« Lundy, 5me mars (1663), à Luxembourg (Petit-Luxembourg), pour Monsr le duc de Beaufort, pour Madame de Savoye. »

514. Veue de l'entrée de la Maison Royale de Fontaine-Bleau. *Dessinée par I. Siluestre et grauée par Perelle. Auec priuilege du Roy. Chez Pierre Mariette.* (H. 135mm. L. 225.)

Registre de La Grange :

« Le mercredi 13 juillet (1661), à Fontainebleau, l'*Escolle des maris* et le *Cocu*, devant le Roy.

« Et le mesme soir, on a joué, chez Madame la Surintendante (Mme Fouquet), la mesme chose.

« Le jeudy 14me (aoust 1661), Monsgr le marquis de Richelieu arresta la Troupe pour jouer l'*Escolle des maris*, devant les Filles de la Reyne, entre lesquelles estoit Madle de la Motte d'Argencourt. Il donna à la Troupe 80 louis d'or, cy 880 livres. M. le Surintendant (Fouquet) donna 1,500 livres.

« Le mardy 23 (aoust 1661), la Troupe est partie pour Fontainebleau et a joué les *Fascheux* deux fois (la 1re fois le 25, jour de S. Louis).

« La Troupe est partie le lundy 21 juillet (1664), pour Fontaibleau. On a joué 4 fois la *Princesse d'Élide* devant monsieur le Légat, et une fois la *Thébaïde*. Receu, par ordre du Roy, 3,000 livres. Partagé et faict 2 partz d'autheurs, en seize et en quatorze partz, 193 livres, cy. La Troupe est revenue le mercredy 13 aoust. »

515. Veue et Perspectiue du Palais Cardinal, du costé du Jardin, et en suitte de celles du Louvre et des Tuilleries, de divers costez et des autres lieux des plus curieux des environs de Paris. Par Israel Silvestre. *A Paris, chez Israel Henriet, rue de l'Arbre-Sec... Auec priuilege du Roy.* (H. 128mm. L. 245.)

Registre de La Grange :

« Le samedy 26me (novembre 1661), on joua, chez Monsieur, les *Fascheux* et l'*Escolle des maris*. Receu 275 livres.

« Mercredy, 26 avril (1662). Joué, le soir, au Pallais-Royal, les *Fascheux*, pour monsr de la Feuillade. 220 livres.

« Le mardy 26me (septembre 1662), joué au Palais-Royal, pour le Roy, les *Fascheux*.

« Vendredy, 29me (sept. 1662), le mesme jour, joué au Palais-Royal, le *Prince jaloux* (ou *Don Garcie de Navarre*), pour le Roy.

« Le mardy, 3me avril (1663), chez Madame, au Pallais-Royal, l'*Escolle des femmes*.

« Jeudy 3 janv. 1664, une Visite chez Madame, au Palais-Royal : joué *Sertorius* (de P. Corneille) et le *Cocu imaginaire*.

« Le lundy, 4me janvier (1664), le *balet du Mariage forcé*, chez Madame, au Pallais-Royal.

« Le samedi 9me fevrier (1664), le mesme ballet, chez Madame.

« Lundy 7me (déc. 1665), une Visite au Palais-Royal, chez Monsieur. On a joué l'*Escolle des femmes*. 550 livres. »

La Troupe de Monsieur étant devenue Troupe royale, en 1665, les Comédiens du Roi allaient quelquefois en Visite chez le duc d'Orléans, qui ne les payait pas sans parcimonie et sans difficulté ; on lit, dans le Registre de La Grange : « Mercredy 18me (juin 1670). Reçeu de Monsieur, duc d'Orléans, pour plusieurs visites, 1300 livres. »

Quand la Troupe de Molière était mandée au Palais-Royal, en visite, elle jouait sans doute sur un théâtre mobile, dressé dans la grande galerie. Le Registre de La Grange ne signale qu'une seule représentation publique, donnée dans le Théâtre du Palais-Royal, et à laquelle le Roi avait assisté : « Lundy 9me juill. (1663), le Roy nous honora de sa présence, en public, pour l'*Escolle des femmes* et la *Critique*. »

La Grange nous apprend que la Troupe de Molière joua les *Fâcheux*, au Palais-Royal, *pour M. de la Feuillade*, le 26 avril 1662, c'est-à-dire huit mois avant la représentation de l'*École des femmes*, qui brouilla Molière avec le duc de la Feuillade. Mais ils devaient être brouillés ou du moins ils l'avaient été dès l'année 1659, si l'on peut ajouter foi à cette étrange anecdote, rapportée par Philibert de La Mare, conseiller au Parlement de Dijon, dans ses *Mélanges* inédits (Bibl. de l'Arsenal, ms. in-fol.) : « Molière, fameux comédien, ayant fait et représenté une pièce de théâtre ayant pour titre : *le Marquis étourdi*, dans laquelle il avoit, avec une exactitude non pareille, représenté les gestes, actions et paroles ordinaires du comte de la Feuillade, duc de Rouennais, ce comte, piqué au vif de cette injure, fit dessein de faire assassiner Molière ; et étant au petit coucher du roi, où l'on parloit de Molière, il dit au roi : « Sire, Votre Majesté se pourroit-elle « passer de Molière ? » Le roi, qui savoit le mal que le comte vouloit au comédien, et jugeant de son dessein, lui répondit : « La « Feuillade, je vous entends bien ; je vous demande la grâce de « Molière. » Ce mot désarma la colère du comte. »

516. Veuë et Perspectiue du Chasteau de Versailles, du costé de l'entrée. *Israel Siluestre delineauit et sculpsit. Parisiis.* 1664. *Cum priuilegio Regis.* (H. 358mm. L. 491.)

Registre de La Grange :

« Le jeudy, 11me octobre (1663), la Troupe est partie, par ordre

du Roy, pour Versailles. On a joué le *Prince jaloux* ou *D. Garcie*, *Sertorius*, l'*Escolle des M.*, les *Fascheux*, l'*Impromptu*, dit à cause de la nouveauté et du lieu, *de Versailles*, le *Despit amoureux*, et encore une fois le *Prince jaloux*. Pour le tout, receu 3,300 livres, de M. Bontemps, 1er valet de chambre, sur sa cassette. Partagé 231 livres. Le retour a esté le mardy 23 octobre.

« La Troupe est partie, par ordre du Roy, pour Versailles, le dernier de ce mois (février 1664), et y séjourna jusques au 22me may. On y représenta, pendant trois jours, les *Plaisirs de l'Isle enchantée*, dont la *Princesse d'Élide* fist une journée, qui fut le 6me de mars ; plus, les *Fascheux*, le *Mariage forcé*, et trois actes du *Tartuffe*, qui estoient les premiers. Receu 4,000 livres. Partagé 268 livres 10 sols.

« La Troupe, par ordre du Roy, est partie pour Versailles le lundy 13 octobre (1664) et est revenue le vendredy 25me, et a joué tous les jours différentes comédies, tant sérieuses que comiques (10 fois, sçavoir : l'*Impromptu*, l'*Escolle des maris*, l'*Escolle des femmes*, le *Cocu*, le *Despit*, l'*Estourdy*, les *Fascheux*, *Critique*). Receu au Trésor royal, 3,000 livres. Part 257 livres.

« Le vendredy, 12 juin (1665), la Troupe alla jouer, à Versailles, le *Favori* (comédie de Mlle Desjardins), dans le jardin, sur un théâtre tout garny d'orangers. M. de Molière fist un Prologue, en Marquis ridicule, qui vouloit estre sur le théâtre malgré les gardes, et eut une conversation risible avec une actrice, qui fit la Marquise ridicule, placée au milieu de l'assemblée. La Troupe est revenue le dimanche 14.

« Le dimanche, six novembre (1667), la Troupe est partie, par ordre du Roy, pour Versailles, où on a joué *Attila* (de Corneille) deux fois, la *Veufve à la mode* (de Molière et de Visé), *Pastoralle* (comique, de Molière), l'*Accouchée ou l'Embarras de Godard* (comédie attribuée à de Visé), et le retour a esté le mercredy 9me dud. mois de novembre. La Troupe a receu une année de pension, 6000 livres, partagez en unze partz, cy 545 livres.

« Le mercredy 25 avril (1668), la Troupe est partie, par ordre du Roy, pour Versailles. On a joué *Amphitryon* et le *Médecin malgré luy*, *Cléopâtre* (de La Thorillière) et le *Mariage forcé*, l'*Escolle des femmes*. Est revenue le dimanche 29me dud. mois d'avril.

« Le mardi 10me (juillet 1668), la Troupe est partie pour Versailles. On a joué le *Mari confondu* (*George Dandin*, 1re fois). A esté de retour le jeudy 19me. »

517. Veüe du Chasteau de St Germain en Laye. *Dessiné et gravé par Israel Siluestre.* (H. 118mm. L. 197.)

Registre de La Grange :

« Le lundy 8me mai (1662), la Troupe est partie pour Saint-Germain en Laye, par ordre du Roy. Représenté, le mesme jour, *D. Japhet* (de Scarron) et la *Jalousie de Barbouillé*.

« Le samedy 24me juin (1662), la Troupe est partie, par ordre du Roy, pour aller à Saint-Germain en Laye. On a joué treize fois devant Leurs Majestez. La Troupe est revenue le vendredy 11me aoust. Le Roy a donné à la Troupe quatorze mil livres, croyant qu'il n'y avoit que quatorze partz. Cependant la Troupe estoit de quinze partz. La Reyne-mère fist venir les Comédiens de l'Hostel de Bourgogne, MM. Floridor, Montfleury, qui la sollicitèrent de leur procurer l'avantage de servir le Roy, la Troupe de Molière leur donnant beaucoup de jalouzie. Receu cy : 14,000 livres. Lesquelles ont esté payées en trois payemens, savoir : 6,000 livres, 4,000 livres, puis 4,000 livres, comme il est escript cy après.

« Vendredy, 14me aoust (1665), la Troupe est allée à Saint-Germain en Laye. Le Roy dit au Sr de Molière, qu'il vouloit que la Troupe luy appartinst et la demanda à Monsieur. Sa Majesté donna en mesme tems six mille livres de pension à la Troupe, qui prist congé de Monsieur, luy demanda la continuation de sa protection, et prist ce titre : *la Troupe du Roy, au Pallais Royal*.

« Le mercredy 1er décembre (1666), nous sommes partis pour Saint-Germain en Laye, par ordre du Roy. Le lendemain, on commença le *ballet des Muses*, où la Troupe estoit employée dans une Pastoralle intitulée *Mélicerte*, puis celle de *Coridon*. Quelque tems après, dans le mesme *ballet des Muses*, on y adjousta la comédie du *Sicilien*. La Troupe est revenue de Saint-Germain, le dimanche 2 février 1667. Nous avons receu, pour ce voyage et la pension que le Roy avoit accordée à la Troupe, deux années de ladte pension de douze mil livres, cy 12000 livres. Partagés en douze partz 998 livres 15 sols.

« Le vendredy 2 novembre (1668), la Troupe est allée à St Germain, où la Troupe a joué le *Mary confondu*, autrement le *George Dandin*, trois fois, et une fois l'*Avare*. Le retour a esté le 7e dud. mois. Receu du Roy, 3000 liv.

« Le samedy 3me (juillet 1669), la Troupe est allée à St Germain, par ordre du Roy. On a joué l'*Avare* et le *Tartuffe*. Le retour a esté le lundy 5me.

« Lundy 4me novembre (1669), la Troupe est allée à St Germain et est revenue le vendredy 8me dud. mois,

« Jeudy 20 janvier (1670), la Troupe est allée à St Germain, pour le Roy. Le retour a esté le mardy 18 fevrier ; pour lequel voyage et celuy de Chambord le Roy l'a gratiffiée de la somme de douze mil livres, qui a esté partagée en douze partz, en comptant une part pour l'autheur, cy 12000 liv.

« Le samedy 1er mars (1670), la Troupe est allée à St Germain, pour le Roy, et est revenue le dimanche 9me dud. mois.

« Le samedy 8 novembre (1670), la Troupe est allée à St Germain, par ordre du Roy. Le retour a esté le dimanche 16 dud. mois : Receu pour les nourritures, à 6 liv. par jour, chacun 54 liv.

« Mardy 9me fevrier (1672), la Troupe est partie, par ordre du Roy, pour St Germain et est revenue le vendredy 26me dud. mois. Receu

pour nourriture, 135 liv. et gratiffications (84 liv. pour un habit) deux cent dix neuf livres. *Escarbagnac*, ballet.

« Le 17ᵐᵉ fevrier de la présente année, madˡᵉ Bejart est morte pendant que la Troupe estoit à Sᵗ Germain, pour le ballet du Roy, où on joua la *Cᵉˢˢᵉ d'Escarbagnac*. Elle est enterrée à Sᵗ Paul, sous les charniers. »

518. Veuë du Chasteau de Chantilly à dix lieues de Paris. *Silüestre sculp. Israel excud. cum priuil. Regis* (H. 134ᵐᵐ. L. 242.)

Registre de La Grange ;

« Le samedy 29 septembre (1663), la Troupe est partie, par ordre de monsgʳ le Prince, pour Chantilly. On a joué l'*Escolle des F.*, la *Critique*, le *Prince jaloux ou D. Garcie*, l'*Escolle des m.*, l'*Estourdy*, et le *Despit amoureux*. Le retour a esté le vendredy 5 octob. Receu 1800 liv. Partagé et payé les frais du voyage, 125 liv. 8 s.

« Le jeudy 20ᵐᵉ sept. (1668), une Visite à Chantilly, et pour une à Paris (à l'Hôtel de Condé), qui a esté jouée le 4ᵉ mars, du *Tartuffe*, pour monseigʳ le Prince. Receu 1100 liv. »

519. Veuë et Perspectiue de la face du Chasteau de Rincy à trois lieues de Paris, basty par monsieur Bordier, secretaire du Conseil et intendant des finances de France. *Israel excudit.* Gravé par Marot et par Perelle, d'après le dessin de Silvestre. (H. 132ᵐᵐ. L. 252.)

Registre de La Grange :

« Dimanche 8ᵐᵉ novembre (1664), la Troupe est allée au Chasteau de Raincy, chez madame la Princesse Palatine, par ordre de Monsieur le Prince. On y a joué *Tartuffe* et les *Médecins* (l'*Amour médecin*). On a receu 1100 liv.

« Le samedy 29ᵐᵉ novembre (1664), la Troupe est allée au Raincy, maison de plaisance de madᵐᵉ la Princesse Palatine, près Paris, par ordre monsgʳ le Prince de Condé, pour y jouer *Tartuffe* en cinq actes. Receu 1100 liv. Part 64 liv. »

520. Le Chasteau de Villers-Coterets, appartenant au duc d'Orléans. En haut, à droite, dans un cartouche soutenu par des chats ailés : *Viliers Costret*. Au bas, à

gauche : *F. L. D. Ciartres excu. cum priuilegio Regis.* Gravé par Perelle. In-4, en longueur.

Registre de La Grange :

« La Troupe est partie pour Villecoterets, le samedy vingtme septembre (1664) et est revenue le 27me dud. mois; a esté pendant huit jours au voyage. Par ordre de Monsieur. On y a joué *Sertorius* (de P. Corneille) et le *Cocu I.*, l'*Escolle des maris* et l'*Impromptu*, la *Thébaïde* (de Racine), les *Fascheux*. Et les trois premiers actes du *Tartuffe*. La Troupe a esté nourrie. Receu 2000 liv. Part 66 liv. 7 s. »

521. Veüe du Chasteau de Chambor (*sic*), du costé de l'entrée. *Isr. Siluestre del. et sculps.* 1670. (H. 375mm. L. 548.)

Registre de La Grange :

« Mardy 17 (aoust 1669) la Troupe est partie pour aller à Chambord. On y a joué, entre plusieurs comédies, le *Pourceaugnac*, pour la première fois. Le retour a esté le dimanche 20me.

« Vendredy 1er octobre (1670), la Troupe est partie pour Chambord, par ordre du Roy. On a joué, entre plusieurs comédies, le *Bourgeois gentilhomme*, pièce nouvelle de M. de Molière. Le retour a esté le 28 dud. mois. Receu de part, pour nourriture et gratifications, 600 liv. 10 s. »

Le chevalier d'Arvieux, qui avait voyagé en Orient et séjourné longtemps dans les Échelles du Levant, se vante, dans ses *Mémoires* (publiés après sa mort en 1735), d'avoir aidé Molière à composer la cérémonie turque du *Bourgeois gentilhomme*. Voici ce qu'il raconte :

« Le Roi, ayant voulu faire un voyage à Chambord pour y prendre le divertissement de la chasse, voulut donner à sa Cour celui d'un ballet; et comme l'idée des Turcs qu'on venoit de voir à Paris étoit récente, il crut qu'il seroit bon de les faire paroître sur la scène. Sa Majesté m'ordonna de me joindre à Messieurs Molière et de Lulli, pour composer une pièce de théâtre, où l'on pût faire entrer quelque chose des habillemens et des manières des Turcs. Je me rendis, pour cet effet, au village d'Auteuil, où M. de Molière avoit une maison fort jolie. Ce fut là que nous travaillâmes à cette pièce de théâtre, que l'on voit dans les Œuvres de Molière sous le titre de *Bourgeois gentilhomme*, qui se fit Turc pour épouser la fille du Grand-Seigneur. Je fus chargé de tout ce qui regardoit les habillemens et les manières des Turcs. La pièce achevée, on la présenta au Roi qui l'agréa, et je demeurai huit jours chez Baraillon, maître tailleur, pour faire les habits et les turbans à la turque. Tout fut transporté à Chambord, et la pièce fut représentée, dans le mois de

septembre, avec un succès qui satisfit le Roi et toute la Cour. Sa Majesté eut la bonté de dire qu'elle voyoit bien que le chevalier d'Arvieux s'en étoit mêlé; à quoi M. le duc d'Aumont et M. Dacquin répondirent : « Sire, nous pouvons assurer Votre Majesté qu'il y a pris une très-grande joie et qu'il cherchera toutes les occasions de faire quelque chose qui lui puisse être agréable. » Le Roi leur répliqua qu'il en étoit persuadé et qu'il ne m'avoit jamais rien commandé que je n'eusse fait à sa satisfaction; qu'il auroit soin de moi et qu'il s'en souviendroit dans les occasions.

« Ces paroles obligeantes sorties de la bouche d'un si grand monarque m'attirèrent les complimens de toute la Cour. C'est une eau bénite dont les courtisans ne sont pas chiches.

« Le ballet et la comédie furent représentés avec un si grand succès, que, quoiqu'on les répétât plusieurs fois de suite, tout le monde les redemandoit encore; aussi, ne pouvoit-on rien ajouter à l'habileté des acteurs. On voulut même faire entrer les scènes turques dans le ballet de *Psyché*, qu'on préparoit pour le carnaval suivant mais, après y avoir bien pensé, on jugea que ces deux sujets ne pouvoient pas aller ensemble. »

522. Veuë d'une partie du Chasteau neuf de Sainct Germain en Laye. *I. Siluestre sculp. Israel ex. cum priuil. Regis.* (H. 129mm. L. 258.)

 Registre de La Grange :

 « Le vendredy 23 aoust (1669), la Troupe est allée à St Germain On y a joué 4 fois la *Princesse d'Elide*, dans la galerie du Chasteau neuf. Le retour a esté le dimanche 1er septembre. »

523. Veue de la maison de St Cloud, appartenant à Monsieur, frère unique du Roy. Au bas : « Dédié à Monsieur, frère unique du Roy, par son très-humble et très-obéissant serviteur Israel Silvestre. » *Dessigné et graué par Israel Siluestre en* 1671, *chez l'auteur, aux Galeries du Louure. Auec priuilege du Roy.* Estampe en deux pièces. (H. 319mm. L. 1004, chaque pièce.)

 Registre de La Grange :

 « Du jeudy 11 juillet (1672), une Visite à St Clou, chez Monsieur Joué les *Femmes savantes*. Receu 330 liv. »

524. Veue en Perspectiue du Palais des Thuilleries, du costé de l'Entrée. *A Paris, chez I. Mariette, rue St Jac-*

ques, à la Victoire. Auec priuilege du Roy. Fait par Perelle. Pet. in-fol. en travers.

. La légende, avec renvois, au bas de l'estampe, indique : 9. Pavillon de l'amphithéâtre des Machines. 10. Salle du Bal ou des Machines.

Pendant que Vigarani préparait, au palais des Tuileries, la nouvelle Salle des Machines, que le Roi destinait à la représentation des ballets et des pièces en musique, Dassoucy, qui avait composé, vingt ans auparavant, la musique de l'*Andromède* de Pierre Corneille, fit une démarche auprès de Molière, son ancien ami, pour être chargé de mettre en musique la pièce, qu'on devait représenter devant la Cour, à l'inauguration de la Salle des Machines, pendant le carnaval de 1670. Molière ne parut pas éloigné d'accepter les offres de Dassoucy : « C'est pourquoi, dit ce dernier dans un appendice à ses *Rimes redoublées*, comme j'avois déjà animé plusieurs fois de ses paroles, il ne se fit pas grande violence pour me prier de faire la musique de ses pièces de machines, puisque je ne fais la musique auprès des Roys que pour ma gloire et pour mes amis, sans intérêt. » Mais le pauvre Dassoucy, ayant ouï dire que la musique des pièces de Molière serait faite désormais par un musicien nommé Charpentier, se laissa emporter par la fougue de son caractère, que l'âge n'avait pas rendu plus calme et plus prudent : il adressa une lettre hautaine et presque injurieuse à Molière, qui n'y répondit pas, mais qui pria Lully de faire la musique de la comédie-ballet de *Psyché*, à laquelle lui, Molière, travaillait alors avec Pierre Corneille et Quinault. Voy. la lettre de Dassoucy, que personne n'avait citée avant nous, dans la *Jeunesse de Molière* (Paris, A. Delahays, 1858, in-16, p. 173 et suiv.).

525. Veüe et Perspectiue du Palais des Tuileries, du costé de l'entrée, avec le Plan du premier estage au dessus du rez de chaussée. *Dessigné et gravé par Israel Siluestre, aux Galleries du Louvre. Auec priuilege du Roy.* 1669. 2 planches, destinées à être réunies. (H. 367mm. L. 498, chacune.)

La *Gazette* donne, sur la représentation de *Psyché*, pour l'inauguration de la Salle des Machines aux Tuileries, des détails qui n'ont pas été encore recueillis et qui font connaître les décorations de la pièce.

« *De Paris le 24 janvier* 1671. Le 17 de ce mois, Leurs Majestez, avec lesquelles estoyent Monseigneur le Dauphin, Monsieur, Mademoiselle, Mademoiselle d'Orléans, et tous les Seigneurs et Dames de la Cour, prirent, pour la première fois, dans la salle des Ma-

chines, au Palais des Thuilleries, le divertissement d'un grand Balet, dansé dans les entr'actes d'une tragi-comédie de *Psiché*, représenté par la Troupe du Roy, avec tout l'éclat et toute la pompe imaginable. L'ouverture s'en fait par un récit de Flore, qui, paroissant en des lieux champestres, mais délicieux, accompagnée du Dieu des Jardins, et de celui des Eaux, chacun assisté d'une grosse Troupe de divinitez, convie, avec eux, Vénus à venir consommer les Plaisirs que produit la Paix donnée par notre grand Monarque : et en mesme temps, cette Déesse descend du ciel, dans une vaste Machine, avec son Fils et six petits Amours; les Graces la suivant en deux autres Machines, toutes des plus pompeuses. Le Théâtre est subitement changé en une longue allée de cyprès, ornée de tombeaux des anciens Roys de la famille de Psiché, avec un bel arc de triomphe et un Eloignement à perte de veüe. Et le premier Acte s'estant passé sur une si magnifique scène, la Décoration fait place à une solitude pleine de rochers, où se fait la première Entrée d'hommes et de femmes, affligez de la disgrace de Psiché, qui est enlevée dans le second Acte, par un Zéphir, sur un amas de nuages. Une Cour succède, pour second intermède, avec un grand Vestibule, à travers lequel on decouvre un riche et brillant Palais, que l'Amour a destiné pour Psiché; et des Cyclopes y font une Entrée, travaillant, avec empressement, d'achever des vases d'or qui leur sont apportez par des Fées, pour augmenter la magnificence de ce Palais. Au 3e Acte, deux Amours font un agréable Dialogue en musique; puis, un Jardin paroist à l'instant, avec tous les ornemens imaginables, et un autre Palais, non moins superbe que le premier, où se passe une partie du 4e Acte, pendant lequel une vaste Campagne succède à ce délicieux Jardin. La scène, pour le 4e intermède, représente une Mer de feu, au milieu de laquelle paroist le Palais de Pluton; et des Furies, avec des Lutins, y font une Dance, en laquelle ils essayent d'épouvanter Psiché descendue aux Enfers. Le 5e Acte s'exécute, avec de nouvelles Machines, très pompeuses, en laquelle Venus paroist sur son char, disputant avec son Fils, qu'elle veut engager en la vengeance qu'elle désire prendre de Psiché, et Jupiter, dans une autre, qui vient les mettre d'accord, et commande à l'Amour d'enlever cette amante, dans le ciel, pour célébrer leurs nopces. Alors le Théâtre se change, pour le dernier intermède, en un Palais de Jupiter, qui descend et laisse voir, dans l'éloignement, ceux des autres principaux Dieux; et l'Amour, avec Psiché, ayant esté emporté sur un nuage, une Troupe d'Amours vient, dans cinq Machines, leur témoigner sa joye. En mesme temps, Jupiter et Venus se rangent auprès de ce beau couple, et les Divinitez qui avoyent esté partagées dans le démeslé, s'estant réünies, paroissent au nombre de 300, aussi, sur des nuages, dont la scène est remplie, et par des concerts, des danses, et plusieurs autres Entrées, célèbrent les nopces de l'Amour et terminent ce pompeux divertissement, qui fut continué le 18, en presence du Nonce du Pape, de l'Ambassadeur

de Venise et de quelques autres ministres, qui en admirèrent la magnificence et la galanterie, avouans, avec grand nombre d'autres estrangers, qu'il n'y a que la Cour de France et son incomparable Monarque, qui puissent produire de si charmans et si éclatans spectacles. »

La *Gazette* ne cite pas même les noms de Vigarani, l'inventeur des machines ; de Lully, l'auteur de la musique, et des auteurs de la tragi-comédie de *Psyché*, Molière, Pierre Corneille et Quinault.

V. — Molière et sa troupe, en visite, chez les princes et les grands seigneurs.

526. Veue et Perspectiue du Chasteau de Chilly appartenant à madame la Mareschale d'Effiat, à quatre lieues de Paris sur le chemin d'Orléans. Sans noms d'artistes. Gravé par Silvestre, avant 1655. (H. 121mm. L. 238.)

Registre de La Grange :

« La Troupe, composée de 12 partz, sçavoir : le sr Molière, Béjart l'aisné, Béjart cadet, De Brie, L'Epy, Jodelet, du Croisy, De la Grange, Mles Béjart, De Brie, Hervé, du Croisy, commença par une Visite au chasteau de Chilly, à 4 lieues de Paris, où monsr le Grand Maistre donnoit un regal au Roy ; la Troupe joua le *Despit amoureux* et receut 400 liv. Partagé pour chaque acteur, 24 liv. »

Le château de Chilly ou Chailly, situé à six lieues de Paris, appartenait alors à la veuve du maréchal d'Effiat. Le maréchal de la Meilleraie (Charles de la Porte), grand-maître de l'artillerie, qui avait épousé en premières noces une fille du maréchal d'Effiat, et qui en avait un fils, acheta le château de Chilly, pour le laisser en apanage à ce fils unique, auquel il fit épouser, en 1661, Hortense de Mancini, nièce du cardinal de Mazarin.

On doit remarquer que la première visite de la Troupe, à peine fixée à Paris, se fait chez le maréchal de la Meilleraie, qui a été certainement un des premiers protecteurs de Molière. Il est très-probable que leurs relations dataient de l'époque où la Troupe de l'Illustre Théâtre vint s'établir, en janvier 1645, dans le quartier de l'Arsenal, au Jeu de Paume de la Croix-Noire, rue des Barrés, près du couvent de l'Ave-Maria. Cet établissement n'aurait pu avoir lieu, sans l'autorisation expresse du grand-maître de l'artillerie, qui avait souveraine juridiction sur tout le quartier de l'Arsenal.

527. Veue de l'hostel du Plessis de Guenegaud, sur le quay Malaquais. *I. Marot fecit.* In-4, en largeur.

> Registre de La Grange :
>
> « Le mercredi 4 fevrier (1660), on avoit joué la mesme chose (les *Fascheux*), chez Mr de Guenegault. 250 liv.
>
> « (Du 22 au 23 février 1662.) Une Visite chez Mr de Guenegault, les *Fascheux*. 220 liv. »

528. Place Royale. Sans aucun nom d'artiste. Gravé d'après un dessin de Silvestre, avec figures de La Belle. (H. 107mm. L. 218.)

> Registre de La Grange :
>
> « Le mesme jour (4 mars 1660), au soir, joué les *Prétieuses*, chez madame Sanguin, pour Mr le Prince. Receu 330 liv.
>
> « Une visite chez M. Sanguin, à la Place Royale. (Pendant la fermeture du théatre de Molière, à la fin de l'année 1660.)
>
> « Le mesme jour (28 février 1663), la mesme chose (l'*Ecole des femmes*) chez Mr Sanguin, maistre d'hostel chez le Roy. 300 liv. »
>
> M. Sanguin, d'une ancienne famille parisienne, qui lui avait laissé une fortune considérable, fut d'abord maître d'hôtel de Gaston d'Orléans, avant d'être attaché au service du roi. On peut supposer qu'il avait connu Molière dans la maison du duc d'Orléans, à l'époque de l'Illustre Théâtre.

529. Veue de l'Arsenal de Paris et du Mail. *Dessignée par I. Siluestre et grauée par N. Perelle. Auec priuilege du Roy. A Paris, chez Pierre Mariette, rue S. Jacques, à l'Espérance.* (H. 200mm. L. 345.)

> Le Registre de La Grange ne nous montre la Troupe de Molière qu'une seule fois, à l'Arsenal, chez le grand-maître de l'artillerie, pendant la fermeture du théâtre en 1660 :
>
> « Une visite chez Mr le mareschal de la Meilleraye, le *Cocu* et les *Prétieuses*. 220 liv. »
>
> Nous avons dit, plus haut, que la Troupe de l'Illustre Théâtre, en venant se fixer dans le quartier de l'Arsenal, avait dû se placer sous la protection du maréchal de la Meilleraie, qui résidait dans l'hôtel des grands-maîtres de l'artillerie, à l'Arsenal. Nous pouvons même supposer que cette Troupe allait quelquefois en visite chez le duc de la Meilleraie, en 1645. Il y avait, dans les appartements occupés par ce haut personnage, une petite salle, que la tradition indiquait comme ayant servi autrefois de théâtre et qui conservait

encore un plafond peint sur châssis avec des attributs et des ornements, à l'entour d'un portrait en pied de Louis XIII. Cette salle isolée, qui faisait face à la rivière et qui communiquait au Cabinet de Sully, a été détruite dans la reconstruction des bâtiments de la Bibliothèque de l'Arsenal, mais le portrait qui la décorait doit être replacé dans un des anciens salons de cette Bibliothèque.

530. Veue de la Place des Victoires. Dans la Suite de Perelle. *Paris, chez I. Mariette, rue St Jacques, à la Victoire.* In-fol., en largeur.

L'Hôtel du maréchal de l'Hospital, qui forme l'angle droit de la place des Victoires, est encore très-apparent dans cette estampe, qui fait partie des *Veues des plus beaux bastiments de France.*

Le Registre de La Grange mentionne deux Visites de la Troupe de Molière à l'Hôtel de l'Hospital.

« Une Visite chez made la mareschalle de l'Hospital, du mercredy 10me mars (1660). On joua les *Prétieuses*. Receu 244 liv.

« Le mesme jour (6 février 1663, représentation de l'*Ecole des femmes*), pour made la mareschalle de l'Hospital. 330 liv. »

531. Veüe de l'Hostel de Mr le mareschal Daumont, du costé du jardin à Paris. *Siluestre fecit. Israel ex. cum priuil. Regis.* (H. 96mm. L. 161.)

L'Hôtel d'Aumont était situé dans la rue de Jouy.

Pendant la fermeture du théâtre, à la fin de 1660 :

« Une Visite chez M. le mareschal Daumont. 220 liv. » *Registre de La Grange.*

532. M. de la Bazinière (Hôtel de), sur le quay du Pont Rouge, aujourd'hui l'Hostel de Bouillon, sur le quay Malaquais. Gravé par Marot. In-4.

Pendant qu'on réparait la salle du Palais-Royal, au mois de septembre 1660 :

« Une Visite chez Mr de la Basieniere, tresorier de l'Espargne. Le *Cocu* et les *Prétieuses*. 330 liv. » *Registre de La Grange.*

533. Veue et perspectiue de Vaux le Vicomte, du costé du Jardin. *Israel Siluestre delineauit et sculpsit. Cum priuilegio Regis.* (H. 510mm. L. 774.)

Registre de La Grange :

« Le lundy 11me juillet (1661), la Troupe est partie de Paris

pour aller à Vau, pour M. Fouquet, Surintendant, pour l'*Escolle des maris*.

« Lundy 15 aoust (1661), la Troupe est partie pour aller à Vau-le-Vicomte, pour M. le Surintendant, et a joué les *Fascheux*, devant le Roy, dans le jardin, et est revenue le samedy 20ᵐᵉ du mesme mois. »

Il est à regretter que La Grange ne nous ait pas donné quelques détails sur cette mémorable représentation des *Fâcheux* (17 août) et sur la Fête de Vaux, qui fut suivie, à courte échéance, de la disgrâce de Fouquet. Ne faut-il pas conclure du silence de La Grange, que son Registre n'était pas fait au jour le jour, comme on l'a cru, mais bien postérieurement aux dates de ce journal du théâtre?

534. L'Hostel de Vandosme à Paris. *A Paris, chez Israel, rue de l'Arbre sec. Auec priuilége du Roy.* Gravé d'après le dessin d'Israel Silvestre. (H. 100ᵐᵐ. L. 170.)

Cet Hôtel, construit par la duchesse de Mercœur sur l'emplacement que la place de Vendôme occupe aujourd'hui, était devenu l'Hôtel de Vendôme, quand César, duc de Vendôme, épousa Françoise de Lorraine. Ce duc de Vendôme, fils naturel de Henri IV, vivait encore, à l'époque où la Troupe de Molière alla en Visite chez le duc de Mercœur, son fils aîné, quoique le duc de Mercœur, depuis son veuvage, songeât à quitter la carrière des armes pour aspirer aux dignités ecclésiastiques. On sait, d'ailleurs, que la comédie et les comédiens n'étaient pas le moins du monde condamnés par l'Église, avant la représentation du *Tartuffe*.

Registre de La Grange :

« (Au mois de septembre 1660.) Une visite chez Monsʳ le duc de Mercœur, le *Cocu imaginaire*. 150 livres.

« Jeudy, 31 mars (1661), joué, pour M. de Vandosme, l'*Estourdy* et les *Prétieuses*. »

535. Veüe de Hostel de Soissons, bâti par Catherine de Medicis et conduit par Iean Bullant, architecte du Roy. *Israel Silvestre fecit. Israel ex. cum privil Regis.* Gravé avant 1655. (H. 131ᵐᵐ. L. 252.)

L'Hôtel de Soissons occupait un vaste emplacement entre les rues Coquillière, des Deux-Écus, du Four et de Grenelle-Saint-Honoré.

La duchesse de Soissons était alors Olympe Mancini, nièce de Mazarin.

Registre de La Grange :

« On a joué le jeudy 20 avril (1661), chez madame de Soissons l'*Escolle des maris*. 220 livres.

« Lundy 29 (janvier 1663), pour M. le comte de Soissons. 330 livres. »

536. L'Hostel de Nevers et les Galeries du Louvre. *Israel ex.* Gravé d'après le dessin d'Israel Silvestre. (H. 98ᵐᵐ. L. 165.)

Cet ancien Hôtel de Nevers était situé, près de la Porte de Nesle, sur l'emplacement du quai Conti, mais le nouveau, construit par Mazarin, à l'angle de la rue Vivienne et de la rue Neuve-des-Petits-Champs, fait partie des bâtiments de la Bibliothèque du Roi.

Registre de La Grange :

« Lundy (15 janvier 1662), chez Mʳ de Nevers. L'*Escolle des maris* et les *Fascheux*. 330 livres.

« Et une autre Visite chez M. de Nevers. 300 livres. »

537. Face de la Maison de monsieur Colbert, secretaire d'Estat. *I. Marot fecit.* In-4, en largeur.

Registre de La Grange :

« Le jeudy 1ᵉʳ février (1660), *Escolle des femmes*, chez M. Colbert. 220 livres.

« Mardy 22 (janvier 1664). Visite chez Monsʳ Colbert, Mᶜ de requestes. Joué les *Fâcheux* et le *Grand benest de fils*. 330 livres.

« Une Visite, le lundy 1ᵉʳ décembre (1664), chez Monsʳ Colbert. L'*Escolle des femmes* et l'*Impromptu de Versailles*. 330 livres. »

538. Entrée de l'Hostel de Cossé. *I. Marot fecit.* In-4, en largeur.

L'Hôtel de Brissac était situé dans la rue des Saints-Pères.

Registre de La Grange :

« Le samedy 5º avril (1663), chez Mʳ de Brissac. Receu 330 livres. »

Dans cette Visite, la Troupe joua certainement l'*École des femmes*, cette comédie ayant alors la vogue.

539. Elevation de l'Hostel d'Estrées, du costé de la Cour. *A Paris, chez Mariette, rue Sᵗ Jacques, aux Colonnes d'Hercule.* In-fol., en largeur. Plus, le Plan de l'Hôtel, avec deux autres pièces.

L'Hôtel d'Estrées était situé dans la rue Barbette. Le vieux duc, frère de Gabrielle d'Estrées, maréchal de France, ne mourut qu'en 1670. Son fils se nommait alors le marquis de Cœuvre; il avait épousé Catherine de Lauzières-Themines.

Registre de La Grange :

« 18 juin (1663), une Visite (sans doute, l'*École des femmes*), chez M^{me} de Cœuvre. 220 livres. »

540. Veüe et perspectiue de la Maison de Conflans, à une lieue de Paris. *Dédiée à monseigneur l'illustrissime et reuerendissime François de Harlay, archeveque de Paris... par son très humble seruiteur Israel Silvestre. Aux Galleries du Louure, auec priuil. du Roy.* (H. 386^{mm}. L. 504.)

L'archevêque François de Harlay, qui se montra si hostile à Molière et à sa mémoire, acheta au duc de Richelieu, en 1672, cette maison où Molière avait joué la comédie dix ans auparavant.

Registre de La Grange :

« Le jeudy 5 juillet (1663), Visite à Conflans, pour Monseig^r le duc de Richelieu (l'*École des femmes* et la *Critique*). 550 livres. »

541. Elevation d'une des faces de l'Hostel de Condé, en dedans la cour. *I. Marot fecit.* Gr. in-4.

L'Hôtel de Condé était situé sur le vaste emplacement qui s'étend de la rue de Condé à la rue des Fossés-Monsieur-le-Prince.

Registre de La Grange :

« Le mardy 11^{me} (décembre 1663), la Troupe fut mandée et joua à l'Hostel de Condé, au mariage de S. A. R. M^{gr} le Duc, la *Critique de l'Escolle des femmes* et l'*Impromptu de Versailles*. 400 livres. »

Voy. ci-dessus, le n° 474 et les notes qui l'accompagnent.

542. Veuë de Rambouillet, proche la Porte Saint-Antoine. *Israel Siluestre delin. et sculp. Israel ex. cum priuil. Regis.* (H. 92^{mm}, L. 114.)

L'Hôtel de Rambouillet, construit à grands frais vers l'extrémité du faubourg Saint-Antoine, appartenait à un financier, tout à fait étranger, malgré son nom de Rambouillet, à la famille d'Angennes. Son fils, qui portait le titre de marquis de la Sablière, avait épousé une des femmes les plus spirituelles de son temps et se mêlait aussi de littérature. Molière fut un des amis de la marquise de la Sablière. Voy. le n° 327 de notre *Iconographie*.

Registre de La Grange :

« Le mesme jour (16 mars 1663) l'*Escolle des maris* et l'*Impromptu*, chez Made de Rambouillet. 330 livres. »

Quelques historiens de Molière n'ont peut-être pas commis une erreur, en soutenant que l'auteur des *Précieuses ridicules* avait dû être appelé, en Visite, à l'Hôtel de Rambouillet, de la rue Saint-Thomas-du-Louvre, le quartier-général des Précieux et des Précieuses, à l'occasion du mariage de la fille aînée du duc de Montausier avec le comte de Crussol, fils du duc d'Uzès, le 16 mars 1664.

543. **Veuë de l'Hostel de Sully, rüe Saint-Antoine à Paris.** *Israel Siluestre fecit. Cum priuil. Regis.* (L. 116mm. H. 204.)

Registre de La Grange :

« 20 janvier 1665, on avoit joué, chez Madame de Sully, l'*Escolle des femmes*, le jour des Rois. Reçeu 275 livres. »

Nota. — Nous n'avons pas trouvé d'estampes représentant plusieurs autres Hôtels, où la Troupe de Molière serait allée en Visite, suivant le Registre de La Grange, mais on recherchera ces Hôtels dans les Plans de Paris, par Gomboust et par Blondel, où ils ne sont pas tous indiqués. Voici les Visites qui ont eu lieu dans lesdits Hôtels.

Hôtel du chevalier de Gramont.

« Il est deue une Visite chez Mr le Chevalier de Grammont, du lundy 8mo mars (1660). On joua les *Pretieuses*. Receu 220 livres. »

Le chevalier de Gramont était le frère cadet du maréchal de Gramont ; il épousa une sœur du comte d'Hamilton, qui se fit plus tard l'historien de cet aimable et spirituel libertin. Il n'était pas encore marié, quand la Troupe de Molière fut mandée en visite chez lui, et, deux ans plus tard, le roi l'exila en Angleterre. Tous les commentateurs des œuvres de Molière ont répété que le *Mariage forcé* était une allusion à la plaisante histoire du mariage de notre Chevalier, que la Cour de France se plut à reconnaître dans le Sganarelle de cette comédie.

Hôtel d'Andilly, vis-à-vis le couvent des Petits-Pères.

« Une Visite, le mesme jour (9 mai 1660), chez Mr (Arnault) d'Andilly. Le *Despit* et les *Prétieuses*. 225 livres. »

Hôtel Le Tellier, rue des Francs-Bourgeois, au Marais.

Registre de La Grange :

« Le mesme jour (10 février 1660), on joua la mesme chose (l'*Estourdy* et les *Prétieuses*), le soir, chez M. Le Tellier. 330 livres.

« Jeudy 17 janvier (1664), chez Mons' Le Tellier, joué l'*Impromptu* et le *Grand benest de fils*. 330 livres. »

Hôtel de Fouquet, rue du Temple.

« Une Visite (au mois de septembre 1660) chez M. Fouquet, Surintendant des finances. L'*Estourdy* et le *Cocu*. 500 livres. »

Hôtel de Vaillac.

« Une Visite chez M. le comte de Vaillac. (Au mois de septembre 1660.) L'*Héritier R.* (*ridicule*, de Scarron) et le *Cocu*. 220 livres. »

Hôtel Cathelan.

« Mardy 26ᵐᵉ (avril 1661), une Visite chez Monsieur Cattelan, secrétaire du Conseil. Joué *D. Bertrand* (*de Cigaral*, par Th. Corneille) et le *Cocu*. Reçeu 255 livres. »

Molière et Madeleine Béjart avaient, le 3 mai 1658, en présence de M. de Cathelan, viguier et juge royal de Narbonne, depuis conseiller au parlement de Montpellier, passé une convention avec Martin-Melchior Dufort et Joseph Cassaignes, qui prirent à leurs risques et périls une assignation de 5,000 livres sur le fonds des étapes de la province du Languedoc. Voy. l'*Histoire des pérégrinations de Molière dans le Languedoc*, par Raymond, pp. 103-106.

Bibliogr. moliér., n° 1101.

Hôtel de Gramont, rue neuve Sᵗ Augustin.

« Mardy (du 9 au 14 sept. 1662), Visite chez Mʳ le mareschal de Gramont. 275 livres.

« Le mercredy (14 nov. 1663), le *Cocu* et l'*Impromptu*, chez Mʳ le mareschal de Gramont. 330 livres. »

Hôtel de Richelieu.

« Le mesme jour (6 décembre 1661), joué, chez Mʳ l'abbé de Richelieu, l'*Escolle des maris*. 550 livres.

« Le mesme jour (mardy 30ᵐᵒ janv. 1663), pour Mʳ le duc de Richelieu. 330 livres. »

Hôtel d'Equevilly, rue Sᵗ Louis, vis à vis Sᵗ Anastase.

« Visite chez M. d'Équevilly. (Du 15 au 16 févr. 1662. L'*Escolle des maris?*) 220 livres. »

Hôtel de Boischaumont.

« Le mesme jour (2 février 1663), les *Prétieuses* et le *Cocu*, chez Mr de Boischaumont. 220 livres. »

Hôtel de Moran.

« Lundy 25 aoust (1664), une Visite chez M. Moran, me des Requestes, pour le mariage de Mr de Guiry. Receu 25 louis d'or. 275 livres. *Thébaïde* et le *Cocu*. »

Hôtel du Luxembourg, rue St Honoré.

« Mercredy 21 aoust (1669). Visite du *Tartuffe*, chez Madlle de Luxembourg. 330 livres. »

XII

SÉPULTURE ET TOMBEAU DE MOLIÈRE.

544. *Cimetière St Joseph* (en 1673). Le tombeau de Molière, composé d'une grande pierre plate, au premier plan. *Regn. del. Champin lith.* In-8.

Cette lithographie a paru dans le tome II de *Paris historique*, par Ch. Nodier, A. Regnier et Champin (Paris, F.-G. Levrault, 1838, 3 vol. in-8). Le tombeau se composait d'une longue pierre plate, qui, deux ou trois ans après la mort de Molière, fut fendue par le milieu, à cause du grand feu qu'on fit sur cette pierre, pendant un rude hiver, avec les cent voies de bois que la veuve de Molière avait fait porter au cimetière pour chauffer les pauvres du quartier. Un ancien desservant de la chapelle de Saint-Joseph avait dit à Titon du Tillet, qui a consigné le fait dans son *Parnasse françois*, que Molière n'était pas inhumé sous cette tombe, mais « dans un endroit plus éloigné, attenant à la maison du chapelain ».

On sait aujourd'hui pourquoi le corps de Molière fut mis au cimetière St-Joseph. Un sonnet de Les Isles-le Bas, signalé pour la première fois par Taschereau (*Hist. de la vie de Molière*, 1863, 5e édit., in-8, p. 230), ne laisse aucun doute à cet égard. Le cimetière de St-Joseph était destiné spécialement à la sépulture des enfants morts-nés, c'est-à-dire non baptisés, des suicidés et des fous, comme le dit le méchant poëte, « escrivain », qui composait des tragédies et des comédies détestables, et que Molière avait sans doute rencontré en parcourant la Normandie avec sa Troupe :

> Molière baptisé perd l'effet du baptême,
> Et dans sa sépulture il devient un mort-né.

Alexandre Lenoir rapporte, au sujet de la mort de Molière (*Musée des Monuments français*, tome V; p. 198), une anecdote que nous n'avons vue citée nulle part : « Le refus que le Clergé fit d'enterrer Molière causa un grand scandale dans Paris. Le roi Louis XIV, informé de cet abus du pouvoir ecclésiastique, fit venir le curé de St-Eustache (Molière était de cette paroisse) et lui ordonna d'enterrer le poëte, lorsque celui-ci s'excusa sur la profession de comédien, qu'il exerçait, ajoutant qu'un tel homme ne pouvait être enterré en *terre sainte*. « — Jusqu'à quelle profondeur la terre est-elle sainte ? demanda ingénûment le Roi au curé inconséquent. — Jusqu'à quatre pieds, Sire. — Eh bien, enterrez-le à six pieds, et qu'il n'en soit plus question ! » répondit le Roi, et il tourna le dos au curé de Saint-Eustache. »

Il est certain que Molière fut inhumé, au milieu du cimetière, « au pied de la Croix, » dit l'auteur anonyme de la lettre à l'abbé Boyvin, docteur en théologie, lettre où il raconte l'enterrement qui eut lieu, sur les 9 heures du soir, le mardi 21 février 1673. On lui fit « une tombe, élevée d'un pied de terre », dit La Grange, dans son Registre de théâtre. Mais, comme l'affirmait un ancien desservant de la chapelle de St-Joseph, cette sépulture avait été déplacée plus tard et transportée loin de là, près de la maison du chapelain, avec le cercueil de La Fontaine, qu'on avait mis à côté de celui de son ami. « Vers l'année 1750, dit La Borde dans ses *Essais sur la musique* (1780, in-4, tome IV, p. 252), on creusa une fosse dans le cimetière; on trouva leurs cercueils et on les transporta dans l'église où ils sont encore. » Ces anciens cercueils étaient sans doute en plomb et devaient, selon l'usage, porter une inscription gravée sur le métal.

Il faut supposer que les deux cercueils avaient été remis à leur place dans le cimetière, car c'est là qu'on les chercha et qu'on les trouva en 1792, celui de Molière, à l'endroit indiqué par la tradition, « près les murs d'une petite maison située à l'extrémité du cimetière, » et celui de La Fontaine, « au pied du Crucifix. »

Voy. les procès-verbaux d'exhumation, en date du 6 juillet et du 21 novembre 1792.

Bibliogr. moliér., n° 1093.

545. *Jardin Elysée* (qui faisait partie du Musée des Monuments français aux Petits-Augustins). Vue du tombeau de Molière. *Lenoir invt. Guyot s.* In-8.

Cette eau-forte a été publiée dans le *Musée des Monuments français*, d'Alexandre Lenoir, tome V, 1806.

Les ossements de Molière et de La Fontaine, lors de l'exhuma-

tion faite en 1792 par les soins de l'administration municipale du 3ᵉ arrondissement, avaient été placés séparément dans deux caisses de bois de sapin, chacune de 2 pieds de long sur un pied de large et six pouces de haut, avec ces inscriptions étranges : *Caisse de Molière* et *Caisse de Jean La Fontaine*. Ces deux caisses furent déposées dans la cave de la chapelle et ensuite dans une chambre au-dessus du corps de garde établi dans cette chapelle ; elles y furent tellement oubliées, qu'il fallut un article inséré dans le *Magasin encyclopédique* de Millin (3ᵉ année, l'an cinquième, 1797), pour appeler l'attention publique sur les précieux restes de Molière et de La Fontaine : « Il serait digne du Gouvernement, disait le rédacteur, de s'occuper de donner à ces deux hommes célèbres une sépulture digne d'eux. » Alexandre Lenoir, le fondateur du Musée des Monuments français, eut l'idée de créer dans le jardin de cet établissement, au couvent des Petits-Augustins, un Elysée où seraient réunis les tombeaux des hommes illustres de la France. Il écrivit donc au ministre de l'intérieur, le 2 germinal an VII, pour obtenir l'ordre de faire transporter au Musée les ossements de Molière et de La Fontaine. Il y eut, à ce sujet, un arrêté du Directoire exécutif, en date du 15 floréal an VII.

Les membres du Conseil municipal du troisième arrondissement, ayant reçu l'ordre de délivrer à Alexandre Lenoir les deux caisses qui contenaient les ossements de Molière et de La Fontaine, « témoignèrent le désir de contempler ces ossements. » Lenoir s'empressa de répondre à ce vœu, et la caisse de Molière fut ouverte. « Nous remarquâmes, dit-il, tous les ossements d'un corps humain, entassés, qui, à l'examen, nous parurent être ceux d'un homme d'une stature médiocre et d'une faible constitution, de l'âge de cinquante ans. La tête surtout nous a paru d'une forme agréable, ayant le front uni et bien fait. »

La nouvelle sépulture de Molière fut donc placée dans l'Élysée des Monuments français, près de la tombe de La Fontaine et de celle de Boileau. Lenoir avait fait exécuter un sarcophage en pierre dure, creusé dans son intérieur et porté sur quatre pilastres aussi en pierre dure, le tout orné de masques comiques et des attributs de la Comédie, avec cette inscription : *Molière est dans ce tombeau ;* le tout entouré de myrtes, de roses et de cyprès. « Une coupe de marbre, dit la Description du Musée (tome V, p. 197), surmonte le monument, le premier qui fut élevé au père de la philosophie, et l'on remarque avec plaisir que les oiseaux viennent se jouer souvent dans cette coupe et s'y désaltérer. »

546. *Molière.* Tombeau vu de trois-quarts. *Dess. et lith. par T. de Jolimont. Lith. de Langlumé.* In-4.

Publ. dans les *Mausolées français,...* dessinés d'après nature, lithographiés et décrits par F.-G.-T. de Jolimont, ex-employé au cadastre (*Paris, impr. Firmin Didot,* 1821).

Molière devait encore une fois changer de sépulture. Le Gouvernement de la Restauration n'eut rien de plus pressé que de faire disparaître le Musée des Monuments français, sous prétexte de restituer les monuments, qui s'y trouvaient conservés et sauvegardés, à des églises qui la plupart n'existaient plus. Le transport des corps de Molière et de La Fontaine au cimetière du Père-Lachaise eut lieu, le 6 mars 1817, en vertu d'un arrêté de M. le préfet du département de la Seine. Les corps furent remis à M. Caperon, économe de l'Hôtel de Ville, en présence de témoins qui signèrent au procès-verbal, et transportés immédiatement à leur nouvelle destination. Plus tard, les mausolées qu'Alexandre Lenoir avait fait exécuter allèrent au cimetière de l'Est reprendre possession des deux petits cercueils de plomb qui renfermaient les restes de Molière et de La Fontaine. Voy. le *Musée des Monuments français*, tome VIII, p. 171.

547. *Tombeaux de Molière et de La Fontaine. Dessiné et gravé par Ambroise Tardieu.* In-12.

Publ. dans les *Promenades aux Cimetières de Paris*, avec 48 dessins, par M. P. de S. A. (*Paris, Panckoucke*, 1825, in-12).

En ces derniers temps, beaucoup d'écrivains s'autorisèrent du doute que le savant baron Walckenaer avait émis, dans son *Histoire de la vie et des ouvrages de La Fontaine*, sur la tradition séculaire, qui voulait que La Fontaine eût été enterré au cimetière de Saint-Joseph, dans l'endroit même où Molière fut inhumé vingt-deux ans auparavant. Cette tradition, recueillie et affirmée par l'abbé d'Olivet dans la Suite de l'*Histoire de l'Académie françoise*, par Pellisson, était certainement authentique, et le baron Walckenaer, qui l'a combattue, en représentant l'acte mortuaire de La Fontaine, où il est dit que le corps du défunt est enterré au cimetière des Innocents, ne savait pas alors que l'abbé d'Olivet avait eu entre les mains tous les papiers de La Fontaine et tous les documents de famille, qui lui furent confiés pour la publication des Œuvres de La Fontaine, imprimées à Paris par P. Didot en 1729. Ce n'est pas tout ; l'abbé d'Olivet était en communication journalière avec d'anciens amis de La Fontaine, et il tenait d'eux les renseignements dont il a fait usage. Il faut donc en revenir à la tradition et supposer que La Fontaine avait demandé, en mourant, à l'hôtel d'Hervart, rue Platrière, chez des amis qui étaient aussi ceux de Molière, à être inhumé auprès de cet illustre ami. Ses derniers vœux furent religieusement remplis par ses exécuteurs testamentaires, et l'on porta son corps au cimetière de Saint-Joseph, qui n'était plus alors destiné seulement à recevoir les morts-nés et les suicidés, comme du temps de Molière. On n'a donc aucune raison de repousser une tradition, qui s'était conservée à Paris, et que les guides ou conducteurs des étrangers se transmettaient l'un à l'autre,

jusqu'au jour où l'exhumation des restes de La Fontaine suivit de près celle de Molière en 1797.

548. *II^e Vue du cimetière de l'Est.* Les tombeaux de La Fontaine et de Molière occupent la moitié de la planche. *Boisselier del. Normand fils sc.* In-fol., en largeur.

> Cette belle gravure a paru dans les *Monuments funéraires choisis dans les Cimetières de Paris...* Dessinés, gravés et publiés par Normand fils, 1832, in-fol.

549. *Paris* (Seine). *Vue prise du Père-la-Chaise.* Les tombeaux de Molière et de La Fontaine sont au premier plan, à droite. *Lith. par Tirpenne et Monthelier. D'après le croquis fait sur les lieux par Tirpenne et Monthelier. Impr. lith. de Knech Senefelder. A Paris. Chez Benard, passage Vivienne, n° 49.* In-fol., en largeur.

550. *Vue dans le cimetière du Père la Chaise. Paris, n° 9.* Le tombeau de Molière et celui de la Fontaine sont, à gauche, sur le premier plan. *W. Purrott del. Lith. Rigo f^s et C^{ie}, rue Richer, 7. Publié à Paris, par F. Sinnett, à la Rotonde, Gallerie Colbert.* In-fol., en largeur.

551. *Molière, La Fontaine, Abeilard, Héloïse :* trois tombeaux (au cimetière du Père-Lachaise), par Challoy. *Impr. lith. de Becquet à Paris. A Paris, chez Prosper* (1855). In-4.

552. Tombeaux de La Fontaine et de Molière. Ils sont entourés d'une grille; celui de Molière est en avant. *Ferat del. Boullemier sc. Impr. Delamain et Sarazin, rue Gît-le-Cœur. Paris.* Gr. in-8.

553. Tombeaux de Molière et de La Fontaine, au cimetière du Père-La-Chaise. *Lith. de C. Motte, r. des Marais.* In-4, en largeur.

554. Tombeaux de La Fontaine et de Molière, au Père-La-Chaise. *A. Deroy.* Gravure sur bois. In-4.

Cette gravure a reparu dans la *Mosaïque*, p. 229 du volume de 1875, après avoir figuré dans l'*Illustration*.

555. Tombeau de Molière, entouré de deux branches de lauriers et surmonté d'une flamme. *C. Meryon f.* 1854. *Impr. r. n° St Etienne du Mont, n° 26.* In-8.

Cette gravure emblématique forme le cul-de-lampe du troisième et dernier cahier des eaux-fortes de C. Méryon.

556. Le Tombeau de Molière, exécuté en liége par M. Lelong.

Ce petit modèle, qui appartient à M. Ballande, a été exposé au Musée-Molière, à l'occasion du Jubilé de Molière, en 1873. Voy. le n° 45 du Catalogue de cette Exposition.

La Requête, adressée par la veuve de Molière à l'archevêque de Paris pour obtenir que le défunt fût inhumé et enterré dans l'église de Saint-Eustache, sa paroisse, a été publiée pour la première fois dans le *Conservateur ou Recueil de morceaux inédits d'histoire,* etc., tirés des portefeuilles de N. François de Neufchâteau (Paris, impr. de Crapelet, an VIII, 2 vol. in-8, tome II, p. 384). Cette Requête, qui contient le récit détaillé des derniers moments de Molière, est très-intéressante, quoiqu'on puisse avoir quelques doutes sur l'authenticité de certains faits qu'elle contient. Elle est certifiée véritable par deux témoins : Levasseur aîné, le notaire de la famille Poquelin, et Aubry, beau-frère de Molière. On trouve à la suite l'Ordonnance de l'Archevêque pour l'enterrement. Ces deux pièces, qui avaient été découvertes dans les Archives du Châtelet, furent communiquées à François de Neufchâteau, par Palissot. Nous avons vu, il y a vingt ans, les copies anciennes sur lesquelles lesdites pièces avaient été imprimées ; elles étaient alors dans les mains de M. Championnière, et nous nous rappelons qu'elles se trouvaient jointes à d'autres documents sur le même objet, documents que François de Neufchâteau n'avait pas jugés dignes de l'impression. Ce dossier précieux a été enlevé où détruit, pendant l'occupation du village de Montlignon, par les troupes prussiennes.

Grimarest, dans la *Vie de Molière*, avait donné, sur la mort et sur l'enterrement de ce grand homme, d'amples détails qu'il tenait de Baron, et que de Visé, dans sa Lettre critique sur l'ouvrage de Grimarest, déclara très-insuffisants. Le hasard a fait retrouver, en Vendée, une lettre ou plutôt un fragment de lettre adressée « à

Louis Boyvin, prestre, docteur en théologie, » et qui renferme un récit plus circonstancié de cet enterrement. M. Benjamin Fillon, à qui nous devons la découverte de cette lettre précieuse, l'a publiée dans un de ses savants ouvrages et en a envoyé l'autographe à M. Jules Taschereau, comme un hommage au plus fidèle et au plus ardent moliériste de notre temps. Voici la teneur de cette lettre anonyme :

« Mardi, 21 febvrier (1673), sur les neuf heures du soir, l'on a fait le convoy de Jean-Baptiste Poquelin Molière, tapissier valet de chambre du Roi, illustre comédien, sans aucune pompe, sinon de trois ecclésiastiques : quatre prestres ont porté le corps dans une bière de bois, couverte du poelle des Tapissiers ; six enfans bleus portant six cierges dans six chandeliers d'argent ; plusieurs laquais portant des flambeaux de cire blanche allumés. Le corps, pris rue de Richelieu, devant l'hostel de Crussol, a esté porté au cimetière Saint-Joseph et enterré au pied de la Croix. Il y avoit grande foule du peuple ; et l'on a fait distribution de mil à douze cents livres aux pauvres qui s'y sont trouvez, à chacun cinq sols. Ledit Molière étoit décédé le vendredy au soir, 17 febvrier. M. l'Archevesque avoit ordonné qu'il fust ainsi enterré sans aucune pompe, et mesme défendu aux curés et religieux de ce diocèse de faire aucun service pour luy. Néanmoins, on a ordonné quantité de messes pour le deffunt. »

La *Gazette* a gardé le silence sur la mort de Molière, et pourtant nous sommes fondé à croire que cette mort, qui avait été la grande préoccupation de Paris pendant plusieurs jours, se trouvait annoncée dans un numéro de la *Gazette* ou des *Nouvelles ordinaires*, que l'Autorité aura fait supprimer, car un manuscrit contemporain, contenant les *Gazettes* de l'année 1673 (Bibl. de l'Arsenal, H. F., 134 bis, in-12, fol. 47 v°), a conservé le paragraphe suivant :

« Le sr Molière estant mort et son curé faisant difficulté de l'enterrer, sa veuve fut se jetter aux pieds du Roy, qui la renvoya à M. l'archevesque, lequel ayant assemblé les docteurs et entendu la déposition de deux témoins qui asseuroient que Molière avoit par deux fois demandé un prestre, a permis de l'enterrer, mais de nuict et sans cérémonie, ny faire de billets. Il est enterré dans le cimetière de Saint-Joseph, annexe de Saint-Eustache. »

Brossette, dans une note sur l'épître VII de Boileau, nous a donné le résumé des renseignements qu'il avait recueillis dans ses entretiens avec Boileau lui-même, au sujet des funérailles de Molière :

« Molière étant mort, les Comédiens se disposoient à lui faire un convoi magnifique, mais M. de Harlai, archevêque, ne voulut pas permettre qu'on l'inhumât. La femme de Molière alla sur-le-champ à Versailles se jeter aux pieds du roi, pour se plaindre de l'injure que l'on faisoit à la mémoire de son mari, en lui refusant la sé-

pulture. Mais le roi la renvoya, en lui disant que cette affaire dépendoit du ministère de M. l'archevêque et que c'étoit à lui qu'il falloit s'adresser. Cependant Sa Majesté fit dire à ce prélat, qu'il fît en sorte d'éviter l'éclat et le scandale. M. l'archevêque révoqua donc sa défense, à condition que l'enterrement seroit fait sans pompe et sans bruit. Il fut fait par deux prêtres qui accompagnèrent le corps, sans chanter, et on l'enterra dans le cimetière qui est derrière la chapelle de Saint-Joseph, dans la rue Montmartre. Tous ses amis y assistèrent, ayant chacun un flambeau à la main. La Molière s'écrioit partout : « Quoi ! l'on refuse la sépulture à un homme qui mérite des autels ! »

C'est donc bien à tort qu'on accuse Louis XIV d'être resté indifférent aux tristes excès d'intolérance religieuse, que l'archeque de Paris ne craignit pas d'autoriser contre l'auteur du *Tartuffe*. Le grand Roi regretta sincèrement le grand comique et le grand écrivain, sinon le grand philosophe. Grimarest, dans sa *Réponse à la Critique de la Vie de Molière*, s'est fait l'écho de ces regrets qui honorent Louis XIV : « Il n'y a pas un an (1706) que le Roi eut l'occasion de dire qu'il avait perdu deux hommes qu'il ne recouvreroit jamais : Molière et Lully. Ces paroles assurent la réputation et le mérite de Molière contre la malignité de la Cour. »

XIII

SUITE DE FIGURES

POUR LES ŒUVRES DE MOLIÈRE.

Nota. Les figures de P. Brissart, de F. Ertinger et de F. Harrewyn, qu'on verra en tête de ce chapitre et dont nous indiquons les originaux, ont été souvent copiées ou imitées plus ou moins fidèlement, par des artistes anonymes, pour les éditions de la fin du xvii^e siècle, faites à Paris, dans les provinces de France, ou dans les Pays-Bas, comme l'ont été celles de Boucher et de Punt pour les éditions du xviii^e siècle. Nous n'avons peut-être pas signalé les deux tiers de ces Suites qui ont paru avec les Œuvres de Molière et qui sont la plupart d'une triste médiocrité; beaucoup d'entre elles ne se distinguent que par leur incroyable laideur. C'était alors chose reçue que de publier Molière avec des estampes, et ces estampes, calquées les unes sur les autres, par les derniers des dessinateurs et des graveurs, sont arrivées aisément au dernier degré du grotesque et du détestable. On n'y prenait pas garde, et les éditions qui se succédaient presque sans interruption étaient bientôt épuisées. On ne s'étonnera donc pas que nous laissions de côté une partie de ces éditions vul-

gaires, ornées ou plutôt déshonorées par d'abominables images, qui ne valent pas même celles des Almanachs de Troyes ou de Strasbourg.

557. Suite de 30 figures, avec un portrait, in-12, dessinées par Pierre Brissart et gravées en taille-douce par J. Sauvé.

Ces estampes, exécutées originairement pour l'édition de *Paris, Denys Thierry et Claude Barbin*, 1682, ont été souvent copiées, imitées et travesties, pour différentes éditions françaises et étrangères.

L'édition de 1862 fut faite avec assez de négligence et elle ne contient pas tout ce que les éditeurs auraient pu y ajouter. Les notes manuscrites de Nicolas de Trallage nous fournissent à cet égard quelques détails qui ne manquent pas d'intérêt.

« Ceux qui ont eu soing de la nouvelle édition des Œuvres de Molière faite à Paris chez Thierry, l'an 1682, en huit volumes in-12, sont Mrs Vivot (*sic*) et M. de la Grange. Le premier étoit un des amis intimes de l'Auteur et qui sçavoit presque tous ses ouvrages par cœur. L'autre étoit un des meilleurs acteurs de sa Troupe et un des plus honnestes hommes, homme docile, poli, et que Molière avoit pris plaisir lui-même à instruire ; la Préface qui est au commencement de ce livre est de leur composition. Le Sr Thierry a payé cinq cens écus ou 1500 liv. à la veuve de Molière, pour les pièces qui n'avoient pas esté imprimées du vivant de l'Auteur, comme sont le *Festin de pierre*, le *Malade imaginaire*, les *Amans magnifiques*, la *Comtesse d'Escarbagnas*, etc. Le Sr Thierry n'a point voulu imprimer ce que Molière avoit traduit de Lucrèce : cela étoit trop fort contre l'immortalité de l'âme. »

On a prétendu que les dessins de Pierre Brissart avaient été faits sous les yeux de Molière, qui devait mettre des figures dans l'édition qu'il préparait, au moment de sa mort. Brissart, qui demeurait à la Porte Bucy, près du Jeu de Paume de la Croix-Blanche, avait pu connaître Molière dans les derniers temps de l'Illustre Théâtre : on voit qu'il s'est efforcé, dans ses compositions pour les comédies de Molière, de reproduire avec soin la mise en scène, avec les costumes et la mimique des comédiens.

Bibliogr. moliér., n° 277.

La plus grande partie de cette édition de 1682 ayant été détruite dans un incendie, on l'a refaite identiquement sous la même date, et il y a eu ainsi un second tirage des planches de J. Sauvé, d'après les dessins de Pierre Brissart.

Bibliogr. moliér., n° 287.

558. Suite de 26 figures, pet. in-12, dessinées et gravées en Hollande par des artistes anonymes.

Cette jolie suite a été faite pour les éditions elzéviriennes des comédies de Molière, publiées d'abord séparément, à la Sphère, et réunies plus tard en 5 volumes pet. in-12 (*Amst., Jacq. le jeune,* 1684).

Bibliogr. moliér., n° 279.

559. Suite de 5 figures, pet. in-12, gravées en Hollande par un anonyme, pour les *Œuvres posthumes de monsieur de Molière*, enrichies de figures en taille-douce (*Amsterdam, H. Wetstein et P. Mortier*, 1684), à la Sphère.

Les figures sont en tête des pièces qui composent ce volume : les *Amans magnifiques*, la *Comtesse d'Escarbagnas*, l'*Impromptu de Versailles*, *Dom Garcie de Navarre*, *Mélicerte*.

Dans l'estampe de l'*Impromptu*, Molière est représenté en charge, mais encore ressemblant.

Bibliogr. moliér., n° 279.

560. Suite de 32 figures, pet. in-12, gravées au burin, par un artiste hollandais.

Ces estampes ont été faites pour l'édition d'*Amsterdam, H. Wetstein*, 1683-91. Cette édition fut réimprimée presque identiquement avec les mêmes caractères, six ou sept fois, et les mêmes gravures, retouchées ou refaites par d'autres artistes, ont reparu dans toutes ces réimpressions.

Bibliogr. moliér., n°ˢ 280, 281 et 282.

561. Suite de 32 figures, avec un portrait, in-12, gravées au burin, par un anonyme, sans doute à Lyon, d'après les fig. de l'édition de Paris, 1682.

Ces estampes ont été faites pour l'édition de *Lyon, Jacques Lyons*, 1692 ; elles se trouvent aussi dans une réimpression, sous la même date, mais déjà fortement retouchées ou gravées à nouveau. Cette édition a été réimprimée identiquement trois ou quatre fois.

Bibliogr. moliér., n°ˢ 283.

562. — Suite de 32 figures, y compris le frontispice et la

fig. pour l'*Ombre de Molière,* pet. in-12, gravées à l'eau-forte, par François Harrewyn.

Ces estampes ont été faites pour l'édition de *Brusselles, Georges de Backer,* 1694. Il y a eu quelques figures, en plus grand format, gravées à nouveau et un peu différentes des premières, notamment pour *les Fâcheux.*

Bibliogr. moliér., n° 284.

563. Suite de 30 fig., avec portrait, in-12, gravées d'après P. Brissart et quelque peu modifiées, par un artiste plus habile que celui auquel on doit la suite lyonnaise, copiée sur les gravures de l'édition (1682) de Paris.

Cette suite a été faite pour une nouvelle édition, de *Jacques Lyons,* publiée à Lyon, en 1694.

Bibliogr. moliér., n° 285.

564. Suite de 32 figures, in-12, gravées en taille-douce par Daucher.

Ces estampes ont été faites, d'après celles de Brissart, pour la traduction italienne des Œuvres de Molière, par Nicol. de Castelli (*Lipsia, G.-L. Gleditsch,* 1698). On les a retouchées ou plutôt regravées pour la réimpression de cette même traduction, en 1740.

Bibliogr. moliér., n° 593.

565. Suite de 31 fig., avec portrait, pet. in-12, gravées en taille-douce par un bon artiste hollandais, d'après les gravures de l'édition elzevirienne de 1684.

Cette suite a été faite pour une nouvelle édition imprimée par Henry Wetstein, en 1698.

Bibliogr. moliér., n° 289.

Ces mêmes figures, retouchées ou regravées, ont illustré depuis les éditions de P. Brunel en 1713 et 1724, et celles d'Adrien Moetjens, en 1704 et 1724.

Bibliogr. moliér., n° 294 et 308.

566. Suite de 32 figures, in-12, gravées en taille-douce par François Ertinger.

Ces estampes ont été faites pour l'édition de *Toulouse, J.-F. Cara-*

nove, 1699. Les bonnes épreuves sont très-rares, d'autant plus que les cuivres ont été employés pour diverses réimpressions. On s'en est même servi pour l'édition d'*Amsterdam, J.-F. Bernard,* 1716.

Bibliogr. moliér., n° 290.

567. Suite de 32 figures, y compris le frontispice et la fig. pour l'*Ombre de Molière,* pet. in-12, gravées à l'eau-forte, par Harrewyn.

Ces estampes ne diffèrent de celles que Fr. Harrewyn avait déjà gravées, que par une plus grande dimension; elles ont été faites pour les éditions de J.-F. Broncart, publiées à Bruxelles, en 1703 et 1704; par conséquent, on les trouve bien rarement en bonnes épreuves, d'autant plus que chaque pièce de ces éditions, se vendant séparément, était tirée à très-grand nombre.

Bibliogr. moliér., n° 292 et 296.

Il existe donc au moins deux suites de figures composées et gravées à l'eau-forte par Harrewyn, avec des différences notables.

568. Suite de figures, pet. in-12, gravées par un anonyme, d'après celles de P. Brissart.

Ces estampes ont été faites pour les éditions d'*Amsterdam* et de *La Haye,* 1704.

Bibliogr. moliér., n°s 292, 293, 294, 295.

569. Suite de 32 figures, pet. in-12, y compris le frontispice et la fig. pour l'*Ombre de Molière;* copies, grossièrement gravées au burin, des figures de la seconde suite d'Harrewyn.

Ces gravures ont été faites pour une contrefaçon de l'édition de Broncart, portant la date de 1706.

570. Suite de 31 fig., avec portrait d'après Mignard, gravé par Audran, in-12, gravées par un anonyme. (4e suite d'après P. Brissart.)

Ces gravures ont été faites pour l'édition de la Compagnie des libraires, publiée à Paris en 1709. Elles ont servi depuis dans plusieurs éditions, notamment celle de *Paris, Charpentier,* 1716.

Bibliogr. moliér., n°s 299 et 305.

571. Suite de 32 figures, in-12, dessinées et gravées par un anonyme, d'après les anciennes gravures de P. Brissart, avec un portrait d'après Mignard, gravé par P. Audran.

Ces estampes, remarquables par le caractère des têtes qui paraissent être souvent des portraits d'acteurs, ont été faites pour l'édition de *Paris*, 1710. On les a depuis regravées ou retouchées, pour d'autres éditions de *Paris*, publiées par la Compagnie des libraires.

Bibliogr. moliér., n° 301.

572. Suite de 34 figures, y compris le frontispice et le portrait, in-16, dessinées par G. Schouten et gravées en taille-douce par un anonyme, avec le portrait d'après Mignard, gravé par A. de Blois.

Ces estampes, dont la moitié seulement porte cette mention : *G. Schouten fecit*, ou *G. Schouten F*, ont été faites pour l'édition d'*Utrecht* et d'*Amsterdam*, 1713. On les voit reparaître dans cinq ou six éditions hollandaises, pet. in-12, de 1713 à 1735. Mais on peut s'assurer qu'elles avaient été gravées à nouveau, avec peu de soin ; le nom de G. Schouten ne s'y trouve plus.

Bibliogr. moliér., n°s 302, 303, 309, etc.

573. Suite de 32 figures, in-12, copiées sur celles de l'édition de 1710, en contre-partie, avec le portrait, gravé par ou d'après Audran.

Ces estampes, où l'on ne retrouve plus qu'une imitation éloignée des anciennes compositions de Brissart, ont été faites, avec peu de soin, pour l'édition de 1718, qui reproduisait presque identiquement celle de 1710. Mais les modes ayant changé complètement à la mort de Louis XIV, on a tenu compte de ce changement, et les costumes des personnages sont à peu près ceux qu'on portait sous la régence du duc d'Orléans.

Bibliogr. moliér., n° 307.

574. Suite de 32 figures, in-12, avec le portrait gravé par Audran.

Ces estampes reproduisent, en fac-simile, celles de l'édition de Paris, 1718, mais le burin en est tout différent. Elles ont été gra-

vées spécialement, pour l'édition de *Paris*, 1730, qui fut tirée à si grand nombre, qu'elles sont très-altérées et très-confuses, dans la plupart des exemplaires. Au reste, la plupart des éditions de Paris se vendaient avec ou sans gravures.

Bibliogr. moliér., n° 311 et 312.

575. Suite de 32 figures, in-8, gravées par A. Faure, d'après les anciennes compositions de Brissart.

Cette suite a été faite pour l'édition de Rotterdam, 1732.

Bibliogr. moliér., n° 313.

576. Suite de 19 figures, avec un portrait, d'après Mignard, in-8 ou in-12, gravées à Londres, par Van der Gucht, d'après Boucher, Coypel, Hogarth, Dandrige, Rysbeck et Hamilton.

Ces estampes ont été faites pour la traduction anglaise d'un Choix de comédies de Molière (*Select comedies*), publié à Londres en 1732.

Bibliogr. moliér., n° 643.

577. Suite de 32 figures, in-4, gravées par Laurent Cars, d'après Boucher, avec le portrait, gravé par Lépicié, d'après Coypel.

Cette belle suite, faite pour la grande édition de *Paris*, 1734, gr. in-4, est accompagnée d'un titre-frontispice, gravé par Joullain, et de 198 vignettes et culs-de-lampe, d'après Blondel, Boucher et Oppenor, gravés par Joullain.

Bibliogr. moliér., n° 316.

Il y a différents tirages in-4 et in-fol.

Ces estampes ont été retouchées pour la réimpression trompeuse de *Paris*, faite en 1735, sous la même date de 1734, in-4. On les reconnaît au premier coup d'œil, le tirage en étant beaucoup plus noir et plus confus, quoique les planches fussent encore en bon état. Voy. la note du n° 316, dans la *Bibliogr. moliér.*, pour apprendre à distinguer cette réimpression, à des indices certains.

578. Suite de 32 figures, in-12, avec le portrait d'après

Coypel, gravées par un artiste hollandais, d'après les grandes compositions de Boucher.

> Cette suite, que nous n'avons pas vue, aurait été exécutée pour une petite édition de Hollande, en 1735.

579. Suite de 33 figures, y compris le frontispice, in-12, avec le portrait, d'après Coypel, gravées par L. Legrand, d'après Boucher.

> Cette réduction des sujets in-4 composés par Boucher pour l'édition de 1734, a été faite pour l'édition in-12 de *Paris, David aîné*, 1738. On a vu reparaître cette mauvaise suite, indignement usée et gâtée, dans différentes éditions, jusqu'en 1787.
>
> *Bibliogr. moliér.*, n° 319.

580. Suite de 32 figures, avec un portrait, d'après Mignard, in-12, gravées par Van der Gucht et Fourdrinier.

> Ces estampes, dont 19 avaient déjà servi pour la traduction anglaise d'un Choix des Comédies de Molière, publié en 1732 (voy. ci-dessus, n° 576), offrent 11 figures nouvelles, d'après Boucher, 9 gravées par Van der Gucht et deux par Fourdrinier. Elles accompagnent la traduction complète des Œuvres de Molière dans l'édition de *Londres, J. Watt*, 1739, et dans les suivantes, jusqu'en 1771.
>
> *Bibliogr. moliér.*, n° 644.

581. Suite de 32 figures, in-12, avec le portrait, d'après Mignard, dessinées et gravées en taille-douce, par J. Punt, d'après Boucher.

> Cette suite a été faite pour l'édition d'*Amsterdam*, 1741 ; elle a servi ensuite à diverses éditions hollandaises en 1743, 1744, 1749, etc.
>
> *Bibliogr. moliér.*, n°s 321, 325, 332.

582. Suite de 30 figures, in-8, gravées en taille-douce par un artiste allemand.

> Cette suite a été faite pour l'édition de *Tubingue, G. Cotta*, en 1747.
>
> *Bibliogr. moliér.*, n° 327.

583. Suite de 33 figures, pet. in-12, gravées en taille-douce par Et. Fessard, d'après la grande suite de Boucher, avec le portrait d'après Mignard, et 4 culs-de-lampe d'après Boucher et Halé.

Ces copies ont été faites pour l'édition de *Paris,* publiée par la Compagnie des libraires en 1749, et tirée à si grand nombre que les figures sont entièrement usées dans beaucoup d'exemplaires. Elles ont été ensuite retouchées pour une autre édition de la Compagnie des libraires, en 1753.

Elles furent depuis contrefaites par un anonyme et horriblement regravées, pour une édition de *Paris,* 1758. Ce ne sont plus que d'affreuses images, où tout est confus et effacé. On les retrouve encore dans d'autres éditions de Paris, en 1760 et 1768. On les a contrefaites aussi pour plusieurs éditions de Rouen.

Bibliogr. moliér., n°s 329, 336, 337, 342.

584. Suite de figures, gravées par D. Martini, avec portrait, d'après Boucher. In-8.

Cette suite a été faite pour la traduction allemande des Œuvres de Molière, par Fr. Sam. Bierling, publiée à Hambourg, en 1752-69.

Bibliogr. moliér., n° 722.

585. Suite de 32 figures, non compris le portrait et le frontispice, pet. in-12, gravées par N. Frankendael, d'après les vignettes de *Punt.*

Ces copies, supérieures peut-être aux originaux, ont été faites pour l'édition d'*Amsterdam, Arkstée et Merkus,* 1765.

Bibliogr. moliér., n° 339.

586. Suite de 31 figures, in-12, avec portrait, d'après Coypel, gravées par L. le Grand jeune, d'après Boucher.

Ces gravures, mieux gravées que celles de l'édition de 1738 (voy. plus haut, n° 579), ont été faites pour l'édition publiée par la Compagnie des libraires de Paris en 1770. On les retrouve dans une autre édition de Paris, 1774.

Bibliogr. moliér.; n°s 343 et 348.

587. Suite de 33 figures, in-8, gravées d'après J.-M. Moreau le jeune, par Baquoy, Delaunay, Duclos, de

Ghendt, Helman, Lebas, Legrand, Leveau, Masquelier, Née et Simonet, avec le portrait gravé par Cathelin, d'après Mignard.

Cette première suite, d'après Moreau, a été faite pour la belle édition de Molière, publiée par Bret en 1773, laquelle contient, outre les 33 figures, six délicieux fleurons allégoriques, dessinés et gravés par Moreau le jeune, sur le titre des volumes.

Il y a des exempl. avant la lettre, sur papier de Hollande, avec la suite des eaux-fortes. On reconnaît le premier tirage à la beauté des épreuves.

Bibliogr. moliér., n° 347.

Le libraire A. Leclerc fils, qui avait retrouvé les cuivres originaux, les a fait tirer, en 1863, sur différents papiers, de manière à former une collection de 34 figures pour illustrer les Œuvres de Molière. On a tiré des exemplaires avant la lettre, avec ces mêmes cuivres qui avaient servi à l'édition de 1773. Voy. ci-après, le n° 612.

588. Suite de 32 figures, avec portrait, in-12 ; horrible contrefaçon des compositions de Boucher, sans aucun nom d'artiste, gravures grossières faites en province.

Cette vilaine suite, dans laquelle le méchant dessinateur, qui copiait Boucher, s'est permis de singulières additions (voy. l'estampe du *Tartuffe*), a été faite pour une édition des Œuvres, publiée à Rouen en 1779.

Bibliogr. moliér., n° 351.

589. Suite de 32 figures, in-12, avec le portrait, gravé par Hulk, d'après Coypel, réduites et gravées d'après Moreau le jeune.

Cette suite, qui reproduit en petit les figures de la première édition de Bret (1773), était destinée à l'édition des Libraires associés, publiée en 1805, à Paris.

Bibliogr. moliér., n° 368.

590. Suite de 30 figures, in-8, gravées d'après J.-M. Moreau, par Bosq, Croutelle, Delvaux, Devilliers frères, Girardet, Ribault, Roger, Simonet et Villerey, avec un portrait gravé par Saint-Aubin.

Cette deuxième suite d'après Moreau, publiée par Ant.-Aug. Re-

nouard, en 1814, pour orner toutes les éditions de Molière, existe en belles épreuves, avant la lettre, de premier tirage, sur différents papiers, avec les eaux-fortes. On a fait depuis une foule de tirages de ces belles estampes, en les retouchant avec beaucoup de soin à chaque tirage, jusqu'en 1863. Renouard avait fait graver deux fois, pour cette suite, le sujet d'*Amphitryon*, d'abord par Pigeot, ensuite par Roger, en sens inverse. La gravure de Pigeot, n'ayant pas été admise dans la collection, est fort rare.

591. Suite de 14 figures, avec le portrait, in-8, gravées d'après Buguet, par J.-N. Adam, Cazenave et Fortier.

Il y a des épreuves avant la lettre. Cette suite, aussi mal gravée que mal dessinée, a été faite pour les éditions de Petitot, réimprimées huit ou neuf fois par les libraires Gide fils et Aillaud, de 1818 à 1831. Les noms des artistes ont été effacés dans différents tirages de ces gravures.

Bibliogr. moliér., n° 375.

592. Suite de 18 figures, in-8, gravées d'après les tableaux d'Horace Vernet, d'Hersent et de Devéria, par Blanchard, Burdet, Bosq, Chollet, Devilliers jeune, Jehotte, T. Johannot, Leroux, Sisco, Muller, Lignon, Prevost et Vallot, avec le portrait gravé par Lignon, d'après Fragonard.

Cette suite de figures (13 d'après Horace Vernet, 2 d'après Hersent, 1 d'après Devéria, 1 (anonyme) d'après Desenne et 1 d'après Potier) a été faite pour l'édition de Desoer, avec les commentaires d'Auger, 1819-25. La figure de l'*École des maris*, gravée par Muller, n'ayant pas plu à l'éditeur, a été remplacée par une nouvelle gravure faite par Blanchard, et ainsi elle se trouve rarement dans le commerce.

On a tiré, dit-on, 10 exempl. avant la lettre, sur papier de Chine; la suite des eaux-fortes est rare et précieuse.

Bibliogr. moliér., n° 384.

Ces planches retouchées avec soin ont servi à plusieurs éditions, où elles ne paraissent pas trop fatiguées. On les emploie encore dans les réimpressions qui se font chez les libraires Furne et Garnier, mais on peut supposer qu'elles ont été regravées plus d'une fois, avant d'être aciérées et par conséquent à l'abri des détériorations causées par un grand tirage.

593. Suite de 11 figures, in-8, gravées, d'après Chasselat, par Barrois, Beyer, Delvaux, Goulu, Mion, Morinet et

Pfitzer, avec le portrait, d'après Coypel, par Dequevauvillier, et la vignette par Tardieu ; le tout exécuté sous la direction de P. Tardieu.

<small>Il y a des épreuves, avant la lettre, sur grand papier vélin, avec la suite des eaux-fortes.
Cette première suite, d'après Chasselat, a été faite pour l'édition de Tardieu-Denesle, en 1821.
Bibliogr. moliér., n° 385.</small>

594. Suite de 20 figures, in-12, avec le portrait, d'après Mignard, gravées d'après Alex. Desenne, par Bertonnier, Goulu, Larcher, Lefebvre, Manceau et Petit.

<small>Il y a des épreuves, avant la lettre, sur papier de Chine et sur papier blanc, avec la suite des eaux-fortes.
Cette première suite, d'après Desenne, a été faite pour l'édition de *Paris, Ménard et Desenne,* 1822.
Bibliogr. moliér., n° 388.</small>

595. Suite de 7 figures, pet. in-18, gravées, d'après Chasselat, par Bonvoisin, Dequevauvillier et Dercy, sous la direction de P. Tardieu.

<small>Il y a des épreuves, avant la lettre, avec la suite des eaux-fortes.
Cette seconde suite, d'après Chasselat, a été faite pour la petite édition des Œuvres choisies, *Paris, Saintin,* 1822.
Bibliogr. moliér., n° 389.</small>

596. Suite de 18 figures, in-8, avec le portrait d'après Mignard, gravées d'après Desenne, par Adam, Bein, Bosq, Chollet, Ensom, Devilliers, Croutelle, Leroux, Migneret, Roger, Sisco et Wedgwood.

<small>Cette seconde suite, d'après Desenne, a été faite pour la première édition publiée par Aimé-Martin, 1823-26.
« Furne, devenu propriétaire des planches, dit M. J. Sieurin dans son *Manuel de l'Amateur d'illustrations,* fit gratter la lettre, refit des épreuves avant la lettre avec les cuivres retouchés ; on les reconnaît aisément : elles sont plus noires et n'ont point de millésime au bas de la gravure ; souvent le nom de Desenne est écrit avec deux *ss*. »
M. J. Sieurin, qui regarde cette suite comme la plus jolie collection moderne qu'on ait faite pour Molière, constate l'élévation</small>

progressive du prix des dessins originaux de Desenne, qui, à la vente Boule, furent acquis par le comte de la Bédoyère au prix de 800 fr.; puis, achetés seulement 400 fr. par M. Gautier, à la vente de la Bédoyère, et revendus 1,850 fr. à la vente de M. Gautier.

Il y a des épreuves, avant la lettre, sur papier de Chine et sur papier blanc, avec la suite des eaux-fortes. Ces épreuves sont rares et très-recherchées.

Bibliogr. moliér., n° 393.

597. Suite de 32 culs-de-lampe (vignettes), avec portrait, in-8, gravés sur bois par les meilleurs artistes, pour une édition compacte des Œuvres de Molière.

Ces gravures ont été faites pour l'édition compacte de 1825, publiée à Paris par Sautelet, A. Dupont et Verdière. Le tirage à part, sur papier de Chine, en épreuves d'artiste, est fort rare.

Bibliogr. moliér, n° 395.

598. Suite de 30 vignettes, avec un portrait, dessinées par Devéria et gravées sur bois par Thompson.

Ces vignettes ont été imprimées dans le texte des éditions compactes d'Urbain Canel, de Baudouin et de Delongchamps, de 1825 à 1828, mais on en trouve quelques épreuves d'artistes, sur papier de Chine, tirées à la main par le graveur lui-même. La suite, avant la lettre, sur Chine, est rare et recherchée.

Bibliogr. moliér., n°s 394, 405, 406, 407, 414, etc.

599. Suite de 33 figures, avec un portrait, gravées par A. Polier, sans nom de dessinateur. In-18.

Cette suite a été faite pour l'édition des Œuvres, publiée par Barba, en 1828.

Bibliogr. moliér., n° 415.

600. Suite de 5 figures, in-8, avec le portrait, gravées à l'eau-forte, par G. M., d'après Duplessi-Bertaux.

Cette suite a été faite pour les éditions attribuées à Picard, et publiées par les frères Pourrat, de 1831 à 1841. Ces cinq figures se rapportent aux pièces suivantes : l'*École des femmes*, *Don Juan*, *Tartuffe*, le *Bourgeois gentilhomme*, et les *Femmes savantes*.

Bibliogr moliér., n°s 419, 436.

601. Suite de 15 figures, in-8, d'après les dessins de Desenne (6), Hersent (1), Alfred Johannot (1) et Horace Vernet (7), gravées sur acier, par Chevalier, Dutillois et Nargeot, avec le portrait, dessiné par Chenavard, d'après Mignard, et gravé par Hopwood.

>Cette suite a été gravée d'après les figures d'Horace Vernet, qui avaient paru dans l'édition donnée par Desoer, en 1819-25, et d'après les figures de Desenne, faites pour l'édition publiée par Lefèvre, en 1824-26.
>
>*Bibliogr. moliér.*, nos 393 et 396.
>
>On a vu cette suite repasser, depuis 1835, dans toutes les éditions que la librairie Furne a publiées.
>
>Il y a des épreuves de premier tirage, avant la lettre, sur différents papiers de choix, avec les eaux-fortes.
>
>*Bibliogr. moliér.*, n° 425.

602. Suite de 11 figures, avec un portrait, in-8, gravées sur bois, d'après David et Foussereau.

>Ces figures, qui ont été faites pour une édition des Œuvres, publiée par Pourrat frères, sous le nom de Lebigre, en 1836, sont tirées sur papier de Chine.
>
>*Bibliogr. moliér.*, n° 427.

603. Suite de 630 vignettes, avec un portrait, gravées sur bois, d'après les dessins de Tony Johannot.

>Ces vignettes, qui avaient été imprimées dans le texte de plusieurs éditions illustrées des libraires Paulin et Chevalier en 1837, ont servi depuis à d'autres éditions compactes, en 2 volumes, ou en un seul, publiées par divers libraires, de 1835 à 1869. Les épreuves d'artiste, sur papier de Chine, sont fort rares.
>
>*Bibliogr. moliér.*, n° 426.

604. Suite de 20 figures, in-8, dessinées par Célestin Nanteuil et gravées sur bois par Brevière et Trichon.

>Ces gravures sur bois, tirées sur papier teinté, ont été faites pour l'édition des Œuvres choisies, publiée par Lehuby en 1845, pet. in-8. Elles ont servi depuis à d'autres réimpressions, destinées à la jeunesse.
>
>*Bibliogr. moliér.*, n° 589.

605. **Suite de 140 vignettes, par Janet Lange, gravées sur bois par Best, Hotelin et Regnier.**

Ces vignettes, qui sont imprimées dans le texte de plusieurs éditions populaires des Œuvres, format in-4 à 2 colonnes, données par Gustave Barba depuis 1851, n'ont pas été tirées hors texte, de manière à former une suite destinée à illustrer d'autres éditions, mais on en trouve quelques épreuves, d'artiste, sur papier de Chine.

Bibliogr. moliér., n°s 458, 459, 461, 463, etc.

606. **Suite de 10 figures, in-4, dessinées et gravées sur acier, par A. Riffaut.**

Publié par Gustave Barba, pour son édition compacte de Molière à 2 col., en 1851 et 1854.

Bibliogr. moliér., n° 458.

607. **Suite de figures, gravées sur bois d'après les dessins de J. David, Lempsonius et Gérard Seguin.**

Ces gravures, sur bois, fort laides, ont été faites pour une édition des Œuvres, publiée par Bernardin Béchet et Marescq, en 1856.

Bibliogr. moliér., n° 466.

608. **Suite de 13 figures, avec le portrait, dessinées par G. Staal et gravées sur acier par Massard et F. Delannoy. Gr. in-8.**

Ces gravures ont été faites pour l'édition des Œuvres de Molière, publiée par les frères Garnier, en 1859 et suiv.

Bibliogr moliér., n° 471.

609. **Collection de 31 gravures, d'après les dessins de Moreau jeune, pour les Œuvres de Molière.** *Paris, Furne,* 1863, in-8.

Il y a des exemplaires sur papier de Chine.

Cette collection, destinée à toutes les éditions de Molière et publiée en livraisons, avait servi d'abord à illustrer la nouvelle édition que Furne publiait simultanément, avec le nom de Taschereau.

C'est un nouveau tirage, après retouches, des anciens cuivres de la Collection de gravures, publiée par A.-A. Renouard, en 1814.

Bibliogr. moliér., n° 479.

610. Collection de 34 figures (y compris le portrait, d'après Mignard, gravé par Cathelin), pour illustrer les OEuvres de Molière. *Paris, A. Leclerc fils*, 1863-64, in-8.

Ce nouveau tirage des anciens cuivres de l'édition de 1773, retouchés avec soin, a paru, en livraisons, pour servir à toutes les éditions de Molière. Mais on ne trouve pas ici les 6 fleurons dessinés et gravés par Moreau jeune.

611. Suite de 17 figures, in-8, avec le portrait, gravées d'après les dessins de Gustave Staal, par F. Delannoy et Massard.

Cette suite a été faite pour la belle édition avec le commentaire de M. Louis Moland, publiée par les frères Garnier, 1863-64. Les éditeurs ont fait retoucher les 13 gravures qui avaient servi à leur édition de 1859, et ils y ont ajouté 4 gravures nouvelles.

Il y a des épreuves, avant la lettre, sur papier de Chine, avec les eaux-fortes.

Les libraires-éditeurs ont employé ces mêmes figures pour leur édition compacte publiée en 1874.

Bibliogr. moliér., n°s 480 et 494.

612. Suite de 165 vignettes, gravées à l'eau-forte, par Frédéric Hillemacher, d'après les compositions de Félix Barrias, Horace Castelli, Camille Chazal, Louis Duveau, Ernest Hillemacher, Théophile Jidel, Jean le Paultre, Félix Philippoteaux, Israel Sylvestre et Jean Sorieul, avec un portrait, d'après l'original, qui se trouve dans le cabinet de M. Marcille, à Chartres.

Cette charmante suite d'eaux-fortes a été gravée pour l'édition imprimée à Lyon, par Louis Perrin, et publiée par V. Scheuring, en 1864-70. Il en a été fait des tirages, avant la lettre, et hors texte, sur grand papier de Chine et sur d'autres papiers de choix.

Bibliogr. moliér., n° 482.

613. Suite de 21 figures, avec le portrait, dessinées par Ernest Hillemacher, gravées sur bois par A. Gauchard et C. Laplante.

Cette suite a été faite pour les OEuvres choisies (*Paris, L. Hachette*, 1866, 2 vol. gr. in-18). Il en a été tiré quelques exemplaires

hors texte, et des amateurs les ont fait remonter sur format in-4, à cause du mérite des compositions.

Bibliogr. moliér., n° 261.

614. Suite de figures, dessinées par différents artistes et gravées sur bois par Charles et Rodolphe Deschamps, Gauchard, Joliet, Meaulle, Pannemaker, Perrichon, Simon et Tazzini, in-8.

Cette suite, qui se compose de 420 vignettes, y compris les titres-frontispices, les têtes de page et les fleurons, a été faite pour illustrer la grande édition publiée par M. Charles Lahure, imprimeur (2 vol. gr. in-8 jésus, 1866-67). Voici les noms des artistes qui ont exécuté les dessins : Andrieux (18). — Bertall (15). — Blanchard (2). — Brion (17). — Castelli (53). — Chazal (31). — Maria Chenu (5). — G. Fath (4). — V. Foulquier (15). — Gerlier (28). — E. Jundt (22). — Morin (33). — Jules Pelcoq (81). — A. Pereau (1). — Félix-Philippoteaux (18). — N. Rousseau (1). — G. Roux (43). — Worms (15). Les titres-frontispices ont été dessinés par Fellmann les têtes de page, par Fellmann, Brion, Chazal et Roux.

Bibliogr. moliér., n° 478.

615. Suite de 20 portraits, en pied, in-8, représentant les principaux personnages des comédies de Molière, gravés à l'eau-forte, par Monnin, Maurice Sand et L. Wolff, d'après les dessins de Geffroy, Maurice Sand et H. Allouard.

Cette suite a été faite pour l'édition de *Paris, Mellado*, 1868, gr. in-8 compacte. Voy. plus haut, le n° 259. On en a tiré à part 50 exemplaires sur papier de Hollande et sur papier de Chine, avec une double suite coloriée au pinceau. Ces estampes ont servi à plusieurs tirages de l'édition, en 1871 et 1873, mais elles n'ont plus été tirées séparément.

Bibliogr. moliér., n°s 484 et 488.

Voy. la description des portraits qui composent cette suite, dans les chap. IV et XV de l'*Iconographie moliéresque*.

616. Suite de 32 figures, pet. in-8, gravées d'après la première suite de Moreau jeune, sans aucun nom de graveur, avec le portrait gravé par Hulk, d'après Coypel. On lit, au bas de chaque planche : *Moreau jeune. Imp. A. Salmon.*

Cette suite a été faite pour l'édition de Louandre, publiée par

Charpentier, en 1869. Ce ne sont peut-être que les cuivres de l'édition de Bret (1805) retouchés, mais les nouveaux graveurs, sans changer le caractère des têtes, ont modifié le travail des anciens graveurs, en l'adoucissant et en le rehaussant de tailles croisées et de pointillé.

Bibliogr. moliér., n° 487.

617. **Suite de vignettes, dessinées par Jules David, Lorentz, etc., et gravées sur bois.**

Ces vignettes ont été rassemblées à droite et à gauche pour illustrer le texte d'une édition compacte des Œuvres, donnée par la librairie du *Petit Journal*, en 1869.

Bibliogr. moliér., n° 485.

618. **Suite de 32 figures, in-16, gravées, d'après Boucher, par Boilvin, Courtry, Gaucherel, Greux, Lerat, Martinez, Milius, Massard, Mongin et Rasin, avec le portrait, gravé, d'après Coypel, par Courtry.**

Cette suite a été faite exprès pour l'édition des Œuvres, publiée par M. Pauly (*Paris, Alph. Lemerre*), en 1874.

Bibliogr. moliér., n° 491.

619. **Suite de 34 figures, gr. in-8, y compris le portrait d'après Nolin, dessinées et gravées à l'eau-forte par Adolphe Lalauze.**

Cette belle suite, en cours de publication et dont les premières estampes avaient été exposées au Salon de 1875, a été faite pour la traduction anglaise des comédies de Molière, par M. van Laun (*Edinburgh, Will. Paterson*, 1875).

Il a été tiré, de ces gravures, cent épreuves, avant la lettre, de format in-fol., dont 20 sur papier japonais et 20 sur papier de Chine.

620. **Suite de 33 figures, avec le portrait, in-4, gravées d'après les compositions de Boucher, qui ont paru dans l'édition de 1734.**

Ces illustrations pour les Œuvres de Molière ont été publiées chez Delarue en 1875. Il y a des épreuves tirées en noir sur papier de Chine, et en noir, bistre et sanguine, sur papier vélin superfin.

621. Suite de 10 figures, in-4, gravées à l'eau-forte par Teyssonnières, de Bordeaux, d'après les aquarelles d'E. Bayard, pour les Œuvres de Molière.

Ces gravures, exécutées aux frais de M. H. Roches, de Bordeaux, d'après les aquarelles qu'il a fait faire pour l'illustration d'une édition unique des Œuvres de Molière, n'ont été tirées qu'à 20 exemplaires et distribuées à quelques amis du généreux moliériste bordelais.

XIV

ESTAMPES

REPRÉSENTANT DES SCÈNES OU DES PERSONNAGES DES COMÉDIES DE MOLIÈRE.

622. *Suite d'estampes des principaux sujets des Comédies de Molière, dédiée au Public*, 1726, 6 pièces in-4, gravées par Joulain, d'après les esquisses de Coypel.

« Savoir : 1° Un titre gravé, représentant la scène, les avant-scènes et le commencement du parterre de la Comédie-Française ; sur la toile baissée (par la fente de laquelle un homme, que je crois représenter C. Coypel, fait voir sa tête et sa poitrine), est écrit le titre précédent, avec la dédicace.

« 2° *George Dandin* ; 3° *l'École des femmes* ; 4° *les Femmes savantes* ; 5° *Pourceaugnac* ; 6° *Psyché*.

« Il y a des différences pour cette dernière planche. Les dessins de Coypel sont gravés à merveille. Ce sont les n°s 2, 3, 4 et 5 de cette suite, que les graveurs anglais ont eu l'esprit de reproduire, faiblement il est vrai. »

(*Note de M. le baron J. Pichon*).

623. Suite d'estampes sur quelques Comédies de Molière. Copie des planches gravées par L. Cars, d'après Boucher. Pet. in-4.

« Reproduction spirituelle de quelques-unes de ces planches, si ce n'est de toutes, format un peu plus petit, avec des vers au bas.

« Je crois reconnaître, dans l'*École des femmes* et dans *Melicerte*, le pointillé spirituel de Chédel. Plusieurs de ces pièces ne

seraient-elles pas de Cochin fils, qui ne les aurait point admises dans son Œuvre, à cause de la contrefaçon? La gravure du Prologue de *Psyché*, paraissant destinée à servir de cadre à quelque jeu (*Ici l'on voit, sans aucun frais, à tout moment, la comédie...*), porte l'adresse du vitrier Sélis, pour qui Cochin, dans sa jeunesse, a dessiné plusieurs sujets des Contes de la Fontaine. »

(*Note de M. le baron J. Pichon.*)

Les deux pièces que nous décrivons plus loin, n°s 639 et 683, nous paraissent appartenir à cette suite, qui est fort rare et non citée.

624. Suite d'estampes sur les Comédies de Molière, gravées par Houbraken, d'après les tableaux de Troost. In-fol.

M. le baron Jérôme Pichon a vu seulement cinq ou six pièces de cette suite, qu'il juge assez maussade et peu digne de Molière.

625. Scènes dramatiques, d'après Fragonard, tirées des Comédies de Molière. Dessinées par *F. S.* (Sorieu). *Impr.-lith. de C. Motte, rue Tiquetonne,* 18. (H. 115mm. L. 115.)

Ces quatre scènes, lithographiées sur une même feuille, se rapportent aux pièces suivantes : *Sganarelle*, l'*École des maris* et le *Malade imaginaire* (2 sc.). Ce sont des réductions des grandes pièces décrites plus loin sous les n°s 636, 637 et 684.

626. Scènes des Comédies de Molière, composition et dessin de Bertall ; gravures sur bois.

Ces gravures, qui ont paru, en avril et mai 1863, dans le *Musée des familles*, où elles accompagnent le texte d'un article de Jules Janin, intitulé : *la Comédie universelle*, se rapportent aux comédies suivantes : le *Médecin malgré lui*, le *Misanthrope*, l'*Avare*, le *Bourgeois gentilhomme*, et le *Tartuffe*.

627. Sujets enfantins tirés des Comédies de Molière, par Edouard Lièvre. *Impr. lithogr. Lemercier.* In-8.

Voici les comédies auxquelles l'artiste a emprunté les sujets de ses dessins, publiés successivement chez Martinet, en 1859 : le *Misanthrope*, le *Mariage forcé*, les *Précieuses ridicules*, le *Bourgeois gentilhomme*, l'*Avare*, *Don Juan*, le *Malade imaginaire*, les *Femmes savantes*, les *Fourberies de Scapin*, *M. de Pourceaugnac*, et *George Dandin*.

628. Les Comédies de Molière représentées par Édouard Lièvre. *Paris, Martinet.* Suite de 15 pl. lithogr. Pet. in-fol. obl.

629. Scènes des Comédies de Molière. *A Paris, chez Ch. Sedille.* In-32.

> Nous ne connaissons pas l'édition pour laquelle ces petites gravures ont été faites.

630. La Chiquenaude, ou *le Dépit amoureux;* tableau peint par C. Coypel, gravé par Surugue fils.

631. *Le Dépit amoureux;* lithogr. de C. Constans, coloriée. (H. 189mm. L. 237.)

632. *Les Précieuses ridicules,* d'après Hég. Vetter, gravé sur bois par E. Brion. Gr. in-8.

> Cette gravure se trouve dans le tome XIX de la *Gazette des Beaux-Arts,* 1865.
>
> La tradition théâtrale veut que les *Précieuses ridicules* aient été, dans l'origine, une des petites farces que Molière composait pour la province et qui donnèrent la vogue aux représentations de la Troupe des Béjart. Le P. Niceron dit, en propres termes, dans ses *Mémoires pour servir à l'histoire des Hommes illustres* (tome XXIX, p. 174), que l'*Étourdi*, joué d'abord à Lyon en 1653, reparut à Béziers avec le *Dépit amoureux*, les *Précieuses ridicules* et quelques autres « farces, qui, par leur constitution irrégulière, méritèrent à peine le nom de comédies ». Les *Précieuses* ne furent représentées à Paris, que le 18 novembre 1659. Les Comédiens italiens avaient joué auparavant, sur le même théâtre du Petit-Bourbon, une autre comédie des *Précieuses*, que l'abbé de Pure fit exprès pour eux et qui n'était sans doute qu'une imitation de la farce de Molière.
>
> « Ce furent les *Précieuses* qui mirent Molière en réputation, dit le compilateur du *Segraisiana ;* la pièce ayant eu l'approbation de Paris, on l'envoya à la Cour, qui étoit alors au voyage des Pyrénées, où elle fut très-bien reçue. Cela lui enfla le courage. « Je n'ai plus que faire, dit-il, d'étudier Plaute et Térence, ni d'éplucher les fragments de Ménandre : je n'ai qu'à étudier le monde. » Il y avoit néanmoins quelque chose d'outré : les Précieuses n'étoient pas tout à fait du caractère qu'il leur avoit donné ; mais ce qu'il avoit imaginé était bon pour la comédie. »

633. La même composition, signée *Hég. Vetter*. Gravure sur bois. Pet. in-4.

Publié dans un Album du Salon de 1865.

634. *Les Précieuses ridicules* (sc. 10). Lithographie anglaise.

On lit, au bas, à gauche : *After an original picture by A. E., Chalon esq*[rc] *A. R.*; au milieu : *Printed by Engelmann, Graf, Coindel & Co.*, et à droite : *Drawn on Stone by M. Gault esq*[rc].

Et, plus bas, gravé, au-dessous du madrigal que Mascarille récite aux deux Précieuses : *London pub*[d] *by Engelmann, Graf, Candel 66 St-Martin land strand nov*[r] *1826. Paris & Mulhausenal Engelmann & Co.* In-4.

635. *Les Précieuses ridicules;* dessiné par A.-E. Chalon, gravé par Gaucy. (H. 379mm. L. 325.)

Il y a des épreuves, avant la lettre, sur papier de Chine.

636. *Sganarelle* (scène 6); dessiné par Fragonard, lithogr. de Lemercier. (H. 406mm. L. 311.)

637. *L'École des maris;* dessiné par Fragonard, lithogr. de Lemercier. (H. 406mm. L. 311.)

De Visé, dans ses *Nouvelles nouvelles*, publiées sans nom d'auteur en 1663, nous a révélé comment Molière, après avoir fait représenter, à Paris, ses anciennes comédies d'intrigue, l'*Étourdi* et le *Dépit amoureux*, avait tout à coup changé de genre pour s'essayer dans la comédie de mœurs et de caractères. On doit s'étonner que les commentateurs de Molière n'aient pas cherché à pénétrer dans le secret des allusions et des analogies satiriques qui remplissent son théâtre :

« Molière apprit que les gens de qualité ne vouloient rire qu'à leurs dépens ; qu'ils vouloient que l'on fît voir leurs défauts en public ; qu'ils étoient les plus dociles du monde et qu'ils auroient été bons, du temps où l'on faisoit pénitence à la porte des temples, puisque, loin de se fâcher de ce que l'on publioit leurs sottises, ils s'en glorifioient ; et de fait, après que l'on eut joué les *Précieuses*, où ils étoient représentés et bien raillés, ils donnèrent eux-mêmes, avec beaucoup d'empressement, à l'Auteur dont je vous entretiens, des mémoires de tout ce qui se passoit dans le monde, et des portraits de leurs propres défauts et de ceux de leurs meilleurs amis ; croyant qu'il y avoit de la gloire pour eux, que l'on reconnût leurs

impertinences dans ses ouvrages, et que l'on dit même qu'il avoit voulu parler d'eux...

« Notre Auteur, après avoir fait cette pièce (le *Cocu imaginaire*), reçut des gens de qualité plus de mémoires que jamais, dont on le pria de se servir dans celles qu'il devoit faire ensuite, et je le vis bien embarrassé, un soir, après la Comédie, qui cherchoit partout des tablettes pour écrire ce que lui disoient plusieurs personnes de condition, dont il étoit environné tellement, que l'on peut dire qu'il travailloit sous les gens de qualité, pour leur apprendre après à rire à leurs dépens, et qu'il étoit en ce temps et est encore présentement leur écolier et leur maître tout ensemble.

« Ces messieurs lui donnent souvent à dîner, pour avoir le temps de l'instruire, en dînant, de tout ce qu'ils veulent lui faire mettre dans ses pièces ; mais, comme ceux qui croient avoir du mérite ne manquent jamais de vanité, il rend tous les repas qu'il reçoit, son esprit le faisant aller de pair avec beaucoup de gens qui sont beaucoup au-dessus de lui. »

638. Frontispice d'une traduction hollandaise de *l'École des maris*, gravé par A. Schoonebeck, en 1730. In-8.

Bibliogr. molié., n° 677.

639. *L'École des femmes* (act. III, sc. 2). Gravé à l'eau-forte ; copie réduite et en contre-partie, sans nom d'artiste, de la gravure de Cars, d'après Boucher, pour l'édition de 1734. (H. 132mm. L. 112.)

Au-dessous du titre, on lit les vers suivants :

Jamais on n'aima par contrainte,
Et c'est, Arnolphe, en vain, que tu veux dans la crainte
Tenir cette jeune beauté.
Ce doigt mis sur ton front avec sévérité
Ne sert qu'à mieux marquer, aux yeux de l'innocente,
L'endroit justement où l'on plante
Le bois que mérite un jaloux,
Et que tu porterois devenant son époux.

Cette spirituelle eau-forte doit faire partie d'une suite fort rare (peut-être celle qui est citée plus haut, sous le n° 623), dont nous ne connaissons qu'une autre pièce, pour le *Malade imaginaire*. Voy. ci-après, n° 682.

Donneau de Visé, qui, d'ennemi bruyant de Molière, devint son obligé et son complaisant, a loué et critiqué à la fois l'*École des femmes*, au milieu de l'immense vogue que cette comédie obtenait

à la scène. Molière, plus sensible aux critiques qu'aux éloges, réduisit au silence ce redoutable adversaire, en jouant quelques-unes de ses pièces, qui réussirent peu, mais qui l'empêchèrent de troubler le succès des autres. Cette piquante et malicieuse appréciation des qualités et des défauts de l'*École des femmes*, se trouve dans la troisième partie des *Nouvelles nouvelles* (Paris, Gabriel Quinet, 1663, 3 vol. in-12) :

« La comédie de l'*École des femmes* a produit des effets tout nouveaux : tout le monde l'a trouvée méchante, et tout le monde y a couru ; les dames l'ont blâmée et l'ont été voir ; elle a réussi sans avoir plu, et elle a plu à plusieurs qui ne l'ont pas trouvée bonne ; mais, pour vous en dire mon sentiment, c'est le sujet le plus mal conduit qui fut jamais, et je suis prêt de soutenir qu'il n'y a point de scène où l'on ne puisse faire voir une infinité de fautes.

« Je suis toutefois obligé d'avouer, pour rendre justice à ce que son Auteur a de mérite, que cette pièce est un monstre qui a de belles parties, et que jamais l'on ne vit tant de si bonnes et de si méchantes choses ensemble. Il y en a de si naturelles, qu'il semble que la Nature ait elle-même travaillé à les faire. Il y a des endroits qui sont inimitables et qui sont si bien exprimés, que je manque de termes assez forts et assez significatifs pour vous les bien faire concevoir. Il n'y a personne au monde, qui les pût si bien exprimer, à moins qu'il n'eût son génie, quand il seroit un siècle à les tourner. Ce sont des portraits de la Nature, qui peuvent passer pour originaux : il semble qu'elle y parle elle-même. Ces endroits ne se rencontrent pas seulement dans ce que joue Agnès, mais dans les rôles de tous ceux qui jouent à cette pièce.

« Jamais comédie ne fut si bien représentée, ni avec tant d'art. Chaque acteur sait combien il y doit faire de pas, et toutes ses œillades sont comptées.

« Après le succès de cette pièce, on peut dire que son Auteur mérite beaucoup de louanges, pour avoir choisi, entre tous les sujets que Straparolle lui fournissoit, celui qui venoit le mieux au temps ; pour s'être servi à propos des mémoires que l'on lui donne tous les jours ; pour n'en avoir tiré que ce qu'il falloit et l'avoir si bien mis en vers et si bien cousu à son sujet ; pour avoir si bien joué son rôle ; pour avoir si bien judicieusement distribué tous les autres et pour avoir enfin pris le soin de faire si bien jouer ses compagnons, que l'on peut dire que tous les acteurs qui jouent dans sa pièce sont des originaux que les plus habiles maîtres de ce bel art pourront difficilement imiter. »

640. *Les Fâcheux*, engraved by R. W. Lievier, from a picture, by J. S. Newton. (H. 432mm. L. 379.)

Il y a des épreuves, avant la lettre, sur papier de Chine.

641. *Les Fâcheux*, gravé par Rolls, d'après Newton. In-8.

Entre la première représentation des *Fâcheux*, au château de Vaux, le 17 août 1661, et la seconde représentation qui eut lieu à Fontainebleau, le 25 du même mois, Molière fit de grands changements à sa pièce. On lit dans le *Menagiana* :

« Dans la comédie des *Fâcheux*, qui est une des plus belles de Molière, le fâcheux Chasseur, qu'il introduit dans une scène de cette pièce, est M. de Soyecourt. Ce fut le Roi lui-même qui lui donna le sujet, et voici comment. Au sortir de la première représentation de cette pièce, qui se fit chez M. Fouquet, le Roi dit à Molière, en lui montrant M. de Soyecourt : « Voilà un grand original que tu n'as pas encore copié. » C'en fut assez dit. Cette scène, où Molière l'introduit, sous la figure d'un Chasseur, fut faite et apprise par les comédiens, en moins de vingt-quatre heures, et le Roi eut le plaisir de la voir en sa place à la représentation suivante de cette pièce. » La Monnoye ajoute en note : « Il est dit, dans la *Vie de Molière*, que, n'entendant pas la chasse, il s'était excusé de travailler au rôle du Chasseur, mais qu'un habile homme lui en ayant donné le canevas, il composa là-dessus cette scène qui est la plus belle de la pièce. »

Molière n'eut pas seulement Louis XIV pour collaborateur, dans la comédie des *Fâcheux*; on lit, dans le *Bolæana*, que Chapelle lui fournit au moins une scène :

« Bien des gens ont cru que Chapelle, auteur du *Voyage de Bachaumont*, avoit beaucoup aidé Molière dans ses comédies. Ils étoient certainement fort amis, mais je tiens de M. Despréaux que jamais il ne s'est servi d'aucune scène qu'il eût empruntée de Chapelle. Il est bien vrai que, dans la comédie des *Fâcheux*, Molière, étant pressé par le Roi, eut recours à Chapelle pour lui faire la scène de Caritidés, que Molière trouva si froide qu'il n'en conserva pas un seul mot et donna de son chef cette belle scène que nous admirons dans les *Fâcheux*. Et sur ce que Chapelle tiroit vanité du bruit, qui courut dans le monde, qu'il travailloit avec Molière, ce fameux auteur lui fit dire, par M. Despréaux, qu'il ne favorisât pas ces bruits-là; qu'autrement il l'obligeroit à montrer sa misérable scène de Caritidés, où il n'avoit pas trouvé la moindre lueur de plaisanterie. M. Despréaux disoit de ce Chapelle, qu'il avoit certainement beaucoup de feu et bien du goût tant pour écrire que pour juger, mais qu'à son *Voyage* près, qu'il estimoit une pièce excellente, rien de Chapelle n'avoit frappé les véritables connaisseurs, toutes ses autres petites pièces de poésie étant informes et négligées et tombant souvent dans le bas, témoin ses vers sur l'Éclipse, où il finit par ce quolibet : *Gare le pot au noir*, et fait venir, comme par machines, Juste Lipse, afin de trouver une rime à *éclipse*. »

642. *Le Mariage forcé* (scène 6). Pancrace dit à Sganarelle : « Passez donc de l'autre côté, car cette oreille est destinée pour les langues scientifiques. » Gravure à l'aqua-tinta. *Granville* (del.). *Prevost* (sculp.). In-4.

Publié, en 1836, dans l'*Artiste*, dont le nom se lit en haut de la planche. Granville, à la demande de Ricourt, directeur de l'*Artiste*, avait entrepris de faire une suite de dessins représentant chacun une scène des comédies de Molière, pour accompagner les jugements de Gustave Planche sur ces comédies ; mais il s'est arrêté, après quelques essais qui n'étaient pas sans mérite.

643. Sganarelle, consultant le docteur Métaphraste, dans le *Mariage forcé ;* dessiné par Granville, gravé par Tavernier. (H. 217mm. L. 176.)

644. *Don Juan ;* dessiné par Devéria, lithogr. par Desmaisons. In-4.

645. *Don Juan ;* dessiné par Maurin, lithogr. In-fol. obl.

On peut croire, comme la tradition s'en est conservée, que Molière, qui était bien loin d'être un impie et un athée, avait mis dans la bouche de son Don Juan quelques belles impiétés qu'il avait recueillies dans les dîners du cabaret de la Croix de Lorraine, où *le très philosophe* Desbarreaux, ainsi que l'appelait Chapelle, ne craignait pas de donner carrière à son fougueux athéisme. Il est à remarquer que cet illustre athée n'imita pas à son tour le Don Juan du *Festin de pierre* et se convertit pour faire une fin chrétienne : un mois après la mort de Molière, il mourut lui-même, à Chalon-sur-Saône, le 16 mai 1673. Tout le monde connaît l'admirable sonnet auquel est attaché le souvenir de sa conversion, mais on ne connaît pas cette petite pièce de vers, qu'il composa, en face d'un Crucifix, peu d'instants avant de rendre son âme à Dieu :

> Ne regarde point mes forfaits :
> Je sçay que du pardon ils me rendent indigne ;
> Regarde ta bonté qui ne tarit jamais.
> Plus les pechez sont grands, plus la grâce est insigne.
> Pour l'amour de toy seul, non pour mon repentir,
> Fais-m'en les effets ressentir.

646. Scène du *Festin de pierre* (acte II, scène 3). Tapisserie

exposée par M. Choqueel. Gravé sur bois. Sans nom d'artiste. Gr. in-8.

Cette gravure est à la page 540 de la Gazette des Beaux-Arts, 2º série, tome II, 1869.

La tapisserie, qui figurait à l'Exposition de l'Union centrale, en 1869, avait été faite d'après le dessin de Brion ; le cadre du sujet était de M. Chabal-Dussurgey.

647. *L'Amour médecin ;* gravé par Mathey, d'après Jacques Courtin. Pièce en hauteur.

Le 1er état est avant la lettre.

Palaprat, qui avait été le commensal des Comédiens italiens et de Molière pendant plusieurs années, essaye de démontrer, dans le discours qui précède sa comédie des *Empiriques,* que Molière respectait et honorait la vraie médecine et les vrais médecins : « Mille gens, qui ne se donnent guère la peine d'approfondir le sens des plaisanteries, ont cru qu'il étoit du bel esprit de se moquer de la médecine, parce que Molière a joué les médecins ; comme de bannir la muscade généralement de tous les plats, parce que Despréaux dit fort plaisamment, dans son *Repas ridicule,* qu'on en avoit mis partout. Qui raisonne de la sorte conclut que Molière a déclaré la guerre à toutes les personnes de condition et à tous les gens de bien, parce qu'il a joué les marquis ridicules et les hypocrites. Il n'est point de plus grand panégyrique pour la vertu, que de démasquer ceux qui la falsifient, et rien ne relève davantage l'excellence d'un art aussi nécessaire que celui de la conservation des hommes, que d'exposer à la risée publique l'impudence des ignorants qui en abusent. Molière n'a joué ni le médecin, ni les médecins, c'est-à-dire ceux qui méritent de porter ce beau nom ; il n'a joué que les ânes bâtez, qui embrassent cette profession sans connoissances et sans lumières. »

Jean Bernier avait dit à peu près la même chose dans son *Histoire de la médecine :* « Molière et ses partisans pourroient être mis au nombre des ennemis de la médecine, si ce comédien n'avoit luimême rétracté ou, si l'on veut, interprété en faveur de la médecine tout ce qu'il avoit écrit de plus outré contre cette profession. Mais, pour ne laisser aucun doute sur cet article, il faut apprendre au peuple, aux demi-savants et aux adorateurs de la comédie, que Molière n'a fait monter la médecine en spectacle de raillerie sur le théâtre, que par intérest et pour se venger contre une famille de médecins, sans se mettre en peine des règles du théâtre et particulièrement des règles de la vraysemblance, car de toutes les pièces dont ce comédien a outré les caractères, ce qui luy est souvent arrivé et qu'on ne voit guère dans l'ancienne comédie, celles où il a joué les médecins sont incomparablement plus outrées que toutes

les autres; mais, comme il faut être maistre pour s'en apercevoir, ceux qui cherchent à rire ne pensent qu'à rire, sans se mettre en peine s'ils rient à propos. De plus, comme il étoit encore meilleur acteur que bon auteur, il eut grand soin d'accorder ses sujets, ses caractères et ses personnages à son geste naturel et à son visage, qu'il avoit, comme on dit, dans ses mains. Ajoutez que, comme il vit que la médecine étoit fort décriée à Paris, il crut ne pouvoir mieux prendre son temps, qu'il le prit alors. »

Le célèbre Guy Patin, qui confond l'Hôtel de Bourgogne avec le théâtre du Palais-Royal, en défigurant le titre de l'*Amour médecin*, ne semble pas savoir mauvais gré à Molière de ses attaques contre les médecins : « On joue présentement à l'Hôtel de Bourgogne l'*Amour malade*, dit-il dans une lettre du 25 sept. 1665. Tout Paris y va en foule pour voir représenter les médecins de la Cour et principalement Esprit et Guenaut, avec des masques faits tout exprès. On y a ajouté Des Fougerais, etc. Ainsi on se moque de ceux qui tuent le monde impunément. »

648. *L'Amour médecin;* gravé par Lepetit, d'après Destouches.

Cette estampe a figuré à l'Exposition de 1837.

649. *L'Amour médecin;* gravé à la manière noire par Maile, d'après Destouches. 1840. *Rittner et Goupil.* (H. 210mm. L. 290.)

650. Scène du *Misanthrope* (acte 1er, sc. 1re) : Alceste et Philinte, en riches costumes, dans un bel appartement. In-4.

Cette pièce anonyme, qui ne porte aucune inscription, paraît avoir été gravée vers 1730.

Une note de Brossette, citée par Cizeron Rival, dans ses *Récréations littéraires* (s. n., 1765, in-12), nous apprend que Molière avait voulu se dépeindre dans le personnage d'Alceste : « Molière s'étoit copié lui-même, en quelques endroits de sa comédie du *Misanthrope*, surtout dans la scène où Oronte fait des protestations d'amitié et de grandes offres de service à Alceste et où Alceste répond, à chaque fois, d'un air froid et embarrassé : *Monsieur*....

« Dans la même comédie, il y a aussi un trait de M. Despréaux. Molière vouloit le détourner de l'acharnement qu'il faisoit paroître dans ses satires contre Chapelain; disant que Chapelain étoit en grande considération dans le monde; qu'il étoit particulièrement aimé de M. Colbert, et que ces railleries outrées pourroient lui faire des affaires auprès de ce ministre et du Roi même. Ces

réflexions trop sérieuses ayant mis notre poëte en mauvaise humeur : « Oh! le Roi et M. Colbert feront ce qu'il leur plaira, dit-il brusquement, mais, à moins que le Roi ne m'ordonne expressément de trouver bons les vers de M. Chapelain, je soutiendrai toujours qu'un homme, après avoir fait la *Pucelle*, mérite d'être pendu. » Molière se mit à rire de cette saillie et l'employa ensuite fort à propos (acte II, scène dernière) :

> Hors qu'un commandement exprès du Roi me vienne
> De trouver bons les vers dont on se met en peine,
> Je soutiendrai toujours, morbleu! qu'ils sont mauvais
> Et qu'un homme est pendable après les avoir faits.

651. Deux gravures coloriées, pour le *Misanthrope*, et deux, pour l'*Avare;* estampes anonymes gravées en Italie.

Ces quatre figures accompagnent la traduction italienne du *Misanthrope* et de l'*Avare*, dans le second volume du *Repertorio scelto ad uso dei Theatri italiani*, compilato del Prof. Gaetano Barbieri (Milano, 1823-24, in-18). Ces deux traductions du professeur Gaetano Barbieri ont été omises dans la *Bibliographie moliéresque*.

652. *Le Médecin malgré lui.* Sans aucune lettre. Copie en contre-partie de la gravure de Cars, d'après Boucher, pour l'édition de 1734, et de la même grandeur. In-4.

Le *Médecin malgré lui* est la seule pièce où Molière ait représenté un ivrogne, et, quoiqu'il n'ait peut-être pas joué lui-même le rôle de Sganarelle (on pense qu'il s'était réservé le rôle de Géronte), on a lieu de croire qu'il s'en serait acquitté mieux que personne. Voici ce que rapporte Palaprat, dans le discours sur sa comédie du *Secret révélé :*.

« L'incomparable acteur (Molière), avec qui nous passions notre vie (chez les Comédiens de la Troupe italienne), qui contoit dans le particulier aussi gracieusement qu'il jouoit en public, nous fit un jour le conte d'un roulier ou charretier, qui conduisoit une voiture de vin d'un grand prix. Les cerceaux d'un de ses tonneaux cassèrent, le vin s'enfuyoit de toutes parts : il y porta d'abord avec empressement tous les remèdes dont il put s'aviser, déchirant son mouchoir et sa cravate pour boucher les fentes du tonneau; le vin ne cessoit point de s'enfuir, quelques grands mouvements qu'il se donnât. L'agitation causa la soif; il s'en sentit pressé, et pendant qu'il avoit envoyé un garçon chercher du secours, il s'avisa de profiter au moins de son malheur pour se désaltérer. Il commença par nécessité, il continua par plaisir; il y prit goût et tant procéda, qu'il en prit trop. Or, cet excellent acteur le rendoit avec une grâce infinie, dans tous les degrés de l'éloignement de sa raison; commençant à être en pointe de vin, affligé de la perte qu'il faisoit et réjoui

par la liqueur qu'il avoit avalée, pleurant et riant à la fois, chantant et s'arrachant les cheveux en même temps. »

653. *Le Médecin malgré lui*, scène de Sganarelle avec Valère et Lucas (1ᵉʳ acte). *Louis Boulanger del. Lith. de Frey*. On lit en haut : *l'Artiste*. Lithogr. In-4. (H. 217ᵐᵐ. L. 162.)

Cette estampe a paru dans l'*Artiste,* tome XI, en 1836.

654. Une scène du *Médecin malgré lui*, d'après Horace Vernet, gravé par Burdet. In-4.

Cette estampe, qui a figuré à l'Exposition de 1827, n° 1579 du Catalogue, avait paru dans l'édition de Desoer (1819-25), mais l'artiste a retouché et terminé sa planche, en vue de l'Exposition.

655. *Le Médecin malgré lui;* dessiné par Granville, gravé par Tavernier. (H. 217ᵐᵐ. L. 176.)

Cette estampe a été publiée dans l'*Artiste.*

656. *Le Médecin malgré lui* (acte III, sc. 2). *Ed. Leiseleur,* 1840.

657. Scène du *Tartuffe* (celle du mouchoir), dans un large et riche cadre, style Louis XIV, chargé d'ornements, avec figures allégoriques. Dans la partie supérieure de l'encadrement, le portrait de Molière, de trois-quarts, tourné à gauche, type Audran ; médaillon ovale. Sur le montant de gauche, une tête-type de l'Avare, dans un médaillon ; à droite, en pendant, celle du Malade imaginaire. Lithographie à la plume, entourée d'un triple filet ; sans aucune lettre. (H. 332ᵐᵐ. L. 245.)

Lorsque les représentations du *Tartuffe* furent interrompues par ordre du Parlement, le bruit courut que le sujet de cette comédie était emprunté à une aventure véritable arrivée dans la famille du président de Lamoignon, qui aurait fait défendre la pièce. Nous avons trouvé cette note curieuse dans le grand Catalogue raisonné de la Bibliothèque du couvent de la Doctrine chrétienne, rédigé en 1748 d'après les notes manuscrites du R. P. Baizé (Bibl. de l'Arsenal, mss., *Catalogus poetarum, pars* 22ᵃ, p. 247) : « On dit, à l'occasion de cette comédie, que M. le P. P. (le premier président Lamoignon),

se croyant joué, obtint de la Cour des défenses qui ne furent signifiées à Molière qu'au moment de la représentation. Comme il s'agissoit de rendre l'argent, ce qui tenoit sans doute au cœur des Comédiens, M. de Molière s'avança et dit : « Il n'y aura point aujourd'hui de représentation du *Tartuffe*, M. le P. P. ne veut pas qu'on le joue. » L'équivoque, que l'on comprit bien, valut une comédie pour les assistans, qui ne pensèrent pas à redemander leur argent et se retirèrent. »

658. Scène du *Tartuffe* (acte 1er, scène 1re); petite tête de page, in-8, dessinée et gravée à l'eau-forte, en 1746, par Cochin fils, avec les noms des personnages et les cinq premiers vers de la scène gravés au burin.

« Cette tête de page, qui se rapporte à la première scène du 1er acte, était destinée à une édition, dont le texte devait être gravé par Aubin, et publié par les libraires Didot et Jombert. Chaque scène devait avoir ainsi une vignette de Cochin. La mort de Didot et celle d'Aubin firent interrompre cette édition, dont une vingtaine de pages seulement ont été gravées. La vignette est fort rare. On la trouve dans l'Œuvre de Cochin, 1746, sous le n° 142. »

(*Note de M. le baron J. Pichon.*)

Les renseignements les plus circonstanciés et les plus curieux qu'on possède sur les difficultés que Molière éprouva pour faire jouer le *Tartuffe* se trouvent dans les Mémoires de Brossette sur Despréaux, publiés à la suite de la *Correspondance entre Boileau-Despréaux et Brossette* (Paris, Techener, 1858, in-8). Ce sont là des révélations tout à fait nouvelles :

« Quand Molière composoit son *Tartuffe*, il en récita au Roi les trois premiers actes.

« Cette pièce plut à Sa Majesté, qui en parla trop avantageusement pour ne pas irriter la jalousie des ennemis de Molière, et surtout la cabale des dévots. M. de Péréfixe, archevêque de Paris, se mit à leur tête et parla au Roi contre cette comédie.

« Le Roi, pressé là-dessus à diverses reprises, dit à Molière qu'il ne falloit pas irriter les dévots qui étoient gens implacables, et qu'ainsi il ne devoit pas jouer son *Tartuffe* en public. Sa Majesté se contenta de parler ainsi à Molière, sans lui ordonner de supprimer cette comédie. C'est pourquoi Molière ne se faisoit pas scrupule de la lire à ses amis.

« Il ne laissoit pas de songer aux moyens de trouver le moyen de pouvoir jouer sa pièce. Madame, première femme de Monsieur, avoit envie de voir représenter le *Tartuffe*. Elle en parla au Roi avec empressement, et elle le fit dans un temps où Sa Majesté étoit irritée contre les dévots de la Cour. Car quelques prélats, surtout M. de Gondrin, archevêque de Sens, s'étoient avisés de faire au

Roi des remonstrances au sujet de ses amours (avec M^{lle} de la Vallière et M^{me} de Montespan). D'ailleurs, le Roi haïssoit les jansénistes, qu'il regardoit encore, la plupart, comme les objets de la comédie de Molière. Tout cela détermina Sa Majesté à permettre à Madame, que Molière jouât sa pièce.

« Le Roi étoit à la veille de partir pour la campagne de Flandre, en 1667. Avant ce voyage, Sa Majesté chargea M. de Lamoignon, premier président, de l'administration et de la police de Paris, en son absence.

« Le Roi étant parti, Molière, en suite de la permission du Roi, fit représenter son *Tartuffe* le 5 août 1667, et le promit encore pour le lendemain ; mais M. le président le défendit, le même jour ; il fit même fermer et garder la porte de la Comédie, quoique la salle fût dans le Palais-Royal.

« Molière porta ses plaintes à Madame, qui voulut faire savoir à M. le premier président les intentions du Roi.

« M. Delavau, l'un des officiers de Madame (il a été depuis l'abbé Louis Delavau et l'un des quarante de l'Académie françoise), s'offrit d'aller parler à M. le premier président, de la part de son Altesse Royale. Madame le chargea d'y aller, mais il gâta tout et compromit Madame avec M. de Lamoignon, qui se contenta de dire à M. Delavau, qu'il savoit bien ce qu'il avoit à faire et qu'il auroit l'honneur de voir Madame.

« M. le premier président lui fit, en effet, une visite, trois ou quatre jours après, mais cette princesse ne trouva pas à propos de lui parler du *Tartuffe*, de sorte qu'il n'en fut plus aucune mention. »

659. *Le Tartuffe* (acte III, scène 2, et acte IV, scène 5), peint par Montvoisin, lithogr. par Desmadryl. Deux scènes, en 2 planches. (H. 406^{mm}. L. 311, chacune.)

Saint-Évremont, dans une lettre, écrite de Hollande en 1669, jugeait ainsi la comédie du *Tartuffe*, qu'on venait d'imprimer à Paris :

« Je viens d'achever de lire *Tartuffe*, c'est le chef-d'œuvre de Molière. Je ne sais pas comment on a pu en empêcher si longtemps la représentation ; si je me sauve, je lui devrai mon salut. La dévotion est si raisonnable dans la bouche de Cléante, qu'elle me fait renoncer à toute ma philosophie, et les faux dévots sont si bien dépeints, que la honte de leur peinture les fera renoncer à l'hypocrisie. Sainte piété, que vous allez apporter de bien au monde ! »

Il paraît, cependant, que le *Tartuffe*, qui réussit complétement au théâtre, eut peu de succès à la lecture et que la pièce imprimée ne se vendit pas. L'avocat Gabriel Guéret l'a dit d'une manière positive dans le dialogue littéraire, intitulé : la *Promenade de Saint-Cloud* (publié avec les *Mémoires historiques, critiques et littéraires* de Fr. Bruys, 1751). où il s'est mis en scène sous le nom de Cléante :

« — Comment ! dit Cléante, est-il possible que le *Tartuffe*, qui a si

fort enrichi Molière et sa Troupe, n'enrichisse pas le libraire ? Cette pièce, qui est devenue un préservatif contre les suprises du bigotisme, n'est-elle pas d'une nécessité absolue dans toutes les familles, et ne devroit-on pas même en faire des leçons publiques ?

« — Ne vous y trompez pas, repartis-je : cette pièce peut être bonne pour les comédiens et ne valoit rien pour les libraires. Quand elle sort du théâtre pour aller au Palais, elle est déjà presque tout usée, et la curiosité n'y fait plus courir. Mais, sans parler de cela, avouons que le mystère a bien fait valoir cette comédie ; que les défenses et l'excommunication lui ont bien servi, et qu'elle n'égale point cette grande réputation qu'on lui a donnée. Je ne vous dis point, d'ailleurs, que la pièce de Molière n'est pas l'original de ce dessin ; vous savez que l'Arétin l'avoit traité avant lui, que même il y en a quelque chose dans la *Macette* de Regnier ; et quoiqu'il y ait toujours beaucoup de mérite à bien imiter, néanmoins on ne s'acquiert point par là cette grande gloire dont on a honoré l'auteur du *Tartuffe*.

« — Je ne l'ai vue représenter qu'une fois, dit Oronte, et je pense que sans ce grand éclat qu'elle a fait, je l'aurois vue plus de trois fois avec plaisir. Mais, en vérité, on me l'avoit élevée si haut, que n'y trouvant point ces grandes merveilles qu'on m'avoit vantées, je la regardai comme une pièce ordinaire, et peut-être même lui refusai-je des applaudissemens qu'elle méritoit.

« — Je suis certain, dit Cléante, qu'il y a bien des endroits qui ont dû vous plaire. »

Antoine Taillefer, dans son *Tableau historique de l'esprit et du caractère des littérateurs français* (Versailles et Paris, Nyon, 1785, 4 vol. in-8), rapporte une anecdote qui prouve avec quel soin minutieux Molière surveillait le jeu des acteurs de sa Troupe :

« Un jour, qu'on représentait le *Tartuffe*, Champmeslé, qui n'était point alors dans la Troupe, fut voir Molière dans sa loge qui était près du théâtre. Comme ils en étaient aux compliments, Molière s'écria : « Ah ! chien ! ah ! bourreau ! » et se frappait la tête comme un possédé. Champmeslé crut qu'il tombait de quelque mal, et il était fort embarrassé. Mais Molière, qui s'aperçut de son étonnement, lui dit : « Ne soyez pas surpris de mon emportement. Je viens d'entendre un acteur déclamer faussement et pitoyablement quatre vers de ma pièce, et je ne saurais voir maltraiter mes enfants, de cette force-là, sans souffrir comme un damné. »

660. *Le Tartuffe* (act. IV, sc. 7); dessiné par Tassaert, 1827.

661. *Le Tartuffe* (acte III, sc. 2); dessiné par Desenne, lith. par Noël. In-4.

Noël a lithographié, d'après Desenne, une autre scène du *Tartuffe*, pour servir de pendant à celle du Mouchoir.

662. *Le Tartuffe;* dessiné par Arnaud, lithogr. In-4.

663. Scène de *l'Avare;* dessiné et gravé par Bertin.

Cette gravure se trouve sur le titre de l'*Avare*, mis en vers par Mailhol, en 1775.

Bibliogr. moliér., n° 522.

Selon le *Bolæana* de Monchesnay, « M. Despréaux préféroit l'*Avare* de Molière à celui de Plaute, qui est outré dans plusieurs endroits et entre dans des détails bas et ridicules. Au contraire, celui du Comique moderne est dans la nature et une des meilleures pièces de l'auteur. C'est ainsi qu'en jugeoit M. Despréaux. »

Nous apprenons, par une des Historiettes de Tallemant des Réaux, que le succès de l'*Avare* au théâtre fut d'abord très-contesté :

« Molière lisoit toutes ses pièces à Mlle Honorée de Bussy, et quand l'*Avare* sembla être tombé : « Cela me surprend, dit-il, car une demoiselle de très-bon goût, et qui ne se trompe guères, m'avoit répondu du succès. » En effet, la pièce revint et plut. »

664. Scène de l'*Avare* (IVe acte, scène 7), où Harpagon se prend le bras en criant : « Arrête! rends-moi mon argent... coquin. » Eau-forte. *Morin* (sculps.). In-8.

Cette gravure est en tête de la publication suivante : l'*Avare*, comédie en cinq actes de J.-B. P. Molière, mise en vers par M. L. F. A..... (*Paris, Glady frères*, 1875, gr. in-8).

665. Scène de l'*Avare;* dessiné et gravé à l'eau-forte, par Blaisot. In-8.

666. *George Dandin;* dessiné par Fragonard, lithogr. Lemercier. (H. 406mm. L. 311.)

L'abbé de La Porte, dans ses *Anecdotes dramatiques*, raconte une anecdote qui n'avait pas été recueillie avant lui et dont l'authenticité est assez contestable, mais elle est plaisante et conforme au caractère de Molière :

« Lorsque Molière se préparait à donner sa comédie de *George Dandin ou le Mari confondu*, un de ses amis lui fit entendre qu'il y avait dans le monde un Dandin qui pourrait se reconnaître dans la pièce et qui était en état, par sa famille, non-seulement de le décrier, mais encore de le desservir dans le monde : « Vous avez raison, dit Molière à son ami ; mais je sais un moyen sûr de me concilier l'homme dont vous parlez ; j'irai lui lire ma pièce. » Au

spectacle, où il était assidu, Molière lui demanda une de ses heures perdues pour lui faire une lecture. L'homme en question se trouva si honoré de ce compliment, que, toutes affaires cessantes, il donna parole pour le lendemain, et il courut tout Paris pour tirer vanité de la lecture de cette pièce. « Molière, dit-il à tout le monde, me lit ce soir une comédie; voulez-vous en être? » Molière trouva une nombreuse assemblée et son homme qui présidait. La pièce fut trouvée excellente, et, lorsqu'elle fut jouée, personne ne la faisait mieux valoir que celui qui aurait pu s'en fâcher, une partie des scènes que Molière avait traitées dans sa pièce lui étant arrivées. »

667. Scène de *Pourceaugnac*, peinte par Watteau, gravée à l'eau-forte par le C. C. (comte de Caylus), terminée au au burin par E. Jollain. (H. 261mm. L. 363.)

Le tableau original de Watteau, après avoir appartenu au comte de Bruhl, a passé dans la collection de l'Hermitage à Saint-Pétersbourg. Voy. plus loin le n° 749.

668. Autre scène de *Pourceaugnac*, ancienne gravure, sans indication (Haut. 189mm, Long. 257).

669. Scène de *Monsieur de Pourceaugnac* (acte II, sc. 9). Mmes Bellecour, Bourret et Mlle Nus, dans les rôles de Nérine, Pourceaugnac et Lucette. Gravure coloriée, d'après les dessins de Foëch, de Bâle, et Whirsker. In-8.

Cette gravure a paru en 1829, dans les *Souvenirs et regrets du vieil amateur dramatique*, réimprimés sous le titre de l'*Album dramatique, souvenir de l'ancien Théâtre-Français* (Paris, 1820, in-8).

670. Quatre scènes de *Pourceaugnac*, disposées en rond dans un cercle qui porte la légende; chaque scène remplissant un quart de cercle. Sans nom de graveur.

On peut mentionner ici, en passant, une scène du *Nouveau Pourceaugnac*. Tony Johannot del. *Blanchard sculp*t, in-8, dans les Œuvres de Scribe, édit. d'Aimé-André, tome Ier, p. 97.

671. *Le Bourgeois gentilhomme*; dessiné par Fragonard, lithogr. Lemercier. (H: 406mm. L. 311.)

672. Costume et physionomie du *Bourgeois gentilhomme*. Gravure anonyme. In-18.

<small>Cette gravure est en tête du *Comédiana*, de Cousin d'Avalon.</small>

<small>*Bibliogr. moliér.*, n° 1118.</small>

673. *Le Bourgeois gentilhomme*. Trois gravures sur bois, par *Thompson*, d'après *Granville*.

<small>Ces gravures accompagnent un article, intitulé : *De la prochaine inauguration du Monument de Molière*, dans l'*Illustration*, journal universel, 1844, in-fol.</small>

674. *Psyché*. Scène de la pièce. *F. Ertinger inv. et fecit*. In-12.

<small>Cette estampe se trouve, en tête de cet opéra, dans le tome II du *Recueil général des Opéra* (Paris, Ballard, 1703, in-12).</small>

675. *Psyché. Comédie-Française, août* 1862. Gravé sur bois, par Best, Cosson, Smeten.

676. *Les Festes de l'Amour et de Bachus*. Scène du ballet. *F. Ertinger inv.* In-12.

<small>Cette estampe se trouve en tête de cet opéra, dans le tome I^{er} du *Recueil général des Opéra* (Paris, Christ. Ballard, 1703, in-12).</small>

677. Scène des *Femmes savantes* (la lecture du sonnet, acte III, sc. 2). *Coypel del. Dagneau fec. Tiré du cabinet de M. Denon*. Lithogr. In-4, en travers.

<small>Fac-simile d'un dessin de Coypel, même composition que la gravure de la *Suite d'estampes des principaux sujets des comédies de Molière, gravées par Joulain*. Cette lithographie est tirée au-dessous du portrait de Molière, attribué à Séb. Bourdon, par Denon, et que M. Mahérault a reconnu être de Coypel.

Cette estampe a été publiée dans le grand recueil intitulé : *Monuments des arts du Dessin chez les peuples tant anciens que modernes*, recueillis par le baron Vivant Denon, lithographiés par ses soins et sous ses yeux, etc. (*Paris, Brunet Denon*, 1829, impr. F. Didot. In-fol., tome IV.)

Bussy-Rabutin, qui était un des admirateurs du génie de Molière,</small>

a porté un jugement excellent sur la comédie des *Femmes savantes*, dans une lettre du 24 mars 1673 :

« Pour la comédie des *Femmes savantes*, je l'ai trouvée un des plus beaux ouvrages de Molière. La première scène des deux sœurs est plaisante et naturelle ; celle de Trissotin et des Savantes, le dialogue de Trissotin et de Vadius, le caractère de ce mari qui n'a pas la force de résister en face aux volontés de sa femme, et qui fait le méchant quand il ne la voit pas, le personnage d'Ariste, homme de bon sens et plein d'une droite raison, tout cela est incomparable. Cependant, comme vous le remarquez fort bien, il y avoit d'autres ridicules à donner à ces Savantes, plus naturels que ceux que Molière leur a donnés. Le personnage de Belise est une foible copie d'une des femmes de la comédie des *Visionnaires*. Il y en a d'assez folles pour croire que tout le monde est amoureux d'elles, mais il n'y en a point qui entreprennent de le persuader à quelqu'un malgré lui.

« Le caractère de Philaminte avec Martine n'est pas naturel. Il n'est pas naturel qu'une femme fasse tant de bruit et enfin chasse sa servante, parce qu'elle ne parle pas bien françois, et il l'est encore moins que cette servante, après avoir dit mille méchants mots, comme elle doit dire, en dise de fort bons et d'extraordinaires, comme quand Martine dit :

L'esprit n'est point du tout ce qu'il faut en ménage,
Les livres quadrent mal avec le mariage.

« Il n'y a pas de jugement à faire dire le mot *quadrer*, par une servante, qui parle fort mal, quoiqu'elle puisse avoir du bon sens. Mais enfin, pour parler juste de cette comédie, les beautés y sont grandes et sans nombre, et les défauts rares et petits. »

678. *Les Femmes savantes* (scène de la lecture du sonnet de Trissotin). *C. R. Leslie, R. A. pinxit. P. Lightfoot sculpt*. In-4.

On a fait un tirage de cette estampe, avec ces mots au bas : Ve *Jules Renouard, Paris*, pour *les Turquoises*, poésies, contes et nouvelles, publ. par le bibliophile Jacob (Paris, librairie veuve Jules Renouard, 1869, in-4).

679. *Les Femmes savantes*, dispute de Vadius et Trissotin ; lithogr. d'après le tableau de Poterlet. In-4.

L'auteur du *Carpenteriana* (Boscheron) nous permet d'affirmer que, si Molière n'a pas songé à l'Hôtel de Rambouillet en mettant au théâtre les *Précieuses ridicules*, il s'est attaqué aux véritables précieuses dans les *Femmes savantes* :

« Molière a joué, dans ses *Femmes savantes*, l'Hôtel de Ram-

bouillet, qui étoit le rendez-vous de tous les beaux-esprits. Molière y eut un grand accès et y étoit fort bien venu ; mais, lui ayant été dit quelques railleries piquantes de la part de Cotin et de Ménage, il n'y mit plus le pied et joua Cotin sous le nom de *Trissotin* et Ménage sous le nom de *Vadius*, qui, à ce que l'on prétend, eurent une querelle à peu près semblable à celle que l'on voit si plaisamment dépeinte dans les *Femmes savantes*. Cotin avoit introduit Ménage chez M^me de Rambouillet. Ce dernier allant voir cette dame, après la première représentation des *Femmes savantes*, où elle s'étoit trouvée, elle ne put s'empêcher de lui dire : « Quoi ! Monsieur, vous souffrirez que cet impertinent de Molière nous joue de la sorte ? » Ménage ne lui fit pas d'autre réponse que celle-ci : « J'ai vu la pièce ; elle est parfaitement belle ; on n'y peut rien trouver à redire ni à critiquer. »

Les ennemis de Molière avaient essayé inutilement de le brouiller avec Pierre Corneille ; ce dernier lui restait toujours attaché par des raisons d'intérêt, plutôt encore que par des liens de sympathie mutuelle. Pierre Corneille ne pouvait se dissimuler que Molière, en donnant à la comédie un éclat inusité, avait mis dans l'ombre la tragédie, qui perdait de jour en jour ses plus fidèles partisans. De là le succès froid, sinon contesté, des pièces nouvelles que Corneille consentit à donner au théâtre du Palais-Royal. On peut juger, d'après cet extrait de la *Lettre sur les affaires du théâtre*, attribuée au comédien de Villiers, des moyens perfides qu'on employait pour irriter la jalousie du grand Corneille contre Molière :

« Il y a au Parnasse mille places de vides entre le divin Corneille et le comique Élomire (Molière), et l'on ne les peut comparer en rien, puisque, pour ses ouvrages, le premier est plus qu'un Dieu, et le second est auprès de lui moins qu'un homme, et qu'il est plus glorieux de se faire admirer par des ouvrages solides que de faire rire par des grimaces, des turlupinades, de grandes perruques et de grands canons. Le nom de M. de Corneille, que nous pouvons justement appeler la gloire de la France, est adoré dans toute l'Europe, et comme il a travaillé pour la postérité, tout le monde publie hautement qu'il mérite de l'encens et des statues ; ses copies sont plus estimées que les originaux qu'Élomire nous veut faire passer pour des chefs-d'œuvre beaucoup plus difficiles que des ouvrages sérieux. Lorsqu'il dit qu'il les peint d'après nature, il confesse qu'il n'y met rien du sien, ce qui ne le doit pas tant faire admirer qu'il s'imagine. Il veut encore nous persuader, pour rendre sa cause bonne, que les François n'aiment qu'à rire, mais il fait voir par là qu'il les estime peu, puisqu'il ne les croit pas capable de goûter les belles choses. » Ce fut donc un coup de maître, de la part de Molière, que de solliciter la collaboration de Pierre Corneille pour la comédie de *Psyché ;* Corneille se trouva, en quelque sorte, subordonné à Molière, lorsqu'il accepta de travailler sur un plan que Molière avait fait ; ce dernier trouva là une occasion de

venir généreusement en aide à l'illustre poëte, qui arrivait à la vieillesse par le chemin de la pauvreté. Voltaire, dans ses Remarques sur *Sertorius*, cite un mot de Molière, que l'écho des rivalités littéraires avait peut-être porté à l'oreille de l'auteur d'*Attila* : « Molière disait de Corneille, qu'il y avait un lutin, qui tantôt lui faisait ses vers admirables et tantôt le laissait travailler lui-même. »

680. *Le Malade imaginaire* (représenté devant le Roi). *Lepautre sculpsit*, d'après Fr. Chauveau, 1676. In-folio oblong.

Cette estampe se trouve dans la Relation des fêtes de Versailles en l'année 1674 (*Paris, Impr. royale*, 1676, in-fol.), qui fait partie de la collection dite le *Cabinet du Roi*. On lit, au bas de la planche : « *le Malade imaginaire*, comédie représentée dans le jardin de Versailles, devant la Grotte. »

681. *Le Malade imaginaire*, d'après Troost, grav. par R. Muys. (H. 383mm. L. 482.)

682. *Le Malade imaginaire* (act. 1er, sc. 7). Gravé à l'eau-forte ; copie réduite et en contre-partie, sans nom d'artiste, de la gravure de Cars, d'après Boucher, pour l'édition de 1734. (H. 132mm. L. 112.)

On lit, au-dessous du titre :

Peut-on voir, sans que l'on en rie,
Un homme aussi frais, aussi sain,
Vouloir s'user, risquer sa vie,
Pour enrichir son médecin ?
Qu'on lui donne de l'élébore ;
Qu'il n'en prenne pas trop de fois,
Car il faut qu'il en reste encore
Pour bien des gens que je connois.

Voy. plus haut, n° 639, une autre pièce qui fait partie de la même suite, d'après Boucher.

683. *Le Malade imaginaire*, scène 6 du second acte (la leçon de musique). *Théophile Fragonard* (inv.). *Challamel* (del.). Dans le haut : *Revue des peintres, pl.* 105. *Lith. Junca, pass. Saulnier,* 6. *Paris.* Lithogr. in-4. (H. 122mm. L. 95.)

684. Deux scènes du *Malade imaginaire* (acte I, sc. 5, et acte II, sc. 11) ; dessinées par Fragonard, lithogr. de Lemercier. (H. 406mm. L. 311.)

685. *Le Malade imaginaire ;* dessiné par Granville, gravé par Prevost. (H. 189mm. L. 162.)

686. *Le Malade imaginaire ;* by A. Salomon, in the royal Academy exhibition ; scène de la consultation de Diafoirus père et fils (acte II, sc. 6). Gravure sur bois. *W. Thomas sc.* In-fol.

Publié dans le magazine anglais : *The illustrated London News,* june, 22 1861.

687. Mrs Diafoirus père et fils, dans le *Malade imaginaire,* dessin de Brion, gravé sur bois par G.-Léon-Alfred Perrichon.

Cette estampe a figuré à l'Exposition de 1864, n° 2963 du Catalogue.

« Dans le temps que Molière composoit le *Malade imaginaire,* il cherchoit un nom pour un levrier de la Faculté, qu'il vouloit mettre sur le théâtre. Il trouva le substitut d'un mousquetaire à genoux, armé, à qui il demanda quel but il alloit coucher en joue. Celui-ci lui apprit qu'il alloit seringuer la beauté à une comédienne qu'il nomma. Molière, curieux, lui demanda son nom. Le postillon d'Hippocrate lui répondit qu'il s'appelait *Fleurant.* Molière l'embrassa, en lui disant : « Je cherchois un nom pour un personnage tel que vous. Que vous me soulagez, en m'apprenant le vôtre ! » Le clystériseur, qu'il a mis sur le théâtre, s'appelle Fleurant. Comme on sut l'histoire, tous les petits-maîtres à l'envi allèrent voir l'original du Fleurant de la comédie. Il fit force connoissances ; la célébrité que Molière lui donna et la science qu'il possédoit lui firent faire une fortune rapide, dès qu'il devint maître apothicaire : en le ridiculisant, Molière lui ouvrit la voie des richesses. » (Gayot de Pitaval, *Esprit des conversations agréables,* Paris, 1749, 3 vol. in-12).

S'il faut en croire Boursault, dont le témoignage peut paraître suspect en ce qui concerne Molière (voy. ses *Lettres nouvelles,* accompagnées de fables, de contes, etc. Troisième édit., augm. *Paris, Lebreton,* 1709, 3 vol. in-12), la plaisanterie aurait passé les bornes dans la scène de l'Apothicaire :

« La première fois que le *Malade imaginaire* fut joué, Beralde

répondoit aux invectives de M. Fleurant : « Allez, monsieur, on voit bien que vous avez coutume de ne parler qu'à des culs ! » Tous les auditeurs qui étoient à cette représentation s'en indignèrent, au lieu qu'on fut ravi à la suivante d'entendre dire : « Allez, monsieur, on voit bien que vous n'avez pas accoutumé de parler à des visages ! » C'est dire la même chose, mais c'est la dire plus finement. »

688. Scène du *Malade imaginaire*; dessin de G. Brion, gravé par Auguste Joliet.

Cette estampe a figuré à l'Exposition de 1864, n° 2917 du Catalogue.

689. Réception du *Malade imaginaire*, gravure à l'eau-forte, par Fréderic Hillemacher. In-8.

Cette estampe a été faite pour la réimpression de la *Receptio publica unius juvenis medici* (Lyon, impr. Perrin et Martinet, 1870, in-8).

Bibliogr. moliér., n° 578.

Ce fut un bruit presque général, que Molière était mort subitement pendant la représentation du *Malade imaginaire*. Bayle a rapporté ce bruit, dans son *Dictionnaire historique et critique,* mais pour le démentir, d'après les renseignements que l'avocat Mathieu Marais lui envoyait de Paris :

« Le principal personnage de la dernière comédie de Molière, dit-il, est un malade qui fait semblant d'être mort. Molière représentoit ce personnage, et, par conséquent, il fut obligé, dans l'une des scènes, à contrefaire le mort. Une infinité de gens ont dit qu'il expira dans cette partie de la pièce, et que lorsqu'il fut question d'achever son rôle, en faisant voir que ce n'étoit qu'une feinte, il ne put ni parler ni se relever, et qu'on le trouva mort effectivement. Cette singularité parut tenir quelque chose du merveilleux et fournit aux poëtes une ample matière de pointes et d'allusions ingénieuses ; c'est apparemment ce qui fit que l'on ajouta beaucoup de foi à ce conte. Il y eut même des gens qui le tournèrent du côté de la réflexion et qui moralisèrent beaucoup sur cet incident. Mais la vérité est que Molière ne mourut pas de cette façon ; il eut le temps, quoique fort malade, d'achever son rôle. Voici ce qu'on rapporte dans la Préface, imprimée à la tête de ses Œuvres (1682) : « Le 17 février 1673, jour de la quatrième représentation du *Malade imaginaire,* il fut si fort travaillé de sa fluxion, qu'il eut de la peine à jouer son rôle ; il ne l'acheva qu'en souffrant beaucoup, et le public connut aisément qu'il n'estoit rien moins que ce qu'il avoit

voulu jouer. En effet, la comédie étant faite, il se retira promptement chez lui, et à peine eut-il le temps de se mettre au lit, que la toux continuelle dont il étoit tourmenté redoubla sa violence. Les efforts qu'il fit furent si grands, qu'une veine se rompit dans ses poumons. Un moment après, il perdit la parole et fut suffoqué, en une demi-heure, par l'abondance du sang qu'il perdit par la bouche. » Pour ne rien dissimuler, j'avertis mon lecteur, que, si l'on en croit d'autres écrivains, Molière n'eut pas la force d'assister à la représentation jusqu'à la fin ; il fallut l'emporter chez lui, avant que toute la pièce eût été jouée. »

Dans les notes du P. Baizé sur le Catalogue de la Bibliothèque de la Doctrine chrétienne (Bibl. de l'Arsenal, mss. H. F., n° 841), il est dit que Molière, mortellement atteint, pendant la représentation du *Malade imaginaire*, ne trouva pas un médecin qui voulût le soigner et mourut sans secours : « Elle (cette comédie) est contre la Faculté, qu'il n'épargnoit pas quand il en trouvoit l'occasion ; aussi, dit-on, que aucun médecin ne voulut le voir, après l'accident qu'il eut en jouant le rôle même du Malade imaginaire. Ces messieurs auroient-ils voulu se venger si cruellement de pures badineries ? »

XV

COSTUMES ET PORTRAITS

DES ARTISTES DU THÉATRE-FRANÇAIS ET D'AUTRES THÉATRES DANS LES ROLES DES COMÉDIES DE MOLIÈRE.

690. *Les premiers interprètes de Molière, à son théâtre.* Portraits et costumes, d'après un album des Archives du Théâtre-Français. Dessin de F. Litz, gravé sur bois.

Cette gravure, qui accompagne un article de Jules Janin sur la Comédie universelle, a paru, en mai 1863, dans le *Musée des familles*. Voici les Comédiens qui figurent dans le groupe : Béjart aîné, Molière; André Hubert, Pitel le Cadet, sieur de Longchamp, Marie Claveau (Mlle du Croisy), François Lenoir, sieur de La Thorilière, Armande-Élisabeth Béjart (Mlle Molière), Lespy.

691. *Les interprètes actuels de Molière, à la Comédie-Française.* Actrices dans leurs principaux rôles. Dessin d'Ed. Morin, d'après les photographies ; gravure sur bois.

Cette gravure, qui a paru en mai 1863, dans le *Musée des famil-*

les, pour illustrer un article de Jules Janin, sur la Comédie universelle, offre neuf portraits groupés : M^{mes} Augustine Brohan (*Cathos*), Arnould-Plessis (*Elmire*), Dupont (*Frosine*), Fix (*Henriette*), Favart (*Armande*), Madeleine Brohan (*Célimène*), Émilie Dubois (*Agnès*), Nathalie (*M^{me} Jourdain*), Dinah-Félix (*Soubrette*).

692. *Les interprètes actuels de Molière, à la Comédie-Française.* Acteurs dans leurs principaux rôles. Dessin d'Ed. Morin, d'après les photographies; gravure sur bois.

Cettre gravure, qui a paru en mai 1863, dans le *Musée des familles,* pour illustrer l'article de Jules Janin, sur la Comédie universelle, offre un groupe de neuf portraits : MM. Provost (*Arnolphe*), Samson (*Sganarelle*), Geffroy (*Clitandre*), Bressant (*Don Juan*), Got (*Trissotin*), Delaunay (*Horace*), Mirecourt (*Oronte*), Coquelin (*Scapin*), Leroux (*Marquis*).

693. ARMAND HUGUET, dit ERMAND, dans le rôle de Sganarelle du *Médecin malgré lui;* portrait en pied, dessiné et gravé par Gillot. (H. 176^{mm}. L. 117.)

694. DELMENCE, dans le *Tartuffe,* au théâtre de l'Odéon. Portrait en pied. *Lith. de Russau.* (H. 224^{mm}. L. 135.)

695. GRANVILLE, dans *l'Etourdi.* Portrait en pied. *Dess. par L. Monnier. Lith. de C. Motte.* Estampe coloriée. In-4.

696. DAMAS, dans le *Tartuffe.* Portrait en pied. *Dess. par H. Monnier. Lith. de Motte.* Estampe coloriée. In-4.

697. GRANDMESNIL, rôle d'Harpagon, dans *l'Avare.* Portrait en pied. *Gravé par A. Godefroy. Imp. par Langlois.* In-4.

Ce portrait, en noir ou colorié, a paru, dans la *Galerie théâtrale* (Paris, Bance aîné, 1812), sous le n° 4.

698. MONROSE, rôle de Mascarille du *Dépit amoureux.* Portrait en pied. *Cœuré del. Prud'hon sculp^t. Imp. par Langlois.* In-4.

Fait partie, en noir ou colorié, de la *Galerie théâtrale* (Paris, Bance aîné, 1812, pl. 57).

699. GRANDVAL, rôle d'Alceste, dans le *Misanthrope*. Portrait en pied. *Dessiné par Cœuré. Gravé par Prud'hon. Imp. par Langlois.*

Fait partie, en noir ou colorié, de la *Galerie théâtrale* (Paris, Bance aîné, 1812, pl. 94).

700. PRÉVILLE, dans le rôle de Gros-René du *Dépit amoureux*. In-12.

Ce portrait figure dans la *Galerie dramatique* (1809, 2 vol. in-16).

701. Mr THÉNARD, *rôle de Sganarelle, dans le Médecin malgré lui.* C'est la scène à trois personnages (acte Ier), où Sganarelle se trouve entre Valère et Lucas. Eau-forte. In-4, en travers.

Cette composition fait partie des *Eaux-fortes de J. Duplessi-Bertaux*, 1807.

702. Mr GRANDMÉNIL, *rôle d'Arpagon* (sic) *dans l'Avare*. Eau-forte. In-4, en travers. Dans le bas de la gravure, à gauche : *J. D. B.* Ce n'est pas seulement le portrait de Grandménil très-finement et très-habilement gravé, mais une scène de l'*Avare* (la 1re du IIIe acte), où Harpagon donne des ordres à ses domestiques pour la réception et le dîner. Ces personnages portent les costumes avec lesquels on jouait cette pièce en 1807.

Cette spirituelle composition fait partie des *Eaux-fortes de J. Duplessi-Bertaux* (Paris, chez l'éditeur [Auber], 1807. In-4, 6e livraison).

703. Mr DE VIGNY *et* Mlle DE VIENNE, *dans le Tartufe* (sic). C'est la scène à trois personnages (acte II, sc. 3), où Orgon se met en colère contre Dorine, en présence de sa fille. Dans le bas de la gravure : *J. B. D.* Eau-forte. In-4, en travers.

Cette composition fait partie des *Eaux-fortes de J. Duplessi-Bertaux*, 1807.

704. Mr *de Pourceaugnac, dans la pièce de ce nom*. En

pied et debout, presque de face, la tête de trois quarts tournée à droite. *Comédie française. Année* 1670. Lithographie à claire-voie, signée $H^{te} L.$ N° 37. *I. Lith. de Delpech.*

<small>Cette estampe et les quatre suivantes font partie des *Costumes de théâtre de* 1670 *à* 1820, par H^{te} Lecomte. (Impr.-lithogr. de Delpech. In-fol.)</small>

705. *Costume de Julie, dans M^r de Pourceaugnac.* En pied, debout et de face, un éventail à la main. *Comédie française. Année* 1670. Lithographie à claire-voie signée $H^{te} L^{te}$ N° 38. *I. Lith. de Delpech.*

<small>Même ouvrage que ci-dessus.</small>

706. *Costume d'Oronte, dans M^r de Pourceaugnac.* En pied et debout, de trois quarts, tourné à droite. Lith. à claire-voie signée $H^{te} L.$ N° 39. Le reste comme le précédent.

<small>Même ouvrage que ci-dessus.</small>

707. *Costume de Sbrigani, dans M^r de Pourceaugnac.* En pied et debout, presque de face, tête de trois quarts à gauche. N° 40. Le reste comme le précédent.

<small>Même ouvrage que ci-dessus.</small>

708. M. Molé, *dans le rôle d'Alceste* (du Misanthrope). En pied, debout et de face, tête de trois quarts, tournée à gauche. Costume Louis XV. Lithogr. signée $H^{te} L.$ N° 94. In-fol.

<small>Même ouvrage que ci-dessus.</small>

709. François-René Molé, *rôle du Misantrope* (sic). En pied et debout, de trois quarts, tourné à gauche, la tête de profil. Costume de la fin du 18^e siècle.

Tous les hommes me sont à tel point odieux
Que je serois fâché d'être sage à leurs yeux,

Misantrope, sc. 1ʳᵉ. Gravure à l'aqua-tinta, à claire-voie; imprimée en couleur, un filet. *Dutertre pinx. Janinet sculp.*

<small>Costumes et Annales des grands théâtres de Paris...., ouvrage périodique (Paris, bureau du journal, 1786, 8 vol. in-8).</small>

710. Madame Bellecour, *rôle de Nicole, du Bourgeois gentilhomme*. En pied, debout et de trois-quarts, tournée à droite. *Dutertre pinx. Chapuit sc.* Gravure à l'aqua-tinta, à claire-voie; imprimée en couleur; un filet en haut, à rebours.

<small>Même ouvrage que ci-dessus.</small>

711. Mˡˡᵉ Ollivier, *dans Amphitrion, rôle d'Alcmène*. En pied et debout, de profil tourné à droite. Sans nom d'artiste. Gravure à l'aqua-tinta, imprimée en couleur. En haut : 2ᵉ *année*, N°.....

<small>Même ouvrage que ci-dessus.</small>

712. *Vrai costume du siècle de Louis XIV. Premier Marquis, dans la Maison de Molière.* En pied, debout et de trois-quarts, tourné à droite. Sans nom d'artiste (dessiné par Duplessi-Bertaux). Gravure à la manière du crayon, à claire-voie, un filet. En haut : 2ᵉ *année*. N° 31.

<small>Même ouvrage que ci-dessus.</small>

713. *Vrai costume du siècle de Louis XIV. Second Marquis, dans la Maison de Molière.* En pied et debout, vu de dos et tourné à gauche, tête de profil. Sans nom d'artiste (dessiné par Duplessi-Bertaux). Gravure à la manière du crayon, à claire-voie, un filet. 2ᵉ *année. N*° 32.

<small>Même ouvrage que ci-dessus.</small>

714. *Costume d'Arnolphe, dans l'École des femmes.* En pied, debout, de trois-quarts, tourné à gauche, la tête de pro-

fil. Sans nom d'artistes. Grav^re à l'aqua-tinta, imprimée en couleur, à claire-voie, un filet : *2ᵉ année, n° 41.*

Même ouvrage que ci-dessus.

715. DAMAS, *artiste sociétaire du Théâtre-Français, rôle d'Alceste dans le Misanthrope.* Il est en pied et assis, tourné à droite, la tête de face. Costume Louis XVI. — Signé *A. Colin,* dans le bas du dessin à gauche. *Dessiné d'après nature par Colin. Lith. de F. Noel. A Paris, chez Noel et Comp^ie, éditeurs, rue des Deux-Portes, École de Médecine, n° 7. N° 40.* Lithographie. In-fol.

Ce portrait et les deux suivants font partie de la *Collection des portraits des artistes des théâtres de Paris,* dessinés et lithographiés d'après nature par Colin (*Paris, Francisque Noel*).

716. M^lle LEVERD, *artiste et sociétaire du Théâtre-Français, rôle de Célimène dans le Misanthrope.* En pied et assise, de trois-quarts, à gauche, la tête tournée vers la droite. Costume de la Restauration. In-fol.

Même lettre qu'à l'article ci-dessus et de la même collection.

717. MONROSE, *artiste sociétaire du Théâtre-Français, rôle de Mascarille dans l'Étourdi.* En pied et debout, de trois-quarts, tourné à gauche. Costume du xviiiᵉ siècle. In-fol.

Même lettre qu'aux articles ci-dessus et de la même collection.

718. MICHAUX, *financier de comédie, rôle d'Orgon du Tartufe* (sic). En pied et debout, de trois-quarts, tourné à gauche. In-fol.

Même lettre qu'aux articles ci-dessus et de la même collection.

719. J. LEBRUN, *soubrette de haute comédie, Martine des Femmes savantes.* En pied, debout, de trois-quarts, tournée à gauche. *Lith. de F. Noel.* In-fol.

Même lettre qu'aux articles ci-dessus et de la même collection.

720. Ed. Duprez, 1er *comique de comédie, rôle de Gros René du Dépit amoureux*. En pied, debout et de face, tête tournée à droite. In-4. Lithographie, à claire-voie, trois filets. Dans le dessin, en bas, à gauche, signé *Baugniet*, 1841. En haut, au-dessus des filets. *Galerie des artistes dramatiques des Théâtres royaux de Bruxelles*. En bas : *Baugniet del. Déposé. Imp. de P. Degobost.*

721. St Léon. (Rôle de Monsieur de Sotenville.) *George Dandin*. En pied et debout, presque de face. Lithogr. à la plume. En haut : *les Théâtres de Paris. Odéon. — Admon rue de Lancry, n° 10. Paris, lith. Prodhomme, rue des Noyers*, 69. In-4.

Ce dessin fait partie des *Galeries illustrées des Célébrités contemporaines. Les Théâtres de Paris* (Martinon, s. d. In-4).

722. Mlle Fanier, dans le rôle de Jacqueline, du *Médecin malgré lui* (acte III, sc. 3). Gravure, coloriée, d'après Foëch et Whirsker. In-8.

Se trouve dans les *Souvenirs et les regrets d'un vieil Amateur dramatique* [A.-V. Arnault] (Paris, *Froment*, 1829, in-18).

723. Dugazon, dans le rôle de Sganarelle, du *Festin de pierre*. Gravure coloriée. In-8.

Cette estampe fait partie de la *Petite Galerie dramatique*, de Martinet, publ. sous le premier Empire, n° 16.

724. Grandménil, dans le rôle d'Harpagon, de l'*Avare*. Gravure coloriée. In-8.

Fait partie de la *Petite Galerie dramatique*, de Martinet, n° 254.

725. Thenard, dans le rôle de Sganarelle, du *Médecin malgré lui*. Gravure coloriée. In-8.

Fait partie de la *Petite Galerie dramatique*, de Martinet, n° 364.

726. Mlle Mars, dans le rôle de Célimène, du *Misanthrope*. Gravure coloriée. In-8.

Fait partie de la *Petite Galerie dramatique*, de Martinet, n° 541.

727. Perrier, dans le rôle d'Alceste, du *Misanthrope*. Costume donné par le roi Louis-Philippe, en 1837. Gravure coloriée. In-8.

> Fait partie de la *Petite Galerie dramatique*, de Martinet, n° 1118.
>
> Le *Misanthrope* fut représenté, avec les costumes du temps, le 10 juin 1837, sur le théâtre du palais de Versailles, à l'occasion de l'inauguration du Musée.
>
> Ces costumes, qui avaient coûté une vingtaine de mille francs, furent donnés par la Liste civile au Théâtre-Français, et non aux comédiens. Il y eut contestation à ce sujet. On critiqua aussi les costumes, en prétendant qu'ils dataient plutôt de la Fronde que de l'époque où le *Misanthrope* fut représenté sous Louis XIV. Voici la distribution de la pièce, dans cette représentation :
>
> *Alceste*, Perrier ; *Philinte*, Provost ; *Oronte*, Samson ; *Acaste*, Firmin ; *Clitandre*, Menjaud ; *Dubois*, Monrose ; *garde des maréchaux*, Regnier ; *Basque*, Armand Dailly. — *Célimène*, Mlle Mars ; *Éliante*, Mlle Plessy ; *Arsinoé*, Mlle Mante.
>
> Le *Misanthrope* fut encore joué, à la Comédie-Française, le 13 juin, avec les mêmes costumes.
>
> De plus, dans un intermède de Scribe, figurait Molière, représenté par Ch Mauzin, suivi des acteurs du *Misanthrope*.

728. Mlle Mars, dans le rôle de Célimène, du *Misanthrope*. Costume donné par Louis-Philippe, en 1837. Gravure coloriée. In-8.

> Fait partie de la *Petite galerie dramatique*, de Martinet, n° 1119.

729. Provost fils, dans le rôle de Trissotin, des *Femmes savantes*. Dessiné par Ch. Geoffroy. In-4.

> N° 32 de la *Nouvelle Galerie des artistes dramatiques*.

730. Mlle Mars, dans le rôle de Célimène, du *Misanthrope*. Dessiné par Alex. Lacauchie. Lith. Rigo frères. In-4.

> N° 30 de la *Galerie dramatique*, publiée par Marchant.

731. Mme Desmousseaux, dans le rôle de Mme Pernelle, du *Tartuffe*. Dessiné par Alex. Lacauchie. Lith. Rigo frères. in-4.

> N° 64 de la *Galerie dramatique*, publiée par Marchant.

732. Provost, dans le rôle d'Arnolphe, de *l'École des femmes*. Dessiné par Alex. Lacauchie. Lith. Rigo frères. In-4.

N° 57 de la *Galerie dramatique*, publiée par Marchant.

733. Regnier, dans le rôle de Scapin, des *Fourberies de Scapin*. Dessiné par Lacauchie. Lith. Rigo frères. In-4.

N° 68 de la *Galerie dramatique*, publiée par Marchant.

734. Mlle Dupont, dans le rôle de Marinette, du *Dépit amoureux*. Dessiné par Lacauchie. Lith. Rigo frères. In-4.

N° 16 de la *Galerie dramatique*, publiée par Marchant.

735. Monrose, dans le rôle de Mascarille, de *l'Étourdi*. Dessiné par Lacauchie. Lith. Rigo frères. In-4.

N° 24 de la *Galerie dramatique*, publiée par Marchant.

736. Guiaud, dans le rôle de *Tartuffe*. Dessiné par J. Guiaud. Lithogr. de Benard (H, 177mm. L. 135).

737. Coquelin aîné, de la Comédie-Française, dans *les Fâcheux*. En pied et debout, de trois quarts, tourné à gauche. *Léon Gaucherel* (sculp.), 1869. Charmante petite eau-forte.

738. Costume d'Agnès, dans *l'École des femmes* (act. i, sc. 4). *H. Allouard* (del). *Monnin sc. Moine et Falconer imp. Paris*. Gr. in-8.

Il y a des épreuves en noir et coloriées.
Ce portrait en pied a paru dans l'édit. des Œuvres de Molière. (*Paris, Laplace*, 1871.)
Le rôle d'Agnès fut joué, sinon créé par Mlle Molière, qui est représentée avec le costume de ce rôle dans la gravure-frontispice du tome II de l'édit. des Œuvres de Molière, publ. en 1666.

739. Costume de la *Princesse d'Élide* (act. 1ᵉʳ, sc. 3). Sans nom d'artiste. *Moine et Falconer imp. Paris.* Gr. in-8.

> Il y a des épreuves en noir et coloriées.
> Ce portrait en pied a paru dans l'édit. des Œuvres de Molière (*Paris, Laplace*, 1871).
> Ce fut Mˡˡᵉ Molière qui créa le rôle de la princesse d'Élide. Le costume qu'elle portait dans ce rôle est décrit ainsi : « *Item*, une jupe de taffetas couleur de citron, garnie de guipure ; huit corps de différentes garnitures et un petit corps en broderie or et argent, de l'habit de la *Princesse d'Élide*; prisé vingt livres. » *Inventaire de Molière*. E. Soulié, p. 279.

740. Costume de Dorimène, dans le *Mariage forcé* (sc. 4). Sans nom d'artiste. *Moine et Falconer imp. Paris.* Gr. in-8.

> Il y a des épreuves en noir et coloriées.
> Ce portrait en pied a paru dans l'édit. des Œuvres de Molière (*Paris, Laplace*, 1871).
> Le rôle de Dorimène fut créé par Mˡˡᵉ Duparc. Mˡˡᵉ Molière avait dû se contenter d'un rôle d'Égyptienne, qui lui permit non-seulement de faire briller ses talents comme danseuse et comme chanteuse, mais encore de se montrer avec un costume très-riche et original. En voici la description : « Un habit d'Égyptienne, du *Mariage forcé*, satin de plusieurs couleurs, la mante et la jupe ; deux corps de brocart couleur or et argent ; une mante de satin. » *Inventaire de Molière*. E. Soulié, p. 280.

741. Costume d'Ériphile, dans les *Amants magnifiques* (act. II, sc. 4). *M. Sand* (del. et sc.). *Imp. Moine et Falconer. Paris.* Gr. in-8.

> Il y a des épreuves en noir et coloriées.
> Ce costume, en pied, a paru dans l'édit. des Œuvres de Molière (*Paris, Laplace*, 1871).

742. Costume de Gros-René, dans le *Dépit amoureux* (act. IV, sc. 4). *M. Sand* (del. et sc.). Gr. in-8.

> Il y a des épreuves en noir et coloriées.
> Ce costume, en pied, a paru dans l'édit. des Œuvres de Molière (*Paris, Laplace*, 1871).

743. Costume de l'Apothicaire, dans *M. de Pourceaugnac*

(act. I, sc. 15). Sans nom d'artiste. *Moine et Falconer imp. Paris.* Gr. in-8.

Il y a des épreuves en noir et coloriées.
Ce costume, en pied, a paru dans l'édit. des Œuvres de Molière (*Paris, Laplace,* 1871).

744. Costume de Lubin, dans *George Dandin* (act. II, sc. 1). Sans nom d'artiste. *Moine et Falconer. Imp. Paris.* Gr. in-8.

Il y a des épreuves en noir et coloriées.
Ce costume, en pied, a paru dans l'édit. des Œuvres de Molière (*Paris, Laplace,* 1871).

745. Costume de Lélie, de *l'Étourdi* (act. I, sc. 7). *Geffroy del. L. Wolff scu.* Gr. in-8.

Il y a des épreuves en noir et coloriées.
Ce costume, en pied, a paru dans l'édit. des Œuvres de Molière (*Paris, Mellado,* 1868).

746. *Les Divertissements de Molière.* Trois dessins de Wattier, d'après les estampes du temps, gravés sur bois.

Voici les titres des trois dessins : 1º Costume de la Musique ; 2º Habit de fleurs et de plaisirs ; 3º Habit du Ruisseau. Ces gravures ont été publiées, en avril 1862, dans le *Musée des familles,* où ils accompagnent un article de Jules Janin sur Molière, article qui fait partie d'une série intitulée : la Comédie universelle.

XVI

PEINTURES, DESSINS, TAPISSERIES ET SCULPTURES

REPRÉSENTANT DES SCÈNES OU DES PERSONNAGES
DES COMÉDIES DE MOLIÈRE.

747. *L'École des maris,* tableau peint par un anonyme, du vivant de Molière.

Ce tableau, qui est mentionné dans l'inventaire après décès de Molière (*Recherches sur Molière et sur sa famille,* p. 273), se retrouve

aussi dans l'État des biens de sa fille en 1705 (*Ibid.*, p. 334), et, trente-trois ans plus tard, dans l'inventaire après décès de mari de celle-ci, Rachel de Montalant, en 1738 (*Ibid.*, p. 353).

On peut espérer qu'il n'est qu'égaré, et qu'un heureux hasard le fera découvrir. Nous supposons qu'on peut l'attribuer à François Chauveau, qui avait dessiné et gravé, en 1666, les frontispices de la première édition des Œuvres de Molière. Chauveau n'aura fait peut-être que reproduire sur la toile la belle estampe qu'il avait gravée à l'eau-forte, en 1661, pour la première édition de l'*École des maris*.

748. Scène de *M. de Pourceaugnac*. Pourceaugnac assailli par ses femmes et ses enfants. Tableau attribué à Watteau.

Ce tableau, qui passe pour avoir été commandé à Watteau, pendant son séjour en Angleterre, par le roi George Ier, se trouve à Buckingham Palace, à Londres.

Voy. le *Catalogue raisonné de l'Œuvre peint, dessiné et gravé, d'Antoine Watteau*, par Edmond de Goncourt (Paris, Rapilly, 1855, in-8, p. 170).

749. Scène de *M. de Pourceaugnac*. Pourceaugnac poursuivi par les apothicaires. Tableau attribué à Watteau.

Ce tableau se trouve à Saint-Pétersbourg, dans la collection de l'Hermitage ; il est placé dans un corridor qui conduit à la salle de spectacle. Voy. ci-dessus, n° 667, une estampe d'après ce tableau.

750. Scène du *Festin de pierre*. Don Juan entre les deux paysannes. Tableau peint par Chazal, pour les tapisseries d'Aubusson.

Ce tableau, qui a été fait sur un croquis de Brion, fut exposé en 1873 au Musée-Molière. Voy. n° 67 du Catal. Il appartenait alors à MM. Chocqueel et Cie.

751. Scènes du *Festin de pierre*, six aquarelles par Mrs Chazal et Brun, qui ont servi de modèles à des tapisseries d'Aubusson, appartenant à Mrs Chocqueel et Cie.

Ces aquarelles, qui figuraient au Musée-Molière en 1873 (Voy. les n[os] 61-66 du Catal.), représentent la scène avec doña Elvire, la scène de don Luis, la scène avec les deux Paysannes, la scène du sou-

per avec la Statue du Commandeur, la scène avec Charlotte, et la scène avec un Spectre sous la figure du Temps.

752. Suite de 25 ou 30 aquarelles, pour les comédies de Molière, par E. Bayard, Constantin, J. Lehman et Lenoir. In-4.

Le savant et passionné bibliophile de Bordeaux, M. H. Bordes, a fait exécuter à grands frais, sous sa direction, cette suite de dessins-aquarelles qui forment la plus magnifique illustration qu'on ait jamais ajoutée aux Œuvres de Molière. Dix de ces aquarelles seulement ont été gravées, par Teyssonnière, de Bordeaux, pour servir de spécimen au monument artistique, que M. H. Bordes a consacré à la gloire de notre grand comique.

Voici le détail de 21 aquarelles, peintes par M. E. Bayard : l'*Étourdi* (acte III, sc. 12); le *Dépit amoureux* (acte IV, sc. 4); les *Précieuses ridicules* (sc. 10); *Sganarelle* (sc. 17); l'*École des maris* (acte II, sc. 6); l'*École des femmes* (acte II, sc. 4); l'*Impromptu de Versailles* (sc. 1); *Don Juan* (acte II, sc. 2); le *Misanthrope* (acte IV, sc 3); le *Médecin malgré lui* (acte II, sc. 7); le *Tartuffe* (acte III, sc. 3); *Amphitryon* (acte I, sc. 2); *George Dandin* (acte III, sc. 7) ; l'*Avare* (acte V, sc. 6); *Monsieur de Pourceaugnac* (acte II, sc. 6); le *Bourgeois gentilhomme* (acte III, sc. 3); *Psyché* (acte IV, sc. 4); les *Fourberies de Scapin* (acte III, sc. 6); la *Comtesse d'Escarbagnas* (sc. 7); les *Femmes savantes* (acte II, sc. 7); le *Malade imaginaire* (acte II, 9). En outre, M. Constantin a représenté la « scène des portraits » du *Misanthrope* ; M. Lehman, une scène du *Dépit amoureux* ; M. Louis Leloir, la scène de Tartuffe démasqué.

Il est probable que M. H. Bordes se propose de faire exécuter d'autres aquarelles pour les pièces de Molière, qui ne sont pas comprises dans cette nomenclature des dessins déjà composés.

753. Suite de 20 différents types de la Comédie de Molière, aquarelles, de format in-4, par M. Geffroy, de la Comédie-Française.

M. H. Bordes ne s'est pas contenté de faire exécuter des aquarelles représentant des scènes de la plupart des comédies de Molière; il a prié M. Geffroy de reproduire, en les complétant et en les transformant, les types que l'éminent artiste avait déjà dessinés pour une édition des Œuvres de Molière, publiée en 1868. Voy. le n° 484 de la *Bibliographie moliéresque*.

Voici la liste de ces types, dans lesquels l'auteur s'est attaché à caractériser la physionomie et le costume du personnage.

1° Portrait en pied de Molière.
2° Le *Dépit amoureux*. Marinette et Gros-René.
3° Les *Précieuses ridicules*. Mascarille.

4º Les *Fâcheux*. Lysandre.
5º et 6º L'*École des femmes*. Agnès et Arnolphe, dans deux scènes différentes.
7º Le *Mariage forcé*. Sganarelle.
8º L'*Amour médecin*. M. Thomès.
9º Le *Misanthrope*. Alceste et Oronte.
10º Le *Médecin malgré lui*. Sganarelle et Jacqueline.
11º Le *Tartuffe*. Tartuffe et Dorine.
12º *Idem*. M. Loyal.
13º *Don Juan*. Sganarelle.
14º *Idem*. Don Juan et la Statue.
15º *Amphitryon*. Mercure et Sosie.
16º L'*Avare*. Harpagon.
17º *Monsieur de Pourceaugnac*. Pourceaugnac.
18º Le *Bourgeois gentilhomme*. M. Jourdain et Nicolle.
19º Les *Femmes savantes*. Trissotin et Vadius.
20º Le *Malade imaginaire*. Diafoirus père et fils.

754. Le *Médecin malgré lui*. Tapisserie d'Aubusson, pour un canapé.

Exposée, en 1873, au Musée-Molière. Voy. nº 68 du Catalogue.

755. Scène du *Bourgeois gentilhomme* (acte II, sc. 8). Gouache, sur un éventail du temps de la Régence.

La scène représente M. Jourdain revêtu de son grand habit neuf, que les tailleurs viennent de lui essayer. Au fond du décor, perspective de rue. De chaque côté du théâtre, 2 loges d'avant-scènes, avec des dames en toilette et poudrées ; deux spectateurs debout, en grand habit, parlent avec elles, tournant le dos au public. A droite, une bouquetière vendant des fleurs ; à gauche, un garçon limonadier apportant des rafraîchissements. Sur le devant, cinq musiciens de l'orchestre, le tricorne sur la tête. On a supposé que la représentation avait lieu sur un théâtre de l'étranger, peut-être en Hollande. Au revers de la gouache, une autre peinture représentant une scène pastorale, probablement *Mélicerte*.

Cet éventail, richement monté sur ivoire sculpté, appartient à M^{lle} Agar, qui l'a trouvé dans une de ses excursions dramatiques.

756. Costume de Léandre, dans les *Fourberies de Scapin*. Modes sous Louis XVI. Dessin original, colorié, par Foëch et Whirsker. In-8.

Ce dessin appartient à M. Mahérault.

757. Bonneval, costume d'Argan, dans le *Malade imaginaire*. Dessin original, colorié, par Foëch et Whirsker. In-8.

> Ce dessin appartient à M. Mahérault.

758. Préville, dans le rôle de Sosie, d'*Amphitryon*. Dessin original, colorié, par Foëch et Whirsker. Costume de fantaisie. In-8.

> Ce dessin appartient à M. Mahérault.

759. Auger, dans le rôle du Tartuffe; de profil, tourné à gauche, tenant son mouchoir à la main. Costume de fantaisie du xviiie siècle. Dessin original, colorié, par Foëch et Whirsker. In-8.

> Ce dessin appartient à la Bibliothèque nationale.

760. Préville et Mme Préville, dans les rôles de Sganarelle et de Jacqueline, du *Médecin malgré lui* (acte 1er, sc. 2). Costumes du xviiie siècle. Calque d'un dessin original, colorié, par Foëch et Whirsker. In-8.

> Ce dessin, ainsi que les trois suivants, avaient été faits par les deux artistes, pour être gravés dans l'*Album dramatique, ou Souvenirs de l'ancien Théâtre-Français* (Paris, 1820, in-8), mais cet ouvrage n'a pas été continué, et la gravure n'a pas été faite. On ne connaît que les calques de ces quatre dessins, calques que possédait Soleirol, et qui ont été achetés, à sa vente, par M. Mahérault.

761. Préville et Mlle Fanier, dans le *Médecin malgré lui*. Costumes du xviiie siècle. Calque d'un dessin original de Foëch et Whirsker. In-8.

762. Molé, Dauberval et Préville, dans les rôles de Léandre, d'Octave et de Scapin, des *Fourberies de Scapin* (acte ii, sc. 5 et 7). Costumes du xviiie siècle. Deux pièces calquées d'après les dessins originaux de Foëch et Whirsker. In-8.

763. Tapisseries représentant trois scènes du *Dépit amoureux,* de *l'École des femmes,* et de *l'Avare,* et ayant été exécutées dans la manufacture royale de Beauvais, en 1832.

> Ces belles tapisseries, dont les personnages sont de grandeur naturelle et dont celle de l'*Avare* offre peut-être le portrait d'un acteur du temps, appartiennent aujourd'hui à M. Émile Peyre, architecte.
>
> On nous affirme avoir vu, il y a vingt ans, quelques pièces d'un ameublement en tapisserie, offrant aussi des scènes des comédies de Molière, et provenant également de l'ancienne manufacture royale de Beauvais.
>
> Il existe encore, nous écrit le savant M. Darcel, directeur de la manufacture des Gobelins, d'anciennes tentures de tapisseries représentant des scènes de Molière, où les personnages sont de petite proportion.

764. L'*Avare*. Tapisserie d'Aubusson, pour fauteuil.

> Exposée, en 1873, au Musée-Molière. Voy. n° 69 du Catalogue.

765. L'*École des maris,* médaillon en bas-relief, exécuté par Edmond Hédouin, pour le Foyer public du Théâtre-Français.

> Cette sculpture a été exposée au Salon de 1864.

XVII

TABLEAUX ET DESSINS

REPRÉSENTANT DES ÉPISODES DE LA VIE DE MOLIÈRE
OU DES SCÈNES DE SES COMÉDIES,
ET QUI ONT FIGURÉ AUX EXPOSITIONS DE PEINTURE A PARIS,
DEPUIS 1802.

766. Molière lisant le *Tartuffe,* chez Ninon de Lenclos, chez laquelle se sont réunis, pour entendre ce chef-d'œuvre, le grand Corneille, Racine, La Fontaine, le

maréchal de Vivonne, Boileau, Chapelle, Lully, Th. Corneille, Mansart, Quinault, Baron, le grand Condé, Saint-Évremont, La Bruyère, Mignard, Girardon, le duc de la Rochefoucauld. Tableau peint par Monsiau.

<small>Exposit. de 1802; n° 210 du Catalogue.</small>

767. La Mort de Molière. Tableau peint par Vafflard, élève de Regnault.

<small>Exposit. de 1806; n° 510 du Catalogue.

« Molière fut attaqué d'une convulsion, en prononçant *juro*, dans le *Malade imaginaire*. On le rapporta mourant chez lui. Il fut assisté quelques moments par deux de ces Sœurs religieuses qui viennent quêter le carême et qui logeaient chez lui : il mourut entre leurs bras, le 17 février 1673, âgé de 53 ans. (*Vie de Molière*, par Voltaire.) »</small>

768. Molière consultant sa servante. Tableau peint par Buguet.

<small>Exposit. de 1812; n° 151 du Catalogue.</small>

769. Quatre vignettes dessinées pour les Œuvres de Molière, par Bergeret.

<small>Exposit. de 1814; n° 56 du Catalogue.</small>

770. Portrait de Mlle Mars, dans le rôle d'Agnès, de *l'École des Femmes* (acte III, sc. 2). Tableau peint par Mme Inès d'Esmenard.

<small>Exposit. de 1819; n° 426 du Catalogue.</small>

771. Louis XIV et Molière. Tableau peint par Pingret.

<small>Ce tableau, qui figura, sous le n° de 1360, à l'Exposition de 1824, représente Molière déjeunant dans la chambre du Roi, qui lui sert une aile de poulet.</small>

772. Molière lisant son *Tartuffe* chez le Cardinal-légat. Tableau peint par Vafflard, d'après une miniature du temps.

<small>Exposit. de 1831; n° 2025 du Catalogue.</small>

On n'a pas d'autre renseignement sur cette « miniature du temps » que le peintre aurait reproduite dans son tableau.

773. Dispute de Trissotin et de Vadius (*Femmes savantes*, acte III, sc. 5). Tableau peint par Poterlet.

Exposit. de 1831; n° 1699 du Catalogue. Ce tableau fait maintenant partie de la collection des tableaux du Musée du Louvre.

774. *Tartuffe*. Tableau peint par Monvoisin.

Exposit. de 1831; n° 1541 du Catalogue.

775. Sujet tiré du *Malade imaginaire*. Tableau peint par Poterlet.

Exposit. de 1833; n° 1937 du Catalogue.

776. Molière faisant l'aumône. Tableau peint par Ed. Pingret.

Exposit. de 1834, n° 1549 du Catalogue. Le sujet est emprunté à la *Vie de Molière*, par Voltaire : « Molière venait de donner l'aumône à un pauvre. Un instant après, ce dernier court après lui et lui dit : « Monsieur, vous n'aviez peut-être pas dessein de me donner un louis d'or? Je viens vous le rendre. — Tiens, mon ami, dit Molière, en voilà un autre. » Puis, il s'écria : « Où la vertu va-t-elle se nicher? »

777. Molière mourant dans les bras de deux sœurs de charité. Tableau peint par Keller.

Exposit. de 1835; n° 1178 du Catalogue.

778. Une scène du *Malade imaginaire*, costumes de la Régence. Tableau peint par Théoph. Fragonard.

Exposit. de 1835; n° 822 du Catalogue,

779. Une scène du *Misanthrope* (acte IV, sc. 3). Tableau peint par Mme Cordelier-Delanoue, née Amélie Cadeau.

Exposit. de 1837; n° 384 du Catalogue.

780. Mort de Molière. Tableau peint par A. Debacq.

Exposit. de 1839; n° 490 du Catalogue.

781. Les *Fourberies de Scapin*. Dessin par Penguilly l'Haridon.

> Exposit. de 1843; n° 1343 du Catalogue.

782. Mort de Molière. Tableau peint par Jules-Siméon Petit.

> Exposit. de 1844; n° 1425 du Catalogue.

783. Le *Bourgeois gentilhomme* (acte III, sc. 6). Tableau peint par Mlle Félicie Defert.

> Exposit. de 1845; n° 422 du Catalogue.

784. Molière, chez le barbier, trouvant le type du *Bourgeois gentilhomme*. Tableau peint par Hégés.-Jean Vetter.

> Exposit. de 1847; n° 1594 du Catalogue.

785. Le *Malade imaginaire*. Tableau peint par P.-L.-Alex.-Abel Terral.

> Exposit. de 1848; n° 4226 du Catalogue.

786. Scène de *Tartuffe* (acte III, sc. 2). Tableau peint par Alphonse Colas.

> Exposit. de 1850; n° 613 du Catalogue.

787. La Tombe de Molière, effet de lune. Tableau peint par Auguste-Jacques Regnier.

> « Deux ou trois ans après la mort de Molière, il y eut un hyver très-froid ; sa veuve fit voiturer cent voies de bois dans le cimetière St Joseph, rue Montmartre, où étoit cette chapelle ; lequel bois fut brûlé sur la tombe de son mari, pour chauffer tous les pauvres du quartier. La grande chaleur du feu fit ouvrir cette pierre en deux. Voilà ce que j'ai appris d'un ancien chapelain de St Joseph, qui me dit avoir assisté à l'enterrement de Molière. » (*Le Parnasse françois*, par Titon du Tillet.)

> Exposit. de 1850; n° 2576 du Catalogue.

788. Molière (le Contemplateur) et les caractères de ses

comédies. Tableau peint par Edmond Geffroy, élève d'Amaury Duval.

> Exposit. de 1857; n° 1145 du Catalogue. Ce tableau appartient à la Comédie-Française.
>
> Le peintre a trouvé son sujet dans ce passage de la *Critique de l'École des femmes* : « Lorsque vous peignez les hommes, il faut les peindre d'après nature. On veut que ces portraits ressemblent; et vous n'avez rien fait, si vous n'y faites reconnaître les gens du siècle. » Molière est représenté, en costume de ville, assis derrière un pilastre, regardant les acteurs et les actrices de sa Troupe dans les rôles de ses comédies.

789. Molière consultant sa servante. Tableau peint par Eug.-Ernest Hillemacher, élève de Léon Cogniet.

> Exposit. de 1859; n° 1510 du Catalogue.

790. Molière posant chez Mignard. Il observe le type du blondin, décrit par Sganarelle dans *l'École des maris*. Tableau peint par Jacques-Edmond Leman, élève de Picot.

> Exposit. de 1861; n° 1926 du Catalogue.

791. L'*Amour médecin* (sc. 13). Tableau peint par Henry-Guillaume Schlesinger.

> Exposit. de 1861; n° 2820 du Catalogue.

792. Louis XIV et Molière. Tableau peint par Jean-Léon Gérôme, élève de Delaroche.

> Ce tableau, qui a été exposé au Salon de 1863 (n° 769 du Catal.), représente le souper de Molière dans la chambre de Louis XIV; anecdote de l'*en-cas de nuit*, rapportée par Mme Campan.

793. Molière chez le barbier Gely, à Pézénas. Tableau peint par Mlle Nélie Jacquemart, élève de Léon Cogniet.

> Exposition de 1863, n° 982 du Catalogue.

794. Le *Festin de pierre*. Tableau peint par A.-Ch. Voillemot, élève de Drolling.

> Exposition de 1863; n° 1877 du Catalogue.

795. Molière et Louis XIV. Tableau peint par Jean-Hégésippe Vetter, élève de Steuben.

Ce tableau, qui a été exposé au Salon de 1864 (n° 1916 du Catalogue), où il a obtenu un grand succès, représente Molière assis à table devant Louis XIV, qui lui sert une aile de poulet de son *en-cas de nuit*.

796. Don Juan (acte II, sc. 5, du *Festin de pierre*). Tableau peint par Eugène-Ernest Hillemacher.

Exposition de 1864 ; n° 950 du Catalogue.

797. Le *Médecin malgré lui* (acte II, sc. 6). Tableau peint par Jacques Leman, élève de Picot.

Exposition de 1864 ; n° 1185 du Catalogue.

798. Mascarille présentant Jodelet à Cathos et à Madelon. (*Les Précieuses ridicules*, sc. 12.) Tableau peint par J.-Hégésippe Vetter.

Exposition de 1865 ; n° 2159 du Catalogue.

799. Molière à Versailles. Tableau peint par Henri Picou, élève de P. Delaroche.

Exposition de 1868 ; n° 1994 du Catalogue.

800. Une Loge de théâtre à Paris : on joue du Molière. Tableau peint par Hippolyte Debon, élève de Gros et d'Abel de Pujol.

Exposition de 1868 ; n° 669 du Catalogue.

801. Don Juan et le Pauvre (*Festin de pierre*, acte III, sc. 2). Tableau peint par Félix Bracquemont.

Exposition de 1869 ; n° 318 du Catalogue.

802. Le *Médecin malgré lui*. Tableau peint par Alfred Destailleur, élève de L. Cogniet et de Signol.

Exposition de 1869 ; n° 740 du Catalogue.

803. Le *Dépit amoureux* (acte IV, sc. 2). Tableau peint par Jacques-Edmond Leman, élève de Picot.

Exposition de 1870 ; n° 1710 du Catalogue.

804. Gros-René. Aquarelle par Eugène Bataille, élève de L. Cogniet.

Exposition de 1872 ; n° 61 du Catalogue.

805. Molière lisant son *Misanthrope* à ses amis, à l'auberge du *Mouton blanc*. Tableau peint par J.-B. Trayer.

Ce tableau, qui n'a pas figuré aux Expositions de peinture de Paris, fait partie du Musée de la Rochelle. M. Ballande en possède un dessin qui a été exposé au Musée-Molière, à l'occasion du jubilé, en mai 1873. Voy. le n° 73 du Catalogue de cette Exposition.

806. Tartuffe (*Tartuffe*, acte III, sc. 3). Tableau peint par Jules Boniza, de Saint-Pétersbourg.

Exposition de 1873 ; n° 133 du Catalogue.

807. Le Bourgeois gentilhomme et ses professeurs. Tableau peint par Eug.-Ernest Hillemacher.

Exposition de 1873 ; n° 737 du Catalogue.

808. Molière posant chez Mignard. Aquarelle, par Jacques-Édouard Leman.

Exposition de 1874 ; n° 2308 du Catalogue.

809. Une Collaboration (Molière et Corneille). Tableau peint par Jean-Léon Gérôme. (Appartient à M. A.-F. Stewart.)

Exposition de 1874 ; n° 796 du Catalogue.

810. Molière chez Ninon de Lenclos. Tableau peint par Paul-Joseph Leyendecker, élève de Gérôme et Signol.

Exposition de 1874 ; n° 1210 du Catalogue.

811. Portrait de M. Coquelin, sociétaire de la Comédie-

Française, dans le rôle de Mascarille des *Précieuses ridicules*. Tableau peint par J.-Georges Vibert, élève de E. Barrias.

Exposition de 1874 ; n° 1787 du Catalogue.

812. Le *Dépit amoureux* (acte IV, sc. 3). Aquarelle, par Jacques Leman. — Molière posant chez Mignard. Aquarelle, par le même.

Exposition de 1874 ; n^{os} 2309 et 2308 du Catalogue.

XVIII

MONUMENT DE MOLIERE OU FONTAINE-MOLIERE.

813. *15 janvier 1844. Inauguration de la statue de Molière, né le 15 janvier 1622, mort le 17 février 1673. Lith. J. Rigo et C^{ie}, rue Richer, 7. Dessiné et lith. par E. Lépine, peintre du Palais-Royal.* In-fol.

Cette lithographie représente le Monument, entouré des bannières où sont inscrits les titres des comédies de Molière ; un personnage, en tête du cortége, dépose une couronne de lauriers aux pieds de la statue.

Au bas du dessin, on lit ces vers tirés de la *Nouvelle Némésis*, de Barthélemy :

> C'est à nous de payer la dette d'un autre âge,
> C'est à nous d'effacer le sacrilége outrage
> D'un siècle indifférent que tu fis immortel ;
> Qu'à jamais sur son front ce souvenir retombe !
> A peine s'il daigna t'accorder une tombe :
> Nous te bâtissons un autel !

Voy. plus haut différentes reproductions de la statue de Molière, par Seurre aîné, n^{os} 201, 202 et 207, et les gravures d'après cette statue, n^{os} 193 *bis* et 194.

814. Médaille frappée en l'honneur de l'inauguration de la Fontaine-Molière en 1844, avec le plan du rez-de-

chaussée du Monument. *Visconti arch.* 1844. *Normand aîné del. et sc.* In-4.

Voy. plus haut, n° 216, la médaille dont le revers seul est reproduit ici dans la gravure.

815. *Élévation de la Fontaine-Molière, par M. Visconti. Monument élevé à la mémoire de Molière.* 1844. *A Paris, chez Magnier.* In-4.

816. *Face principale de la Fontaine-Molière à Paris. Mr L. Visconti, arch. A. Leblan. Pfnor del. et sculp. Publié par A. Grim, éditeur, boulevard St Martin,* 19. In-4.

Cette gravure, au trait, a paru dans le 20° volume du *Moniteur des Architectes*. Une autre gravure représente la face latérale du Monument. Voy. ci-après, n° 823.

817. *Fontaine-Molière construite à Paris, par souscription nationale, en* 1844. *L. Visconti invenit. R. Pfnor sculp.* In-fol. atlant.

Cette belle planche fait partie du recueil intitulé : *Fontaines monumentales construites à Paris et proposées pour Bordeaux, par Ludovic Visconti*, publ. par Léon Visconti (*Paris, typogr. Firmin Didot*, 1860). Elle avait été exposée au Salon de 1852.

818. Fontaine-Molière, gravure au trait, d'après le dessin original de L. Visconti. Sans aucun nom d'artiste et sans aucune légende. In-fol. max.

Cette gravure, dont nous n'avons vu qu'une épreuve d'artiste, est absolument semblable à la précédente, mais sur une moins grande échelle; on doit la regarder comme un essai abandonné, dont il n'y a eu que quelques épreuves tirées.

819. *Monument de Molière.* Point de vue pris un peu à gauche. *J. Gault* (del.). *Lith. Rigo fs et Cie.* Gr. in-8.

Cette lithographie a été faite pour accompagner la première édition du poëme de Mme Louise Colet, sur le Monument de Molière (*Paris, Paulin*, 1843).

Bibliogr. moliér., n° 1355.

820. *Monument de Molière.* Vu de face. *E. Hedouin* (del.). *Pecquereau, imp.* In-4.

On lit en haut, au-dessus du double filet qui entoure la lithographie : *L'Artiste.* Cette pièce a paru, en 1844, dans le journal de ce nom.

821. Vue du Monument de Molière. Sans aucun nom d'artiste. Gravure sur bois. In-8.

Cette gravure, dont nous avons vu une épreuve d'artiste, a été faite, sans doute, pour quelque journal illustré, au moment de l'inauguration de la Fontaine, qui est aussi représentée dans un des numéros de l'*Illustration,* in-fol., en 1844.

Bibliogr. moliér., n° 1355.

822. *A la gloire de Molière. Lith. par Riché. Monument élevé à la gloire de Molière, rue Richelieu.* 1844. *A Paris, chez M*lle *Dutertre.* In-fol.

823. Monument de Molière, gravé par Herard, d'après J.-A. Levieil. In-4.

Publié par A. Grim, dans le *Moniteur des Architectes*.

824. Monument de Molière. Trois planches au trait; au bas de chacune : *Visconti, arch.* 1844. *Normand ainé sc. Perrotin éditeur.* Sur la 1re : *Élévation géométrale. Échelle de 8 mètres.* Le Monument vu de face. Sur la 2e : *Élévation latérale. Échelle de 8 mètres.* Le Monument de profil, à gauche; et sur la 3e : *Plan du rez-de-chaussée. Échelle de 9 mètres.* Au-dessus de ce plan, la médaille de Molière : de profil tourné à gauche, type Houdon. Autour de la tête, on lit : *Molière.* 1622-1673 ; et en exergue : *Caunois sculp*t. Au revers de la médaille : le monument vu de face, avec cette inscription : *Inauguré en* 1844. *Souscript*on *nation*lo. Et cette exergue : *Visconti, arch. Caunois sculp.*

Ces trois planches accompagnent la *Notice sur le Monument érigé à Paris* (par souscription) *à la gloire de Molière.* Paris, Perrotin, 1844, in-8.

Bibliogr. moliér., n° 1354.

825. *Monument de Molière, par M. Visconti. Fritz d. Bara et Gerard* (sc.). Gravure sur bois. In-12.

Cette gravure a été faite en 1844, pour la troisième édition de l'*Hist. de la vie et des ouvrages de Molière,* par Taschereau (Paris, J. Hetzel, 1844, in-12). Les mêmes artistes ont aussi dessiné et gravé, pour la même édition, la statue de Molière par Seurre aîné, et Loutrel a gravé, d'après Fritz, les deux statues de Pradier, qui ornent le Monument : la Muse enjouée et la Muse sérieuse.

Bibliogr. moliér., n° 1019.

826. *Fontaine-Molière.* Lithographie. In-fol.

Publ. en tête du *Rapport sur la Fontaine-Molière,* par M. Boulay de la Meurthe (Paris, 1839, in-fol.).

Bibliogr. moliér., n° 1344.

827. La Fontaine-Molière inaugurée le 15 janvier 1844. *Am. Thuillier* (del.). *Lith. J. Rigo et C^{ie}.* In-4.

Cette lithographie a été faite pour un recueil périodique, intitulé *le Pionnier*, comme l'indique le nom de ce recueil, écrit au-dessus du dessin.

828. *Fontaine-Molière, prise au daguerréotype. Chamonin dirext.* Gravure au burin. In-fol.

829. *Fontaine-Molière.* Vue pittoresque; nombreux personnages regardant le Monument. Dessiné par Valentin. *Buzelot sc.* In-4.

Publié dans les *Beaux-Arts,* revue artistique, de Curmer, in-4, en 1844.

830. Fontaine-Molière. *Rouargue frères del. et sculp.* Gr. in-8.

Cette gravure a été faite pour une édition de l'*Histoire de Paris,* de Dulaure (*Paris, Furne,* 1845, gr. in-8, compacte).

Molière est mort, sans avoir pu prévoir l'éclatante renommée qui s'attacherait à son nom et à ses ouvrages. Il avait été toujours applaudi comme comédien, souvent comme poëte dramatique, mais sa réputation d'écrivain ne fut jamais bien établie, de son vivant, car celles de ses comédies qui réussissaient le mieux au théâtre étaient sévèrement jugées, à la lecture : on en blâmait le bas comique, on en critiquait surtout le style, qu'on accusait d'incorrection, de trivialité et de prosaïsme. En un mot, personne alors n'aurait eu l'idée de voir Molière entrer à l'Académie française. L'heure du triomphe, de l'apothéose, n'était pas encore venue, et il fallait l'attendre pendant plus d'un siècle. Nous avons déjà remarqué que, sauf l'Épître sur la Rime, adressée à Molière par Boileau, et les Stances que le succès de l'*École des femmes* avait inspirées au même poëte, on ne trouve, dans les écrits contemporains, aucun éloge caractérisé du créateur de la Comédie moderne. Molière avait sans doute des amis et des admirateurs; mais ceux-ci ne l'appréciaient pas même à sa valeur et s'abstenaient du moins de témoigner publiquement leur admiration, qui se partageait entre le comédien et l'auteur comique. C'est donc avec surprise et avec joie que nous avons découvert, dans de vieux papiers, provenant du savant bibliothécaire de Tours, Victor Luzarche, et donnés par sa veuve à la Bibliothèque de l'Arsenal, une pièce de vers latins adressée à Molière, et dont nous avons reconnu aisément l'auteur. Cet auteur est Jean Maury, jésuite, né à Toulouse en 1625, mort en 1697 à Ville-

franche de Rouergue; la pièce est autographe, et l'on doit supposer qu'elle accompagnait un exemplaire de l'ouvrage de Jean Maury : *Theatrum universæ Vanitatis, seu Excursus morales in Ecclesiasten Salomonis* (Paris, Billaine, 1664, in-12), offert à Molière. Cette pièce est un glorieux panégyrique de Molière et de ses œuvres; elle est inédite, et nous n'avons pas hésité à la publier, comme l'unique monument écrit, qui, du vivant de Molière, ait été élevé en son honneur. Mais les vers du docte jésuite de Toulouse étant assez entortillés et même très-obscurs, il nous a paru indispensable de les faire suivre d'un essai de traduction, que nous devons à la plume élégante et correcte de notre digne ami M. Édouard Thierry, ancien administrateur du Théâtre-Français, la Maison de Molière.

AD MOLIERUM.

Inclyte Comœdi princeps, Moliere, Theatri,
Qui deridendos homines plaudente propinas
In scenâ, mordens salibusque, jocisque decoris
Mores insulsos, Author, Recitator et idem,
Festivæ sublimis apex, et terminus artis,
Qui veterum cedis nulli, non omnibus una,
Si Græcos, si Romanos quis jungere certet,
Et quos nunc Italos, quos nunc audimus Iberos,
Ipsos et Gallos, quorum est jam Gloria summa.
Non dedignandum Musæ partum accipe nostræ,
Divina qui se commendat origine, primus
E cœlo quod materiem deduxerit author
Ille potens mentis Salomon, Davidica proles,
Nonnihil humani cui nos appingere juvit,
Privata ut docuit nos experientia rerum,
Et quanta hæc licuit rimari oracula luce,
Hæc scrutari adyta, ancipites penetrare recessus,
Multifidasque vias certo discernere gressu.
Hac sacra velut in satyra Regnator Idumes

Humanis carpit quantum est in rebus inane,
Quod Phrygia sum stamen acu pertexere nisus
Non illaudato prorsus temerarius ausu,
Nomine nec forsan nullo, tituloque secuto.
Assimilata tuis potes hic nonnulla videre
E nostris, oculos fuerit si visa morari ·
Pagina nostra tuos. Mores quoque carpimus ipsi
Utimur et socco nos, interdumque cothurno,
Necnon ipsa ferunt nomen quoque scripta Theatri.
Te saltem poteris in fronte agnoscere, tota
Si non in facie : potis et Lucretius hic se
Ille offerre tuus, patrio quem carmine reddis
Vim quoque Romuleam et Latium superante leporem
Vultus ut est natis, in quo Materque, Paterque
Possint agnosci, patet hoc Lucretius ore
In nostris leni, cum fas, imitamine chartis,
Cum nec Relligio, cum nec Doctrina repugnat,
At cum Naturæ campo spatiamur eodem.
Non possum præbere alio me munere gratum
Admiranda tuæ post tot spectacula scenæ,
Lætior unde domum semper; meliorque recessi,
Seria sic ibi mixta jocis, mixtum utile dulci,
Et sic norma boni, limesque docetur honesti ;
Sic vitio pœnas, virtuti præmia semper
Decernis, scenæ non oblectamine solum
Innocuo, sed cum Probitatis fœnore multo ;
Ni vitio stomachi, quales plerosque fateri
Cogimur, altorem quis succum in toxica vertat ;
Aut spreto Tellus quo diffluit atticâ melle,
Quam fert illa eadem malit sorbere cicutam.
Nil adeo prodest, usu subeunte sinistro
Quod non lædat idem. Nec Tu, Moliere, malignis
Eriperis laudantum inter præconia linguis.
Sed rectis sat judiciis atque auribus æquis
Posse frui. Turba e stolida non Gloria constat.
Principibus placuisse viris laus summa : sed Ipsi
Quod placeas Regi, tanto quod Teste proberis,
Ejus detineas teretes gratissimus aures,
Otia cessantis recrees, curasque remittas

Curis ipse tuis, Ludisque labore paratis,
Unus, proh superi, quantus tibi calculus ille !
Quid cum Tu summis placeas acceptus et imis,
Et mediis? Adeo tibi se versatile præstat
Ingenium, tam se vaste diffundere novit
Cum lubet, arridens cuivis, sapiensque palato !
Audiris, legerisque avide, Te dextera quævis,
Te sinus omnis habet, solisve arceris ab illis
Qui te nec norunt, nec nosse infensius audent,
Scilicet exosum quibus est comœdia nomen,
Horrendumque, nec immerito, quod turpia promi
Hic olim solita, et soleant hoc tempore multa.
Sed damnanda hæc sint alieno crimine, culpa
Non, Moliere, tua, qui crudum admittere verum
Quod valeant pauci, salso hoc condire faceto
Doctus et urbano, rejecto scommate quovis
Impuro, subeas purgatas limpidus aures,
Et sic omne feras apto moderamine punctum
Mordax ut verum blando societur honesto.

A MOLIÈRE.

En lui adressant un exemplaire du THEATRUM UNIVERSÆ VANITATIS, SEU EXCURSUS MORALES IN ECCLESIASTEN·SALOMONIS (*Théâtre de la vanité universelle, ou paraphrase morale sur l'Ecclésiaste de Salomon*).

Illustre Molière, prince du Théâtre comique, toi qui, sur la scène, au milieu des applaudissements, nous donnes à bafouer les ridicules de l'homme; toi qui, par tes saillies et le brillant de ton jeu, auteur et acteur à la fois, fais la censure de nos sottises; toi, le sommet et le dernier terme de l'art amusant, qui ne le cèdes à pas un des anciens et qui défies tous tes rivaux ensemble, dussent s'unir aux Romains et aux Grecs, les Italiens et les Espagnols d'aujourd'hui, les Français même, dont la gloire est déjà si grande.

Accepte-le, il n'est pas à dédaigner, cet enfant de ma Muse. Il a pour lui l'éclat d'une divine naissance. Le Ciel a fourni le sujet de mon livre, et celui qui l'en tira le premier est le Sage par excellence, Salomon, fils de David.

Au texte inspiré j'ai essayé d'ajouter quelque chose de l'homme, autant du moins que j'ai pu tirer de ma propre expérience, autant qu'il m'a été donné d'éclairer ces oracles, d'en sonder les profondeurs, d'en pénétrer les détours incertains, de marcher d'un pied sûr à travers ces voies entre-croisées.

Dans cette sorte de satire sacrée, le roi d'Israël démontre tout le vide des choses humaines; j'ai pris le canevas et me suis mis à le broder avec l'aiguille du Phrygien. Entreprise téméraire, mais la louange ne lui aura pas manqué. Un peu de bruit peut-être et un certain éclat l'ont suivie. Si tes yeux veulent bien s'arrêter sur quelques-unes de ces pages, tu trouveras dans mon travail plus d'un rapport avec le tien. Et moi aussi, je censure nos façons de vivre. Et moi aussi, je chausse tantôt le brodequin, tantôt le cothurne, et, à la première page de mon livre, j'écris *Théâtre*, comme toi. N'eût-il de toi que ce seul trait, tu peux déjà t'y reconnaître.

Tu peux encore y reconnaître Lucrèce, Lucrèce ton poëte, dont tu fais la traduction, surpassant, dans ton vers français, et l'énergie romaine et l'élégance latine.

Comme le visage des enfants garde une ressemblance du père et de la mère, cette ressemblance se conserve dans mon poëme, où je donne une imitation adoucie de Lucrèce, quand il m'est permis de le faire, quand ni la Religion ni la Doctrine ne s'en offensent; quand nous marchons de concert, lui et moi, dans le domaine de la Nature.

Par quel autre don pourrait s'acquitter ma reconnaissance, après les admirables spectacles que tu nous offres sur la scène? Chaque fois que je les ai vus, je suis rentré chez moi plus gai et meilleur, tant tu as l'art de mêler le sérieux au badin, l'agréable à l'utile, d'enseigner la règle du bien, de tracer la ligne de l'honnête, châtiant toujours le vice, et récompensant la vertu.

Et tandis que l'agrément de la scène redouble à devenir innocent, la morale y fait largement son profit, je ne dis pas pour ces mauvais estomacs, — et c'est le plus grand nombre, il faut le reconnaître, — qui changent en poison les sucs nourriciers, et,

dédaignant le miel qui coule à ruisseaux dans l'Attique, aiment mieux s'abreuver de sa ciguë.

Rien de si bon, qui ne devienne nuisible, perverti par un mauvais usage : toi aussi, Molière, au milieu du concert de louanges qui se fait autour de toi, tu ne saurais échapper à la malignité des langues; mais n'est-ce pas assez d'avoir pour soi les bons esprits et les juges équitables? Ce n'est pas la foule des sots qui dispense la gloire. Plaire aux princes du monde, voilà le succès qui passe tout. Toi, tu plais au Roi lui-même; sa haute faveur en est le témoignage. Tu charmes au dernier point son oreille délicate, tu amuses les loisirs qu'il s'accorde, tu le délasses de ses soins par tes soins, par ces divertissements qui sont ton labeur et ta peine. O dieux! ce seul poids dans la balance, comme il emporte le reste!

Que dirai-je enfin? En haut, en bas, au milieu, tu plais à toutes les classes, tant ton génie se rend souple et divers, large et profond, selon qu'il lui plaît, tant il a le don de s'ajuster et d'agréer à tous les goûts.

On est avide de t'entendre et de te lire. Tout le monde t'a dans la main ou dans la poche. Si l'on te ferme la porte, ce n'est que chez ceux qui ne te connaissent pas, qui, par prévention, se refusent à te connaître, qui ont en haine et en horreur jusqu'au nom de la Comédie; non sans raison toutefois, car il était jadis et il est encore aujourd'hui, dans ses traditions, de présenter au public bien des inconvenances.

Ces inconvenances, condamnons-les, mais à la charge des coupables, non pas à la tienne, ô Molière!

Le vrai, dans sa crudité, n'étant pas un mets que supporte tout le monde, tu sais y ajouter l'assaisonnement et le sel. Ton badinage est celui des honnêtes gens. Loin de toi les grossières équivoques! Ta plaisanterie entre claire et limpide dans les oreilles raffinées, et c'est ainsi que, avec une mesure parfaite, tu réalises ce grand point d'allier la vérité mordante à la sagesse aimable.

APPENDICE

I

PORTRAITS DES AUTEURS ANCIENS ET MODERNES, DONT MOLIÈRE
A TRADUIT OU IMITÉ LES OUVRAGES.

NOTA. Cet Appendice, qui a été fait hâtivement à la dernière heure, pour satisfaire aux désirs de quelques moliéristes, devra être plus tard augmenté et perfectionné. Nous avons voulu seulement indiquer ici les séries de portraits, qui pouvaient être jointes à une Iconographie générale de Molière. Avouons, cependant, que les résultats n'ont pas répondu à nos efforts. Les catalogues d'estampes ne daignent mentionner que les portraits rares et remarquables au point de vue de l'art du graveur. Il est vraiment singulier qu'un amateur courageux et passionné n'ait pas encore entrepris un catalogue descriptif de tous ces portraits gravés et lithographiés, en les classant, soit par ordre alphabétique, soit par ordre systématique. La collection des portraits, au Cabinet des estampes, compte plus de 120,000 portraits renfermés dans 800 volumes in-fol. max., et cette collection est bien loin d'être complète ; ainsi on n'y trouve pas plus de 60 portraits de Molière.

1. TITUS LUCRETIUS CARUS, auteur du poëme : *de Natura rerum.*

— Portrait de Lucrèce, dans un médaillon, tête de profil couronnée de lauriers et de fleurs, tournée à gauche. Le médaillon, posé sur un bloc de pierre où on lit cette inscription : *les Œuvres du poëte Lucrèce,* est soutenu par le génie du Feu et le génie de l'Air. Au-dessous, sont les génies de l'Eau et de la Terre, représentés assis.

Dans le haut, la Nature, personnifiée, presse ses mamelles et répand son lait sur les quatre Éléments. Dessiné et gravé par Chauveau. Cette gravure sert de frontispice aux *Six Livres de Lucrèce, de la Nature des choses*, traduits par Michel de Marolles, seconde édition (Paris, Guill. de Luyne, 1669, in-8).

Est-il permis d'espérer qu'on retrouvera, un jour, la traduction en prose et en vers libres, que Molière avait faite du poëme de Lucrèce et que sa veuve vendit au libraire Barbin, qui n'osa pas la publier dans les Œuvres posthumes de l'illustre écrivain ? Il est certain que cette traduction était complète et que le libraire, qui en avait acheté le manuscrit 600 livres, refusa de l'imprimer, parce que le dogme de l'immortalité de l'âme était mis en doute par le poëte latin. On peut supposer que Gassendi avait ajouté des notes à la traduction de son élève. L'abbé de Marolles, dans la préface de la seconde édition de sa traduction de Lucrèce (*Paris, Guill. de Luyne*, 1659, in-8), parle ainsi, par ouï-dire, de la traduction de Molière, laquelle était déjà fort avancée à cette époque :

« On m'a dit qu'un bel esprit en fait une traduction en vers, dont j'ay vu deux ou trois stances du commencement du second livre, qui m'ont semblé fort justes et fort agréables. Je m'asseure que de ses bons amis, que je connois et que j'estime extrêmement, ne manqueront pas de nous dire cent fois que le reste est égal, ce que j'auray moins de peine à croire que le poëte n'en doit avoir eu à le composer, quoyque toutes les matières ne s'y trouvent pas également capables des mesmes beautez si l'on s'y est voulu servir du mesme style et que l'on ait eu soin de n'en point altérer le sens. » L'abbé de Marolles ajoute que Gassendi lui donna des conseils pour corriger sa traduction en prose, en lui parlant sans doute de celle que Molière avait entreprise avant lui :

« Il y a près de quatre ans, qu'ayant eu dessein de revoir ma traduction pour la rendre plus juste et plus correcte qu'elle n'estoit la première fois, je profitay des bons advis que m'en donna l'un des plus scavans hommes de son siècle, Pierre Gassendi, peu de jours avant sa mort. Il m'y marqua de sa propre main tous les endroits, où il crut qu'il estoit nécessaire de retoucher, de sorte qu'en cela mesme il me donna beaucoup de marques de sa bienveillance. »

Au reste, la traduction de Molière n'était pas ignorée de ses amis, comme Brossette nous l'apprend dans une note sur la Satire II de Boileau. (Voy. son édition des Œuvres de Boileau-Despréaux, avec des éclaircissements historiques.)

« La Satire à Molière, par Boileau, fut faite en 1664. La même année, l'auteur étant chez M. du Broussin avec M. le duc de Vitri

et Molière, ce dernier y devoit lire une traduction de Lucrèce en vers françois, qu'il avoit faite dans sa jeunesse. En attendant le dîner, on pria M. Despréaux de réciter la Satire adressée à Molière, mais, après ce récit, Molière ne voulut pas lire sa traduction, craignant qu'elle ne fût pas assez belle pour soutenir les louanges qu'il venoit de recevoir. Il se contenta de lire le premier acte du *Misanthrope,* auquel il travailloit en ce temps-là : disant qu'on ne devoit pas s'attendre à des vers aussi parfaits et aussi achevés que ceux de M. Despréaux, parce qu'il lui faudroit un temps infini s'il vouloit travailler ses ouvrages comme lui. »

Plus tard, l'abbé de Marolles, en publiant lui-même une traduction en vers du poëme de Lucrèce (*Paris, Langlois,* 1677, in-4), donna, dans sa préface, de nouveaux renseignements sur la traduction de Molière, qu'il ne paraît pourtant pas avoir eu en communication :

« Plusieurs ont ouï parler de quelques vers, après la traduction en prose qui fut faite de Lucrèce dès l'année 1649, dont il y a eu deux éditions. Ces vers n'ont vu le jour que par la bouche du comédien Molière, qui les avoit faits. C'étoit un fort bel esprit, que le Roi même honoroit de son estime, et dont toute la Terre a ouï parler. Il les avoit composés, non pas de suite, mais selon les divers sujets tirés des livres de ce poëte, lesquels lui avoient plu davantage, et les avoit faits de diverses manières. Je ne sais s'il se fût voulu donner la peine de travailler sur les points de doctrine et sur les raisonnements philosophiques de cet auteur, qui sont si difficiles, mais il n'y a pas grande apparence de le croire, parce qu'en cela même il lui eût fallu donner une application extraordinaire, où je ne pense pas que son loisir (ou peut-être quelque chose de plus), le lui eût pu permettre, quelque secours qu'il en eût pu avoir d'ailleurs, comme lui-même ne l'a pas nié à ceux qui voulurent sçavoir de lui de quelle sorte il en avoit usé pour y réussir aussi bien qu'il faisoit : leur ayant dit plus d'une fois qu'il s'étoit servi de la version en prose, dédiée à la sérénissime reine Christine de Suède ; de laquelle quelqu'un avoit parlé si avantageusement, qu'il disoit n'avoir rien lu de plus utile ni de plus instructif, à son avis, depuis les livres sacrés des Prophètes. »

2. PUBLIUS TERENTIUS AFER, auteur de comédies latines.

— Portrait de Térence dans un médaillon, tête de face, avec cette inscription : *P. Terentius Carthagin. Afer.* Ce médaillon, soutenu par deux tritons mâle et femelle, est placé sous un cadre octangulaire, contenant la scène de la mort d'Amphion, qui se précipite dans la mer, avec cette inscription : *Trahitur dulcedine cantus.* Au-dessus, un écusson aux armes du Dauphin, soutenu

par deux génies ailés. *F. Chauveau inv. I. Langlois sculp.* In-4.

Cette estampe sert de frontispice à l'édition de Térence *in usum Delphini* (Parisiis, Fréd. Léonard, 1675, in-4). Il y a aussi un frontispice gravé dans la traduction de Térence, par l'abbé de Marolles (*Paris, Pierre Lamy*, 1659, in-8), laquelle était certainement dans la bibliothèque de Molière, à qui l'auteur l'avait offerte en présent. Mais ce frontispice gravé ne se rencontre que dans bien peu d'exemplaires.

Nous ne saurions trop regretter la perte des papiers de Molière, où se trouvaient sans doute, non-seulement des essais de traduction de plusieurs comédies de Térence, mais encore des études sur ce poëte qu'il avait en si grande admiration. Il n'a pas cependant mis au théâtre une seule pièce du Comique latin, mais il l'a sans cesse imité en détail, et les commentateurs ont indiqué à peine une partie de ces imitations. Les éditeurs de 1682 disent, dans leur Préface : « L'inclination qu'il avoit pour la poésie le fit s'appliquer à lire les poëtes avec un soin tout particulier ; il les possédoit parfaitement et surtout Térence : il l'avoit choisi comme le plus excellent modèle qu'il eût à se proposer, et jamais personne ne l'imita si bien, qu'il a fait. »

« Il n'a manqué à Térence, dit la Bruyère dans ses *Caractères* (chap. de la Comédie), que d'être moins froid. Quelle pureté, quelle exactitude, quelle politesse, quelle élégance, quels caractères ! Il n'a manqué à Molière, que d'éviter le jargon et le barbarisme, et d'écrire purement. Quel feu, quelle naïveté, quelle source de la bonne plaisanterie, quelle imitation de mœurs, quelles images et quel fléau du ridicule ! Mais quel homme on auroit pu faire de ces deux comiques ! »

Boileau partageait l'admiration de Molière pour Térence, et le *Bolæana* nous donne cette comparaison entre les deux maîtres de la comédie ancienne et moderne :

« Une des lectures qui faisoit le plus de plaisir à M. Despréaux, c'étoit celle de Térence. C'est un auteur, disoit-il, dont toutes les expressions vont au cœur ; il ne cherche point à faire rire, ce qu'affectent surtout les autres comiques ; il ne s'étudie qu'à dire des choses raisonnables, et tous ses termes sont dans la nature, qu'il peint admirablement..... Le peuple romain, si estimable par tant d'autres endroits, prenoit souvent le change sur le vrai mérite du théâtre. Il vouloit rire, à quelque prix que ce fût. Et voilà ce qui rendoit Térence plus merveilleux, d'avoir accommodé le peuple à lui, sans s'accommoder au peuple ; et par là, disoit M. Despréaux, Térence a l'avantage sur Molière, qui certainement est un peintre d'après nature, mais non pas si parfait que Térence, puisque Molière dérogeoit souvent à son génie noble par des plaisanteries grossières qu'il hasardoit en faveur de la multitude, au lieu qu'il ne

faut avoir en vue que les honnêtes gens. Il louoit encore Térence de demeurer toujours où il en faut demeurer, ce qui a manqué à Molière. »

3. MARCUS ANCUS PLAUTUS, auteur de comédies latines.
— Portrait de Plaute, d'après un buste antique. De trois quarts, tourné à gauche. Au-dessous : *M. Ancus Plautus*. Ce portrait, gravé au burin, se trouve sur le frontispice de l'édition des Comédies de Plaute (*Francofurti*, 1610, pet. in-8).

Dans la traduction de Plaute, par l'abbé de Marolles (*Paris, Pierre Lamy*, 1658, 4 vol. in-8), chaque volume est orné d'un frontispice, dessiné par François Chauveau. L'estampe du premier volume (*F. Chauveau fecit*) représente la scène de Sosie et de Mercure dans *Amphitryon*, avec le plan d'un théâtre romain.

Molière n'a mis au théâtre que deux comédies de Plaute, l'*Avare* et *Amphitryon*, qui avait été déjà imité par Rotrou dans une comédie restée au théâtre et jouée encore à l'Hôtel de Bourgogne. Mais on peut croire que Molière avait commencé, dans sa jeunesse, d'autres imitations d'après les pièces de Plaute, et que ces essais se trouvaient parmi les nombreux manuscrits qu'il laissa en mourant, manuscrits qui passèrent dans les mains de La Grange et furent perdus, à la mort de ce dernier. Dans la Préface de l'édition de 1682, les éditeurs disent seulement : « Ceux qui connaissent toutes les beautés de son *Avare* et de son *Amphitryon* soutiennent qu'il a surpassé Plaute dans l'une et dans l'autre. »

Ce n'était pas tout à fait l'avis de Boileau, qui n'appréciait réellement que l'*Avare*. Le *Bolæana* rapporte que, peu de temps après la brouille de Molière et de Racine, « Molière donna son *Avare*, où M. Despréaux fut des plus assidus : « Je vous vis dernièrement, lui dit Racine, à la pièce de Molière, et vous riiez tout seul, sur le théâtre. — Je vous estime trop, lui répondit son ami, pour croire que vous n'y ayez pas ri, du moins intérieurement. » Le *Bolæana* nous donne un jugement de Boileau, tout différent, sur l'*Amphitryon* :

« A l'égard de l'*Amphitryon* de Molière, qui s'est si fort acquis la faveur du peuple et même celle de beaucoup d'honnêtes gens, M. Despréaux ne le goûtoit que médiocrement. Il prétendoit que le Prologue de Plaute vaut mieux que celui du Comique françois. Il ne pouvoit souffrir les tendresses de Jupiter envers Alcmène, et surtout cette scène où ce dieu ne cesse de jouer sur le terme d'*époux* et celui d'*amant*. Plaute lui paraissoit plus ingénieux que Molière dans la scène et dans le jeu du *Moi*. Il citoit même un vers de Rotrou, dans sa pièce des *Sosies*, qu'il prétendoit plus naturel que ces deux de Molière :

> Et j'étois venu, je vous jure,
> Avant que je fusse arrivé.

Or voici le vers de Rotrou :

> J'étois chez nous, longtemps avant d'être arrivé. »

Voyez le jugement de Bayle, mieux motivé et plus favorable, sur l'*Amphitryon* de Molière. *Bibliogr. moliér.*, n° 1615.

4. QUINTUS HORATIUS FLACCUS, auteur des odes, des satires et des épîtres latines.

— Horace couronné par Apollon et recevant sa lyre des mains de la Muse. On lit, entre la Muse et le poëte : *les Œuvres d'Horace, latin, françois, première partie.* Au bas, à gauche : *F. C. in. et fe.* Cette estampe de François Chauveau se trouve en tête des deux éditions (1657 et 1660) de la traduction des Œuvres d'Horace, par l'abbé de Marolles (*Paris, Guill. de Luyne,* 2 vol. in-8).

Molière, qui avait fait ses humanités au Collége de Clermont, était « un fort bon humaniste », comme on le dit dans la Préface de l'édition publiée en 1682 par La Grange et Vinot, amis de l'illustre écrivain. « Le succès de ses études, ajoute Marcel, l'auteur de cette Préface, fut tel qu'on pouvoit l'attendre d'un génie aussi heureux que le sien. Molière, on n'en sauroit douter, s'étoit passionné pour la poésie latine, avant de s'essayer dans la poésie françoise. » Horace, le poëte favori des philosophes, fut certainement un des auteurs latins qu'il lisait le plus volontiers et qui convenait le mieux à la nature de son esprit. Sa bibliothèque d'Auteuil, suivant le témoignage formel de son Inventaire après décès, contenait un exemplaire in-4 des Œuvres d'Horace. C'était, sans doute, une des éditions avec commentaires, que les presses de Hollande ne cessaient de reproduire dans le format in-4, avant que ce format eût été absolument remplacé par les in-8 et les petits in-12 elzeviriens. On doit bien penser que Molière avait aussi, dans sa bibliothèque de Paris, un ou plusieurs autres exemplaires d'Horace, en format portatif, mais l'Inventaire ne le dit pas.

Depuis longtemps on a reconnu, dans le 3e intermède des *Amants magnifiques,* une exquise traduction en vers d'une ode d'Horace, et Molière avait intitulé cette pièce : *Dépit amoureux.* « Il n'est pas étonnant, dit Auger dans une note de son édition, de trouver Molière parmi les traducteurs de la charmante Ode d'Horace : *Donec gratus eram tibi.* Elle l'avait frappé et inspiré de bonne heure. Il y avait découvert le germe de cette délicieuse scène de brouillerie et

de raccommodement, d'où la comédie du *Dépit amoureux* tire son nom et son principal mérite, et qu'il a répétée, avec une admirable variété, dans *Tartuffe* et dans le *Bourgeois gentilhomme*. Il est à noter que l'imitation (de cette ode) porte le même titre que la pièce, où l'original parut développé pour la première fois par Molière. En voyant l'une et l'autre intitulées : *Dépit amoureux,* qui pourrait douter de la source où Molière a puisé pour sa comédie ? » Mais, ce que ne dit pas Auger, c'est que les intermèdes des *Amants magnifiques* et ceux de *George Dandin*, ainsi que *Mélicerte* et la *Pastorale comique,* sont remplis d'imitations et de réminiscences horatiennes qui n'ont point encore été signalées. On peut affirmer que Molière a fait entrer dans la composition de ces intermèdes et de ces pastorales tous les petits vers galants qu'il avait rimés dans sa jeunesse et qui remplissaient son portefeuille.

5. LUCIUS ANNÆUS SENECA, auteur de tragédies latines.

— Portrait de Sénèque. Buste dans un ovale, avec cette inscription à l'entour : *Lucius Annæus Seneca.* Au-dessous : *Apud cardinalem Farnesium in marmore.* L'ovale dans un quadrilatère rempli d'ornements d'architecture. Au bas : *L. Gautier incidit.* 1619. Sur le frontispice des Œuvres, traduites par Mathieu Chalvet (*Paris, Blageart,* 1638, in-fol.).

Il est hors de doute que Molière avait composé et fait représenter à Bordeaux une tragédie de la *Thébaïde ;* tous les biographes sont à peu près d'accord sur ce point, et Montesquieu, qui avait recueilli la tradition à Bordeaux même, racontait que cette tragédie eut un sort fâcheux au théâtre. On ne saurait dire à quelle époque avait eu lieu la représentation de la pièce de Molière : il faut choisir, à notre avis, entre les deux dates de 1648 et de 1658. Nous pencherions pour la seconde date. Taschereau, qui rapporte l'assertion de Montesquieu, ajoute que cette assertion « offre assez de vraisemblance, pour peu qu'on réfléchisse à la passion malheureuse que Molière eut longtemps pour le genre sérieux, passion dont le *Prince jaloux* et ses excursions comme acteur dans le grand emploi tragique sont les tristes témoignages. » Nous avons vu que l'auteur d'*Élomire hypocondre* déclare, d'une manière affirmative, que Molière était sifflé dans les rôles tragiques, autant qu'applaudi dans les comiques. Une ancienne clef des *Caractères* de La Bruyère (Mss., Bibl. de l'Arsenal, S. A., n° 7) ne fait que répéter ce que Le Boulanger de Chalussay avait dit dans sa comédie satirique : « Molière se mit d'abord dans la Troupe des Comédiens de Monsieur et parut sur le théâtre au Petit-Bourbon. Il réussit si mal, la première fois qu'il parut, à la tragédie d'*Héraclius,* dont il faisoit le principal person-

nage, qu'on lui jeta des pommes cuites qui se vendoient à la porte, et il fut obligé de quitter la scène. Depuis ce temps-là, il n'a plus paru au sérieux et s'est donné tout au comique, où il réussissoit fort bien. Mais, comme il ne paroissoit qu'en ses propres pièces, il faisoit toujours un personnage exprès pour lui. »

On s'explique très-bien que Molière, bon humaniste, ait pris grand goût aux tragédies de Sénèque, qui plaisaient beaucoup, par leur enflure déclamatoire, aux régents de collége de ce temps-là. Sénèque le tragique était le modèle permanent qu'on recommandait aux élèves de rhétorique. Molière avait donc imité la *Thebaïs*, de Sénèque, peut-être en faisant aussi quelques emprunts à la *Thébaïde*, de Stace, que Pierre Corneille avait traduite en vers, traduction connue et citée par les contemporains, mais perdue aujourd'hui, quoiqu'elle ait été, sans aucun doute, imprimée à un très-petit nombre d'exemplaires. On comprend que Molière ait indiqué le sujet de la *Thébaïde* au jeune Racine, qui lui avait apporté une tragédie de *Théagène et Chariclée*. « Il l'engagea, dit Taschereau, à traiter le sujet de la *Thébaïde*, pour lequel Molière eut toujours, comme nous l'avons déjà vu, une prédilection souvent malheureuse. » La *Thébaïde* fut donc représentée, sur le théâtre du Palais-Royal, en 1664, mais avec peu de succès, malgré ses quinze représentations. L'abbé Mervesin, dans son *Histoire de la Poésie*, prétend que Racine, en traitant le sujet que Molière lui avait donné, « suivit plus les conseils de M. Despréaux, que ceux de Molière ».

Voici un fait-anecdote très-bizarre, rapporté par La Grance-Chancel et cité par les frères Parfaict : « J'ay ouï dire à des amis particuliers de M. Racine, que, lorsqu'il fit sa *Thébaïde*, dont Molière lui avoit donné le plan, il n'avoit presque rien changé à deux récits admirables qui sont dans l'*Antigone*, de Rotrou ; soit qu'il crut ne pouvoir mieux faire que de retirer deux si beaux morceaux de la poussière où ils étoient ensevelis ; soit que Molière ne lui ayant donné que six semaines pour achever cette pièce, il ne lui fut pas possible de faire autrement ; mais, l'ayant fait imprimer quelque temps après qu'elle eut été représentée, il la mit en l'état que nous la voyons aujourd'hui. » (*Histoire du Théâtre-François*, tome IX, p. 305.)

Un fait, plus étrange encore, se trouve mentionné dans l'*Abrégé de l'Histoire du Théâtre-François* (tome I^{er}, p. 462), par le chevalier de Mouhy. Une autre tragédie de la *Thébaïde*, attribuée à Boyer, avait été jouée, sans succès, avant celle de Racine, en 1660, probablement au Palais-Bourbon, puisque Boyer était un des auteurs habitués de ce Théâtre. Ne s'agirait-il pas de la tragédie de Molière, que Boyer aurait consenti à faire représenter sous son nom et sous sa responsabilité littéraire ? En tout cas, le Registre de La Grange est muet sur cette bizarre particularité.

6. Tirso de Molina, auteur d'un grand nombre de comédies espagnoles.
— Gravé à Madrid, en 1839. In-8.

La pièce célèbre de Gabriel Tellez, dit Tirso de Molina, se jouait en Espagne depuis trente ans, sous le titre de *El Burlador de Sevilla*, que Voltaire a métamorphosé en : *El combidado de pietra*, lorsqu'un auteur italien la traduisit dans sa langue, en l'intitulant : *Il Convitato di pietra*. Elle eut un grand succès en Italie et fut représentée dans toutes les villes qui avaient un théâtre. Elle passa bientôt en France, et la Troupe italienne de Paris la représenta, sur le théâtre du Petit-Bourbon, avant que la Troupe de Molière prît possession de ce Théâtre. Le comédien de Villiers traduisit cette pièce en vers français, sous ce titre : *le Festin de pierre, ou le Fils supposé*, et la fit jouer avec le plus grand succès au théâtre de l'Hôtel de Bourgogne, en 1660. Il y avait déjà un autre *Festin de pierre, ou l'Athée foudroyé*, tragédie en vers, composée par le comédien Dorimond, qui l'avait fait jouer et imprimer à Lyon, dès l'année 1658, et qui le transporta depuis, à Paris, où elle fut représentée sur le Théâtre de Mademoiselle, de manière à donner une nouvelle vogue à la comédie de Villiers. Ces deux pièces avaient le don d'attirer toujours la foule. Molière voulut avoir aussi un *Festin de pierre* pour son Théâtre, mais, au lieu de l'imiter de la pièce italienne, il eut recours à la pièce originale de Tirso de Molina, qu'il s'appropria de main de maître et dont il fit une œuvre digne de lui. Ce n'était plus la création monstrueuse et terrible de l'auteur espagnol, c'était une comédie de caractère, une des plus belles et des plus puissantes que Molière eût faites. Toutefois, après avoir obtenu un privilège pour l'impression de son *Festin de pierre*, il se refusa obstinément à le laisser imprimer, et ce chef-d'œuvre ne parut qu'en 1682, dans l'édition de ses Œuvres posthumes. En attendant, les Elzeviers, qui publiaient en Hollande les pièces de Molière à mesure qu'elles paraissaient à Paris, imprimèrent, sous son nom, la comédie même de Villiers, et, ce qui est extraordinaire, ni Molière ni Villiers ne réclamèrent contre cette falsification typographique. On ne s'explique pas cependant comment l'éditeur de la grande édition de Molière, en six volumes in-4º, publiée en 1734, avec les figures de Boucher, a pu supposer que la comédie de Villiers était originairement de Molière et que Villiers n'avait fait que la mettre en vers.

Le *Don Juan*, de Molière, n'eut pas un succès durable, parce que cette comédie était écrite en prose et non en vers. « C'était, dit Voltaire, une nouveauté inouïe alors, qu'une pièce en cinq actes en prose. On voit par là combien l'habitude a de puissance sur les hommes et comme elle forme les différents goûts des nations. Il y a des pays où l'on n'a pas l'idée qu'une comédie puisse réussir en vers ; les Français, au contraire, ne croyaient pas qu'on pût supporter une longue comédie qui ne fût pas rimée. Ce préjugé fit donner la pré-

férence à la pièce de Villiers sur celle de Molière. » Ce ne fut qu'après la mort de ce dernier que Thomas Corneille mit en vers la comédie de Molière, pour la faire entrer dans le répertoire du Théâtre-Français. Quelques années auparavant, et du vivant de Molière, le comédien Rosimond avait fait représenter, au Théâtre du Marais, un *Festin de pierre*, de sa façon, et cette dernière imitation de la comédie espagnole prouva que la vogue de ce sujet bizarre n'était pas encore épuisée. Ce *Festin de pierre* était pourtant le plus mauvais de tous, ce qui ne l'empêcha pas d'être joué de tous côtés et d'avoir plusieurs éditions.

Les Mss. de Trallage nous fournissent une note très-curieuse sur ce comédien du Marais, qui devait être un moment le successeur de Molière dans la Troupe du Palais-Royal : « Le sieur Rosimond étoit assez bon comique, mais, à force de boire, il étoit devenu excessivement gros. Le jour qu'il creva, le cabaretier qui avoit coutume de le fournir, dit, la larme à l'œil, qu'il venoit de perdre huit cents livres de rente par an. Il sçavoit quelque chose et avoit même fait le plus beau recueil de toutes sortes de Comédies imprimées, qu'il y eut à Paris. C'est dommage qu'après sa mort tout cela ait esté dispersé. »

8. MORETO (Agostino), auteur de *El désden con el désden* et de beaucoup d'autres comédies espagnoles.

— Gravé par Geoffroy. In-8.

On est autorisé à croire que la pièce d'Agostino Moreto avait été jouée chez la Reine, par la Troupe espagnole, qui y allait souvent donner des représentations, lorsque Molière entreprit d'imiter à la française cette comédie de cour, destinée à prendre place dans le programme de la magnifique fête des Plaisirs de l'Ile enchantée. Mais le temps lui manqua pour écrire en vers toute la pièce, et, après avoir versifié le premier acte et la première scène du second, il se vit forcé de laisser le reste en prose, en se promettant d'y revenir plus tard et de compléter son ouvrage. « Le genre sérieux et galant, dit Voltaire, n'était pas le génie de Molière, et cette espèce de poëme, n'ayant ni le plaisant de la comédie, ni les grandes passions de la tragédie, tombe presque toujours dans l'insipide. » Ce jugement est beaucoup trop sévère, et la critique moderne ne l'a pas confirmé. Bret, dans son commentaire, fait remarquer que l'emprunt de la *Princesse d'Élide* à un auteur espagnol très-estimé alors, fut une galanterie fine, de la part de Molière, qui présentait ainsi à deux reines (la Reine-mère et la reine Marie-Thérèse), Espagnoles de naissance l'une et l'autre, l'imitation d'un des meilleurs ouvrages du Théâtre de leur nation. Riccoboni accorde à Molière les éloges les mieux motivés : « Le choix que Molière fit de cette pièce (*El*

desdèn con el desdèn) prouve la justesse de son esprit, comme l'art avec lequel il a embelli un sujet prouve la supériorité de son génie. Molière nous enseigne, dans tout le cours de cet ouvrage, comment il faut se servir d'une fable étrangère, et de quelle manière on peut la rendre propre aux mœurs et à la langue de son pays. Il fait voir qu'il ne suffit pas de traduire un bon original, mais que l'on doit souvent en changer la disposition. Ainsi une fable qui serait bonne dans son premier état peut devenir parfaite, suivant le génie de celui qui l'imite. »

La *Princesse d'Élide* est imitée certainement de la pièce espagnole, mais nous sommes tenté d'y voir aussi une sorte de reflet d'une pièce française, la pastorale de *Mélisse,* qui n'est connue que par une édition inachevée, sans titre et sans date, mais qui renferme de telles beautés de style que les critiques les plus défiants n'ont pas craint de l'attribuer à Molière. *Mélisse* et la *Princesse d'Élide* ont évidemment des points de contact et d'analogie. *Bibliogr. moliér.*, n° 227.

8. SECCHI (Niccolo) de Bergame, auteur de comédies italiennes et notamment de celle de l'*Interesse,* jouée et publiée en 1581.

— Ancien portrait italien. In-4.

L'*Interesse,* de Niccolo Secchi, était une des pièces les plus appréciées de l'ancien Théâtre italien. On ne la représentait peut-être pas souvent, mais on l'avait réimprimée plusieurs fois, et on la lisait toujours. Molière ne la lut pas sans un vif plaisir ; peut-être l'avait-il vu jouer à Lyon ou à Avignon, lorsqu'il parcourait la province avec la Troupe des Béjart ; il la traduisit ou plutôt il l'imita, et le *Dépit amoureux* fut représenté à Béziers en 1656. « L'ordre, l'arrangement et le dialogue, dit Bret, diffèrent essentiellement dans les deux pièces. L'auteur italien a fourni à Molière le fond du sujet, le roman invraisemblable de la naissance et de la supposition d'Ascagne, son mariage secret, moins croyable encore, enfin tout ce qui rend cette comédie trop compliquée et trop contraire à nos usages. La scène charmante de dépit entre les deux amants, l'idée si comique de celle de Gros-René et de Marinette, appartiennent à Molière, qui est resté original en imitant. » Les deux pièces présentent de telles différences dans le plan et dans l'exécution, que M. Despois n'a pas jugé à propos de publier en entier le texte de l'*Interesse,* dans son édition des Œuvres de Molière ; il s'est contenté d'en extraire deux ou trois scènes. Cailhava avait pensé que le *Dépit amoureux* était imité plutôt de la comédie *Gli Sdegni amorosi,* mais cette comédie et celle de Molière n'ont pas d'autres rapports entre elles qu'une analogie de titres. Au surplus, Molière, dans ses imitations, surpassait toujours ses modèles.

9. BARBIERI, detto BELTRAME (Niccolo), de Pérouse, auteur de comédies italiennes et notamment de celle de l'*Innavertito, overo Scapino disturbato e Mezzettino travagliato*, jouée et publiée en 1630.

— Portrait de Barbieri, en costume de *Scapin*, avec le demi-masque de théâtre, tenant une pancarte où on lit le titre de l'ouvrage qui a ce frontispice gravé : *la Supplica, discorso familiare di Niccolo Barbieri detto Beltrame, diretta a quelli che scriuendo o parlando trattano de comici trascurendo i meriti delle azzioni virtuose, lettura per qui galanthuomini che non sono in tutto critici ne affata balordi. In Venezia, per Marco Cinami*, l'anno MDCXXXIV. In-8.

Molière a imité et souvent traduit la comédie de l'*Innavertito*, dans son *Étourdi*, mais il a toujours surpassé l'original. On peut supposer que l'*Innavertito* était joué à Paris par la Troupe italienne, et que Molière avait dû voir cette pièce au théâtre du Petit-Bourbon, avant de songer à la traduire.

M. Despois a réimprimé le texte de l'*Innavertito* dans le tome Ier de son excellente édition des Œuvres de Molière, et il y a joint une traduction littérale, la première qui ait été faite en France. Voy. *Bibliogr. moliér.*, n° 495.

Molière connaissait à fond le répertoire des Comédiens italiens, qui s'étaient établis à Paris depuis le règne de Henri III ; c'est là qu'il a trouvé le modèle du comique, qui devint la véritable expression de son génie. M. Louis Moland, dans son curieux et charmant livre : *Molière et la Comédie italienne* (voy. *Bibliogr. moliér.*, n° 1495), a recherché et retrouvé avec bonheur la plupart des emprunts que Molière a pu faire au Théâtre italien. L'auteur du *Segraisiana* disait de Molière : « Il n'a pas seulement imité Plaute et Térence, il a encore tiré de bonnes choses des Italiens et particulièrement de Trivelin. » Palaprat nous a fait connaître en quelle intimité Molière vivait avec les acteurs de la Troupe italienne de Scaramouche. Cotolendi, dans le *Livre sans nom* (Amsterdam, 1695, in-12), exagère peut-être, d'après le témoignage de Dominique Biancolelli, qui lui fournissait des notes, les services que le Théâtre italien a rendus à Molière : « Si les Comédiens italiens n'eussent jamais paru en France, peut-être que Molière ne seroit pas devenu ce qu'il a été. Je sais qu'il connoissoit parfaitement les anciens comiques, mais enfin il a pris à notre Théâtre ses premières idées. Vous savez que son *Cocu imaginaire* est *Il Rittratto* des Ita-

liens ; *Scaramouche interrompu dans ses amours* a produit ses *Fâcheux ;* ses *Contretemps* ne sont que *Arlequin valet étourdi ;* ainsi, de la plupart de ses pièces, et dans ces derniers temps, son *Tartuffe* n'est-il pas notre *Berganasse ?* A la vérité, il a excellé dans ses portraits, et je trouve ses comédies si pleines de sens, qu'on devroit les lire aux jeunes gens, pour leur faire connoître le monde tel qu'il est. »

10. Cicognini (Andrea), auteur de *le Gelosie fortunate* et de beaucoup d'autres comédies italiennes.

— Gravé en Italie, au XVIIe siècle. In-8.

Andrea Cicognini était un des auteurs dramatiques les plus applaudis en Italie, à l'époque où Molière eut la malheureuse idée de lui emprunter le sujet d'une de ses pièces en vogue. Il avait, sans doute, assisté à la représentation de la comédie héroïque : *le Gelosie fortunate, overo il Principe geloso,* qu'il imita sous le titre de : *Don Garcie de Navarre, ou le Prince jaloux.* Cette pièce, une des plus faibles de l'auteur, reproduit le fond de l'intrigue de la comédie italienne, mais la plupart des scènes ont été modifiées par le poëte français, qui n'a été lui-même que dans quelques parties de cet ouvrage ennuyeux. « Molière, dit Voltaire, joua le rôle de don Garcie, et ce fut par cette pièce qu'il apprit qu'il n'avoit point de talent pour le sérieux, comme acteur. La pièce et le jeu de Molière furent très-mal reçus. La réputation naissante de Molière souffrit beaucoup de cette disgrâce, et ses ennemis triomphèrent quelque temps. *Don Garcie* ne fut imprimé qu'après la mort de l'auteur. » Les historiens du Théâtre disent que Molière retira sa pièce, après la troisième représentation, mais le Registre de La Grange nous apprend, au contraire, que *Don Garcie* fut joué bon nombre de fois, non-seulement au Palais-Royal, mais en *Visite,* à la Cour et chez les grands seigneurs. Donneau de Visé, qui était sans cesse en délicatesse avec Molière, et qui lui faisait payer cher, de temps à autre, une apparence de bons rapports, ne l'épargna pas, au moment de la chute de sa comédie héroïque, que Molière avait eu la prétention d'opposer au *Don Sanche d'Aragon,* de Pierre Corneille : « Le peu de succès qu'a eu son *Don Garcie ou le Prince jaloux,* disait de Visé dans ses *Nouvelles nouvelles* (3e partie, édit. de 1663, tome III, p. 227), m'a fait oublier de vous en parler à son rang. Je crois qu'il suffit de vous dire que c'est une pièce sérieuse, et qu'il en avoit le premier rôle, pour vous faire connoistre que l'on ne s'y devoit pas beaucoup divertir. » Molière se rendit justice à lui-même, remit sa comédie dans son portefeuille et se garda bien de la faire imprimer; elle ne parut que dans ses Œuvres posthumes, en 1682.

11. Cyrano de Bergerac (Savinien), auteur de la comédie du *Pédant joué*.

— Gravé par Desrochers. In-8.

Bibliogr. moliér., n° 232. — *Iconogr.*, n° 286.

On lit dans le *Menagiana* : « La comédie du *Pédant joué* a des endroits merveilleux. Molière, grand et habile picoreur, s'en est approprié quelques-uns. L'aventure de la Galère turque dans les *Fourberies de Scapin*, et le récit que Zerbinette y fait à Géronte, en sont empruntés. Les Pierrots, les Lucas, qu'il a mis ailleurs sur le théâtre, sont autant de copies du Mathieu Gareau. » Voltaire, dans ses Jugements sur les ouvrages de Molière, ne partage pas l'admiration de Ménage pour la comédie du *Pédant joué* : « Les *Fourberies de Scapin*, dit-il, sont une de ces farces que Molière avait préparées en province. Il n'avait pas fait scrupule d'y insérer deux scènes entières du *Pédant joué*, mauvaise pièce de Cyrano de Bergerac. On prétend que quand on lui reprochait ce plagiarisme, il répondait : « Ces deux scènes sont assez bonnes. Cela m'appartenait de droit, il est permis de reprendre son bien partout où on le trouve. » Nous avons expliqué cette réponse autrement que Voltaire ne l'a fait : il est à peu près incontestable que Molière avait une part de collaboration dans la comédie de son ancien camarade de classe. Voy. la préface de *Joguenet ou les Vieillards dupés*, cette forme primitive des *Fourberies de Scapin*, publiée pour la première fois en 1868 dans la Collection moliéresque. Cyrano était mort en 1655 et l'on peut supposer que Molière n'avait repris son bien qu'après le décès de son fougueux et irascible collaborateur.

12. Scudéry (Madeleine de), auteur du *Grand Cyrus* et de beaucoup d'autres romans.

— Gravé par Will, d'après Élisabeth Chéron. In-8.

Molière tira du roman d'*Artamène ou le Grand Cyrus* le sujet de *Mélicerte*, pastorale héroïque, dont il ne fit que deux actes représentés dans le Ballet des Muses, en 1666, à Saint-Germain en Laye. C'est l'épisode de Timarète et de Sésostris, que Molière a mis en scène ; voici un passage de cet épisode, dans lequel se trouve résumé tout le sujet des deux actes de *Mélicerte* :

« La condition de leurs pères leur sembloit égale, leur âge étoit proportionné ; il n'y avoit pas une bergère en toute l'île, à qui Sésostris pût parler un quart d'heure ; il n'y avoit pas, non plus, un berger que Timarète pût souffrir qu'il la regardât ; ainsi, leur raison leur disant à tous deux qu'Aménophis et Thraséas voudroient bien qu'ils s'épousassent, ils abandonnèrent leur cœur sans résistance à l'amour que leur mérite y faisoit naître. »

M¹¹ᵉ de Scudéry n'avoit pas pu faire allusion aux amours de Louis XIV et de Marie Mancini, comme on l'a répété, puisque ces amours commencèrent quand le roi avoit dix-sept ans, c'est-à-dire en 1655 ou 1656, trois ou quatre ans après que le *Grand Cyrus* eut été publié. « Sous le voile de la fable empruntée à M¹¹ᵉ de Scudéry, dit Aimé-Martin dans une note de son commentaire *Variorum*, Molière développe, d'une manière ingénieuse, l'histoire de Baron (qui jouait le rôle de Myrtil). Le début de cet enfant au théâtre fit révolution. Sa beauté, sa gentillesse, ses grâces charmèrent toutes les actrices. M¹¹ᵉ du Parc, qui avait repoussé les vœux de Molière et qui depuis sut toucher le cœur de Racine, se mit en frais pour fêter ce bel enfant; elle alla même, suivant Grimarest, jusqu'à faire de grands préparatifs pour lui donner à souper. Bref, il était au milieu des actrices comme on le voit ici au milieu des bergères, et Molière, qui veillait sur lui avec une sollicitude toute paternelle, eut assez de peine à le sauver de tant de séductions. »

Est-ce pour ce motif que la pastorale ne fut pas achevée par Molière? Les deux actes qu'il avait laissés incomplets ne furent publiés qu'après sa mort, en 1682, dans l'édition de ses Œuvres posthumes. Dix-sept ans plus tard, le fils de la veuve de Molière et de Guérin d'Étriché eut la singulière idée de mettre en vers libres les deux actes de *Mélicerte*, que Molière avait écrits en vers alexandrins, et de compléter la pièce par un troisième acte, en y ajoutant des intermèdes. C'est sous cette nouvelle forme que *Mélicerte* fut représentée, le 10 janvier 1699, à la Comédie-Française, avec le titre nouveau de *Myrtil et Mélicerte*. Guérin fils s'obstina encore à remanier la pastorale de Molière, pour en faire un opéra qui ne fut pas représenté. Voy. *Bibliogr. moliér.*, nᵒˢ 511 et 1705.

La pastorale de *Myrtil et Mélicerte* est imprimée, mais on ne saurait trop regretter la perte d'une comédie en cinq actes et en prose, intitulée : la *Psyché de village*, que Guérin fils avait fait représenter au Théâtre-Français, le 17 mai 1705, et qui était précédée d'un prologue et suivie d'un divertissement, dont la musique seule, composée par Gilliers, fut imprimée chez Ballard. Cette *Psyché de village*, qui n'eut qu'une représentation, avait été probablement mise en scène, d'après un plan ou un canevas de Molière.

13. SCARRON (Paul), auteur des *Nouvelles tragi-comiques* et de beaucoup d'ouvrages de poésie et de théâtre.

— Gravé par Boizot, dans la Suite d'Odieuvre. In-8.

Molière a emprunté çà et là quelques traits aux comédies de Scarron, mais sans doute sans parti et par simple réminiscence. On ne lui en a pas même fait reproche. Mais il est certain que le caractère et le personnage de *Tartuffe* sont sortis d'abord d'une

nouvelle tragi-comique de Scarron, intitulée les *Hypocrites*, dans laquelle un aventurier espagnol, nommé Montufar, trompe les habitants de Séville, comme Tartuffe trompe Orgon. *Montufar* et *Tartuffe* sont incontestablement de la même famille. Mais Molière s'est contenté de prendre, dans la nouvelle de Scarron, quelques détails de mœurs et la donnée d'une ou deux scènes de son admirable comédie, qui s'est développée sur un tout autre plan. Nous avons eu la curiosité de chercher les premières éditions des *Nouvelles tragicomiques* de Scarron, qui ont été publiées, sans aucun doute, à Paris, avant la mort de l'auteur, laquelle eut lieu en 1660, et nous ne sommes pourtant pas parvenus à les découvrir dans les catalogues des bibliothèques les plus nombreuses et les mieux choisies. Il ne faut pas douter que ces éditions ont été détruites successivement, non par l'usage, mais avec une intention systématique, à cause de ces vilains *Hypocrites* et de cet affreux *Montufar*, qui n'étaient pas des types bons à montrer aux dévots. La plus ancienne édition séparée des *Nouvelles tragi-comiques*, que nous puissions citer, est celle de J.-B. Loyson, 1671, 2 vol. in-12; mais on a une édition elzevirienne d'Amsterdam, datée de 1668, et l'on peut affirmer que l'ouvrage avait paru douze ou quinze ans auparavant, à Paris, chez Toussaint Quinet. Au surplus, Scarron, qui, en sa qualité de paralytique et de malade pensionné du roi, de la reine et du cardinal, recevait chez lui tous les hommes de lettres et surtout les poëtes contemporains, leur lisait volontiers ses ouvrages inédits, et Molière avait pu entendre une de ces lectures. C'est ainsi que le type de Montufar lui serait resté dans la tête, avant de se transformer en Tartuffe. Quant au *Roman comique*, Molière devait en faire grand cas, puisqu'il y retrouvait le tableau le plus vrai et le plus plaisant des aventures de la vie nomade d'une Troupe de campagne; il n'eut pas toutefois le courage de traiter un sujet, qui aurait rappelé avec trop d'éclat les circonstances intimes d'une jeunesse consacrée aux comédiennes, plus encore qu'à la comédie. Mais il est permis de supposer qu'il parlait quelquefois, devant ses amis, du *Roman comique*, et qu'il exprimait le regret de ne pouvoir le transporter sur la scène. La Fontaine aurait plus tard essayé de réaliser, dans sa comédie de *Ragotin*, un des projets de Molière. Scarron et Molière s'étaient rencontrés, à diverses époques, sans avoir l'un pour l'autre la moindre sympathie, et Scarron lui lança, en mourant, un trait prophétique, lorsqu'il léguait, dans son testament poétique : *A Molière le cocuage.*

14. CHAPELLE (Cl.-Emm.), auteur de poésies.

— Gravé par Desrochers. In-4.

Bibliogr. moliér., nos 1166, 1167. — *Iconogr.,* n° 285.

Les amis de Molière et quelques-uns même de ses meilleurs amis

firent courir le bruit que Chapelle l'aidait à composer ses ouvrages, et Chapelle ne démentit peut-être point assez haut cette calomnie qui tombait devant l'évidence ; car Chapelle était un esprit décousu et primesautier, absolument étranger à l'art dramatique. Chapelle cependant s'en faisait accroire à lui-même et ne pensait pas être incapable d'écrire une pièce de théâtre. « Lorsque Molière travailloit à la comédie des *Fâcheux*, raconte Lefèvre de Saint-Marc dans ses Mémoires pour la vie de Chapelle, les ordres du Roi le pressant de finir, il engagea Chapelle à lui faire la scène de Caritidès. Chapelle ne fit rien que de très-froid, et l'on n'y trouvoit pas même un mot plaisant qui méritât d'être conservé. » Il n'en continua pas moins à afficher la prétention de faire des comédies, comme Molière ; celui-ci le plaisantait souvent à ce sujet. Lefèvre de Saint-Marc rapporte ce qui suit : « Molière le défia de faire enfin quelque chose que l'on pût risquer sur le théâtre. Chapelle accepte le défi, demande un sujet et s'engage à le traiter. Molière propose le *Tartuffe*, auquel il travailloit alors, lui communique son plan et l'exhorte à le remplir. Chapelle y mit le temps qu'il voulut, et, l'ouvrage fait, il se hâta de le porter à Molière. Ce n'étoit rien moins qu'une comédie. Toutes les scènes étoient comme autant de petits ouvrages séparés où l'esprit étoit prodigué, mais où presque rien ne tendoit à l'action de la pièce. C'étoit, à le bien prendre, des recueils d'épigrammes et de bons mots assez ingénieusement cousus, et Chapelle fut forcé de convenir lui-même qu'il n'avoit aucun talent pour le théâtre. »

Grimarest écrivait, en 1705, dans la Vie de Molière, « qu'une famille de Paris, jalouse avec justice de la réputation de Chapelle, se vantoit de posséder l'original du *Tartuffe*, écrit et raturé de sa main. » L'éditeur du *Dictionnaire* de Moréri, de 1732, compléta ce renseignement, en disant : « Une famille de Paris garde encore cette pièce qui n'a pas paru mériter d'être mise au jour. » Quoi qu'il en soit, le bruit s'était répandu, du vivant de Molière, que Chapelle lui fournissait des idées et travaillait avec lui, et Chapelle ne laissait pas d'en faire vanité, ajoute Lefèvre de Saint-Marc. « Molière, justement piqué, lui fit dire, par Despréaux, qu'il eût à faire cesser de pareils bruits, sinon qu'il le forceroit de montrer à tout le monde sa misérable scène de Caritidès. » Mais Molière ne parla pas du *Tartuffe*.

On peut supposer, en effet, que les saillies de Chapelle n'étaient pas inutiles à Molière, pour la composition de ses pièces de théâtre. Un de leurs amis, François de Caillières, le dit positivement dans son livre : *Des bons mots et des bons contes, de leur usage, de la raillerie des Anciens, de la raillerie et des railleurs de notre temps* (1692) : « C'est à lui (Chapelle) que nous devons encore une partie des grandes beautés que nous voyons briller dans les excellentes comédies de Molière, qui le consultoit sur tout ce qu'il faisoit et qui avoit une déférence entière pour la justesse et la délicatesse de son goût. »

II

PORTRAITS DES BIOGRAPHES ET DES PANÉGYRISTES DE MOLIÈRE.

15. PERRAULT (Charles), auteur d'un Éloge historique de Molière.

— Gravé par Edelinck, d'après Vercelin. 1690. In-fol.

Bibliogr. moliér., n° 979.

16. BAYLE (Pierre), auteur d'une notice sur la vie de Molière.

— Gravé par Savart. In-8.

Bibliogr. moliér., n° 980.

17. MORÉRI (Louis), auteur d'une notice sur Molière.

— Gravé par Petit. In-fol.

Bibliogr. moliér., n° 981.

18. BORDELON (Laurent), auteur d'une Vie de Molière et de *Molière comédien aux Champs-Élysées.*

— Gravé par A. Trouvain. 1693. In-8.

Bibliogr. moliér., n° 990 et 1272.

19. GRIMAREST (J.-Léonard le Gallois, sieur de), auteur de la *Vie de Molière.*

— Gravure anonyme. In-8.

Bibliogr. moliér., n°ˢ 982 et 983.

20. BRUZEN DE LA MARTINIÈRE, auteur d'une notice de Molière et d'une édition de ses OEuvres.

— Son portrait, dans une estampe qui représente

Clio instruisant un jeune seigneur. Dessiné et gravé par B. Picart. 1731. In-12.

Bibliogr. moliér., n^{os} 309 et 991.

21. TITON DU TILLET (Évrard), auteur d'une notice sur Molière, dans le *Parnasse françois*.

— Gravé par Petit, d'après Largillière. In-fol.

Bibliogr. moliér., n° 992.

22. VOLTAIRE (Arouet de), auteur d'une *Vie de Molière* et de Jugements sur ses pièces.

— Gravé par Cathelin, d'après Latour. In-8.

Bibliogr. moliér., n^{os} 354, 996 et 1383.

23. GOUJET (l'abbé Cl.-P.), auteur d'une notice sur Molière et de recherches bibliographiques sur ses ouvrages.

— Gravé par B. Audran, d'après Michel-Ange Slodtz. In-8.

Bibliogr. moliér., n^{os} 981 et 1541.

24. LA PLATIÈRE (Sulpice d'Imbert, comte de), auteur d'une notice sur Molière.

— Gravé par Le Cœur, d'après Des Rais. In-4.

Bibliogr. moliér., n° 1009.

25. MOUSTALON, auteur d'une notice sur Molière.

— Gravé par Tardieu. In-8.

Bibliogr. moliér., n° 239.

26. TASCHEREAU (Jules), auteur de l'*Histoire de la vie et des ouvrages de Molière*, et d'une édition de ses Œuvres.

— Lithogr. Collection Delarue. In-4.

Bibliogr. moliér., n^{os} 1018 et suiv.

27. Picard (L.-B.), auteur d'une notice sur Molière, et d'une édition de ses Œuvres.

— Gravé par S.-A. Allais, d'après Boilly. In-8.

Bibliogr. moliér., n° 397.

28. Walter Scott, auteur d'un *Essai littéraire sur Molière*.

— Gravé par Tardieu, d'après Raeburn. In-8.

Bibliogr. moliér., n° 1560.

29. Sainte-Beuve (Ch.-Augustin), auteur de plusieurs notices sur Molière.

— Dessiné par Bornemann, d'après une photogr. de Pierson. Impr. Lemercier. In-fol.

Bibliogr. moliér., n°s 426, 1398 et 1726.

30. Lacroix (Paul), auteur de la *Jeunesse de Molière*, de la *Bibliographie moliéresque* et de l'*Iconographie moliéresque*.

— Dessiné par Gigoux. Lithogr. In-4.

Voy. à la Table de la *Bibliogr. moliér.* l'indication des autres ouvrages de l'auteur, relatifs à Molière.

31. Lucas (Hipp.), auteur d'une notice sur Molière et de nombreux ouvrages relatifs à Molière et à son théâtre.

— Dessiné par Lafosse, d'après une photogr. de Pierson. Lithogr. In-fol.

Bibliogr. moliér., n°s 528, 1030, 1036, 1138, 1399 et 1610.

32. La Place (Pierre de), éditeur de plusieurs pièces curieuses relatives à la vie de Molière.

— Dessiné et gravé par Cochin. 1762. In-4.

Bibliogr. moliér., n° 1076.

33. Musset (Paul de), auteur de Mlle *de Brie* et du *Déjeuner de Molière*.

— Dessiné par Dharlingue, d'après une photogr. de Pierson. Lithogr. In-fol.

Bibliogr. moliér., nos 1184 et 1462.

34. Burat de Gurgy (E.), auteur d'un article sur la Chambre de Molière.

— Lithogr. In-8.

Bibliogr. moliér., n° 1087.

35. Charton (Édouard), auteur de *Molière acteur* et d'une notice sur le Registre de La Grange.

— Dessiné par Lafosse, d'après une photogr. de Salomon. Lithogr. In-fol.

Bibliogr. moliér., nos 1072 et 1110.

36. Foucher (Paul), auteur de *Molière moraliste conjugal*.

— Dessiné par C. Fuhr, d'après une photogr. de Pierson. Lithogr. In-fol.

Bibliogr. moliér., n° 1425.

37. Bailly (J.-Sylvain), auteur d'un *Éloge de Molière*.

— Gravé par Miger, d'après Boizot. In-4.

Bibliogr. moliér., n° 1133.

38 Gaillard (G.-H.), auteur d'un *Éloge de Molière*.

— Gravé par Barrois, d'après Carmontelle. In-8.

Bibliogr. moliér., n° 1135.

39. Chamfort (Séb.-R. Nicolas, dit), auteur d'un *Éloge de Molière*.

— Gravé par Larcher, d'après Latour. In-8.

Bibliogr. moliér., nos 385 et 1130.

40. Houssaye (Arsène), auteur d'un *Éloge de Molière* et de divers écrits relatifs à Molière.

— Dessiné par Aug. Lemoine, d'après une photogr. de Carjat. Lithogr. In-fol.

Bibliogr. moliér., nos 1139, 1186, 1416, 1483.

III

Portraits des auteurs dramatiques qui ont composé des pièces de théatre sur la vie de Molière, ou en son honneur.

41. Voisenon (l'abbé), auteur de la comédie : *l'Ombre de Molière*.

— Gravé par Delaunay, d'après Vigié. In-8.

Bibliogr. moliér., nos 1273, 1274 et 1387.

42. La Harpe (J.-F. de), auteur de la comédie de *Molière à la nouvelle salle*, et de jugements sur les Œuvres de Molière.

— Gravé par Lebeau, d'après Desrais.

Bibliogr. moliér., nos 1282, 1548 et 1553.

43. Goldoni (Charles), auteur de la comédie italienne : *Il Moliere*.

— Gravé par Lebeau, d'après Cochin.

Bibliogr. moliér., nos 1221 et suiv.

44. Aignan (Étienne), traducteur de la comédie de Goldoni : *Il Moliere*.

— Gravé par Tardieu. In-8.

Bibliogr. moliér., no 1222.

45. Chiari (l'abbé Petro), auteur de la comédie de *Moliere marito geloso*, et d'observations sur Molière.

— Gravé à Venise. In-8.

Bibliogr. moliér., n° 1242.

46. Mercier (Sébastien), auteur de la comédie de *Molière* et de nombreux écrits sur la vie et les ouvrages de Molière.

— Gravé par Henriquez, d'après Pujos.

Bibliogr. moliér., n°s 1223 et suiv., 1391, 1392, 1624.

47. Cubières, de Palmézeaux (chevalier de), auteur du drame de la *Mort de Molière*, d'une *Épître à Molière*, etc.

— Gravé par J. Porreau. In-8.

Bibliogr. moliér., n°s 1268 et 1269, 1302 et 1310.

48. Gouges (Olympe de), auteur de la comédie de *Molière chez Ninon*.

— Gravé par J. Porreau. In-4.

Bibliogr. moliér., n° 1252.

49. Cadet de Gassicourt (Ch.-L.), auteur du vaudeville du *Souper de Molière*.

— Gravé au trait, par Frémy. In-12.

Bibliogr. moliér., n° 1262.

50. Barré, Desfontaines et Radet, auteurs d'une comédie-vaudeville : *la Chambre de Molière*.

— Gravé (tous trois ensemble) par Bourgeois de la Richardière, d'après Vincent.

Bibliogr. moliér., n° 1676.

51. Creuzé de Lesser (A.), auteur d'un vaudeville sur Molière et Ninon de Lenclos.

— Gravé par Geoffroy. In-18.

Bibliogr. moliér., n° 1253.

52. Pradel (Eug. de), auteur des comédies de *Molière et Mignard à Avignon* et d'*Un trait de Molière*.

— Gravé par J. Lion, lith. d'Auber. In-4.

Bibliogr. moliér., nos 1240 et 1257.

53. Bayard (Antoine), auteur de la comédie de *Molière au Théâtre*.

— Lithogr. In-4.

Bibliogr. moliér., n° 1249.

54. Romieu (Aug.), un des auteurs de la comédie de *Molière au Théâtre*.

— Lithogr. In-4.

Bibliogr. moliér., n° 1249.

55. Arago (Étienne), auteur de la comédie : *la Vie de Molière*.

— Dessiné par Aug. Lemoine, d'après une photogr. de Pierson. Lithogr. In-fol.

Bibliogr. moliér., n° 1226.

56. Épagny (Viollet d'), auteur de plusieurs pièces de théâtre en l'honneur de Molière et d'un opuscule intitulé : *Molière et Scribe*.

— Gravé par J. Porreau. In-8.

Bibliogr. moliér., nos 1288, 1290, 1510.

57. Dumersan (Théoph. Marion), auteur de différentes

pièces de théâtre et de vers sur la vie de Molière.
— Lithogr. In-4.

Bibliogr. moliér., nos 1259, 1270, 1682, etc.

58. Méry (Jos.), auteur de la comédie du *Quinze Janvier*.
— Dessiné par Schultz, d'après une photogr. de Carjat. Lithogr. In-fol.

Bibliogr. moliér., n° 1292.

59. Samson (Jos.-Isid.), auteur de la comédie de la *Fête de Molière* et du Discours pour l'inauguration du Monument de Molière.
— Dessiné par L. Noel. Lithogr. In-4.

Bibliogr. moliér., n° 1317 et 1348.

60. Ponsard (Francis), auteur de la comédie de *Molière à Vienne*.
— Dessiné par Lehman. Lithogr. In-fol.

Bibliogr. moliér., n° 1238.

61. Sand (George), auteur du drame de *Molière* et d'un prologue : *le Roi attend*.
— Gravé par Calamatta, 1836. In-4.

Bibliogr. moliér., nos 1228 et 1293.

62. Dumas (Alex.), auteur de la *Jeunesse de Louis XIV* et d'*Une Représentation de l'Amour médecin*.
— Dessiné par Lafosse, d'après une photographie de Pierson. Lithogr. in-fol.

Bibliogr. moliér., nos 1232 et 1701.

Voy. ci-après, n° 73, Andrieux et n° 116, Cailhava.

IV

PORTRAITS DES AUTEURS DRAMATIQUES QUI ONT MIS AU THÉATRE, SOUS UNE AUTRE FORME, LES PIÈCES DE MOLIÈRE OU QUI EN ONT FAIT DES IMITATIONS.

63. QUINAULT (Phil.), auteur de l'*Amant indiscret,* et un des auteurs des *Fêtes de Bacchus* et de *Psyché.*

— Gravé par Bertonnier, d'après Dubasty. In-8.

Bibliogr. moliér., n⁰ˢ 543, 206, 21 et suiv. — *Iconogr. moliér.,* n⁰ 343.

64. BOURSAULT (Edme), auteur d'une imitation du *Médecin volant,* de Molière.

— Gravé par Sisco, d'après Santerre. In-8.

Bibliogr. moliér., n⁰ 545.

65. GHÉRARDI (Évariste), éditeur des scènes d'*Arlequin empereur,* dans le recueil du Théâtre Italien.

— Gravé par Edelinck, d'après J. Vivien. In-fol.

Bibliogr. moliér., n⁰ 286.

66. DANCOURT (Florent Carton), auteur d'un prologue et de divertissements pour les *Amants magnifiques.*

— Gravé par Alp. Boilly, d'après Devéria. In-8.

Bibliogr. moliér., n⁰ 558.

67. PELLEGRIN (l'abbé), auteur du ballet héroïque de la *Princesse d'Élide.*

— Gravé par Vatelet. In-8.

Bibliogr. moliér., n⁰ 542.

68. Falbaire de Quingey (C.-G. Fenouillot de), auteur de la comédie des *Deux Avares*.

— Gravé par Aug. de Saint-Aubin, d'après Cochin, 1787. In-8.

<small>Cet auteur et sa comédie ont été omis dans la *Bibliogr. moliér.*</small>

69. Sedaine (M.-J.), auteur de l'opéra d'*Amphitryon*.

— Gravé par Villerey fils, d'après Méhu. In-8.

<small>*Bibliogr. moliér.*, n^{os} 537 et 538.</small>

70. Demoustier (C.-Alb.), auteur de la comédie d'*Alceste à la campagne*.

— Gravé par Croutelle, d'après Devéria. In-8.

<small>*Bibliogr. moliéresque*, n° 561.</small>

71. Fabre d'Églantine (Ph.-F.-Nazaire), auteur de la comédie du *Philinte de Molière*.

— Gravé par Bonneville. In-4.

<small>*Bibliogr. moliér.*, n° 563.</small>

72. Pieyre (Alex.), auteur d'une translation de la *Princesse d'Élide*, en vers.

— Gravé par Mougeot, d'après Bonvoisin. In-8.

<small>*Bibliogr. moliér.*, n° 508.</small>

73. Andrieux (Stanislas), auteur de la comédie de *Molière avec ses amis* et d'une réduction du *Dépit amoureux* et de l'*Amour médecin*.

— Gravé par Aug. Delvaux, d'après Deltil. In-8.

<small>*Bibliogr. moliér.*, n^{os} 1264, 1690 et 1700.</small>

74. Jauffret (L.-Fr.), auteur du *Molière de la Jeunesse*.

— Gravé par Tardieu. In-8.

<small>*Bibliogr. moliér.*, n° 586.</small>

75. Bonaparte (Louis), auteur d'une imitation de l'*Avare*, en vers blancs.

— Gravé par Ruotte. In-4.

Bibliogr. moliér., n° 523.

76. Castil-Blaze, auteur de *Molière musicien* et de plusieurs opéras-bouffes arrangés avec des pièces de Molière.

— Gravé par Laurens, 1841.

Bibliogr. moliér., n°s 1075, 532, 534 et 547.

77. Scribe, auteur du *Nouveau Pourceaugnac*.

— Gravé par Julien, lith. de Delarue. In-4.

Bibliogr. moliér., n° 573.

78. Delestre Poirson, un des auteurs du *Nouveau Pourceaugnac*.

— Lithogr. In-4.

Bibliogr. moliér., n° 573.

79. Ostrowski (Christian), auteur d'une imitation en vers de l'*Avare*.

— Dessiné et lith. par Alophe. In-4.

Bibliogr. moliér., n° 528.

80. Girardin (Delphine Gay, dame de), auteur de la comédie de *Lady Tartuffe*.

— Gravé d'après Hersent. In-8.

Bibliogr. moliér.: n° 566.

Voy. ci-dessus, *Iconogr. moliér.*, n° 301, Corneille (Thomas).

V

Portraits des traducteurs ou imitateurs des pièces de Molière en langues étrangères.

81. Castelli (Nic. de), auteur d'une traduction italienne des Œuvres de Molière.

— Gravé par M. Bernigoroth, *ad vivum*. In-12.

Bibliogr. moliér., n° 593.

82. Gozzi (Gaspare), auteur d'une traduction italienne des Œuvres de Molière.

— Gravé à Venise. In-8.

Bibliogr. moliér., n° 594.

83. Gigli (Geron.), de Sienne, auteur d'une imitation du *Tartuffe* en italien : *Il Pilone,* et d'une traduction des *Fourberies de Scapin.*

— Gravé à Sienne, en 1818. In-8.

Bibliogr. moliér., n°s 605 et 612.

84. Johnson (Samuel), un des auteurs de la traduction des Comédies de Molière en anglais.

— Gravé à Londres. In-8.

Bibliogr. moliér., n° 646.

85. Fielding (H.), auteur d'une imitation anglaise de l'*Avare,* en anglais.

— Gravé par Cazenave, d'après Reynolds. In-8.

Bibliogr. moliér., n° 662.

86. Shadwell (Thomas), auteur d'une imitation des *Précieuses ridicules*, en anglais.

— Gravé à Londres. In-12.

Bibliogr. moliér., n° 650.

87. Otway (Thomas), auteur d'une imitation du *Malade imaginaire*, en anglais.

— Gravé à Londres. In-8.

Bibliogr. moliér., n° 667.

88. Cibber (Colley), auteur d'une imitation du *Tartuffe*, en anglais.

— Gravé à Londres. In-8.

Bibliogr. moliér., n° 659.

89. Centlivre (Suzanne), auteur d'une imitation du *Médecin malgré lui*, en anglais.

— Gravé à Londres. In-8.

Bibliogr. moliér., n° 655.

90. Moratin (Fernandez), auteur d'une traduction espagnole de l'*École des maris* et du *Médecin malgré lui*.

— Gravé par Geoffroy. In-8.

Bibliogr. moliér., n°s 617 et 619.

91. Zschokke (H.), traducteur des Œuvres de Molière en allemand.

— Gravé en Suisse. In-12.

Bibliogr. moliér., n° 724.

VI

PORTRAITS DES POÈTES QUI ONT COMPOSÉ DES VERS SUR MOLIÈRE.

92. DASSOUCY (Ch. Coypeau), auteur de l'*Ombre de Molière*.

— Son portrait en pied, dans le frontispice de l'*Ovide en belle humeur*, gravé par Fr. Chauveau. In-4.

<small>*Bibliogr. moliér.*, nos 1201 et 1202. — *Iconogr. moliér.*, no 294.</small>

93. DESCHAMPS (Émile), auteur d'une pièce de vers : *Molière et Louis XIV*.

— Dessiné par Alophe. Lithogr. In-4.

<small>*Bibliogr. moliér.*, no 1330.</small>

94. COLET (Mme Louise), auteur d'un poëme sur le *Monument de Molière*.

— Gravé par Weber. In-8.

<small>*Bibliogr. moliér.*, no 1355.</small>

95. DORAT (Cl.-Jos.), auteur d'un Éloge de Molière et de ses comédies, dans le poëme de la *Déclamation théâtrale*.

— Gravé par Ethiou, d'après Devéria. In-8.

<small>L'indication de cet Éloge a été omise dans la *Bibliogr. moliér.*</small>

<small>Voy. plus haut, no 47, CUBIÈRES, no 57, DUMERSAN, no 59, SAMSON, etc.</small>

VII

Portraits des éditeurs, commentateurs et critiques des Œuvres de Molière.

96. Sévigné (Marie de Rabutin-Chantal, dame de), auteur de jugements sur les comédies de Molière.

— Gravé par Chéreau, d'après Nanteuil. In-fol.

Bibliog. moliér., n° 1538.

97. Villedieu (Marie-Hort. des Jardins, dame de), auteur du *Récit de la Farce des Précieuses.*

— Gravé par Desrochers, dans la Suite d'Odieuvre. In-4.

Bibliogr. moliér., n° 1206. — *Iconogr. moliér.,* n° 325.

98. Baillet (Adr.), auteur de jugements sur Molière et ses ouvrages.

— Gravé par Et. Fessard, d'après Odieuvre. In-8.

Bibliogr. moliér., n° 1536.

99. Richelet (Cés.-Paul), auteur de différentes notes sur Molière, dans son *Dictionnaire de la langue françoise.*

— Gravé par Thomassin, d'après Vivien. In-8.

Quelques-unes de ces notes sont citées dans l'*Iconographie*, et non dans la *Bibliographie moliéresque.*

100. Lenoble (Eust.), auteur de l'*Entretien de Scarron et de Molière,* et de *Molière le critique.*

— Gravé par J.-B. Scotin, d'après Simon. In-8.

Bibliogr. moliér., n°s 1368 et 1369.

100 *bis*. Bossuet (Bénigne), auteur d'attaques violentes contre la Comédie et contre Molière.

— Gravé par Edelinck, d'après Rigaud. In-fol.

Bibliogr. moliér., 518 et 519.

101. Fénelon (François de Salignac), auteur d'une appréciation des comédies de Molière et d'un jugement sur son style.

— Gravé par Drevet, d'après Vivien. In-4.

Bibliogr. moliér., n^os 1537 et 1635.

102. Fontenelle (Le Bouyer de), auteur d'un Dialogue entre Paracelse et Molière.

— Gravé par Dossier, d'après Rigaud. In-8.

Bibliogr. moliér., n° 1372.

103. Rousseau (J.-B.), auteur d'une critique de l'ouvrage de Grimarest et d'un projet d'édition des Œuvres de Molière.

— Gravé par Daullé, d'après Aved. In-fol.

Bibliogr. moliér., n^os 983 et 1723.

104. Dubos (l'abbé J.-B.), auteur de jugements sur la Comédie et sur les pièces de Molière.

— Gravé par Gaucher. In-8.

Bibliogr. moliér., n° 1385.

105. Olivet (l'abbé Jos. Thoulier d'), auteur de détails curieux sur la querelle de Molière avec l'abbé Cotin.

— Gravé par Le Vasseur, d'après Restout. 1771. In-fol.

Bibliogr. moliér., n° 1481.

106. Brossette (Claude), auteur d'éclaircissements et de notes sur Molière et ses ouvrages.

— Gravure anonyme faite à Lyon. In-4.

Bibliogr. moliér., n° 1103, 1539, 1723.

107. La Vallière (Louis-César de la Baume Le Blanc, duc de), auteur de notes sur les ouvrages de Molière, dans son Catalogue des *Ballets et opéras*.

— Dessiné et gravé par C.-N. Cochin fils. In-4.

Bibliogr. moliér., n°s 1207 et 1715.

108. Mouhy (Ch. de Fieux, chevalier de), auteur de notes historiques sur Molière, son théâtre et ses comédies.

— Gravé par Martinet. In-8.

Bibliogr. moliér., n°s 1112, 1654, 1664 et 1380.

109. Guyot des Fontaines (l'abbé P.-F.), auteur de jugements sur les comédies de Molière, dans ses journaux littéraires : le *Nouvelliste du Parnasse* et les *Observations sur les écrits modernes*.

— Gravé par Schmidt, d'après Toqué. In-8.

L'indication des jugements de l'abbé Desfontaines a été oubliée dans la *Bibliographie moliéresque*.

110. Fréron (Élie-Cath.), auteur de jugements sur les pièces de Molière, dans l'*Année littéraire*.

— Gravé d'après Cochin. In-4.

L'indication des jugements de Fréron, relatifs à Molière et à ses comédies, a été omise dans la *Bibliographie moliéresque*.

111. Prevost d'Exiles (l'abbé Ant.-F.), auteur de Remarques sur Molière.

— Gravé par Fiquet, d'après Schmidt. In-4.

Bibliogr. moliér., n° 1544.

112. Rousseau (J.-J.), auteur de critiques sur le Théâtre de Molière et de Remarques sur le *Misanthrope*.

— Gravé par Gaucher. 1763. In-4.

Bibliogr. moliér., n⁰ˢ 1439 et 1590.

113. Gresset (J.-B.-L.), auteur d'une comparaison de Molière et de Destouches.

— Gravé par Lefèvre, d'après Devéria. In-8.

Bibliogr. moliér., n⁰ 1509.

114. Éon (la chevalière d'), auteur de *Remarques sur les Audiences de Thalie*.

— Son portrait, en Pallas, gravure anglaise à la manière noire. In-4.

Bibliogr. moliér., n⁰ 1433.

115. Cailhava (J.-F.), auteur des *Études sur Molière* et de nombreux écrits relatifs à son Théâtre.

— Gravé par Gaucher, d'après Pujos. In-8.

Bibliogr. moliér., n⁰ˢ 1137, 1525, 1552, 1592, 1618.

116. Palissot de Montenoy (C.), auteur d'une notice sur Molière et de jugements sur ses comédies.

— Gravé par P. Choffard, d'après Ch. Monnet. In-8.

Bibliogr. moliér., n⁰ˢ 1388, 1551.

117. Marmontel (J.-F.), auteur de critiques sur la Comédie et sur le Théâtre de Molière.

— Gravé par Gaucher. In-8.

Bibliogr. moliér., n⁰ˢ 1527, 1528.

118. Restif de la Bretonne (Nic.-Edme), auteur de juge-

ments sur la Comédie et sur les pièces de théâtre de Molière.

— Gravé par Berthet, d'après Binet. In-4.

Bibliogr. moliér., n° 1526.

119. GRIMOD DE LA REYNIÈRE, auteur des *Idées sur Molière*.
— Gravé par Bonneville. In-4.

Bibliogr. moliér., n° 1549.

120. LE VACHER DE CHARNOIS, auteur de jugements sur les pièces de Molière, dans le *Journal des Théâtres*.
— Portrait en couleur, par Alix. In-4.

Bibliogr. moliér., n° 1384.

121. FLORIAN (J.-P. Claris de), auteur de *Mes Idées sur Molière et ses comédies*.
— Gravé par Lefèvre jeune, d'après Devéria. In-8.

Bibliogr. moliér., n° 1550.

122. CHÉNIER (Marie-Joseph), auteur d'une critique de *l'École des femmes*.
— Gravé par Bouteloup, d'après Lefèvre.

Bibliogr. moliér., n° 1586.

123. GEOFFROY (J.-L.), auteur d'un examen critique des comédies de Molière.
— Gravé par J. Porreau. In-8.

Bibliogr. moliér., n°s 1556 et 1630.

124. HOFFMANN (F.-Ben.), auteur d'une étude sur les jésuites et les faux dévots, ennemis de Molière.
— Gravé par Touzé, d'après Beauvoisin. In-8.

Bibliogr. moliér., n° 1430.

125. Rœderer, auteur d'une défense de l'Hôtel de Rambouillet, à propos des *Précieuses ridicules*.

— Gravé par Fiésinger. In-4.

Bibliogr. moliér., nos 1450 et 1581.

126. Lemercier (Népomucène), auteur d'un examen critique des comédies de Molière.

— Gravé par Potrelle, d'après Devéria. In-8.

Bibliogr. moliér., n° 1555.

127. Saint-Marc Girardin, auteur d'un examen critique des comédies de Molière.

— Lithogr. Delpech. In-fol.

Bibliogr. moliér., n° 1566.

128. Nodier (Charles), auteur de notices sur Molière et sur ses Œuvres.

— Gravé à l'eau-forte. In-8.

Bibliogr. moliér., n° 400.

129. Naudet (Jos.), auteur de notes sur l'*Amphitryon* et sur l'*Avare*, dans sa traduction de Plaute.

— Dessiné par A. Charpentier, d'après une photogr. de P. Petit. Lithogr. In-fol.

Les notes de M. Naudet sur les deux pièces de Molière n'ont pas été mentionnées dans la *Bibliographie moliéresque*.

130. Schlegel (A.-W.), auteur de jugements sur le théâtre de Molière.

— Gravé par Adr. Torlet, eau-forte, 1874. In-8.

Bibliogr. moliér., n° 1660.

131. Nisard (Désiré), auteur de jugements sur la Comédie de Molière.

— Dessiné par Schultz, d'après une photogr. de P. Petit. Lithogr. In-fol.

Bibliogr. moliér., n° 1564.

132. Jouy (Étienne), auteur de jugements sur Molière et de quelques détails sur sa vie.

— Gravé par H. Bonvoisin, d'après B. Bonvoisin. In-8.

C'est dans son *Hermite de la Chaussée-d'Antin* et son *Hermite en province*, que Jouy a parlé plus d'une fois de Molière. Omis dans la *Bibliographie moliéresque*.

133. Étienne (Ch.-Guill.), auteur d'une dissertation sur le *Tartuffe*.

— Gravé par Dequevauviller, d'après Devéria. In-8.

Bibliogr. moliér., n° 412.

134. Veuillot (Louis), auteur de *Molière et Bourdaloue* et d'une étude sur le *Tartuffe*.

— Dessiné par Aug. Lemoine, d'après une photogr. de Meyer-Pierson. Lithogr. In-fol.

Bibliogr. moliér., n°s 1499 et 1609.

135. Regnier (Fr.-Jos.), auteur de plusieurs notices sur Molière et de divers écrits qui le concernent.

— Dessiné par L. Noel. Lithogr. In-4.

Biblioyr. moliér., n°s 1124, 1402, 1410 et 1412.

136. Perlet (Adrien), auteur de deux études sur les rôles du *Misanthrope* et du *Tartuffe*.

— Gravé par P. Legrand, d'après Colin. In-4.

Bibliogr. moliér., n° 1534.

137. Viardot (L.), auteur de détails sur Molière, au point de vue de la littérature espagnole.

— Lithogr. In-4.

Bibliogr. moliér., n° 1403.

138. Aimé-Martin (Louis), auteur d'une édition *variorum* des Œuvres de Molière et d'autres ouvrages relatifs à Molière.

— Gravé par J. Porreau. In-8.

Bibliogr. moliér., n⁰ˢ 393, 989, 1222 et 1349.

139. La Bédollière (Émile), auteur d'une Vie de Molière, de notices sur ses pièces et d'une édition de ses Œuvres.

— Lithogr. In-4.

Bibliogr. moliér., n⁰ˢ 458, 459, etc.

140. Chasles (Philarète), auteur d'une notice sur Molière et d'une édition de ses Œuvres.

— Dessiné par Schultz, d'après une photogr. de P. Petit. Lithogr. In-fol.

Bibliogr. moliér., n° 465.

141. Moland (Louis), auteur d'une notice sur Molière et d'une édition de ses Œuvres avec commentaires.

— Photogr. In-12.

Bibliogr. moliér., n° 480.

142. Janin (Jules), auteur d'une notice sur Molière et d'un examen critique de son Théâtre.

— Lithogr. In-4.

Bibliogr. moliér., n⁰ˢ 484, 1027, 1446, 1461 et 1565.

143. Gautier (Théoph.), auteur de jugements sur Molière et son Théâtre, dans l'*Histoire de l'Art dramatique en France depuis vingt-cinq ans.*

— Dessiné par Aug. Lemoine, d'après une photogr. de Pierson. Lithogr. In-fol.

<small>La mention de l'ouvrage de Théoph. Gautier est omise dans la *Bibliographie moliéresque*.</small>

144. Ratazzi (Mme M.-L.), auteur d'un parallèle entre *Molière et Marivaux.*

— Dessiné et gravé à l'eau-forte, par Flameng. In-12.

<small>*Bibliogr. moliér.*, n° 1508.</small>

145. Féval (Paul), auteur du *Théâtre-femme.*

— Dessiné par Burnemann, d'après une photogr. de P. Petit. Lithogr. In-fol.

<small>*Bibliogr. moliér.*, n° 1586.</small>

146. Thierry (Édouard), éditeur du Registre de La Grange et auteur de diverses notices sur la Comédie et sur Molière.

— Dessiné d'après la photogr. de Pierson, signé : Fechr. 1865. Impr. lithogr. Lemercier. In-fol.

<small>*Bibliogr. moliér.*, n°s 499, 1535, 1582.</small>

147. Despois (Eugène), auteur de la nouvelle édition des Œuvres de Molière, dans la Collection des Grands Écrivains français, et de beaucoup de travaux sur le Théâtre de Molière.

— Photogr. In-8.

<small>*Bibliogr. moliér.*, n°s 1080, 1682, 1109, 1115, 1455, 1457, 1495.</small>

VIII

PORTRAITS DES ARTISTES QUI ONT PEINT, OU DESSINÉ, OU GRAVÉ LE PORTRAIT DE MOLIÈRE, OU QUI ONT FAIT DES ESTAMPES SUR SES COMÉDIES.

NOTA. Ce chapitre, consacré aux Artistes, est très-incomplet, mais il suffit cependant pour donner une idée de ce que pourrait être la réunion de leurs portraits, avec renvois à l'*Iconographie moliéresqve*.

PEINTRES.

148. MIGNARD (Pierre), auteur de plusieurs portraits peints de Molière.

— Gravé pour l'Abrégé de la Vie des Peintres, de d'Argenville. Cazes direx. In-8.

Iconogr. moliér., nos 2, 6, 9, 10, 12, 13, 15, 21, 32, etc.

149. BOURDON (Sébast.), auteur de plusieurs portraits peints de Molière.

— Gravé dans l'Abrégé de la Vie des Peintres, de d'Argenville. Cazes direx. In-8.

Iconogr. moliér., nos 19, 20 et 21.

150. LEBRUN (Ch.), auteur d'un portrait peint de Molière et d'un tableau représentant l'Apothéose de Molière.

— Gravé par Edelinck, d'après Largillière. In-fol.

Iconogr. moliér., nos 11 et 22.

151. CHÉRON (Sophie), auteur d'un dessin représentant Molière dans le rôle de l'*Avare*.

— Gravé par Chereau, d'après son portrait peint par elle-même. In-fol.

Iconogr. moliér., no 4.

152. Vivien (Jos.), auteur présumé d'un portrait peint de Molière.

— Gravé pour l'Abrégé de la Vie des Peintres, de d'Argenville. Cazes direx. In-8.

Iconogr. moliér., n° 18.

153. Loir (Nicolas), auteur d'un portrait peint de Molière.

— Gravé pour l'Abrégé de l'Histoire des Peintres, de d'Argenville. Cazes direx. In-8.

Iconogr. moliér., n° 17.

154. Coypel (Noël), auteur présumé d'un portrait peint de Molière.

— Gravé par J. Audran, d'après lui-même. In-fol.

Iconogr. moliér., n° 6.

155. Bertin (Nicolas), auteur présumé d'un portrait peint de Molière.

— Gravé par B. Lépicié, d'après De Lieu. In-fol.

Iconogr. moliér., n° 26.

156. Boullongne (Bon), auteur présumé d'un portrait peint de Molière.

— Gravé par J.-N. Tardieu, d'après lui-même. In-8.

Iconogr. moliér., n° 23.

157. Coypel (Ch.), auteur d'un portrait peint de Molière.

— Gravé par Bassechon, d'après lui-même. In-fol.

Iconogr. moliér., n°s 12 et 24.

158. Santerre (J.-B.), auteur d'un portrait peint de Molière.

— Gravé pour l'Abrégé de la Vie des Peintres, de d'Argenville. Cazes direx. In-8.

Iconogr. moliér., n⁰ 23.

159. Chauveau (Fr.), auteur de dessins et de gravures pour les comédies de Molière.

— Gravé par Edelinck, d'après Roland Lefebvre. In-fol.

Iconogr. moliér., nᵒˢ 37, 38, 39, 40, 42 et 43.

160. Troost (Corn.), auteur de tableaux sur les comédies de Molière.

— D'après lui-même, par Houbraken. In-fol.

Iconogr. moliér., n⁰ 624.

161. Watteau (Ant.), auteur de plusieurs tableaux représentant des scènes du Théâtre de Molière.

— D'après lui-même, gravé par L. Crépy. In-4.

Iconogr. moliér., nᵒˢ 748 et 749.

162. Cochin (C.-N.), auteur de dessins et de gravures à l'eau-forte sur les comédies de Molière.

— Gravé par Prevost, d'après lui-même. In-8.

Iconogr. moliér., nᵒˢ 622 et 658.

163. Boucher (François), auteur d'une suite de figures pour les Œuvres de Molière.

— Gravé par L. Cars, d'après Cochin. In-4.

Iconogr. moliér., nᵒˢ 576 et 577.

164. Moreau jeune, auteur de deux Suites de dessins pour les Œuvres de Molière.

— Gravé par Saint-Aubin, d'après Cochin. In-4.

<small>Iconogr. moliér., n°s 587, 589 et 590.</small>

165. Desenne (Alexandre), auteur de deux Suites de dessins pour les comédies de Molière.

— Gravé par Henriquel Dupont. In-8.

<small>Iconogr. moliér., n°s 594 et 596.</small>

166. Johannot (Tony), auteur d'une Suite de dessins pour une édition illustrée de Molière.

— Dessiné par lui-même. Lithogr. In-4.

<small>Iconogr. moliér., n° 603.</small>

167. Vernet (Horace), auteur de dessins pour les Œuvres de Molière et de plusieurs tableaux relatifs à la vie de Molière.

— Dessiné d'après une photogr. de Bingham. Lithogr. Lemercier. In-fol.

<small>Iconogr. moliér., n°s 449 et 592.</small>

168. Ingres (J.-Dom.-Aug.), auteur du dessin d'un portrait de Molière et d'un tableau sur un fait de sa vie.

— Dessiné par Lafosse, d'après une photogr. de P. Petit. Lithogr. In-fol.

<small>Iconogr. moliér., n°s 122, 123 et 442.</small>

169. Bergeret, auteur des dessins d'une Suite de figures pour les Œuvres de Molière.

— D'après lui-même, gravé par Claire Bergeret.

<small>Iconogr. moliér., n° 769.</small>

170. Geffroy (A.), auteur de plusieurs Suites de dessins pour les Œuvres de Molière et d'un tableau sur les caractères de ses comédies..

— Lithogr. In-4.

Iconogr. moliér., n°s 615, 753 et 788.

SCULPTEURS.

171. Caffieri (J.-J.), auteur d'une statue et d'un buste de Molière.

— Gravé par Saint-Aubin, d'après Cochin. In-4.

Iconogr. moliér., n°s 198 et 199.

172. Houdon (J.-Ant.), auteur du célèbre buste de Molière.

— Gravé par Bataille, d'après Boilly. In-fol.

Iconogr. moliér., n°s 195, 196 et 197.

173. Duret (Francisque), auteur d'une statue de Molière.
— Lithogr. In-4.

Iconogr. moliér., n° 200.

174. Mélingue (Ét.-Marin), auteur d'un buste de Molière.
— Lithogr. In-4.

Iconogr. moliér., n° 208.

GRAVEURS ET LITHOGRAPHES.

175. Silvestre (Israel), auteur des dessins et gravures des *Plaisirs de l'Ile enchantée*.

— Gravé par Edelinck, d'après C. Lebrun. In-fol.

Iconogr. moliér., n° 243.

176. Le Pautre (Antoine), auteur de dessins et de gravures pour les Divertissements de la Cour.
— Gravé par Jean Le Pautre. In-4.
Iconogr. moliér., n°s 247, 251 et 680.

177. Audran (Benoist), auteur de la gravure du portrait de Molière, d'après Mignard.
— Gravé par lui-même. In-8. Collection d'Odieuvre.
Iconogr. moliér., n°s 50 et 52.

178. Picart (Bern.), auteur de la gravure d'un portrait de Molière.
— Gravé par Aveline, d'après M. des Angles. In-12.
Iconogr. moliér., n° 55.

179. Desrochers (Ét. Jehandier, dit), auteur d'un portrait gravé de Molière.
— Gravé par lui-même. In-4.
Iconogr. moliér., n° 110.

180. Lepicié (N.-B.), auteur de la gravure du portrait de Molière, d'après Coypel.
— Gravé par Rousseau, d'après Cochin. In-4.
Iconogr. moliér., n° 77.

181. Saint-Aubin (Aug. de), auteur de plusieurs gravures du portrait de Molière.
— Gravé par lui-même, à l'eau-forte. In-8.
Iconogr. moliér., n°s 186, 187 et 188.

182. Duplessi-Bertaux, auteur de plusieurs estampes sur les comédies de Molière.
— Gravé par Bonneville, d'après lui-même. In-4.
Iconogr. moliér., n° 600.

183. Denon (Domin.-Vivant), auteur de la lithographie du portrait de Molière, d'après Coypel.

— Son portrait en pied, dans son cabinet, eau-forte, par lui-même. In-4.

Iconogr. moliér., n°s 100 et 101.

184. Hillemacher (Fréd.), auteur de la gravure des portraits de la Troupe de Molière et d'une Suite de figures pour les Œuvres de Molière.

— Son portrait, par lui-même, d'après lui-même ; eau-forte. In-8.

Iconogr. moliér., n°s 366 et 612.

FIN DE L'APPENDICE.

TABLE ALPHABÉTIQUE

DES

NOMS D'ARTISTES CITÉS DANS L'*ICONOGRAPHIE MOLIÉRESQUE*
ET L'APPENDICE.

A.

A. de N. Voy. Neuville.
Adam (J.-N.), graveur, 591.
Adam (P.), graveur, 437.
Ahsby, graveur, 479.
Alix (P.-M.), graveur, 69, 126. *Ap.* 120.
Allais (J.-L.), dessinateur et graveur, 127.
Allais (S.-A.), graveur. *Ap.* 27.
Alophe, dessinateur. *Ap.* 79, 93.
Allouard (H.), dessinateur, 178, 259, 260, 738.
Ancelin (J.-L.), graveur, 444, 445.
Angles (M. des), peintre. *Ap.* 178.
Anseau, graveur sur bois, 103.
Arnaud, lithographe, 662.
Arnoult, graveur, 346.
Auber, lithographe. *Ap.* 52.
Audran (B.), graveur, 50, 51, 52, 60, 61, 62, 65, 111, 139, 140, 143, 178, 570, 571, 573, 574. *Ap.* 23, 154, 177.
Audran (J.), graveur. *Ap.* 154.
Aved, peintre. *Ap.* 103.
Avele (J.-V.), graveur, 427.
Aveline, graveur. *Ap.* 179.

B.

Bailleul, le jeune, graveur en lettres, 469, 470.
Bâle, dessinateur, 669.
Baquoy, graveur, 587.
Bara, graveur sur bois, 172, 193 *bis*, 825.
Barbant (Ch.), graveur, 120.
Baratti (Ant.), graveur, 79.
Barbedienne (F.), éditeur de statuettes, 196.
Barrias (Félix), dessinateur, 612.
Barrois, graveur, 593. *Ap.* 38.
Barry, lithographe, 179.

Bataille (Eugène), peintre, 804. *Ap.* 172.
Bassechon, graveur. *Ap.* 157.
Baugniet, dessinateur, 720.
Bayard (Émile), dessinateur, 434, 621, 752.
Beaubrun, peintre, 322.
Beaufrère, graveur, 362.
Beauvarlet, graveur, 19, 98, 99, 136.
Beauvoisin, peintre. *Ap.* 125.
Becquet, imprimeur lithographe, 551.
Bein, graveur, 596.
Belliard (Jean), dessinateur, 10.
Benard, marchand d'estampes, 431.
Benard, impr. lithogr., 503, 549, 736.
Berain, dessinateur, 252.
Bergeret, peintre, dessinateur, 769. *Ap.* 170.
Bergeret (Claire), graveur. *Ap.* 169.
Bernigoroth, graveur, *Ap.* 81.
Bertall, dessinateur, 452, 614, 626.
Berthet, graveur. *Ap.* 118.
Bertin (Nic.), peintre, 26.
Bertin, dessinateur et graveur, 663.
Bella (Stefano della), peintre et graveur, 425, 464, 510, 513, 528.
Bertonnier, graveur, 73, 153, 594. *Ap.* 63.
Bertrand, graveur, 458.
Best (Andrew), graveur sur bois, 233, 261, 605, 675.
Beyer, graveur, 593.
Bichebois, imprimeur, 503.
Binet, dessinateur. *Ap.* 118.
Bingham, photographe. *Ap.* 167.
Blaisot, dessinateur et graveur, 665.
Blanchard, graveur, 592, 670.
Blois (A. de), graveur, 53, 572.
Boddin (Mme), coloriste, 254.
Boehm, lithographe, 224.
Boilly, peintre. *Ap.* 27, 172.
Boilly (Alp.), graveur. *Ap.* 66.
Boilvin, graveur, 618.

TABLE ALPHABÉTIQUE.

Boisselier, dessinateur, 548.
Boizot, peintre, graveur. *Ap.* 13, 37.
Boniza (Jules), peintre, 806.
Bonnart (H.), dessinateur et graveur, 252, 289, 290, 292, 321.
Bonnart (Nicolas), graveur, 292.
Bonnard, graveur, 340.
Bonneville (F.), dessinateur, 59.
Bonneville, graveur. *Ap.* 71, 119.
Bonvicini (B.), graveur, 313.
Bonvoisin (B.), peintre. *Ap.* 133.
Bonvoisin (H.), graveur, 595. *Ap.* 72, 133.
Borel, graveur en médailles, 213.
Borrel (Valentin-Maurice), graveur en médailles, 215.
Bosq, graveur, 590, 592, 596.
Bosse (Abraham), peintre et graveur, 354, 381, 426.
Boucher (F.), peintre et dessinateur, 77, 82, 85, 576, 577, 578, 579, 581, 583, 584, 586, 639, 652, 682.
Bouchot, dessinateur, 446.
Boudan, imprimeur en taille-douce, 320.
Boulanger (J.), graveur, 336.
Boulanger (Louis), dessinateur, 653.
Boullemier, graveur, 552.
Boullongne (Bon), peintre. *Ap.* 156.
Bourdon (Sébastien), peintre, 19, 20, 21, 99, 101.
Bourgeois (Constant), dessinateur, 223.
Bourgeois de la Richardière, graveur. *Ap.* 50.
Bouteloup, graveur. *Ap.* 122.
Bracquemont (Félix), peintre, 801.
Brevière, graveur sur bois, 604.
Brion (Louis), dessinateur et graveur, 495, 502, 507.
Brion (E.), graveur sur bois, 632.
Brion (G.), dessinateur, 614, 688.
Brissart (Pierre), dessinateur, 374, 388, 415, 429, 557, 563, 568, 570, 571, 575.
Brun, peintre, 751.
Buguet (Henri), peintre, 148, 591, 768.
Bureau, dessinateur, 219.
Burdet, graveur, 592, 654.
Burnemann, dessinateur. *Ap.* 29, 145.
Buzelot, graveur, 829.

C.

C. C. Voy. Caylus.
C. L., graveur, 422.
Caboche (J.), imprimeur-lithographe, 225, 302, 457.
Caffieri (Jean-Jacques), sculpteur, 198, 199, 206.
Calamatta, graveur. *Ap.* 61.
Cardano (Felice), graveur, 223.
Carjat, photographe. *Ap.* 40, 58.
Carmontelle, dessinateur. *Ap.* 38.
Cars (Laurent), graveur, 317, 577, 623, 639, 652, 682. *Ap.* 163.
Castelli (Horace), dessinateur, 612, 614.
Cathelin (L.J.), graveur, 57, 59, 63, 109, 133, 587, 610. *Ap.* 22.
Caudron (Eugène), sculpteur, 203.
Caunois, graveur, 217, 824.
Caylus (comte de), graveur, 667.
Cazenave, dessinateur et graveur, 102, 591. *Ap.* 85.
Cazes, peintre, graveur. *Ap.* 148, 149, 152, 153, 158.
Chabal-Dussurgey, dessinateur, 646.
Chalon (A.-E.), peintre, dessinateur, 634, 635.
Challamel, dessinateur, 683.
Challoy, dessinateur, 551.
Chamonin, daguerréotypeur, 828.
Champagne (Ph. de), peintre, 337, 338, 350.
Champin, dessinateur, lithographe, 221, 222, 544.
Chaplain, graveur, 216.
Chapman, graveur, 180.
Chapuit, graveur, 710.
Chardon, imprimeur en taille-douce, 451.
Charon, graveur, 446.
Charpentier (A.), dessinateur. *Ap.* 129.
Chasselat, peintre, 593, 595.
Chasteau, graveur, 362.
Chauveau (Franç.), dessinateur et graveur, 37, 38, 39, 40, 42, 43, 229, 236, 242, 252, 257, 264, 329, 335, 418, 419, 680, 747. *Ap.* 1, 2, 3, 4, 92.
Chazal (Camille), dessinateur, 612, 614.
Chazal, peintre, 750, 751.
Chedel, graveur, 623.
Cheirrier, graveur, 472.
Chenavard, dessinateur, 74, 109, 174.
Chéreau, graveur. *Ap.* 96, 151.
Chéron (Sophie), peintre et dessinatrice, 4. *Ap.* 151.
Chéron (Élise), peintre, 351. *Ap.* 12.
Chevalier, graveur, 601.
Choffard (P.), graveur. *Ap.* 116.
Chollet, graveur, 592, 596.
Ciartres (F.-L.-D.), éditeur d'estampes, 520.
Cittermans (L.), peintre, 331.
Civeton, dessinateur, 232, 479.
Cochin (C.-N.), peintre, dessinateur graveur, 300, 341, 658. *Ap.* 32, 43, 68, 107, 162, 163, 164, 180.
Cœuré, dessinateur, 254, 407, 698, 699.
Colas (Alphonse), peintre, 786.
Colin (A.), peintre et dessinateur, 327, 715. *Ap.* 136.
Collignon, sculpteur, 341.
Collignon (F.), graveur, 465.
Compagne, graveur, 59.
Comte (P.), dessinateur, 75.
Coppin, graveur, 172.
Constans (C.), lithographe, 631.

Constantin, peintre, 752.
Cordelier-Delanoue (Amélie Cadeau, dame), peintre, 779.
Cossard (P.-G.), dessinateur, 299.
Cossin (L.), graveur, 300, 320.
Cossinus (L.). Voy. Cossin.
Cosson, graveur sur bois, 675.
Couché fils, graveur, 479.
Courtin (Jacques), peintre, 647.
Courty, graveur, 176.
Courtry, graveur, 618.
Couvay, graveur, 385.
Coypel (Noël), peintre. *Ap.* 154.
Coypel (Ch.), peintre, 24, 66, 77 à 96, 100, 101, 181, 216, 576, 577, 579, 586, 589, 622, 630, 677. *Ap.* 157.
Crépy, éditeur d'estampes, 47.
Crépy (L.), graveur. *Ap.* 161.
Croutelle, graveur, 590, 596. *Ap.* 70.
Curé, graveur en médailles, 211.

D.

Dagneau, dessinateur, 677.
Dandrige, peintre, 576.
Daniotto, graveur, 448.
Daret, graveur, 332, 335, 337.
Daucher, graveur, 564.
Daullé (J.), graveur, 297, 326, 406. *Ap.* 103.
David (Et.), dessinateur, 257, 602.
David (Jules), dessinateur, 617.
Debacq (A.), peintre, 780.
Debon (Hip.), peintre, 800.
Defert (Félicie), peintre, 783.
Degobost, imp. lithogr., 720.
De la Live, graveur, 316.
Delamain, imprimeur en taille-douce, 552.
Delannoy (F.), graveur, 177, 608, 611.
Delarue, imp. lithographe. *Ap.* 26, 77.
Delâtre, imprimeur en taille-douce, 438.
Delaunay, graveur, 587. *Ap.* 41.
De Lieu, peintre. *Ap.* 155.
Della Bella (Stef.). Voy. Bella.
Delpech, lithographe, 68, 161, 162, 327, 373, 392, 704, 705. *Ap.* 127.
Deltil, peintre. *Ap.* 73.
Delvaux (Aug.), graveur. *Ap.* 73.
Delvaux (R.), graveur, 58, 61, 311, 358, 590, 593.
Denon (Vivant), peintre, graveur, 100. *Ap.* 183.
Depalmeus, graveur, 246.
Dequevauvillier, graveur, 90, 154, 593, 595. *Ap.* 133.
Dercy, graveur, 595.
De Rochefort, graveur, 351, 364.
Deroy (A.), dessinateur, lithogr., 554.
Deschamps (Charles), graveur sur bois, 614.

Deschamps (Rodolphe), graveur sur bois, 614.
Desmadryl, lithographe, 659.
Desmaisons, lithographe, 644.
Desenne (A.), dessinateur, 70, 139, 141, 144, 145, 150, 167, 437, 440, 450, 594, 596.
Desjardins, photographe, 435.
Desrais, peintre. *Ap.* 24, 42.
Desrochers (E.), graveur, 67, 110, 111, 112, 297, 301, 306, 313, 325, 340, 351, 361. *Ap.* 11, 14, 97, 179.
Destailleur (Alfred), peintre, 802.
Destouches, peintre, 648, 649.
Desvachez (David-Joseph), graveur, 175.
Drevet (P.), graveur, 296. *Ap.* 101.
De Troy, peintre, 406.
Devéria, dessinateur, 151, 153, 183, 592, 598. *Ap.* 66, 70, 95, 113, 121, 126, 133.
Devilliers jeune, graveur, 590, 596.
Dharlingue, dessinateur. *Ap.* 33.
Dossier, graveur. *Ap.* 102.
Dromard, graveur, 214.
Drujon, peintre, 16.
Dubasty, peintre. *Ap.* 63.
Ducarmé, lithographe, 158.
Duclos, graveur, 587.
Duflos (P.), graveur, 99.
Duflos (Cl.), graveur, 319, 344, 345.
Dumont, graveur, 185.
Dupin (G.), graveur, 299, 301.
Duplessi-Bertaux (J.), dessinateur et graveur, 164, 431, 701, 702, 703, 712, 713. *Ap.* 182.
Duret (C.), sculpteur, 200.
Dutertre, peintre, 709, 710.
Dutillois, graveur, 601.
Duveau (Louis), dessinateur, 612.

E.

Edelinck (G.), graveur, 46, 184, 218, 297, 298, 304, 314, 318, 340, 342, 343. *Ap.* 15, 65, 100 *bis*, 151, 160, 176.
Elman, graveur, 587.
Elvaux (D'), graveur. Voy. Delvaux.
Emberson, peintre, 293.
Ensom, graveur, 596.
Ert (F.). Voy. Ertinger.
Ertinger (François), graveur, 428, 566, 674, 676.
Esmenard (Mme Inès d'), peintre, 770.
Espercieux, sculpteur, 205.
Ethiou, graveur. *Ap.* 95.
Ethiou (F.), dessinateur, 354.

F.

F., graveur, 354.
F. C. Voy. Chauveau.
Falck (J.), graveur, 383.

Falconer, imp. en taille-douce, 738 à 741, 743, 744.
Faure (A.) graveur, 575.
Fechr, dessinateur. *Ap.* 146.
Forat, dessinateur, 552.
Ferdinand, peintre, 319, 323, 324.
Fessard (E.), graveur, 82, 83, 583. *Ap.* 98.
Fiésinger, graveur. *Ap.* 126.
Fiquet (E.), graveur, 78, 298, 300. *Ap.* 112.
Flameng, dessinateur et graveur, 438, 442. *Ap.* 144.
Foëch, dessinateur, 669, 756 à 762.
Fontaine (J.-M.), graveur, 96.
Fortier, graveur, 591.
Fragonard fils (Théophile), dessinateur, 125, 142, 171, 592, 636, 637, 666, 671, 683, 684.
Francart (F.), dessinateur, 237.
Frankendael (N.), graveur, 81, 585.
Frémy, graveur. *Ap.* 49.
Frey, lithographe, 653.
Frillay, dessinateur, 130.
Fritz (M.), dessinateur, 193 *bis*, 825.
Fritzschius (C. F.), graveur, 453.
Frosne (S.), graveur, 323.
Fourdrinier, graveur, 580.
Foussereau, peintre, 602.
Fuhr (C.), dessinateur. *Ap.* 36.

G.

G. M., graveur, 600.
Gabriel (I.), dessinateur, 121.
Gale (R.-L.), dessinateur, lithographe, 501.
Gantrel, graveur, 362.
Garneray, peintre, 126, 446.
Gauchard (A.), graveur sur bois, 613, 614.
Gaucher, graveur. *Ap.* 105, 113, 115, 117.
Gaucherel (Léon), graveur, 618, 737.
Gaucy, graveur, 635.
Gault (J.), dessinateur, 634, 819.
Gautier (L.), graveur. *Ap.* 5.
Gavard, graveur, inventeur du Pantographe, 119.
Gayrard (Raymond), graveur en médailles, 191, 212.
Geffroy (Edm.), peintre et dessinateur, 104, 178, 259, 260, 262, 265, 266, 267, 270, 272, 273, 432, 442, 745, 753, 788.
Geoffroy, graveur, 192. *Ap.* 7, 51, 90.
Geoffroy (Ch.), dessinateur, 729.
Gérard, graveur, 172, 193 *bis*.
Gérome (Jean-Léon), peintre, 443, 792, 809.
Ghendt (de), graveur, 587.
Gigoux, peintre, dessinateur, 181. *Ap.* 30.

Gilbert, dessinateur et graveur. 108.
Gillot, peintre et graveur, 400, 693.
Girardet (Karl), graveur, 190, 590.
Girardet (Edouard), graveur, 443.
Giraut, graveur, 149.
Godefroy (A.), graveur, 697.
Goulu, graveur, 593, 594.
Goupil, édit. d'estampes, 436, 443, 649.
Granfils (Laurent-Séverin), sculpteur, 204.
Granville, dessinateur, 642, 643, 655, 673, 685.
Gras (J.-J.), graveur, 421.
Greux, graveur, 618.
Gribelin (S.), peintre, 307.
Grignon, graveur, 323.
Gucht (G. Vander), 56, 576, 580.
Guiaud (J.), dessinateur, 736.
Guyot, graveur, 219, 545.

H.

Hts L. Voy. Lecomte.
Habert, graveur. 48, 291, 313, 365.
Hallé, peintre, 583.
Hamilton, peintre, 576.
Hans, peintre, 331.
Harrewyn (François), dessinateur, graveur, 51, 562, 567, 569.
Hawke, dessinateur, lithogr., 492.
Hédouin (Edm.), graveur, 765, 820.
Henriquel Dupont, graveur, 122, 123. *Ap.* 165.
Henriquez, graveur. *Ap.* 46.
Herard, graveur, 823.
Hersent, peintre, 592, 601. *Ap.* 80.
Hesse, peintre, dessinateur, 101.
Hibon, graveur, 232.
Hillemacher (Fréd.), graveur, 71, 118, 256, 276, 366, 368, 369, 370, 372, 374, 376, 378, 379, 380, 388, 389, 390, 393, 394, 395, 397, 398, 399, 400, 402, 404, 405, 408, 409, 411, 412, 413, 414, 415, 416, 417, 451, 612, 689. *Ap.* 184.
Hillemacher (Eugène-Ernest), peintre, dessinateur, 612, 613, 789, 796, 807.
Hogarth, peintre, 576.
Hopwood, graveur, 94, 109, 139, 142, 171, 173, 174, 601.
Hotelin, graveur sur bois, 605.
Houbraken, peintre, graveur, 624. *Ap.* 160.
Houdon, sculpteur, 122, 126, 131, 132, 138, 185, 186, 190, 191, 195, 196, 197, 216.
Hue (D.), graveur, 144.
Hulk, graveur, 88, 95, 589.
Hullemandel (C.), imp. en taille-douce, 501.
Huret (Grég.), graveur, 335.
Huret, dessinateur, 385.
Huvenne, graveur, 166.

I.

Ingouf aîné, graveur, 62, 310.
Ingres, peintre, 20, 122, 442.
Israel, imp. en taille-douce, 464, 468, 476, 477, 480, 486, 506, 508, 510, 511, 513, 518, 519, 522, 531, 535, 536, 542.

J.

Jacquemart (M^{lle} Nélie), peintre, 793.
Jahyer, graveur sur bois, 432.
Jaime, dessinateur, lithographe, 503.
Janinet, graveur, 709.
Jannet (Abel), graveur, 441.
Jans, graveur, 353.
Jehotte (A.), graveur, 150, 592.
Jidel (Théophile), dessinateur, 612.
Johannot (Tony), dessinateur et graveur, 169, 327, 592, 670. Ap. 166.
Joliet, graveur sur bois, 614, 688.
Jolimont (T. de), dessinateur et lithographe, 546.
Jollain (E.), graveur, 667.
Joulain, graveur, 622.
Jouvenet, peintre, 313, 351.
Julien, graveur. Ap. 77.
Junca, impr. lithographe, 683.

K.

Keller, peintre, 777.
Kilian (W. P.), graveur, 54, 55.
Knech Senefelder, imprimeur lithographe, 549.

L.

La Belle. Voy. Bella (Stef. della).
Lacauchie (Alex.), dessinateur, 730 à 735.
Lafitte, dessinateur, 132.
Lafosse, dessinateur. Ap. 31, 35, 62, 168.
Lagnet, graveur et marchand d'estampes, 423.
Lalanne, graveur, 220.
Lalauze (Ad.), graveur, 168, 193, 619.
Landry, graveur, 307.
Lange (Janet), dessinateur, 605.
Langlois (J.), graveur, 315. Ap. 2.
Langlois (N.), imprimeur en taille-douce, 354, 474.
Langlumé, lithographe, 147, 546.
Laplante (C.), graveur sur bois, 439, 613.
Larcher, graveur, 151, 167, 450, 594. Ap. 39.
Largillière, peintre. Ap. 21, 150.
Larmessin, graveur, 330, 332, 333, 346.
Lasalle (Louis), dessinateur, lithographe, 302.

Lasne (Michel), dessinateur et graveur, 294, 300, 322, 329, 330, 337, 338, 363.
Latour, peintre. Ap. 22, 39.
Launay, graveur, 279.
Laurens, graveur. Ap. 76.
Lebas, graveur, 587.
Lebeau, graveur. Ap. 42, 43.
Leblan (A.), architecte, dessinateur, 816.
Leblond jeune, graveur et marchand d'estampes, 381, 383.
Lebrun (Charles), peintre, 11, 22, 193, 300, 322, 338. Ap. 175.
Le Clerc (Sébast.), graveur, 424.
Le Cœur, graveur. Ap. 24.
Lecomte (H.), dessinateur, lithographe, 258, 280, 373, 392, 704 à 708.
Ledoux (Franç.-Aug.), graveur, 451.
Ledoyen, graveur, 287, 418.
Lefebvre, peintre, 320, 323, 332.
Lefebvre, graveur, 594.
Lefevre, peintre. Ap. 121.
Lefèvre, graveur, 170. Ap. 113.
Lefèvre jeune, graveur. Ap. 122.
Lefèvre (Roland), peintre, 1. Ap. 159.
Legrand (L.), graveur, 84, 85, 579, 586, 587.
Legrand (P.), graveur. Ap. 136.
Lehman (J.), peintre, dessinateur, 752. Ap. 60.
Leiseleur (Ed.), dessinateur, 656.
Lelong, sculpteur, 556.
Leman (Jacques-Edm.), peintre, 790, 797, 803, 808, 812.
Le Mercier, architecte du roi, 464.
Lemercier, imprimeur-lithographe, 627, 636, 637, 666, 671, 684. Ap. 29, 146, 167.
Le Meusnier, graveur, 488.
Lemoine (Aug.), dessinateur. Ap. 40, 55, 134, 143.
Lempsonius, dessinateur, 607.
Lenfant, graveur, 347, 350.
Lenoir, peintre, aquarelliste, 752.
Lenoir (Alex.), peintre, 545.
Lepautre (Jean), graveur, 241, 247, 251, 252, 410, 612, 680. Ap. 176.
Lepetit, graveur, 648.
Lépicié, graveur, 66, 77, 79, 80, 81, 82, 84, 85, 86, 89, 90, 96, 100, 101, 122, 129, 130, 150, 151, 153, 170, 173, 176, 577. Ap. 155.
Lépine (E.), peintre, 813.
Lerat, graveur, 618.
Leroux, graveur, 440, 592, 596.
Leslie (C. R.), peintre, 678.
Le Vasseur, graveur. Ap. 106.
Le Veau, architecte, dessinateur, 475, 484, 587.
Levieil (J.-A.), peintre, 823.
Leyendecker (Paul-Joseph), peintre, 810.

Lievier (R. W.), graveur, 640.
Lièvre (Edouard), 627, 628.
Lightfoot (P.), graveur, 678.
Lignon (F.), graveur, 72, 125, 152, 171, 592.
Lion (J.), graveur. *Ap.* 52.
Litz, dessinateur, 690.
Lochon (R.), graveur, 307, 337, 338, 350.
Loir (Nicolas), peintre, 17, 350, 353.
Lorentz, dessinateur, 617.
Lorin, dessinateur, 147.
Lorsay (Eustache), dessinateur, 103, 261.
Lubin (Jac.), graveur, 300, 334, 340.
Lucas (C.), graveur, 250.

M.

Macret, graveur, 87.
Maile, graveur, 649.
Manceau (Alex.), graveur, 269, 271, 594.
Marchant, md d'estampes, 730 à 736.
Mariette (P.), 465, 466, 471, 475, 478, 497, 505, 511, 514, 524, 530, 539.
Marillier (C.-P.), dessinateur. 116.
Marot (Jean), architecte, graveur, 464, 471, 473, 475, 510, 513, 519, 527, 532, 537, 538, 541.
Martinet, graveur, 462, 723, 728. *Ap.* 108.
Martinez, graveur, 618.
Martini (D.), dessinateur et graveur, 114, 584.
Marville (Ch.), photographe, 20.
Masquelier, graveur, 324, 587.
Massard (L.), dessinateur, graveur, 119, 608, 611, 618.
Mathey, graveur, 647.
Maurin, dessinateur, 645.
Mauzaisse, peintre, 6, 149, 155.
Meaulle, graveur sur bois, 614.
Méhu, peintre. *Ap.* 69.
Mélingue (Etienne), sculpteur, 208.
Mellan, dessinateur et graveur, 283, 284, 308, 333, 338.
Merian (Mathieu), 482, 489, 490, 494, 498, 499, 500, 504.
Méryon (C.), graveur, 555.
Miger, graveur. *Ap.* 37.
Mignard, peintre, 2, 6, 9, 10, 12, 13, 15, 21, 32, 46 à 76, 108, 115, 119, 122, 125, 131, 139, 142, 165, 166, 167, 194, 216, 322, 326, 332, 347, 348, 419, 473, 570, 571, 572, 576, 580, 581, 583, 587.
Mignard (Paul), peintre, 340.
Migneret (Adrien), graveur, 70, 449, 455, 596.
Milius, graveur, 618.
Moclon, peintre, 365.
Moine, imp. en taille-douce, 738 à 741, 743, 744.
Mongin, graveur, 618.

Monier, peintre, 5.
Monnet (Ch.), peintre. *Ap.* 116.
Monnier (L.), dessinateur, 695.
Monnier (H.), dessinateur, 696.
Monnin, graveur, 178, 259, 260, 615, 738.
Monsiau, peintre, 444, 445, 766.
Moncornet (Balthasar), graveur et imp. en taille-douce, 239, 305, 330, 332.
Monthelier, dessinateur, lithographe, 549.
Montvoisin, peintre, 659, 774.
Moreau le jeune (J.-M.), peintre, 587, 589, 590.
Morin (J.), graveur, 331, 337.
Morin (Edme), dessinateur, graveur, 433, 664, 691, 692.
Morinet, graveur, 593.
Motte (C.), lithographe, 553, 625, 695, 696.
Mougeot, graveur, *Ap.* 72.
Mouilleron, lithographe, 124.
Muller, graveur, 592.
Muys (R.), graveur, 681.

N.

Nanteuil, peintre, dessinateur et graveur, 18, 283, 284, 308, 309, 322, 332, 334, 336, 348, 349, 350, 352, 358, 359, 363. *Ap.* 96.
Nanteuil (Célestin), dessinateur, 604.
Nargeot (C.-N.), graveur, 74, 164, 601.
Née, graveur, 587.
Netscher, peintre, 14, 304.
Neuville (A. de), dessinateur, 439.
Newton (J.-S.), peintre, 640, 641.
Nocret (J.), peintre, 332.
Noël (F.), lithographe, 661, 715, 719.
Noël (L.), dessinateur. *Ap.* 59, 135.
Nolin, graveur, 15, 36, 46, 71, 75, 110, 115, 117, 134, 135, 145, 161, 162, 165, 166, 167, 168, 177, 184.
Normand (C.), graveur, 454, 548, 814, 824.
Novelli, dessinateur, 448.

O.

Odieuvre, graveur, éditeur d'estampes. *Ap.* 98, 177.
Olivier, graveur, 109, 174.
Oudaille, graveur, 119.

P.

Paillot (A.), dessinateur, 300.
Palliot, graveur, 322.
Pannemaker, graveur sur bois, 614.

Patigny (J.), dessinateur et graveur, 293, 339.
Pecquereau, imprimeur en taille-douce, 820.
Pelée, graveur, 182.
Pelvilain (J.), lithographe, 135.
Penguilly L'Haridon, peintre, dessinateur, 781.
Perelle, dessinateur, graveur, 466, 474, 497, 512, 514, 519, 524, 529, 530.
Perrichon (G.-Léon-Alfred), graveur sur bois, 614, 687.
Petit, graveur, marchand d'estampes, 111, 112, 594. *Ap.* 17, 21.
Petit (Jules-Simon), peintre, 782.
Petit (P.), photographe. *Ap.* 129, 131, 140, 145, 168.
Pfitzer, graveur, 593.
Pfnor, graveur, 816, 817.
Philippoteaux (Félix), peintre, dessinateur, 612.
Picard (Bernard), peintre, graveur, dessinateur, 55, 97. *Ap.* 20.
Picart (Fr.), graveur, 312.
Pichard (Emile-Pierre), graveur, 436.
Picot (Henri), peintre, 29, 799.
Pierson, photographe. *Ap.* 29, 31, 33, 36, 55, 62, 134, 146.
Pigeot, graveur, 189.
Pingret (Ed.), peintre, 771, 776.
Poilly (Fr.), graveur, 329, 332, 337, 348.
Polier (A.), graveur, 599.
Pollet, graveur, 165.
Ponce (N.), graveur, 116, 132.
Porreau (J.), graveur. *Ap.* 47, 48, 56, 123, 138.
Porret, graveur sur bois, 169.
Posselwhete, graveur, 183.
Poterlet, peintre, 679, 773, 775.
Potrelle, graveur. *Ap.* 126.
Pourvoyeur, graveur, 93.
Prevost, graveur, 592, 642, 685. *Ap.* 162.
Prodhomme, lithographe, 721.
Prosper, édit. d'estampes, 551.
Prud'hon fils, graveur, 254, 354, 407, 698, 699.
Pujos, peintre. *Ap.* 46, 115.
Punt (J.), dessinateur, graveur, 81, 581.
Purrott (W.), dessinateur, 550.

R.

Raeburn, peintre. *Ap.* 28.
Raoux, peintre, 324.
Rasin, graveur, 618.
Regnier (Aug.-Jacq.), peintre, dessinateur, lithographe, 221, 222, 544, 787.
Regnier, graveur sur bois, 605.
Restout, peintre. *Ap.* 105.
Réveil (A.), graveur, 123.
Reynolds, peintre. *Ap.* 85.
Ribault, graveur, 590.
Riché, lithographe, 822.
Richomme, lithographe, 124.
Riffaut (A.), graveur, 606.
Rigaud (Hyac.), peintre, 296, 298, 317, 318, 353. *Ap.* 100 *bis.*
Rigo frères, lithographes, 550, 730 à 735, 813, 819, 827.
Rittner, éditeur d'estampes, 649.
Robert (Hubert), peintre, 223.
Roger, graveur, 590, 596.
Rolls, graveur, 641.
Romain (L.), dessinateur, 134.
Ronjat (E.), dessinateur, 119.
Rouargue frères, graveurs, 830.
Rousselet (G.), graveur, 331, 338, 361.
Rousselet (Jean-Louis), graveur, 340.
Roy (E.), graveur, 80.
Royer (Emile), graveur, 218.
Ruotte, graveur. *Ap.* 75.
Russau, lithog., 694.
Rysbeck, peintre, 576.

S.

Saint-Aubin (Aug.), dessinateur, graveur, 131, 186, 187, 188, 189, 341, 416, 589. *Ap.* 68, 164, 171, 181.
Salomon, sculpteur, photographe. *Ap.* 35.
Sand (Maurice), dessinateur et graveur, 259, 269, 271, 615, 741, 742.
Sandoz, graveur, 175.
Sanson, graveur, 293.
Santerre (J.-B.), peintre, 23, 297. *Ap.* 64.
Sarazin, imprimeur en taille-douce, 573.
Sauvé (J.), graveur, 374, 388, 415, 429, 557.
Savard, graveur. *Ap.* 16.
Schlesinger (Henry-Guillaume), peintre, 791.
Schmidt, dessinateur, graveur, 318, 324. *Ap.* 109, 111.
Schoonebeck (A.), graveur, 638.
Schouten (G.), graveur, 572.
Schultz, dessinateur. *Ap.* 58, 131, 140.
Schuppen (Pierre Van), peintre, 2. Voy. Van Schuppen.
Scotin, graveur, 332.
Scotin (J.-B.), graveur, 459, 463, 469, 470, 481, 485. *Ap.* 100.
Scriven (E.), graveur, 66.
Seguin (Gérard), dessinateur, 607.
Seurre aîné, sculpteur, 193 *bis*, 201, 207.
Sicre (F.), graveur, 300.
Silvestre (Israel), dessinateur, graveur, 237, 243, 464, 465, 466, 468,

477, 478, 480, 486, 488, 505, 506, 508, 510, 511, 512, 513, 514, 515, 516, 517, 518, 519, 521, 522, 523, 525, 526, 528, 529, 531, 533, 534, 535, 536, 540, 542, 543, 612.
Simon, graveur sur bois, 614.
Simon, peintre. *Ap.* 100.
Simonet jeune, graveur, 146, 580.
Simonin, graveur, 256.
Simonneau (C.), graveur, 351, 365.
Sinnett (F.), éditeur d'estampes, 550.
Sisco, graveur, 592, 596. *Ap.* 64.
Sixdeniers, graveur, 92.
Slodtz (Michel-Ange), sculpteur. *Ap.* 23.
Smeten, graveur sur bois, 675.
Soliman, graveur, 130.
Sorieu (C.-S.), dessinateur, 625.
Sorieul (Jean), dessinateur, 612.
Sornique, graveur, 343.
Staal (G.), dessinateur, 177, 608, 611.
Stocklin (Karl), graveur, 113.
Sudré (P.), dessinateur, 137, 138.
Surugue fils, graveur, 630.
Sylvestre (Suzanna), graveur, 344.
Sysang, graveur, 89.

T.

Tamisier, graveur, 257.
Tardieu (Ambr.), graveur, 64, 323, 557, 593.
Tardieu (J.-N.), graveur. *Ap.* 25, 28, 44, 74, 156.
Tassaert, dessinateur, 660.
Taurel, graveur, 143.
Tavernier, graveur, 643, 655.
Tazzini, graveur sur bois, 614.
Terral, peintre, 785.
Testa (Angelo), graveur, 286.
Teyssonnières, graveur, 621.
Thomas (Nap.), peintre, graveur, 163, 225, 457.
Thomas (W.), graveur sur bois, 686.
Thomassin, graveur, 301, 315. *Ap.* 99.
Thompson, graveur sur bois, 598, 674.
Thuillier (Am.), dessinateur, 837.
Timais, graveur, 172.
Tirpenne, dessinateur, lithographe, 549.
Toqué, peintre. *Ap.* 109.
Torlet (Adr.), graveur. *Ap.* 130.
Touzé, graveur. *Ap.* 124.
Trayer (J.-B.), peintre, 805.
Trichon, graveur sur bois, 614.

Triqueti (de), dessinateur, 170.
Troost, peintre, 624, 681. *Ap.* 160.
Trouvain (A.), graveur. *Ap.* 18.
Troy (Franç. de), peintre, 296.

V.

Vafflard, peintre, 454, 455, 767, 773.
Vaillant, peintre, 323.
Valentin, dessinateur, 829.
Vallot, graveur, 592.
Vandyck, peintre, 329.
Van Merlen, graveur, 461.
Van der Werf, peintre, 25, 192.
Van Schuppen (Franç.), peintre, 27.
Van Schuppen (Pierre ou Jean), peintre, 27, 97.
Van Schuppen, graveur, 322, 332, 338, 350, 359, 360.
Vatelet, graveur. *Ap.* 67.
Vercelin, peintre. *Ap.* 15.
Vermeulen (C.), graveur, 290, 318.
Vernet (Horace), peintre, 449, 592, 601.
Verniquet, ingénieur, dessinateur, 487.
Vetter (Hégésippe-Jean), peintre, 436, 633, 784, 795, 798.
Vibert (J.-Georges), peintre, 811.
Vigié, peintre, 41.
Vignon, graveur, 253.
Villain, lithographe, 160.
Villerey, graveur. 590.
Villerey fils, graveur. *Ap.* 69.
Vincent, peintre, 219. *Ap.* 50.
Visconti (L.), architecte, dessinateur, 814 à 818, 824, 825.
Vivien (J.), peintre, 18, 315, 344. *Ap.* 65, 99, 101.
Vosterman, graveur, 329.

W.

Watteau (Ant.), peintre, 667, 748, 749. *Ap.* 161.
Wattier, dessinateur, 233, 746.
Weber, graveur. *Ap.* 94.
Weyen (L.), graveur, 44, 289, 435.
Whirsker, peintre, dessinateur, 669, 756 à 762.
Wedgwood, graveur, 596.
Will, graveur. *Ap.* 12.
Voillemot (A.-Ch.), peintre, 794.
Wolff (L.), graveur, 259, 260, 262, 265, 266, 267, 270, 272, 273, 615, 745.
Worlidge (Thomas), graveur, 324.

FIN DE LA TABLE ALPHABÉTIQUE.

EXTRAIT DU CATALOGUE

AUGUSTE FONTAINE, LIBRAIRE

35, 36 et 37, Passage des Panoramas

et Galerie de la Bourse, 1 et 10

PARIS

La librairie Auguste Fontaine, qui avait réuni, depuis plusieurs années, un nombre considérable de pièces originales et d'anciennes éditions des OEuvres de Molière, a vu tous ces livres précieux entrer dans les bibliothèques des amateurs français et étrangers, après la publication de la *Bibliographie moliéresque*, que ces amateurs regardent comme le meilleur guide dans le choix des éditions de Molière. Depuis cette époque, M. Auguste Fontaine, en suivant lui-même les indications de cette Bibliographie spéciale, est parvenu à rassembler encore beaucoup de pièces originales et d'éditions rares de Molière. La mise en vente de l'*Iconographie moliéresque* lui donne une nouvelle occasion de mentionner ici une partie des exemplaires, *avec portraits et figures,* qu'il possède actuellement dans sa librairie. La description succincte de ces exemplaires, la plupart très-beaux et richement reliés, est accompagnée de renvois à la *Bibliographie moliéresque* et à l'*Iconographie moliéresque.*

1. **L'ESCOLE DES MARIS.** *Paris, Charles de Sercy,* 1661, in-12, frontisp. dessiné et gravé par Fr. Chauveau . 1500 fr.

 Édition originale.

 Bibliogr. moliér, n° 5. — *Iconogr.*, n° 37.

2. L'Escole des Maris. *Paris, Guillaume de Luyne,* 1663, in-12, frontisp. gravé 200 fr.

 Réimpression faite du vivant de Molière.

3. L'ESCOLE DES FEMMES. *Paris, Guill. de Luyne,* 1663, in-12, figure dess. et grav. par F. Chauveau. 1500 fr.

 Édition originale en 93 pages, avec carton des pages 73 et 74.
 Bibliogr. moliér., n° 6. — *Iconogr.,* n° 38.

4. L'Escole des Femmes. *Paris, Thomas Jolly,* 1663, in-12, figure, dess. et grav. par F. Chauveau. 600 fr.

 Édition originale, dans laquelle la pagination a été rectifiée et portée à 95 pages.

5. La même. *Paris, Gabriel Quinet,* 1665, in-12 de 6 ffets prélim. et 95 pages, figure 500 fr.

6. L'Amour médecin. *Paris, Pierre Trabouillet,* 1666, in-12, frontisp. gravé d'après Fr. Chauveau. 1500 fr.

 Édition originale.
 Bibliogr. moliér., n° 11. — *Iconogr.,* n° 40.

7. Le Misantrope. *Paris, Jean Ribou,* 1667, in-12, frontisp. gravé d'après Fr. Chauveau 1800 fr.

 Édition originale,
 Bibliogr. moliér., n° 12. — *Iconogr.,* n° 42.

8. Le Médecin malgré luy. *Paris, Jean Ribou,* 1667, in-12, frontisp. grav 1400 fr.

 Édition originale.
 Bibliogr. moliér., n° 13. — *Iconogr.,* n° 41.

9. Le Tartuffe ou l'Imposteur. *Paris, Jean Ribou,* 1669, in-12 de 12 ffets prélim., y compris une figure gravée par un anonyme, et 96 pages. 500 fr.

 Deuxième édition, contenant pour la première fois les trois *Placets de Molière au Roy,* relatifs au pamphlet de Roullé, curé de

S. Barthélemy, ayant pour titre *Le Roy glorieux au monde;* lequel pamphlet avait eu pour conséquence l'interdiction de la pièce de Molière.

Bibliogr. moliér., n° 15. — *Iconogr.*, n° 43.

10. LE TARTUFFE OU L'IMPOSTEUR. *Paris, Claude Barbin,* 1673, in-12, figure gravée. 500 fr.

 Dernière édition publiée du vivant de Molière. On y remarque quelques variantes. Comme la précédente, elle contient une préface et les placets au Roy.

11. LE FESTIN DE PIERRE. *Amsterdam,* 1683, petit in-12 de 2 ffets prélim. et 72 pages, avec une figure représentant le Festin. 800 fr.

 Première édition, qui contient la fameuse *Scène du pauvre* et la scène précédente, dans toute leur intégrité.

 Bibliogr. moliér., n° 32.

12. **LES ŒUVRES DE MONSIEUR MOLIÈRE.** *Paris,* 1666, 2 volumes in-12, avec les deux frontispices gravés par F. Chauveau. »»» fr.

 Première édition collective des Œuvres de Molière. Elle est, comme on sait, de toute rareté, surtout avec les frontispices gravés.

 Bibliogr. moliér., n° 267. — *Iconogr.*, n° 39.

13. LES ŒUVRES DE MONSIEUR DE MOLIÈRE, reveues, corrigées et augmentées (par les comédiens Vinot et La Grange). *Paris, Denys Thierry, Claude Barbin et Pierre Trabouillet,* 1682, 8 vol. in-12, figures (grav. par Sauvé, d'après P. Brissart) 800 fr.

 Bibliogr., moliér., n° 277. — *Iconogr.,* n° 557.

14. LES ŒUVRES DE MONSIEUR MOLIÈRE. *Amsterdam, Jaques le Jeune,* 1684, 5 vol. pet. in-12, avec gravure-frontispice pour chaque pièce. — ŒUVRES POSTHUMES DE MONSIEUR MOLIÈRE. *Amsterdam, Guill. le Jeune,* 1689, 1 vol. pet. in-12, figures. — Ensemble, 6 vol 700 fr.

 Réunion, sous des titres généraux, de toutes les pièces publiées

à diverses époques par les Elzeviers. Avec un volume ajouté, contenant les *Œuvres posthumes*, sous la date de 1689.

Dans cet exemplaire, le *Festin de pierre* est de la première et précieuse édition de 1683, qui contient la *Scène du pauvre* et la précédente dans leur état primitif, c'est-à-dire sans suppression.

Bibliogr. moliér., nos 279 et 70. — *Iconogr.*, no 558.

15. LES ŒUVRES DE MONSIEUR DE MOLIÈRE. *Lyon, Jacques Lyons*, 1692, 8 volumes in-12, figures gravées à Lyon, d'après P. Brissart.................. 250 fr.

Bibliogr. moliér., no 283. — *Iconogr.*, no 561.

16. LES ŒUVRES DE MONSIEUR DE MOLIÈRE. *A Brusselles, chez George de Backer*, 1694, 4 volumes petit in-12, avec de charmantes figures gravées à l'eau-forte par F. Harrewyn................... 800 fr.

Jolie édition, contenant le *Festin de pierre* avec la *Scène du pauvre* intacte, et d'autres passages de la même pièce, supprimés dans les éditions publiées en France.

Bibliogr. moliér., no 284. — *Iconogr.*, no 562.

17. LES ŒUVRES DE MONSIEUR DE MOLIÈRE. *Paris, Denys Thierry, Claude Barbin et Pierre Trabouillet*, 1697, 8 vol. in-12, fig. gravées d'après P. Brissart. 250 fr.

Réimpression textuelle de l'édition de 1682, avec les mêmes figures, dont quelques-unes ont été seulement retouchées.

Bibliogr. moliér., no 287.

18. Le Opere de J.-B. P. de Moliere..... tradotte de Nic. de Castelli. *In Lipsia, a spese dell' autore et appresso Gio. Ludov. Gleditsch*, 1698, 4 vol. in-12, figures gravées par Daucher...... 40 fr.

Bibliogr. moliér., no 593. — *Iconogr.*, no 564.

19. Les Œuvres de Monsieur de Molière. *Paris, chez Claude Bauche*, 1710, 8 volumes in-12, figures d'après P. Brissart, et portrait gravé par B. Audran, d'après Mignard................. 60 fr.

Bibliogr. moliér., no 301. — *Iconogr.*, no 571.

20. Les OEuvres de Monsieur de Molière. *Amsterdam, David Mortier,* 1713, 4 vol. in-12, portrait par A. de Blois, d'après Mignard, et figures d'après B. Schouten. 250 fr.

21. ŒUVRES DE MOLIÉRE (revues sur les éditions originales par Joly, et précédées de Mémoires sur la vie et les ouvrages de Molière, par de la Serre). *Paris, Prault,* 1734, 6 vol. in-4, portrait d'après Coypel, figures d'après Boucher, vignettes et culs-de-lampe gravés d'après Oppenor et Blondel 1500 fr.
 Superbe édition, très-recherchée. Exemplaire de premier tirage. *Bibliogr. moliér.*, n° 316. — *Iconogr.,* d° 577.

22. LES MÊMES. 6 vol. in-4, même portrait et mêmes figures en 1er tirage. Autre reliure 1200 fr.

23. Les MÊMES. 6 vol. in-4, même portrait et mêmes figures (second tirage). 1000 fr.
 Bibliogr. moliér., n° 316.

24. OEUVRES DE MOLIÈRE. *Amsterdam, Arkstée et Merkus,* 1741, 4 vol. petit in-12, figures d'après Boucher, gravées par J. Punt 250 fr.
 Bibliogr. moliér., n° 321. — *Iconog.,* n° 581.

25. OEUVRES DE M. DE MOLIÈRE, édition augmentée de la Vie de l'auteur et de remarques, par Voltaire. *Amsterdam, Arkstée et Merkus,* 1765, 6 vol. petit in-12, figures de J. Punt, regravées par N. de Frankendael. 225 fr.
 Bibliogr. moliér., n° 339. — *Iconogr.,* n° 585.

26. OEUVRES DE MOLIÈRE, avec des remarques grammaticales, des observations, etc., par M. Bret. *Paris, par la Compagnie des libraires associés,* 1773, 6 vol. in-8, portrait gravé par Cathelin, d'après Mignard, et 33 figures d'après Moreau (Superbe exemplaire relié en maroquin r. ancien.). 800 fr.
 Bibliogr. moliér., n° 347. — *Iconog.,* n° 587.

27. Les mêmes. Reliure ancienne 600 fr.

28. Les mêmes. Autre reliure moderne. 500 fr.

29. Œuvres de Molière. *Londres (Cazin),* 1784, 7 vol. in-18, port. gravé par Delvaux, d'après Mignard. . . 60 fr.
 <small>Bibliogr. moliér., n° 357. — Iconog., n° 58.</small>

30. Œuvres de J.-B. Poquelin de Molière. *Paris, de l'imp. de P. Didot,* 1792, 6 vol. in-4 (avec figures de Moreau ajoutées). 500 fr.
 <small>Bibliogr. moliér., n° 362. — Iconogr., n° 577.</small>

31. ŒUVRES DE MOLIÈRE, avec un commentaire, un discours préliminaire et une Vie de Molière, par Auger. *Paris, Th. Desoer,* 1819-1825, 9 vol. grand in-8, avec trois suites de figures, dont deux suites ajoutées. . 1200 fr.
 <small>Très-bel exemplaire en GRAND PAPIER VÉLIN. On y a joint : La suite des figures de Moreau, *avant la lettre,* publiée pour l'édition de Renouard. — La suite de Desenne, *avant la lettre.* — La suite de Horace Vernet, *avant la lettre,* qui a été gravée pour cette édition. — Toutes ces vignettes sont en très-belles épreuves et à toutes marges.</small>
 <small>Bibliogr. moliér., n° 384. — Iconog., n° 590, 592, 955.</small>

32. Les mêmes. 9 vol. gr. in-8, figures d'Horace Vernet, et portrait gravé d'après Lignon. 250 fr.
 <small>Exemplaire en grand papier vélin.</small>

33. Œuvres complètes de Molière, avec notes. Édition publiée par L. Aimé-Martin. *Paris, Lefèvre,* 1824, 8 volumes gr. in-8, portrait gravé par Taurel, et figures de Desenne 600 fr.
 <small>Très-bel exemplaire en GRAND PAPIER JÉSUS VÉLIN, avec les figures de Desenne, *avant la lettre,* et *eaux-fortes.*</small>
 <small>Bibliogr. moliér., n° 393. — Iconogr., n° 596.</small>

34. Œuvres de Molière, précédées d'une notice par

Sainte-Beuve. *Paris, Paulin,* 1835, 2 vol. gr. in-8, figures de Tony Johannot grav. sur bois . . . 300 fr.

<small>Superbe exemplaire en papier vélin fort, relié en maroquin.
Bibliogr. moliér., n° 426. — *Iconogr.,* n° 603.</small>

35. ŒUVRES DE MOLIÈRE, avec notes. Troisième édition publiée par L. Aimé-Martin. *Paris, Lefèvre et Furne,* 1845, 6 vol. gr. in-8, avec figures d'après Horace Vernet et autres. 750 fr.

<small>Bel exemplaire en PAPIER DE HOLLANDE, auquel on a ajouté la 1re et la 2e suite des figures de Moreau, sur papier de Chine.
Bibliogr. moliér., n° 447. — *Iconogr.,* n°s 587, 590 et 596.</small>

36. Œuvres de Molière, précédées d'une notice par Sainte-Beuve. *Paris, Victor Lecou,* 1854, grand in-8, figures de Tony Johannot. 20 fr.

<small>*Bibliogr. moliér.,* n° 463. — *Iconogr.,* n° 603.</small>

37. Œuvres complètes de Molière, illustrées de nombreuses vignettes. *Paris, Ch. Lahure, s. d.,* 2 vol. gr. in-8, figures sur bois 16 fr.

<small>*Bibliogr. moliér.,* n° 478. — *Iconogr.,* n° 614.</small>

38. ŒUVRES COMPLÈTES DE MOLIÈRE. *Paris, Henri Plon,* 1862, *Brière, bibliophile ;* 8 volumes in-18, avec portrait 400 fr.

<small>De la collection du Prince impérial.
Exemplaire en PAPIER DE HOLLANDE ; épuisé, rare.
Bibliogr. moliér., n° 176.</small>

39. ŒUVRES COMPLÈTES DE MOLIÈRE. Nouvelle édition, collationnée sur les textes originaux, avec leurs variantes (par MM. Chaudé et Rochebillière), précédée de l'histoire de sa vie et de ses ouvrages, par M. J. Taschereau. *Paris, Furne,* 1863, 6 vol. in-8, figures 600 fr.

<small>Très-bel exemplaire en GRAND PAPIER DE HOLLANDE, l'un des *cent*</small>

tirés sur ce papier. On y a joint la suite de Moreau, publiée par Renouard, *avant la lettre* et avec la lettre,

Bibliogr. moliér., n° 479. — *Iconogr.*, n°s 609 et 590.

40. LES MÊMES. 6 vol. in-8, pap. ordinaire, avec les figures de Desenne et de Horace Vernet. 75 fr.

41. ŒUVRES COMPLÈTES DE MOLIÈRE. Nouvelle édition, avec un travail de critique et d'érudition..... par M. Louis Moland. *Paris, Garnier*, 1863, 7 vol. gr. in-8, avec figures d'après G. Staal 200 fr.

Exemplaire en PAPIER DE HOLLANDE.

Bibliogr. moliér., n° 480. — *Iconogr.*, n° 611.

42. LE THÉATRE DE JEAN-BAPTISTE POQUELIN DE MOLIÈRE. Collationné minutieusement sur les premières Éditions et sur celles des années 1666, 1674 et 1682. Orné de vignettes gravées à l'eau-forte d'après les compositions de différents artistes, par Frédéric Hillemacher. *Lyon, Nicolas Scheuring (impr. de L. Perrin)*, 1864-70, 8 vol. in-8. — GALERIE HISTORIQUE des portraits des comédiens de la Troupe de Molière, gravés à l'eau-forte, sur des documents authentiques, par Frédéric Hillemacher. Avec des détails biographiques succincts, relatifs à chacun d'eux. Dédié à la Comédie françoise. Seconde édition. *Lyon, Nicolas Scheuring (impr. de L. Perrin)*, 1869, in-8, fig. — LA CÉRÉMONIE du Malade imaginaire. — Receptio publica unius juvenis medici in Academia burlesca Joannis Baptistæ Molière, doctoris comici; revisa et de beaucoup augmentata super manuscriptos trovatos post suam mortem : editio troisiesma, Fred. Hillemacher editionavit et bonhommavit. *Lugduni, ex officina A. Lud. Perrin et Marinet*, 1870, in-8. Eau-forte (la Cérémonie). Ensemble 10 parties en 9 volumes in-8 . »» fr.

Très-bel exemplaire sur PAPIER DE CHINE, auquel on a ajouté les figures de Moreau (Renouard) sur Chine volant *avant la lettre*, et la

suite des figures de Boucher réduites, publiée par Lemerre (*Papier de Chine*).

Bibliogr. moliér., nos 482 et 578. — *Iconogr.*, nos 612 et 689.

43. Les mêmes, 10 parties en 9 volumes in-8, figures de l'édition . 1200 fr.
Grand papier de Hollande.

44. Les mêmes, 8 vol. in-8, figures 600 fr.
Petit papier de Hollande.

45. Les mêmes, 8 vol. in-8, figures 300 fr.
Grand papier teinté.

46. Les mêmes, 8 vol. in-8, figures. 250 fr.
Papier ordinaire teinté.

47. OEuvres choisies de Molière, illustrées de 22 vignettes, par E. Hillemacher. *Paris, Hachette*, 1866, 2 volumes in-12. 6 fr.
Bibliogr. moliér., n° 261. — *Iconogr.*, n° 613.

48. OEuvres complètes de Molière. Édition variorum. *Paris, Charpentier*, 1869, 3 vol. in-12, avec portrait d'après Coypel, et 32 figures d'après Moreau. 45 fr.
Bibliogr. moliér., n° 487. — *Iconogr.*, n° 614.

49. OEuvres complètes de Molière. Nouvelle édition imprimée sur celles de 1679 (*sic*) et 1682, avec des notes explicatives sur les mots qui ont vieilli, ornée de portraits en pied, coloriés représentant les principaux personnages de chaque pièce. Dessins de MM. Geffroy et Maurice Sand, gravures de MM. Wolf et Manceau. Précédée d'une introduction par Jules Janin. *Paris, F. de P. Mellado et Cie*, 1868, 1 tome en 2 vol. gr. in-8, fig. color. et noires 60 fr.
Grand papier de Hollande.
Bibliogr. moliér., n° 484. — *Iconogr.*, n° 615.

50. Les OEuvres de Molière, avec notes et variantes, par Alphonse Pauly. *Paris, Alph. Lemerre,* 1872-74, 8 vol. pet. in-12, avec portrait-frontispice gravé à l'eau-forte par Bracquemont, et figures 60 fr.

<small>Bel exemplaire en PAPIER WHATMAN, auquel on a joint la jolie suite des figures de Boucher, réduites et gravées à l'eau-forte. Exemplaire très-bien relié en maroquin.</small>

<small>*Bibliogr. moliér.,* n° 491. — *Iconogr.,* n° 618.</small>

51. Les mêmes. 8 vol. pet. in-12, figures. . . . 350 fr.

<small>Papier Whatman. Exemplaire en demi-reliure, non rogné.</small>

52. Les mêmes. 8 vol. pet. in-12, fig. brochés. 250 fr.

<small>Papier Whatman.</small>

53. Les mêmes. 8 vol. pet. in-12, figures 230 fr.

<small>Papier ordinaire. Exemplaire relié en maroquin.</small>

54. Les mêmes. 8 vol. pet. in-12, fig. demi-rel. 120 fr.

55. Galerie historique des portraits des comédiens de la Troupe de Molière, gravés à l'eau-forte..... par Hillemacher. Avec des détails biographiques succincts relatifs à chacun d'eux. *Lyon, impr. de Louis Perrin,* 1858, portraits et vignettes, in-8, relié en maroquin. . 250 fr.

<small>Première édition, tirée à 100 exemplaires seulement et devenue très-rare.</small>

<small>*Bibliogr. moliér.,* n° 1127. — *Iconogr.,* n° 366 et suiv.</small>

56. La même. In-8, broché 200 fr.

57. La même. Seconde édition. *Lyon, Nicolas Scheuring* (*imp. de L. Perrin*), 1869, in-8, mêmes portraits et vignettes, en feuilles dans un étui. 500 fr.

<small>Exemplaire imprimé sur peau de vélin.</small>

58. La même. 1869, in-8, broché 60 fr.

<small>Papier ordinaire.</small>

59. Molière et sa troupe, par H.-A. Soleirol. *Paris*, 1858, gr. in-8, avec 4 portraits de Molière 8 fr.

Bibliogr. moliér., n° 1099. — *Iconogr.*, n° 105, 106, 107 et 255.

SUITE DE FIGURES ET PORTRAITS.

60. Suite de trente vignettes gr. in-4, d'après Moreau pour les Œuvres de Molière. Tirage moderne 80 fr.

Iconogr. moliér., n° 609.

61. La même suite, tirée in-8. 40 fr.

62. Suite de vignettes d'après Boucher, réduites et gravées par Boilvin, Courtry, Gaucherel, Greux, Lerat, Martinez, Milius, Massard, Mongin et Rajon, pour les Œuvres de Molière. *Paris, Alphonse Lemerre*, in-12, dans un étui. 30 fr.

Iconogr. moliér., n° 618.

63. **SUITE DE CENT SOIXANTE-SIX DESSINS ORIGINAUX** au crayon noir, par E. Hillemacher, pour les Œuvres de Molière, gr. in-4, dans un étui. »»»» fr.

Cette charmante et précieuse collection de dessins originaux a servi pour illustrer la belle édition du Théâtre de Molière, publiée par Louis Perrin, de Lyon, en 1864-1870 ; elle a été gravée à l'eau-forte, par Fréd. Hillemacher. Les dessins sont d'une exécution remarquable.

Bibliogr. moliér., n° 482. — *Iconogr.*, n° 612.

64. Portrait de Molière, gravé à l'eau-forte par Adrien Lalauze d'après un tableau attribué à Charles Lebrun et brûlé dans l'incendie de l'Hôtel de Ville.

Épreuve avant la lettre, sur papier chine et Whatman, format in-4 5 fr.

Le même, sur papier de Hollande, in-8. . . . 3 fr.

Iconogr. moliér., n° 193.

65. Portrait de Molière en costume de Sganarelle, gravé à l'eau-forte par Frédéric Hillemacher, d'après la gravure de Simonin, dont la Bibliothèque nationale conserve le seul exemplaire connu.

 Épreuves sur chine et pap. Whatman, in-4. 5 fr.

 Le même, sur les mêmes papiers, in-8 . . 3 fr.

 Le même, papier ordinaire, in-8. 2 fr.

Iconogr. moliér., n^{os} 36 et 256.

BIBLIOTHÈQUE MOLIÉRESQUE

Ou description raisonnée de toutes les éditions des Comédies et des Œuvres de Molière, de toutes les imitations de ces comédies, de toutes les traductions en langues étrangères et généralement de tous les ouvrages relatifs à Molière et à ses écrits. Seconde édition, revue, corrigée et considérablement augmentée, par Paul Lacroix (bibliophile Jacob), conservateur de la bibliothèque de l'Arsenal. Un beau volume in-8 carré, imprimé en caractères neufs par Georges Chamerot, à 500 exemplaires numérotés, sur beau papier de Hollande, avec un superbe portrait à l'eau-forte par Lalauze, d'après un tableau peint vers 1669 et attribué à Lebrun, représentant Molière qui évoque le génie de la Comédie, pour châtier le Vice et démasquer l'Hypocrisie. (Ce tableau, qui faisait partie du Musée municipal, a été détruit dans l'incendie du 24 mai 1871) . 25 fr. »

Il a été tiré en outre 50 exemplaires numérotés, sur papier Whatman, avec le portrait sur Chine, et sur Whatman *avant la lettre*, et sur Hollande *avec la lettre* 50 fr. »

Le portrait se vend séparément :
Sur papier de Hollande *avant la lettre*, tiré gr. in-4 5 fr. »
Sur papier de Hollande *avant la lettre*, gr. in-8 3 fr. »
Sur papier de Hollande *avec la lettre*, gr. in-8 1 fr. 50

BIBLIOGRAPHIE ET ICONOGRAPHIE
DE TOUS LES OUVRAGES DE
RESTIF DE LA BRETONNE

Comprenant : la description détaillée des éditions originales, des réimpressions, des contrefaçons, des imitations, etc., y compris la nomenclature des estampes, avec des notes historiques, critiques et littéraires, par P. L. Jacob, bibliophile, précédé de la biographie de Restif de la Bretonne, par son ami le chevalier de Cubières-Palmézeaux. Un beau vol. in-8 carré, imprimé par Georges Chamerot, en caractères neufs, à 500 exemplaires numérotés, sur papier de Hollande, avec le portrait de Restif, dessiné par Binet, gravé par E. Loizelet, d'après l'original de L. Berthet . 25 fr. »

Il a été tiré, en outre, 50 exemplaires numérotés, sur papier Whatman avec le portrait *avant la lettre* et eau-forte . 50 fr. »

Le portrait de Restif de la Bretonne se vend séparément :
Épreuve d'artiste à l'eau-forte tirée sur papier de Chine volant et sur papier Whatman.
Épreuve *avant la lettre*, tirée sur papier de Chine volant et sur papier Whatman.
Prix de chaque épreuve . 4 fr. »
Épreuve *avec la lettre*, sur papier de Hollande 1 fr. 50

BIBLIOGRAPHIE CORNÉLIENNE

Ou description raisonnée de toutes les éditions des Œuvres de Pierre Corneille, des imitations ou traductions qui en ont été faites, et des ouvrages relatifs à Corneille et à ses écrits, par Émile Picot; orné d'un portrait de Corneille (de l'édition de 1644) gravé par Michel Lasne, reproduit par l'héliogravure, par M. Amand-Durant. In-8 carré, imprimé en caractères neufs par Georges Chamerot, à 500 exemplaires numérotés, sur beau papier de Hollande 25 fr. »

Il a été tiré, en outre, à 50 exemplaires numérotés, sur papier Whatman 50 fr. »
Et 10 exemplaires numérotés sur papier de Chine 75 fr. »

Le portrait se vend séparément :
Sur papier de Chine . 15 fr. »
Sur papier Whatman . 10 fr. »
Sur papier de Hollande . 6 fr. »

LA VÉRITABLE ÉDITION ORIGINALE DES ŒUVRES DE MOLIÈRE

Étude bibliographique par P. L. Jacob, bibliophile. Un vol. in-18 jésus, imprimé en caractères elzéviriens, sur beau papier de Hollande, tiré à deux cents exemplaires numérotés. — Épuisé.

CATALOGUE DE LIVRES DE Mme LA COMTESSE DU BARRY

Avec les prix. A Versailles, 1771. Reproduction du catalogue manuscrit original, avec des notes et une préface par P. L. Jacob, bibliophile. Un volume petit in-12, papier de Hollande, tiré à 100 exemplaires numérotés . 20 fr. »

Il ne reste plus que quelques exemplaires.

EN PRÉPARATION :
BIBLIOGRAPHIE RACINIENNE

Ou description raisonnée de toutes les Œuvres de Jean Racine, des imitations ou traductions qui en ont été faites, et des ouvrages relatifs à Racine et à ses écrits, par Émile Picot. In-8 carré, imprimé en caractères neufs, par Georges Chamerot, à 500 exemplaires numérotés, sur beau papier de Hollande . 25 fr. »

Il sera tiré, en outre, 50 exemplaires numérotés, sur papier Whatman 50 fr. »
Et 10 exemplaires numérotés, sur papier de Chine 75 fr. »

BIBLIOGRAPHIE LA FONTAINIENNE

Ou description raisonnée de toutes les éditions des Œuvres de la Fontaine, de toutes les imitations, de toutes les traductions en langues étrangères et de tous les ouvrages relatifs à la Fontaine et à ses écrits, par Paul Lacroix (bibliophile Jacob), conservateur de la Bibliothèque de l'Arsenal. In-8 carré, imprimé en caractères neufs, par Georges Chamerot, à 500 exemplaires numérotés, sur beau papier de Hollande, avec un portrait gravé de la Fontaine. 25 fr. »

Il sera tiré, en outre, 50 exemplaires numérotés, sur papier Whatman 50 fr. »
Et 10 exemplaires numérotés, sur papier de Chine 75 fr. »

www.ingramcontent.com/pod-product-compliance
Lightning Source LLC
Chambersburg PA
CBHW051348220526
45469CB00001B/157